NATURAL WONDERS OF THE WORLD

世界自然奇觀

見/證/地/球/的/滄/桑/巨/變　　　感/悟/自/然/的/神/奇/華/美

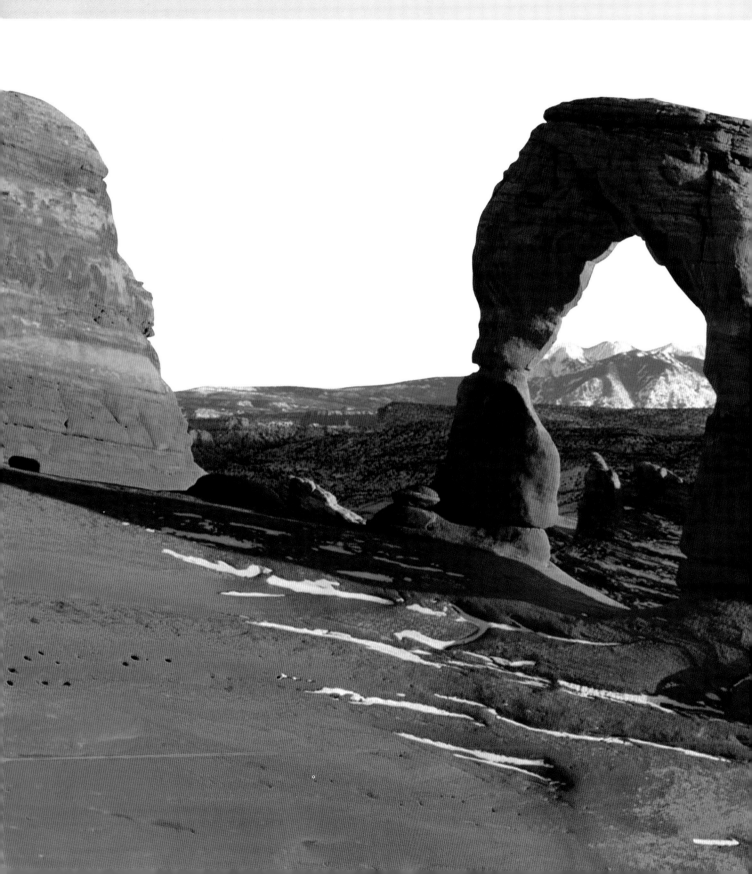

NATURAL WONDERS OF THE WORLD

世界自然奇觀

主　編
孫亞飛

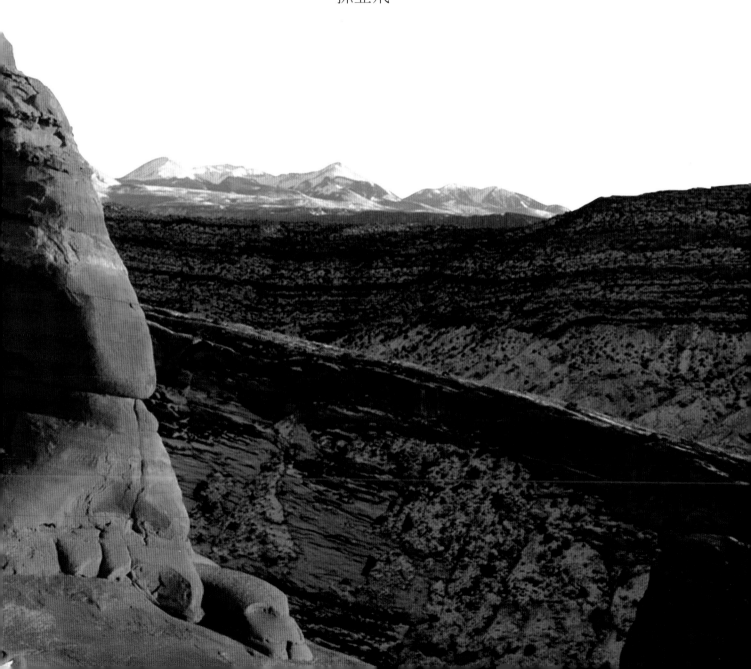

感悟神奇的自然

　　當上個世紀歐洲的埃特納火山爆發時，山下的居民紛紛逃離，其中一位好客的村民在自家的桌子上留下了一瓶葡萄酒，他說：「這是給埃特納火山的，它累了，也一定渴了。」

　　這也許可以代表人類對自然「殘暴」一面的寬容之心。然而埃特納火山依然性情剛烈、永不疲倦，過去的一年它又一次爆發。就像世界上其他一切自然奇觀一樣，當人類面對它時，除了為其所展示的力與美所深深震撼，同時還想到關於自身的一個詞語，那就是：渺小。

　　人類在地球上進化、生息不過幾百萬年，然而地球的演化歷史已有46億年。46億年裡，滄海桑田，毀滅與創造並存，人類所見證的變遷不過萬一。奇蹟的誕生必然伴隨著劇烈的陣痛。山崩地裂的磅礡氣勢使人興嘆，清峰綠水的鐘靈毓秀也令人感慨造化的神奇。人類理應學會以謙卑和平等的心態看待這一切，因為真正的「文明」勢必不能逃脫與自然關係的調節，這種關係是和諧的，還是惡劣的，也許正是文明進步或退步的最好徵象；而對個人來說，對自然景觀的領悟力和親和力，在一定意義上也決定了他人生境界的高低。原生的大地之母，在我們奔波勞累之後，依然不變地展開她可以供我們依偎的廣闊胸懷，生命的肇始之處，仍是我們的歸宿。

　　從南極到北極，從東半球到西半球；從日出到日落，再從新生代的造山運動到略顯「安分」的今天，自然在動靜之間積聚的魅力是我們永遠閱讀不完的華美書卷。米開朗基羅從阿爾卑斯山的億年積岩中挖掘出蘊藏著的躁動生命，而莫奈在光與影之間發現了穿梭於我們日常生活中的美妙人生。奇蹟也需要善於發現的雙眼，而偉大成就在於不斷感悟的心靈。對人類來說，一切皆有意義。

　　正是這些有益的啟示促使我們編輯了這套《世界自然奇觀》。

　　這套《世界自然奇觀》向您展示了自然界的奇觀之美。世界上景觀無數，而奇景也會令人目不暇給，我們在編輯過程中緊緊圍繞一個「奇」字，共選擇了138處具有代表性的奇特景觀。行文質樸而生動，同時保持客觀性與真實性。更為重要的是，書中還選擇了近千幅與正文相配的精美圖片，不僅使版式精緻靈活，更為您提供了最直觀的奇景畫面，圖文對照無疑會很好地深化您的閱讀。

　　相信本書可以愉悅您的雙眼，更愉悅您的心靈。而我們也會感到由衷的欣慰。

美　洲

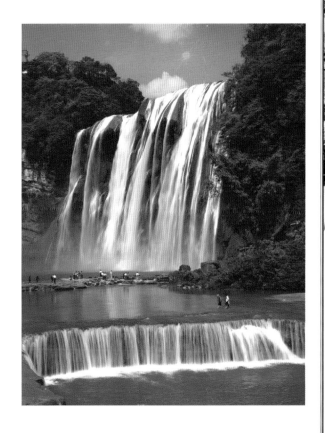

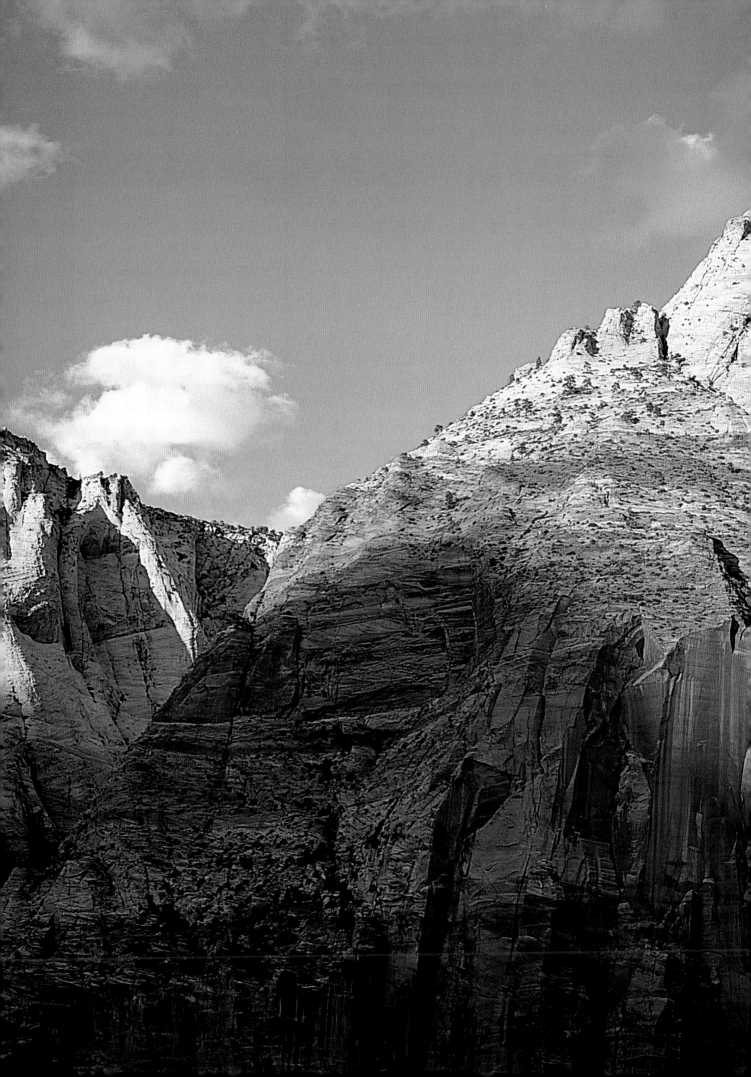

美 洲

閃爍著奇異綠色的育空河，宛如人間的仙境。
它遠離塵囂，吸引著想遠離擁擠喧鬧的人們。

育空河是北美的主要河流之一，其源頭是加拿大育空地區的麥克尼爾河。育空河往西北流經育空地區，然後彎向西南穿過美國的阿拉斯加，最終匯入白令海。育空河全長3190公里，流域面積約85萬平方公里。該河因1896年在其支流克朗代克河發現金礦而聞名於世。在第一次世界大戰後淘金活動漸趨衰退，育空河的航運業也衰退了下來。雖然歷經19世紀90年代的淘金熱，但育空河的大部分地區都尚未開發。育空河在源頭下約80公里處穿過邁爾斯峽谷的狹窄岩壁，翻騰洶湧。此後，河道逐漸寬廣，河中心有許多小島。在塞爾寇克村，佩利河匯入育空河，使其流量大為增加，然後育空河又與挾帶著西南面冰川和山脈淤泥的懷特河匯合。另一與之匯合的是斯圖爾特河，該河發源於加拿大東部地區。克朗代克河流量不大，它在古鎮道森與育空河匯合。在長達近一世紀的時間裡，挖掘機曾數度在克朗代克河谷地砂礫層作業，從而在此處留下蜿蜒不絕、堆積如山的礫石。道森以下，育空河河谷漸漸變窄，河流在高1200公尺的山脈中穿行。育空河跨越阿拉斯加邊界之後，與另一大支流波丘派恩河在阿拉斯加的育空堡處匯合。然後育空河向西南流約240公里，穿過廣闊平坦的河谷，河谷西端是一條長而窄的峽谷。在與阿拉斯加南部主要支流塔納諾河匯合處，育空河海拔已在90公尺以下。塔納諾河上游有育空河流域最大的城市費爾班克斯。在與塔納諾河匯合處往下游約280公里處，最後一條主要支流，科尤庫克河匯入育空河，此後育空河轉向南又向西流過數百公里。育空河在接近白令海時，向北急轉注入白令海的諾頓灣。育空河口三角洲寬約64公里，多沼澤和湖泊。

第一個來到該地區的歐洲人是英國探險家約翰·佛蘭克林爵士。1825年，他從加拿大東部抵達此地以探索通往太平洋的西北通道。他發現赫舍爾島上的因努伊特人所使用的金屬尖頭的箭是與來阿拉斯加居住的俄羅斯人貿易中獲得的。根據他的報告，1840年哈得孫海灣公司派貝爾在馬更些河三角洲設立麥克弗森堡，1847年又在育空河和波丘派恩河匯流處建立了育空堡。雖然礦藏財富的誘惑是該地區有人居住的主要因素，但育空河遠離塵囂，特別吸引想遠離擁擠喧鬧的人們。

育空河在源頭約80公里處穿過邁爾斯峽谷的狹窄岩壁，翻騰洶湧。

育空河上游河水清澈透明，在光照下映出奇異的綠色。

洛磯山脈的國家公園群，位於加拿大西南部的阿爾比省和不列顛哥倫比亞省，這裡美景如畫。

洛磯山脈的國家公園群，位於加拿大西南部的阿爾比省和不列顛哥倫比亞省，面積23401平方公里，包括賈斯帕、班夫、約霍、庫特奈等國家公園，以及漢帕、羅布森、阿西尼伯因等省立公園，是世界上面積最大的國家公園群。

賈斯帕國家公園，是公園群中面積最大的國家公園。發源於哥倫比亞冰原的阿薩巴斯卡河流經這裡，河水流入風光旖旎的大奴湖、馬裡奴湖。賈斯帕公園內還有水溫為攝氏54℃的斯普林格斯硫礦溫泉。它的西部是羅布森省立公園，公園內的羅布森山海拔3954公尺，是洛磯山脈最高峰。 羅布森高原上的穆斯湖，因為湖畔常有赫拉鹿出現，所以又叫「赫拉鹿湖」。

班夫國家公園設立於1887年，面積約6680平方公里，是加拿大最早的國家公園，也是加拿大著名的避暑勝地，以景色優美而聞名。鮑河是公園內的主要河流。

約霍國家公園位於不列顛哥倫比亞省，中心是約霍溪谷，溪谷位於冰雪覆蓋的群山之間，海拔3000公尺。「約霍」在當地印第安土著語中就是「壯觀」的意思。約霍河上的塔克克烏瀑布落差達348公尺。

庫特奈國家公園也位於不列顛哥倫比亞省，公園中有冰川、

右頁圖：班夫國家公園的莫蘭湖水碧綠如玉，有珍珠般光澤。

聖路易士湖位於維多利亞山下，是遊客的必遊之處。

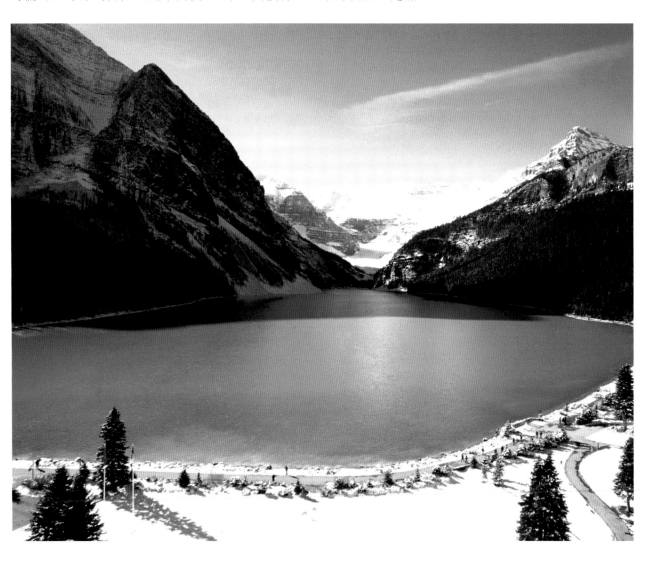

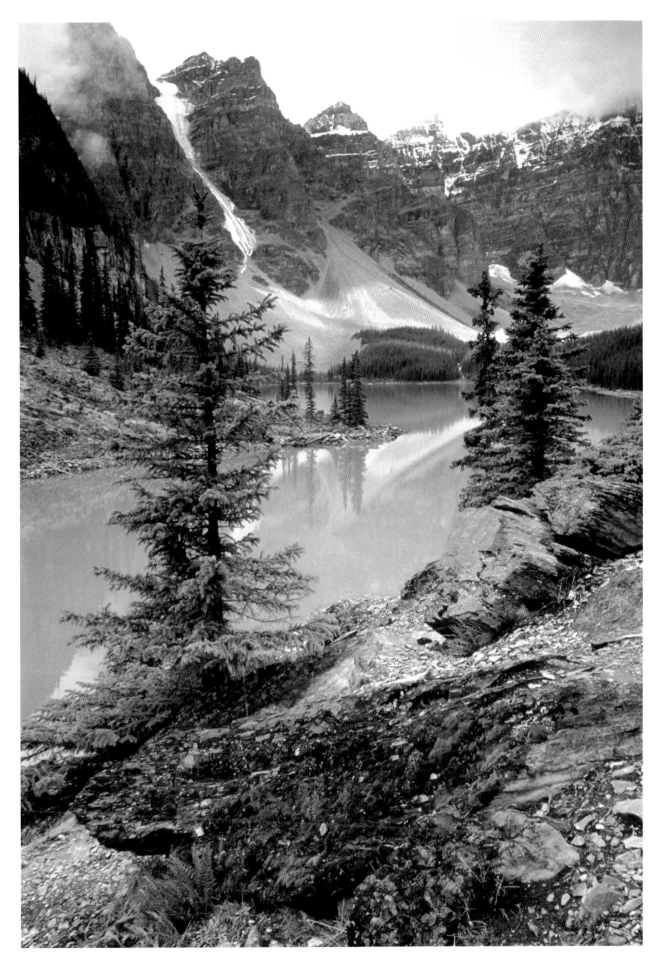

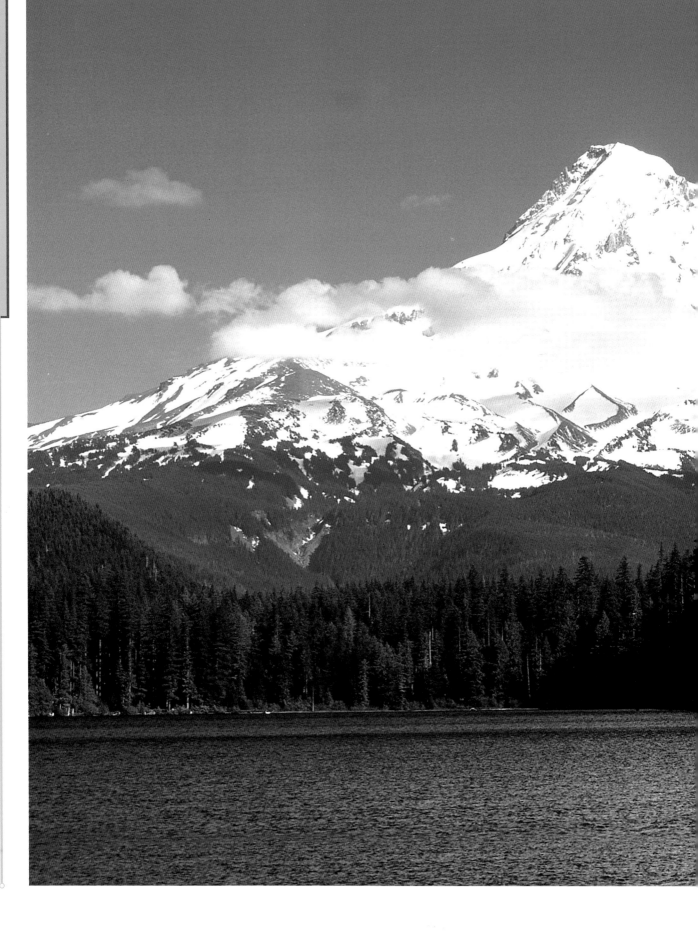

冰川谷和冰川湖等。斯蒂溫山的巴鳩斯葉岩化石層中，有保存得非常好的寒武紀古生物化石，其中有保存完好的古生物的軟體部位化石，非常珍貴。據推斷，這些化石的年齡已經有5.3億年。

國家公園群內的洛磯山脈十分年輕，約在7000萬年前形成。洛磯山脈嶙峋的棱角，與流動的冰川形成了奇特的對比。冰川從冰原緩緩滑下，把岩石磨為粉末，麵面粉般的岩石碎屑覆蓋在冰湖上。有著美麗傳說的路易士湖由冰川供應水源，景致之美，令人讚歎。懸浮在水中的冰礫反射光線，把湖水映照得如同璀璨的綠寶石一般。冰冷的融水通過岩石滲進地殼縫隙中，經受高溫高壓後又滲回地表，形成富含礦物質的溫泉。

多姿多彩的地貌孕育出種類繁多的植物。山谷中波光粼粼的湖水，被濃密的白楊、松、冷杉和雲杉圍繞。隨著海拔升高，草原和高山林帶逐漸被不毛之地的高地所代替。盛產木材的山中遍佈草地，長滿了風信子和掃帚樹。夏季，野草莓和藍莓滿山都是，黃色的冰川百合也從融雪中冒出頭來。

洛磯山脈的野生動物品種繁多，這裡有20多種鳥類，小至蜂鳥，大至鷹，還有53種哺乳動物，其中最有名的當數灰熊和黑熊。灰熊性情孤僻，喜歡獨來獨往；黑熊則喜歡熱鬧，愛在公園內的小路上和宿營地裡的廢物堆中尋找食物。

維多利亞山遠景

17

沃特頓湖和衆多的湖泊倒映著山上的雪景，當地的印第安人把這裡稱爲「山脈閃光之地」。

沃特頓湖位於加拿大西南部阿爾比省與美國西部蒙大拿州交界處，洛磯山脈從這裡穿過。遠古時期，這裡曾經是茫茫大海。後來由於造山運動，這裡隆起爲高山。在200萬年前的第四紀冰川時期，巨大的冰川刻蝕山岩，形成了到處可見的兩側岩壁筆直陡峭、底部寬闊的冰川谷，以及650多個湖泊。

上圖：沃特頓湖區仍在活動著的冰川

世界自然奇觀・美洲

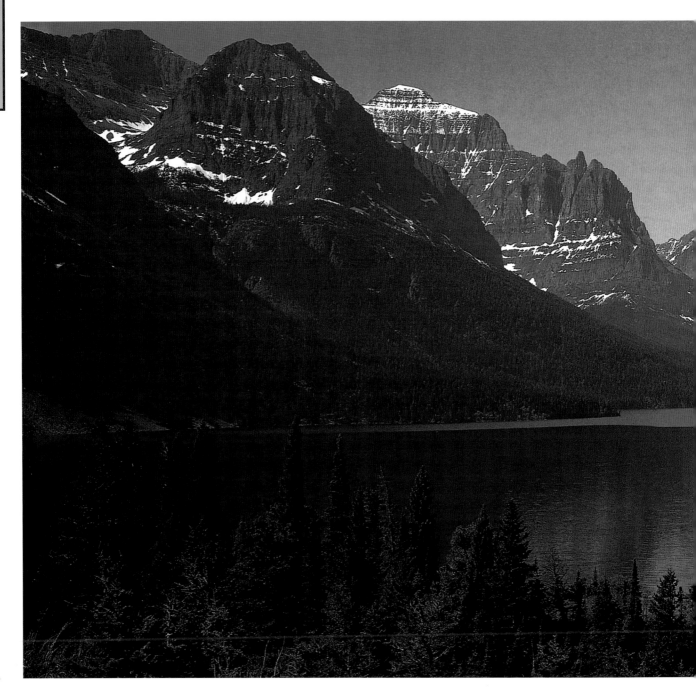

沃特頓湖夏季晴朗涼爽，冬季濕潤多雪。兩種相對的氣流強烈影響著沃特頓湖的氣候，一種是乾冷的來自北極大陸的冷空氣，另一種是對沃特頓影響相對較大的來自太平洋的濕潤空氣。

沃特頓湖區年平均風速達每小時32公里，在冬季的個別日子裡，風速超過每小時120公里。北美特有的奇努克風使這裡冬季的氣溫在大部分日子裡都保持在攝氏零度以上，使得這裡成為加拿大冬季最溫暖的地區之一。　奇努克風是一股強烈的乾暖西風，冬春兩季從太平洋海面上吹向美國西部海岸和加拿大西北部海岸，並順著洛磯山脈南下，它對北美洲的氣候有較大影響。為了保護這裡的美景，美國和加拿大在1932年共同建立了沃特頓－冰川國際和平公園。公園由加拿大的沃特頓國家公園和美國的冰川國家公園組成。這兩座公園在地理上渾然一體，只不過被國界線隔開了。

公園內，建有總長為1360公里的公路。湖泊密佈是沃特頓國家公園的特色之一。從北向南依次是羅烏亞湖、米德爾湖、阿帕湖和沃特頓湖。其中沃特頓湖和沃特頓國家公園一樣，都是為了

沃特頓湖湖光山色，異常美麗。

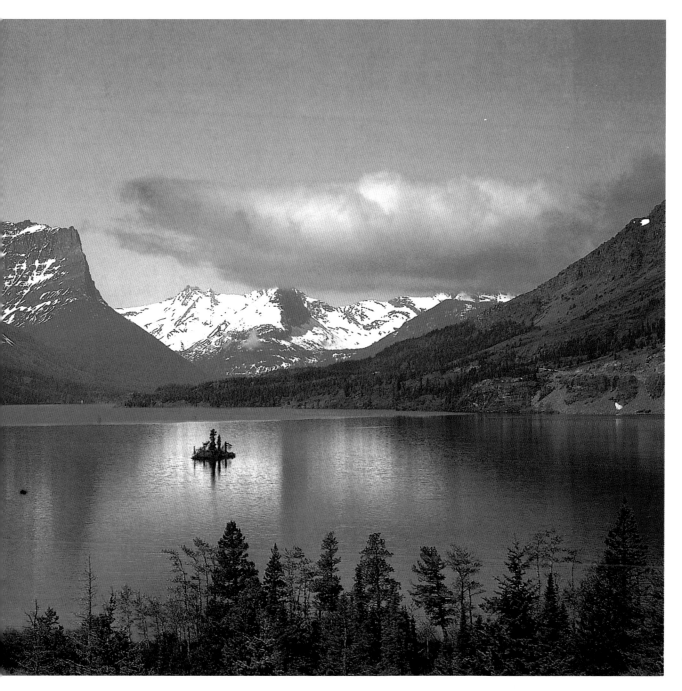

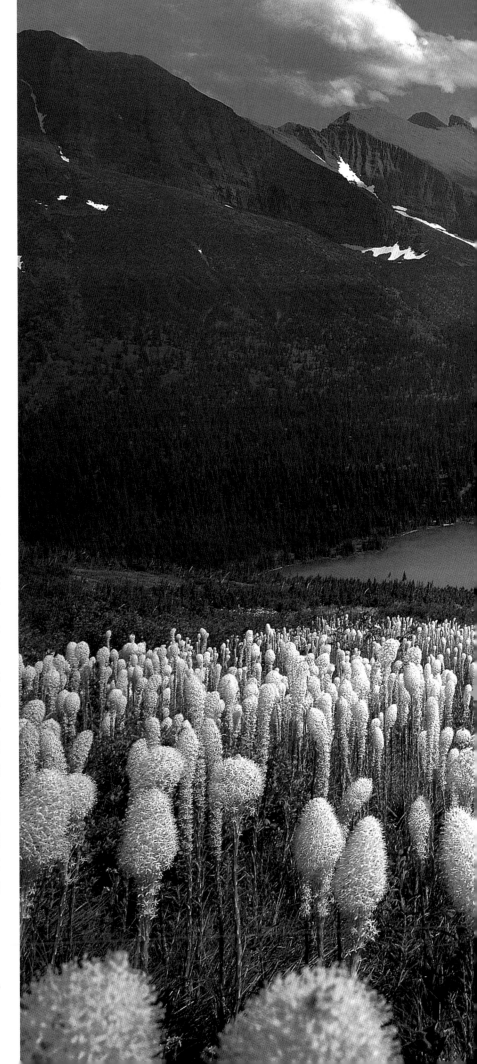

紀念英國自然科學家查理斯‧沃特頓。查理斯‧沃特頓對沃特頓國家公園的環境保護以及公園的設立做出了很大的貢獻。

冰川表面上看上去靜止、但能量十分強大，在過去和現在一直不停地塑造著沃特頓湖區獨特的地表。在沃特頓湖區，冰川的侵蝕對地形的塑造起了決定作用，創造出了沃特頓湖區獨特的山脈與大草原相連的景觀。冰川國家公園正是因其園內冰川密佈而得名。公園的中央是洛磯山脈險峻的雪峰，雪線以下生長著冷杉等高寒植物。山脈北側發育有加登華爾和格林奈爾等現代冰川。

沃特頓湖區最古老的岩層是遠古海洋時期沉積形成的沈積岩，它們已經有15億年的歷史。在這一岩層裡，經常可以發現古代海洋生物化石。沃特頓湖區有種板岩紅綠相間，在陽光的照耀下，非常耀眼。這種岩石紅色的成分是氧化鐵，綠色的成分是非氧化鐵。

沃特頓湖地區地形的複雜導致了生物的多樣性。沃特頓湖區生長著250種鳥類、240多種魚類、上千種昆蟲、1200多種植物和近300種地衣植物，其中有18種是這裡特有的植物。這裡還生長著60多種哺乳類動物，其中有美洲熊和美洲野牛等珍稀動物。湖區的爬行動物種類不多，但是它們在維護生態平衡方面的意義並不比大型哺乳動物遜色。

葛蘭湖邊的草地景色

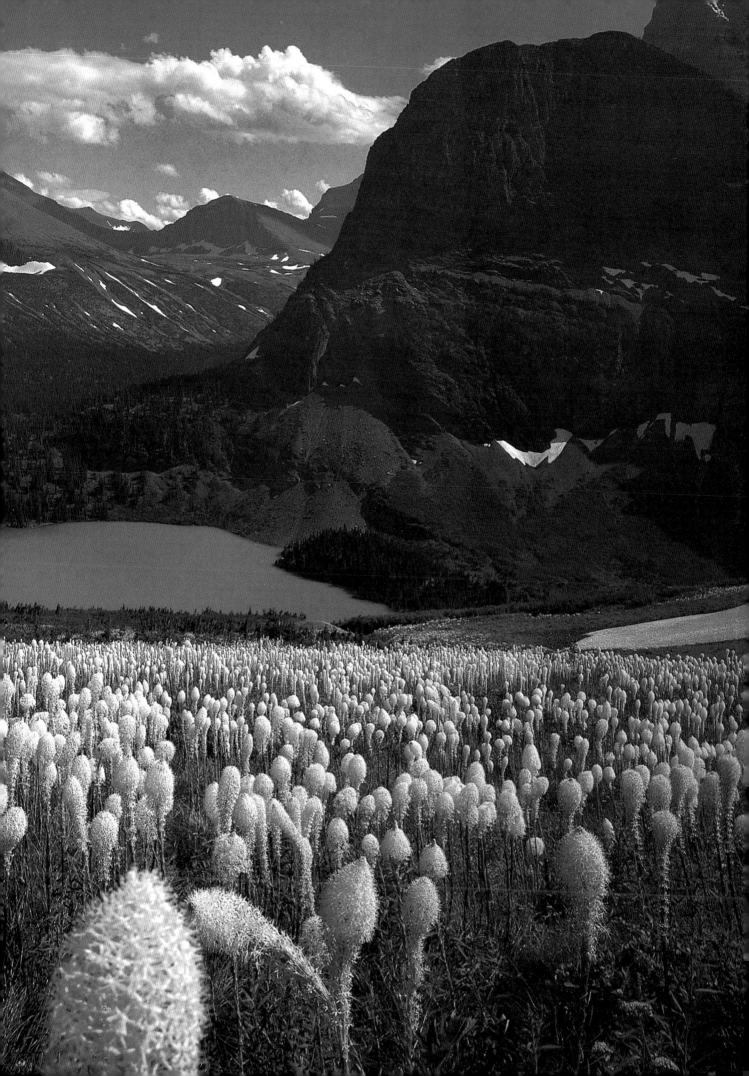

阿拉斯加海岸是世界級的觀光名勝，而基納爾峽灣是阿拉斯加最迷人的景點之一。

基納爾峽灣坐落在阿拉斯加半島的西側，這裡地形錯綜複雜，水灣、小島、湖密佈，有「海上愛斯基摩」和「登山聖地」之稱。美國新聞巨頭甘尼特‧亨利曾在1899年來到這裡，在遊覽過基納爾峽灣的景色之後，他寫道：「阿拉斯加海岸是世界級的觀光名勝。」

基納爾峽灣位於陡峭的山脈之間，只有幾公里寬，卻長達幾十公里。基納爾峽灣地形的形成，冰川起了關鍵作用。冰川在這裡刨出了巨大的U型谷，後來冰川融化，海平面上升，山谷被海水淹沒，昔日的山峰成為現在海面上孤零零的小島。另外，這一地區所在的板塊一直在向下運動，也加快了基納爾峽灣被海水淹沒的速度。基納爾山脈向海裡延伸，有些地方懸崖陡立，有些地方則呈緩坡狀潛入水中。

儘管下沉的趨勢仍在繼續，但基納爾山脈的山峰高度大多仍在1500公尺以上。每年冬季，峰頂的積雪厚度一般都超過10公尺。這使峽灣內形成了巨大的冰原，它的面積超過了777平方公里。冰雪覆蓋了一切，除了最高的山峰。超過30條冰川在冰原發育，它們向各個方向流動。少數

基納爾峽灣日出

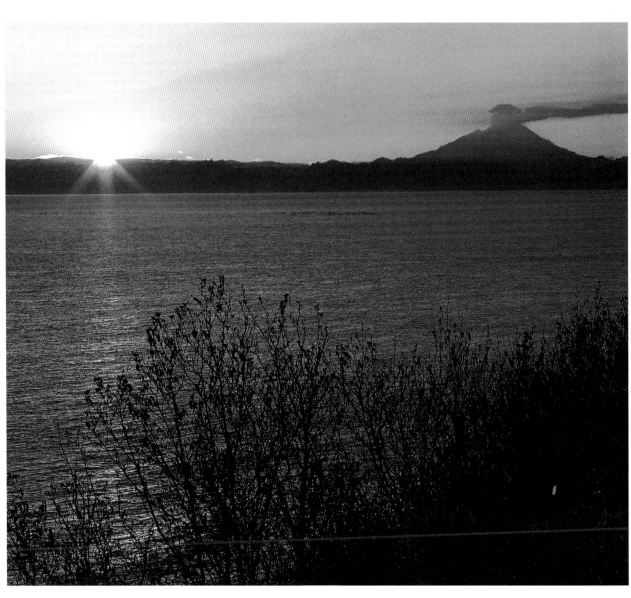

的幾條竟沖到了海邊，在海面上形成冰壩。冰川在移動時，會發出轟天巨響，使人膽戰心驚。

如今，不僅美國的遊客，而且世界各地的遊客，都群集到此觀光。所到遊客無不稱讚基納爾峽灣是阿拉斯加最迷人的景點之一。美麗的原始風光和豐富的野生動植物是基納爾峽灣受到歡迎的主要原因。

冰川在基納爾峽灣地區切割出了六個主要的峽谷，例如30公里長的麥卡錫峽谷和半島東邊的許多較小的海灣。當今的許多小海灣最初都是冰川谷，它們峰壁陡峭、底部堆積有大量的冰漬。這些由先前冰川谷形成的峽灣，為各種海洋魚類和水生哺乳動物提供了一個相對安定的生存環境。海灣外，來自太平洋的巨浪連續撞擊著延伸向大海的陸地，但峽灣內卻風平浪靜。

峽灣內植被茂密，野生動物眾多。在峽灣低處，生長著成片的鐵杉和雲杉林，海邊的岩石上則長著各種苔蘚和地衣。各種各樣的動物也在這裡棲息繁衍，山羊的數量眾多，它們喜歡在懸崖上活動。懸崖還為人群的海鸚、海鳩、蠣鷸、海雀、海鷗、三趾鷗和燕鷗提供了安全的築巢場所。在這一地區，座頭鯨、海豹、海獅、海豚、駝鹿和棕熊也隨處可見。水獺把海裡的螃蟹作為它的主要食物。水獺本是非常膽小的動物，可是在這裡，它們卻在遊客完全可以看得到的地方嬉戲。

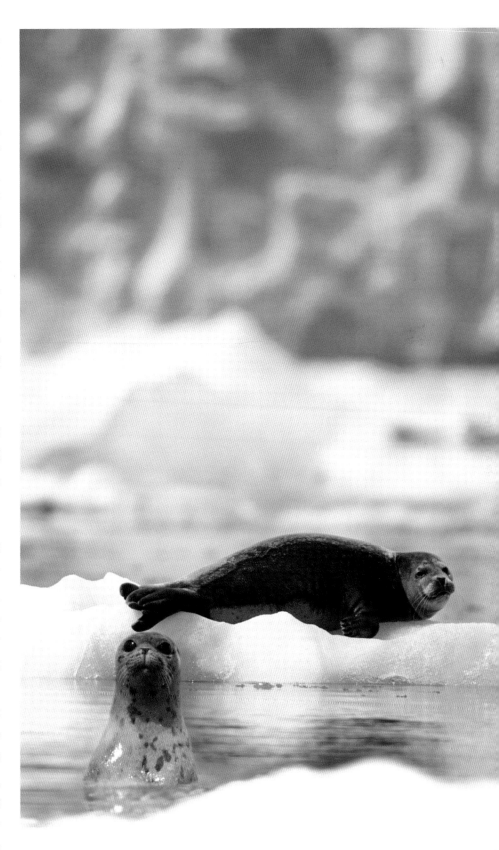

海豹在峽灣的浮冰山上嬉戲，休息。

阿卡迪亞島景色優美，在20世紀初被美國的洛克菲勒、摩根、卡內基等家族選作避暑勝地。

位於美國東部緬因州海岸附近的阿卡迪亞島是5億年來地質運動的壯麗結果：火山爆發噴出的岩漿被海水冷卻，塑造了阿卡迪亞島的雛形。後來，冰川時期的冰河在島上奔流，重新塑造了阿卡迪亞島，形成了美國東部獨特的海灣—桑斯桑德海灣。

1604年，法國探險家薩繆爾·查普蘭率領的探險船隊在阿卡迪亞島的淺灘擱淺，大霧遮蔽了他的視野，整個島嶼籠罩在朦朧之中，他把這座島嶼命名為「禿山」。1759年，歐洲人開始在島上定居。19世紀初，美國藝術家湯姆斯·科勒和弗裡德里克·

切奇先後來到此島尋找創作靈感，他們被這裡的原始純樸深深打動，創作了一批風景畫。隨後，阿卡迪亞島名聲遠播，逐漸成為美國富裕的工業家們的避暑勝地，洛克菲勒、卡內基、福特和摩根家族都在這裡建造了豪華的別墅。

1913年，一個名叫喬治·B·多爾的人向美國聯邦政府捐贈了將近2.4平方公里的島上土地，以便大眾能欣賞到這些土地上的美

從卡迪拉克峰頂遠眺法國人海灣

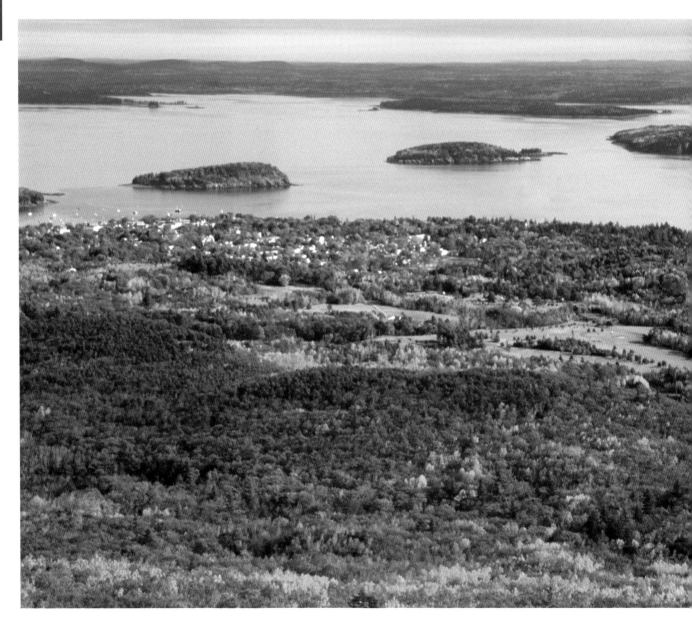

世界自然奇觀·美洲

麗景色，並使這些土地上的景物能夠得到保護。洛克菲勒家族隨後也捐獻了4.45平方公里的島上土地。1919年，美國總統威爾遜簽署法案確定在這些捐贈土地上成立拉斐特國家公園—這是密西西比河以東的第一個國家公園。1929年，公園改名為「阿卡迪亞」。

今天，阿卡迪亞國家公園的面積有16平方公里，包括許多島嶼。起伏的山脈是阿卡迪亞島最主要的地理特徵。島上草木叢生，山勢成斜坡狀向下插入海

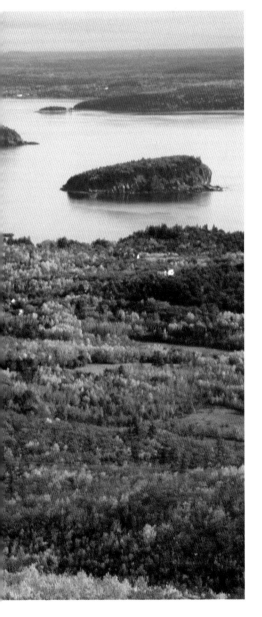

洋。阿卡迪亞島海灣聚集了豐富的海洋動物資源，包括藻類、海螺、鯨魚和龍蝦等各種海洋生物。海洋學家常年在這裡觀察海豚、海豹和海鳥的生活習性。長年不散的煙霧經常使海上一片模糊，船隻的航行變得十分危險。阿卡迪亞島海邊矗立著五座燈塔，它們至今還在發揮作用。

卡迪拉克山脈是阿卡迪亞島東海岸的一個奇特景觀。它以發現底特律的法國探險者卡迪拉克命名。由於1947年的火災，

阿卡迪亞島林間景色

島上4平方公里不同的植被被燒毀，後來重新長出的雲杉和冷杉更顯蓬勃。陽光斑駁，在樹林的空隙落下，充滿了濃濃的詩意。遊客可以騎自行車沿著洛克菲勒家族修建的道路深入森林探險，中途還可以領略約旦池塘、鷹湖的美麗原始景色。靜靜的森林裡，海狸在蜿蜒的小河上築壩建巢，忙忙碌碌。

無數的石拱和上千座石柱，給美國猶他州荒原增添了繽紛的色彩。

美國作家愛德華‧阿比曾在阿切斯岩拱地區遊歷，他被眼前的美景深深地吸引住了：放眼望去，荒野上密佈著鐵鏽色的拱形砂岩和鰭狀的山丘。「這裡是地球上最美麗的地方。」他在日記裡寫道，他的日記後來以《沙漠中的寶石》為名出版。

小到足以在一天內進行探究，大到足以感受荒野的蒼涼，上百平方公里面積的阿切斯岩拱的名字是由這兒獨一無二的大量的自然岩石孔穴而得來的－這裡的岩石孔穴比世界上任何地方的都要多。這裡有2000多個自然拱頂，其大小從直徑只有1公尺的隆起孔穴（這是孔穴可以被稱作岩拱的最低標準）到從一端到另一端有91.8公尺、已與自然融為一體的世界上最大的岩拱。

這裡擁有大量岩拱的原因是因為鹽分的存在。科羅拉多高原的岩層由遠古時代海底的沉積物組成，富含鹽分。隨著沉積物的日積月累，岩層受到的壓力越來越大，這些岩層慢慢發生了形變。粉沙狀的岩石開始像熱油灰一樣流動，較厚的岩石層逐漸變薄，而較薄的岩層則從地表隆起。儘管阿切斯石拱地區雨量極小，但正是這些雨水塑造了這裡的地形。雨水和融水使凝結砂岩的黏合物分解。在冬季，岩層中的水受冷結冰而

> 放眼望去，荒野上密佈著鐵鏽色的拱形砂岩和鰭狀的山丘。

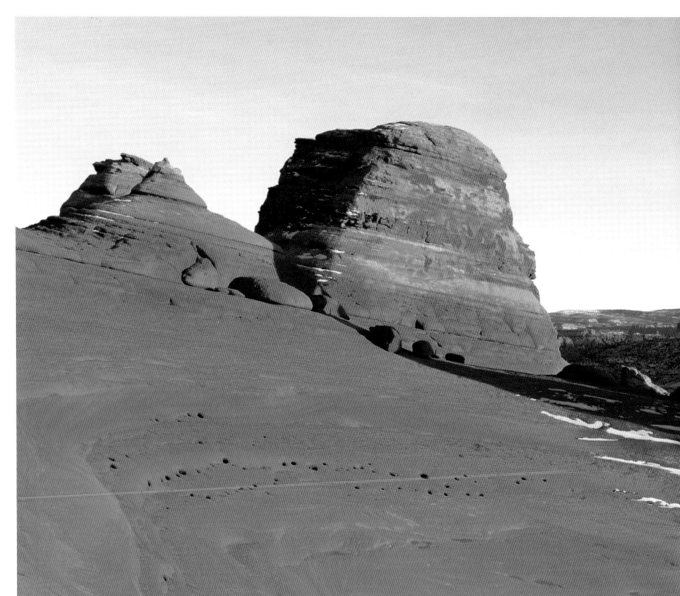

膨脹，使岩石顆粒和薄片脫落，出現了孔洞。隨著時間的流逝，水、融雪、霜和冰滲入的侵蝕使孔洞的形狀進一步擴大。最後，孔洞中的大塊石頭脫落，石拱形成。

岩拱高聳在光禿禿的、平滑的砂岩上，這些砂岩在陽光的照耀下發出微黃或鐵鏽色的光輝。砂岩形成於數百萬年前，零星的矮松或紅松點綴在砂岩上，它們紮根於岩石碎裂所形成的土壤中。從4月到10月間，岩拱所在的荒野到處都盛開著五彩繽紛的野花，這些野花依靠融化的雪水或是夏季雷雨的滋潤茁壯地生長，不浪費每一縷能夠享受到的陽光。這塊表面上的荒蕪之地同科羅拉多高原其餘部分一樣，是沙漠動物的家園，從眼鏡蛇到美洲獅到收穫蟻，無奇不有。

同科羅拉多高原上大部分地區一樣，阿切斯岩拱地區在夏天十分炎熱，白天溫度通常在38℃以上，到了冬天卻寒風刺骨。春秋兩季的氣溫適中，但是春天的風會吹起沙塵暴，秋天就有可能降大雪。荒蕪、乾燥—儘管如此，其自然景觀仍然使人陶醉。

下圖中間的石拱名為「美景石拱」，它被早期拓荒者起了個「老婦女的燈籠褲」的外號，它左側最薄處只有1.8公尺厚。

阿切斯岩拱地區很早就有人類活動，上圖是印第安人在這一地區岩石上創作的壁畫。

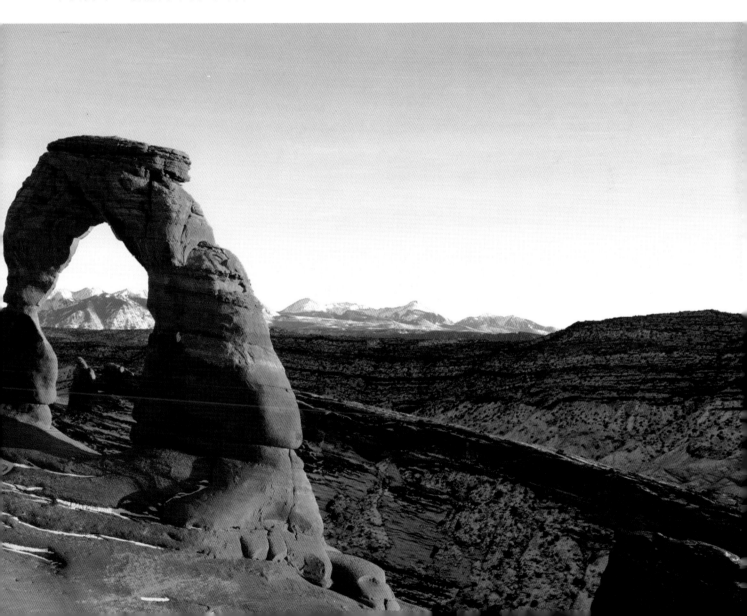

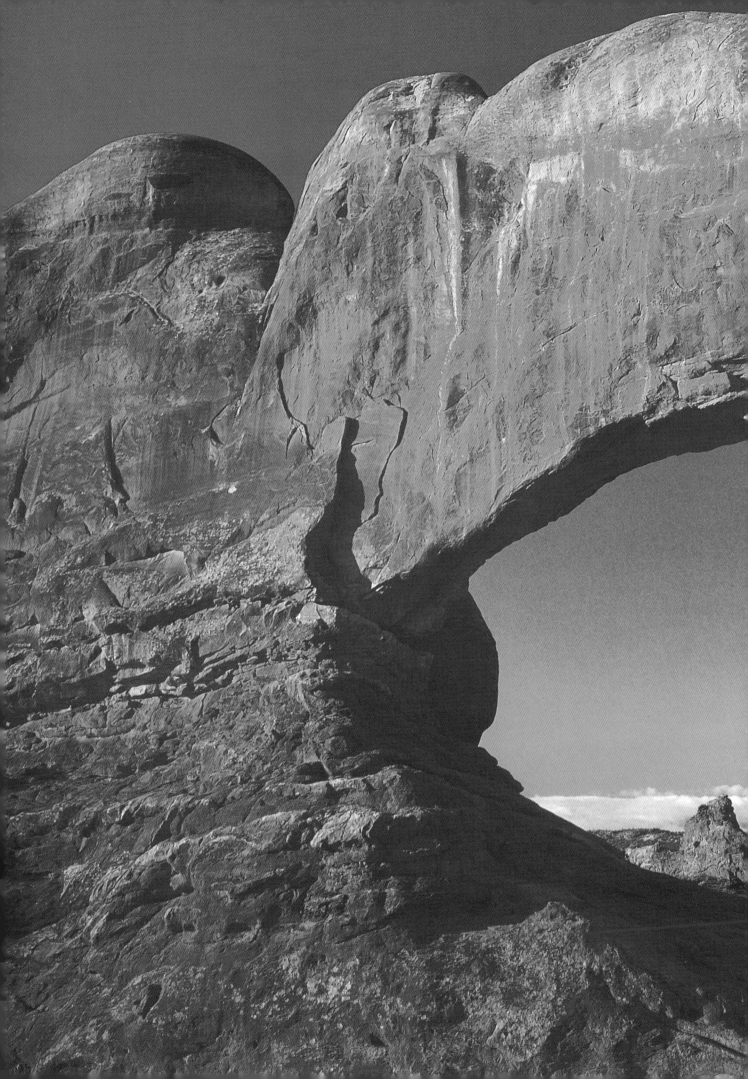

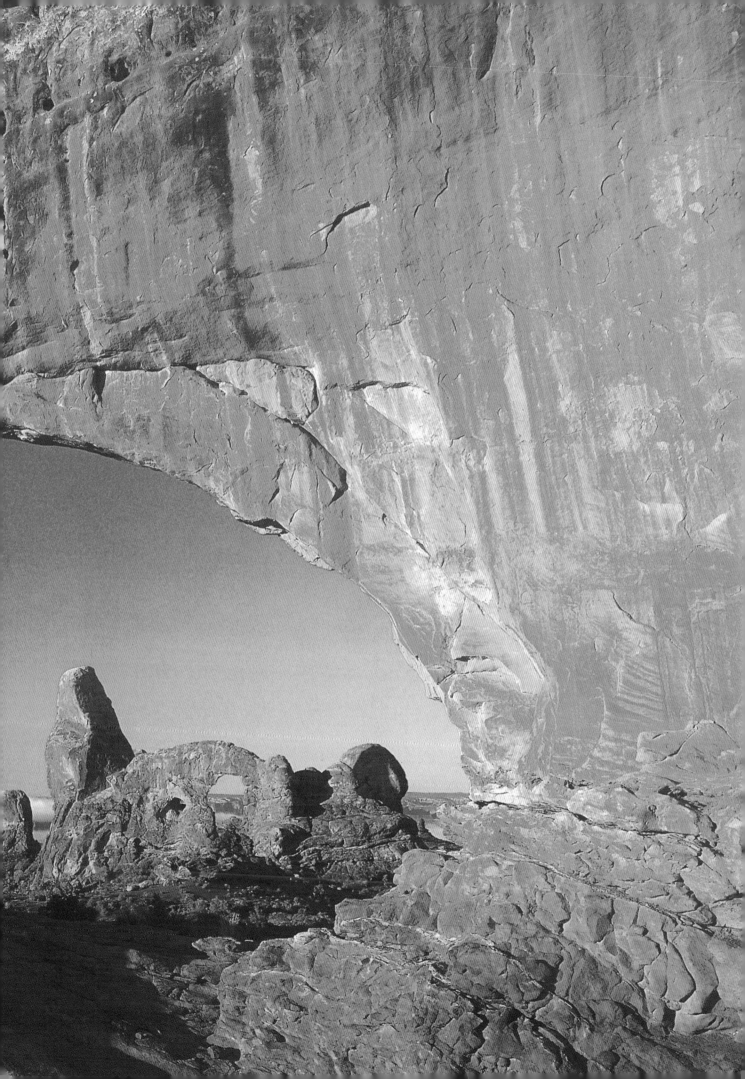

巴德蘭地區由刀鋒般的山脊、深溝、狹窄的平頂山以及一望無垠的沙漠組成，仿佛一件浮雕作品。

地跨美國南達科他州西南及內布拉斯加州西北的巴德蘭劣地在英文裡是「惡劣之地」之意。想瞭解巴德蘭劣地，探究它的歷史就十分必要。自從發現新大陸以來，歐洲探險者一直喜歡在這塊條件惡劣、但又能引起奇特感受的地方探險。最早到達這裡以捕獵謀生的法國殖民者首先把這裡稱作「荒地」。

對歷史的進一步瞭解，可以幫助人們認識巴德蘭劣地使人失去勇氣的原因：大約在7500萬年前，這一地區的大部分都位於海洋下面。1000萬年前，受擠壓的大陸板塊把這一地區抬升，從此海洋消失。在隨後的數百萬年中，氣候逐漸變得潮濕溫暖，這一地區的亞熱帶森林也生長旺盛。冰川時期到來後，氣候逐漸變得乾燥寒冷，森林變成了一個熱帶草原，又變成草地。經過漫長的時光，這一地區的岩層不斷遭到雨水的侵蝕，變得層疊和起伏不平。這塊由懸崖、尖峰和起伏不平的地表組成的荒涼之地被曲折的溝壑分割得四分五裂。從日出到日落，無數的岩丘從淡紅色變成光彩奪目的金黃色，令人歎為觀止。

巴德蘭劣地的布萊克丘陵高達2207公尺，漫山遍野長滿了松樹。當它在1000萬年前從海底逐漸隆起後，隨著時間的推移，山

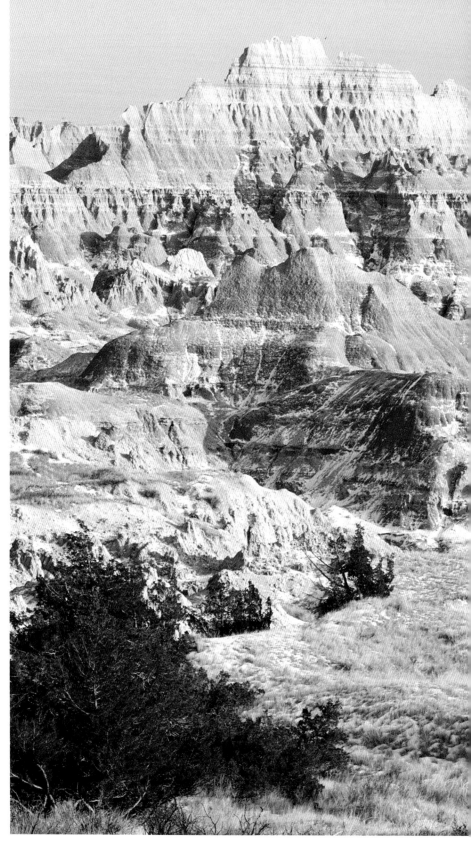

上的岩石被雨水沖刷下來，在東邊形成了一大片沼澤。隨著氣候的逐漸乾燥寒冷，雨水減少，沼澤逐漸變成了草原。巴德蘭劣地的岩石質地相對來說，比較柔軟。隨著雨水的沖刷，山體上被

刻蝕出道道溝痕。

巴德蘭劣地的地表下埋藏著大量的生物化石。原來位於海底、帶灰色沉積物的岩層內發現了一種已經絕種、像魷魚般的、頭頂上長著長圓狀殼的動物化

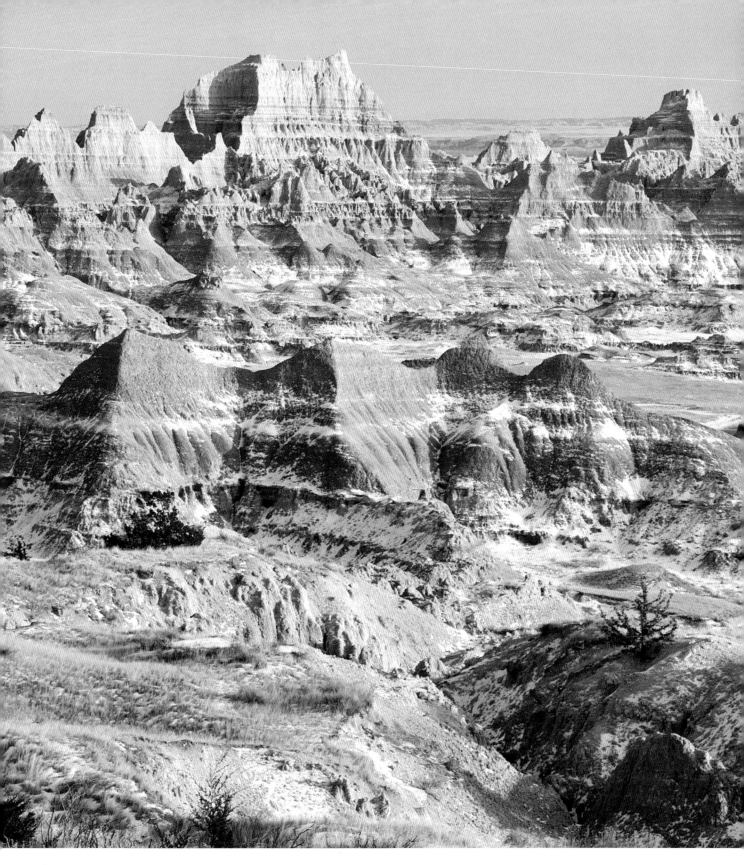

石。近年來，在這些岩層中還發現了一種古老的兔、一種既大又重的犀牛和一種被稱成劍齒貓的動物化石。

數個世紀以來，環境惡劣的巴德蘭劣地是印第安人蘇族部落生活的區域。他們在這片長160公里、寬80公里的土地上以捕食野牛為生。蘇族人捕獵野牛的主要方法是把成群的野牛群驅趕下懸崖摔死。巴德蘭劣地的地形非常適合這種大規模的捕獵方法。在某些懸崖底部，野牛的屍骨現在仍然可見。蘇族人允分利用了野牛身體上的每一部分：他們把野

巴德蘭劣地儘管一片荒涼，但在丘陵的底部仍長有植被，草原犬鼠賴以為生。

牛的肉和脂肪作爲食物；皮用作帳篷、毯子、衣服、馬鞍和皮帶，牛角當作勺子，骨頭當作棍棒。野牛爲蘇族人提供了日常生活所需的大部分器物。19世紀70年代，歐洲殖民者開始涉足這片土地。從此，巴德蘭劣地上的各種野生動物陷入了絕境。草原上的野牛幾乎被捕殺殆盡，依靠捕食野牛爲生的蘇族人幾乎滅絕。

如今，巴德蘭劣地是北美最大的荒原。野牛等動物的數量經過長時間的保護得到了恢復。各種野生動物，包括野牛和又角羚在這裡生息繁衍，數量不斷增多。

巴德蘭劣地丘陵岩層中的葉岩由於在形成過程中吸收了礦物質，染上了彩虹般的顏色。

巴德蘭劣地丘陵從日出到日落，不斷變換著顏色。右圖是日出時的丘陵景象。

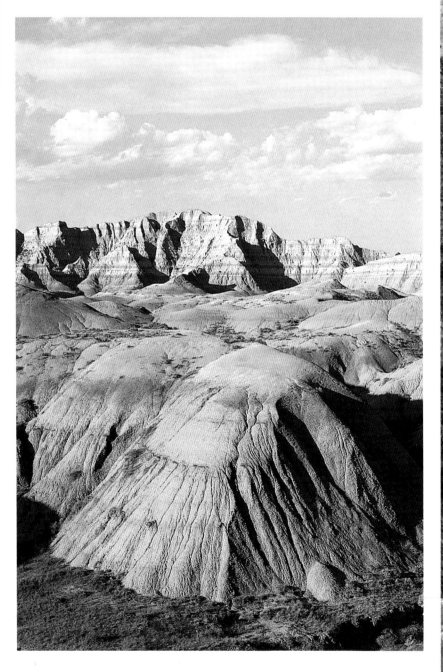

緩緩移動的巨大冰川、橫亙在黑色突兀岩脊上的巨大裂縫和狹長河流上空繚繞的上升雲氣，這一切看上去都那麼的完美。

生活在寒帶地區的雪鴞

北喀斯喀德山位於美國華盛頓州西北，北面與加拿大接壤。它以高山景色見長，有數以百計的冰瀑、深谷、高峰、湖泊和溪澗。1895年，被北喀斯喀德山美麗的高山景色深深打動的美國國會議員亨利·卡斯特寫道：「世界上沒有其他地方有這裡這麼多的山，並且有著如此奇異、多變的山峰形狀。」北喀斯喀德山地區的大部分都是寒帶荒原。羅斯湖將北喀斯喀德山地區分成了南北兩個部分。而美麗的切蘭湖位於北喀斯喀德山的南部。

1916年，登山運動員拉里·R·弗雷澤爾登上了北喀斯喀德山的主峰蘇克峰。他後來寫道：「那一天，我們看到了最美麗的景色：緩緩移動著的巨大冰川、橫亙在黑色突兀岩脊上的巨大裂縫和狹長的河流上空繚繞著的上升的雲氣。這些就是我們攀登的意

義所在，所有的東西看上去都那麼完美。」

北喀斯喀德山是喀斯喀德山脈中最為陡峻崎嶇的一部分，整個喀斯喀德山脈從加拿大一直延伸到加利福尼亞州的北部。北喀斯喀德山地區降水豐富，夏季下雨、落雹；冬季飛雪、降霰，氣候陰霾，群山常年籠罩在濕漉漉的雲霧之中。遊客在細雨中觀賞山色，有撲朔迷離之感。當雨歇

北喀斯喀德山遠景

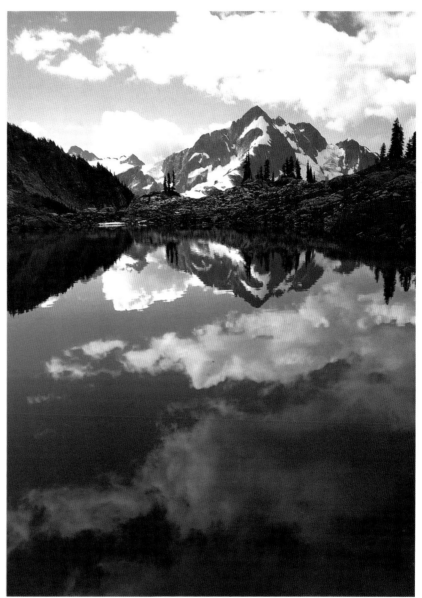

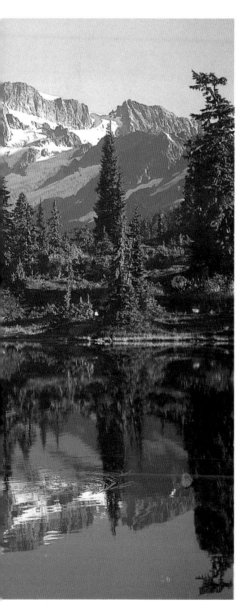

霧消，山巒、林木則清新如沐。北喀斯喀德山南部荒原區的埃爾多拉多高地，還殘留著冰川時期的冰漬。嵯峨的麻片岩從冰原上拔地而起，呈鋒利的鋸齒形狀。北喀斯喀德山地區森林裡的樹種包括紅橙木、藤本植物、大葉槭、大蕁麻、北美雲杉、花旗松、西部鐵杉和紅雪松等植物。北喀斯喀德山的東坡降水稀少，因而這裡只有山艾樹和黑松林。在更高的山上，大部分的降水都是以降雪的形式飄落在350座冰川上。北喀斯喀德山目前仍存的冰

羅斯湖是北喀斯喀德山地區最大的湖泊，它將北喀斯喀德山分成南北兩部分。

川都是冰川時期在地面上留下的U形谷冰川的殘骸，這些谷中發育了美國最深的湖泊之一的切蘭湖，這個500公尺深的湖泊低於海平面約120公尺，不由讓人讚歎冰川的巨大力量。北喀斯喀德山地區多變的降水量和高度使得這裡有超過1500種的植物物種。北喀斯喀德山地區也是太平洋西北部唯一的一個同時有大灰熊和大灰狼出現的地方。

35

每年夏季，冰川灣內都迴蕩著冰塊斷裂崩落的聲音。冰川不斷後退，陸地重新顯現出來。

1794年，英國海軍的考察船隊勘察了北美阿拉斯加海域，他們是第一批到達這裡的歐洲人。而這個時候，冰川灣的冰川仍然在成長變化之中。他們報告說船隻前進的路線被「海上從水面垂直升起的密集的冰山所阻止……」。換而言之，僅僅在200年前，實際上還不存在冰川灣這個地方。今天的冰川灣的中心部分在當時被一座厚度為1200公尺、寬32公里、長120公里的冰川所覆蓋。冰川前面的水域漂浮著從冰川上脫落下來的冰塊，所有的船隻都只能繞道而行。

75年之後，美國自然學家約翰·莫爾來到這裡。這時，冰川已經向北消退了將近70公里。莫爾觀賞了冰川所塑造的美景。冰川灣與莫爾所喜愛的約塞米蒂谷的奇妙景色有很多相似之處。雖然冰川消融後退的速度自此以後開始減慢，冰川灣仍然成為面積不斷擴大並向四面擴展的海灣，冰川一直向陸地上後退了100多公里，直到聖伊利艾斯山脈。

冰川灣位於阿拉斯加曲折海

深色的山嶺與白色冰雪互相輝映，馬格里冰川從法威瑟山曲折蜿蜒流至冰川灣的塔爾小灣。

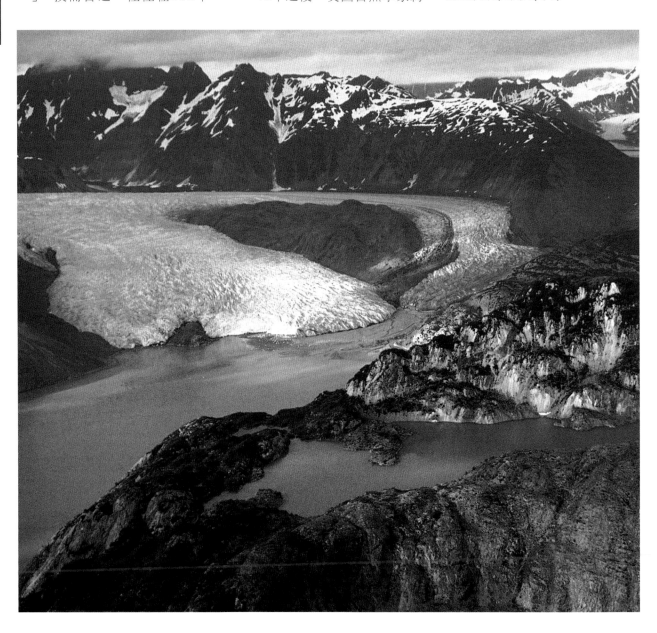

岸線的東南末端。海灣分成兩部分，北邊是塔爾小灣，西北邊是較長的韋斯特阿穆峽灣。在晴朗的日子裡，冰川灣顯得特別壯觀，因爲它旁邊的山峰直聳雲霄，有2400公尺高。法威瑟山脈高4600公尺的法威瑟峰距離太平洋14公里，位於冰川灣西部不遠的地方。法威瑟山脈使來自海洋的水氣湧入冰川灣。這些水氣受冷凝結，以降雪的形式飄落在冰川灣上。

不斷後退的冰川灣的森林爲熊、狼、山羊和其他陸地野生動物提供了棲息地和遷徙通道。冰川灣西南角有許多小海灣和被森林覆蓋著的海角，西北角由佈滿森林的狹長灘地構成，面對著喧

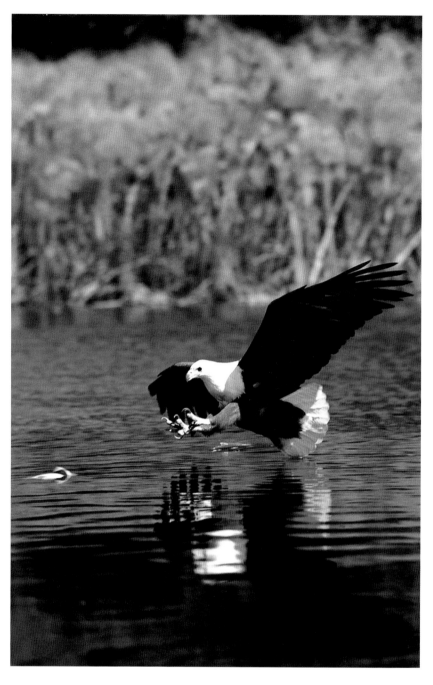

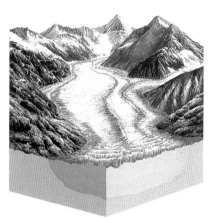

冰川灣形成機理示意圖

鬧的阿拉斯加海灣和阿爾薩克河。阿爾薩克河寬闊的入海口爲遷移的水鳥提供了棲息地。

今天，冰川灣是世界上研究冰川消退和植物演替的最佳場所之一。其中最老的樹木的年齡已經超過200歲。野生動植物佔據著樹林和沼澤地。在夏季，冰川灣成爲海豹哺育幼崽的理想場所，冰川灣裡會聚集超過4000隻海豹。風平浪靜時，我們還可以聽

白頭海雕體型巨大，性情兇猛，在1782年成爲美國國鳥。在20世紀的上半期，阿拉斯加的獵人共殺死了10多萬隻白頭海雕以換取獎金。目前，該鳥正面臨滅絕的危險。上圖爲一隻成年白頭海雕正在捕食獵物。

到在阿拉斯加和夏威夷群島間遷移的座頭鯨雷鳴般的呼吸聲，混合在一起的還有郊狼、狼、鵝、鷹、海鳥和燕雀的聲音。

大拐彎以獨特的地貌著稱於世，它是1200多種植物、450多種鳥類和3600多種昆蟲的家園。

大拐彎是由格朗德河切割南洛磯山脈形成的幾乎呈直角的峽谷。它向人們展示了北美洲過去1億年來的地質史。這一地區的化石樹和古代印第安人穴居文明的遺物引人入勝。位於大拐彎地區中心的是奇索斯山脈，它形成於4000萬年前的大規模火山爆發。從奇索斯山頂俯瞰整個大拐彎地區，一片原始荒蠻的沙漠景色。

山巒的岩石在陽光的照射下映出金色的光芒，像火焰一般。

山巒的岩石在陽光的照射下映出金色的光芒，像火焰一般。奇索斯山脈生長著許多奇異的生物，吸引了來自世界各地的生物學家到這裡進行科學研究。格朗德河從格朗特裡村邊山崖下流過，河面寬50公尺，但水很深，河水呈綠色。在格朗德河對岸，就是墨西哥國境，墨西哥人用土坯修建的墨西哥村落，極富民族情趣。

大拐彎地區的海拔從東邊波奎拉斯峽谷的540公尺上升到2347.5公尺的奇索斯山脈的主峰埃莫瑞峰，海拔的變化使這裡的生物極富多樣性，景色也各不相同。

幾千年前，北美印第安人已經開始在這裡定居。目前，這裡還保存著有關的遺址、遺跡。印第安人對大拐彎的地貌有著自己的理解。在印第安人的傳說裡，造物主創造世界，先後造出了天、地、世間萬物，還有一小塊沒用完的剩餘材料，他就把它丟在了一邊，這塊剩餘的材料就是現在的大拐彎。

發源於洛磯山脈的格朗德河長約3000公里，下圖為它正在流經大拐彎地區的桑塔埃利納峽谷。

右圖：奇索斯山脈是一座相對來說比較年輕的山脈，碩大怪異的龍舌蘭生長在陡峭的山峰下。

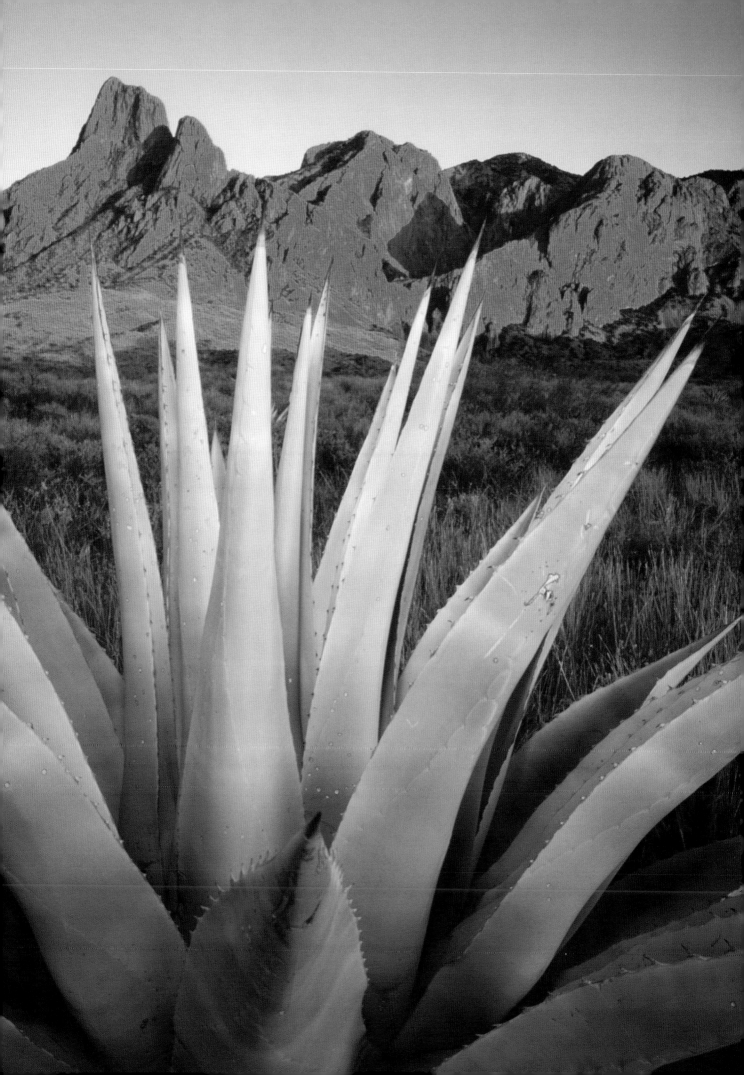

大霧山保存了冰川時期的許多稀有生物，植被種類異常豐富，有「生物基因寶庫」之稱。

大霧山位於美國東部北卡羅來納州和田納西州交界處的南阿帕拉契脈中，這片鬱鬱蔥蔥的原始林地像一塊未經雕鑿的璞玉，寂靜而持久地展示著自己的原始美貌。

由於山林上空總是籠罩著一層淡淡的薄霧，因此得到了大霧山這個名稱。每天的不同時刻，山霧呈現出不同的景象。清晨，大霧充滿整個山谷，只有高處的山峰影影綽綽閃現於遠方；中午，山霧變成了縷縷輕煙，緩緩地滑過山腰；日落時分，山霧又成了玫瑰色的雲簾，映襯著夕陽下紫色的山嶺。

大霧山森林覆蓋率在95%以上。山中多變的地形地勢為植被的生長演化提供了良好的環境，植物群落隨著海拔高度發生明顯的變化。山地的上部是以加拿大冷杉和雲杉為主的針葉林；中下部以闊葉林為主；山麓地帶，高大的櫟樹、松樹、鐵杉混雜。

大霧山的動物種類也同樣豐富多樣，這裡共棲息著30種以上的哺乳動物，其中有著名的美洲獅和黑熊。爬行動物中有7種烏龜，8種蜥蜴，23種蛇類。山溪水流中還生活著70種本地魚類。大霧山的兩棲動物更是種類繁多，蠑螈就有27種，其種類之多號稱世界之最，其中的紅腹蠑螈是僅存於大霧山的稀有動物。

大霧山起伏和緩的群山和色彩豐富的森林，給人寧靜、絢麗的美感。

紅腹蠑螈

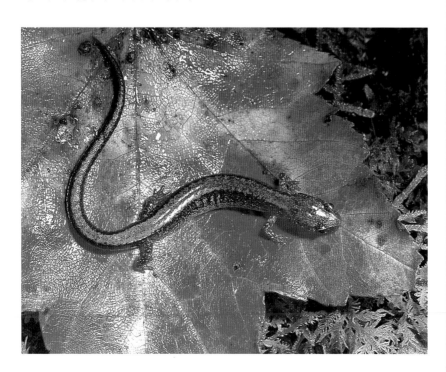

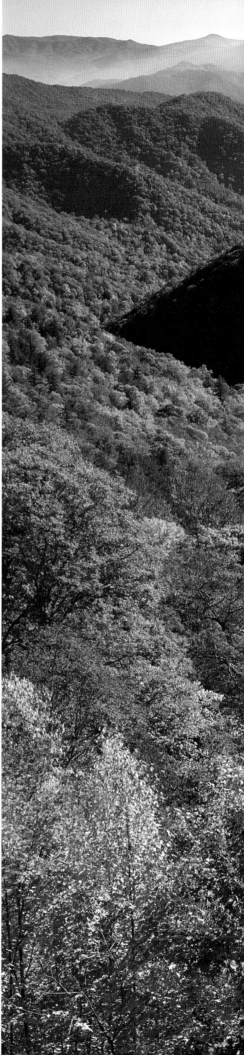

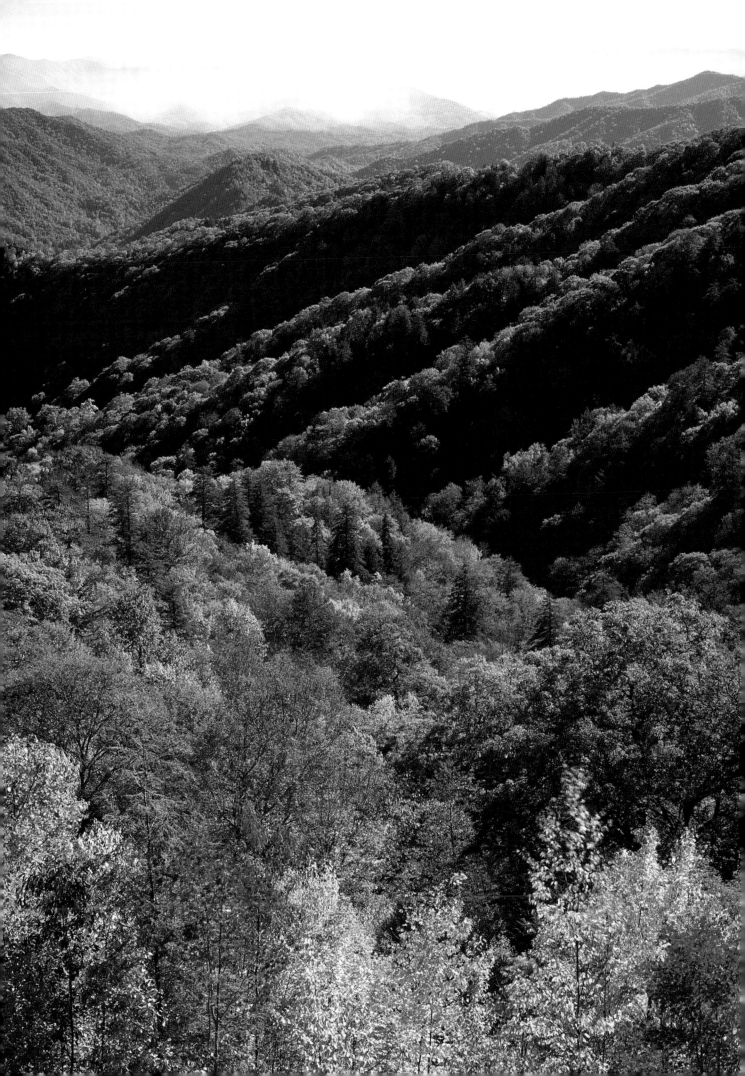

壯觀的大峽谷儼然是一部「地質史教科書」，記錄了北美大陸的滄桑巨變和生物演化進程。

大峽谷位於美國亞利桑那州西北部的科羅拉多高原上，迂迴曲折的科羅拉多河從峽谷底部流過。大峽谷兩側儘是懸崖峭壁，綿延長達350公里。大峽谷大體呈東西走向，平均谷深1.6公里，最寬處達29公里，最窄處僅有100多公尺。想從大峽谷的北壁到南壁，走陸路需繞行322公里才能到達，但兩點間的直線距離卻不足20公里。

大峽谷以其規模巨大、豐富多彩而著稱，它保存完好並充分暴露的岩層，從谷底向上整齊地排列著北美大陸從元古代到新生代不同地質時期的岩石，並含有豐富的具有代表性的生物化石，儼然是一部「地質史教科書」，記錄了北美大陸的滄桑巨變和生物演化進程。

大峽谷的岩石包括砂岩、葉岩、石灰岩、板岩和火山岩。這些岩石質地不一，顏色隨著一年中不同季節裡植被、氣候條件的

從大峽谷南岸望去，夕陽把大峽谷染成了橘紅色。

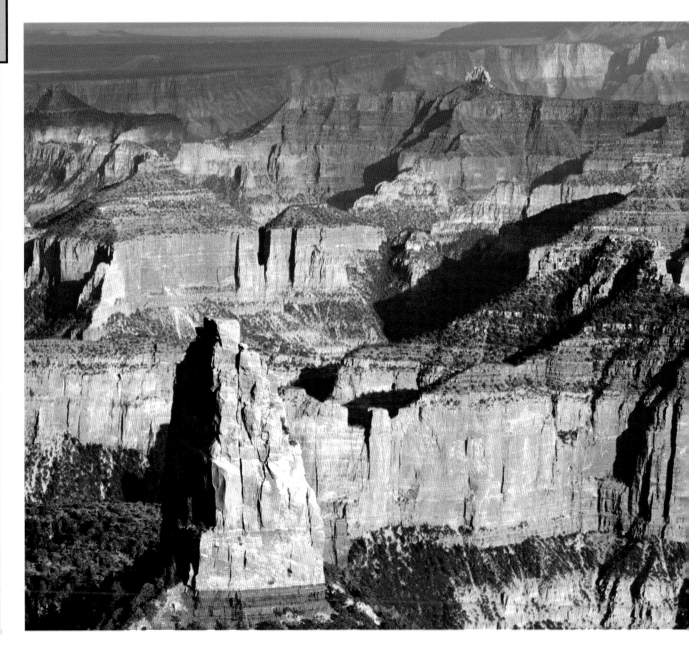

世界自然奇觀·美洲

變化而變化。甚至在同一天裡，大峽谷也會因時間的不同呈現出不同的景色：黎明初升的太陽使遠方的岩壁閃耀著金銀色光彩，而日落時晚霞把裸露的岩壁映襯得像火焰一般；在月光下，兩側岩壁呈白色，襯著靛藍色的陰影，十分醒目。

如果站在大峽谷邊緣，幾乎看不出科羅拉多河水的流動，令人不可思議的是，科羅拉多河貌似平靜的河水竟是造成大峽谷這一地球表面巨大創傷的原因。數

大峽谷谷底盛開的野花

百萬年來，科羅拉多河就像一把連續不斷的大鋸，每天切割著大峽谷底部的岩層，使大峽谷不斷地變深，變寬。

與大峽谷岩層的古老相比，新生的科羅拉多河在高原上奔流，沿途沖蝕切割岩石表面。同時，地殼活動把岩石推起，科羅拉多高原緩緩上升，500萬年間升高了1000多公尺。河水挾帶的石塊和砂粒摩擦峽谷，把峽谷侵蝕得越來越深。岩層卻繼續隆起，造成河道兩邊的峭壁越來越高。

大峽谷一水之隔的南北兩壁，自然環境迥異。南壁海拔1800公尺至2100公尺，氣候乾燥，植物稀少；北壁高出南壁400公尺至600公尺，氣候寒濕，林木蒼翠，冬季冰雪覆蓋；谷底氣候乾熱，呈現出半荒漠景觀。

大峽谷棲息著70多種哺乳動物，40多種兩棲和爬行動物，230多種鳥類。如珍稀的白頭鷹、美洲隼、大蜥蜴等，這裡還有世界

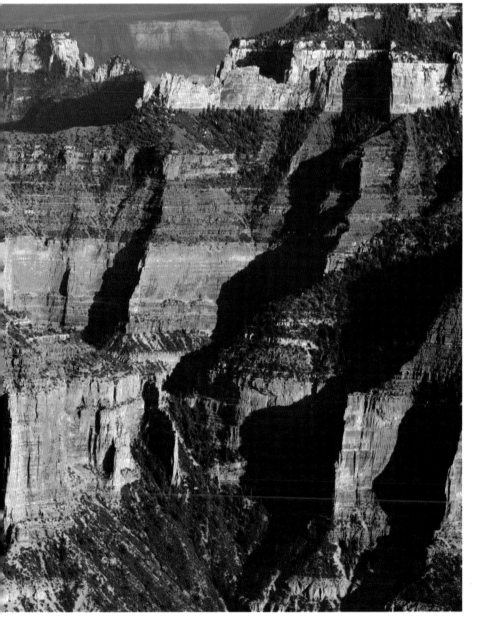

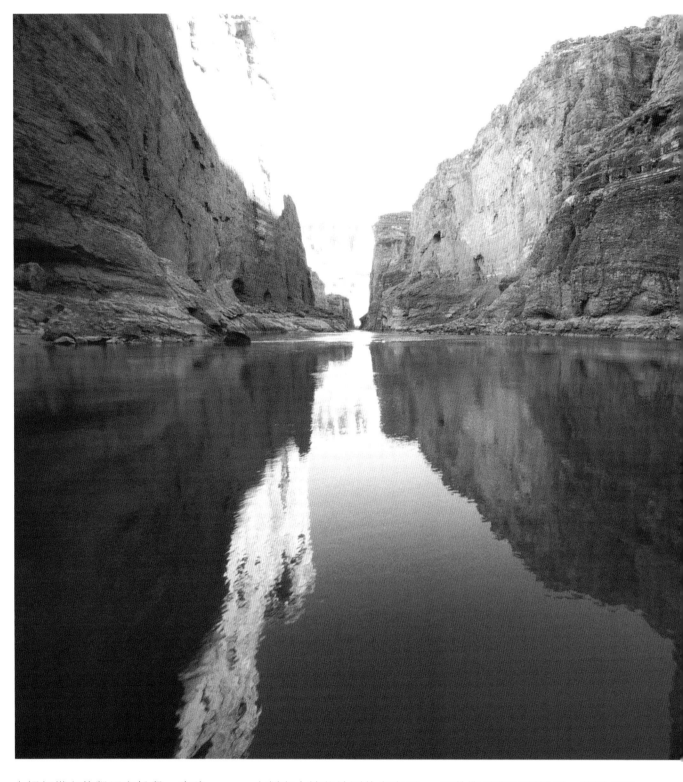

上絕無僅有的凱巴布松鼠、玫瑰色響尾蛇。上千種植物分佈在大峽谷上下，呈現明顯的垂直分帶，從谷底的亞熱帶仙人掌、半荒漠灌木，向上依次更替爲溫帶和亞寒帶的檜樹、橡樹、松樹、雲杉和冷杉林。

人類在大峽谷地區的存在至少可以追溯到4000年以前。在大峽谷的某些洞穴裡發現了早期人類活動的痕跡。在西元1150年前，古老的印第安人普厄布羅部落曾經生活在大峽谷周圍。至今，仍保存著大量普厄布羅人留下的陶器和石頭建築。普厄布羅人爲何突然離開自己生活的家園，至今沒有一致的說法。他們就像在一夜間消失了。唯一可以肯定的是，普厄布羅人在大峽谷的活動時間持續到了1150年左右。哈瓦蘇人是在普厄布羅人離

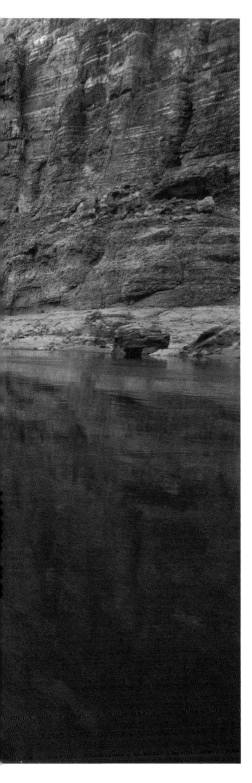

一部分之後，美國陸軍少校J.W.鮑威爾為首的一支遠征隊，乘船順科羅拉多河而下，全面考察了大峽谷。他們將在大峽谷探險的經歷寫成遊記出版，引起了美國全國的注意。人們開始到這裡旅行獵奇。到20世紀初，大峽谷已經成為美國的著名觀光景點。1903年，美國總統希歐多爾‧羅斯福在遊覽過大峽谷後感慨地說：「大峽谷使我充滿了敬畏，它無可比擬，無法形容，在這遼闊的世界上，絕無僅有。它是時間的傑作⋯⋯」

1919年美國國會通過法案，將大峽谷最為壯觀的一段正式闢為國家公園。現在每年前來大峽谷觀光的遊客達250萬人次。

水流平穩的科羅拉多河是塑造大峽谷的主要力量。

開後，遷移到大峽谷的。他們的歷史也有數百年之久了。

1540年，一支西班牙探險隊首先進入了大峽谷。19世紀中葉，大峽谷地區成為美國版圖的

哈瓦蘇瀑布是大峽谷內的一個著名景觀。

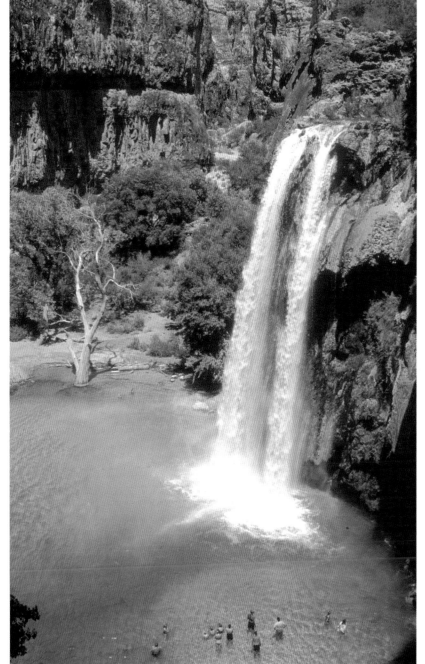

大沼澤地是地球上一處獨特的、偏僻的地區，它為維護當地的生態平衡起到了至關重要的作用。

大沼澤地位於佛羅里達東南部，是一塊由石灰岩構成的盆地，由東北向西南方向傾斜。盆地覆蓋著厚厚的水草，印第安人稱這裡為「帕裡奧基」，意思是「長草的水域」。大沼澤地中分佈著許多小丘，小丘上生長著棕櫚樹和其他樹木。大沼澤地的補給水源是北美除五大湖外的最大湖泊─奧基喬比湖。

大沼澤地的海岸地帶生長著茂密高大的紅樹林。它為水陸生

從空中俯瞰，滿眼都是翠綠，沼澤間的水泡映著日光，奪人眼目。

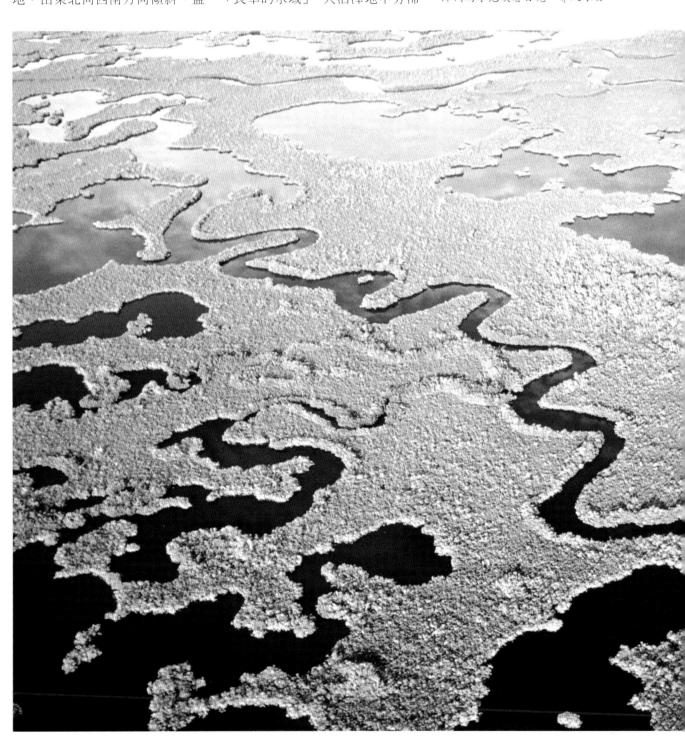

世界自然奇觀・美洲

物提供了一個重要的棲息地。美洲紅樹林在鹹水中生長得很繁盛，因爲其根部可以直接吸收空氣。紅樹交錯盤生的根部形成一道道攔網，阻擋了從河流沖下來的大量泥沙和漂浮物，從而使海岸附近不斷有新的小島形成。紅樹林長達數百公里，一直延伸到佛羅里達半島沿岸的盡頭—由珊

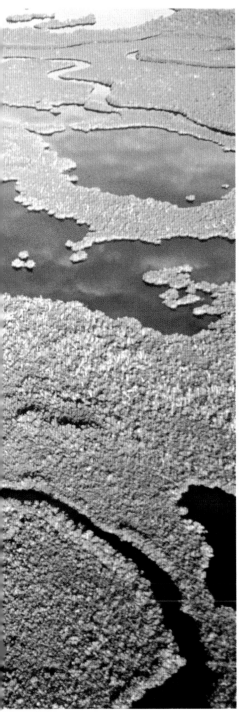

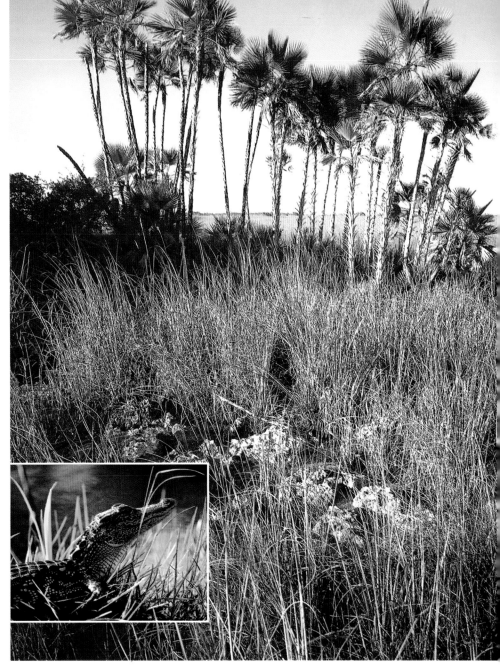

大沼澤地近景（左下圖爲美洲短吻鱷）

瑚礁組成的佛羅里達珊瑚礁群。

大沼澤地動、植物種類繁多。這裡有1000多種種了植物，包括25種蘭花、120種樹木，熱帶的棕櫚樹和蘭花、帶有褐色雜亂樹皮的秋葵和白蠟樹等溫帶植物在這裡都有分佈。

大沼澤地是鳥類的天堂。這裡有400種以上的鳥類在此棲息，其中有紅嘴的篦鷺、黃冠、黑冠的夜蒼鷺、樹鶴，以及禿鷹等稀奇飛禽。許多靠捕食魚類爲生的飛鳥也常出沒於淡水沼澤，而沿海紅樹林的邊緣棲居著鵜鶘、蒼鷺和白鷺等。 在大沼澤地的白水灣還可以看到大批成群的火烈鳥。在乾燥的冬天裡，動物都聚集在水源的附近。沿海水域有150餘種魚類，還有12種海龜，以及佛羅里達海牛。美國短吻鱷是大沼澤地的主要珍稀動物。

47

這裡是世界上最大、最絢麗的化石林集中地。

位於美國亞利桑那州北部阿達馬那鎮附近的化石林是世界上最大、最絢麗的化石林集中地。數以千計的石化樹幹倒臥在地面上，直徑平均在1公尺左右，長度在15～25公尺之間，最長達40公尺。

這些石化的樹木，年輪清晰，紋理明顯，宛如大塊的碧玉瑪瑙。

在完整的樹幹周圍，還有許多破碎零散的化石木塊。這些石化的樹木，年輪清晰，紋理明顯，宛如大塊的碧玉瑪瑙，夾雜著一片碎瓊亂玉，在陽光之下熠熠發光，使人眼花繚亂。化石林地區這樣密集的「森林」有6片，最美麗的叫做彩虹森林，其他為碧玉森林、水晶森林、瑪瑙森林、黑森林和藍森林。它們原是史前林木，約在1.5億年前，被洪水沖刷裡帶，逐漸為泥土、沙石和火山灰掩埋，幾經地質變遷，陸地上升，使這些埋藏地下的樹幹得以重見天日。可是其木質細胞已經發生礦化作用，又被溶於水中的鐵、錳氧化物染上黃、紅、紫、黑和淡灰諸色。如此日積月累，這就成了今天的五彩斑斕的化石樹。在化石林地區，還發現有陶器碎片。據考證，早在西元6～15世紀，已有從事農業生產的印第安人在此生息。現有幾處印第安人廢墟和經過重建的印第安人村落供遊人參觀。在「報紙岩」上，遊人可以看到許多古印第安人留下的石刻，石刻的內容包括象形文字、大塊沙石上

一群叉角羚正在化石林所在的孤山附近自在地尋找食物。

色彩絢麗的化石樹段

右頁圖：山谷裡堆積了大量的化石樹段，這種古老的生長在兩億年前的松柏目樹木已經絕跡。

雕刻的各種花紋、巨獅石刻以及人形和含有宗教象徵意義的圖案。此地的居民曾用化石樹做成房屋和橋樑。離瑪瑙橋不遠，有幾個眺望點，極目遠望，漫山遍野全是化石樹段，不由得讓人驚歎大自然的神奇創造力。

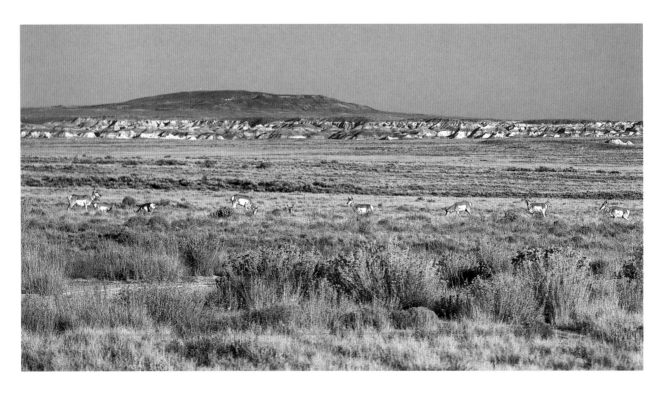

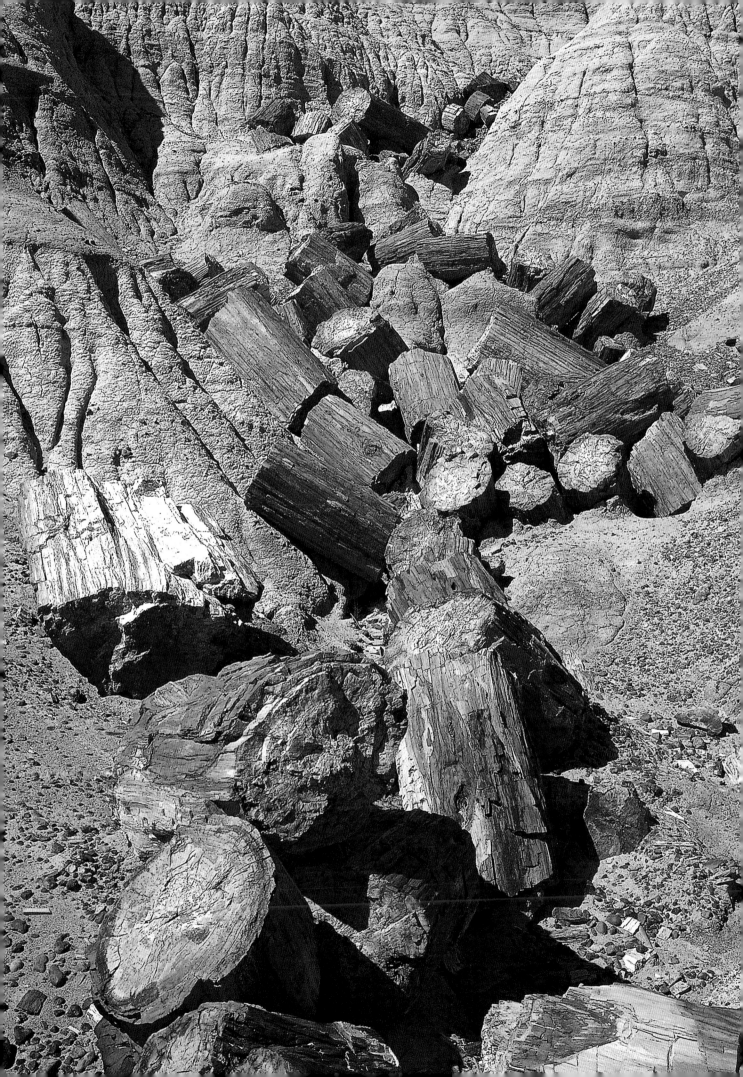

國會礁像堵牆一樣將猶他州從中部分隔開來，形成了一道難以逾越的屏障。

國會礁位於美國西部猶他州的荒野之中。當19世紀中期摩門教徒路經這裡時，遠處山脈上高聳的巨大圓錐形山頂令他們聯想起了國會山，而且坐落在山頂上的紅色岩石的形狀與礁石十分相似，他們便用「國會礁」為它命名。實際上，國會礁是科羅拉多高原岩層褶皺的突出部分，長達上百公里。

這裡的地形形成於大約 6500 萬年前，那時科羅拉多高原正在逐漸抬高，使得這裡也隨之抬高，與其相連的其餘部分相對下沉，造成岩層大規模的扭曲。今天看來，岩層的褶皺就像一個大型的岩石階。大塊的岩石層沒有在褶皺的部分斷裂開來，而是自然地垂在褶皺上。千百萬年來，荒野上呼嘯而過的狂風對褶皺進行了無情的侵蝕，漸漸形成了平行的山脊（由耐侵蝕的岩石形成）和峽谷（由較軟的岩石形成）相間的地貌。

國會礁的有些褶皺因其平滑的岩石表面上的坑穴可以積聚雨水而被稱為「水壺」。積水的侵蝕使「水壺」不斷擴大，漸漸地，它可以為一些生物提供棲身之所。在壺穴積滿水的數星期內，生物迅速繁殖起來。當積水被蒸發耗用殆盡後，成年的蟾蜍便在壺穴中開始繁殖下一代，並將自己埋在洞底的泥中，讓自己的身體被一層含有水分的粘液包裹，開始休眠，靜靜等待下次雨季的

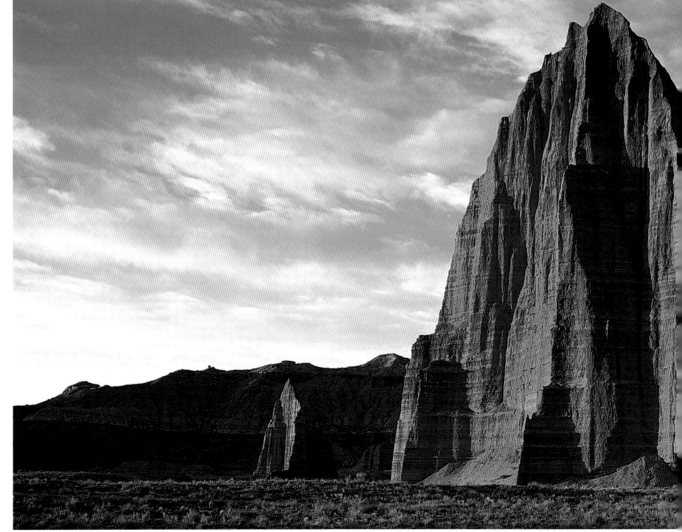

到來。一些昆蟲的幼蟲大概會脫掉體內 90％以上的水分，但當坑穴中再次積滿雨水時，它們又會一群群地飛回來。在坑穴乾涸底部的小蝦卵可以經歷數十年的時間等待下次雨水降臨，孵化長大。

國會礁像堵牆一樣將猶他州從中部分隔開來，形成了一道難以逾越的天然屏障。

褶皺地帶有為數不多的峽谷。峽谷裡長年奔流的河水使得峽谷裡綠草茵茵，植被茂盛。人類在此生活的歷史至少有1萬年之久，其中包括考古學家稱為「弗里蒙特人」的原始居民。「弗里

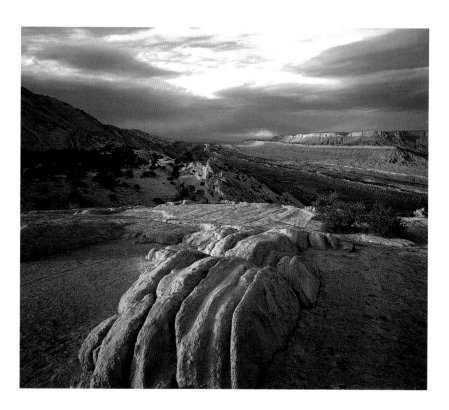

國會礁扭曲的岩石經歷了數千萬年的風吹雨打。

蒙特人」的稱呼源於弗里蒙特河。弗里蒙特人的足跡遍佈科羅拉多高原的各個角落，他們種植玉米，也還進行一些狩獵採集活動。13世紀後，以遊牧為生的印第安人烏他部落和帕魯特部落遷居到了這裡，他們隨著季節的變化不停地遷徙。19世紀末，摩門教徒沿著弗里蒙特河岸定居下來，種植水果、堅果和莊稼。

弗里蒙特峽谷一年四季都有野花盛開。從峽谷裡的小道往東穿行，穿過褶皺地帶，可以爬上著名的亨利峰。站在亨利峰向下遠眺，四周的景色就像美國作家愛德華・阿比描述的「這是沙岩和光滑岩石的巨大風化物」一樣。

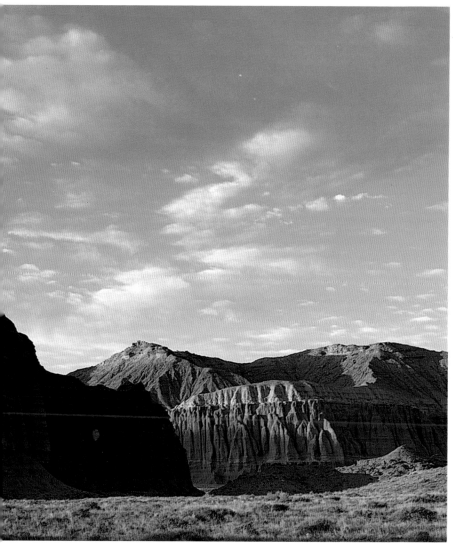

日暮西下時的國會礁景色

紅杉樹是世界上最高大的樹種，有「樹王」的美稱。

紅杉樹林位於美國西部加利福尼亞州西北的太平洋沿岸，這裡靠近海洋，氣候溫和濕潤，為紅杉的生長創造了極為有利的條件。

紅杉又叫美洲杉，長得異常高大，樹幹呈玫瑰般的深紅色，成熟的高達60～100公尺。紅杉的壽命也特別長，有不少已有2000～3000年的高齡，最老的紅杉樹已經生長了5000年之久。紅杉生長快，成活率高，材質優良，具有很強的避蟲害和防火能力，被公認為世界上最具價值的樹種之一。紅杉成材後，最上端的30公尺枝繁葉茂，像撐開的巨大的傘，而30公尺以下沒有旁枝。

化石記錄表明，紅杉是2.08億年至1.44億年前侏羅紀的代表植物，當時分佈在北半球的廣大地區。現今它們的生長地域較小，局限在從美國加利福尼亞州內華達山南端向北至俄勒岡州南部的克拉馬斯山，約450平方公里的地區內。紅杉多長在潮濕海岸帶的山谷中，它們幾乎每天淹沒在從太平洋飄來的溫暖海霧中。樹幹由厚實、堅韌、耐火的樹皮包裹著。年輕的幼樹沿整個樹身分蘗樹枝，但是隨著樹齡增長，下層樹枝逐漸脫落，而形成了濃密的上層樹冠。樹冠吸收了幾乎所有投向地面的光線，樹林底層，只有蕨類和耐陰植物存活，同十分少見的紅杉幼樹長在一起。紅杉是一種種子產量很高的植物，但是只有少量種子能順利萌芽，即便萌芽出苗後也得與低的光照度相抗爭。在自然狀況下，紅杉緩慢的生長速度可以維持種群的延續，但是，隨著人類採伐的增加，紅杉林的面積正在不斷地減少。

紅杉樹林中有三棵紅杉稱得上是世界之最，其中最高的一棵

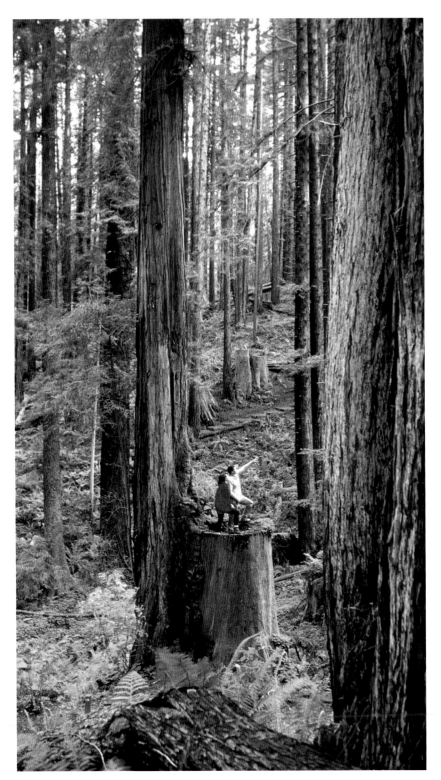

與高大的紅杉樹相比，站在紅杉樹樁上的遊客顯得那麼渺小。

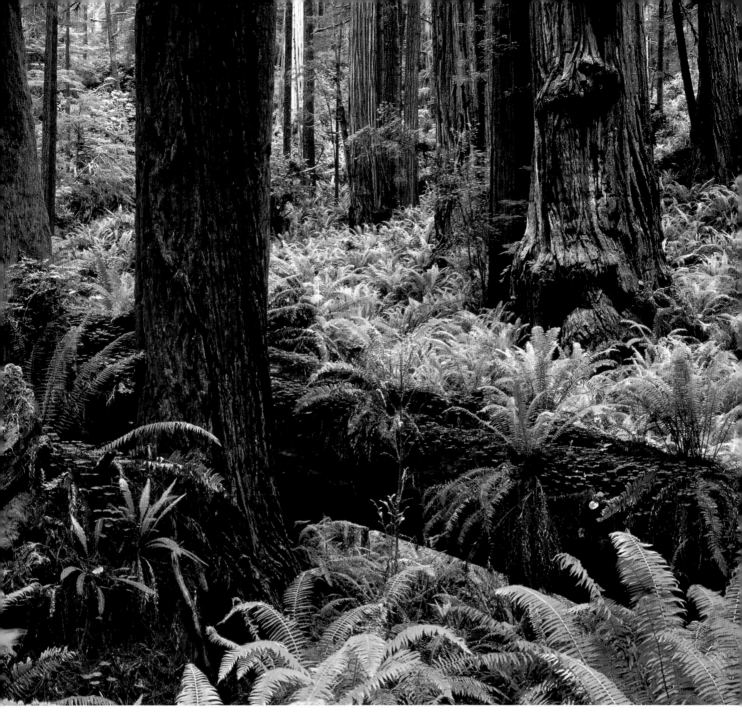

紅杉是在1963年由美國國家地理學會發現的，當時測得的高度爲112公尺多，是有記載以來最高的樹木。

　　紅杉的樹幹或樹枝上長著許多半球狀的樹瘤，這些樹瘤的眞正價值不在於可用來製作工藝品或木碗、木盤等，而是它們能夠延續紅杉的生命，如果紅杉被風吹折斷、被火燒死或被砍掉，便會由樹瘤組織發育出上百棵幼苗，並由樹的根系供給營養。用

不了多久，亭亭玉立的小紅杉就會環繞這棵「父母樹」形成一個圓圈。

　　紅杉的命運一直坎坷不幸。從19世紀中葉開始，人類對紅杉的砍伐一直沒有停止。尤其進入20世紀以來，大型拖拉機和電鋸發揮其伐木威力，紅杉林被大面積毀壞。20世紀60年代，美國國家地理學會勘察發現，8000平方公里的原始紅杉林中只有15%的紅杉未遭到砍伐。1968年，美國總

紅杉樹高大遮陰，在自然競爭中處於強勢，形成了較爲單一的植物群落。只是在林間的底部有蕨類植物生長。

統詹森簽署法令，正式設立面積爲230多平方公里的紅杉國家公園。1978年3月，卡特總統簽署法令，將私人手中近200平方公里的紅杉林劃歸紅杉國家公園。與此同時，一些牧場、橡樹林及其他原始森林也被劃入該國家公園。

53

這裡是世界上第一座國家公園的誕生之地，沸騰的間歇泉噴出有60公尺高。

黃石國家公園，位於美國西部的懷俄明、蒙大拿、愛達荷三州交界處。公園面積8992平方公里，始建於1872年，是美國設立最早、規模最大的國家公園，也是世界上最大的自然保護區之一。

美國的黃石公園就像中國的長城一樣，是外國遊客必遊的去處。而與長城不同的是，在黃石國家公園人們感受更多的是大自然那無以倫比的奇美景色和人與自然之間和諧的關係。黃石公園以保持自然環境的本色而著稱於世，黃石國家公園的管理運作是世界其他國家公園的典範。

黃石國家公園是世界上第一座以保護自然生態和自然景觀為目的而建立的國家公園。它不僅擁有各種森林、草原、湖泊、峽谷和瀑布等自然景觀，其大量的熱泉、間歇泉、泥泉和地熱資源，更構成了享譽世界的獨特地熱奇觀。黃石國家公園也是野生動物的天堂，是美國野生動物的最大庇護所。黃石公園的公路全長近200公里，因此到黃石公園遊覽，必須乘車。黃石公園原為荒山原野，人跡罕見，直到19世紀初，因有探險者涉足，其奇特景觀才為人們逐漸熟悉和重視。1872年，美國總統格蘭特批准，首次設立國家公園這一機構以保

密涅瓦熱泉富含碳酸鈣，隨著泉水的流動，碳酸鈣不斷沉澱，形成了梯田狀的奇特造型。因為密涅瓦石灰梯田的形狀一直在變化當中，所以它又被稱為「黃石公園的活雕塑」。

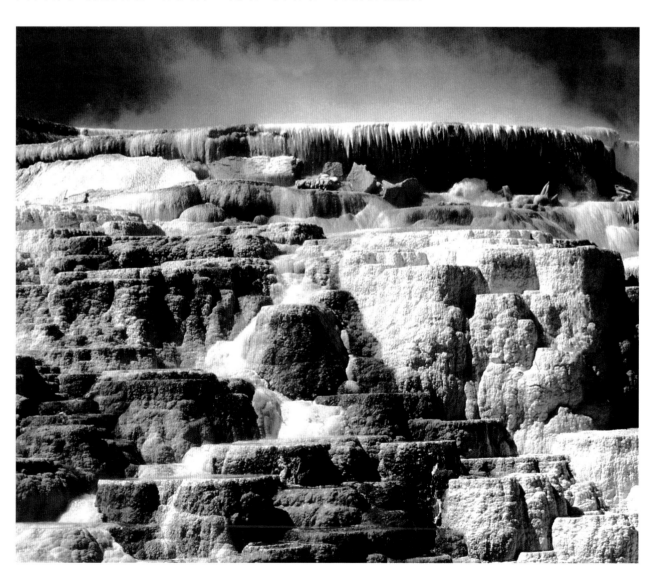

護這裡的自然景觀。

黃石國家公園因自然景觀和地質現象的差異，分為五大區：分別是瑪默斯區、羅斯福區、峽谷區、間歇泉區和湖泊區。5個區景色各有千秋，但最大的共同特色是地熱奇觀。黃石公園的地熱景觀包括間歇泉、熱泉、泥泉等地熱活動，主要集中在間歇泉區和瑪默斯區。黃石公園的地熱活動在種類和特點上，舉世無比。黃石公園共有間歇泉3000多個，最令人激動不已的是有名的老忠實間歇泉，在它被發現到現在的100多年間，每隔33～93分鐘噴發一次，每次噴發大約維持在1分半到5分鐘之間，從不辜負遊客的期望，因此獲得了「老忠實」的稱號。老忠實間歇泉的噴發如萬馬奔騰，在陽光輝映下，水蒸氣閃出七彩顏色，蔚為壯觀。

發源於黃石公園的黃石河是塑造黃石公園勝景的另一重要因素，黃石河由黃石峽谷洶湧而出，貫穿整個黃石公園到達北部的蒙大拿州境內，全長1080公里，是密蘇里河的一條重要支流。黃石河將山脈切穿而創造了壯觀的黃石大峽谷。在陽光的照耀下，峽谷兩岸峭壁呈現出金黃色，仿佛是兩條曲折的彩帶。由於黃石河穿行的地勢高，水源充沛，黃石河及其支流深深地切入峽谷，形成許多激流瀑布。黃石大峽谷源頭的高塔瀑布高達40公尺，水流從山間奔騰而下，水聲震耳欲聾，響徹峽谷兩岸。在湖泊區還有北美洲最大的高原湖泊黃石湖，由於黃石河的充足補給，黃石湖水面遼闊，面積達353

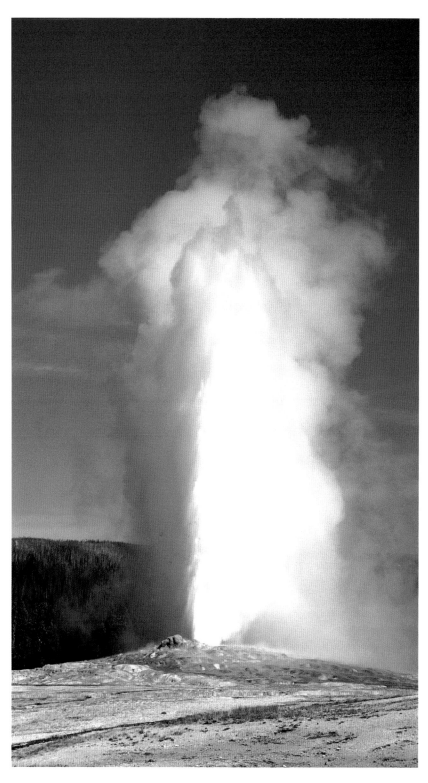

老忠實間歇泉作為黃石公園的地熱噴泉之一，是黃石公園的象徵。

平方公里，形成了自己特有的氣候景觀。野牛、麋鹿、灰熊、美洲獅等2000多種動物在此生息繁衍。

黃石國家公園不僅景觀壯麗，而且其對生態的保護也走在世界的前列，各國相繼效仿建立了自己的國家公園。在黃石公園成立至今的100多年中，國家公園的涵義是在逐步摸索中建立起來的，在這裡生態保護的觀念也有

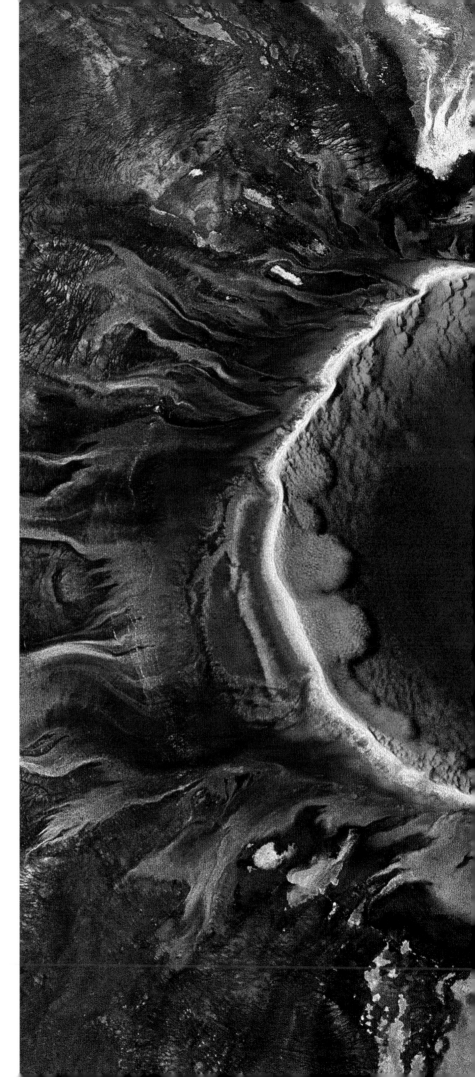

好多次轉變。黃石公園最初對待森林火災的態度是盡力保護森林資源，對火災採取主動滅火策略。但到20世紀60年代，生物學家認為，國家公園應盡可能維持其自然狀態，自然發生的火災就應該讓它去燒，使自然環境更健康，黃石公園的滅火政策也跟著轉變。1988年的一場大火，燒掉了公園森林面積的45%，奉行了幾十年的不管政策才終止。公園管理當局吸取教訓，決定將火災分為良性與惡性兩種，作出評估之後，再選擇撲滅或者讓它燒。另外，黃石公園面臨的另一個問題是如何維持生態的平衡。大量繁殖的野牛和麋鹿對公園的生態造成破壞，而且野牛的定期遷徙更有傳播牛瘟等疾病的威脅。於是公園宣佈野牛為可獵殺的野生動物，這一舉措差點造成黃石公園野牛的滅絕。後來，野牛的數量恢復後，公園管理當局「引狼入室」，將過去曾在此出沒的灰狼從加拿大引回，為野牛製造天敵，以求達到控制野牛種群的數量。

黃石公園的管理運作暴露出其他國家公園和自然保護區同樣無法回避的矛盾：人們試圖在人為的界限裡，以人為的方式製造、維持一個自然的生態體系。看來在人類與大自然之間維持和諧，不僅僅是一個或幾個甚至更多的國家公園就能解決得了的。

大稜鏡泉是一處地熱泉，泉水內含有各種金屬離子，在陽光的照耀下，清澈的泉水顯出碧綠的色彩，金黃色的外緣更加鮮明。

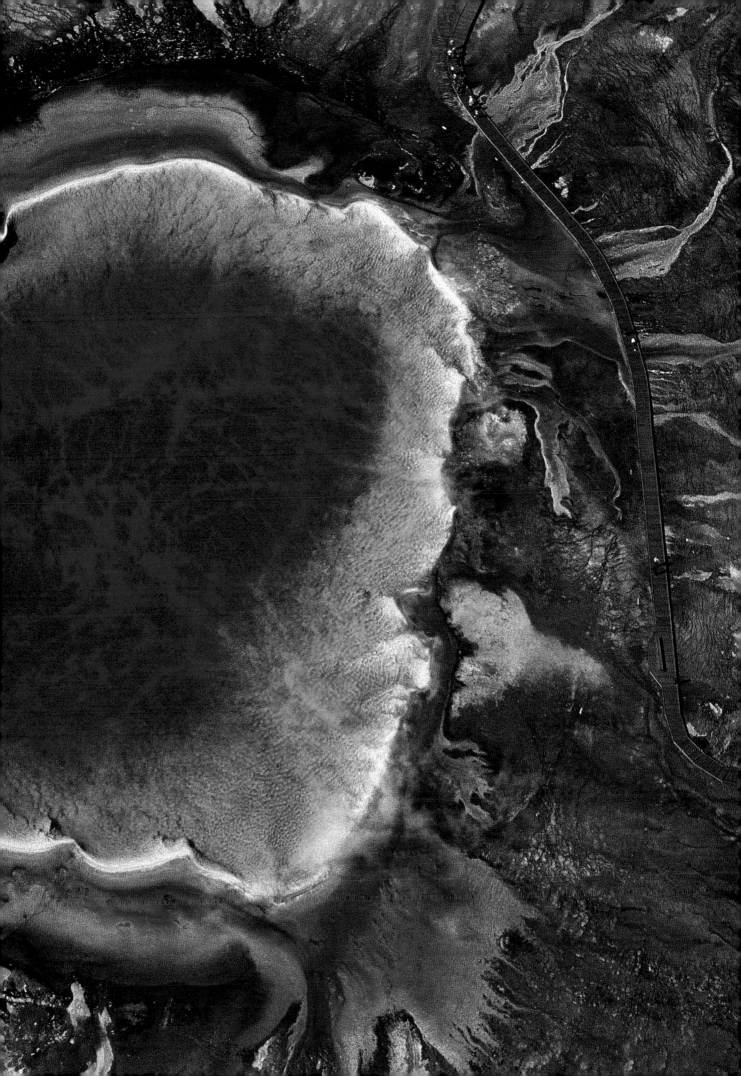

火山口湖

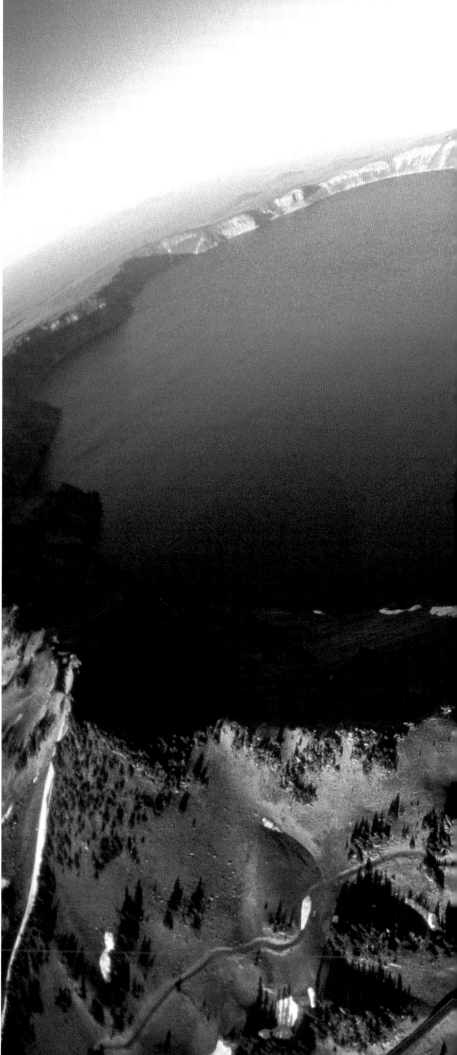

火山口湖湖水湛藍，並隨湖水深淺而變化。

火山口湖是世界風光奇觀之一，在美國俄勒岡州西南部，坐落在1950公尺高的卡斯凱特火山上。湖呈圓形，面積52平方公里，兩端最寬處近10公里，湖深約600公尺，是美國最深的湖泊。

火山口湖當初是一個火山口，它由一次強烈的火山爆發形成。在隨後的歲月裡，雨水逐漸灌滿了這個巨大的火山口，最後形成了如今的火山口湖。

火山口湖湖畔生長著各種溫帶、亞寒帶植物，紅杉和鐵杉生長在湖畔的岩石裂縫中，棕褐色的岩石，夾雜著深綠色的林木，倒映入湛藍色的湖水之中，景色極為懾人心魄。在冬季，積雪裝點著群山和林木，一片瓊雕玉琢，環繞著藍色的湖水，呈現出另一番迷人景色。火山口湖中有一座火山錐形成的小島，名叫「巫師島」。它玲瓏奇突，使整個湖面像一個鑲嵌了一塊黑色寶石的藍色掛盤。

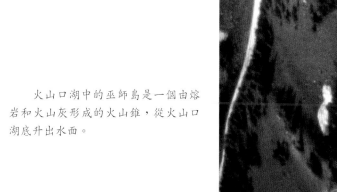

火山口湖中的巫師島是一個由熔岩和火山灰形成的火山錐，從火山口湖底升出水面。

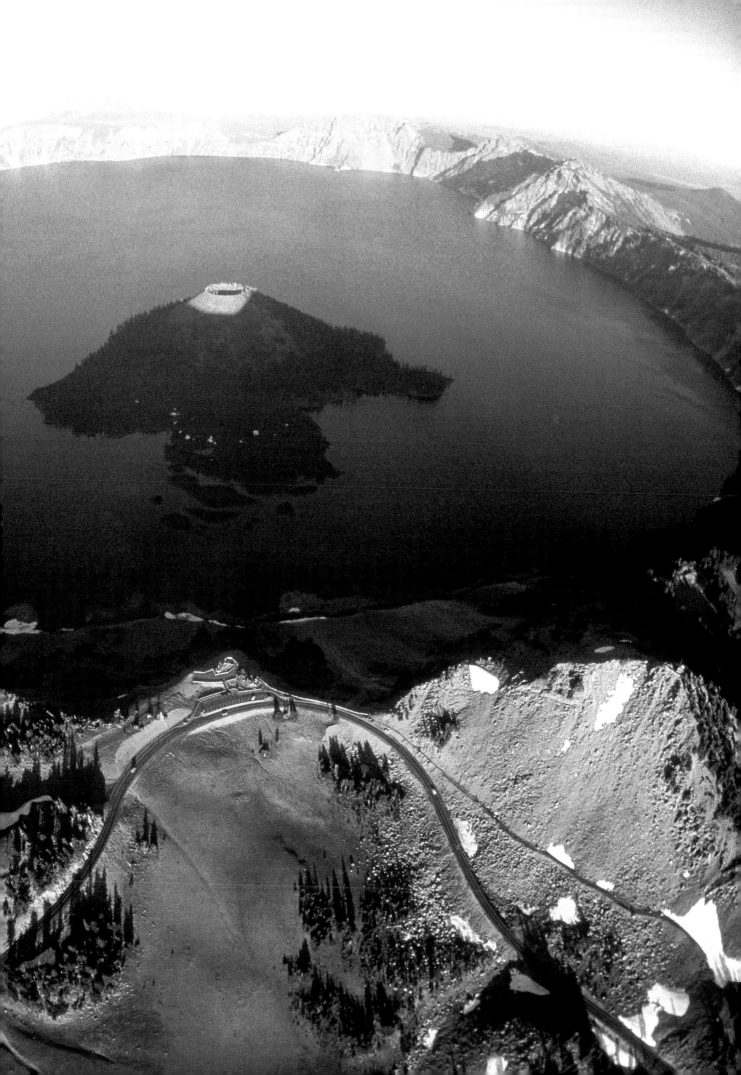

卡爾斯巴德洞窟

卡爾斯巴德洞窟長達近百公里，是世界上最長的山洞群之一。

卡爾斯巴德洞窟是一處神奇的洞穴世界，位於美國西部的新墨西哥州，迄今探察到的最深的洞穴位於地表以下305公尺，整個洞窟長達近百公里，是世界上最長的山洞群之一。

卡爾斯巴德洞窟形成於距今2.8億年～2.5億年間。雨水滲入瓜達羅佩山石灰岩山體的裂縫，溶解了鬆軟的岩石，刻鑿出隧道和洞穴，水從洞穴中流出，留下的礦物質形成了各種造型。

洞穴中的鐘乳石，絢麗多姿，讓人目不暇接。奇異的景色

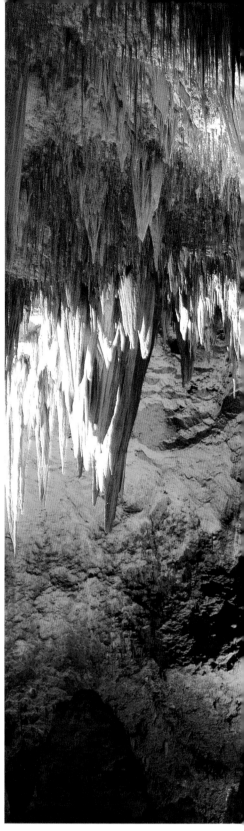

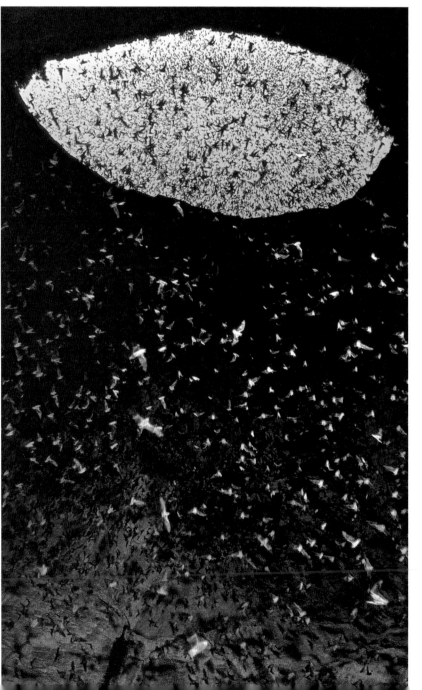

左圖：卡爾斯巴德洞窟的一壯觀景象是棲息在洞窟裡的上百萬隻蝙蝠。每到黃昏來臨，它們從陰冷昏暗的洞窟中傾巢出動，在沙漠黃昏的天底下遮天蓋地，場面之大令人瞠目結舌。

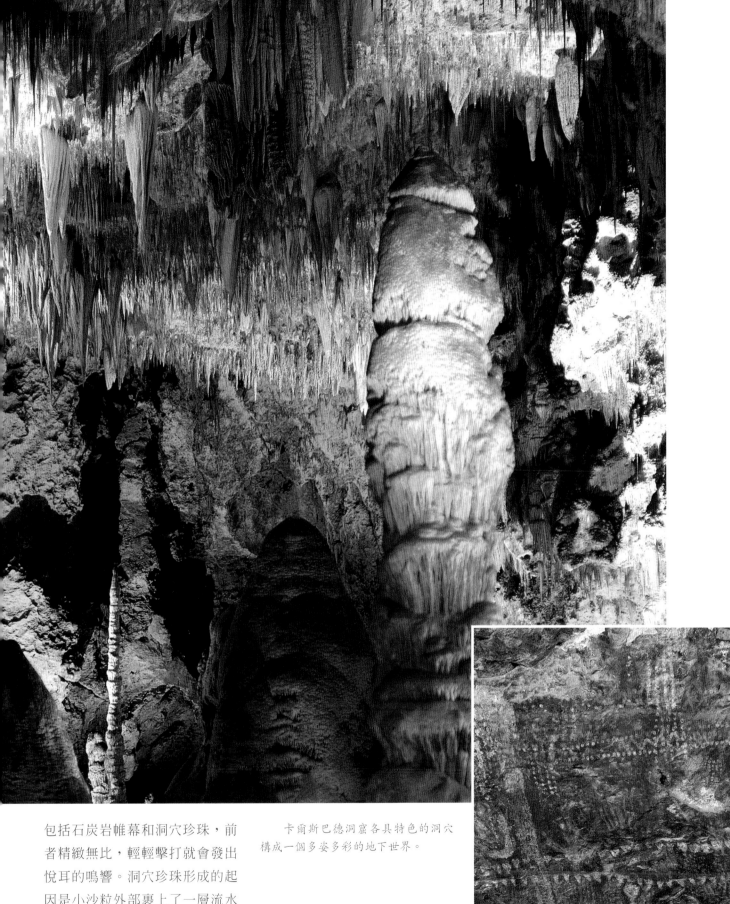

包括石炭岩帷幕和洞穴珍珠，前者精緻無比，輕輕擊打就會發出悅耳的鳴響。洞穴珍珠形成的起因是小沙粒外部裹上了一層流水溶解了的碳酸鈣，小沙粒越來越大，形成了有光澤的石球，像一顆顆璀璨的珍珠。

卡爾斯巴德洞窟各具特色的洞穴構成一個多姿多彩的地下世界。

洞窟內的史前人類岩畫

20世紀最大的一次火山爆發，使得阿拉斯加荒野上的卡特邁峰峰頂無法承擔自身的重量而崩塌。

卡特邁峰位於美國阿拉斯加半島，卡特邁峰的成名很大程度上與卡特邁峰的諾瓦魯普塔火山在1912年的爆發有關。據測算，諾瓦魯普塔火山的那次爆發強度要比1980年聖海倫斯火山爆發的強度大10倍，在歷史上也十分罕見。火山四周幾十平方公里的地區落下的火山灰有200公尺厚，噴出的煙塵則飄散到了北半球的大部分地區。在火山爆發最猛烈的那幾天，離諾瓦魯普塔火山有上百公里遠的科迪拉克鎮被濃煙籠罩，幾步之外視野一片模糊。慶倖的是，諾瓦魯普塔火山周圍人煙稀少，並未造成人員傷亡。

直到1916年，才有人開始對這次火山爆發造成的危害進行評估。美國國家地理協會組織的探險隊隊長羅伯特・吉格斯這樣描繪了當年觀測到的火山灰飄落的情景：「整個峽谷最遠只能看到幾百公尺遠，火山灰引起的山火煙塵飄蕩在山谷上空，空氣十分嗆人。」而這時，火山爆發已經過去了四年。探險隊發現火山仍然在冒著上千條煙柱，大部分都有幾十公尺高，少數的煙柱竟然高達百公尺。「我們目瞪口呆，心裡充滿了恐懼。」吉格斯回憶道，「我們被徹底嚇倒了。我們

無法正常思考或者行動，眞是令人膽寒的恐怖。」

吉格斯把這一地區命名爲煙之谷，並且發起了保護運動。1918年，卡特邁國家公園成立。60多年後的1980年，它的面積有所擴大，是爲了保護這一地區特有的珍貴魚種─紅大馬哈魚。公園新增加的面積超過1萬平方公

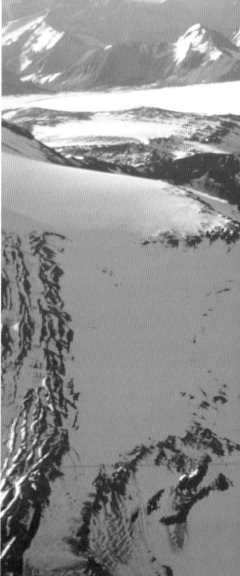

大馬哈魚每年都從大海裡溯水而上，到淡水河流的上游繁衍後代。在漫長艱險的旅途中，大部分都成了各種動物的食物。

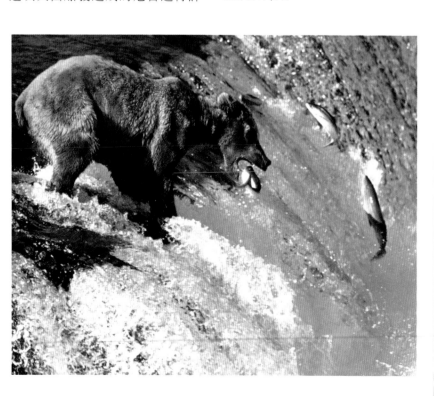

里。今天，儘管時光已經吸乾了煙之谷的煙霧，但每年仍有5萬多名遊客慕名而來觀光。卡特邁國家公園內的15座隨時都可能爆發的活火山對遊客具有極強的吸引力。

卡特邁峰地區的另一引人之處是公園內的棕熊。作爲陸地上最重的肉食動物，有的棕熊的體重重達一噸多。在每年的七、八月份，這些貪吃的傢夥把大部分時間都花在到布魯克斯河與納克奈克湖之間的水邊，去捕食味道鮮美的大馬哈魚。人們可以在河邊的觀景臺上就近觀賞到這些大傢夥的忙碌身影。公園的動物除了棕熊之外，還有駝鹿、北美馴鹿、野狼等。而數量眾多的湖泊裡則生活著天鵝、野鴨和各種海鳥。另外，還有數量眾多的北極燕鷗在這裡棲息，它們每年都在阿拉斯加和南極之間來回奔波。

空中俯瞰卡特邁峰

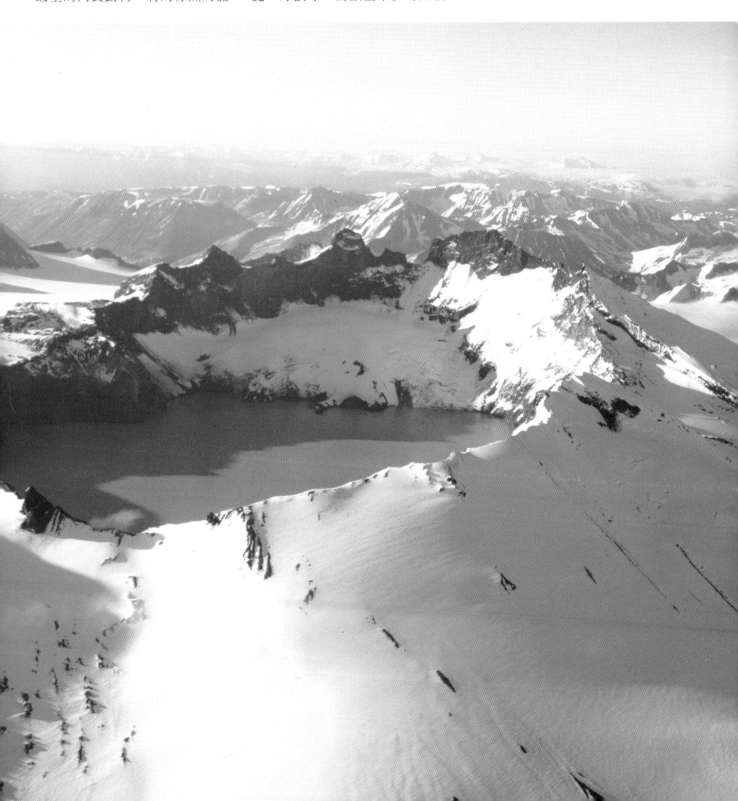

這個龐大的石灰岩迷宮是世界上最長的岩洞，內有地下河流，湖泊和瀑布。

猛馬洞穴坐落在美國肯塔基州中部、路易士維爾南約100公里。此處是長滿林木的山區，蜿蜒的格林河和諾林河在林間流淌。猛馬本指一種現已絕種的長毛巨象，這裡用來形容洞穴體積龐大，與猛馬原義無關。洞穴分佈在5個不同高度的地層內，其最下一層低於地表近300公尺，合計長度達530多公里。洞中石筍林立，鍾乳石，或像豔麗的花朵、圓碩的瓜果，或像參天樹木，其流泉飛瀑，造形神奇，十分美麗。洞內還有兩個湖、3條河和8處瀑布。最大的回音河低於地表110公尺，寬6～36公尺，深1.5～6公尺。遊客可乘平底船循河上溯遊覽洞穴的風光。河中有奇特的無眼魚－盲魚，其他盲目生物還

包括甲蟲、螻蛄、蟋蟀。有許多褐色小蝙蝠潛伏在人跡罕至之處。

傳說在1799年一個名叫羅伯特·霍欽的獵人，在追逐一隻受傷的野熊時，無意中發現了猛馬洞穴。人們後來在洞中還發現有

鹿皮鞋、簡單的工具、用過的火把和乾屍遺體，說明很早以前印第安人早就在此穴居了。1812年第二次英美戰爭期間，這裡是開採製作火藥的硝石礦場。戰爭結束後，礦工們停止開礦，於是猛馬洞穴成為公共遊覽的場所。洞穴內還有佛洛德·柯林斯水晶洞，由洞穴探險家柯林斯在1917年發現。這個水晶洞連接著另外至少15個類似水晶洞的洞穴，是這一龐大洞穴系統的中心。

上圖：猛馬洞穴內的生物在長期的進化過程中，逐漸適應了洞中的黑暗，視力退化，渾身透明。

右頁圖：猛馬洞穴內奇異的鐘乳石造型。

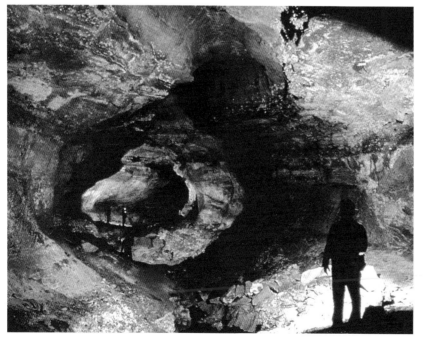

猛馬洞穴深邃幽長，總長度達530多公里。

世界自然奇觀·美洲

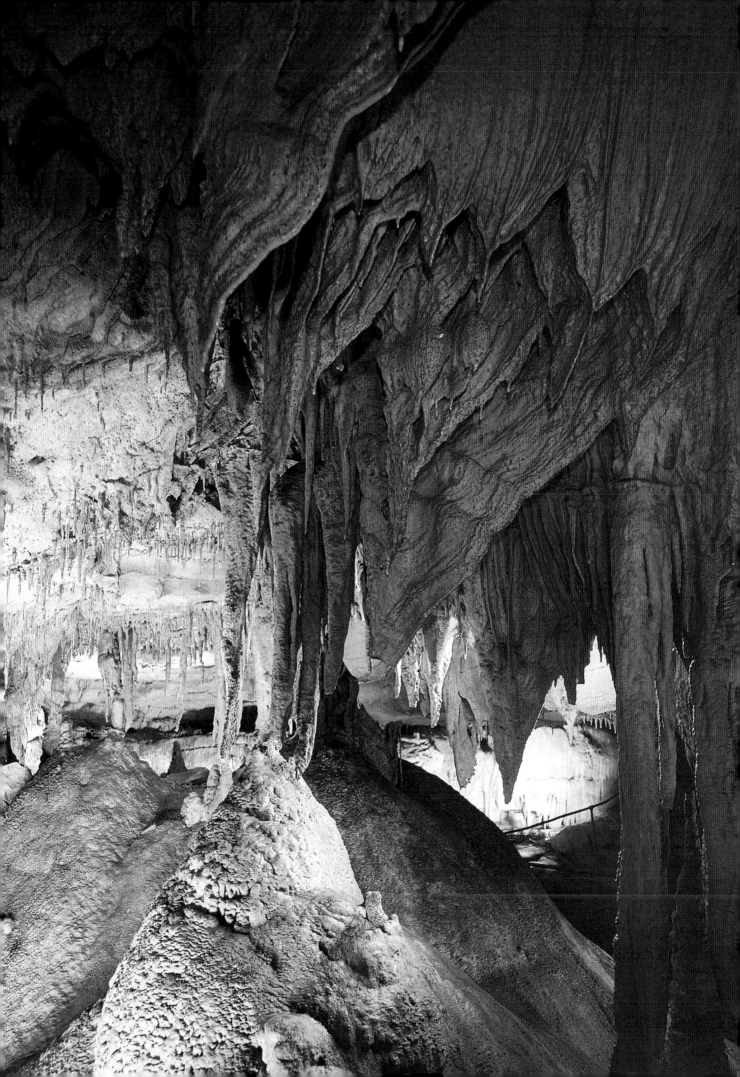

麥金利山是北美洲的第一高峰，它在印第安語中的意思是「太陽之家」。

　　麥金利山高達6194公尺，是北美洲最高的山峰，位於美國阿拉斯加州南部的阿拉斯加山脈中段附近。這裡的大部分終年積雪，白皚皚一片。麥金利山以美國第25任總統麥金利命名，但是大多數阿拉斯加人還是用印第安語的名字來稱呼這個北美的最高點：迪納利山，它的意思是「太陽之家」。麥金利山俯瞰著阿拉斯加山脈的其餘部分，高5220公尺的弗拉克峰位於麥金利山不遠處。這裡的印第安土著稱弗拉克峰為麥金利山的「妻子」。麥金利山與所在地區的相對高差達5400公尺。作為對比，珠穆朗瑪峰與西藏高原的相對高差只有5000公尺。在晴朗的日子裡，巨大的麥金利山在雲霧裡隱隱閃現，成為阿拉斯加地區最引人注目的自然景觀。

　　麥金利山地區擁有變幻莫測的高山風光、典型的北極植被以及野生動植物。麥金利山間經常濃霧不斷，濃霧繚繞彌漫時，幾百公尺之外的景物便不可見。夏季，麥金利山的青青山坡上盛開著鮮花，紫色的杜鵑花和精巧的鈴狀石南花隨處可見。在壯觀的高山風光之外，公園還擁有650種開花植物和種類繁多的野生動物。迪納利公園成立後，參照美國黃石公園的管理模式，讓灰熊、狼、狐狸、野山羊、駝鹿和北美馴鹿等野生動物自由自在地生活在它的凍土地帶和針葉林地

　　麥金利山常年籠罩在煙霧之中，山頂被雪覆蓋，異常巍峨。

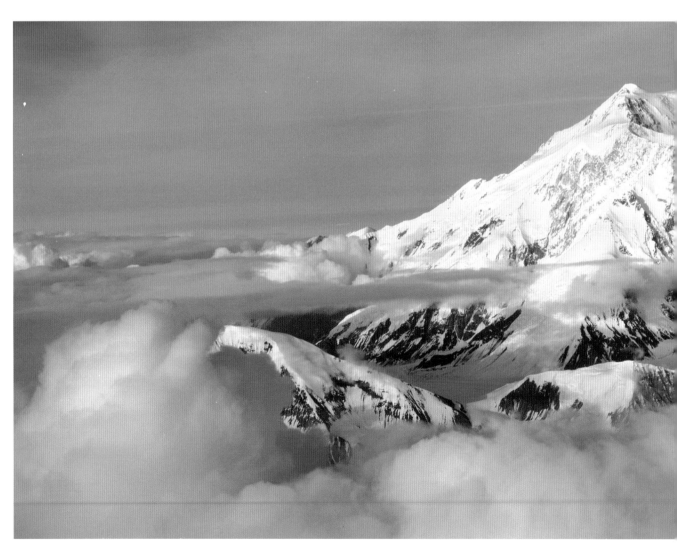

帶上。

世界各地的許多登山者每年都聚集在這裡，試圖登上麥金利山。對於許多人而言，麥金利山是他們的最終目標；而對另一部分人來說，攀登麥金利山只是他們攀登珠穆朗瑪峰的練習場。在天氣好的日子裡，麥金利山仿佛可以輕而易舉地登上。但是成功登頂和安全返回需要多年積累的經驗、充足的體力以及足夠的勇氣。超過半數試圖攀登麥金利山的人在高山反應、凍傷和惡劣的天氣面前所止步。即使是在夏天，山上的溫度也可能低到攝氏－35℃。而且山上的風速通常超過每小時80公里，大風會很快將

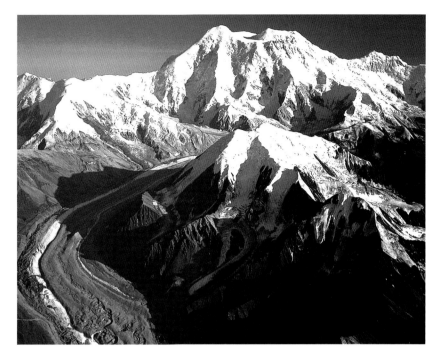

氣溫驟降到攝氏－45℃～－56℃。除此之外，缺氧對於試圖登

麥金利山對於癡迷登山運動的人們具有巨大的誘惑力。

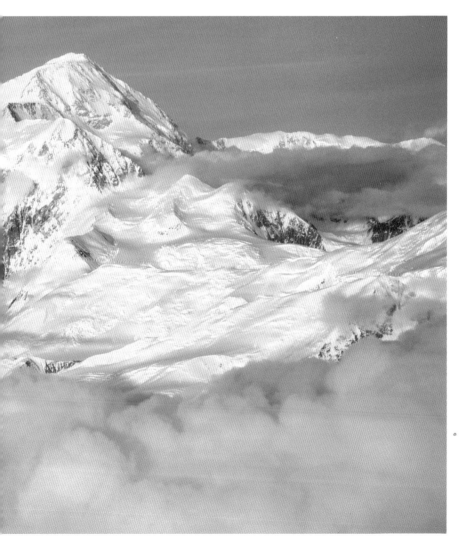

上麥金利山的登山運動員來說，也是一個巨大的考驗。地球的大氣層越靠近極地就越稀薄，麥金利山峰頂的空氣含氧量比珠穆朗瑪峰峰頂的空氣含氧量還低。安德森·斯塔克是1913年最早登上麥金利山的登山隊成員之一，他曾經在冰天雪地的冬季帶領他的雪橇狗在阿拉斯加北部靠近北極的地區進行了長達16000公里的艱苦旅程，他表示：「與其去探索阿拉斯加最富饒的金礦，不如攀登上麥金利山。」斯塔克如此描述麥金利山頂峰的風景：「眼前充滿了無數糾結在一起的山脈，一直延伸到灰色的天空，灰色的山峰和灰色的大海，沒有了界限。」關於登頂的這段經歷，他在日記裡還寫到：「我記得在我生命中沒有哪一天像今天這樣的辛苦、沮喪和筋疲力竭，但是又這麼的幸福和滿足。」

在美國猶他州的山谷中，許多砂岩和石灰岩尖柱從幽暗的谷底拔地而起，宛若古城廢墟。

布賴斯峽谷位於美國猶他州南部、科羅拉多河北岸的高原大峽谷地區，以擁有形態怪異、顏色鮮豔的岩石峽谷聞名。峽谷取1875年在這個地區定居的拓荒者埃比尼澤·布賴斯為名。1928年闢為公園。布賴斯峽谷的岩石受風霜雨雪侵蝕，呈紅、淡紅、黃、淡黃等60多種色度不同的顏色，真可謂光彩變幻，色彩斑斕。

布賴斯峽谷並非真正的峽谷，而是一系列天然窪地，有些地方深達150公尺。谷中的岩石有的像教堂尖塔，有的像城堡雉堞。有一組形體挺秀的怪石被起名為英國維多利亞女王在召開御前會議，列成弧形的尊尊岩石，似王公大臣、貴婦淑女環侍左右。其中紅岩石塔，更為猶他州所有岩景之冠。登高遠望，但見道道帷幕、層層城堡、行行劍戟、重重石林，蒼茫粗獷，神奇天成。公園裡還倒立著大大小小的錘形岩石，看上去頭重腳輕，卻巍然矗立，令人叫絕。在這些鮮紅如血的懸崖峭壁間，往往還會發現恐龍時代的化石。偶爾有白楊、楓樹、樺木等點綴其間，在陰森的峽谷中，也會看到道格拉斯雲杉，一枝獨秀，沐浴在陽光之中，把這裡襯托得更加奇麗。該公園不以人工雕琢動人，而以蔚為奇觀的自然造化之功取勝，它保留了地貌特徵，反映了北美大陸形成時期的地理運動情況。

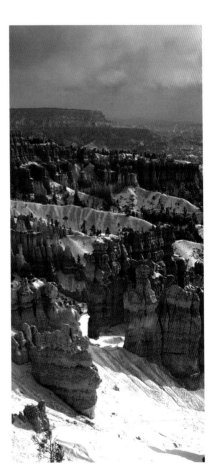

晨曦中，布賴斯峽谷一片宵謐，白雪給尖柱增添了姿色。

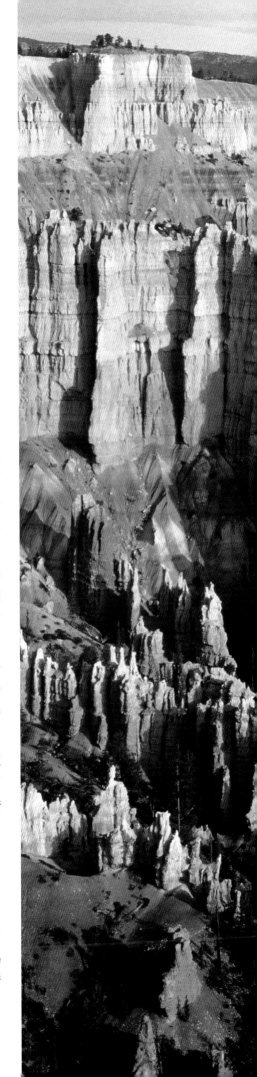

右圖：森塞特角是布賴斯峽谷的最佳觀景點，從這裡望去，那一排排尖柱顯得奇譎、虛幻。

世界自然奇觀·美洲

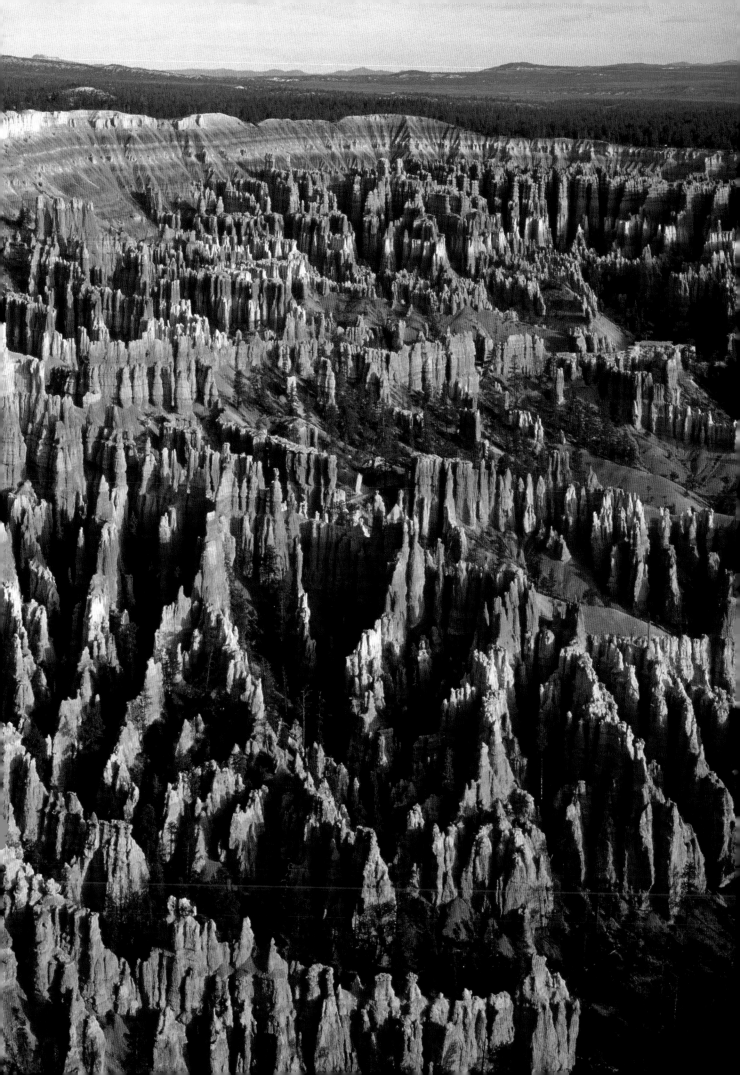

魔塔山是一塊沖天直立的巨型圓柱體岩石，獨立於蒼穹之下，好似「天雕玉柱」。

在美國懷俄明州西北部的大平原上，矗立著一塊孤立的巨型獨體岩，形如巨大的樹樁。當地印第安人把它稱作「魔塔山」。它由一簇巨大的多邊石柱構成，從底部土墩巍然矗立，高達265公尺，底部直徑300公尺，而頂部直徑則縮至85公尺。

1875年，美國陸軍道奇上校護送一支美國地質勘探隊到此。他聽說印第安人夏延部落相信在石柱頂端住著邪惡之神，因此就替此石取名「魔塔山」。

1893年，當地牧場工人羅傑斯首次攀登上魔塔山。他把木釘釘入石縫中，然後將木釘連起來，人們可利用這種「梯子」攀上魔塔山頂。

地質學家認為，魔塔山形成於5千萬年前。當時，地球深處的高溫熔岩通過上層岩石縫隙湧出地表，其後慢慢冷卻，並和周圍的岩石凝固成一體；冷卻時，岩塊收縮，出現裂痕，形成多邊石柱。數百萬年後，那堆凝結了的物質周圍質軟的岩石被侵蝕掉，一組多邊石柱就慢慢顯露出來。歷經上百萬年的風雨侵蝕，魔塔山像經過藝術家的斧砍刀削，被刻出許多奇特的凹槽條紋，似分裂又似粘在一起。

即使在100多公里外，也可看到奇特的魔塔山。它隨著時間推移和陽光變化而呈現不同顏色。早期的西部拓荒者曾把它當作路標。1977年，在美國電影《第三類接觸》中，魔塔山成了外星人的太空船降落地點。

魔塔山腳下是草原犬鼠的地下隧道和洞穴。這些齧齒類動物如野兔大小，叫聲像犬吠。

位於美國猶他州和亞利桑那州交界處的莫紐門特谷地的景色與魔塔山十分相似，數十個石塔聳立在荒涼的谷地中。

世界自然奇觀・美洲

魔塔山靠近美國懷俄明、蒙大拿、北達科他、南達科他和內布拉斯加五州交界處，站在塔頂，可以觀賞到這五州的景色。

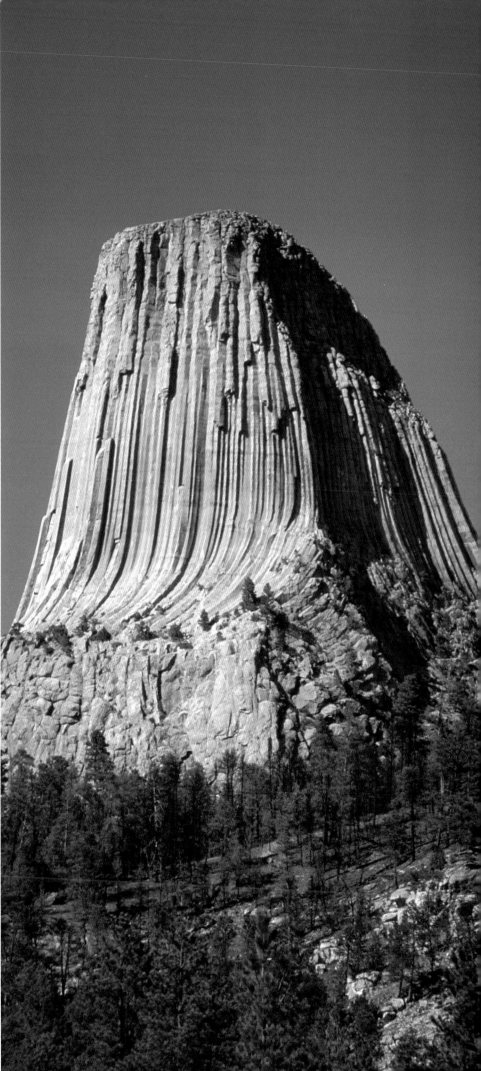

尼亞加拉瀑布從55公尺的高度跌落，猶如萬馬奔騰，激起無數浪花。

尼亞加拉瀑布位於加拿大和美國交界的伊利湖和安大略湖之間的尼亞加拉河上，是北美大陸最著名的奇景之一。由於伊利湖的水面比安大略湖高99公尺，兩湖之間橫亙一條陡峭的斷崖，尼亞加拉河豐沛的河水在此以雷霆萬鈞之勢直沖下去，形成氣勢磅礴的大瀑布。尼亞加拉瀑布在印第安語中意為「雷神之水」，印第安人認為瀑布的轟鳴就是雷神說話的聲音。

尼亞加拉瀑布寬1240公尺，平均落差55公尺，最大流量達6700立方公尺/秒，將近黃河水量的3倍。瀑布中間被350公尺寬的魯那島和高特島所分隔，形成三股瀑布。第一、二股在高特島之

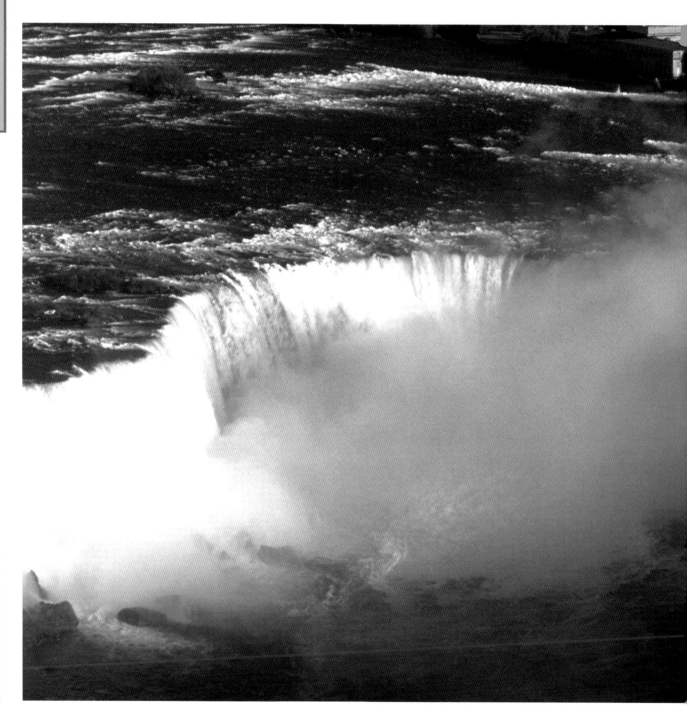

間，由魯那島居中分流爲二，靠近東邊一股水面較寬，被稱爲美國瀑布；靠近高特島一股，水面只及美國瀑布的1/10，被稱爲婚紗瀑布；第三股在高特島與加拿大國境之間，因其水面成弧形，好像馬蹄，故稱馬蹄瀑布，也稱加拿大瀑布，高56公尺，長約670公尺。3股瀑布共同組成尼亞加拉瀑布，3條瀑布中，以馬蹄瀑布爲

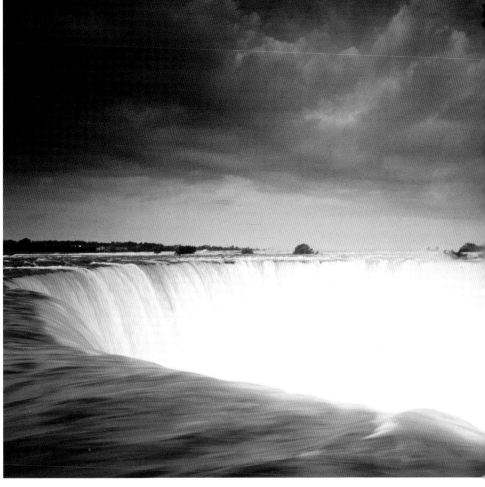

大部分尼亞加拉河水從馬蹄瀑布沖下。瀑布受水流的侵蝕，在不斷地後退。

最大，占總水量的90%。

　　尼亞加拉瀑布自形成之初，便一直在向後退。幾千年來，尼亞加拉瀑布已經後退了將近900公尺。尼亞加拉瀑布的上層是堅硬的白雲岩，下層是葉岩。在水流的不斷侵蝕下，瀑布岩層下部的葉岩被不停地掏空，瀑布岩層上部的白雲岩由於失去支撐，也不斷坍塌後退。

　　要看大瀑布正面全景，最理想的地方還是站在彩虹橋上。橋跨瀑布下游的尼亞加拉河，在橋上步行5分鐘，便可從美國走到加拿大。當年拿破崙的弟弟結婚時，曾和新娘一起到這裡度蜜月。後來人們紛紛仿效這一做

尼亞加拉瀑布是北美的旅遊勝地，每年都有大批的遊客到此參觀。夜晚的瀑布在燈光的照射下，異常美麗。

法，每年到這裡觀光的有不少是新婚燕爾的年輕人。因而彩虹橋又獲得「蜜月小徑」這樣一個動聽的美稱。

　　遊客欲仰望瀑布，從美國一側的觀景角望塔乘電梯下降河谷，坐「少女之霧號」遊船即可如願。遊船取名「少女之霧」也有來歷。據說300年前，居住在當地的印第安人震懾於自然的威力，在每年收穫季節擇定一天，集合全村少女，由酋長站立中央，引弓對天發箭，箭尖下落最近哪位少女，這位少女即被選爲代表，被送上獨木舟，舟中裝滿谷物水果，從上游順著激流沖下，墜入飛瀑中。

73

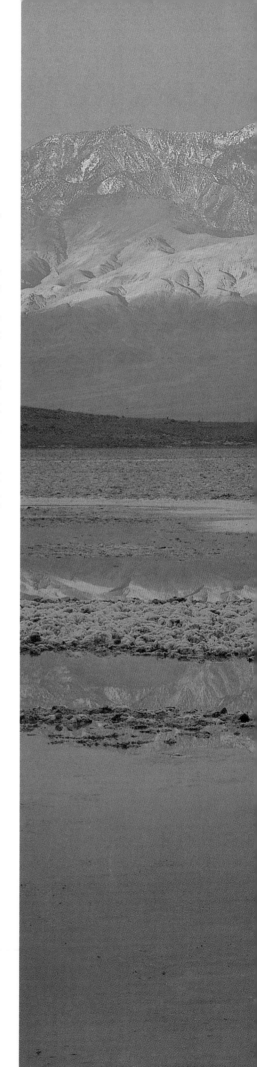

這片煎鍋般熾熱的沙漠曾有過連續6個星期氣溫超過57℃的記錄。

死谷擁有3項紀錄:它是北美洲最熱最乾最低窪的地方。

位於美國加利福尼亞州的死谷,擁有「死人山口」、「乾骨谷」和「葬禮山」等不祥的別稱。它在夏季猶如火爐般炙熱,幾乎常年無雨,氣溫經常高達攝氏50℃,更曾有過連續6個星期氣溫超過攝氏57℃的紀錄。每逢傾盆大雨,熾熱土地會沖起滾滾泥流。

死谷的最低點低於海平面85公尺,是西半球陸地最低處。其成因是巨大的岩塊沿斷層下陷,周圍的岩塊則上升而成山脈。這條深溝位於內華達山脈雨影區,由於溝底低陷,加上周圍屏障,暖濕氣流無法進入,使這個本來就非常乾旱炎熱的地區成了不毛之地。

以前死谷的氣候比現在濕潤的多,其證據到處皆是:死谷兩側的溝壑是由洪流沖刷而成的;沖積扇是從周圍山峰上沖刷下來的沉積物,沉澱在谷底的鹽份是原來湖水蒸發後留下的。這些都證明在很久以前,死谷谷底曾有過一巨形湖泊,但現在已乾涸,成為沙漠。

儘管環境惡劣,死谷卻絕非毫無生機。大角山羊和響尾蛇在死谷頑強地生存著,展示著生命的韌勁。一種開白花的岩生稀有植物,莖葉長滿茸毛,抵擋乾燥的風;含鹽量極高的水坑裡也有生命,魚已適應這種生存環境。

> 每逢傾盆大雨,熾熱的土地上會沖起滾滾泥流。

1849年,一群前往加利福尼亞州的淘金者闖入死谷,他們的經歷使死谷因此得名。當時,他們離開小路,希望找到捷徑,不巧走進一個荒涼、缺水、幾乎沒有出路的山谷。當中有兩個人找到了走出死谷的路線,先行離開,然後再返回,引導同伴安然出谷。

死谷有許多繪聲繪色的故事,大多都講到許多人馬不堪乾渴而死。雖然如此,傳說這裡有金礦銀礦,淘金者對死谷依然趨之若鶩。此後,確實有些淘金者在這裡找到了黃金發了財,但多數淘金者都將生命斷送在短暫而冒險的採礦活動中。沒過幾年金礦就枯竭了,曾經像雨後春筍冒出的民居都荒廢了。斯基杜曾是死谷的金礦所在地,在20世紀初曾住有500多名居民。從這裡有條電話線通向緊靠死谷外的萊奧利特。1906年萊奧利特曾有游泳池及劇場各一個,還有許多家酒吧,淘金者可以將賺來的錢在此享用一番。1911年,萊奧利特被廢棄,逐漸破落成陰森的廢城。

起伏的峰巒和蝕痕很深的溝壑佈滿死谷谷底兩側,谷底則是一片不毛之地。

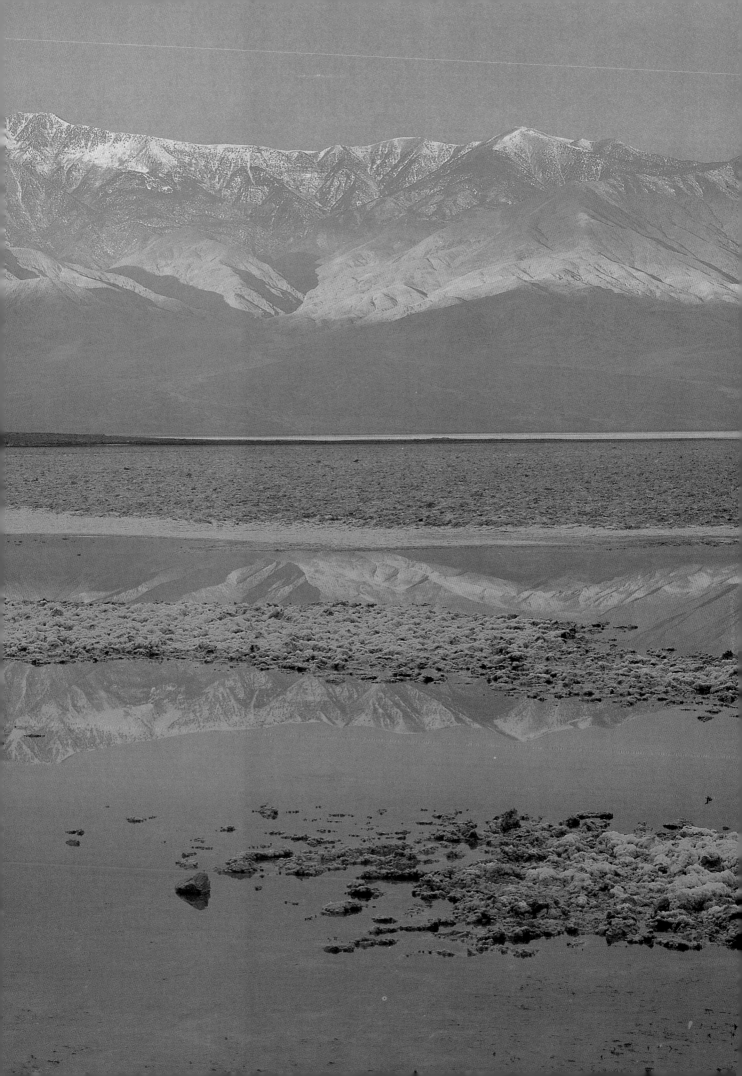

此地人跡罕至，寒風凜冽，在皚皚白雪和茫茫雲霧遮蓋下，一片寂靜。

從西伯利亞開始向東航行穿越北太平洋，經過6個星期的航行後，1741年7月，俄國探險家白令宣稱在北面的地平線上像雲彩一樣在閃閃發光的東西實際上是一座山。這支以俄國人爲主的探險隊發現了5402公尺的聖伊利亞斯冰山。探險隊抵達這裡的日子是在俄國人傳統日曆上稱爲「聖伊利亞斯日」的那一天，這座山峰便被命名爲聖伊利亞斯冰山。

在視野內沒有溪流，沒有湖泊，沒有任何植被的痕跡。不可能再看到比這更荒涼或是更沒有生命的土地了。

瓦格納—聖伊利亞斯冰山在1979年被認定爲世界自然遺產，並在1980年被美國聯邦政府宣佈爲國家公園，是美國最大的公園。公園的名字引用了那裡最高的兩座山脈的名稱。聖伊利亞斯冰山是兩者中較高的一座，位於公園的東南部，凹進處有兩個海灣—亞庫塔特灣和艾西灣。兩個海灣經過延伸都與峽灣匯合，融爲一體。在兩個海灣之間是馬拉斯皮納冰川，這個冰川是以1791年抵達這裡的義大利探險家馬拉斯皮納的名字命名的。馬拉斯皮納冰川是世界上最大的山麓冰川之一。瓦格納冰山的高度相對伊利亞斯冰山較低，坐落在伊利亞斯

馬拉斯皮納山麓冰川景色

冰山的西北方向，它包括四座冰川火山，高度為4800公尺。其中，只有瓦格納冰山還是活火山，不過它上一次爆發已經是1900年的事情了。瓦格納冰山在公園的西北角沿著庫珀河陡然終止。第三座山脈楚格奇冰山的走向大致上與瓦格納冰山保持平行，在赤提納河谷的西面，赤提納河谷是進入公園的主要陸地通道。

公園內大量的景點只有登山運動員才能看到。1891年，最早到達今天公園中心處的I.C.魯塞爾描述了他從聖伊利亞斯冰山山頂上看到的景色：「……使我感到震驚的是遼闊的被皚皚白雪覆蓋的地面，向四面無限延伸，其中凸射出數百個，也許是上千個裸露的嶙峋的山峰。在視野內沒有溪流，沒有湖泊，沒有任何植被的痕跡。不可能再看到比這更荒涼或是更沒有生命的土地了。」

北美野狼曾廣泛分佈在北美大陸上，如今只有在瓦格納一聖伊利亞斯冰山等偏遠地區方可尋覓到它的身影。

瓦格納一聖伊利亞斯冰山夏季景色

除了極地和格陵蘭島以外，沒有哪兒像這裡一樣被冰雪覆蓋了一切。

因為冰和雪佔據了整個土地，這片地區不適合人類居住，也無法進行開發。例外的是，1908年在瓦格納冰山的深處發現了銅礦。人們為了開採銅礦石，在公園裡修建了一條長240公里的鐵路。然而，開採銅礦的工程在1938年突然停止，然後再也沒有復工過。

複雜的野外環境導致瓦格納一聖伊利亞斯冰山的野生動植物具有驚人的多樣性。鯨魚和其他海洋哺乳類動物在南海岸附近巡遊，山上生活著警覺的野生白山羊、白頭海雕和遊隼。在內陸，鮭魚在河流裡向上遊動，石山羊無視高度越過2000公尺的陡峭山崖，在此尋找食物，以躲避食肉動物的追捕。駝鹿、棕熊、黑熊、狼、偶爾出現的北美馴鹿和野牛在佈滿森林的峽谷或是山坡上遊蕩。瓦格納一聖伊利亞斯冰山同時也是從北極圈和阿拉斯加內陸飛來的鳥類最南邊的棲息地之一。

錫安作為耶路撒冷的稱號在《聖經・舊約》裡多次出現。摩門教徒把錫安山當作聖地，稱它為「上帝的天城」。

錫安山位於美國猶他州西南部，以色彩絢麗的峽谷著稱。它最著名的景觀是高聳而狹窄的錫安山峽谷。錫安山峽谷長約25公里，非常狹窄，谷壁直立，大部分地段只有幾百公尺寬，有些地方的寬度甚至不到兩公尺，一人站立，伸手即可觸及兩側谷壁。

錫安山峽谷的岩石色彩繽紛，呈暗紅、橘黃、淡紫、粉紅各種顏色，隨著光線強弱的變化，變幻無常。河邊的白楊、楓樹和崖壁上的地衣，在陽光的照射下，生機勃勃，給這裡的風景增添許多嫵媚情調。在錫安山峽谷谷底，有座700多公尺高、被稱為「大白皇座」的孤峰，它平地聳立，氣勢莊嚴。它底部為紅色，向上逐漸變為白色，孤峰的山頂樹木蔥蘢，就像一塊華美的玉柱，矗立在峽谷中。

錫安山峽谷由維爾京河沖刷而成，河水平常清澈見底，風平浪靜。夏秋兩季大雨時，河水暴漲，往往導致山洪暴發，洶湧的洪水可以把巨石、大樹席捲而去。雨後，大小幾百條瀑布從高聳陡峭的懸崖之上直瀉而下，水聲震天。

北美黑尾鹿在峽谷內成群結隊。母鹿在幼鹿出生後會離開鹿群一段時間，單獨餵養幼鹿。母鹿不時舔掉幼鹿身上的氣味，以免食肉動物發現它們的蹤跡。

右圖：錫安山峽谷的岩石色彩繽紛，隨著光線強弱的變化，呈現出暗紅、橘黃、淡紫、粉紅等顏色。

錫安山峽谷夏季景色

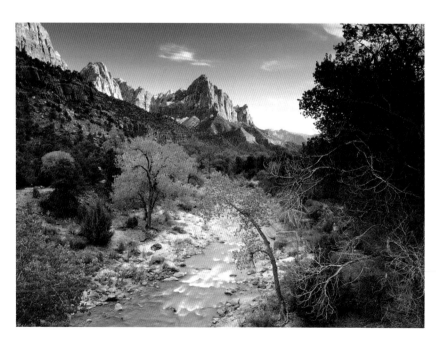

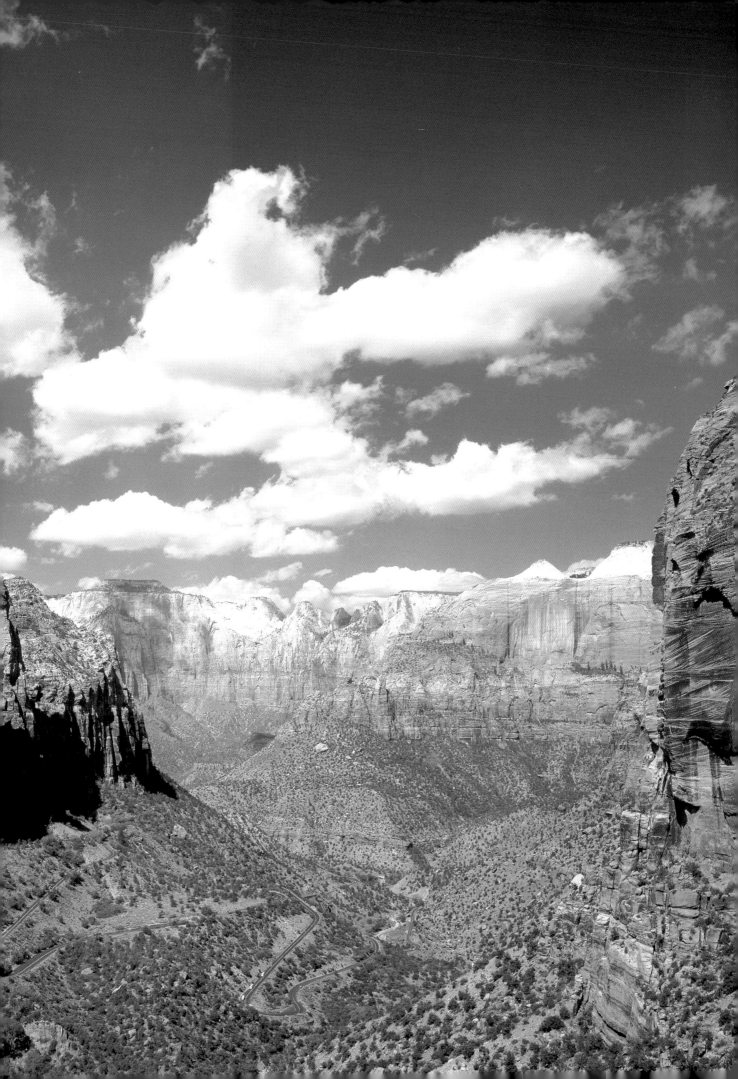

約塞米蒂谷，位於美國西部的加利福尼亞州，被譽為美國景色最優美的地區。

約塞米蒂谷坐落在美國西部內華達山脈西坡的約塞米蒂國家公園內。約塞米蒂谷薈萃了許多輝煌壯麗的自然美景：北美最高的瀑布、長壽巨樹紅杉林、幽深的峽谷、晶瑩的湖泊以及在林間出沒的飛禽走獸，世界上幾乎沒有幾個地方能像約塞米蒂谷這樣在不到12公里長的峽谷內容納這麼多的壯觀美景。

「約塞米蒂」源自印第安語，意思是灰熊，灰熊是當地印第安土著的圖騰。早在19世紀中期歐洲移民發現這塊風景勝地前，印第安土著居民早已在此生息繁衍。1851年，美國軍隊的一隊騎兵追趕一群印第安戰士，偶然間發現了壯麗的約塞米蒂谷。

> 約塞米蒂谷是一條典型的冰蝕U型谷，谷地平坦，谷壁陡峭。

約塞米蒂谷位於約塞米蒂公園深處，長11公里多一點，寬0.8～1.8公里，谷深300～1500公尺，是一條典型的冰蝕U型谷，谷地平坦，谷壁陡峭。峽谷兩側的眾多高聳的花崗岩圓丘、巨石和岩壁，是最引人注目的景觀。聳立在谷地南面入口處的船長峰，是世界上最大的花崗岩塊。如刀劈斧削般的谷壁高達1099公尺，人們不難想像當年冰川的魔力。約塞米蒂谷的另一端屹立著一座花崗岩峰，因形狀像被利斧劈去一半的一塊巨大的圓石而被稱作「半圓

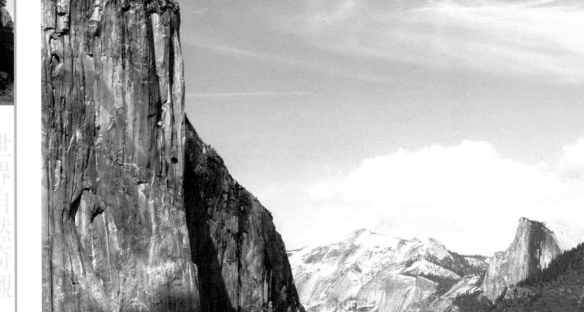

丘」。約塞米蒂谷茂密的植被涵養了豐富的水源，由出自谷地高處的特納亞、伊利亞特和約塞米蒂3條溪流匯成的默塞德河從峽谷內穿過，形成了一系列瀑布，其中包括著名的約塞米蒂瀑布，落差達739公尺，是北美落差最大的瀑布，在世界範圍內排名第三。

1864年，美國總統林肯順應

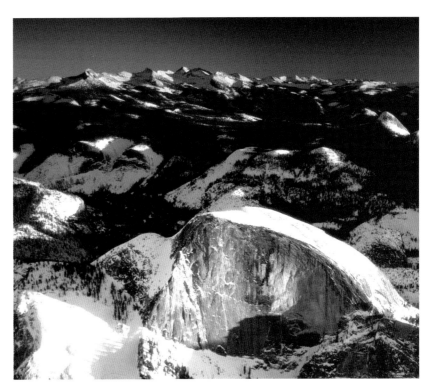

約300萬年前的冰川作用塑造出了今日約塞米蒂谷的雛形。約一萬年前，冰雪消融，約塞米蒂谷出現在世人面前。

下圖爲約塞米蒂谷全景，遠處的半圓丘和約塞米蒂瀑布是約塞米蒂谷的主要景觀。

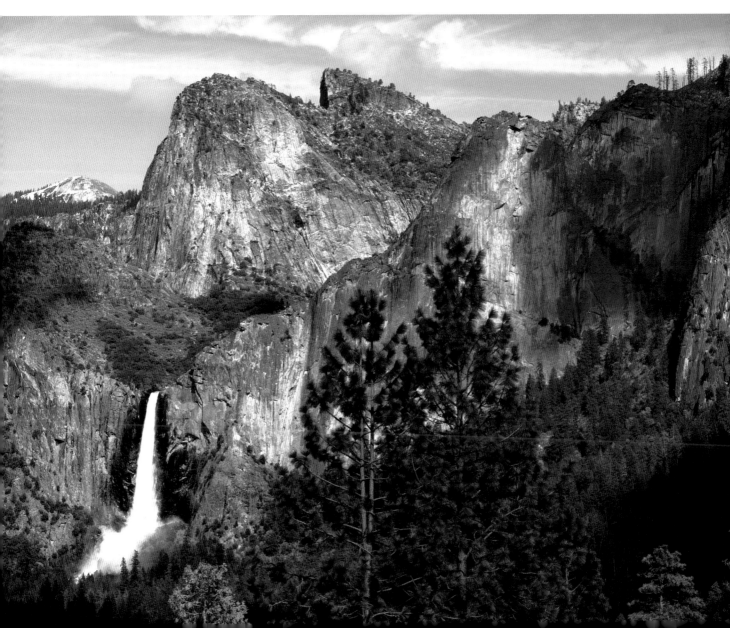

美國國內環境保護的呼聲，將約塞米蒂谷劃爲予以保護的地區，因而約塞米蒂谷也被視爲現代自然保護運動的發祥地。

1868年，自然學家約翰·繆爾來到這裡，被約塞米蒂谷壯觀美麗的景色所折服，他留了下來。他獻出了畢生的精力爲保護約塞米蒂的環境而努力。在繆爾的大力呼籲下，1890年約塞米蒂國家公園得以正式成立。

約1000萬年前，約塞米蒂還是一片較低的丘陵地帶。地殼運動使丘陵向上隆起，河流也把河谷刻鑿得更深。隨著岩表受到侵蝕，上層岩石減少受壓，因而膨脹、裂開，最後剩下白色和灰藍色的花崗岩石。

整個公園生物多樣，從巨杉林到高山草甸，內有1500多種植物。這裡生長著黑橡樹、雪松、黃松木，還有樹王巨杉。約塞米蒂國家公園內有株稱爲「巨灰熊」的巨杉，據測算，它已有2700年的樹齡，是世界上現存最大的樹木。位於公園南端的馬裡波薩叢林是公園內三處巨杉林面積最大的一處，雖然這裡的巨杉沒有加州沿海的紅杉長得那麼高大，但這裡的巨杉更爲粗壯。有些巨杉

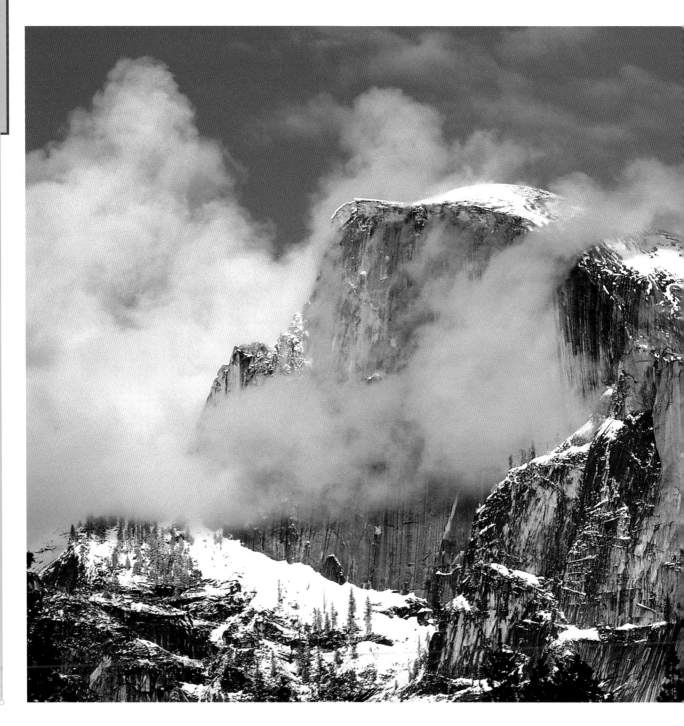

的樹幹直徑粗達10公尺以上。

公園內生活著大約80種哺乳動物，220多種鳥禽，11種魚類。美洲黑熊是約塞米蒂公園內最大的哺乳動物。黑熊主要吃魚、蜂蜜和漿果。在冬季到來前，它們使勁地吃喝，儘量為漫長的冬天多積攢些脂肪。

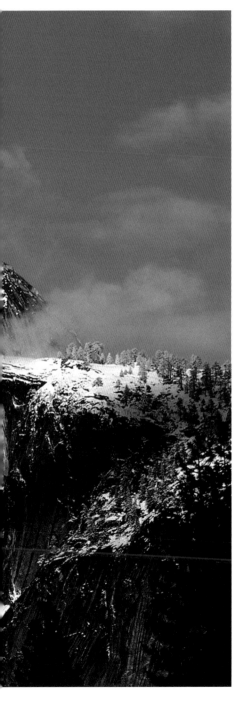

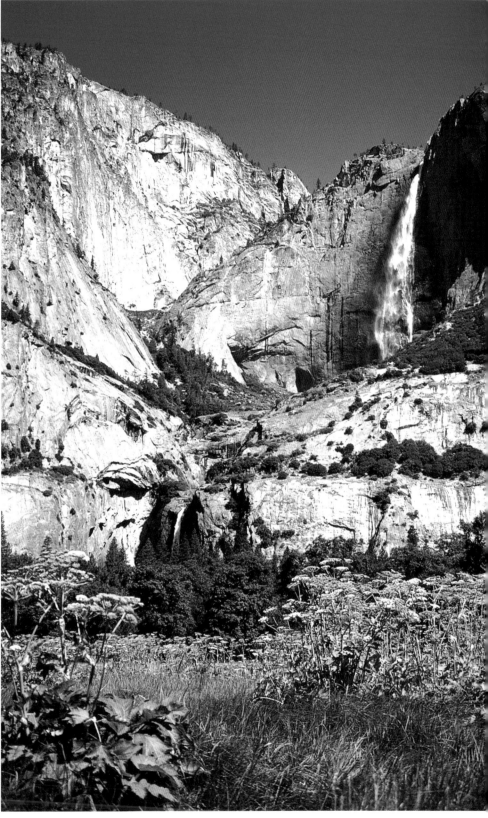

半圓丘曾是一個完整圓頂的花崗岩石山，因為冰川的侵蝕力削去了靠近谷地的那一半，形成了今天所見的奇觀。

新娘面紗瀑布原先被居住在此的印第安人稱為「波呼努」，意思是風的精神。因為它經常被吹過的大風撩成一片雪白紗幕，因而獲得了新娘面紗瀑布的美稱。

83

哈萊亞卡拉火山口周長34公里，大到足以容納整個紐約曼哈頓島。

哈萊亞卡拉火山口位於美國夏威夷州毛伊島，是世界上最大的休眠火山。哈萊亞卡拉火山口深800公尺，海拔3055公尺，自18世紀中葉以來，未再噴發。但地震紀錄顯示，火山仍有活動的跡象。當地流傳著半人神毛伊曾將太陽禁錮於此以使白晝延長的神話。哈萊亞卡拉火山口內星羅棋佈地分佈著眾多小火山口。當年火山噴出來的灰燼、岩屑和泥水形成的火山錐，因含有氧化鐵熔

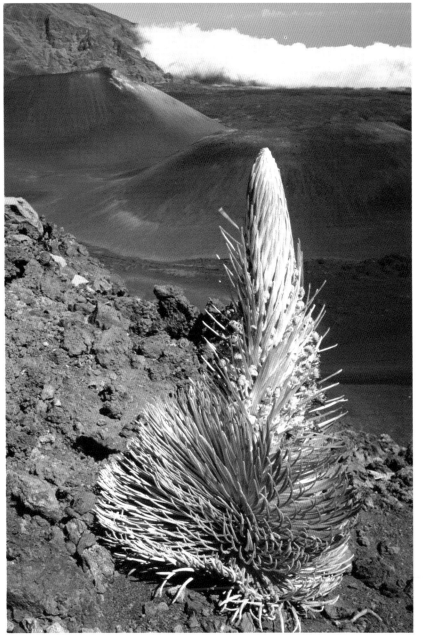

上圖：哈萊亞卡拉火山口所在的毛伊島海邊景色。

銀劍樹在幹熱的哈萊亞卡拉火山口可以長到1.5公尺高，它每隔10～15年才開一次花。

岩，在陽光照射下，不同時間，反射出五顏六色，使沉寂的荒原，變爲霞光紛披、色彩繽紛的世界。其中最高的火山錐普·奧·穆伊，高出周圍地面300多公尺，有條小徑通向這裡。周圍小路如網，一條長約30公里的山徑迂迴在這座火山錐和包括熔岩隧道在內的許多奇形怪狀的岩層與火山奇景之間。哈萊亞卡拉火山口內有一處名叫佩里顏料罐的地方，景色非常優美。這裡有早期波利尼西亞人留下的遺跡。火山口附近的地區，幾乎寸草不生，但在它的東北角，雨量充沛，生長著茂密的樹、草和蕨類植物。

哈萊亞卡拉火山口內生長著稀有的銀劍樹。這種奇異植物生長期達7～40年，有又高又粗的莖，開紫色小花，它只在毛伊島和夏威夷島才可以找到。

從空中俯瞰哈萊亞卡拉火山口

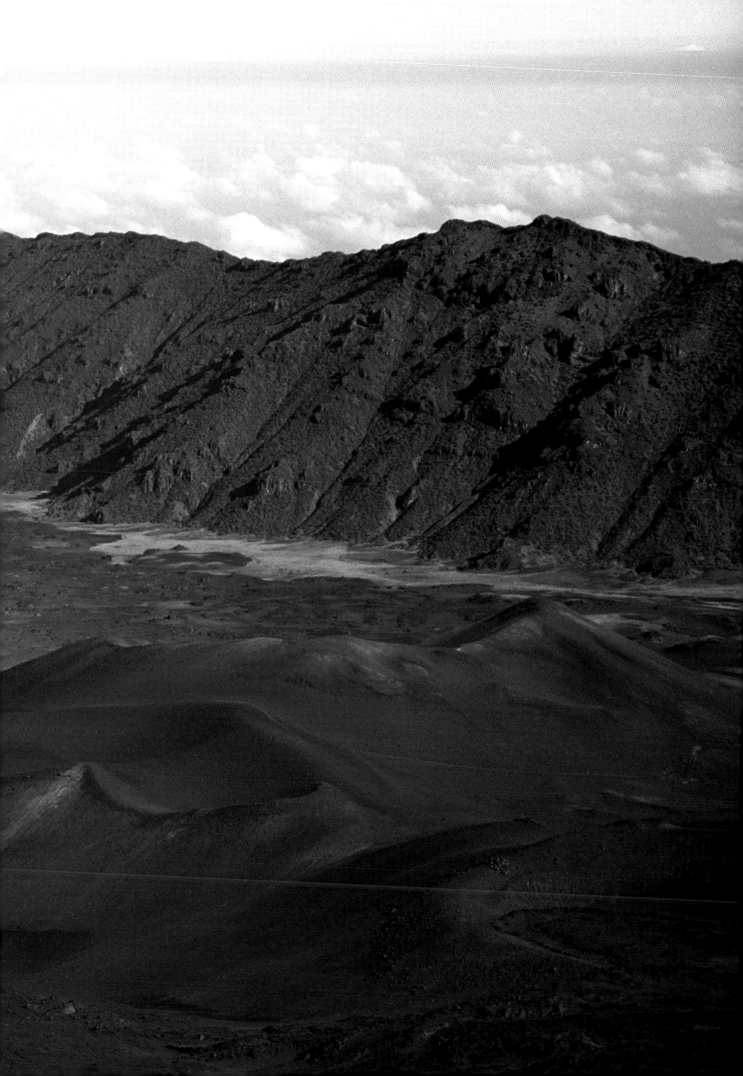

莫納羅亞有「偉大的建築師」之稱，而基拉韋厄則相傳是女神佩莉之家。

夏威夷群島包括8個較大的島嶼和124個小島，組成一列西北至東北方向的新月形島鏈，在北太平洋中部蜿蜒2400多公里。從地質構造來看，夏威夷群島的位置在太平洋板塊的中部，遠離板塊邊緣的地熱活動地帶，但由於正處在地球地幔層的一個熱點之上，熔融的地幔物質從這裡呈柱狀上升並衝破地殼，發生玄武岩火山爆發，最終堆積成島。

夏威夷群島中的夏威夷島目前正位於熱點的中心，是夏威夷群島火山活動最頻繁的地方。夏威夷島的火山主要有莫納羅亞和基拉韋厄兩座活火山。夏威夷火山的最大特點是高度流動性的玄武熔岩，而不是爆炸式的火山噴發，所以在這裡設立了國家公園，成為人們遊覽的勝地。

莫納羅亞火山海拔4169公尺，但它從海底到山頂高度則超過1萬公尺，比世界最高峰珠穆朗瑪峰還高出1000多公尺。莫納羅亞火山是一座典型的盾形火山，從1832年以來平均每隔3年它就要爆發一次，不斷湧出的熔岩流使山體不斷增大、增高，有「偉大的建築師」之稱。莫納羅亞火山曾於1959年11月爆發。當時沸騰的熔岩冒著氣泡從一個長1公里的缺口處噴射出來，持續時間達1個月之久，岩漿噴出的最大高度超

基拉韋厄火山噴出的炙熱熔岩正在流向大海。

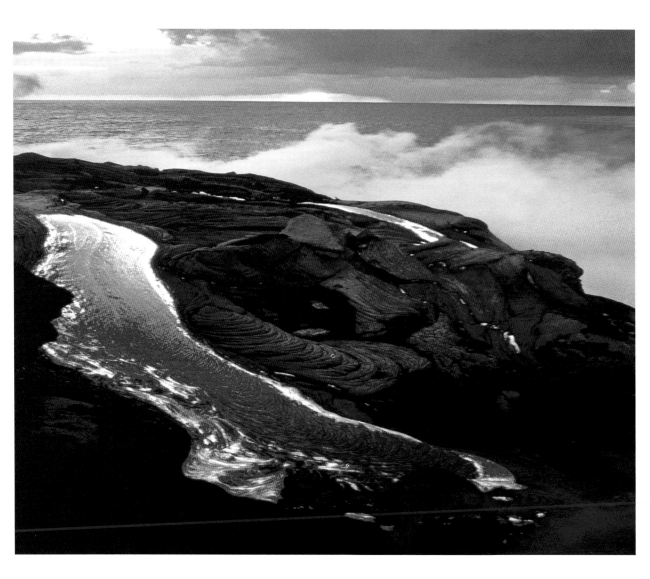

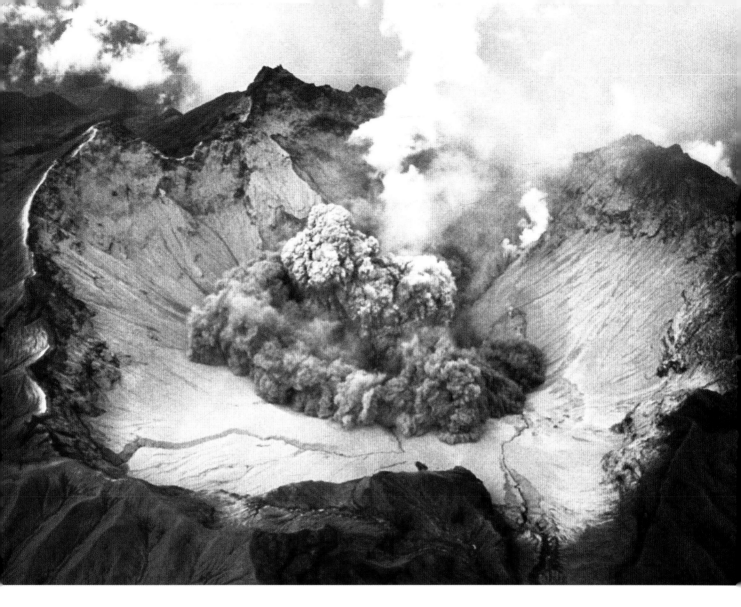

過了紐約的帝國大廈。流出的熔岩達4.6億立方公尺，足以鋪設一條環繞地球4周半的公路。1984年3月，莫納羅亞火山又一次爆發，噴發的熔岩向東北方向流動，一度前進到離夏威夷首府希洛只有6.5公里的地方。大噴發前巨大的熱浪，在火山上空形成滾滾烏雲，雲層又產生雷電，以至出現了下雪天氣。為了改變熔岩的流向，美國政府調用軍用飛機進行了轟炸。它那舉世罕見的壯觀場面，吸引了來自世界各地的遊客，前來進行科學研究的科學家更是絡繹不絕。

基拉韋厄火山聳立在莫納羅亞火山的東南側，海拔1247公尺，離莫納羅亞火山約32公里。基拉韋厄火山體積較小，為島上的第二大火山，這裡交通方便，遊人更多，山頂形成一個茶碟形的火山口盆地。盆地之內以赫爾莫莫（意思是「永恆火宮」）火山口為著名。過去這裡的熔岩像湖面的湖水，經常如潮汐般漲落。基拉韋厄火山在1959年大爆發時，熔岩噴射高度竟達580公尺。近年來，更見活躍，從1983年初到1984年4月，爆

莫納羅亞火山是世界上最高大的活火山之一，平均每年噴發一次，由熔岩層層堆積才達到如今的高度。

發了17次，火焰飛濺，熔岩像噴泉一樣，向上翻湧，金黃色的巨流，像巨大的煉鋼爐中傾瀉出的鋼水，洶湧澎湃，蔚為壯觀。離開火山口的熔岩，溫度高達1100℃～1200℃，就像一條由玄武岩組成的深紅色河流，沿著山丘向下流動。熔岩流動速度能達到每小時32公里。傳說基拉韋厄火山是女神佩莉之家，她時常雲遊太平洋諸島，赫爾莫莫開始活動，就是為迎接佩莉女神遠遊歸來。

> 熔岩像噴泉一樣向上翻湧，金黃色的巨流，像巨大的煉鋼爐中傾瀉出的鋼水，洶湧澎湃，蔚為壯觀。

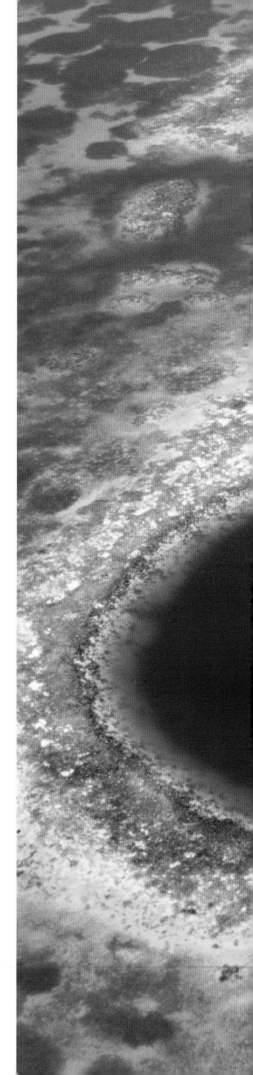

純淨的海水裡散佈著長達近300公里的珊瑚礁，潛水愛好者把這裡視為真正的天堂。

伯利茲珊瑚礁，位於美洲國家伯利茲陸地以東距離海岸線約20公里的加勒比海上，是北半球最大的珊瑚礁群，世界第二大珊瑚礁群。伯利茲珊瑚礁北端臨近墨西哥國境，向南一直延伸到瓜地馬拉國境，長達290多公里。它由特內夫群島、萊特豪斯礁、格洛夫礁三大環礁組成。陸地和礁盤之間，是巨大的環礁湖。

> 在海面上，珊瑚蟲正在不停地構築「藍洞」的外沿，而在50公尺下的海中，珊瑚蟲和魚類的蹤影就找不到了。

伯利茲珊瑚礁地處熱帶海域，海水像水晶般透明，湛藍一片，是潛水愛好者的天堂。這裡平均水溫在20℃以上，水深不過50公尺，十分有利珊瑚蟲的生長。

在萊特豪斯礁，有著名的圓形珊瑚礁—「藍洞」，它寬300公尺，深100公尺。在海面上，珊瑚蟲正在不停地構築「藍洞」的外沿，而在50公尺下的海中，珊瑚蟲和魚類的蹤影就找不到了。萊特豪斯礁南面是格羅夫礁，這裡的海水出奇的清澈，以至於潛水者在夜間拿著手電筒在水裡都可以清楚地看到5公尺遠的距離。在格羅夫礁裡還生活著紅色的蝶鉸魚，它十分敏感，稍有「風吹草動」，它就迅速地逃離。由於長期在海底生活，蝶鉸魚的視力已經退化，只依靠身上的特殊器官來感覺周圍環境的變化。

珊瑚礁沿岸生長著紅樹林。紅樹林防風護岸，為生活在珊瑚礁裡的各種魚類提供了一個良好的生存環境。其中最美麗的魚叫做「天使魚」。許多海鳥受食物的吸引，也在這裡安營紮寨。另外，鳥類的糞便又為紅樹林提供了肥料，因此紅樹林構成了一個完整的生態系統。伯利茲珊瑚還生活著許多珍稀動物，包括海龜、海牛和美洲鱷。

聰明友善的大西洋寬鼻海豚在伯利茲珊瑚礁區域自由地遊弋。

在冰河時期，伯利茲海底形成了許多巨大的空洞，隨著時間推移，洞頂坍塌，形成深過百公尺的「藍洞」。

世界自然奇觀‧美洲

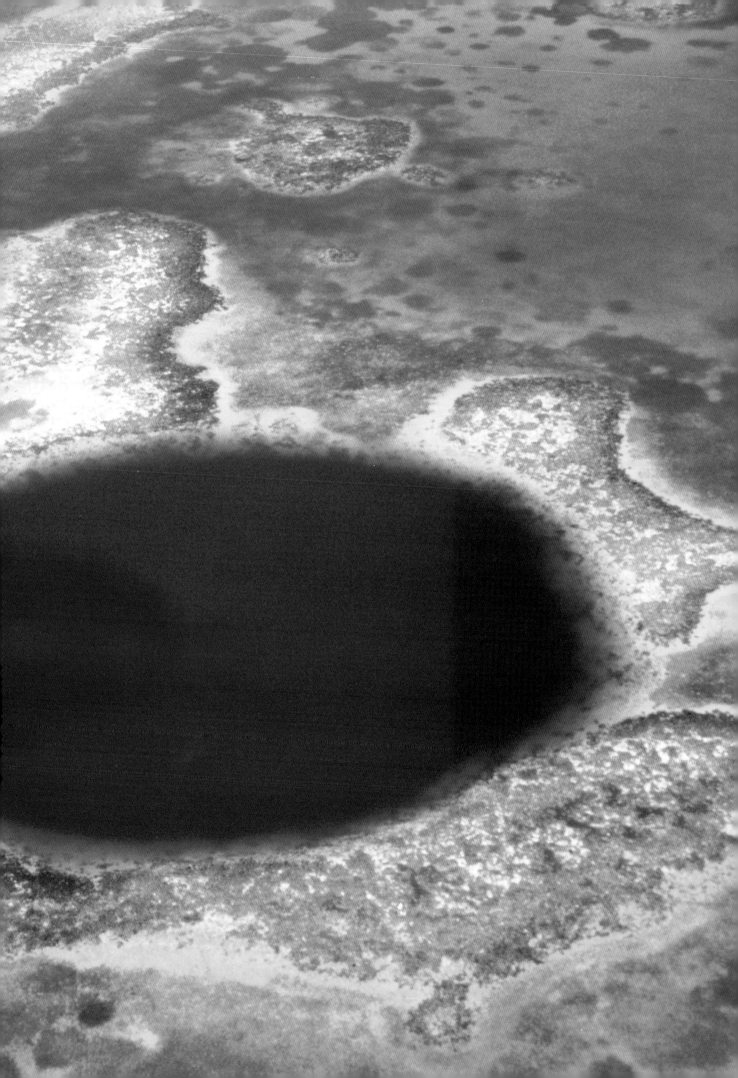

冰川在陽光下，折射出耀眼的光彩，虛幻迷離，美不勝收。

羅斯格拉希亞雷斯冰川群位於南美大陸安第斯山脈南段，這裡有除南極大陸和格陵蘭島以外世界上最大面積的冰原。這裡氣候寒冷，積雪終年不化，為冰原的形成創造了十分有利的氣候條件。

冰川群面積4457平方公里，西接智利國界，自北而南有多座山峰，它們是多條冰川的發源地。冰川群東部以阿根廷湖為首，湖泊星羅棋佈，多條冰川匯集此處，它們都是在第四紀冰川時期時形成的冰川湖，是所有冰川的歸宿。阿根廷湖海拔215公尺，湖

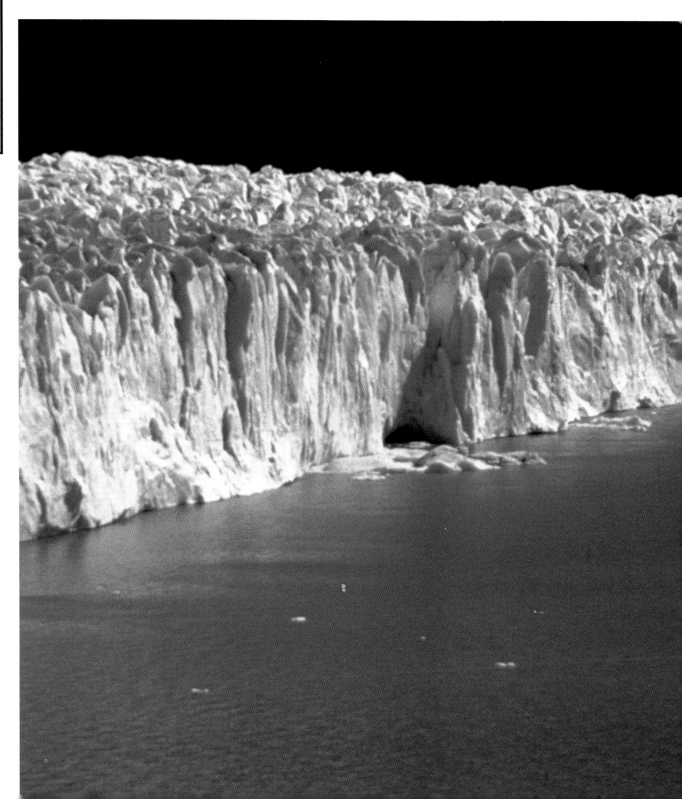

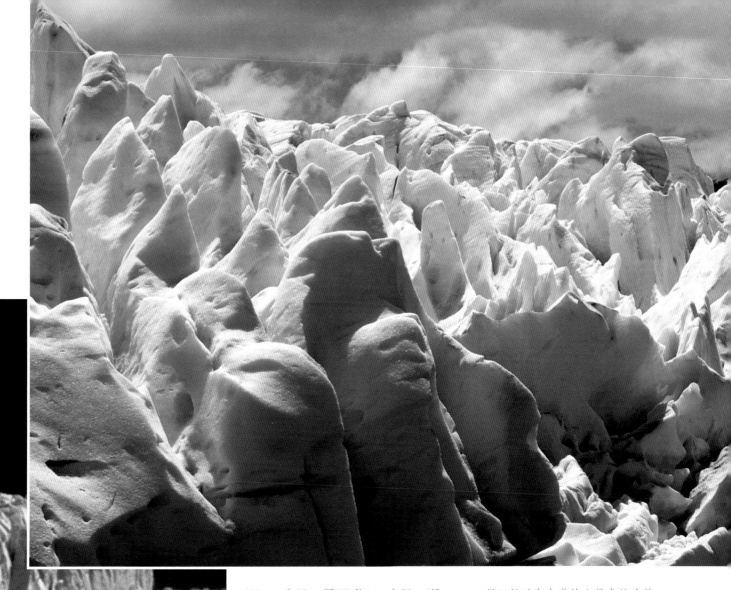

深187公尺，最深處324公尺，湖水清澈。莫雷諾冰川是冰川群中唯一還在成長發展的冰川，它長35公里，其前緣為一道寬4公里、高60多公尺的冰牆，矗立在湛藍的阿根廷湖湖面上，蔚為壯觀。莫雷諾冰川每隔兩三年就會截斷阿根廷湖一次，致使湖面水位上升，直到水流掏空冰牆底部導致冰牆崩塌，湖水重新暢通，水位才恢復正常。冰牆坍塌後，冰川繼續向前推進，經過數年又會再次截斷湖面，淹沒湖泊四周的山谷森林。來回反復，這一景象已經持續了幾十年。巨大的冰牆崩

從阿根廷湖南岸的小鎮卡拉法特沿湖岸向西40多公里，就來到了莫雷諾冰川跟前，那高大、筆直的冰牆近在咫尺，仿佛置身於水晶宮裡。

塌時，發出雷鳴般的轟響，湖面激起的波濤猛烈地向湖岸衝擊，如此驚心動魄的奇景每次可持續1～2大。

冰川群中最大的冰川是烏普薩拉冰川，其前端伸展到阿根廷湖北端，常有澄藍的巨大冰山流入湖中，致使湖面上漂浮著由冰川崩裂而成的大小不一、形狀各異的晶瑩冰塊。有的冰塊形成冰牆，高達80多公尺，緩緩向前移動，速度平均每天2～3公尺。冰川在陽光下，折射出耀眼的光彩，虛幻迷離，美不勝收。

冰牆漂浮在阿根廷湖湖面上，甚為壯觀。

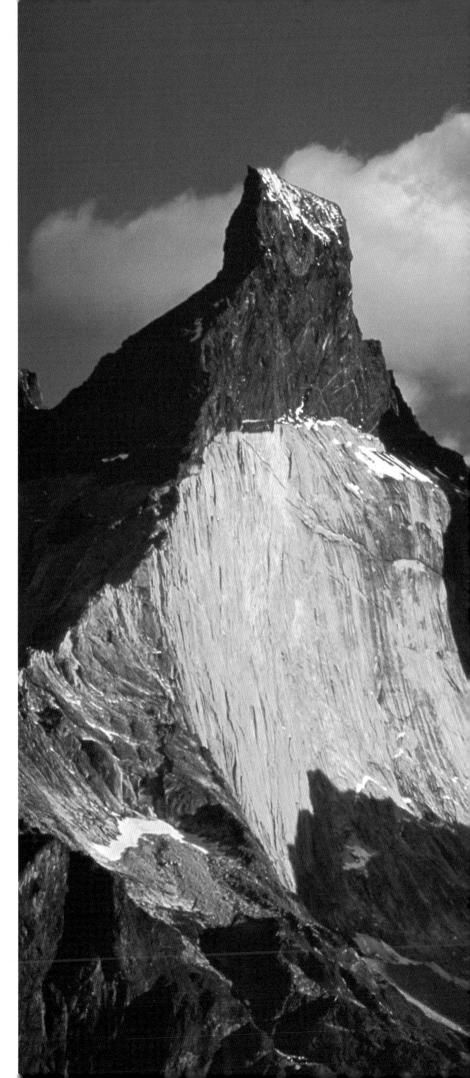

安第斯山脈南端，派內角峰巍然矗立，四周湖水平靜清澈，水天一色。

安第斯山脈南端屹立著兩座灰紅色的花崗岩山峰，峰頂覆蓋著黑色的板岩。這兩座外形奇特的山峰海拔十分相近，高約2500公尺左右，俯瞰著巴塔哥尼亞大草原。由於周圍地勢平坦，它們猶如摩天大樓般屹立在周圍的草原上。

派內角峰的花崗岩石是火山運動的產物。火山熔岩在地表下凝固後，地殼變動，大塊的地下花崗岩被抬升，呈石柱狀山峰，原本在地表的板岩成為峰頂。後經冰川侵蝕，山峰的一側被侵削成了弧形，造成了派內角峰現在的模樣。

派內角峰之名的起源已無從考究。這些山峰常年飽受太平洋猛烈的西風吹打，還不時有暴風雨的沖刷。20世紀50年代以前，人類幾乎沒有涉足這裡。1945年，羅馬天主教神父阿戈斯丁尼途經這裡，形容派內角峰是「堅不可摧的堡壘，上有石塔、尖峰、直插雲霄的巨大角峰」。

派內角峰的天氣非常惡劣，每年符合登山條件的日子只有幾天。1974年，一支南非的登山隊首次登上了派內角峰陡峭的中央高峰。

世界自然奇觀 · 美洲

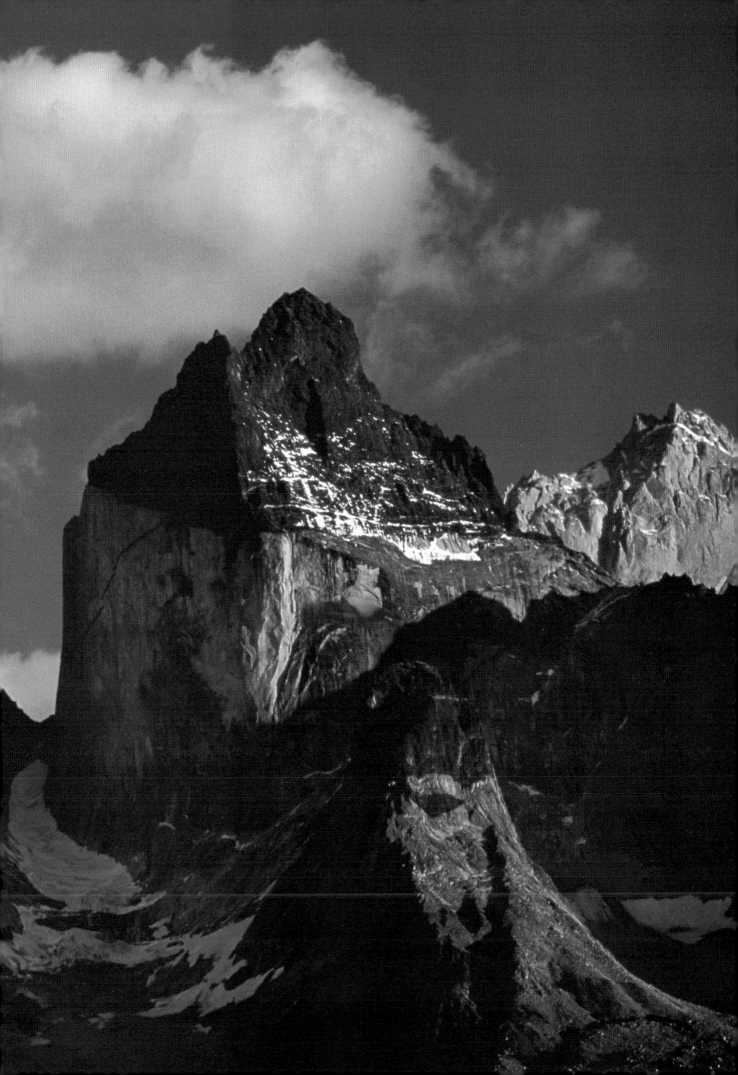

世界自然奇觀‧美洲

　　亞馬遜河是世界上流量最大、流域面積最廣的河流，其流域內的亞馬遜熱帶雨林有「地球之肺」之稱。

　　亞馬遜河是全球水量最大的河流，流域面積達南美洲陸地面積的1/3。亞馬遜河共有1.5萬條支流，分佈在南美洲的大片土地上，流域面積幾乎和澳大利亞一樣大。亞馬遜河河水很深，遠洋巨輪可由大西洋自河口溯流而上，航行至秘魯的伊基托斯。在某些地方，河面寬廣，人們不能同時看到兩岸。

　　亞馬遜河發源於秘魯境內的安第斯山脈，橫貫南美洲東西。源頭由冰川融匯而成，自高山涓涓流下，水量逐漸增大，洶湧奔流，在安第斯山脈東麓沖刷出氣勢磅礴的峽谷。亞馬遜河河水由於攜帶了大量的泥沙，因而顯得有些渾濁，就像加了咖啡的牛奶，故也被稱為白水河。亞馬遜河的一些支流還流經沼澤，河水裡含有大量的腐殖質，水色較深，稱為黑水河。隨著向東的奔流，亞馬遜河流經的地勢漸趨平緩，水流流速也逐漸減慢。到了廣闊的亞馬遜盆地時，亞馬遜河水表面變得十分平靜。最終，河水蜿蜒流過巴西中部高原的密林，在亞馬遜河河口附近匯入大西洋。

　　亞馬遜流域的熱帶雨林大部分位於巴西境內，所在地區的海拔大多低於200公尺。這裡雨量充沛，加上安第斯山脈冰雪消融帶來大量河水，每年有大部分時間為洪水淹沒。雨林全年悶熱潮濕，全年日間平均氣溫約33℃，夜間平均氣溫約23℃。在距大西洋1600公里的巴西馬瑙斯附近，寬16公里的亞馬遜河支流─黑水河匯入亞馬遜河主流。巴西人認為這裡才是亞馬遜河的起點，稱其上游為索利蒙伊斯河。

　　亞馬遜河下游地勢平緩，受大西洋潮汐影響，在入海之前形成巨大的三角洲，浩浩蕩蕩流入大西洋。亞馬遜河河口寬320公里，由亞馬遜河沖積形成的馬拉若島面積與瑞士面積相若，將河口分割成了兩部分。

　　亞馬遜森林有「地球之肺」的稱號，它對地球的氣候以及人類的生存有著重要的意義。亞馬遜流域植物種類的數量之多居世界之冠。許多大樹高60多公尺，遮天蔽日。地面上，其他植被無法生長，只覆蓋著一層厚厚的腐爛枝葉。在某些低窪的地區，則情況迴異。雨林樹冠由高至低分成不同層次，各層都充滿生機。葛藤、蘭花、鳳梨科植物爭相攀附高枝生長，其間棲息著吼猴、樹懶、蜂鳥、鸚鵡、南美蝴蝶和蝙蝠等各種動物。亞馬遜雨林中的蜜熊大如野貓，晝伏夜出，以

> 地面上，其他植被無法生長，只覆蓋著一層厚厚的腐爛枝葉。

長尾鉤住樹枝穩定身體，覓食果實。其長舌便於舔食花蜜。

　　亞馬遜河水中生活著鱷、淡水龜，以及水棲哺乳類動物如海牛、淡水海豚等。陸地上則生活著美洲虎、細腰貓、貘、水豚、犰狳等。另有2500種魚，以及1600多種鳥類。

　　亞馬遜流域的部分雨林已經

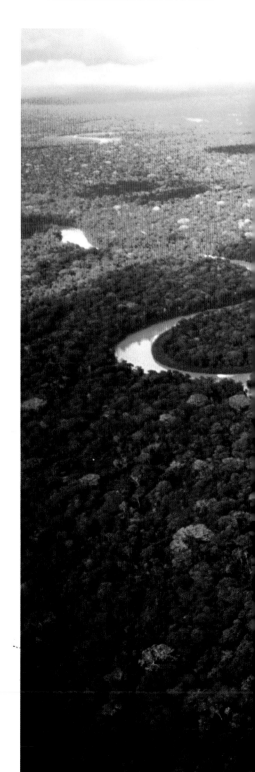

被闢爲保護區，例如巴西塔帕若斯河岸邊的亞馬遜國家公園，面積近1萬平方公里。然而，若不控制目前的伐林速度，亞馬遜這片占全球森林總面積2/3的廣大森林，將在不遠的將來消失。

1500年，隨哥倫布遠航的西班牙人平松最早抵達亞馬遜河河口。西班牙人德奧雷利亞納率領船隊由秘魯的納波河順流而下，探測了亞馬遜河的大部分河道。德奧雷利亞納的船隊最後輾轉抵達了加勒比海。德奧雷利亞納一行沿途屢歷艱險，經常受到印第安土著的襲擊。他們曾遇上一個部族，戰士全爲女性。後來此事傳揚出去，轟動一時。人們把這個部族稱爲亞馬遜人（古希臘神話中剽悍的女戰士），亞馬遜河也因此得名。因此河壯闊浩淼，德奧雷利亞納將它稱爲「海河」。

亞馬遜雨林由東面的大西洋沿岸一直延伸到安第斯山脈山麓，是世界上最大的熱帶雨林。下圖爲亞馬遜河在熱帶雨林中蜿蜒穿行。

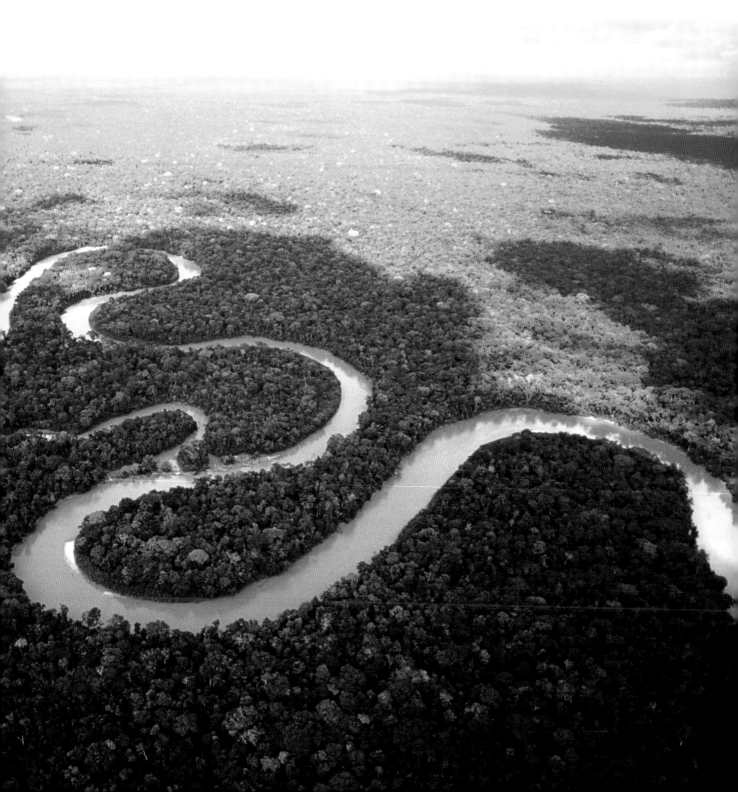

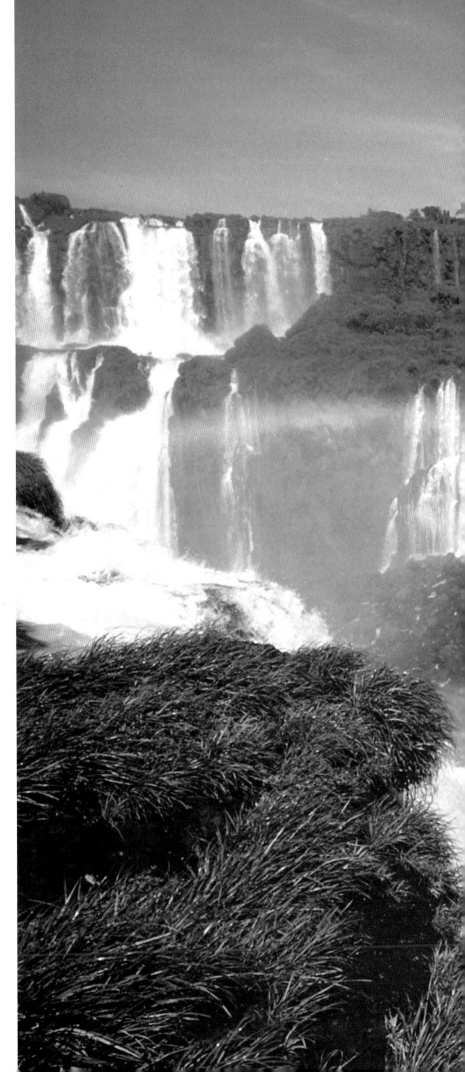

伊瓜蘇瀑布

美國總統羅斯福的夫人在參觀過伊瓜蘇瀑布後說：「我們的尼亞加拉瀑布與這裡相比，簡直像廚房裡的水籠頭。」

伊瓜蘇瀑布，位於阿根廷東北部和巴西南部兩國交界處、伊瓜蘇河下游，是世界上最壯觀的瀑布之一。

伊瓜蘇在印第安瓜拉尼語中是「大河」的意思。伊瓜蘇河發源於巴西東南部海岸，向西流入內陸。伊瓜蘇河大部分河道的寬度在450公尺至900公尺之間，在流經巴西與阿根廷接壤的邊境時，河道突然變寬，達3公里，形成了一個水深僅1公尺多的湖泊。河水流到絕壁時，飛瀉而下形成一排氣勢澎湃的瀑布。瀑布直瀉80公尺之下的魔鬼咽喉峽。峽底的岩石上飛濺起團團白霧，展現出道道彩虹，瀑布的轟鳴聲在20多公里外也能聽到。

瀑布之間是些長滿樹木的火山岩小島，河水從堅硬的火山岩流過。有些小瀑布從峽谷邊緣一瀉到底，而有些則拾級而下，濺起層層水花。所有瀑布瀉到谷底後，重新匯為洶湧急流，繼續向南奔騰。

峽口的岩石上飛濺起團團白霧，展現出道道彩虹，瀑布的轟鳴聲在20多公里外也能聽到。

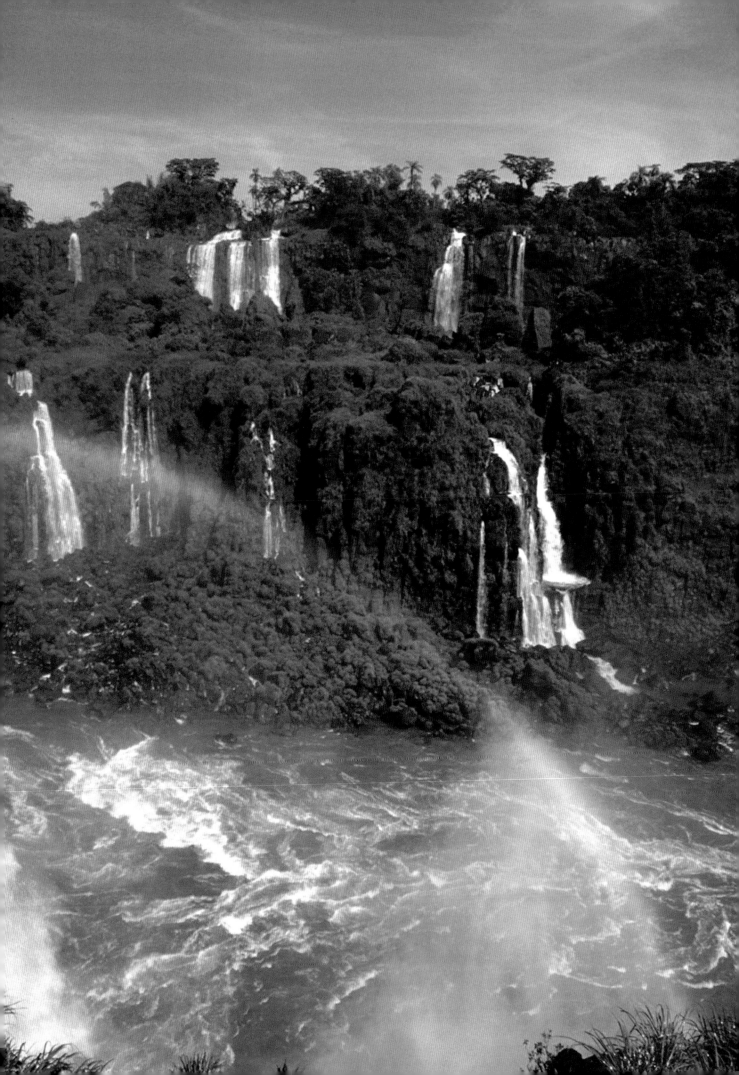

平頂砂岩山與四周平地隔絕，生長著眾多奇特的生物。其中一種原始蟾蜍，只有兩釐米左右大小，它皮膚黝黑，只能緩緩爬行。

卡奈馬國家公園地處委內瑞拉玻利瓦爾省州東部高原，面積3萬平方公里，海拔從450公尺到2810公尺，起伏很大。公園65%的土地由平頂砂岩山覆蓋，這些平頂砂岩山極具地質學價值。陡峭的懸崖和落差達1000公尺的瀑布，構成了卡奈馬國家公園的獨特景觀。

卡奈馬國家公園建立於1962年，最初占地面積為1萬平方公里，於1975年增大到3萬平方公里，以便保護其中的河流盆地的各個分水嶺。

人們對該地區的瞭解還是相當膚淺。這裡共有三個主要的地質岩層。最古老的岩層形成於36～12億年前，是地下的火成岩和變質岩的岩基。16～10億年前，其上部形成了一個沉積蓋，最早形成的岩層已經被深深地埋在了地表下面；第二層是形成卡奈馬國家公園內奇特地形特徵的基礎，由石英岩和沙岩層構成。這些岩層的形成是靠幾百萬年來周圍陸地的侵蝕過程而形成的沙岩山丘。

> 平頂砂岩山之間是寬闊的谷地，谷地十分平坦，生長著茂密的熱帶雨林。

岩層日久天長不斷受到陽光和雨水的侵蝕，形成了著名的平頂砂岩山。遠遠望去，它矗立在濃密平坦、一望無際的熱帶雨林中，十分壯觀。平頂砂岩山之間是寬闊的谷地，谷地十分平坦，生長著茂密的熱帶雨林。河水從桌山上流下，形成了眾多的瀑布。青蛙瀑布、小蛙瀑布、寬瀑等都是著名的景點。

卡奈馬國家公園內分佈著廣闊的熱帶稀樹草原。在局部潮濕的沼澤地上，土壤相對肥沃，樹木生長。森林僅在潮濕的窪地和桌山下的峽谷裡有所分佈。

桌山上的顯花植物和蕨類植物共有3000～5000種，另外還發現了900多種其他植物，其中的10%是卡奈馬國家公園特有的。卡奈馬國家公園的蘭花種類也十分

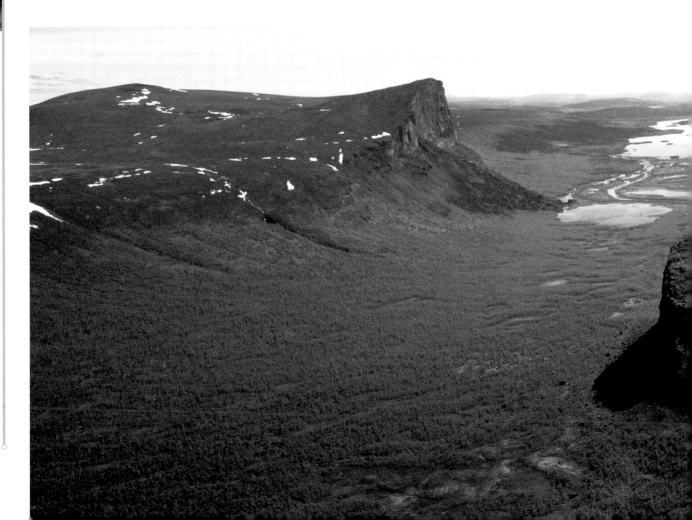

豐富。委內瑞拉政府1993年登記在冊的蘭花品種超過500種。

卡奈馬公園的動物數量雖然並不太多，但多樣性十分突出。據統計，大約有118種哺乳動物、550種鳥類、72種爬行動物和55種兩棲動物。它是美洲獅、美洲豹等珍貴動物的避難所。

公園內人口稀少，總人口不到1萬，其中有些地方人跡罕至，人口密度每平方公里不到1人。佩默恩人是這裡的土著居民，一般認爲佩默恩人是在200年前移入這裡的。儘管定居歷史很短暫，但是佩默恩人對公園的自然環境還是產生了影響。卡奈馬國家公園的岩層、瀑布、湍流、湖泊和溪流的命名，均是來自於其神話中的描述。

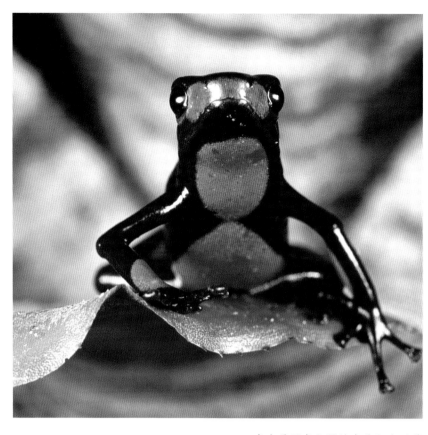

卡奈馬國家公園的森林裡生活著多種奇特的生物，上圖是皮膚含有劇毒的毒蛙。印第安人用它的毒液塗抹箭頭，作狩獵之用。

卡奈馬國家公園的熱帶雨林有上百座平頂高山。

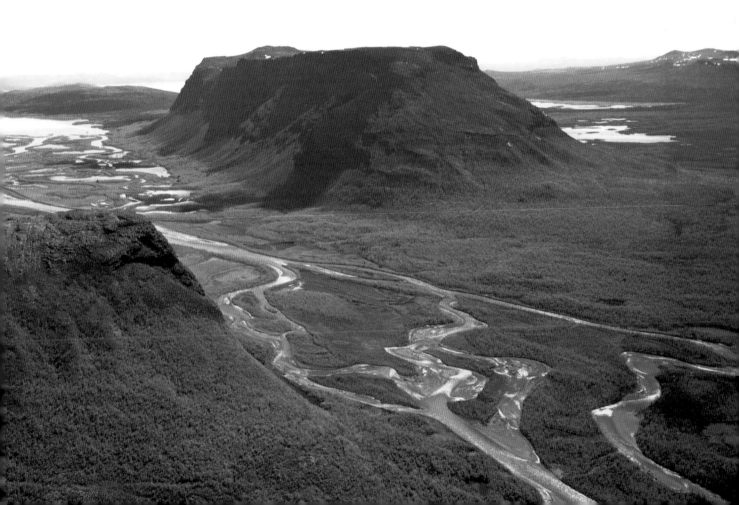

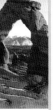

在南美的熱帶雨林中，隱藏著世界上最高、落差最大的瀑布。

安哲爾瀑布是世界上最高、落差最大的瀑布，它位於委內瑞拉東南部卡羅尼河支流丘倫河上，人煙罕至。1937年，美國探險家詹姆斯・安哲爾駕機進行考察時首次從空中發現了它，安哲爾瀑布因此得名。

安哲爾瀑布是一條多級瀑布，它從圭亞那高原奧揚特普伊山的陡壁淩空瀉下，落差達979公尺，第一級落差為807公尺，寬約150公尺。瀑布隱藏在高山密林之中，四周有高山環抱，安哲爾瀑布四周無路可通，只有乘飛機才可一覽它的雄姿。

20世紀30年代初，美國人安哲爾從一位老探礦人那裡聽說在委內瑞拉東南部的密林中有一條含金量甚高的河流。此後數年間，他四處竭力尋找這處可能存在的金礦。1935年，他來到委內瑞拉的奧揚特普伊山地區尋找金礦，那是一片遼闊的高原，當地人眼中的「魔鬼山」。他駕駛雙翼機從空中搜尋，只見一道道河流流過高原邊緣，消失在雨林中。

他繞過一座巨大岩壁，眼前出現的景象使他登時呆住了。只見天際雲端，一道河水從壁立公里的峭壁邊緣直瀉谷底，像一條白色絲飄帶在空中飄舞。水聲如雷，蓋過了飛機的引擎聲。他俯衝下望，知道自己發現了世界上最壯觀的瀑布。飛行結束後，安哲爾對外宣稱自己在叢林裡發現了世界上最高的瀑布，大眾對此並未相信。

1949年，美國人羅伯遜率領探險隊，乘坐裝有引擎的獨木舟對安哲爾瀑布進行了全面的勘測。羅伯遜利用測量儀器，測得安哲爾瀑布的落差為979公尺，這一高度比尼亞加拉瀑布高了近18倍。隨後，羅伯遜公佈了自己的勘測結果，公眾才承認安哲爾發現了世界上最高的瀑布。安哲爾瀑布水量並不穩定。雨季飛流直下，勢如飛虹，滿山皆被水霧籠罩。旱季瀑布水量劇減，這時谷底就會現出安哲爾瀑布長年沖刷而成的圓形深坑。

1956年，安哲爾在飛機失事中喪生，他的骨灰被撒在了瀑布上空。

從遠處仰看安哲爾瀑布，可見砂岩高原佈滿溝壑，水流匯集，洶湧而下。

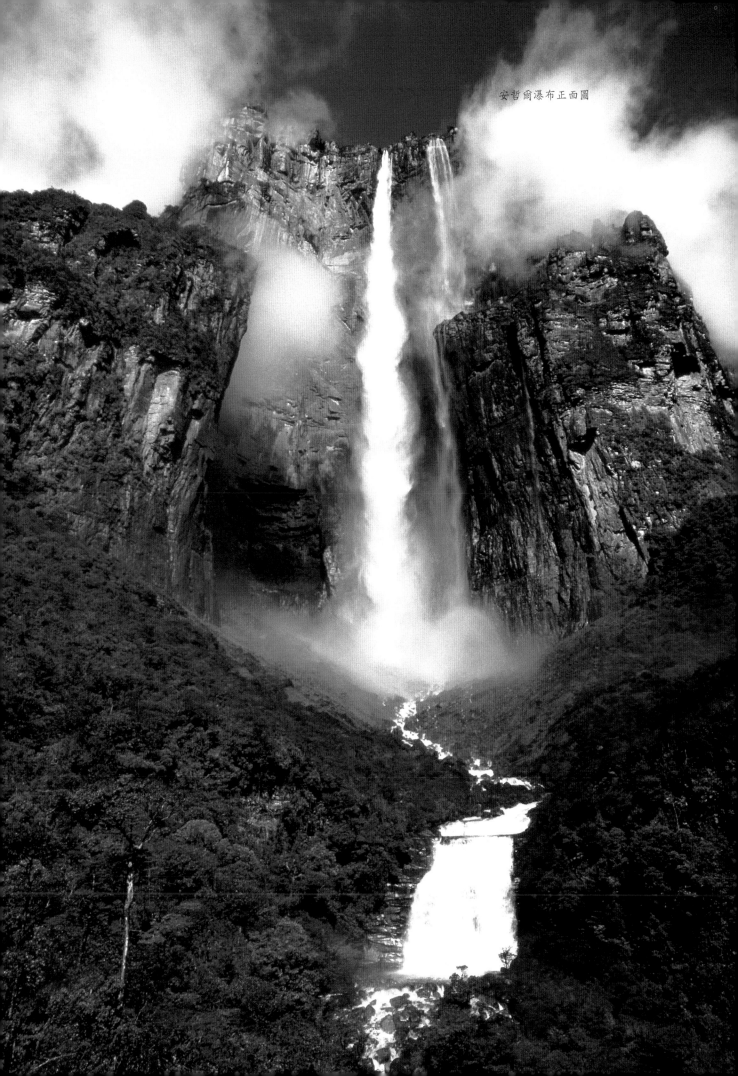

安哲爾瀑布正面圖

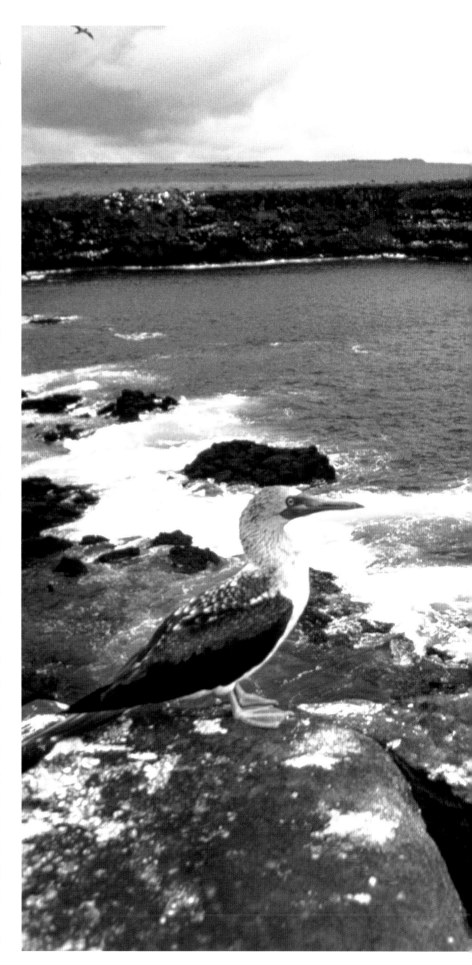

加拉帕戈斯島與世隔絕，保存有許多特有物種。

加拉帕戈斯群島位於東太平洋赤道海域，離南美洲大陸約1000公里。正是這種隔絕的地理環境使得該群島具有十分獨特的生態系統。

1535年西班牙人發現這裡棲息著大量罕見的巨龜，就為它取名為「加拉帕戈斯群島」，意思是「龜島」。300年後的1835年，英國著名生物學家達爾文乘船作環球考察時來到這裡，該島生物的多樣性和獨特性給他留下了深刻印象。1859年，他出版了生物學巨著《物種起源》，書中對加拉帕戈斯群島生物的發展演化予以了詳細的描述。為了紀念這位元偉大的生物學家，在群島的聖克裡斯托島上矗立著一座達爾文的半身銅像，並把他研究過鳥類的島嶼取名為「達爾文島」。

加拉帕戈斯群島是一組由海底抬升的火山熔岩堆積形成的火山島。群島向南北延伸300公里，由15個大島、42個小島和26個岩礁組成，總面積約8000平方公里。加拉帕戈斯群島的黑色火山岩嶙峋不齊，非常難看。

群島雖然地處赤道地區，但由於受到來自高緯度的一股強大的秘魯寒流的影響，並未出現高溫多雨、植物繁茂的熱帶雨林景觀。群島的氣溫和降水量都比同緯度其他地區低得多。海島岸邊低地大多貧瘠、乾旱，植被以仙人掌科為主；隨著海拔的升高，濕度不斷增大，200～500公尺的

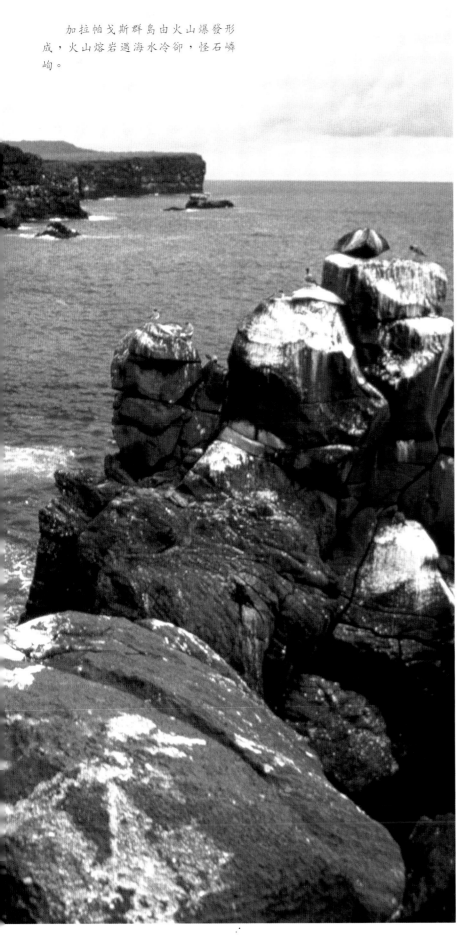

加拉帕戈斯群島由火山爆發形成，火山熔岩遇海水冷卻，怪石嶙峋。

山坡上生長著茂盛的常綠林；而海拔最高的地區則是苔蘚、蕨類植物佔優勢的高山荒地。

加拉帕戈斯群島已經有數百萬年的歷史了，它從未和其他大陸發生過聯繫，島上的生物在與世隔絕的獨特生態環境下發育進化。島上已查明的635種動物中，有1/3是本地獨有的。這裡有些動物在世界其他地方早已滅絕，堪稱活化石。即使從空中遷來的鳥類，在長期適應新環境的過程中也逐漸改變了自己原來的生活習性，甚至生活在不同島嶼上的同一種動物也發生了種群變異。因此，加拉帕戈斯群島被人們稱爲「生物進化博物館」。

加拉帕戈斯群島是地球上唯一有海鬣蜥的地方。海鬣蜥僅以海草爲食，並且通過發育不完全的蹼足適應了海上生活方式。7種不同的海鬣蜥，每種都有明顯的差異，並在不同的島嶼上發展演化。

群島還以另一種爬行動物—巨龜聞名於世。成熟的海龜體重達135～180公斤，最大的體重可達250公斤，壽命最長的能活400年以上。由於沒有競爭對手，15種巨龜曾佈滿了整個群島，但是，由於人類的捕殺，其中4種現在已經滅絕，剩餘的也岌岌可危。

加拉帕戈斯群島附近的水域有兩種特有海生動物：加拉帕戈斯海狗和加拉帕戈斯海獅。鳥類種群包括信天翁等候鳥和28種特有物種。群島上大約有75萬多隻海鳥，包括鰹鳥，加拉帕戈斯企鵝和加拉帕戈斯黑腰海燕等。

105

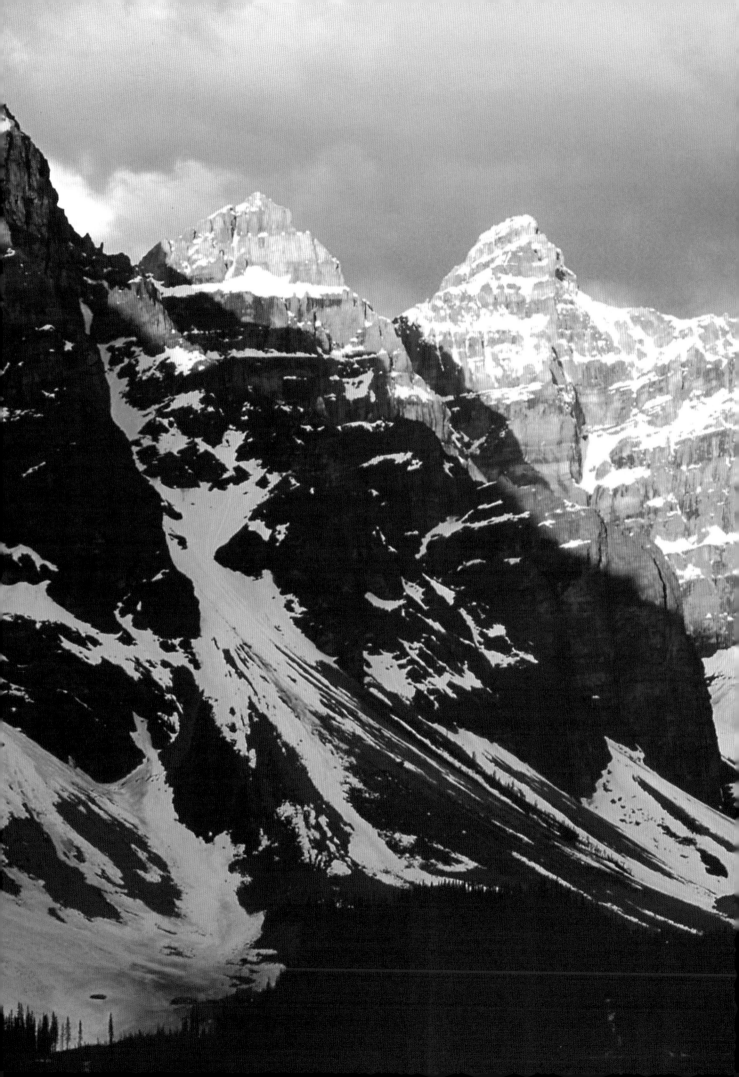

亞洲

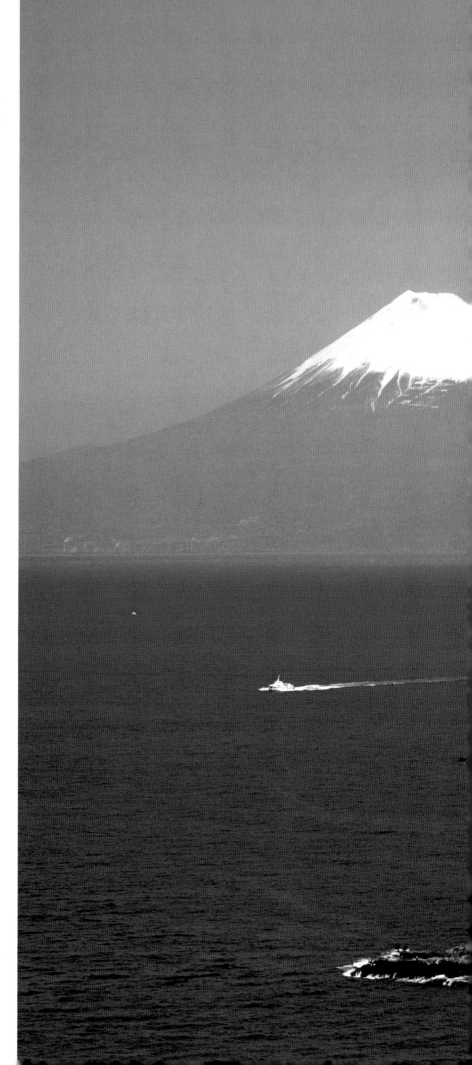

　　富士山對稱的山形和終年積雪的山峰向人們展示著美的極致。

　　富士山為日本第一高峰，世界著名火山，位於本州中南部，跨靜岡、山梨兩縣，距東京約80公里，為富士箱根伊豆公園的一部分，海拔3776公尺，山底周長125公里。

　　富士山是一座比較年輕的休眠火山，其名字的發音「FUJI」，是來自日本少數民族阿伊努族的語言，意思是「火之山」或「火神」，說明當時人們曾親眼目睹過這座火山噴發的情景。據記載，自西元800年以來，富士山共噴發過18次。1707年，在目前為止的最後一次噴發中，噴出的岩漿曾淹沒了附近兩座較老的火山，砂土遠揚400公里，這次噴發形成了今日富士山的錐形巨峰。富士山目前仍有活動，有的山洞還常有噴氣現象發生。

　　富士山乍一看對稱得很「完美」，但嚴格來說它並非完全對稱，而這反而增加了它的魅力。富士山的各處山坡向上的坡度稍有不同，因此不是匯集在頂峰一個點上，而是匯集在一條曲折的水準線上。富士山的山坡傾斜度為45°，近地面時坡度減小，趨於平緩，山底幾乎呈正圓形。富士山的四周有8座山峰圍繞─劍峰、白山嶽、久須志嶽、大日岳、伊豆岳、成就岳、駒嶽和三嶽，它們統稱「富士八峰」。

　　在富士山的北麓有5個湖排成弧形，這些湖也起源於火山活

動，包括山中湖、河口湖、精進湖、本棲湖、西湖，統稱為「富士五湖」，它們從東至西圍繞著富士山，湖泊海拔都在820公尺以上。這裡遊艇穿梭，湖光山色交相輝映，是富士山著名的風景旅遊區。富士五湖像鑲嵌在山體上的一串明珠，其中山中湖面積最大，約為6.75平方公里；河口湖是五湖的門戶，它是通往其他四湖的出發點，在這裡可一覽富士山的近貌及其湖中倒影，是富士山北邊景色的點睛之筆；精進湖是五湖中最小的一個，它為樹林、山岡所環繞，是觀賞富士山南面風貌的理想地點；本棲湖是五湖中位置最靠西的一個，湖水深146公尺，深藍澄清，終年不結冰；西湖南面有紅葉谷，周圍長滿楓樹，秋季景色十分迷人。

在富士山周圍100多公里以內，人們遠遠就可以看到那終年被積雪覆蓋著的美麗的錐形輪廓，昂然聳立於天地之間，顯得神聖而莊嚴。山體自海拔2900公尺直到山頂，均為火山熔岩、火山砂所覆蓋，是一片既無叢林又無泉水的荒涼地帶，僅有的，是登山者踩出的彎彎曲曲的小道。從海拔2000公尺高處直至山腳下，風景卻極為秀麗。

每年3～4月，漫山遍野盛開著一堆堆、一叢叢如火的櫻花，妊紫嫣紅，豔麗多嬌，香飄數裡；夏季，滿山翠綠，炎炎烈日使山頂上的積雪融化了許多，此時是登山頂觀日出的最好季節；

「富士五湖」碧波微瀾，與藍天幾成一體，使富士山積雪的峰頂更顯潔白與壯觀。

109

秋季，天高氣爽，豔陽高照，紅葉染遍了山谷，別有一番醉人的情趣；冬季，冰封雪飄，這裡又成了滑雪的最好場地。觀賞富士山，不僅四季皆宜，而且畫夜均可，因此它一年四季都吸引著無數遊客紛至遝來。

在日本，人們認為「登上富士山頂是英雄」，這和中國的「不到長城非好漢」遙相呼應。日本人登富士山的歷史十分悠久，據說始於平安時代（794～1192）中期。相傳第一個登上富士山頂的人是緣之和尚，他冒著生命危險登上了富士山頂，下山時眉毛已被烤焦。據他說，山頂處的岩漿口正流淌著滾滾的岩漿。在他以後，一代代僧人接踵而來，並在山頂建起了第一批木屋。多少年來富士山的神奇魅力像巨大的磁鐵，每年都吸引著數百萬人前來攀登，很多人以登上富士山為榮。如今，每年的7～8月被定為登山節。頂峰上有一塊2公尺高的大石碑，上刻「富士頂峰3776公尺」的字樣，山頂上有一個很大的火山口，像一隻大缽盂，日本人稱之為「禦體」，它的直徑有800公尺，深220公尺。富士山就是以這個火山口為中心，左右大致對稱地堆積起來的巨形山峰。

終年積雪的錐形山峰，昂然聳立於天地之間，顯得神聖而莊嚴。

瑞雪靈峰的富士山，自古以來激發著日本的文人雅士對其競相謳歌，日本最古老的和歌集《萬葉集》，就記載著發生在富士山的一些動人故事。奈良初期的宮廷歌人山部赤人，讚美富士山「巍巍一秀峰，舉目趣無窮」。詩人安積艮齋讚美富士山的名句「萬古天風吹不斷，青空一朵玉芙蓉」更是膾炙人口。畫家也以自己的畫筆描繪著自己心目中的富士山。葛飾北齋的山水畫則把富士山作為純潔和美麗的象徵。

峰頂的火山口吸引著無數遊客前來攀登富士山，「之」字形山路正是挑戰者和拾趣者所留下的印痕；而在下山時，他們可以順著軟火山灰迅速下滑。

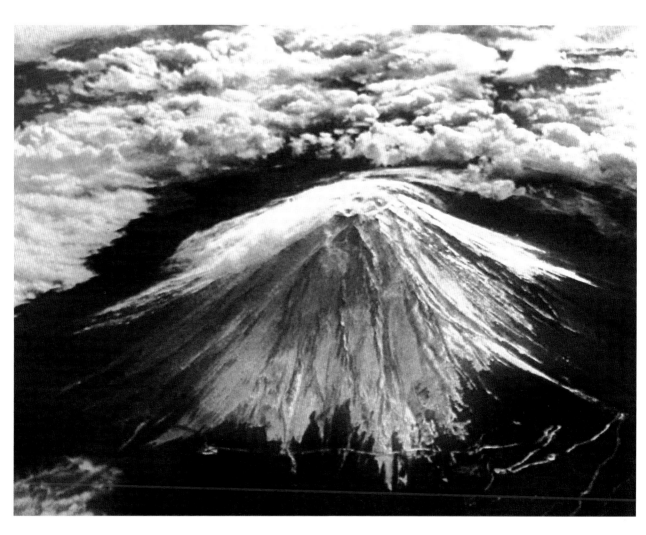

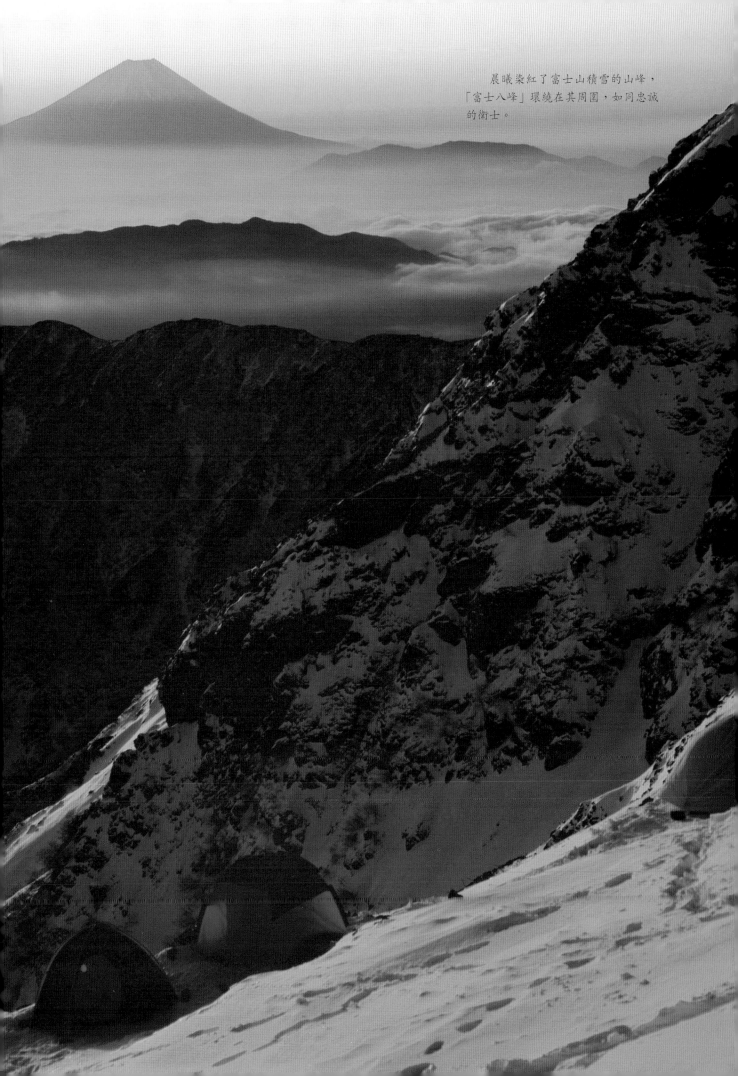

晨曦染紅了富士山積雪的山峰，
「富士八峰」環繞在其周圍，如同忠誠
的衛士。

南亞的菲律賓處於火山帶上，這裡火山眾多，爆發頻繁，有些火山的爆發甚至影響到了全世界。

地殼板塊的移動是火山形成的根本原因。在太平洋邊緣的大陸板塊和海床板塊相互摩擦碰撞時，太平洋周圍陸地邊緣形成了火山帶，菲律賓正處於這個火山帶上。

菲律賓火山眾多，著名的有阿波火山、馬榮火山和皮納圖博火山。阿波火山是菲律賓全國的最高峰，位於棉蘭老島達沃市西南約40公里處，海拔2954公尺，是一座活火山，至今仍經常冒煙。菲律賓政府圍繞阿波火山建成了一處公園，名字就叫阿波公園，公園面積約800平方公里，園內還有溫泉、硫磺礦和珍稀動物吃猴鷹等。

馬榮火山是菲律賓最大的活火山，也是世界上最著名的活火山之一，它位於呂宋島東南端，在黎牙實比市西北約16公里處，距菲律賓首都馬尼拉330公里。馬榮火山海拔2416公尺，山底周長138公里，山體呈圓錐形，頂端因為被溶岩覆蓋而呈灰白色，它被譽為世界上最完美的火山錐。它挺立在佈滿椰林和稻田的綠色平原中間，幾乎不與他山相連，更顯突兀雄偉。馬榮火山在白天總是不斷噴著白色煙霧，煙霧凝成雲層，遮住山頭；入夜，煙霧呈暗紅色，整個火山像一副巨大的三角形蠟燭座聳立在夜空中，顯得綺麗而壯觀。天氣晴朗時，從山腰可眺望太平洋風光。自1616年以來，馬榮火山有記載

> 整個火山像一副巨大的三角形蠟燭座聳立在夜空中，顯得綺麗而壯觀。

呂宋島的海岸黃昏，海輪、椰子樹和歇息的人群組成了獨特的熱帶風光。

的噴發至少有47次。馬榮火山最近一次爆發是在2001年2月26日，當時噴射出的岩漿和大量火山灰沖上了幾公里的高空。

位於呂宋島上的另一座重要火山皮納圖博火山，海拔1486公尺，1991年6月15日爆發之前其高度為海拔1745公尺。1991年前皮納圖博火山並無噴發的歷史紀錄。1991年4月2日，火山發生了蒸汽爆發，並伴隨著頻繁的地震。菲律賓火山地震研究所接到報告後開始對皮納圖博火山進行

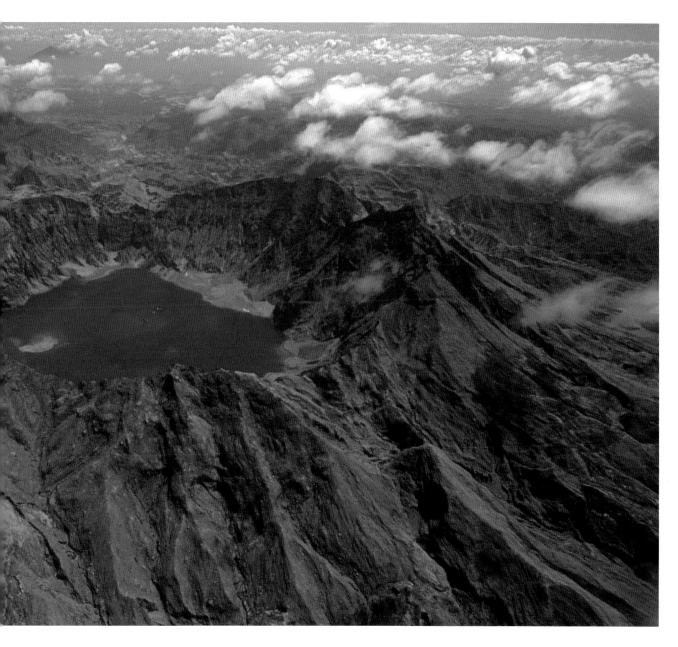

地震和光學觀測。由於這是人們首次對皮納圖博火山進行監測，所以很難區分到底是正常地震活動，還是異常地震活動。當地震更加頻繁出現，蒸汽不斷噴發時，人們才確認了事態的嚴重性。在菲律賓火山專家的邀請下，3名美國地質調查局的科學家加入了皮納圖博火山監測的隊伍，並帶去了先進的儀器。6月7日，菲律賓火山地震研究所宣佈進入最高警戒，同時建議劃出一個半徑為20公里的疏散區域。

1991年6月15日下午，正當颱風經過時，皮納圖博火山最強烈的「普林尼式」噴發開始，拋出的火山碎屑物總體積超過5立方公里，火山灰升達3.5萬公尺的高空，它們在平流層中懸浮飄移，其中約有2000萬噸是二氧化硫，導致全球氣溫降低約0.5℃達兩年之久。爆發時還有火山碎屑流沿山坡滾滾而下，填滿附近的深谷，最厚達200公尺，直到1996年，這些火山堆積物的溫度還有500℃。原來的火山錐因爆炸崩

皮納圖博火山口歷年來已積水成湖，曾經天神震怒般的爆發如今只給人們留下深不可測的平靜。

塌，形成寬達2500公尺的火山口，整個山體高度降低了近300公尺。由於颱風和暴雨使火山灰又濕又重，約有200人死在壓塌的屋頂下，颱風加劇了火山泥流，增加了死亡人數。火山學家將這次爆發評為20世紀地球上第二大火山爆發。

印尼克利穆圖火山頂上的3口火山湖，湖水顏色各異，向人們展示著自然的神奇與詭異。

三色湖位於印尼努沙登加拉群島的佛羅勒斯島上的克利穆圖火山山巔，距英德市60公里。按水面顏色，三色湖分左湖、右湖、後湖3個部分：左湖湖水豔紅，右湖湖水碧綠，後湖湖水淡清。三色湖是由3個火山湖組成的，它們彼此相鄰，湖水豔紅的左湖是最大的一個，直徑約400公尺，水深達60公尺。其他兩湖的直徑都在200公尺左右。

> 蜿蜒曲折的河流在深深的山谷裡靜靜地流淌，淙淙喧響聲更襯托出周遭的寧靜。

三色湖原是克利穆圖火山很久以前爆發所形成的火山口（克利穆圖火山是死火山），長期以來，這3個死火山口積水成湖，因湖中不同的礦物質而呈現出不同的顏色。呈豔紅色的湖水中含有大量的鐵礦物質，呈碧綠和淡青色的湖水中含有豐富的硫磺。不過可能是其礦物質成分變化的原因，三色湖在20世紀曾有多次顏色變化，30年代時和現在的一樣，到60年代曾變為咖啡色、棕紅色和藍色，有一段時間，還曾變為黑色、絳紫色和藍色。

一天之內，三色湖及其周圍的景象有多次變化。每到中午，湖面上便有輕霧繚繞，徐徐而動，空靈猶如仙境。但是一到下午，整個湖面上烏雲翻滾，加上從三色湖隨風吹至的陣陣刺鼻的硫磺氣味，令人不寒而慄，仿佛置身於另一個世界。

三色湖周圍群山環抱。不遠處銀白色的瀑布，從陡峭的山崖上直瀉而下，蜿蜒曲折的河流在深深的山谷裡靜靜地流淌，淙淙喧響聲更襯托出周遭的寧靜。站在山巔遠眺，小河、密林、湖水盡收眼底。湖的淺水處蘆葦叢生，有成群的天鵝嬉遊其間。在這裡，天鵝已是「長期居民」。作為美的象徵，天鵝對愛情的忠貞不渝在動物界中也是非常罕見的，它們通常終生不換配偶，而且「家庭關係」十分融洽與和睦。

在三色湖周圍地區流傳著這樣一個傳說：很久以前在克利穆圖火山腳下，有一對年輕戀人發誓要結為夫妻，但遭到雙方父母的反對。他們來到充滿神秘色彩的三色湖畔，投入到呈豔紅色的湖水中，雙雙身亡。因此，現在當地居民每逢佳節都將豐盛的祭品投到湖裡，祈求天神保佑那對忠貞的戀人。弗羅勒斯島上的居民還信奉另一個傳說：島上山頂的黑水湖居住著巫師的亡靈，旁邊的綠水湖住著罪人的靈魂，而淺綠色的湖，則是處女和嬰兒的靈魂居所。

三色湖是湖類中的變色龍，它們每隔若千年就改變一次顏色，向人們展示著自然的多彩與詭異。

世界自然奇觀・亞洲

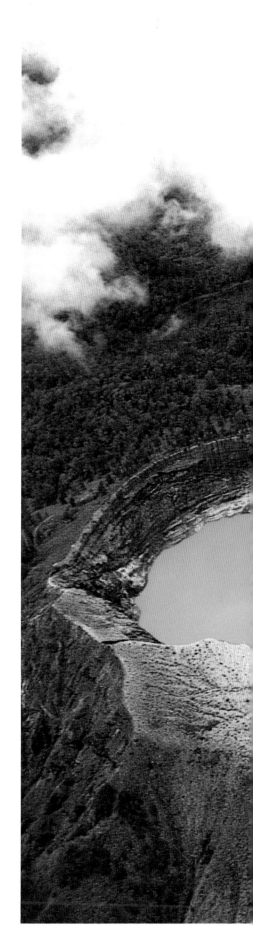

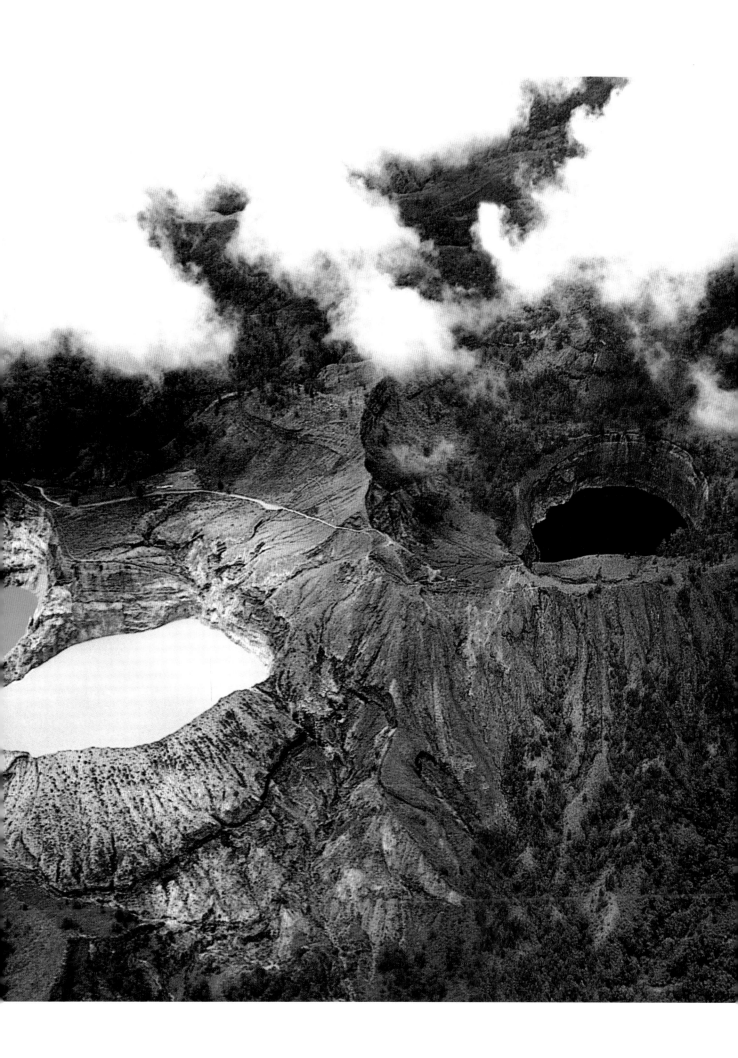

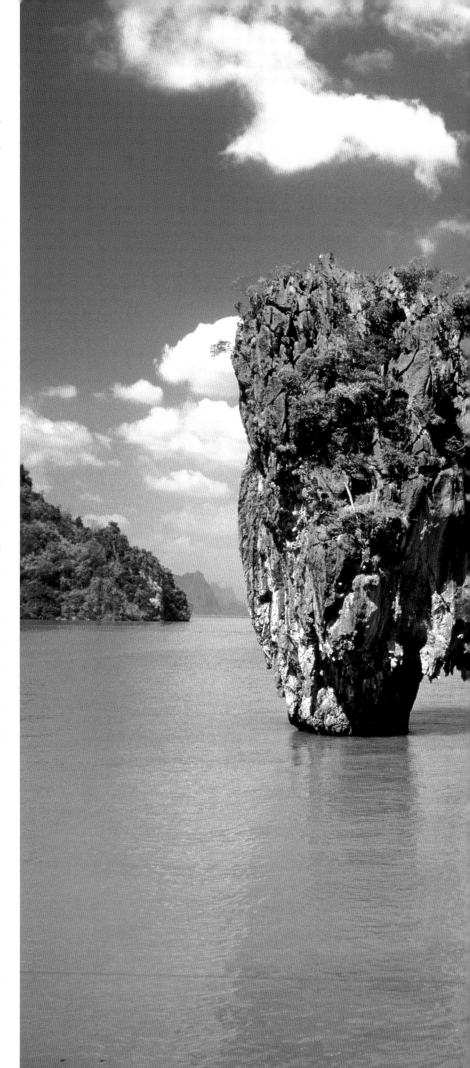

　　泰國南部海灣聳立著許多奇特的山峰，它們造型各異，形象突兀。

　　素有「海上桂林」之稱的攀牙海灣位於泰國南部攀牙府南端、馬來半島北部的西海岸，距普吉島約100公里。在水天一色的海面上，200多座造型奇特、挺拔秀麗的山峰浮現其間，這裡奇岩兀立，綠洲縱橫，島嶼星羅棋佈，青峰倒影，山奇水秀，其水、洞、山、石組成的美麗風景被稱為世界一絕。

　　奇形怪狀的山峰和島嶼由石灰岩礁石構成，有的聳立高達275公尺。壁立的山峰有的像睡獅，有的如竹筍，有的若老翁，有的似筆架。鯉魚山、穿山、母雞山、雛雞山、小狗山、乳峰山等等，景如其名。

　　攀牙海灣的海山之中多有岩洞，岩洞亦多有奇觀，其中尤以攀牙岩洞最為典型。洞的最高處離水面達20多公尺，洞內的鐘乳石色彩、形態各異，有石幔、石筍、石花；有的如佛手，有的似倒吊蓮花；有的像「蛟龍探水」，有的若「雄鷹俯衝」，不一而足。

指甲島狀如巨大的指甲，聳立在攀牙灣海面上。

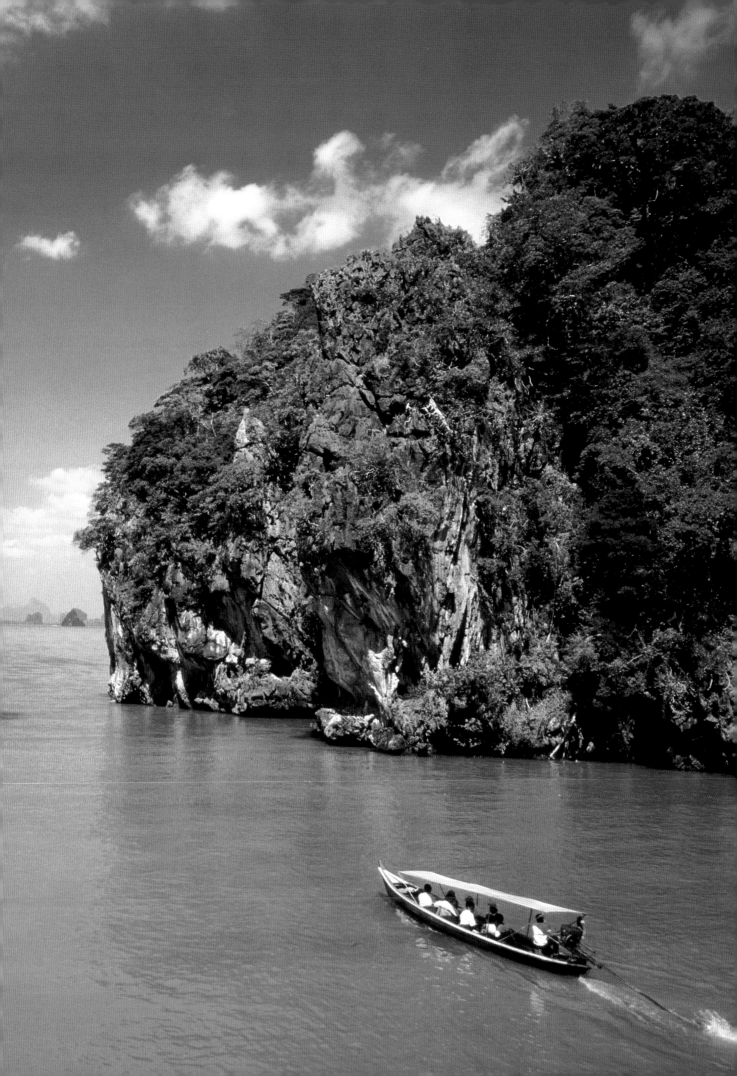

越南北部的下龍灣海面上山島林立，島上的洞穴裡鐘乳石被自然雕刻得錯落有致，生動而壯觀。

下龍灣是越南北方廣寧省的一個海灣，風光秀麗迷人，聞名遐邇，共由東、西、南3個小灣組成。

在1500平方公里的海面上，山島林立，星羅棋佈，姿態萬千，這裡究竟有多少島嶼、多少山峰，至今沒有精確的統計資料，僅命名的山、島就有1000多座。大自然的鬼斧神功將山石、小島雕鑿得形狀各異，有的如直插水中的筷子，有的如浮在水面的大鼎，有的如奔馳的駿馬，還有的如爭鬥的雄雞，最有名的是蛤蟆島，其形狀猶如一隻蛤蟆，端坐在海面上，嘴裡還銜著青草，栩栩如生。

> 大自然的鬼斧神功將山石、小島雕鑿得形狀各異，栩栩如生。

岩島上有許多岩洞，其中木頭洞最具特色，有「岩洞奇觀」之稱。它位於萬景島海拔189公尺的最高峰的半腰，洞口不大，洞內廣闊，分為3層，外洞可容數千人，洞壁上的鐘乳石，形成各種動物形象，活靈活現，令人稱奇。

中門洞是下龍灣又一個著名的山洞，也分為形狀、規模各不相同的3層。外洞像一間高大寬敞的大廳，可以容納數千人。洞底平坦，洞口與海面相接。漲潮時，小遊艇可以一直駛進洞中。外洞口周圍長滿了榕樹、竹子、石松等草木。從外洞通往中洞的拱形洞口，只能容一人通過。旁邊立著一塊酷似大象形狀的灰白色的大石頭，像衛士守衛著洞門。中洞長8公尺，寬5公尺，高4公尺，洞裡又似一個精美的藝術館。再通過一個螺口形的洞口，就進入了長方形的內洞，長約60公尺，寬約20公尺，四周鐘乳石錯落有致，很自然地形成許多小洞及生動的雕像造型。萬景島以西3公里，有個巡洲島，這是下龍灣唯一的土島。

下龍灣的氣候和地形適宜於各種熱帶魚類生活，海裡物產豐富，魚類有上千種，其中有730種已經定名。此外，龍蝦、珍珠、海參、鮑魚、紅蚶等都是下龍灣的名產。

右頁圖：岩洞中的中門洞以其鐘乳石而聞名，洞內鐘乳石錯落有致，構成了奇特的雕像造型。

下龍灣海面上奇峰林立，其各異的形狀令人浮想聯翩。

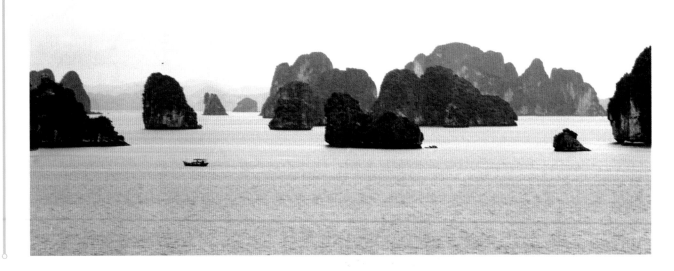

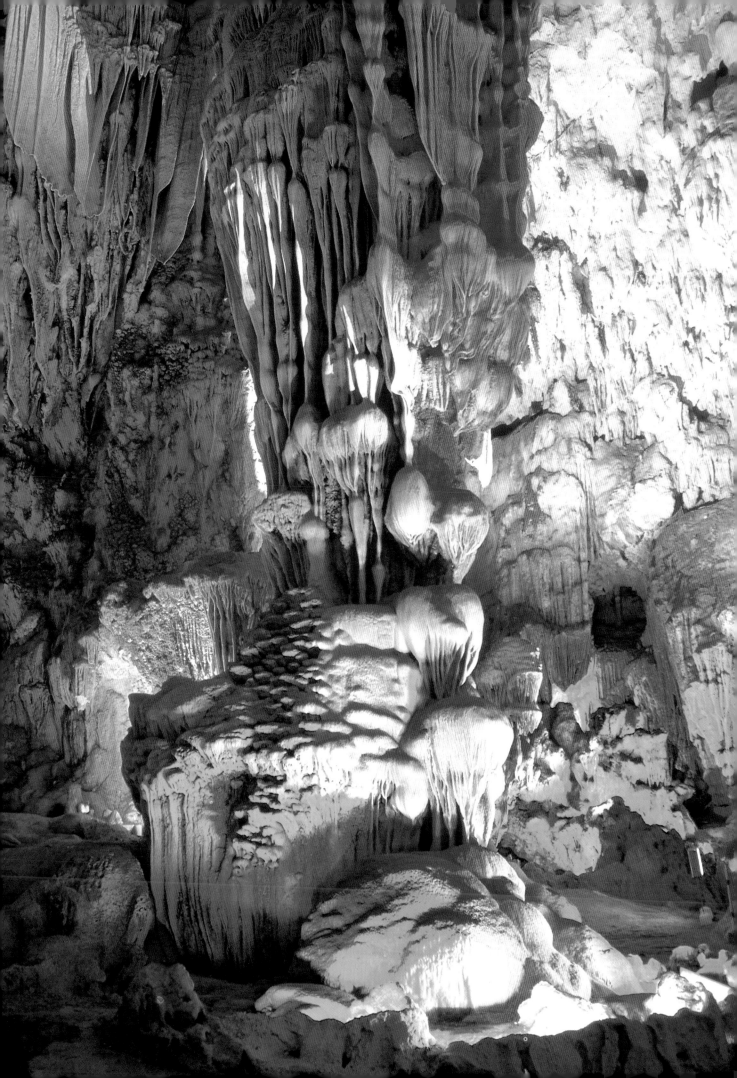

尼泊爾的薩加瑪塔國家公園裡雪峰冰川和其四季如春的氣候形成了鮮明對比。

世界第一高峰－喜馬拉雅山脈主峰、海拔8848公尺的珠穆朗瑪峰被尼泊爾人稱為「薩加瑪塔」，意為「摩天嶺」，建在該山峰南麓的薩加瑪塔國家公園的名字由此而來。

由於亞洲板塊與南印度板塊相對擠壓，兩塊大陸板塊之間的結合部不斷地隆起升高，從而形成了喜馬拉雅山脈，並在外力作用下形成高峰迭起、深谷縱橫的獨特地貌。這一地貌在薩加瑪塔國家公園裡得以向世人展示。總面積達960餘平方公里的薩加瑪塔國家公園包括珠穆朗瑪峰在內共有7座山峰，其餘6座山峰海拔高度也都在7000公尺以上，還有數量可觀的冰川深谷，這些冰川深谷顯然是形成於冰川世紀時期。

薩加瑪塔國家公園有極為豐富的動物和植物資源。園內地域海拔高度從2850公尺直至8848公尺，形成了從亞熱帶到寒帶、從山谷到高山的各種氣候和生態環境，適合多種哺乳動物和植物生長，所以這裡有著完整而層次分明的生態系統。園內的珍稀動物麝鹿是薩加瑪塔公園內最大的哺乳動物。這裡的鳥類品種達118種之多。由於公園地處低緯帶，高海拔地區也有生物存在，甚至在海拔5500公尺地區，都有一些草本植物生長。植物系以喜瑪拉雅雪松和尼泊爾國花杜鵑為代表，

世界自然奇觀·亞洲

還有銀樅、杜松、銀樺等名貴植物。在低處的河谷一帶鮮花怒放，尼泊爾的國花杜鵑花漫山遍野，紅色、玫瑰色以及罕見的白色杜鵑花，千姿百態，嬌豔可愛，和山上的皚皚白雪交相輝映，顯得格外豔麗奪目。

薩加瑪塔國家公園氣候宜人，夏無酷暑，冬無嚴寒，終年陽光燦爛，四季如春。四周群山氣魄雄偉，冰峰林立。山上有終年不化的積雪，山下有四季常青的花草，園內還有代表喇嘛教甯瑪派的謝爾巴人文化的寺院廟宇。謝爾巴人文化被認爲是人與環境之間關係的一個典範。在距珠穆朗瑪峰24公里、海拔3962公尺的香波其建有一所現代化的旅館，是世界上海拔最高的旅館。旅遊者可在此就近觀賞薩加瑪塔、洛茨等15座著名的雪峰。在香波其還建有海拔4267公尺的高山機場。每天有班機與加德滿都往來，還有旅遊班機爲遊客作「觀山景」飛行，飛機翱翔在險峰之間，雪崖絕壁，深谷冰川，氣象萬千。

珠穆朗瑪峰是全世界登山運動員的嚮往之地，由於氣候原因，一般從南坡登頂要較從北坡登頂容易。1953年5月29日英國登山隊在尼泊爾謝爾巴族人協助下首次征服了南坡。1960年5月25日中國登山隊由北坡登上了頂峰。

由於薩加瑪塔峰地勢高峻，地貌條件不同，南坡陽光照射強烈，水氣在高空西風的吹拂下形成懸掛在峰頂的旗雲。

這裡的岩石奇形怪狀，裸露的岩體上寸草不生，且多孔隙。

格雷梅國家公園位於土耳其中部的安納托利亞高原上，處在內夫謝希爾、阿瓦諾斯、于爾居普3座城市之中的一片三角形地帶，以壯觀的火山岩群和古老的岩穴教堂和洞穴式住房聞名於世。

格雷梅國家公園是由遠古時代5座大火山噴發出來的熔岩構成的火山岩高原，面積近4000平方公里，由於這種岩石質地較軟，孔隙多，抗風化能力差，這裡的山地經過長年的風化和流水侵蝕，形成了許多奇形怪狀的石筍、斷岩和岩洞。山體上寸草不生，岩石裸露，人們稱這裡爲奇山區。而與裸露的山體形成鮮明對比的是林木茂盛的山間峽谷。由於峽谷內風力較弱，日照時間短，水分蒸發少，空氣的相對濕度較大，適宜植物生長，所以林木主要集中在谷中生長。格雷梅公園的村鎮、道路、古建築遺址也大都沿著峽谷分佈。

卡帕多西亞是西元4～10世紀土耳其中部山區的地名，格雷梅國家公園內保存有數量眾多的建於古代卡帕多西亞時期的山地洞

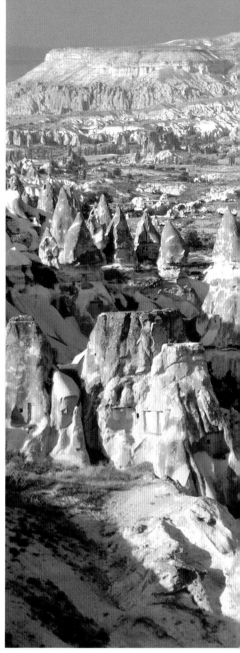

長年的風化和流水侵蝕，使這裡形成了許多形狀奇特的石筍、斷岩和岩洞。

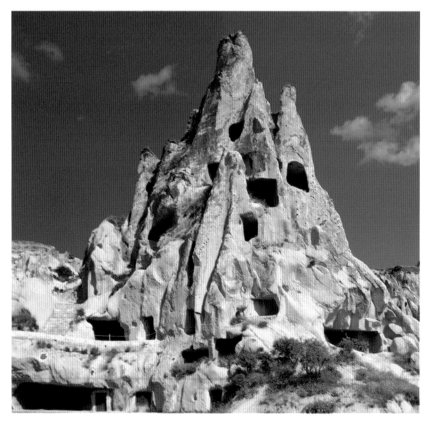

穴和地下建築遺址。2000多年前，土耳其先民希太部族在此鑿洞而居。西元4世紀，基督教傳入土耳其中部高原，在這裡建起了各種基督教宗教建築。到了9世紀，有許多基督教徒來到此山中鑿山居住，並將洞穴粉飾佈置成教堂，在牆壁上畫上《聖經》中的人物畫像，至今仍色彩鮮明，清晰可見。公園中部有格雷梅天然博物館，由15座基督教堂和一些附屬建築組成，其中包括一些希臘式的教堂建築、建於11世紀的聖巴巴拉教堂，以及建於12～

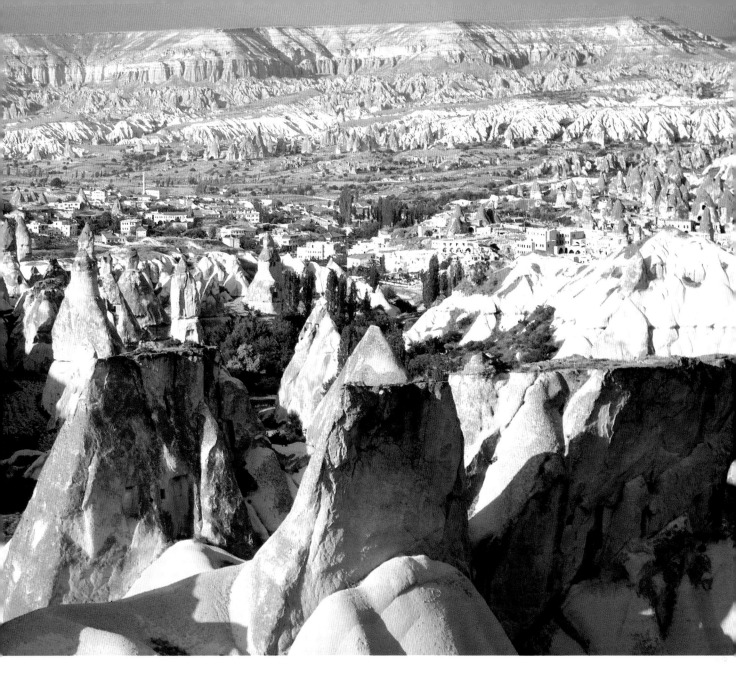

13世紀的蘋果教堂等。于爾居普鎮附近石筍林立，到處是聳立著的石峰和斷岩，許多岩洞如蜂巢般穿插在岩石之間，岩洞又有機的相連，成為相互貫通的高大「房間」。

　　格雷梅公園還擁有龐大的地下建築群。1963年，德林庫尤村地下首次發現了地下城鎮。時隔兩年，在卡伊馬澈附近又發現了一個地下城鎮。在以後的10年中，該地區一共發現了63處地下城鎮。這些地下城鎮雖尚未完全挖掘，但其規模已經相當驚人。

卡伊馬澈地下城鎮修建得很深，在地下有7層，最深處達40公尺，而德林庫尤地下城規模更大，也為7層，最深處達90公尺。這些地下城鎮裡建有無數的住宅、小教堂、水井和貯藏室，還有完善的通風系統以及複雜的逃生通道，地下各個城鎮之間還有通道相連。為什麼該地區要修建地下城呢？原來是西元7世紀時土耳其的拜占廷帝國被阿拉伯人侵佔，土耳其各地的基督徒逃亡到這裡，並在地下修建了房屋和教堂以躲避伊斯蘭教徒的迫害。

　　與裸露的岩石山體形成鮮明對比的是林木茂盛的山間峽谷，由於峽谷內風力較弱，所以這裡適宜植物生長。

　　現在格雷梅公園內還有許多山中、地下的教堂和房屋因地震引起的洞口坍塌而尚未被挖掘出來，而其現有的規模已經讓人歎為觀止，這些代表了拜占廷藝術精華的奇跡，是人類歷史文化長廊中的瑰寶。

中東的一片深藍色鹽湖，是地球上最低的窪地，這裡生物稀少，然而卻以獨特之處拒絕自己的名稱。

死海位於西亞以色列、巴勒斯坦和約旦之間的約旦—死海地溝最底部。約旦—死海地溝約長560公里，是東非大裂谷的北部延伸部分。這是一塊下沉的地殼，夾在兩個平行的地質斷層崖之間。

死海南北長80公里，東西寬5～18公里，面積約1020平方公里。西岸為猶地亞山地，東岸為外約旦高原。進水主要靠約旦河水自北注入，沒有出口，平均水深300公尺。湖東的利桑（意為「舌」）半島將該湖劃分為兩個大小深淺不同的湖盆；北面的較大，約占該湖總面積的3/4，最深處達400公尺；南面的小而淺，平均深度不到3公尺。

死海的湖面平均海拔極底，而且每年都有不同程度的下降，現在的湖面比海平面低392公尺，這使死海成為地球上陸地最低處，並且被人們賦予了「世界之窪」的稱號。

關於死海，流傳過這樣一個故事：西元70年，古羅馬的軍隊包圍了耶路撒冷城。有個叫狄度的統帥，為了處罰那些敢於反抗的人，準備處死幾個奴隸。他命令手下將奴隸們帶上鐐銬，投進死海，想淹死他們。但是這幾個奴隸好像身上套了救生圈似的，

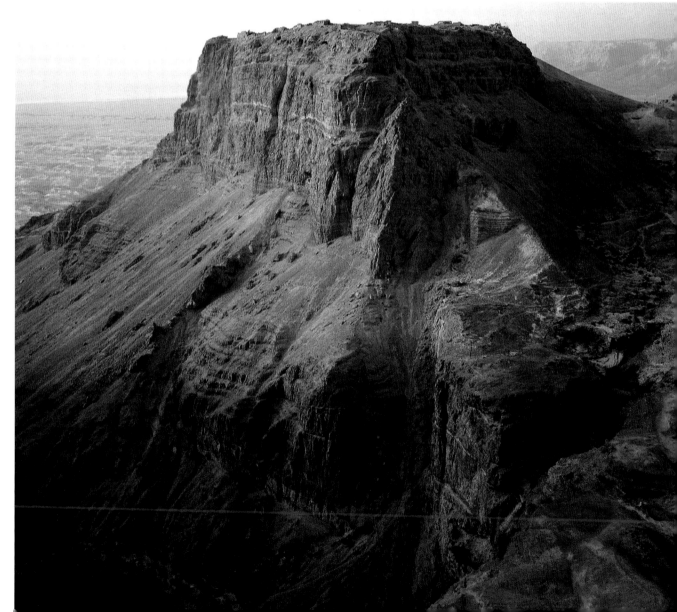

死海岸邊懸崖上的馬薩達古城遺址，始建於西元前1世紀，後來成為以色列人抵抗羅馬入侵者的最後據點。

浮在水面，並不下沉。不久，水流將他們送回岸邊。狄度又幾次命令把奴隸們拋進死海裡，結果還是漂了回來。狄度不瞭解死海的奧秘所在，以為是神靈在護佑，只得將他們赦免了。

死海的東、西兩岸都是高達幾百公尺的懸崖絕壁，北部是泥濘地，南部是沮洳地，只有約旦河和哈薩河等幾條河流注入，卻沒有河流把水排出去。附近分佈著荒漠、砂岩和石灰岩層，河流夾著礦物質流進死海。這裡的氣候炎熱乾燥，湖水大量蒸發，水中所溶解的鹽類積聚在湖內。經歷長久歲月，死海的鹽分越積越多，成為高濃度的鹹水湖。目前其含鹽量高達25%～30%，是普通海水含鹽量的數倍。這正是死海淹不死人的原因所在。

死海湖面上鹽柱林立，有些地方則漂浮著鹽塊，好像破碎的冰山，聖經中羅得之妻的故事即是以此地為背景的。傳說當罪惡的所多瑪城和蛾摩拉城被天上降下的火和硫磺燒毀時，羅得之妻不聽上帝勸告而在逃跑途中回首後顧，於是被變成死海的一根鹽柱。其實這些鹽柱是300多萬年前開始形成的沉澱層的頂部。據考古學家考證，這兩座城已埋在死海南部的淺底中。

死海的水呈翠綠色，魚類、鳥類，甚至嗜鹽生物都無法在此生存。湖中沒有船隻往來，也沒有洶湧的波濤，這也許正是「死海」名稱的來由。這一名稱至少可以追溯到西元前323～30年的古希臘時代，自從所多瑪、蛾摩拉兩城毀滅以來，死海一直同聖經

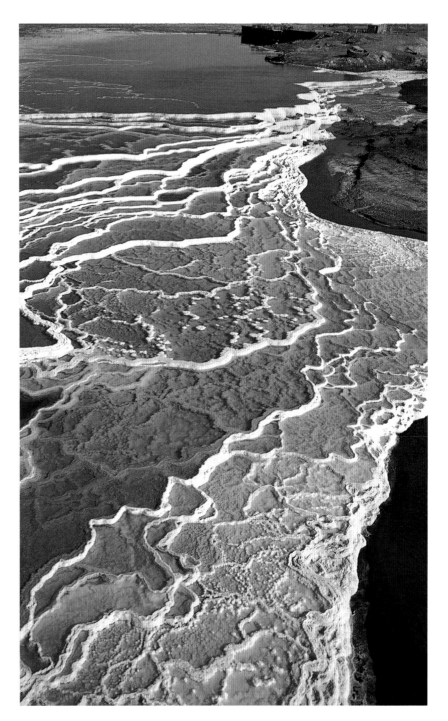

在死海沿岸的鹽沼中，海水析出的白色鹽分似流動的固體，隨處可見。

歷史聯繫在一起。死海的乾涸河流曾先後為以色列國王大衛和猶太國王希律一世提供過避難所。1947年以來，人們陸續在死海西北岸的庫姆蘭地區的洞穴裡發現了大量古卷，這些古卷是寫在皮卷和紙莎草紙上的古代聖經手稿，這一發現證明這裡曾是猶太教派的藏身之地，同時對研究晚期猶太教、艾賽尼派、庫姆蘭社團和基督教的起源有重大價值。

死海分南、北兩湖，兩個湖的水面水位落差高達11公尺。水淺時，兩湖隔開；正常時，隔開處的水深不到3公尺。20世紀50年代，北部的約旦河水改道以供應

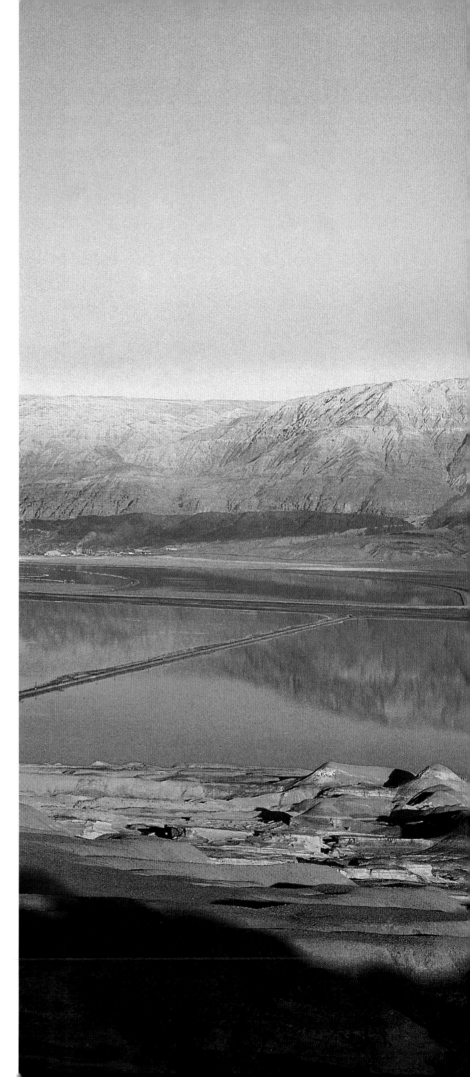

工農業需要，人們抽調湖水，使死海水位日益降低。特別是1979年，天逢大旱，約旦河成為涓涓細流，湖面大大縮小。在烈日照射下，湖水大量蒸發，表層水比重變大，鹽分濃度接近於深水層，使上、下兩層湖水發生混合，溫度一致，以後就不再有分層的現象了。

死海以其獨特的風光和神秘色彩吸引著世界各地的遊客。由於它鹽度高，沒有生物，湖水清澈見底，遠遠望去，水天連成一片。入水游泳，則更有另一番情趣，濃度的水浮力大，人能如同在陸地上一樣在水中蹲、站、坐、慢跑，甚至可以躺在水面上讀書看報。當然，在死海游泳不能久浸，而且最好仰泳，以不超過20分鐘為宜，否則有害於人體。死海四周高山環繞，整個環境極為恬靜和安詳。這裡終年驕陽高照，難得見到一絲雲彩；冬季氣溫也在30℃左右，照樣可以下水，因而，遊客一年四季絡繹不絕。

死海水中含有豐富的溴、碘、氯等化學元素，據估計，含氯化鎂22萬億公斤、氯化鈉12萬億公斤、氯化鈣6萬億公斤、氯化鉀2萬億公斤、溴化鎂1萬億公斤，其中的氯化鉀和溴最具價值，若從死海中提煉出全部食鹽，可供40億人食用2000年。由於這裡空氣清新，含氧量高，加上其豐富的礦物質，據說對皮膚病、關節炎、呼吸道疾病的治療以及美容都有奇效，治病功能不遜於溫泉。不久前，科學家利用一種含有死海鹽衍生物成分的藥

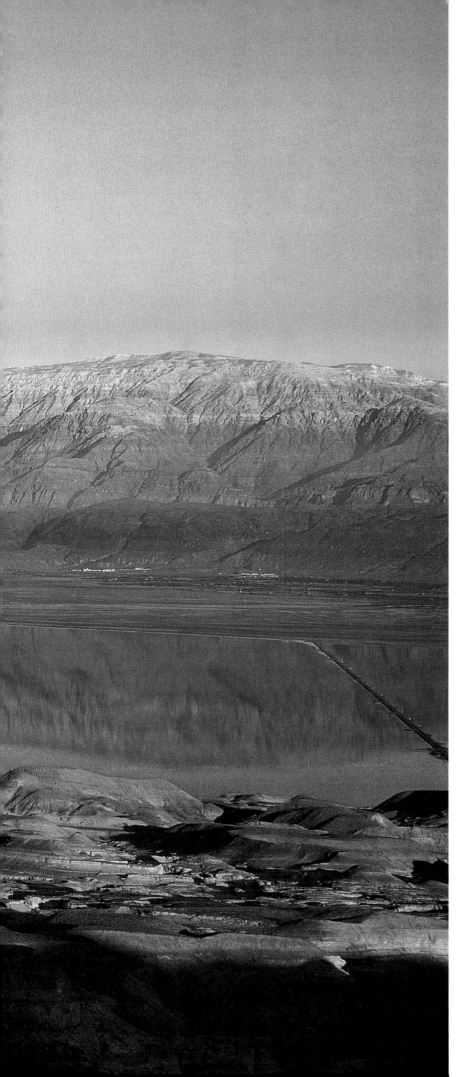

膏，對頑固的牛皮癬進行試驗性治療，獲得了意想不到的療效。一些遊客，特別是女遊客，挖掘稀泥，塗遍全身，然後用淡水沖洗，她們認爲這樣可以使皮膚變得細嫩，臨走時，她們還要帶上一兩袋死海的泥土。爲了發展旅遊事業，早在20世紀70～80年代，死海附近就建起了一些現代化淡水游泳池、旅館和娛樂場所。

20世紀80年代初，科學家發現死海裡的水不再像過去那樣清澈了，而且正在變紅。經過分析研究，發現水中正迅速繁殖著一種紅色的「鹽菌」。鹽菌數量驚人，每立方釐米湖水中就含有2000億個，湖水因此而變紅。此外，湖水中還發現有一種單細胞藻類植物。爲了挽救死海枯竭的命運，科學家們建議開鑿一條連接地中海的運河，使死海「復活」，讓地中海的水，沖淡死海中水的濃度，同時造成一個大瀑布，用來發電。現在，一條溝通地中海和死海的地下水道已經興建成功。遂道長110～120公里，有些地方的遂道在地下550公尺深處。在瀕臨地中海入口處，由泵站把海水灌入直徑5公尺的傾斜隧道；臨近出口的一段是急轉直入的壓力水道。地中海同死海的落差有390多公尺，水流可推動4台總發電量57萬千瓦的渦輪機工作，然後流入死海。

死海沿岸一片死寂，然而其豐富的含鹽量已爲人類所利用，很久以前在死海開採食鹽已成爲一項重要的工業活動。

遙遠的緊挨北極的西伯利亞大凍原，雖然是人類的畏途，但這裡卻鮮花盛開，而且是許多動物的家園。

西伯利亞凍原位於西伯利亞北部，沿北極冰蓋邊緣綿延3200公里，它是一片廣闊的大平原，湖泊和沼澤星羅棋佈，大部分地區長滿了苔蘚，是歐亞大陸最北部泰梅爾半島的典型地貌。

泰梅爾半島有許多地方是龜裂凍原，這是一種由壟埂沼澤和小湖分割成不規則蜂窩狀的特殊地貌，是由於冰凍和解凍不斷迴圈造成地面開裂而形成的。在裂縫中逐漸形成的冰楔產生強大壓力，使地面凸起成壟，而解凍的泥土和融化的冰水則隨之沿坡而下，最後聚成湖沼。

凍原的大部分下層土都是永久凍土，最厚的凍土層深達1370公尺。冬季，所有土壤都變成緊

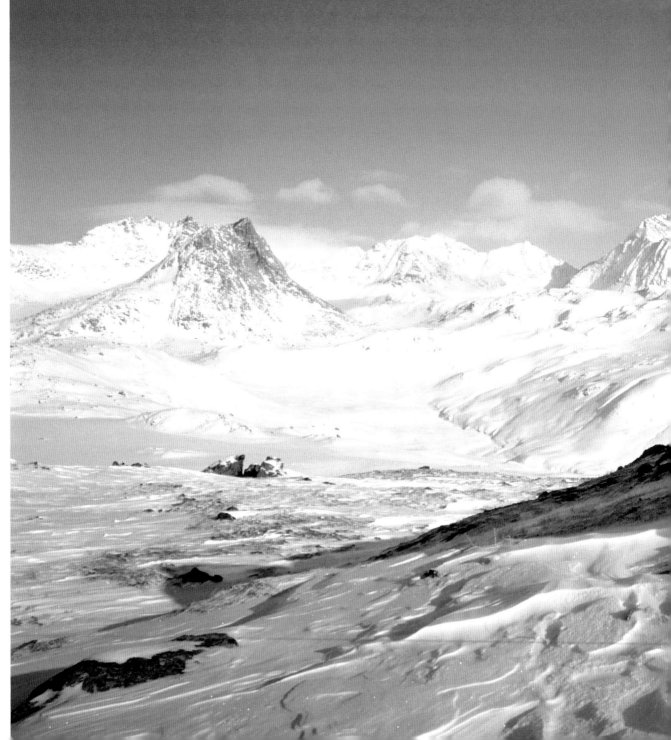

硬的凍土；夏季，最上層的土壤融化成薄薄的濕土，使植物能在此紮根、生長。在最北面，濕土層厚度一般只在0.15～0.3公尺之間，但是越往南，濕土層越厚，最厚可達3公尺，即使是樺樹和落葉松等植物也能在此茂盛生長。

在這片凍原上每年有3個月太陽不落。冬季則有一段時間全是漫漫長夜，這時只能看到月光，

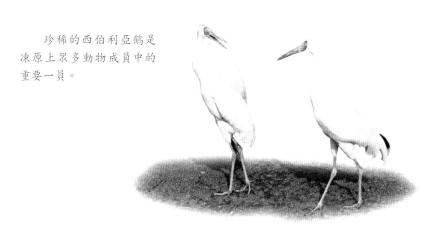

珍稀的西伯利亞鶴是凍原上眾多動物成員中的重要一員。

偶爾還可見到極光。即使在仲夏，這裡的氣溫也只有5℃左右。冬季的氣溫可降至-44℃，因而留給植物開花和結子的時間很少。這裡的植物大多是多年生的，為了免遭嚴寒襲擊，它們長得很矮小，生長速度也較緩慢。

泰梅爾半島上的貝蘭加高原是半島的脊樑，海拔1500公尺，在高原南部坐落著泰米爾湖，這是北極面積最大的湖泊，但深度只有3公尺左右。春季，湖裡注滿融水，夏季有3/4的水流入河流，冬天則全部結凍。湖岸是麝牛和馴鹿的棲息地。旅鼠則在苔蘚下面打洞穴居，它們是北極狐和雪鴞的主要食物。

許多動物包括鳥類入冬時就向南遷徙到較為溫暖的地方。夏季，湖泊和小島成了紅胸雁等水鳥築巢產卵的理想場所。在西部，沼澤窪地一直從鄂畢河延伸到烏拉爾山脈。稀有的西伯利亞鶴會在夏天來到鄂畢河下游，在這裡它們會度過漫長的白天和短暫的夜晚。

西伯利亞大凍原，大部分地區冰封雪蓋，一片荒涼。

俄羅斯遙遠的東陸半島上，寒冷、火山和溫泉以及隨處可見的濃煙、蒸氣組成了一幅隔世的景觀。

堪察加半島位於俄羅斯遠東地區。西瀕鄂霍茨克海，東臨太平洋和白令海。南北長約1200公里，最寬處480公里，面積約37萬平方公里。有兩條沿半島延伸的山脈：中部山脈和東部山脈。半島上共有127座火山，其中的22座是活火山。最著名的火山克柳切夫火山位於堪察加半島的最高處，海拔4750公尺。300多年來，克柳切夫火山爆發了50多次，至今山頂還常年冒著濃煙。

堪察加半島上的火山，加上半島東南角的千島群島上的16座火山，構成了太平洋最活躍的一段火山帶。1907年，什秋別利亞火山噴發出來的火山灰，將100公里外的彼得羅巴甫洛夫斯克的上空籠罩得一片昏暗。除了火山爆發，地震也在半島頻繁發生，近200年來，這裡共發生了150多次地震。

島上有幾百口噴泉和溫泉。源自於半島中部山地的堪察加河向東北流入白令海，全長約758公里。半島氣候惡劣，冬季漫長、寒冷而多雪，夏季潮濕、涼爽。

堪察加半島的阿瓦欽斯卡亞火山海拔2741公尺，是半島上的活火山之一。

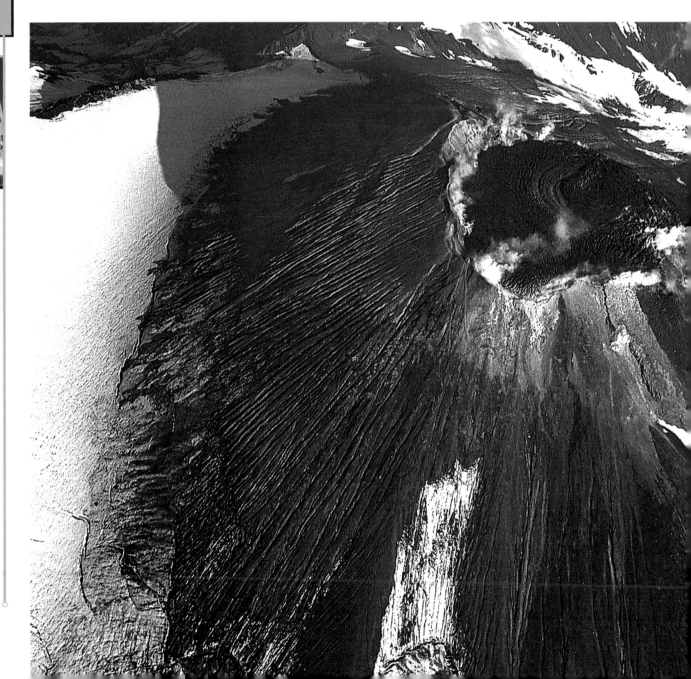

130

這裡的植被大部分是苔原植物。低地和谷地有白樺和松林，濕地有白楊和柳樹。當地人最重要的經濟活動是漁業，也有少量農業以及牛和馴鹿放養業。這裡的居民主要是俄羅斯人，另有寇裡亞克人、楚克奇人和堪察加人。寇裡亞克人和楚克奇人在18世紀時幾乎被沙皇的哥薩克兵消滅殆盡，不過現在，他們的後代仍然在島上繁衍生息。

堪察加半島的「死亡谷」，坐落在基赫皮內奇火山山麓、熱噴泉河上游，以其奇異的自然現象

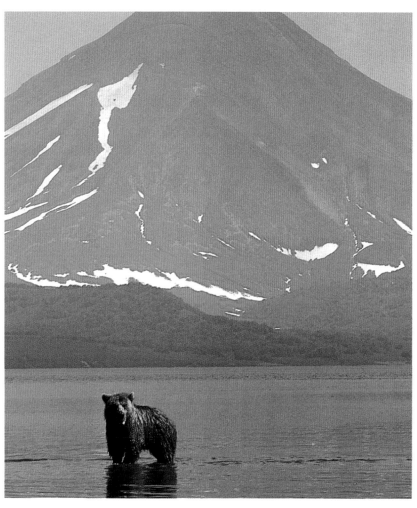

而聞名於世。峽谷長2000公尺，寬100～300公尺，高度為1000～1100公尺。死亡谷包括熱噴泉河左岸支流的一段河谷和另外兩條支流的河口部分。峽谷偏西自北向南逶邐，山澗穿谷而過，流水清澈見底，四周峭壁崢嶸，峰巔白雪皚皚。這裡的西邊山坡上長滿了嫩嫩的青草，東邊斜坡卻光禿一片。峽谷裡常彌漫著一層薄霧，一些飛禽走獸，包括黑熊和田鼠來此覓食時，總是會莫名其妙地死在這裡。經科學家研究發現，原來在峽谷底部有含硫岩層，一些地方有大量的純硫裸露，並常逸出

> 山澗穿谷而過，流水清澈見底，四周峭壁崢嶸，峰巔白雪皚皚。

棕熊所喜愛的食物鮭魚為了產卵，要洄游到出生地堪察加半島的河流中去，這時棕熊會不辭辛勞，下水捕食。

有毒的硫化氫地下氣體。峽谷中有一塊長100公尺、寬50公尺的凹地，三面峭壁，只在河床一面有出口，此處地下氣體逸出尤為強烈。地下氣體比重較空氣大，當刮西風時，西風封住凹地的唯一出口，使氣體無法升騰消散，來此覓食的動物，往往會中毒死亡，只有強烈的東風或北風刮來時，地下氣體被稀釋消散，此時，動物方可進入谷中。

歐洲

據統計，自埃特納火山首次噴發以來，累計造成的死亡人數已達100萬。

埃特納火山是歐洲最大、最高、最活躍的火山，也是世界上最著名的火山之一。它位於義大利南端、地中海最大的島嶼西西里島的東北角，它是一座黝黑的錐形山，周圍250公里內都清晰可見。該火山海拔3520公尺，山底周長129公里。主要火山口海拔3323公尺，直徑500公尺。周圍還有200多個較小的火山錐。

埃特納火山被稱為世界上爆發次數最多的火山。有文獻可以證明的第一次爆發發生在西元前475年，至今已爆發500多次。

18世紀以來，埃特納火山的爆發更為頻繁。1852年8月的爆發是規模較大的一次，這次噴發一直延續到次年的5月。1950～1951年間，火山連續噴射了372天，噴出熔岩100萬立方公尺，摧毀了附近幾座市鎮。1979年起，埃特納火山的噴發活動持續了3年，其中1981年3月17日的噴發是近幾十年來最猛烈的一次，從海拔2500公尺的東北部火山口噴出的熔岩夾雜著岩塊、砂石、火山灰等以每小時約1公里的速度向下傾瀉，掩埋了一大片的樹林和眾多葡萄園，數百間房屋被摧毀。此後埃特納火山在1987年、1989年、1990年、1991年、1992年和1998年多次爆發，最近的一次爆發則是在2002年10月下旬。據統計，自埃特納火山首次噴發以來，累計造成的死亡人數已達100萬。

儘管埃特納火山給當地居民

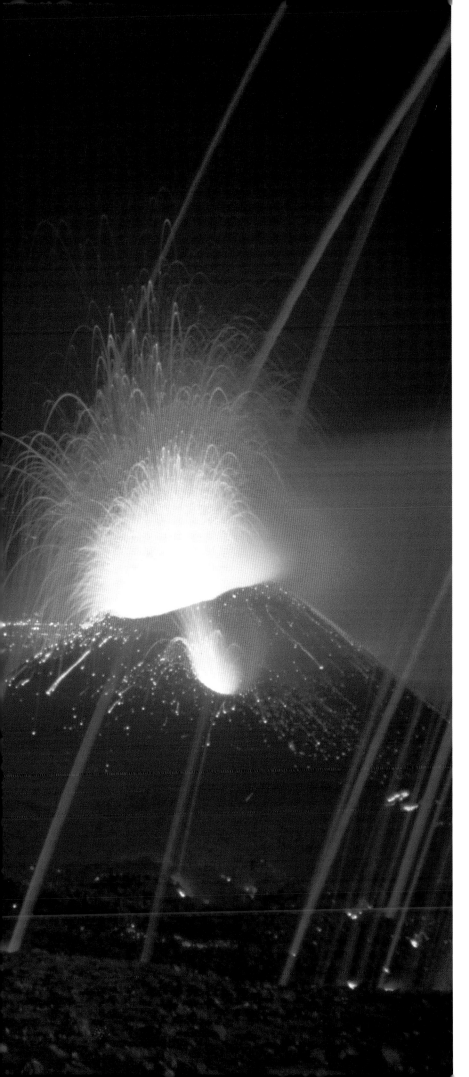

的生命財產造成了巨大威脅，但火山噴吐出來的火山灰鋪積而成的肥沃土壤，為農業生產提供了極為有利的條件。在海拔900公尺以下的地區，多已被墾殖，廣布著葡萄園、橄欖林、柑橘種植園和栽培櫻桃、蘋果、榛樹的果園，這裡一年內可以種收5茬蔬菜。由當地出產的葡萄釀成的葡萄酒更是遠近聞名，使該地區人口稠密、經濟興旺。而在埃特納火山海拔900～1980公尺的地區為森林帶，有栗樹、山毛櫸、櫟樹、松樹、樺樹等，也為當地提供了大量的木材。海拔1980公尺以上的地區，則遍佈著火山堆積物，只有稀疏的灌木。這裡也有一些地方終年積雪。古時，這些中間夾有一層層凍火山灰的雪，在夏天被人鏟起來，運輸到那不勒斯和羅馬，供製造雪糕之用，當地人把它視作比葡萄酒更重要的收入。

埃特納火山即使在停止噴發的休眠期內，內部也處於持續的沸騰狀態之中，火山口則始終冒著濃煙，因此義大利政府將它列為「高度危險區」，而禁止遊人登山遊覽參觀。但每次火山爆發時，歐洲各國乃至世界各地的無數遊客，卻不約而同地蜂擁而來。活火山的噴射奇景，加上積雪的山峰、山坡的林帶和山麓的果園、葡萄園和橘子林，給當地的旅遊業增添了活力，當地從事旅遊業的勞動力達到30萬人。

埃特納火山在爆發次數和爆發頻度上都堪稱世界之最，同時其破壞性和對人類的危險性在世界所有火山中也是首屈一指的。

維蘇威火山的爆發，將附近的赫庫蘭尼姆和龐貝兩座繁華的城市，埋葬在厚厚的火山灰和浮石之下。

維蘇威火山是歐洲唯一的一座位於大陸上的活火山，坐落於義大利南部那不勒斯灣東岸，距那不勒斯市東南約11公里，海拔1277公尺。世界上最大的火山觀測所就設於此處。

維蘇威火山原是海灣中的一座島嶼，因火山瀑發與噴發物質的堆積才和陸地連成一片，並形成錐狀山峰。火山口周圍是長滿野生植物的陡峭岩壁，岩壁的一側有缺口。火山口的底部不長草木，地勢比較平坦。火山錐的外緣山坡，覆蓋著適於耕植的肥沃土壤，山腳下曾經坐落著赫庫蘭尼姆和龐貝兩座繁榮的城市。

據記載，羅馬帝國著名的奴隸起義領袖斯巴達克斯，曾帶領萬餘名奴隸隊伍，在火山口內駐紮宿營。因為在千餘公尺高的維蘇威火山口內宿營，既易守難攻，也暖和避風。

維蘇威火山在西元前有過多少次噴發，並沒有留下詳細記載。但西元63年的一次地震，對火山附近的城市造成了相當大的損失。從這次地震起直到西元79年，常有小地震發生，至西元79年8月地震逐漸增多，地震強度也越來越大，終於導致了火山大爆發。

西元79年8月24日上午7點，在火山頂端先出現雲團，它像一棵蚪幹四射、枝椏怒張的巨松，接著是「閃電轟鳴般的火光迸發，出現比黑夜還黑的世界」，火山終於爆發。火山灰飄揚得很遠，並在附近海洋中形成了一個淺灘，使海水退出了海岸，在退了水的沙灘上，可以看見遺留下來的許多海生生物。

爆發的最嚴重後果是將附近的赫庫蘭尼姆和龐貝兩座城市埋葬在厚厚的火山灰和浮石之下，使它們從此從地面上消失，距維蘇威火山約9.6公里處的史比達鎮也被掩埋於地下。龐貝城與赫庫蘭尼姆城原來都是海港城市。龐貝城距赫庫蘭尼姆城數公里，但海拔略高，距火山口略遠。赫庫蘭尼姆城因距火山口較近，掩埋城市的覆蓋物很厚，一般在21公尺以上，個別的地方厚達33公尺。有些覆蓋物或泥流還充填到房屋內部和地下室內。

被火山噴出物所埋沒的兩座古城直到18世紀才被發掘出來得以重見天日。赫庫蘭尼姆城較先發現。1713年在這裡開鑿的一口井，無意中打在了被埋沒的圓形劇場上面，後來又發現了赫求勒斯和克里奧帕托的雕像。被發現

和發掘的還有史比達鎮，在這個小鎮的廢墟中，發現了幾副人的骨骼以及有字的古紙卷等，這些紙卷現在已經無法閱讀。

龐貝城埋沒較淺，已基本被發掘出來了。經過發掘發現，龐貝城城牆周圍長4.8公里。赫庫蘭尼姆城因埋沒較深，其大小還不清楚。在這兩座城市的一個神廟裡，曾找到一處刻有紀念神廟埋沒前一次被地震毀壞後又重建的

> 火山的爆發使赫庫蘭尼姆和龐貝兩座城市從地面上消失。

碑文。碑文上記載了那次破壞性地震的情況，提到地震發生於這兩座城市被埋沒前16年（西元63年）。在挖出的遺址中，可以看到裂開的牆壁和尚未閉合的裂縫；可看到道路是用不規則的大塊熔岩石板鋪成的，拼縫很整齊，上面有被車輪輾成的約4釐米深的印跡。在這兩座城市裡發現被埋沒的骨骼很少，這可能是由於火山大爆發前，頻繁的地震使多數城市居民有了充分的逃避時間，他們將貴重的、能攜帶的物品也一齊帶走了。

維蘇威火山早期的噴發，可能很少噴出熔岩，有記載的熔岩噴出是1036年的噴發，這是西元79年後的第7次噴發。1049年曾又一次噴發，1138～1139年間再度噴發一次，此後火山休眠了167年。休眠期間在距離原火山口較遠的地方另又通開了兩個小口進行噴發，這實際上並不是整個火山都休眠了，而只是主火山休眠。

20世紀以來維蘇威火山曾多次噴發，其中1944年的爆發，使龐貝古城的遺址又一次被埋在厚達0.3公尺的火山灰之下。

維蘇威火山的西部山基幾乎全在那不勒斯灣內，圍繞著它的是平均海拔約600公尺的半圓形山脈——索馬山。

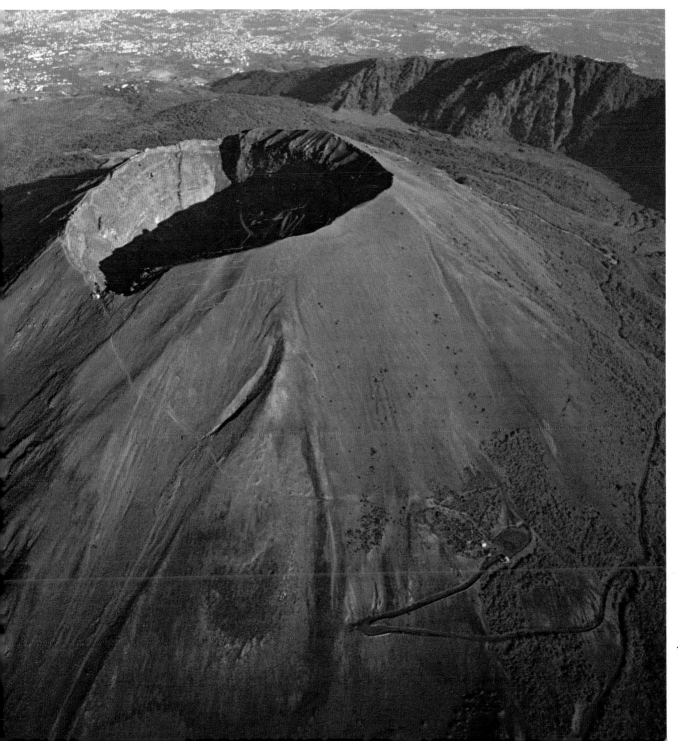

137

「歐洲巨龍」阿爾卑斯山脈綿延千里、奇景無數，大自然以此為宮殿，藏珍納寶。

歐洲中南部的阿爾卑斯山脈，有「歐洲巨龍」之稱。它起自地中海西南的熱那亞灣，呈弧形向東北綿亙約1200公里至維也納，面積約20.7萬平方公里，平均海拔2000公尺。阿爾卑斯山脈分西、中、東3段。西段在法國東南部和義大利西北部，中段在義大利中部偏北和瑞士南部，東段在德國、奧地利和斯洛文尼亞部分地帶。

阿爾卑斯山脈在地質上屬第三紀的年輕褶皺層山脈。它所處的地段在很久以前曾是一片遼闊的大海，是古地中海的一部分。後來在距今200～300萬年的喜馬拉雅造山運動中隆起形成高大的褶皺山系，此後，近200萬年來，歐洲經歷了幾次大冰期，使阿爾卑斯山大部分山體被厚達2公里的冰層所覆蓋，遭受到強烈的冰川作用。冰川移動時侵蝕岩石，鑿地開道，形成了許多突兀的峭壁、尖銳的角峰和深邃的冰川槽谷等奇特的地貌景觀。直到現在，阿爾卑斯山脈還有1200多座現代冰川，冰川融水形成了許多大河的源頭，萊茵河、羅納河等都發源於此。在阿爾卑斯山脈的山麓地帶還分佈有許多大大小小的冰磧湖和構造湖，著名的湖泊

特峰以其特有的三角形的角峰而著稱於世，它轟立在群峰環繞之中，顯得巍峨壯觀而堅強孤傲。

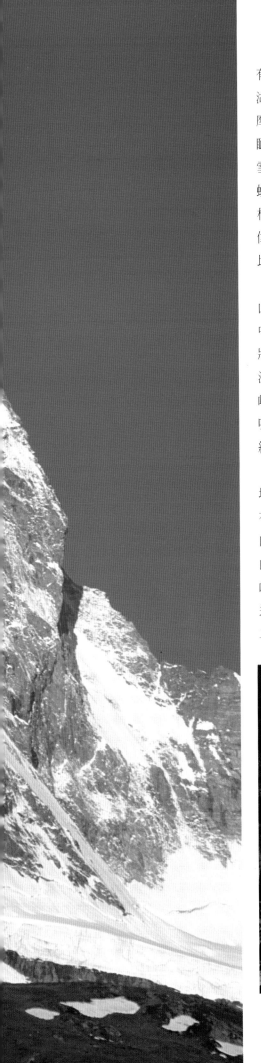

有日內瓦湖、蘇黎世湖、博登湖、納沙特爾湖、加爾達湖、科摩湖、伊澤奧湖等。從飛機上鳥瞰，群峰聳立，陽光照射著萬年雪峰，崇山峻嶺中碧藍的湖泊、蜿蜒的河流與銀光閃閃的雪峰交相輝映，山水風光，美不勝收。偉大詩人拜倫曾把阿爾卑斯山脈比作是「大自然的宮殿」。

阿爾卑斯山脈無限風光中，以其山峰壯景最為引人注目，勃朗峰、馬特峰、少女峰的壯觀景象吸引著世界各地的遊客和登山者絡繹不絕地前來參觀。

勃朗峰位於法國、義大利邊境地區，包括主峰在內的2/3部分在法國境內，1/3部分在義大利境內，海拔4807公尺，是阿爾卑斯山脈的最高峰，也是歐洲第一高峰，享有「歐洲屋脊」之美稱。這裡風景秀麗，氣候宜人，春秋二季，林木蔥鬱，空氣清新，鳥語花香，令人留連；夏季氣候涼爽，是避暑的好地方；冬季白雪覆蓋，是觀賞雪景和滑雪運動的勝地。

勃朗峰頂終年白雪皚皚，「勃朗」在法語中即是「白」的意思。站在山腳仰望，勃朗峰高高地聳立在群峰之巔，潔白的積雪在陽光照射下，變幻著豔麗的色彩，時而微紅，時而橙黃，格外燦爛，充滿著神秘、瑰麗的色彩。冬日裡的勃朗峰銀裝素裹，更是別具風姿，遠遠望去，那高插雲霄的群峰，像集體起舞的少女的珠冠，銀光閃閃；那富於色彩的山巒，像開屏的孔雀，豔麗無比，令人叫絕。

勃朗峰有大約100平方公里的面積覆蓋著冰川，其中冰海冰川

> 碧藍的湖泊、蜿蜒的河流與銀光閃閃的雪峰交相輝映，美不勝收。

冰像洞穴的深處，有一個巨大的冰塊從岩架上下垂到地面，這是自然神工雕刻的一座晶瑩的冰雕。

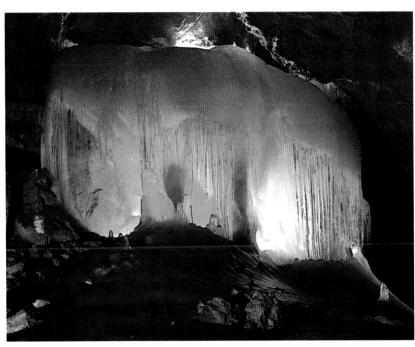

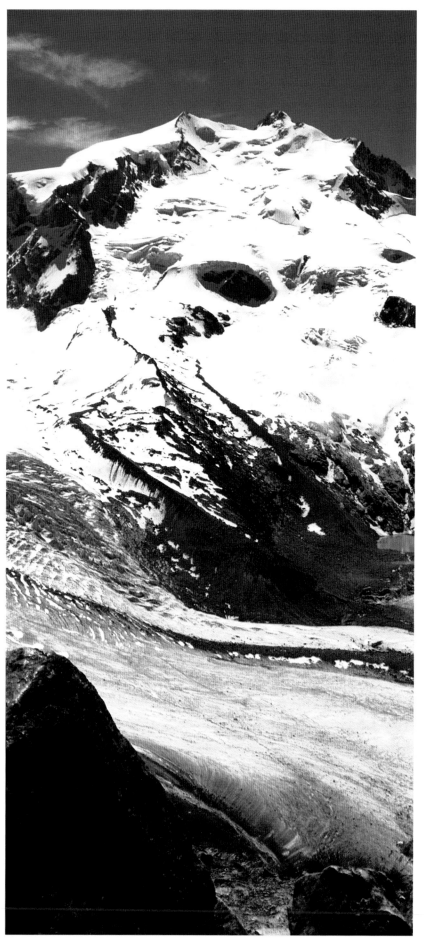

最具代表性。冰海冰川是勃朗峰的最大冰川，長約14公里，其尖銳的冰峰和深厚的冰層，在過去250年裡把世人深深迷住了，更激發了無數勇者前往探險。冰川經常穩定地推進，不露聲色。只有當它將多年前掉進冰川裂縫中的遇難者遺骸推到冰川鼻顯露出來時，才生動地顯示出它的推進力。

冰川到達較低的地方時，冰融化而消失，往往由積雪取代。但上個世紀進行的測量顯示，有些冰川的長度保持不變，有些卻伸縮不一。現在的冰海冰川長度比19世紀20年代小冰期的低溫期縮短變薄了。它最長的時候大約是在18世紀中葉。現在陡坡上有些與世隔絕的小屋，要用梯子才能到達，而以前從冰封地面很容易便能到達，由此證明瞭冰川的後退活動。

阿爾卑斯山的另一座高峰馬特峰位於瑞士和義大利邊境，海拔4478公尺，它矗立在阿爾卑斯山脈的群峰環繞中，顯得雄偉而孤傲。馬特峰的奇特之處在於它微微彎曲的呈三角形的峰頂，人們稱之為角峰，角峰是因冰期冰川將山峰周圍的冰鬥磨蝕掉而形成的。冰斗是山峰上的圓形坑窪，這是在連續不斷地降雪後，山坡上背風的凹地堆滿的積雪所形成的，年復一年，沒有融化掉的積雪被上面的雪層壓得堅硬，繼而變成冰。

被稱為阿爾卑斯山「皇后」的少女峰，遠望宛如一位少女，披著長髮，素裹銀裝，恬靜地仰臥在白雲之間。

瑞士自然科學家兼地理學家索熱爾曾攀登勃朗峰。1789年，他計畫從海拔3317公尺的特奧杜爾山口攀登馬特峰，但感到山勢陡峭，山坡積雪上完全沒有可以手攀或腳踏的地方，只得作罷。

現在，當地已提供營房和繩索、巨纜及踏腳等登山工具，每年約有2000人攀登馬特峰。但馬特峰依然威嚴兇險，意外仍時有發生，每年會有多至15位登山者喪生。

少女峰位於瑞士中南部，西北距因特拉肯城19公里，雄踞於勞特布露絲昂谷地，海拔4158公尺，橫亙18公里。這座被稱為阿爾卑斯山「皇后」的山峰，遠望宛如一位少女，披著長髮，素裹銀裝，恬靜地仰臥在白雲之間。峰上有許多迷宮般的冰洞，洞內左彎右轉，時窄時寬，撲朔迷離，儼如廣寒宮。在洞內展出有用精巧手工雕琢而成的冰雕品、冰汽車、冰椅和愛斯基摩人像等景物。山巔岩石略呈圓形，各邊玉立，冰雪晶明，景色清麗。有數條冰川順峰而下，匯合為阿勒什冰川。

在奧地利境內的阿爾卑斯山深處有一處冰洞奇觀—冰像洞穴，被人稱為「冰雪巨人的世界」，它是歐洲最大的冰穴網。

冰穴內的柱廊猶如迷宮，而穴室長約40公里，一直伸展到奧地利薩爾茨堡以南的滕嫩高原，好像教堂一般寬闊。冰穴的入口處有一堵高達30公尺的冰壁，冰壁上面是迷宮般的地下洞穴和過道。冰的造型猶如童話故事裡描述的世界，因此贏得了「冰琴」、

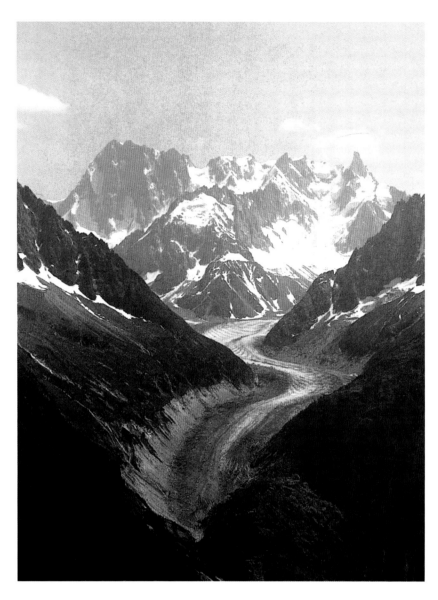

冰海冰川切入勃朗峰所在高原的阿爾卑斯河谷，背後聳立的大若拉斯山，海拔4208公尺。

「冰之教堂」等名稱；山的深處還有冰凝的帷簾懸垂著，稱為「冰門」。在山的更高處，偶爾會有冰冷的氣流挾著呼嘯聲，沿狹窄的洞穴過道吹過。

「冰雪巨人」是水滲入到數萬年前形成的石灰岩洞的結果。冰像洞穴位於海拔1500公尺以上，冬天穴內異常寒冷。春季的融水和雨水滲進洞穴裡，瞬即凝結成壯觀的積冰造型，而非形成一般石灰岩洞中所見的鐘乳石和石筍。

阿爾卑斯山脈在海拔1500公尺以下有落葉樹（山毛櫸、樺樹）；中等高度（約1800公尺）地區生長著針葉林（樅、松和落葉松）；1800～2500公尺海拔高度地區為阿爾卑斯山草地（有花、草和灌木）；3000公尺以上的地區終年積雪，只有岩石。阿爾卑斯山區有國家公園和保護區保護土生動物群（大角山羊、高山小羚羊、山撥鼠、山兔和鷲）。1980年新建的聖哥達隧道在瑞士南部聖哥達山口，長16.3公里，是世界上最長的公路隧道。

141

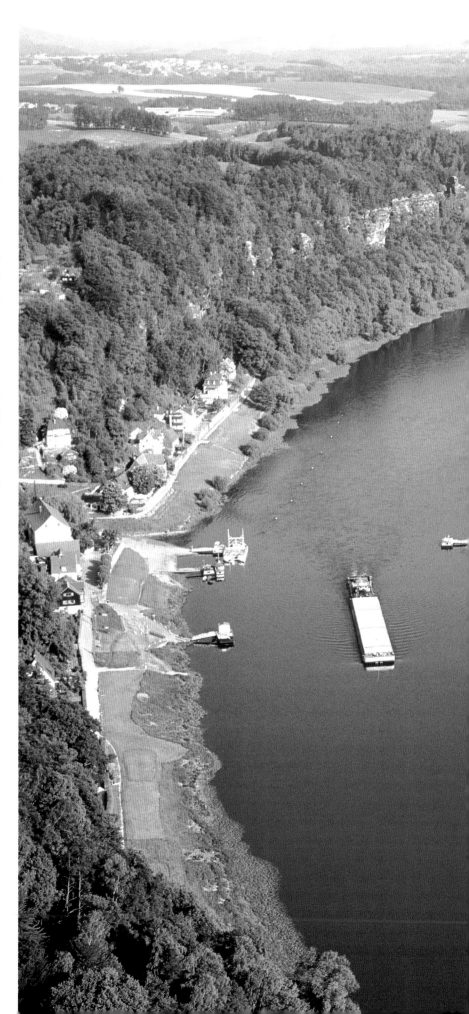

歐洲中部重要的河流易北河以及其河谷，寧靜之中蘊藏著不凡的造化。

易北河是歐洲中部河流，為歐洲主要河流之一。發源於捷克和波蘭邊境的克爾科諾謝山，向南和向西呈弧形，流經波希公尺亞，折向西北，流貫德國，在庫克斯港附近注入北海。全長1165公里。最寬處14公里，每年平均流量約為710立方公尺/秒。

在德累斯頓以南不遠處的易北河谷，簇擁在一起的岩堡，分佈於河流兩岸，它們是由8千萬年前已有的砂岩經過極其漫長的侵蝕慢慢形成的。這種岩堡集城堡與角塔、尖頂與拱頂的哥特式奇妙風格於一身，易北河峽谷把這些岩堡分隔開。峽谷中，急瀉而下的瀑布和沟湧奔騰的河水，發出的咆哮聲隨處可聞。

易北河河岸的巴斯泰活像曼哈頓的街區，有些岩堡獨處一隅，有些卻擠在一起，可說是一座嶙峋的迷宮。還有其他造型，例如利林斯泰因（百合石），岩頂是一座城堡廢墟；普法芬斯泰因（僧侶石）是橫七豎八的球狀岩石，皆堪稱奇觀。

易北河河水清澈如碧玉，岸邊岩石隱約於蔥郁的樹林間，在陽光下顯得寧靜脫俗。

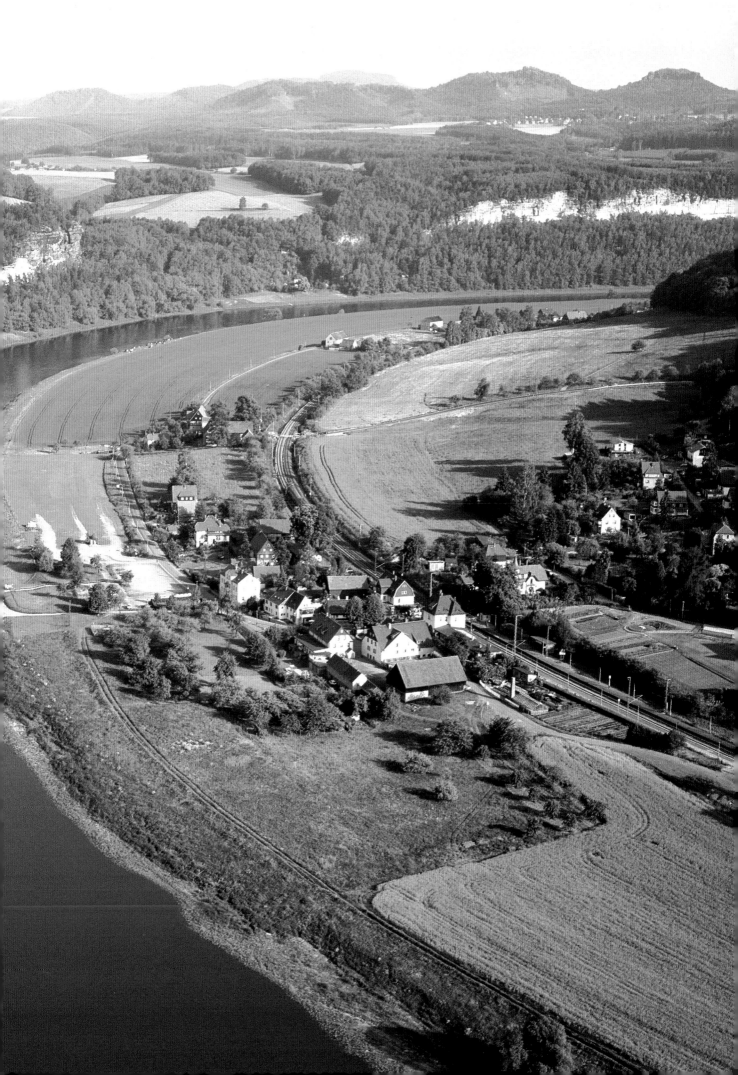

日內瓦湖位於瑞士日內瓦近郊，自然美和人工美在這裡相映生輝。

日內瓦湖又名萊蒙湖或日內夫湖，是西歐著名的風景區和療養勝地，位於瑞士日內瓦近郊，湖面海拔375公尺；長72公里，平均寬8公里，最大寬度為13.5公里，平均水深80公尺，最深點深310公尺。日內瓦湖581平方公里的面積分屬瑞士和法國，其中347平方公里屬瑞士，234平方公里屬法國。湖水由東向西流淌，湖面略似新月，其「月缺」部分與法國接壤。日內瓦湖是阿爾卑斯山脈地區最大的湖泊，湖水終年不凍，顏色湛藍。在平靜的湖面上，白天鵝和其他水禽在嬉戲，遊艇和彩帆在遊弋，呈現出一片和平寧靜的景象。

日內瓦湖的水源主要是羅納河，羅納冰川消溶的雪水所形成的羅納河從東端的瑞士維勒訥沃和法國聖然弋爾夫之間注入，經日內瓦市自西端流出。日內瓦湖主要支流有南邊的德朗斯河和北邊的韋諾日河。全湖分為兩部分，即東邊的大湖和西邊的小湖。這裡有湖震現象：水面上下湖水波動明顯，湖水在兩岸之間有節奏地往返動盪，這也是日內瓦湖的奇特處之一。

站在日內瓦湖畔遠望，可以看見環抱日內瓦的阿爾卑斯山和白雪皚皚的勃朗峰峰頂，倒映在湛藍的平靜湖面上，堪稱奇景。而在日內瓦湖最引人注目的風景是日內瓦噴泉。

日內瓦噴泉位於日內瓦湖靠近羅納河的出口處，隔著勃朗峰橋與盧梭島相望。噴泉噴射高度達145公尺，直沖雲天，從日內瓦城的任何地方都能看到它。這是一個人工噴泉，始建於1886年，後經日內瓦著名水力工程師屠列提尼改建，噴射高度達到85公尺。現在的噴泉動力是安裝在湖中的兩個16噸重的大水泵，每分鐘噴水3萬升，噴水時速為200公里，空中停留水量近7噸。噴嘴直徑為16釐米，設計精巧，使噴泉

日內瓦湖依偎在阿爾卑斯山脈一隅，湖水碧清，四周風景宜人。

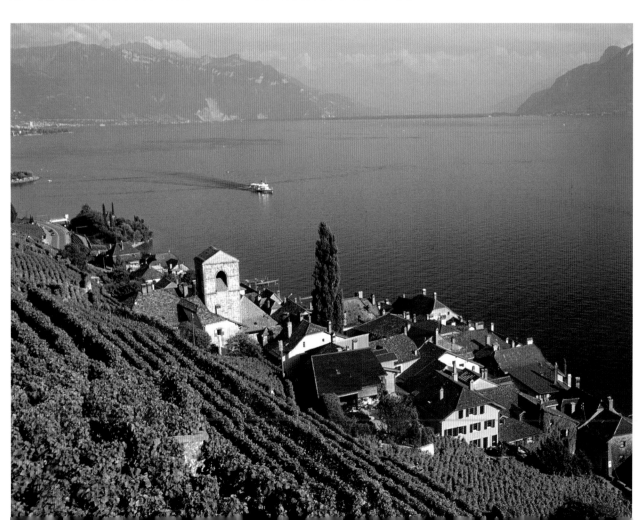

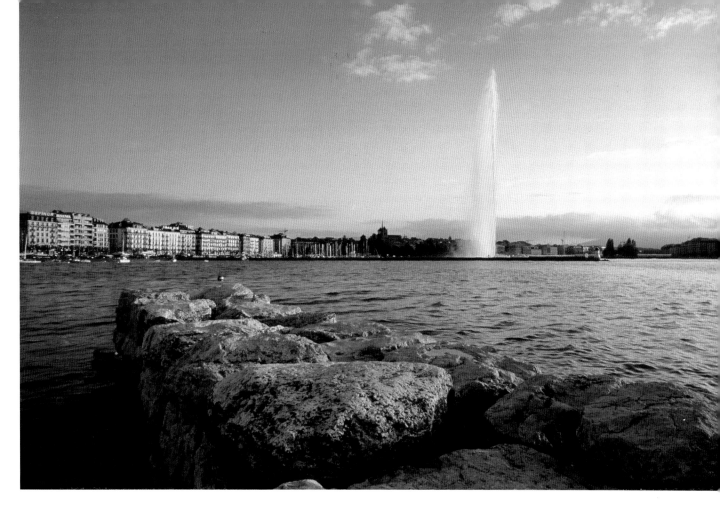

具有較大噴力，筆直向上。噴泉的照明設備也很複雜，自下而上的聚光燈在天氣不好時也可以照亮整個噴泉。

日內瓦噴泉每年3月中旬至10月底噴射，5月中旬以前和9月中旬以後是每天下午開始噴射，旅遊旺季則從早晨8點到夜間11點全天噴射。無風時，噴泉像一根巨大的銀柱矗立在湖面和天際之間。有風時，因風向和風力不同，噴泉形成方向不同、大小不一的扇面。在陽光的照耀下，散落下來的水花如同亮晶晶的星星，有時又如同一道彩虹。當風力過大時，噴向空中的泉水會順著風向飄灑，好像一縷薄薄的輕煙，水花落到距噴泉很遠的湖面上。夜幕降臨後，噴泉在白色聚光燈的照射下，猶如一位銀裝素裹的少女屹立在湖中，又似一柄閃光的長劍直逼雲天，紛揚的水珠把湖面上倒映的萬家燈火攪動得閃爍不已。

日內瓦噴泉是日內瓦人的驕傲，是日內瓦城繁榮發展的象徵，也是人工美與自然美完美結合、相映生輝的典範，它已成為世界名景之一，吸引著各國無數遊客。

在日內瓦湖周圍，還有激流公園（活水公園）、玫瑰公園、珍珠公園、英國花園、植物園以及別具一格的「大花鐘」等景點值得遊覽觀光。「大花鐘」坐落在距勃朗峰橋橋頭不遠的花園的草

環抱日內瓦的阿爾卑斯山和白雪皚皚的勃朗峰峰頂，倒映在湛藍的平靜湖面上，堪稱奇景。

日內瓦噴泉是人工美與自然美完美結合、相映生輝的典範，它已成為世界名景之一。

坪上，鐘的機械結構設在地下，地面上的鐘面被鮮嫩的芳草所覆蓋，時間指數則由豔麗的花簇組成。鐘面圖案隨著季節變化而變換色彩，不論風吹雨打，花鐘都在準確地運行。大花鐘不僅是一種景觀，而且具有報時功能，成為「鐘錶之鄉」特有的奇觀美景。

日內瓦湖不僅風景優美，而且還是古人類的棲息地之一，在湖濱，人們曾發現史前人類的遺址。如今，湖畔的日內瓦城已成為世界聞名的「和平城市」，1864年日內瓦成為國際紅十字會中心，1920年成為國際勞動聯盟所在地，二戰後，聯合國的許多機構都駐地於此。

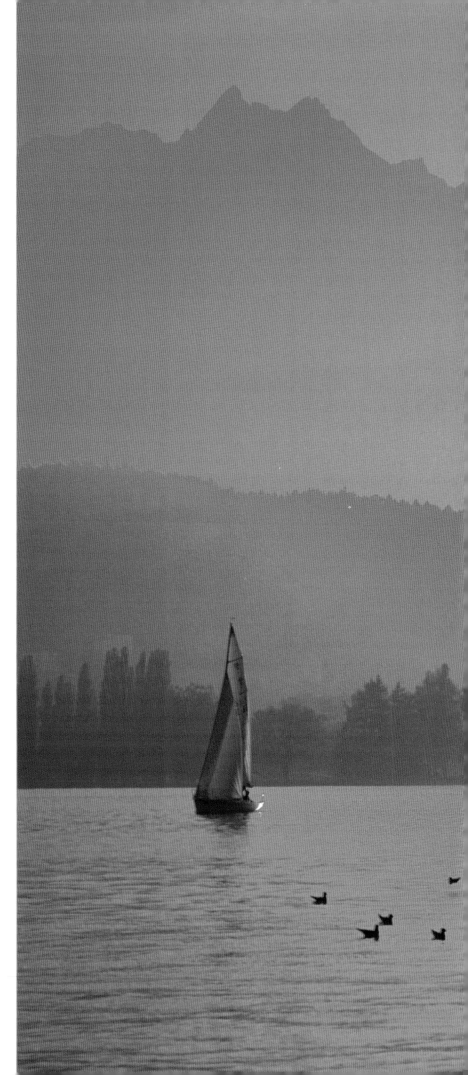

盧塞恩湖像多鰭的遊魚，港灣湖汊很多，四周群山環抱，風景優美。

盧塞恩湖又稱「四森林湖」，位於瑞士中部高原的中心地帶、盧塞恩東南，地處阿爾卑斯山北部石灰岩山地間，扼守著歐洲南北交通的咽喉。湖長39公里，最寬處3.2公里，海拔437公尺，面積114平方公里，最深處達214公尺。盧塞恩湖像多鰭的遊魚，港灣湖汊很多，主要由庫斯納奇特湖、阿爾普奇特湖和烏裡湖3支湖形成。湖水經羅伊斯河匯入萊茵河。夏季山地冰雪融化，水位最高。湖的四周群山環抱，湖光山色，風景如畫。在狹窄處，兩山峙立，山上怒石崢嶸，兀立湖邊，恍似三峽風光；當山上雲霧繚繞時，又儼如巫山雲雨；但一過峽口，則又出現一片淺草柔茵，與浩淼的水光相接。湖岸山坡上密佈葡萄園、牧場和農家小木屋。遠處的高峰覆蓋著白雪、寒冰，多數呈棱形，被稱作「冰雪金字塔」。登上裡格山和皮拉圖斯山的峰頂，可以俯瞰全湖風光或仰觀四周雪峰。在陽光和藍天下，湖水綠得像一片翡翠，湖上蕩漾著彩色風帆，景色絕佳，令人心曠神怡。

夕陽下的盧塞恩湖別有一番奇特壯美的景象。

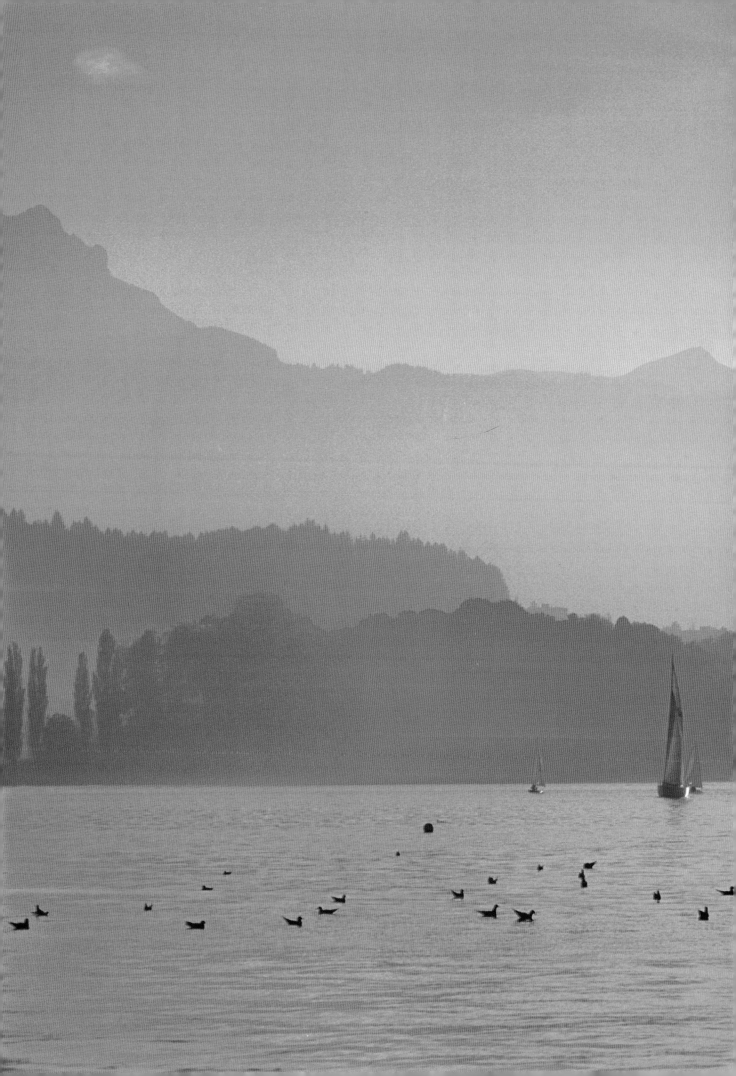

庇里牛斯山脈綿延數百公里，各段山脈高度有異，無論縱橫皆有奇趣。

庇里牛斯山脈地處歐洲西南部，位於法國與西班牙的交界處，是兩國的界山。庇里牛斯山脈東起地中海海岸，西至大西洋比斯開海灣，綿延430餘公里。山脈寬度一般在80～140公里之間，東端最窄處，僅10公里，中部最寬處，達160公里，其山峰海拔多在2000公尺以上。

龐大的庇里牛斯山脈實際上是阿爾卑斯山脈的延伸，具有阿爾卑斯山脈的自然特徵。山體主要由花崗岩、古生代葉岩和石英岩構成，在第四紀冰期時，這裡冰川廣泛發育，造成了這裡遍佈冰蝕谷、冰蝕湖的地貌特徵。現代冰川多集中在海拔達3000公尺的冰鬥和懸谷之內，總面積約為40平方公里。

由於冰川廣泛發育，造成了這裡遍佈冰蝕谷、冰蝕湖的地貌特徵。

庇里牛斯山脈按自然特徵可分為西、中、東3個部分。西庇里牛斯山是從大西洋海岸到松波特山口的一段，該段山體由石灰岩構成，大多山峰海拔不到1800公尺。這部分山脈降水量最大，河流遍佈，山體被河水侵蝕，形成山口，為法國和西班牙兩國開闢了一條天然通道。中段庇里牛斯山包括從松波特山口到加龍河上游河口的這部分山體。這段山脈山勢最高，險峰林立，終年積雪，庇里牛斯山脈的最高峰阿內托峰海拔3404公尺，即位於此

段。東庇里牛斯山又稱為地中海庇里牛斯山，是從加龍河上游到地中海海岸的一段，這段山脈海拔較低，多為由結晶岩組成的塊狀山地和山間盆地。

庇里牛斯山脈的氣溫和植被隨山脈海拔的變化而變化，層次明顯。海拔400公尺以下的地帶，多生長石生櫟、油橄欖等典型的地中海型植物；海拔400～1300公尺地區，則是落葉林和其他闊葉落葉林的分佈帶；海拔1300～1700公尺，是山毛櫸和冷杉分佈的地區；再往上到2300公尺海拔高度時，則為高山針葉松林帶；2300～2800公尺為高山草甸；2800公尺以上則長年積雪覆蓋，缺少生機。

庇里牛斯山脈蘊藏著豐富的礦藏，鐵、錳、鋁土、汞、褐煤等礦產豐厚。另外，山中風光優美、景色宜人，是重要的旅遊勝地，又是冬季登山滑雪的理想場所。

庇里牛斯山脈是法國和西班牙邊界的阿杜爾河、加龍河以及埃布羅河的分水嶺。屬地中海水系的埃布羅河，冬夏降水差異較大，冬多夏少；屬大西洋水系的阿杜爾河、加龍河則四季降水均勻，河流水位變化不明顯。

龐大的庇里牛斯山脈實際上是阿爾卑斯山脈的延伸，具有阿爾卑斯山脈的自然特徵。

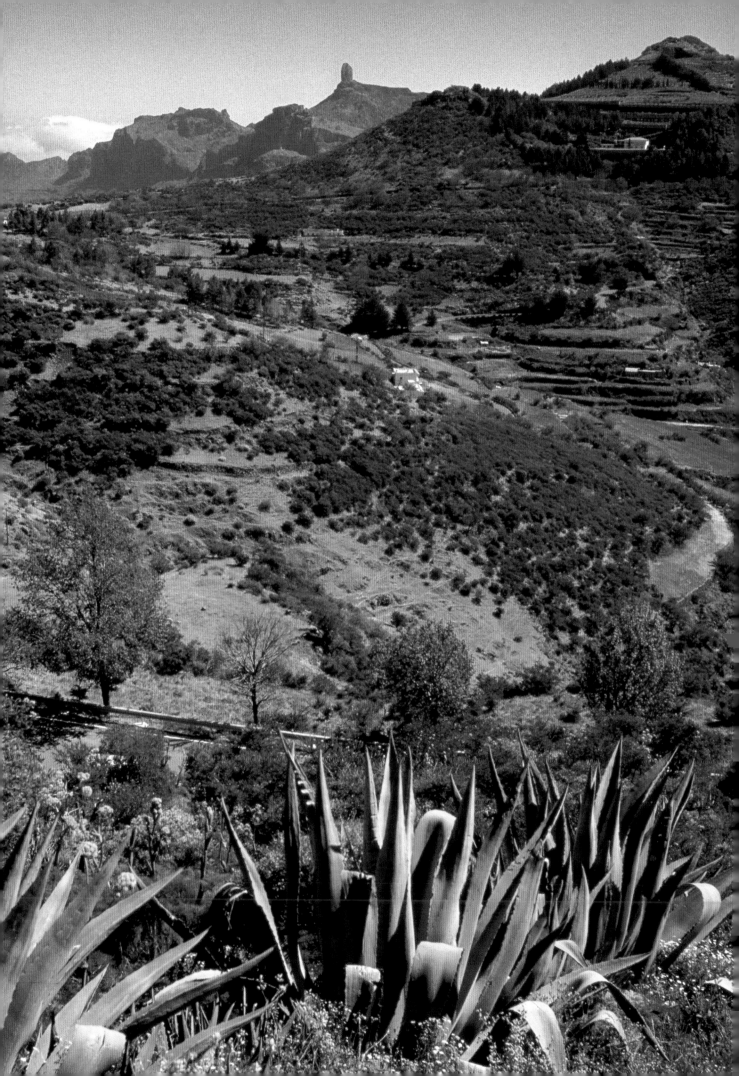

多弗爾懸崖的白色崖壁在海岸上閃爍著耀眼的光芒，海天一色中，陸地終於在航海者眼中浮現。

多弗爾懸崖位於英格蘭的南部海岸，距倫敦市129公里，其東邊即是英國和法國之間的多弗爾海峽，與對面的法國相距僅34公里，歷史上多弗爾的地理位置在英國軍事上有著重要的戰略意義。

英格蘭南部海岸全為白堊懸崖，不過在這些同類地貌中，最具代表性的還是多弗爾懸崖。懸崖以白堊地層為主，其形成時期較白堊紀略晚。當時，無數微生物的軀體和富含碳酸鈣的貝殼，死後沉入海底。貝殼一層一層地堆積起來，在沉積作用過程中逐漸受壓。當白堊形成時，這種鬆軟的石灰岩迅速受到海水和風力的侵蝕，鹽水和溫度的變化在白色懸崖形成過程中也都扮演了重要的角色。

許多年來，多弗爾白色懸崖已經成為航海者異常熟悉的航標，懸崖耀眼的白色也是許多航海者對英格蘭的第一印象。在懸崖的縫隙裡還生長著歐洲海蓬子和黃色的海罌粟，性喜白堊土的野蘭花也使到訪者賞心悅目。

多弗爾潔白的懸崖幾百年來一直是海上船舶熟悉的航標。

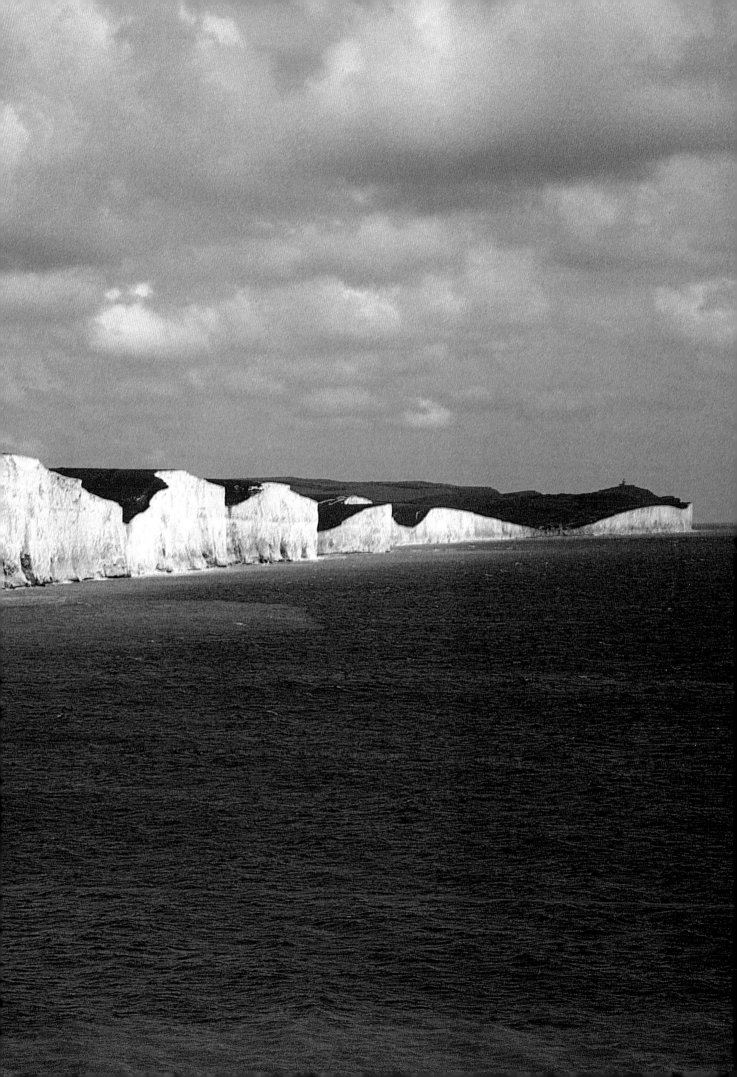

大量的玄武岩柱石排列在一起，形成壯觀的玄武岩石柱林，氣勢磅礴。

「巨人之路」位於北愛爾蘭安特里姆郡西北海岸，是一道通向大海的巨大的天然階梯。這一罕見的自然奇觀，被人想像成爲巨人的手工。它是由一條條頂部被整齊地切割掉的石柱組成的。石柱呈六角形，堅固地深埋於海岸之上，緊密地擠在一起。是什麼樣的自然偉力造就這一舉世聞名的奇觀呢？

現代地質學家的研究解開了「巨人之路」之謎。白堊紀末，北大西洋開始裂開，北美大陸與亞歐大陸分離，地殼運動劇烈，火山噴發頻繁。大約5000萬年前，在現在的蘇格蘭西緣內赫布裡群島一線至北愛爾蘭東緣，火山活躍，一股股玄武岩熔流從裂隙的地殼湧出，隨著灼熱的熔岩逐漸冷卻、收縮、結晶的時候，它開始爆裂成規則的圖案，這些圖案通常呈六邊形。

「巨人之路」海岸，在蘇葳海角和海灣之間，包括低潮區、峭壁，以及通向峭壁頂端的道路和一塊平地。峭壁平均高度爲100公尺。火山熔岩在不同時期分五六次溢出，因此形成峭壁的多層次結構。

「巨人之路」是這條海岸線上最具有玄武岩特色的地方。大量的玄武岩柱石排列在一起，形成壯觀的玄武岩石柱林，氣勢磅礴。

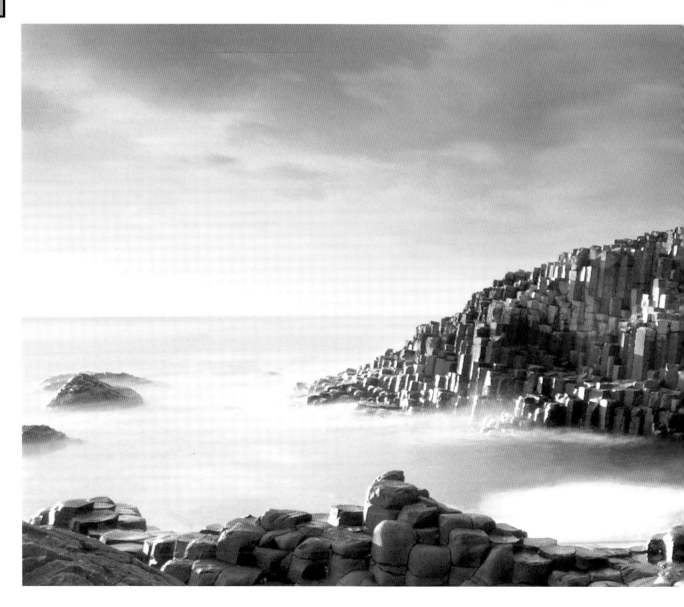

獨特的玄武岩石柱網路不可思議地捆紮在一起，其間僅有極細小的裂縫。地質學家把這些裂縫稱為節理，熔岩爆裂時所產生的節理一般具有垂直伸展的特點，在沿節理流動的水流作用下，久而久之便形成這種集聚在一起的多邊形玄武岩石柱。

石柱不斷受海浪沖蝕，在不同高度處被截斷，導致「巨人之路」呈現高低參差臺階狀外貌，給人以「巨人之路」的想像。它

從空中俯瞰，這條赭褐色石柱堤道在蔚藍色大海襯托下，格外醒目，惹人遐思。

是由一根根參差不齊的等邊形石柱緊密排列在一起組成的，約有4萬多根，石柱的典型寬度約為0.45公尺左右，延續約6公里。由黑色實心石柱組成，大部分石柱為勻稱的六邊形，直徑38～50釐米；也有四邊、五邊或八邊的。石柱面如臺階般高低參差，高出海面6公尺以上，最高者可達12公尺左右。也有隱沒於水下或與海面一般高的。

類似的柱狀玄武石地貌景觀，在世界其他地方也有分佈，

如蘇格蘭內赫布底群島的斯塔法島、冰島南部、中國江蘇六合縣的柱子山等，但都不如「巨人之路」表現得那麼完整和壯觀。

「巨人之路」是這種獨特現象的特別完美的表現。這些石柱構成一條有臺階的石道，寬處又像密密石林。「巨人之路」和「巨人之路」海岸，不僅是峻峭的自然景觀，也為地球科學的研究提供了寶貴的資料。

「巨人之路」六邊形的玄武岩石柱緊緊捆綁在一起。它參差不齊的排列順序，形成一道通向大海的巨大階梯。

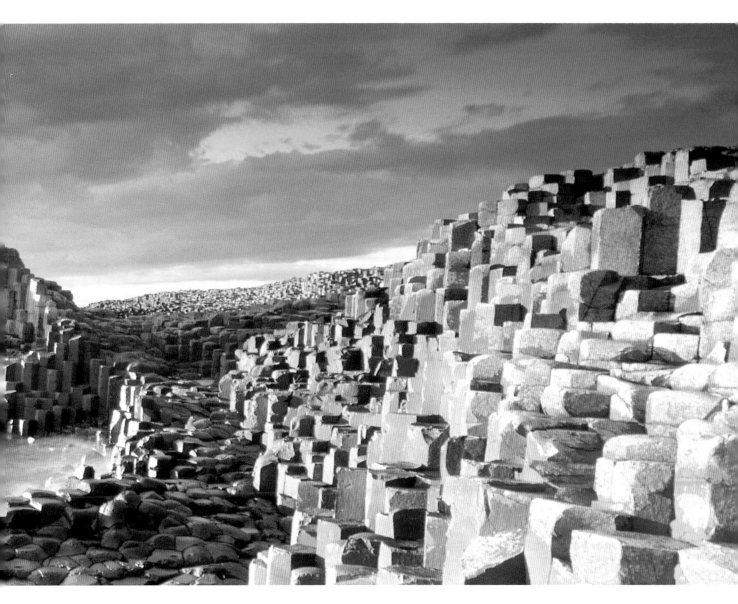

拉普蘭地區由於極少受到工業文明的影響，而成為地球上的一方淨土。

拉普蘭地區位於斯堪的納維亞半島北部的北極圈內，這裡生活著以牧鹿為生的拉普人。早在3000年前，拉普人就已經在此居住，那時他們以獵鹿為生。可以想見，拉普人與鹿的關係是極為密切的。

拉普人主要分佈在挪威、瑞典、芬蘭的斯堪的納維亞半島。但被登錄進世界遺產的區域是以瑞典北部的4個國家公園為中心的地帶，包括巴基拉塔、薩萊庫、

喬弗萊特和姆多斯。

這片區域跨越了斯堪的納維亞山脈，其西側是山嶽地帶，東側是廣闊的被稱為「泰加森林」的亞寒帶針葉林區。在西側山嶽地帶的低海拔處，可以看見白樺、常青灌木歐石楠等林帶。在東南的森林地帶有被冰河侵蝕而形成的 U型山谷。在這種嚴酷而

薩米爾人馴鹿雕像。薩米爾人也是生活在拉普蘭地區的民族之一。

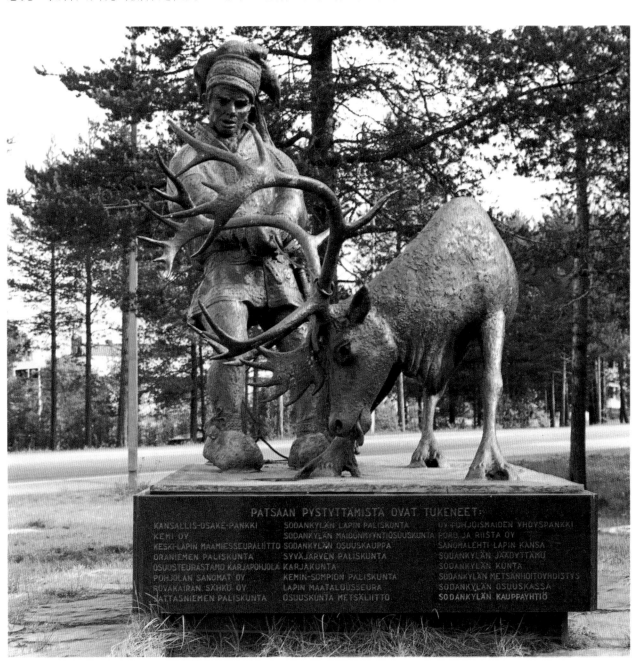

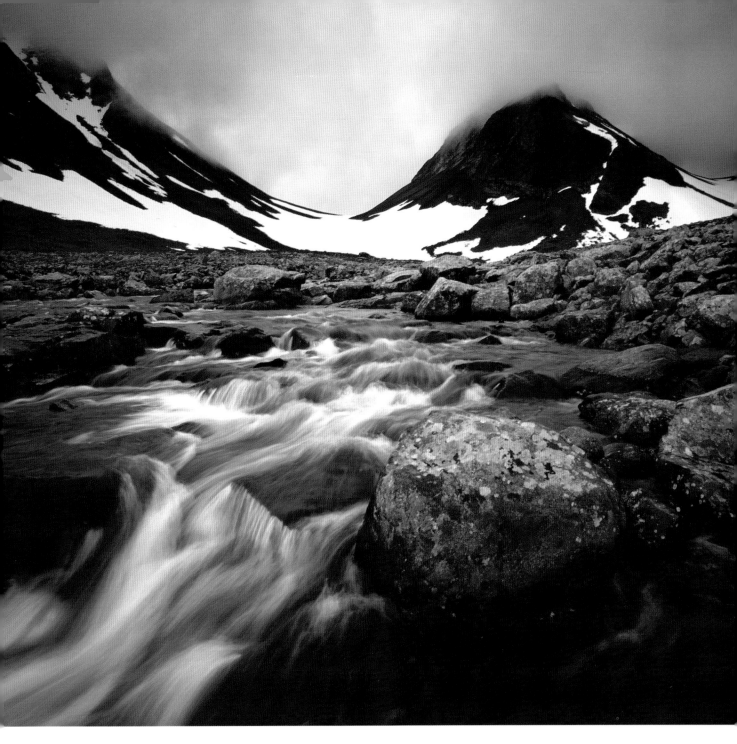

複雜的自然環境中生息著棕熊、大山貓和歐洲雷鳥等珍稀的野生動物。

拉普人的祖先現在被普遍認為是在約1000年前從俄羅斯的波爾卡河流域遷徙而來的，他們在不斷遷徙途中使用的帳篷、泥造房屋的風格都與西伯利亞的遊牧民族有著相同之處。對拉普人來說，鹿就像家產一樣在他們的生活中佔據著重要位置，他們狩獵，靠設置陷阱捕捉鹿，過著逐鹿為生的遊牧生活。17世紀左右，他們從被動的狩獵生活轉為遊牧生活，所謂遊牧生活，就是為了得到飼養動物的飼料、追尋水草而進行的人畜遷移的生活。但是隨著野鹿數量的逐年減少，只靠打鹿已經難以維持生活。

現在的拉普人大多已轉向於定居，鹿拉扒犁的作業方式已改為現在的機動雪橇式。但拉普蘭地區位於北極圈，1年中有1/3以上的時間為冰雪所覆蓋，在這裡可以觀賞到各種各樣的冰河地形。

地區由於是地球上極少受到工業文明影響的「淨土」之一，其自然環境仍然是不可多得的地理「標本」，如今，拉普人也在有意識地注意保持他們獨特文化的延續。

已進入北極圈的冰島，向來被人們稱爲「冰與火之島」。

冰島是北大西洋上的島國，位於挪威和格陵蘭島之間，面積10.28萬平方公里。冰島由北至南約350公里，由東至西約540公里。它的崎嶇不平的海岸線全長超過4800公里，北臨格陵蘭海和北極圈，東瀕挪威海，南和西南臨大西洋，西北瀕丹麥海峽，丹麥海峽將冰島與320公里外的格陵蘭島隔開。

冰島是中大西洋山嶺露出水面最大的一個山脊，其基岩以玄武岩和火山岩屑爲主。洋底也是由玄武岩構成，因此冰島地質與洋底相似。大陸的基岩上還有一層花崗石，冰島卻基本沒有。冰島目前的岩石，大部分是早在6000萬～4000萬年前由岩溶凝固而成的。

冰島全境大約有200座火山，其中至少有30座火山在冰島有人定居後曾經爆發，總計在150次以上。由於冰島長期有火山活動，化石極爲稀少，所以鑒定地質年代一般只限於利用岩石中所含的放射性同位素。冰島的奇特之處在於，其境內不僅經常有火山活動，而且火山之上坐落有巨大的冰川，除此還有聞名於世的地熱現象—間歇泉。

冰塊被火山灰所污染，呈現爲灰黑色，成群的北極燕鷗在其間飛翔打旋，它們的目標是冰島南部海岸的一口潮汐湖。

根據記載，自從12世紀以來，冰島最著名的火山赫克拉峰

每個世紀都約有兩次大爆發。1947年，赫克拉峰發生了最猛烈的一次爆發，開始時噴出巨量石塊和火山灰，直達平流層。火山周圍地區的天色變爲一片昏暗。高層大氣上的風將一些火山渣和火山灰吹到冰島以東1600公里外的斯堪的納維亞半島。溫度高達

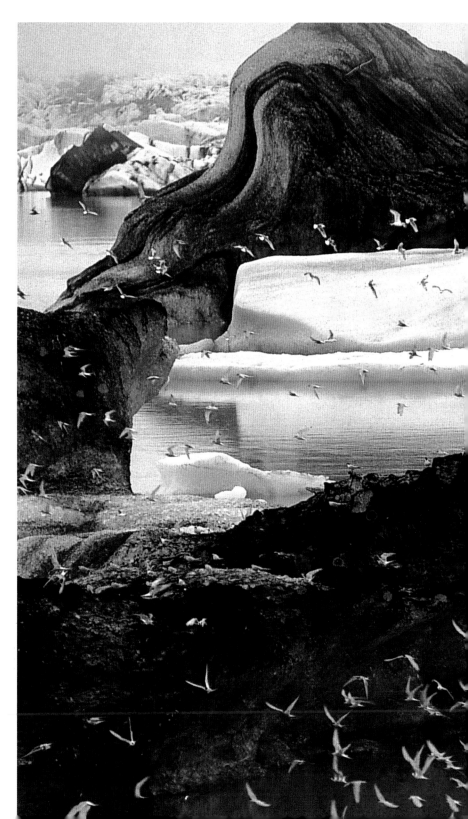

世界自然奇觀·歐洲

1000℃的熔岩，一股一股從峰頂的火山口流出，一直流了一年多。熔岩停止流出後，加上新噴出的岩層，將赫克拉峰的火山錐加高了約140公尺。到1948年春天，火山噴發終於停止後，濃厚的火山氣流還繼續沿山坡流下，凝聚在附近的山谷中，不時把放

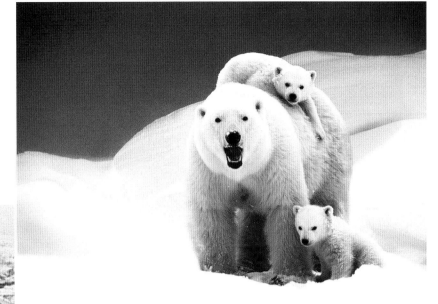

　　北極熊分佈在包括冰島在內的整個北極地區，通常可以在大塊漂流的浮冰上見到它們的身影，所以又叫「冰熊」。

牧的牲畜薰死。

　　冰島上除有大量各式各樣的火山錐外，還有許多活火山裂縫噴溢熔岩流，這些熔岩將數平方公里的地方淹覆鋪平，然後凝固。這樣層層堆疊，形成熔岩平原和熔岩高原。

　　冰島有部分地區受到洪水週期性的蹂躪，這種洪水名叫「冰川消融洪水」，就是活火山週期性爆發把冰原下面的冰塊融化後，突然湧出地面的數百萬立方公尺的冰川水。巨量融化了的冰水本來積存在冰川下面，冰塊到了不能承受下面的水壓時，便會破裂，冰水從裂口湧出，挾著巨大的冰塊和石塊，以近100公里的時速向山下奔去，將村莊夷為平地。加拉和格裡斯沃敦這兩座活火山，山腰和山頂差不多完全被冰原覆蓋。近年來大洪水多半起源於此。

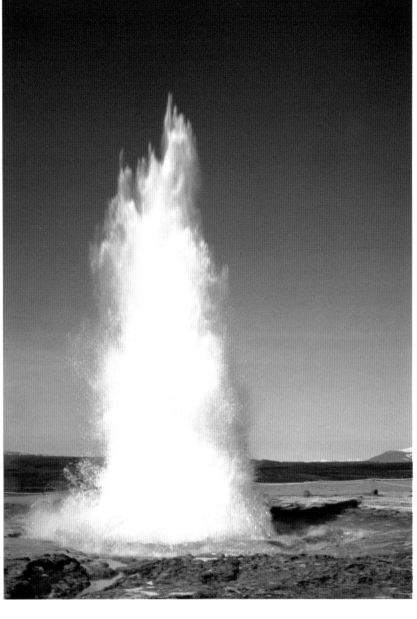

發一次。

瓦特納冰川的東南兩端各有佈雷達梅爾克冰川和斯凱達拉爾冰川。東端的佈雷達梅爾克冰川有蜿蜒曲折的條狀岩石，還有從高地山谷沖刮下來的泥土。冰川的末端是個湖，偶爾，巨大而堅硬的厚冰塊從冰川分裂出來，發出水花四濺的巨響，形成了一座座冰川，飄浮在湖上。

在這兩條冰川之間有一個小冰冠，名為厄賴法冰川，覆蓋著

與火山相對應的是冰島巨大的冰川。冰島東南部的瓦特納冰川面積達8400平方公里，冰層平均厚度超過900公尺，部分冰川厚度超過了1000公尺，冰川海拔約1500公尺。瓦特納冰川的冰塊之多相當於歐洲其他冰川的總和，其平滑的冠部更伸展出許多條巨大的冰舌。

瓦特納冰川是一片冰封的荒地，它永不靜止的特性是冰島的典型風光。目前，它仍以每年800公尺的速度流轉入較溫暖的山谷

冰島的大間歇泉形成於一次地震，當它噴發時，煙霧從地底洶湧而出，直沖雲霄。

中；當它在崎嶇的岩床上滾動時裂開而形成冰隙。冰塊抵達低地時逐漸融化消失，留下由山上刮削下來的岩石和砂礫。

瓦特納冰川下藏著第格里姆火山是該冰川底下最大的火山，它的週期性爆發融化了周圍的冰層，冰水形成湖泊。湖水不時地突破冰壁，引起洪災。20世紀以來，格裡姆火山每隔5～10年即爆

與冰川同名的火山。厄賴法火山的高度在歐洲排名第三，它曾在14和18世紀時先後發生過兩次毀滅性的爆發。

與火山和冰川相比，冰島的間歇泉則更負盛名。冰島有多處間歇泉，其中大間歇泉最具代表性。

大間歇泉位於首都雷克雅未克東北約100多公里的平原上。這裡原是一個大噴泉區，地面到處冒出灼熱燙手的泉水，熱氣彌漫，如煙似霧。其中大間歇泉的噴水高度，居冰島所有噴泉和間歇泉之冠。它是一直徑約18公尺的圓池，水池中央的泉眼為一口徑約2.5公尺的「洞穴」。洞穴深23公尺，洞內水溫在100℃以上。每次噴發前，先隆隆作響，響聲越來越大，沸水也隨之升湧，最後沖出洞口，噴向高空。上噴的水柱高70～80公尺，旋即化作瓊珠碎玉，從高空呼嘯而下，每次噴發過程，持續約5～10分鐘，然後漸歸平息，如此反覆不斷，景觀十分壯美。近年來噴水高度有所下降，間歇時間也不甚規則，從一兩分鐘至十多分鐘不等。這個間歇泉如此聞名，以致早自1647年起，人們即用它的名字作為全世界所有間歇泉的通稱（即geyser）。

冰島冰雪覆蓋的火山，由於地熱資源豐富，四周煙霧繚繞。

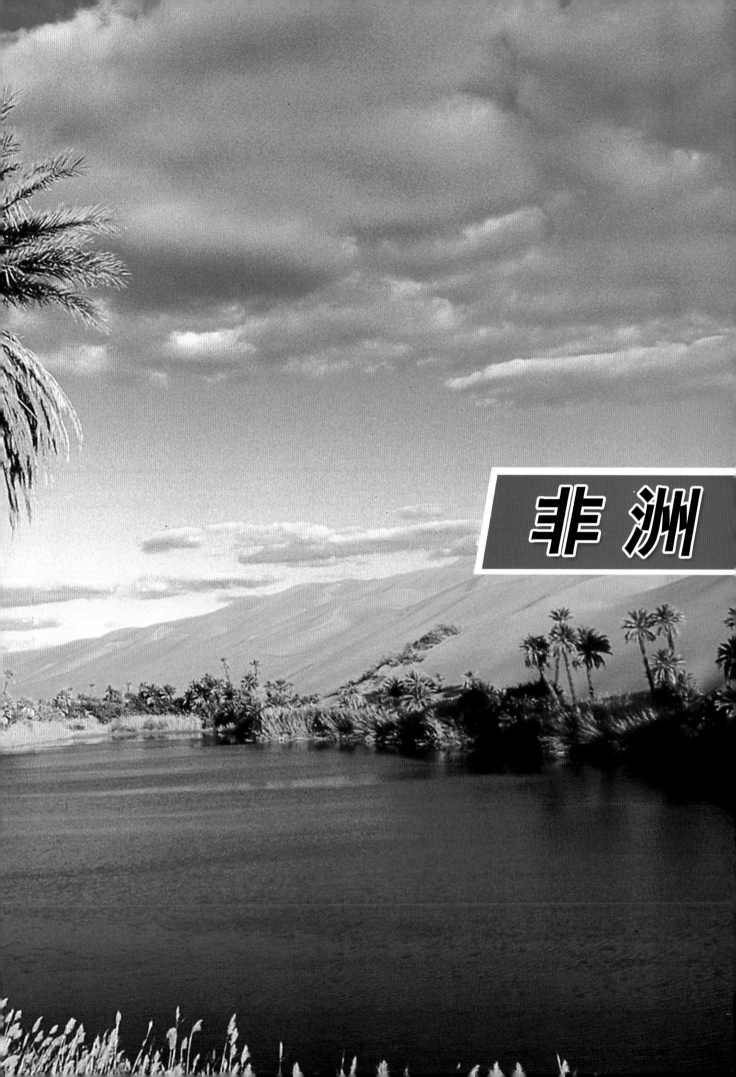

非洲

「河谷裡有燦爛的陽光，肥沃的土地，溫暖的氣候和美麗的風景。」

尼羅河發源於赤道以南、非洲東部高原，由南向北縱貫埃及全境，沿途經過許多湖泊，留下6道瀑布，出現數處激流和險灘，最終穿越北非沙漠，進入地中海。

尼羅河是非洲第一大河、世界第二長河，全長6740公里，流域面積280萬平方公里，是非州大陸面積的1/10，大部分在埃及和蘇丹境內。

像世界其他名川大江一樣，尼羅河也一直受到人們的讚美。埃及詩聖艾哈邁德・肖基曾寫下「尼羅河水自天降」的不朽詩句。前人也曾有過這樣的描繪：「河谷裡有燦爛的陽光，肥沃的土地，溫暖的氣候和美麗的風景。」在尼羅河河谷的土地上，青草、穀穗、葡萄夾在灼人的沙漠之間，宛如水流不斷、花果叢生的「人間天堂」。

尼羅河的上游有兩條主要的支流—白尼羅河和青尼羅河。白尼羅河源於維多利亞湖以西終年多雨的群山之間，流經盧旺達、布隆迪、坦桑尼亞、肯尼亞、烏干達和扎伊爾，最後進入蘇丹。青尼羅河發源於埃塞俄比亞西北部高原的塔納湖，流經埃塞俄比亞和蘇丹。這兩條支流在蘇丹首都喀土穆匯合，合流點以下的河

尼羅河之晨。朝輝鋪灑在河面上，埃及又迎來新的一天。

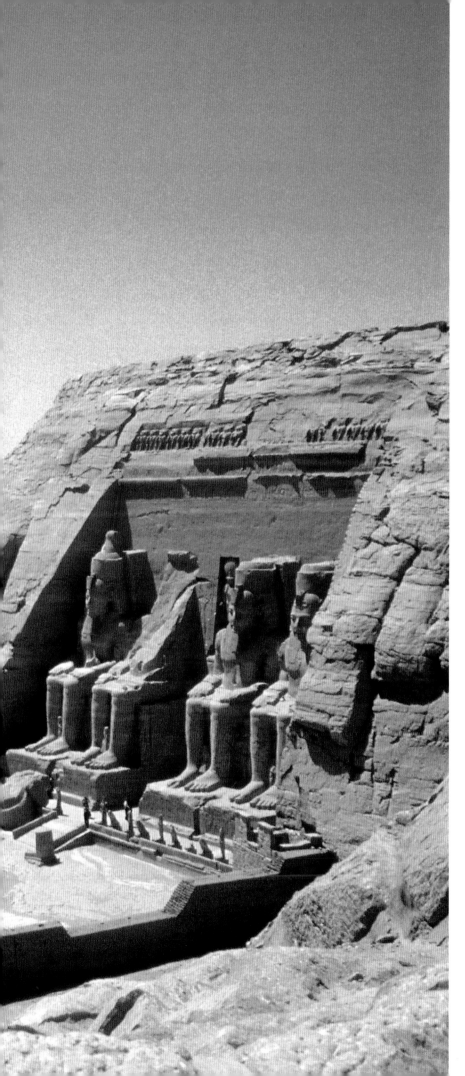

段就稱爲尼羅河。

匯合後的尼羅河主流水量大增，流量變化加大，再納支流阿特巴拉河，然後進入埃及。尼羅河在埃及境內長達1530公里，在埃及首都開羅以北形成面積爲2.5萬平方公里的巨大三角洲平原，河道在這裡分成許多汊河，流入地中海。三角洲平原上，地勢平坦，河渠縱橫，是古代埃及文化的搖籃，也是現代埃及政治、經濟和文化的中心。

尼羅河谷地與尼羅河三角洲地區，古埃及人稱之爲「黑土地」，這裡土壤呈黑色，含有洪水留下的黑色淤泥粉末。正因爲有了這層表層土，這一地區的土地才肥沃異常。

如果不是尼羅河，埃及本應是一片大荒漠，是一片紅土地，而不是現在狹長的綠洲。由於尼羅河慷慨的饋贈，農業便一直成爲埃及的重要支柱，尼羅河谷猶如一個龐大的農場，農民們種植大麥、亞麻、小麥、各種蔬菜和葡萄，收成很好。天然植物如紙莎草、蓮、睡蓮、蘆葦、刺槐等遍布全埃及。就連許多動物，也靠尼羅河生仔，如河馬、鱷魚、羚羊、瞪羚、沼澤中的鳥類（鳥頭麥鴨、鷺鳥和鸛）以及各式各樣的魚。

希臘歷史學家希羅多德甚至把埃及稱爲「尼羅河的禮物」，如果沒有尼羅河泛濫之水，埃及的

阿布辛拜勒神廟是著名的拉美西斯遺跡之一，神廟旁邊的阿斯旺水壩橫跨尼羅河兩岸，控制住了尼羅河每年的洪水泛濫。

165

一切都不會存在。

古埃及時期，每逢仲夏和初秋，尼羅河就會泛濫，洪水過後留下肥沃的淤泥，農業因此而發達。古埃及人修築的蓄水池，可以蓄水數周，待河水退潮，他們再將池水緩緩排出，留下肥沃的淤泥，用來種植農作物。

關於尼羅河的泛濫，流傳著許多神話、傳說。相傳尼羅河泛濫是因爲女神伊茲斯的丈夫遇難身亡，伊茲斯悲痛欲絕，淚如雨下，跳水落入尼羅河中，使河水上漲，引起泛濫。所以，每年6月17日或13日，當尼羅河水開始變綠、預示河水即將泛濫時，埃及人就舉行一次歡慶，稱爲「落淚夜」。

如今，尼羅河水由一組大壩及灌漑系統控制著，其中最爲著名的是阿斯旺大水壩，它橫跨兩岸的壩頂近4公里長，底部厚980公尺，高110公尺，一年四季都可進行灌漑。沒有了一年一度的洪水泛濫，那些曾經令尼羅河河谷變得肥沃的淤泥只好沉積在納賽爾水庫的庫底了。

尼羅河畔的居民曾經根據河水的漲落，定下了各種勞作的日子，創造出一年分成三季的自然曆法：每年7月中旬，尼羅河水開始泛濫之時，自然曆中的第一個季節「阿赫特」就開始了，在此後的4個月裡田野被浸透在水中；第二個季節被稱爲「佩雷特」，意思是「出」，既指土地「出」水，也指幼芽「出」土，是農作物的生長季節；最後一季被稱爲「舍莫」，是收穫莊稼、平整土地和維修堤壩的季節。

尼羅河三角洲地區是埃及最富饒的地方，被稱爲「魚米之鄉」。雖然三角洲的面積僅占埃及全國總面積的24%，但在這塊土地

在古代世界中許多奇蹟都已毀損的今天，惟有金字塔依然聳立在大地之上。

上，人口卻占全國人口的90%以上。埃及的城市、村落、居民和久負盛名的歷史古蹟，絕大部分都分布在這一帶，「不到綠色走廊不算到埃及」的說法在非洲極為普遍。這裡是古埃及燦爛文明的搖籃，也是世界著名的文化發祥地之一。

早在公元前6000年左右，埃及人的祖先就在尼羅河兩岸孳養生息。據史料記載，塔吉安人曾在這裡生活、定居，法尤姆人、梅里姆德人和巴達里人也都先後在此生活。他們不僅從事漁獵，還從事農耕。公元前4000年左右，他們就已經創建了圍堰造地、築堤防洪和引水灌溉等控水工程。他們還學會了用亞麻和獸皮做衣服，用石頭做鋤板，用木頭做小船，用稱為「瑟德」的紙莎草編筐籃。那

> 這裡是古埃及燦爛文明的搖籃，也是世界著名的文化發祥地之一。

時，在上、下埃及出現了兩個奴隸制王國。公元前3200年，上埃及法老梅尼斯統一了上、下埃及，建立了第一個統一的奴隸制國家，定都於開羅西南30公里的孟菲斯，這座古城被稱為「白色城堡」。

古代的埃及人，還創造了輝煌的文化，發展了天文、數學、醫學、建築學等。尼羅河畔，各個歷史時期的文物古蹟比比皆是，雄偉的開羅城、巍峨的金字塔以及各種各樣的古代廟宇，無不令人讚嘆。

在尼羅河畔底比斯古都四周，許多拉美西斯遺跡就在向世人昭示著埃及的過去。其中，有世界上最令人驚嘆的廟宇—凱爾奈克，占地0.02平方公里，奉祀底比斯之神，即公羊頭的阿蒙。此外，還有獅身

阿蒙神廟是古埃及法老獻給太陽神、自然神以及月亮神的廟宇。

人面像、神殿、廟宇和一個聖湖。緊挨凱爾奈克的是盧克索，也是奉祀阿蒙的。它的對面就是帝王谷，這裡葬了第十八王朝（公元前1570～前1342年）的許多法老。埃及最著名的基沙大金字塔，坐落在開羅附近，緊靠尼羅河三角洲。

尼羅河的確為埃及提供了許多得天獨厚的生存和發展條件，並在此基礎上促進了埃及文明的誕生。早在法老時期，埃及就流傳著「埃及就是尼羅河」、「尼羅河是埃及的母親」等諺語。尼羅河也確實是埃及人民生命的源泉，它為沿岸人民積聚財富、締造文明創造了條件，所以，埃及人民把尼羅河比喻為哺育、滋養自己的偉大母親。

撒哈拉沙漠的白天是看不到地平線的，白茫茫一片，難分遠近。阿哈加爾山脈就像一個碩大無朋的島嶼，聳立在沙漠上。

撒哈拉沙漠是世界上最大的熱帶沙漠，幾乎包括整個北非，西臨大西洋、北接阿特拉斯山脈和地中海，東瀕紅海，南連薩赫勒。

撒哈拉沙漠主要的地形特點包括：季節性泛濫的淺盆地和大片綠洲低地；廣闊的多石平原；布滿岩石的高原；陡峭的山脈；沙灘、沙丘和沙海。其最高海拔處是提貝斯提山脈庫西山的最高峰，高達3415公尺；最低處是埃及的蓋塔拉窪地，低於海平面133公尺。

在約500萬年前的上新世早期（530萬年前～340萬年前），撒哈拉就已經成為氣候性沙漠，此後，時而乾燥，時而潮濕。目前，沙漠主要分兩個氣候區，北部為乾燥亞熱帶氣候，其季節性

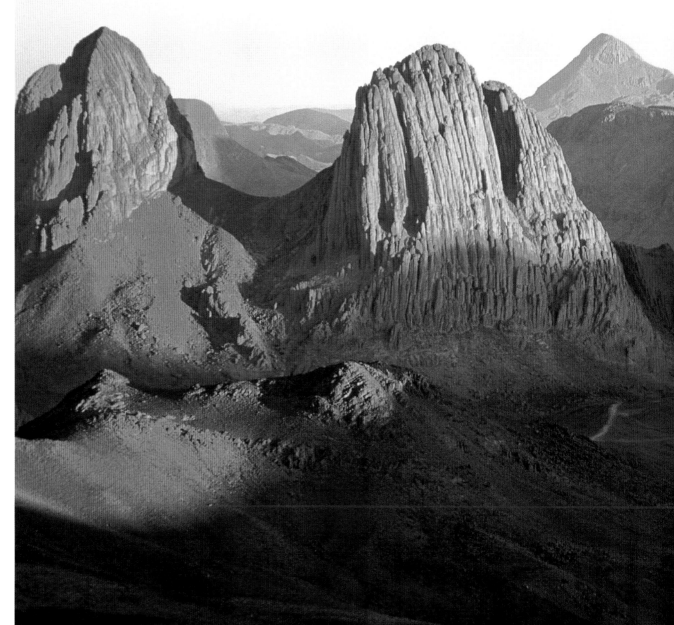

氣溫變化和每日的溫差均極大。降雨雪主要在冬季，多為降雨，有時也降雪，但在某些乾燥地區，夏季經常可以見到突發的洪水。

撒哈拉沙漠的白天是看不到地平線的，白茫茫一片，難分遠

位於撒哈拉沙漠中北部的阿哈加爾山脈，其實是一座花崗岩高原。

近。阿哈加爾山脈就像一個碩大無朋的島嶼，聳立在沙漠上。阿哈加爾雖被稱作山脈，其實是一座花崗岩高原。在其中心阿特加，火山岩漿在花崗岩上堆積到180公尺，形成玄武岩。在3000公尺的地方，是一排由另一種火山岩—響岩構成的岩塔、岩柱和岩針，蔚為壯觀。岩漿在冷卻後碎成的長棱柱形，猶如一束束豎著的巨大蘆葦。在方圓777公里的阿特加範圍內，像這樣的石柱就有300多根，堪稱奇景。當地的圖阿雷格人，稱此地為「阿塞克拉姆」，意為「世界的盡頭」。

阿哈加爾山脈幾乎沒有植物，降雨零星短暫，只有在峭壁圍繞的峽谷中，因雨水蒸發不多，才會聚成水池，附近長出些綠色植物來。這類水池雖然很少，但對圖阿雷格人的牲畜卻極為重要。

阿哈加爾的圖阿雷格人身材高大、皮膚白晰。他們的族名「圖阿雷格」，是阿拉伯語「遭真主遺跡」的意思。圖阿雷格族中的男人從青春期便開始戴上面紗，據說是防止魔鬼從嘴巴進入身體。他們身佩長劍、匕首和用白羚羊皮做的盾。而族中的女人出門則不戴面紗，而且有權處理家務。

在撒哈拉沙漠南部，穩定的大陸性亞熱帶氣團和來自南方的不穩定海洋熱帶氣團經常發生季節性相互作用，產生乾燥的熱帶氣候，所以白天氣溫的變化沒有北部明顯。

> 從一個綠洲到另一個綠洲之間是一片荒蕪，見不到活的生物，甚至連一棵樹也沒有。

生活在撒哈拉沙漠綠洲上的小鳥，羽色艷麗，靈巧可愛。

而在沙漠中部地區，氣候則異常炎熱，夏日中午，沙石熱到可以燙傷手。在最熱的幾個月裡當地人只有在天黑後才能出來行走。這裡從一個綠洲到另一個綠洲距離很遠，離開這些綠洲水泉不過二、三公里，便一片荒蕪，見不到活的生物，甚至連一棵樹也沒有；天空很少有雲，通常一年只有幾個小時下雨，而且雨水瞬息間便在沙子中消失了。

就在這被稱為全世界最熱的地方，一些法國地質學家發現了看起來像是古代冰川的遺跡—岩石面上有一些平行的長條擦痕和溝紋。除了這些冰川痕跡，他們還在冰川層的下部和上部發現了化石，通過對這些夾著冰川遺跡的化石年代進行測定，法國地質學家斷定，約在4.5億萬年前，撒哈拉地區曾經有過冰川。若干年來，法國政府及民營石油公司多次派地質考察隊進入撒哈拉，整個北非從摩洛

哥、毛里塔尼亞、阿爾及利亞到尼日利亞等國也都發現有冰川痕跡，而只有像今天南極這樣龐大的極地冰冠，才能有如此大的冰原在面積如大洲的廣大地區中留下痕跡，因此人們推斷，4億～5億年前南極位於撒哈拉。這一發現，雖沒有推翻現有的地質學概念，但確屬國際科學研究的一項重要成就，並由此引發了有關大陸漂移、兩極移徙和地球變化的不少新學說。

雖然撒哈拉是否有過南極冰川的謎底尚未最終揭曉，但在這極端乾旱缺水、土地龜裂、植物稀少的曠地，確實曾經有過高度繁榮昌盛的遠古文明，沙漠上許多綺麗多姿的大型壁畫，就是這遠古文明的結晶。

撒哈拉壁畫的內容包括豐富多彩的大自然及當地古代人的生活圖景。為了證實這一切，科學家還對這裡的古代植物孢子花粉進行分析，用碳—14放射性同位素鑒定年代，以及從地貌學上進行研究，科學家認為，氣候在這兒變了許多「魔法」。近二、三百萬年以來（在地質學上，稱這段時期為第四紀），地球上的氣候經歷了幾次明顯的乾濕交替的變遷。在第四紀，高緯度地區曾幾度為巨大的冰川覆蓋，像撒哈拉這樣的低緯度地區則出現了大雨和洪水，河流縱橫，湖泊成群。公元前1萬年前後，撒哈拉地區的氣候越來越濕潤，植物茂密。從公元前7000年到公元前2000年，氣候大部分時間都是非常濕潤的，其中公元前3500年前後，撒哈拉的湖泊面積達到最大，這時正是河馬、水牛、鱷魚等動物最快樂的時光。由於河湖充盈，撒哈拉許多地方捕魚業也很興旺，這一點可以由近代發現的魚類、貽貝的遺跡以及大量捕魚工具得到證明。特別是除了骨制魚叉外，在這裡發現有魚網上用的重錘，這表明當時已經採用拉大網

> 湖泊變小了，河流乾涸了，植物枯萎退化了，草原變成了沙漠。

茫茫沙漠依然有著多種多樣的風成地貌形態，絕非是單調而乏味的。

世界自然奇觀·非洲

的技術來捕魚，充分表明魚的數量之豐。那時，撒哈拉的一些高原上，還生長著許多樹木，如雪松、柏樹、赤楊、胡桃等。

但從公元前3500年起，由於大氣環流的變化，來自南方海洋上的濕潤氣流越來越難以深入撒哈拉的廣大內地，氣候因此逐漸轉爲乾燥，茂盛的森林爲草原所取代，水牛、河馬等動物逐漸消失，捕魚業也不復存在，只是在一個相對長的時期內，對於黃牛、綿羊、羚羊、長頸鹿等草原動物來說，撒哈拉還是一個生存的樂園。在公元前2000年以後，氣候轉向乾旱的過程加速了，雖然有過幾次短暫的雨水較多的時期，但乾旱的總趨勢沒有改變。湖泊變小了，河流乾涸了，留下許多布滿礫石的乾河床；植物普遍枯萎退化，草原變成了沙漠，許多動物也逐漸在撒哈拉絕跡。氣候越來越乾旱，沙漠化的程度

也越來越深，最後在這片土地上，就只留下少數綠洲，以及那些記載著往昔繁榮生活的壁畫，其餘的全被莽莽黃沙覆蓋了。

遍布撒哈拉的沙粒，是千百年風化侵蝕過程的產物，河流在這個過程中也起到了很大的作用。根據勘查測量，人們發現撒哈拉地區有著非常稠密的幹河床網，但過去這些江河並不是流入大海，而是注入一個個內陸盆地。當河水流動時，它一路帶下

撒哈拉沙漠壁畫群中動物形象頗多，千姿百態，各具其妙。這是一幅描寫飼養牲畜場面的壁畫。

許多沙石泥土，逐漸把盆地塡滿，後來連河床本身也被堵塞了。在這種情況下，河水不得不另找出路，於是就向兩邊泛濫，淹沒了大片土地，形成了廣大的沼澤。當氣候轉爲乾燥以後，河水的來源越來越少，江河湖泊便逐漸乾涸，到近代，整個撒哈拉地區只在邊緣剩下一個乍得湖。這個湖過去最大時面積曾達50萬平方公里，而如今面積已縮小到幾千平方公里，水深也只有幾公尺。在烈日照射下，曾經廣布於河流兩岸的沼澤變成了乾燥的陸地，那些疏鬆的河流沖積物，在風吹日曬、熱脹冷縮的作用下，漸漸龜裂破碎，其中的粉塵被大風吹走，而石英顆粒則在原地大量堆積起來，演變成爲沙丘和沙海，整個撒哈拉地區也就成了大沙漠。

駱駝能以稀少植被中最粗糙的部分爲生，這使得它在沙漠中依舊能爲繁衍生息。

171

從空中俯瞰，東非大裂谷是「大地上最大的傷疤」，其中成串分佈的湖泊，晶亮如珠，裝點著美麗的非洲大陸。

裂谷是地殼斷裂後形成的狹長深陷谷盆，有人把它比作「地球的傷疤」。「大地上最大的傷疤」是東非大裂谷，它從贊比西河河口向北延至紅海，跨越赤道南北，全長6750公里，一般寬度為50～80公里，最窄處只有3公尺寬。大裂谷兩邊，陡崖壁立，高出谷底數百到一二公里。谷底的地勢起伏也很大，裂谷中的湖泊都是低窪的谷盆積水形成的，其中，阿薩爾湖湖面在海平面以下150公尺，為非洲大陸的最低點；坦噶尼喀湖深達1436公尺，僅次於貝加爾湖，為全世界第二深湖泊。從飛機上俯瞰，裂谷就像是一條用推土機推出的深溝，其中成串分佈的湖泊，晶亮如珠，裝點著美麗的非洲大陸。

由北面的敘利亞到南面的莫三比克，東非大裂谷穿越20個國家，綿延的距離差不多是地球圓周的1/5。如果地球的兩片地殼板塊（阿拉伯半島和東部非洲在其中一塊上，非洲大陸的餘下部分在另一塊上）在地下分開，那麼就會發生這種情況：沿東非大裂谷軸線的持續地殼運動令湖泊、河流變得廣闊，使裂谷加深，終有一天海水會湧入，把東部非洲與整個非洲大陸分開。

其實，東非大裂谷並不是谷，因為在整條裂谷中，既有崇山，也有高原，而且在埃塞俄比亞南部還分成兩支，要到坦桑尼亞與烏幹達邊界的維多利亞湖地區才重合起來，只不過沿著裂谷的湖海丘壑把裂谷的走勢清楚地顯示出來了。

那麼，這樣的地形究竟是怎樣形成的呢？原來，這裡是個斷層陷落帶，它是在地殼運動過程中，由巨大的斷裂作用形成的；而地殼斷裂，則是由於地幔上層的熱對流造成的。東非處在地幔熱對流上升流的強烈活動地帶，地幔上升流的上升作用，使東非隆起成為高原，地殼也因張力作

用產生裂隙—裂隙中間的地面下沉，斷裂的兩翼相對抬升，形成裂谷的兩壁。在裂谷的形成過程中，往往伴隨著劇烈的火山活動，形成大量的熔岩，例如埃塞俄比亞高原，就是由多期火山噴出物堆積起來的熔岩高原；再如乞力馬札羅山、魯文佐裡山等，都是海拔在5000公尺以上的死火山。目前，這裡的地殼仍不穩定，不少火山還在活動著，地震經常發生。1978年11月，在東非大裂谷與紅海交界的阿法爾地區，火山、地震活動此起彼落，在幾天之內地面就裂開了1公尺多，地下的熔岩從裂縫中狂奔出來。坐落在裂谷中段的尼拉貢戈火山，噴發頻繁而猛烈，海拔3470公尺的巨大山體終年籠罩著濃密的火山煙霧，到處散發著刺鼻的硫磺味。山頂上有一個長300公尺、寬100公尺的火山口，火山口裡是充滿高溫熔岩的岩漿湖，通紅熾熱的岩漿在湖中沸騰嘶鳴，猶如開爐鋼水，成為大自然一大壯麗奇觀。以上這一切都顯示出，大裂谷的演化仍在繼續。

一般說來，形成裂谷的地方都位於地殼的「熱點」上，溫度與密度的差別令熔岩築向地殼表面，沿著裂谷的軸線，火山活動都很常見，所以東非有數座火山都不會乾涸，全年水分亦不虞匱乏，有足夠的水草供食草動物食用。反之，生活在塞倫蓋蒂平原的動物，在乾旱季節則要遷徙到有水草的地方。塞倫蓋蒂平原

> 大裂谷兩邊，陡崖壁立，高出谷底數百到一二公里。

可容下比恩戈羅恩戈羅火山多100倍的動物。火山口內有一個天然灌溉系統，鋪有熔岩、火山灰和火山渣。因地形發生變化，一條新河的奔騰流水衝開了一道峽谷，峽壁不但顯露出各層天然礦物，也露出了化石和古人的製品。

距東非大裂谷起始點約800公里處，由於海水侵入，這道口子沿亞喀巴和紅海伸延，到埃塞俄比亞寬闊的扇形達納基勒窪地才轉入非洲大陸，其鹹度與死海相若，鹽水曾淹沒這片5000平方公里的平原，有些部分在海平面155公尺以下，當所有水分蒸發後，留下一層岩鹽，有些地方竟厚達5000公尺。

在沿東非大裂谷形成的湖泊中，坦噶尼喀湖、馬拉維湖和維多利亞湖等東非淡水大湖是觀察動物進化的理想地方。維多利亞湖水深100公尺，是三個湖中最淺的一個，亦是形成最晚的，只有約75萬年歷史。湖中有的魚因環境變化而進化成新種。維多利亞湖在氾濫時會把原來與外界隔絕水體中的生物接收過來；在乾旱期，湖中生物又會回復與世隔絕的生活。在狹窄、較深而且較古老（超過200萬年）的馬拉維湖和坦噶尼喀湖中，新種生物則是因隔絕而適應新環境進化形成的。

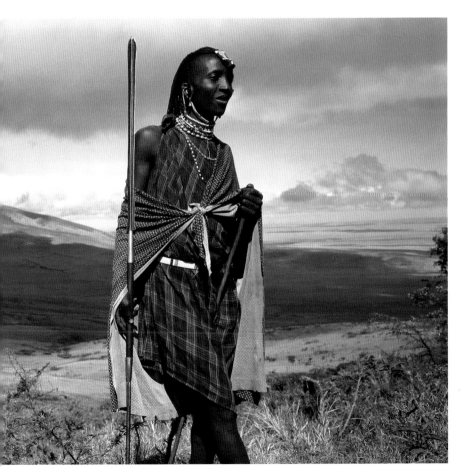

東非大裂谷不僅自然景觀舉世聞名，而且還是人類誕生的「搖籃」之一。

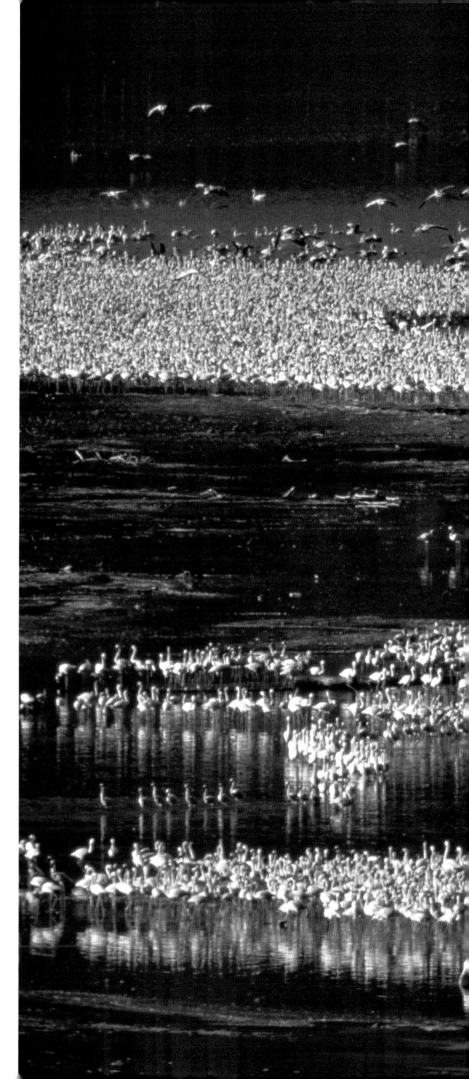

納庫魯湖是一個火烈鳥聚居的地方，被稱為「火烈鳥的天堂」。

納庫魯湖位於肯雅裂谷省首府納庫魯市南部，湖泊面積52平方公里，1960年，納庫魯湖連同附近草地、沼澤、樹林和山地被劃為鳥類保護區，1968年正式闢為國家公園，是非洲地區為保護鳥類最早建立的國家公園之一。

納庫魯湖是一個火鶴鳥聚居的地方，被稱為「火鶴鳥的天堂」。這裡的火鶴鳥有大小兩種，大的身高1公尺，長1.4公尺，數量較少；小的身高0.7公尺，長1公尺，數量較多。它們都是長腿、長頸、巨喙，大部分羽色從粉紅至深紅，僅飛羽呈黑色，長喙上平下彎，上嘴較小，下嘴較高，為鮮明的紅色或黃色，端部漆黑，尖端呈鉤狀，極其別致。火鶴鳥聚集時往往有幾萬隻甚至十幾萬隻，分散在湖水中或淺灘上，此時的納庫魯湖湖光鳥影，交相輝映，仿佛大片的紅雲，景象奇特，堪稱「世界禽鳥王國中的絕景」。

火鶴鳥又叫焰鸛、紅鸛、火鶴，共有6種，是一類世界著名的大型涉禽。成鳥在繁殖季節，全身羽毛呈朱紅色或鮮艷的火紅色，所以得名火鶴鳥。

關於火鶴鳥紅色羽毛的由來，曾有兩種不同的說法：一種

納庫魯湖湖水波平如鏡，湖畔林木蔥鬱，是鳥類棲息的「天堂」。

世界自然奇觀·非洲

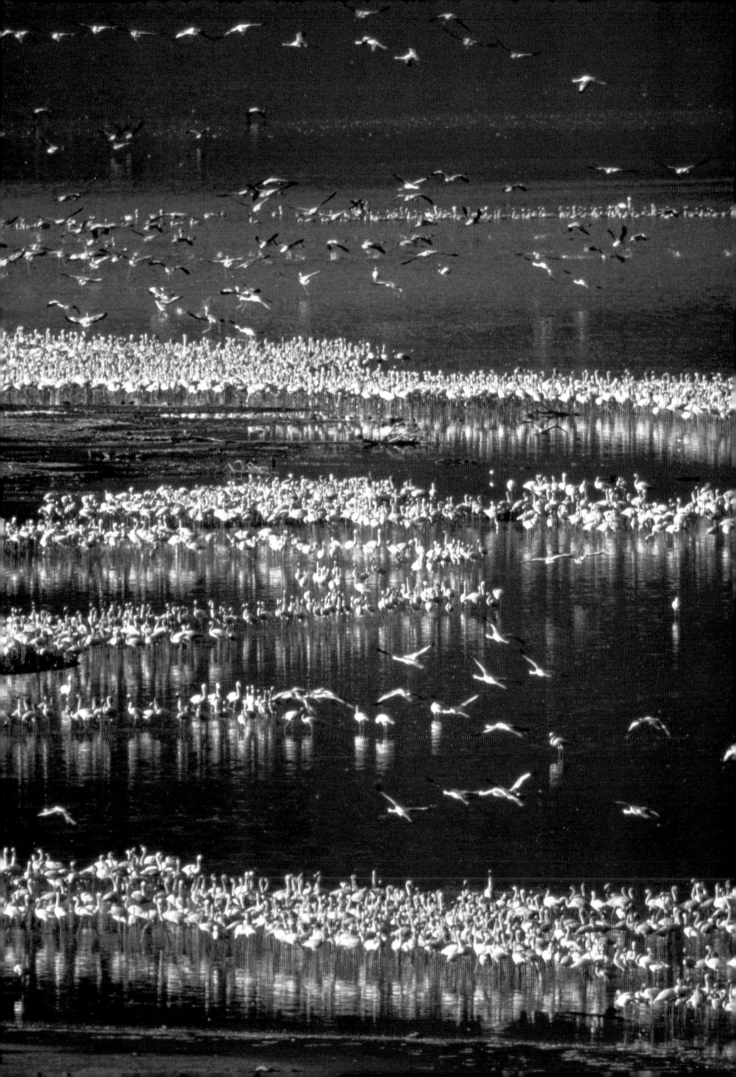

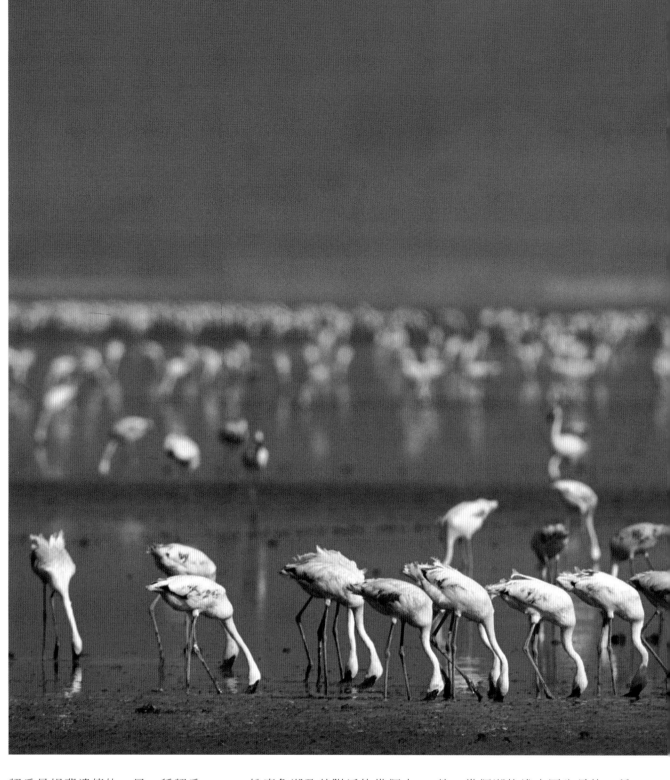

認為是祖輩遺傳的，另一種認為是後來獲得的。現在科學家經研究證實，紅色羽毛不是生來就有的（幼鳥全身是灰色的），而是它們吃了一種綠色的小水藻以後，這種小水藻經過消化系統的作用，產生一種會使羽毛變紅的物質，這樣才形成紅色羽毛的。

納庫魯湖及其附近的幾個小湖，地處東非大裂谷谷底，由地殼劇烈變動形成。它的周圍有大量流水注入，但卻沒有一個出水口，長年累月，水流帶來大量熔岩土，造成湖水中鹽鹼質沉積。這種鹽鹼質和赤道線上的強烈陽光，為藻類孳生提供了良好的條件，幾個湖的淺水區生長的一種暗綠色水藻成為火鶴鳥賴以為生的主要食物。水藻中含有大量蛋白質，一隻火鶴鳥每天約吸食250克，而水藻中含有的葉紅素，在火鶴鳥食用後，會經過消化作用生成一種紅色的羽毛，這也是納庫魯湖及周圍地區火鶴鳥聚集的

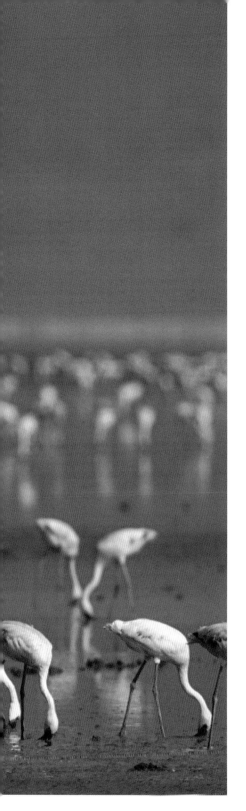

小型軟體動物和甲殼動物。它們的捕食動作十分有趣：先把嘴巴伸入水中，再側轉頭部使嘴巴翻轉，上嘴在下而下嘴在上，然後頭部有節奏地運動，使水和泥從嘴邊流出，剩下的小動物或植物就留在口中了。

火鶴鳥與一般鳥類不同，它有結集大群繁殖的習性。例如在非洲東部鹽湖附近，人們看到集群營巢的火鶴鳥就有300萬隻之多。它們用嘴巴把污泥滾成小球，然後用腳將它堆砌成巢，像個圓錐形的平臺，上面是蝶形凹槽，離地40多公分。

火鶴鳥的求偶方式也很特殊，一到求偶季節，雄鳥便跑到雌鳥跟前，扭頸展翅，跳躍起舞，以贏得對方的青睞。數天以後，許多火鶴鳥便成雙成對了。雌鳥一般產下2枚白色蛋，由雌雄鳥輪流孵化。孵化期約為30天，剛出世的幼雛完全不像親鳥，渾身是柔軟的白色或灰色的絨毛，直嘴短腿，會唧唧叫，有點像小鵝。可是，10天以後，它開始逐漸變成親鳥的模樣。幼雛是留巢晚成鳥，由親鳥哺育65～70天後，才能加入群體獨立覓食。

火鶴鳥的「集體觀念」很強，一旦遷徙開始，無論是正在孵蛋的雄鳥，還是抱著幼雛的雌鳥，都得服從集體，一塊行動。至於那些還不大會走路的幼雛和尚未孵化的蛋，就只好忍痛割愛，遺棄在那裡了。

納庫魯湖除火鶴鳥外，還棲息著400多種、數百萬隻珍禽。這裡氣候溫和，湖水平靜，水草茂密，在湖邊密林中，居住著褐鷹、長冠鷹等食肉鳥，也有濱鷸、磯鷸等候鳥，還有杜鵑、翠鳥、歐椋鳥、太陽鳥等。

整個納庫魯湖就是各色各樣鳥類的樂園，每年，都有許多鳥類學家從世界各國前來考察研究，因此這裡也成了「鳥類學家的天堂」。

每年六七月間，成群的火鶴鳥來到納庫魯湖，成為這裡一道獨特的風景。

原因所在。

火鶴鳥能涉水、游泳，也善於飛行。飛翔時，它脖子伸長，姿態優雅。由於種類不同，它們食性各異，多吃水中藻類，也食

納庫魯湖是個「鳥的樂園」。作為這個「大家庭」中的一員，翠鳥羽色鮮豔、小巧可人，發出的格格聲或尖叫聲總是顯得有些與眾不同。

177

　　圖爾卡納湖形成於幾千萬年前，是一個鹹水湖，不僅景色迷人，還以「人類的搖籃」著稱於世。

　　圖爾卡納湖位於肯雅北部，與埃塞俄比亞邊境相連，它是東非大裂谷和肯雅最大的內陸湖，長290公里，最寬處達56公里，面積6405平方公里，海拔375公尺。1888年，泰萊基伯爵和路德維希·馮·赫納中尉到達此湖，以奧地利王儲魯道夫的名字為之命名，因而此湖又叫魯道夫湖。

　　圖爾卡納湖曾和巴林戈湖（南面）構成一個較大水域，經索馬特河注入尼羅河，更新世時期（約160萬～1萬年前），由於地殼運動，形成一較小的獨立內陸湖，火山爆發造成東、南多岩的湖岸，較低的西、北湖岸由沙丘、沙坑和泥灘構成。

　　圖爾卡納湖中有3個主要島

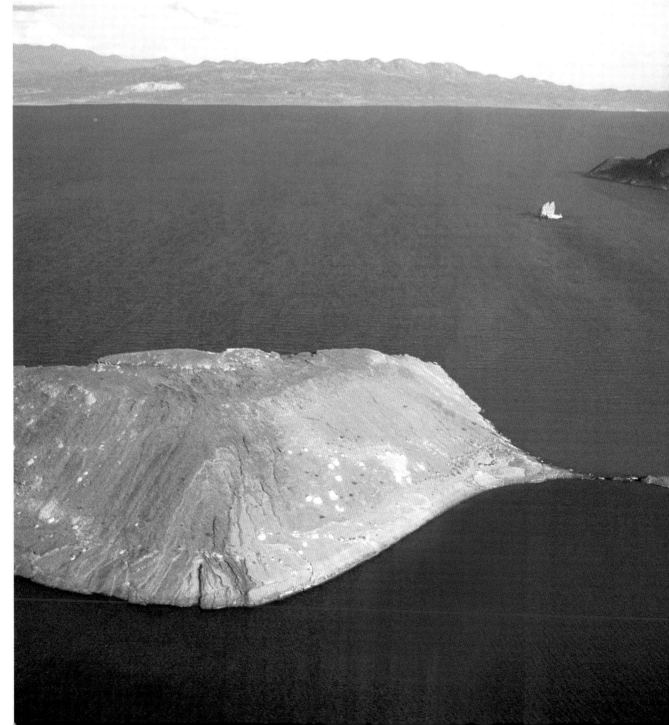

嶼，分別在湖的南部、北部和中心，都是火成島。中心島是2000多萬年前湖底火山噴發後形成的圓形島嶼，直徑約5公里。島內有小湖，湖中盛產鱸魚，湖內還生存著上萬條鱸魚，它們以其他魚類爲食。鱸魚生活於平靜的湖泊

圖爾卡納湖浩瀚萬頃，水天相連，不僅物產富饒，而且景色秀麗。

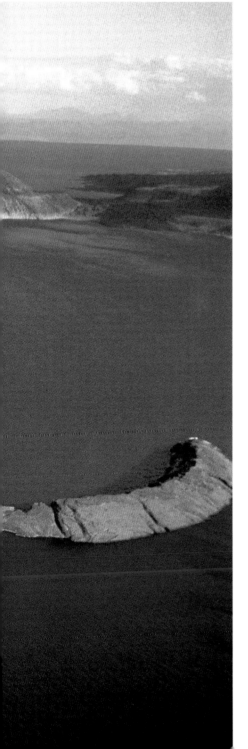

中，春季產卵，雌魚將成串的卵產於淺水水草枝條間。島上還有長達2公尺的蜥蜴，它們的形態同1.3億年前一樣。與蛇的外表特徵相似，蜥蜴有著角質鱗，雄性有一對交接器（半陰莖），方骨可活動。典型的蜥蜴身體略呈圓柱形，四肢發達，尾部稍長於頭部和身體的總和，下眼瞼可活動。它的頭、背部或尾上都有棱脊，喉部皮膚還有皺褶，但顏色鮮豔。

蜥蜴和鱸魚都是上古時期爬行動物的活化石。在圖爾卡納湖的湖中島上，還隨處可見蝰蛇、眼鏡蛇、響尾蛇等毒蛇，因此在這個島上捕魚的人不多。

圖爾卡納湖的水位和水面積不定，唯一的長年支流是流自埃塞俄比亞的奧莫河。湖無出口，水中含鹽，常有突發的風暴，因此，航行較爲危險。因湖中產魚豐富，所以這裡候鳥和留鳥較多，有紅鸛、鸕鶿和翠鳥等。沿湖還種植了少量高粱。

圖爾卡納湖是一個鹹水湖，形成於幾千萬年前，它不僅景色迷人，還以「人類的搖籃」著稱於世。

1972年，肯雅籍英國人類學家理查·李基在圖爾卡納湖畔彼福勒地區發掘出一個被稱爲「1470號人」的頭骨，其特徵與現代人相近似。經測定，其生存年代距今已有290萬年，是已完成從猿到人過渡階段的「完全形成的人」，即典型的「能人」，從而證實人類在地球上至少已生活了100

蜥蜴能改變自己的顏色僞裝自己，它的尾巴亦能盤繞在枝條上，使自己多一個額外的支撐點。

萬年，較之原來的50萬年之說又大大推前了一步。

理查·李基23歲時率領美國、法國和肯雅的人類學家到圖爾卡納湖北岸考察，結果證明，此地在10萬年前就有現代人存在。

在本世紀70、80年代，圖爾卡納湖附近共發現了160個人類頭蓋骨化石、4000多件哺乳動物化石以及龜、鱷魚等化石和石器時代的器具。這些化石說明，300萬年前的圖爾卡納湖地區曾森林茂密、水草豐美、動物成群。

在圖爾卡納湖周圍地區居住著28個勇敢的部族，其中以圖爾卡納族人口最多，圖爾卡納湖就是以這個部族的名字命名的，他們至今仍保持著獨特的生活習慣，過著遊牧和漁獵生活。

300萬年前的圖爾卡納湖地區曾森林茂密、水草豐美、動物成群。

179

山頂被冰雪覆蓋，氣候異常寒冷，冰雪常年不化，非洲人把它稱作「赤道邊上的白雪公主」。

乞力馬札羅山位於南緯3°、坦桑尼亞東北部，終年積雪，有「非洲之巔」之稱，主峰基博峰海拔5890公尺。在斯瓦西裡語中，「乞力馬札羅」意為「閃耀的山」，其山腳雖屬熱帶，但山頂卻如西伯利亞寒冬一般。

乞力馬札羅山接近肯雅邊界，山長100公里，寬75公里，周圍並無山脈相連。它形成於200萬年前，當時火山活動頻繁，熔岩不斷從地球內部湧出，一次噴發的熔岩凝固後，又被另一次噴發的熔岩所覆蓋。因此，今天的乞力馬札羅山共有3座山峰，就是在3次地殼激烈活動時期形成的，最高峰基博峰位於正中，東西兩邊是馬文濟峰和希拉峰。然而，乞力馬札羅的造山過程並未就此完結，火山活動停止後，在各種侵蝕力量的繼續塑造下，才最終形成現在的乞力馬札羅山。其最低峰－希拉峰是在最初的噴發形成後，經過坍塌和侵蝕形成的。馬文濟峰則像基博峰旁的一塊疙瘩，陡峭程度截然不同。在馬文濟峰與形成最晚的基博峰之間，是一個11公里長的鞍形地帶。

基博峰的圓頂是一個直徑2500公尺、深約300公尺的火山口，裡面有個火山灰坑，現仍冒出硫磺氣。作爲各峰中唯一位於雪線以上的山峰，基博峰覆蓋其北緣的冰原伸入火山口，另一個冰原則在西南面垂掛至4500公尺以下，是非洲最寬的冰川。

乞力馬札羅山高聳入雲，孤拔於周圍平原之上，其獨特的地理特徵對氣候系統產生了很大影響。由印度洋吹來的東風抵達乞力馬札羅山後，即在陡立的山壁阻擋下轉而向上，氣流裡的水分在上升的過程中降爲雨水或霜雪，因此大部分覆蓋山峰的冰雪並不是來自山頂的雲，而是來自山下上升的雲，由此乞力馬札羅山上的幾個植被帶就與周圍平原

乞力馬札羅山峰頂終年積雪，在這離赤道很近的地方，大象悠然自得地生活著，守護著這座非洲最高的山峰。

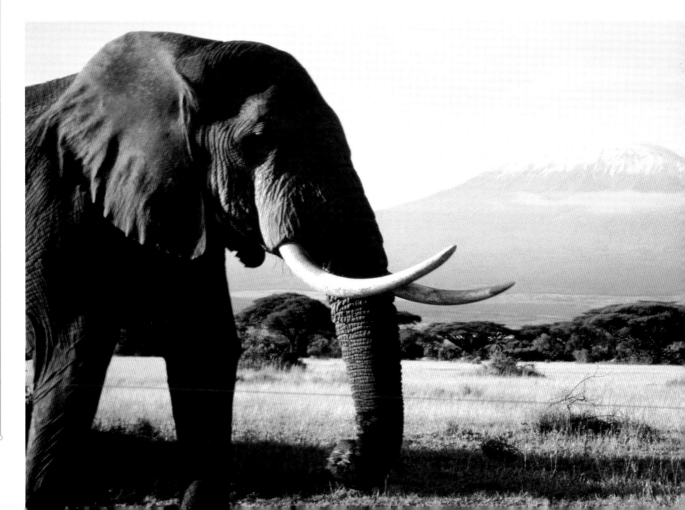

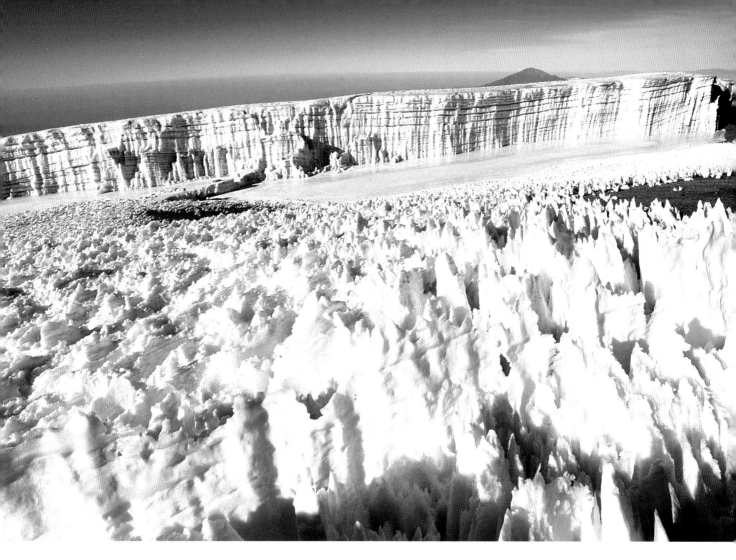

的熱帶稀樹草原呈現出了迥然不同的景觀。其山坡上的年平均降雨量為1780毫米，南坡和東坡上的水流供給潘加尼河、察沃河和吉佩湖，而北坡上的水流則供給安博塞利湖和察沃河。帕雷山脈從乞力馬札羅峰向東南延伸。

乞力馬札羅山麓為熱帶森林，是野生動物良好的生存領地，故有「世界野生動物園」的美稱。其山腰因土質肥沃，生長著茂密的咖啡、花生、茶樹和劍麻等經濟作物。在海拔3500公尺左右，則生長著典型的高地植物，主要為石南和苔蘚類等，但接近雪線之下的多屬高山植物。大動物如野水牛和追逐它們的豹

猶如天地般恢宏寬廣，雄偉壯麗，在陽光下潔白非凡。

子常可在雪線附近看到，但不大可能在雪線上長時間生活。山頂則被冰雪覆蓋，氣候異常寒冷，冰雪常年不化，形成罕見的赤道雪山奇觀，因此，非洲人也把它稱為「赤道邊上的白雪公主」。

長夏無冬的赤道地帶之所以會出現這樣的雪景，是因為這裡終年太陽很高，而高山上部空氣稀薄，大氣透明度好，因此吸收的太陽熱量就少，垂直方向上每升高1000公尺，氣溫就降低約6℃，到了一定高度，氣溫就降到0℃以下，出現終年積雪的景觀。

乞力馬札羅山也是世界上最高的火山之一，在1000年前還噴

乞力馬札羅山上的雪在寧靜中透著雄奇，沿冰蓋邊緣殘存下來的冰雪，使這裡終年閃現著聖潔的光芒。

發過。其山頂有一巨大的火山口，直徑為1800公尺，口內充填著冰雪，邊沿豎立著巨大的冰柱，景象十分奇特。因是休眠火山，偶而還有青煙從冰雪中冒出。

平時，乞力馬札羅山的山頂雲霧繚繞，忽隱忽現，顯得神秘莫測。但當雲霧散盡之時，雪峰就會顯現出來，在陽光的照射下，顯得光彩奪目。

居住在山麓的查加族人對這座長年深藏在雲霧之中的神秘山峰敬若神明，把它看作是一切生命的源泉。

181

塞倫蓋蒂以大群平原動物，特別是非洲大羚羊、羚羊和斑馬著稱，是非洲唯一仍有眾多陸地動物棲息遷移的地區。

東非大裂谷從坦桑尼亞穿過，形成南北走向的兩條平行裂谷，中間是一片水草茂盛的草地，爲野生動物的繁衍棲息提供了理想場所，這就是塞倫蓋蒂平原，也是塞倫蓋蒂國家野生動物園的所在之處。它以大群平原動物，特別是非洲大羚羊、羚羊和斑馬著稱，是非洲唯一仍有眾多陸地動物棲息遷移的地區。塞倫蓋蒂國家野生動物園設於1941年，占地約14800平方公里，內有非洲最佳的草原及廣大的刺槐樹草原，是坦桑尼亞面積最大、野生動物最集中的天然動物園。

塞倫蓋蒂國家野生動物園海拔900～1800公尺，自維多利亞湖東南岸向東和東南方向伸展，長達160公里。其東部走廊地帶寬40公里，長160公里，北接肯雅與坦桑尼亞兩國的邊界。沿著這個東部走廊，有150萬頭非洲大羚羊、20萬匹斑馬、同樣眾多的羚羊及其他經此遷徙的動物。在每年12月到次年5月的濕季裡，獸群在公園的東南平原上棲息，隨後向西移至公園的稀樹草原，再向北進入肯雅和坦桑尼亞邊界上的馬拉草原，並於11月乾季末尾時，折回公園的東南平原。

羚羊體形優美，體小或中等，常常5～10頭成群生活，有時一群也可達數百隻。它們棲息在塞倫蓋蒂開闊的平原上，機警，

惹人喜愛，有著深淺不同的褐色皮毛，腹部和臀部白色，有的沿身體兩側還有一水準的黑色條紋，角通常呈里拉琴形。

羚羊有大約12個種和50多個

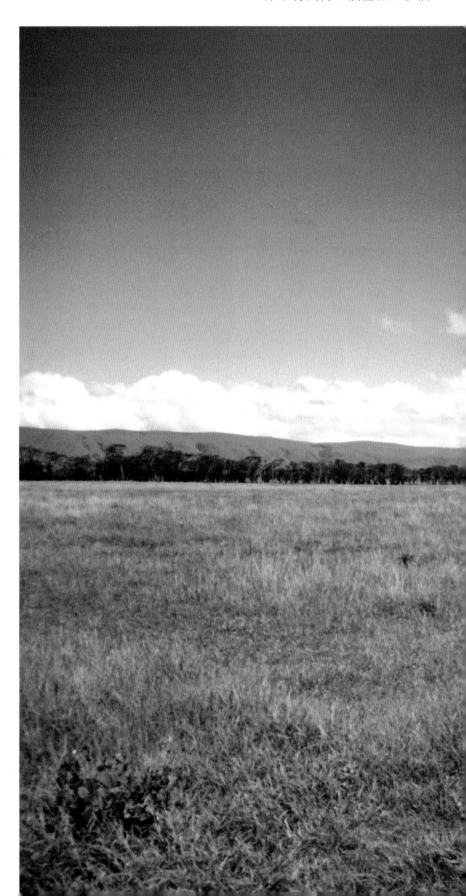

亞種，在非洲生活的羚羊主要有蒼羚、鹿羚、格蘭特氏羚和紅額羚等，其中蒼羚是最大的羚羊，分佈在非洲北部。

塞倫蓋蒂的斑馬，通常肩高在120～140公分之間，各種之間斑紋類型不同，容易區別。有的斑紋寬，各紋之間距離亦寬，主要條紋之間有顏色較淺的「影紋」；有的斑紋只限於頭、頸和

下頁圖：一年一度的角馬大遷徙，是塞倫蓋蒂最爲壯觀的景象。

塞倫蓋蒂開闊的平原是這裡獨特的景觀，也是其魅力所在。

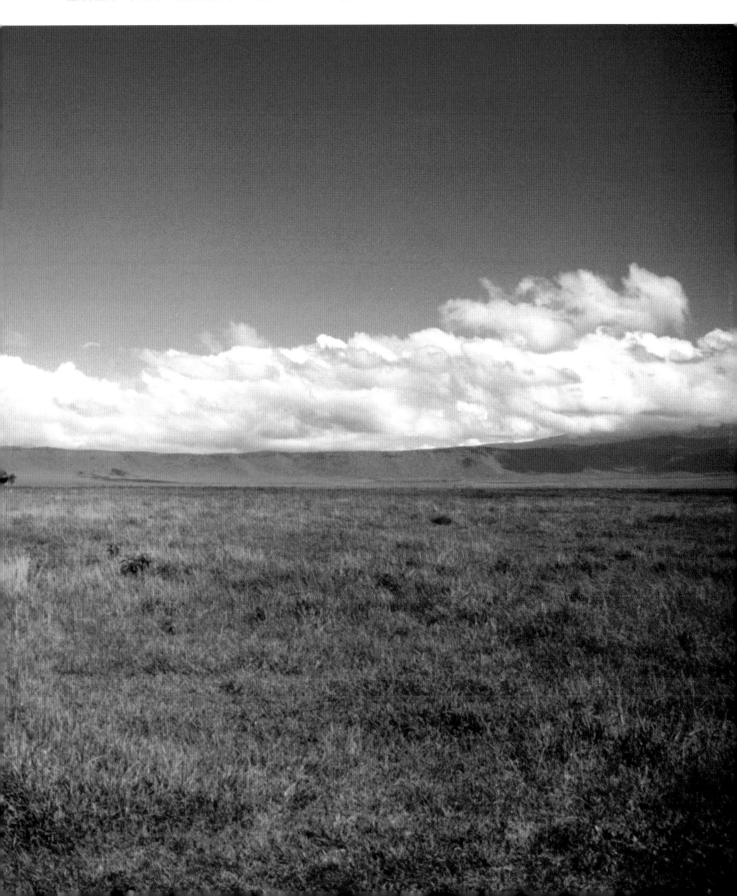

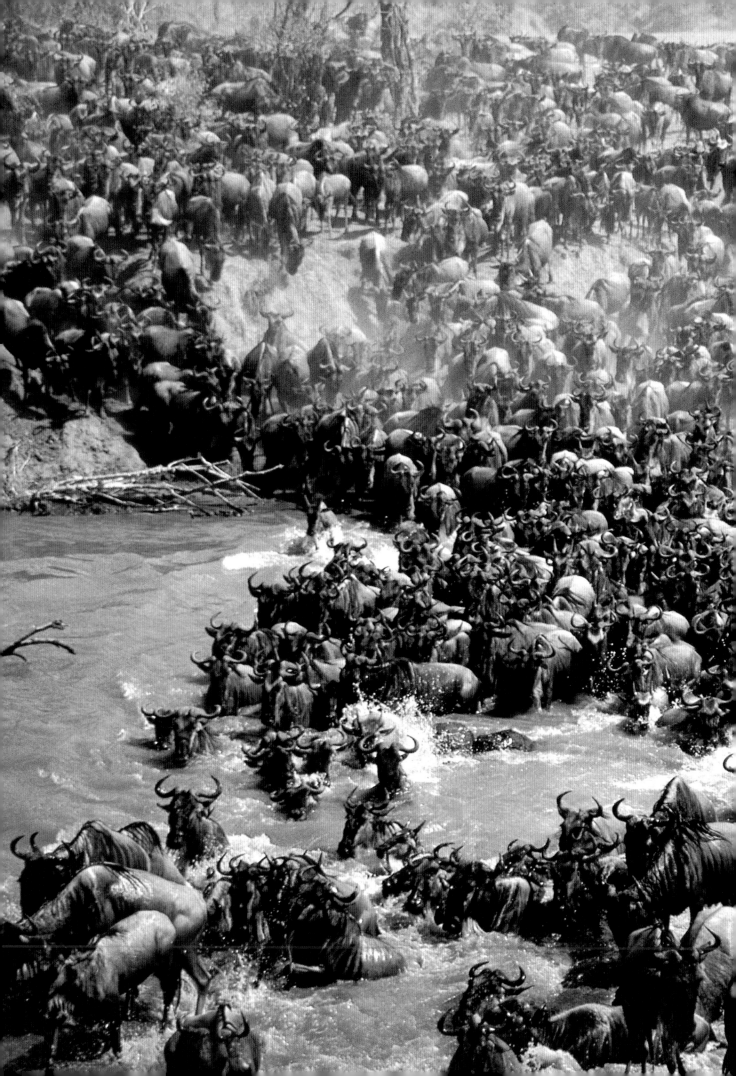

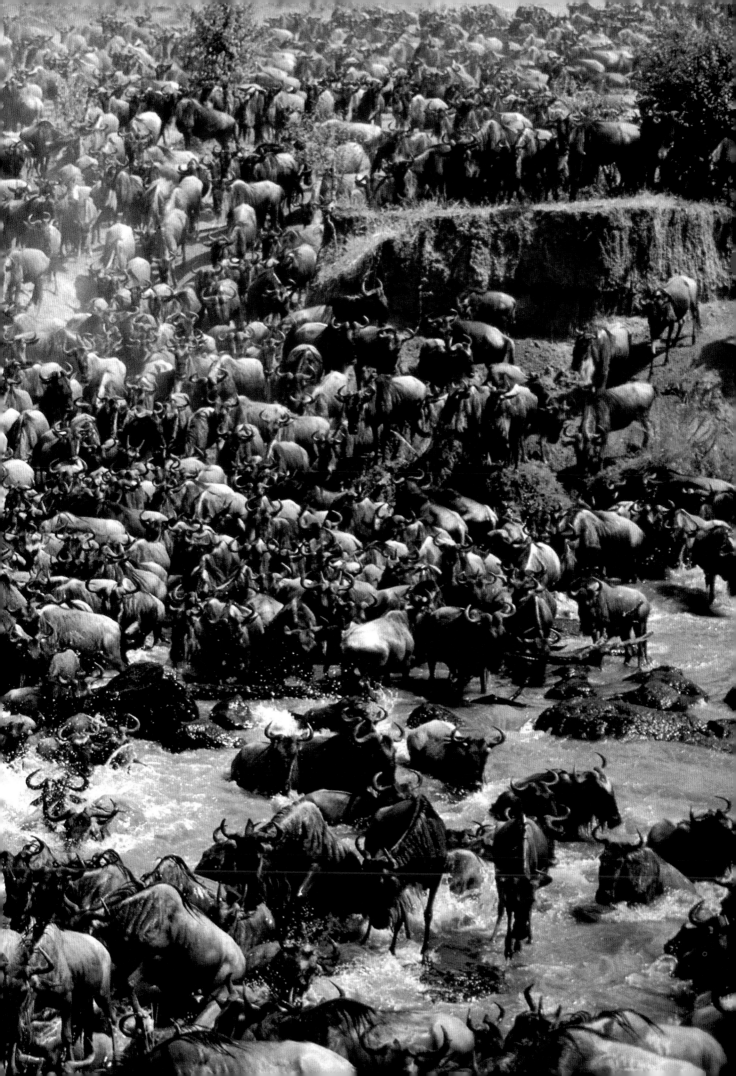

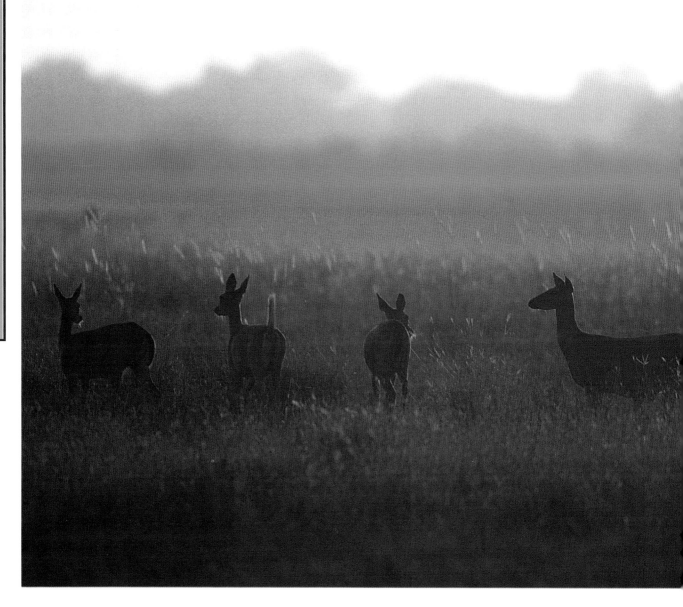

塞倫蓋蒂的黃昏，稀樹草原沐浴在夕陽餘輝之中，祥和而寧靜。

體前部；還有的斑紋窄而密，腹部爲白色。

斑馬常以一匹雄馬、數匹雌馬和它們的駒所組成的家庭群活動，有的也會組成沒有雄馬的集群。在食物豐富時，小群斑馬會結成大群，但各小群仍舊保持相對的獨立性。它們常與牛羚混合成群，由於斑馬較爲警覺，牛羚也因此獲利不少。

塞倫蓋蒂最壯觀的景象莫過於角馬一年一度的大遷徙。角馬，即牛羚，站立時肩部高於臀部，肩高在1～1.3公尺之間。白尾角馬（黑牛羚），體深褐色，吻、頰、喉和胸部有黑色叢毛，有黑色的鬃毛和飄垂的白尾，雌雄都有角。

斑紋角馬（藍牛羚）則大多爲銀灰色，身體兩側有深色縱紋，鬃毛、尾和面部黑色，頰部白色，頸部和喉部有深色的毛，雌雄都有角，伸向外側，末端向上彎曲。

這些角馬過著群居的生活，常常集成大群，在開闊的草原上覓食野草和灌木。它們幾乎總在遷移，尋找雨後更新的草地。

每年6月，當塞倫蓋蒂平原牧草稀疏、河流乾涸時，角馬便聚集在一起，匯成浩浩蕩蕩的大軍，開始向草原北部和西北部的濕潤草原進發。這段行程大約有160公里，歷時4天左右。直到11月雨季來臨，千千萬萬的角馬才會重新返回故鄉。每年，同角馬

一起遷徙的還有斑馬，它們排成數十個方陣，速度由慢到快，然後飛奔前進。所到之處，黃塵滾滾，吼聲隆隆，場面蔚為壯觀。那些隊伍中的老、弱、病、殘者，通常就成為獅子、豺狼和鬣狗的美食。

角馬是一種牧食性野生動物，在受到驚嚇時，它們會先向前飛奔一小段距離，然後盤旋奔跑，盯著看是什麼驚嚇了它們，繼而將頭一甩，四處騰躍，以一種古怪的方式揚起後蹄，逃而遁之。它們通常逗留在離水源32～48公里的地方，每2～3天到水源一次。角馬的妊娠期為8～9個月。事實上，在每年一次的產仔期間，所有幼仔的娩出時間相差不過幾日，這可以保證大部分幼仔都能得以存活，因為獅子、鬣狗和其他掠食者只能在角馬幼仔長大到能夠快跑之前，捕殺並吃掉一定數量的角馬幼仔。

塞倫蓋蒂是個野生動物的王國，獅子、豹、犀牛、河馬、長頸鹿、狒狒等數量眾多，已記錄的鳥類亦有200多種。30年前，這裡還沒有大象的蹤跡，後因園外人口越來越多，大象也遷入到園內。為獲取象牙和黑犀牛角而濫殺大象和瀕臨滅絕的黑犀牛，以及為獲得野味偷獵動物的事件，成為塞倫蓋蒂國家野生動物園面臨的重大問題。

塞倫蓋蒂亦是一個「弱肉強食」的世界。鬣狗通常就是攻擊那些沒有自衛能力的「弱者」，把它們變成自己的「美食」。

湖濱林木蒼翠，景色秀麗，是飛禽的樂園。

馬尼亞拉湖位於恩戈羅恩戈羅火山口東面10公里處，方圓140平方公里，湖濱林木蒼翠，景色秀麗，是飛禽的樂園，林中有火烈鳥、錘頭鸛、黃嘴鸛、埃及鵝、魚狗和鵜鶘等350種鳥類。

每年到一定季節，東非火烈鳥便雲集湖區，一字排開，綿延幾公里，當它們一起飛過湖面時，紅光閃爍，勝似彩霞。

錘頭鸛是一種鸛形目涉禽，體長60公分，羽衣爲幾乎均勻的焦茶色或土褐色。它頭部較大，後面有一個明顯的水準羽冠，喙粗大而側扁，尖端呈鉤狀，黑色。其腿短，亦爲黑色。錘頭鸛在黃昏時特別活躍，低頭停息在馬尼亞拉湖畔，或者慢慢涉行，兩腳交替著攪動泥漿，覓食軟體動物、蛙、小魚和水生昆蟲。它巨大的巢穴通常是用枝條在岩崖或樹上構築的，有時直徑達1.8公尺，高達1.2公尺，呈圓錐形，側面有一個入口，從一條窄道可以

翩然起舞的鵜鶘，姿態優美，平靜的湖面成了它最好的「舞臺」。

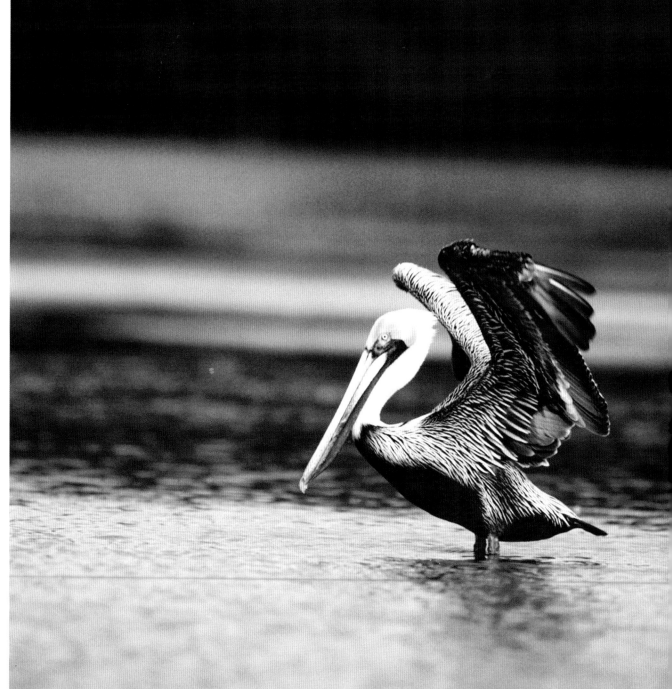

進入墊以稀泥的中心室。

作為馬尼亞拉湖的「常客」，鵜鶘最大的特徵莫過於它那大而具有彈性的喉囊，它是現存鳥類中個體最大者之一，某些種的體長可達180公分，翅展達3公尺，體重達13公斤。

鵜鶘通常用像小撈網似的大喉囊捕魚而食，但它並不用喉囊儲存魚，而是立即把魚吞下。褐鵜鶘從空中撲入水中捕魚的動作

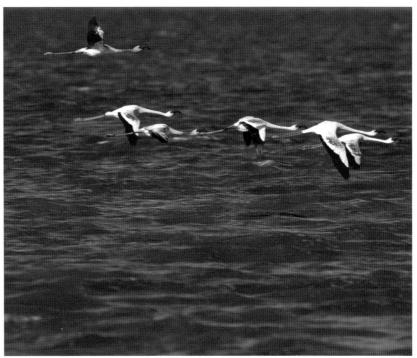

十分壯觀，其他鵜鶘編隊游泳、將小魚群驅向淺水處捕食的景象也十分有趣。

一般情況下，鵜鶘每窩產卵1～4枚，卵呈藍白色，產在由樹枝構成的巢中，孵化期約為1個月。幼雛將嘴伸進親鳥的食道，取食親鳥回吐的食物，3～4歲即可成熟。鵜鶘通常成群在島上繁殖，一個島上可能會有許多群鵜鶘，但任何時期、任何種群中的成對鵜鶘，都是處於繁殖週期的同一階段上的。

鵜鶘在陸上的動作雖然笨拙，但飛翔的姿態十分優美。它們通常成小群飛行，在高空翱翔並經常一齊拍動翅膀，看上去如同翩翩起舞的舞者。

馬尼亞拉湖地區還有著不同的植被區，森林裡棲息著成群的大象、狒狒等動物，在開闊的草地上，亦生活著400頭野牛，以及

馬尼亞拉湖湖水碧透，火鶴鳥從湖面飛過，景致中更多了幾分亮麗。

獅子、豹、犀牛等。

狒狒是猴科中的一類大型強健動物，它們生活在馬尼亞拉湖畔的密林中，用四足行走，頭大，有一大頰囊，吻長而裸露，鼻孔似狗，位於吻頂部。狒狒依種類不同，體重約在14～40公斤不等，體長亦在50～115公分之間，尾巴常彎曲成拱形。它們多在地面和樹上活動，取食各種植物和動物，偶爾也吃小獸、鳥類和鳥卵。

在馬尼亞拉湖景區內，有專為遊客觀賞野生動物提供的安全車。坐在車內，遊客盡可觀賞獅子、豹等食肉猛獸捕食小動物的精彩場面。

當火鶴鳥一起飛過湖面時，紅光閃爍，勝似彩霞。

火山口的形狀像一個大盆，「盆壁」陡峭，外形與月球火山口極為相似。

恩戈羅恩戈羅火山口位於坦桑尼亞北部東非大裂谷內，是一個死火山口，海拔2400公尺，直徑約18公里，深610公尺，形狀像一個大盆，「盆底」直徑約16公里，「盆壁」陡峭，底部面積326平方公里。其外形與月球火山口極為相似，是世界第二大火山口。

恩戈羅恩戈羅火山以前是圓錐形，高度為現在的2倍。250萬年前，錐體最後一次爆發，把所有的熔岩都噴發出來，錐體頂部下塌成凹穴，只剩下火山口西北邊的圓桌山。

在地質學上，由火山爆發或塌陷而成的火山口，稱為破火山口。恩戈羅恩戈羅火山口是邊緣保持完整的眾多破火山口中最大的一個，非洲人將其稱為「恩戈羅恩戈羅」，即「大洞」之意。1959年，有人修築了一條崎嶇不平的路，通往火山口內的地面，全長3200公尺。

每年12月至翌年4、5月的雨季過後，恩戈羅恩戈羅火山口內的草地會呈現出一片翠綠，夾雜著粉紅、黃色、藍色和白色的花朵。在肥沃的火山土上，牽牛花、羽扇豆、雛菊及罕有的藍色苜蓿花等競相開放。當5～11月的旱季來臨時，火山口內便漸漸由綠變黃，然後變成淺黃褐色，繼而轉為深褐色，動物開始聚集在蒙蓋沼澤周圍。由於火山口內2/3是草地，所以除了零散的金合歡樹和裸露的岩石外，都是一片均勻的顏色。

火山口邊緣把內外隔絕，但火山口內的動物卻無須為生存而向外覓食。吃草的斑馬、角馬和瞪羚主要依賴草原，同時它們也成為獅、豹、獵豹、鬣狗、豺狼等的食物。這些食肉獸在食草動物群附近徘徊，伺機狙擊離群的動物。食草動物大多在一二月間青草最綠時生育，食肉動物也同樣在此期間繁殖，以便捕捉大量食草動物的幼崽，來供哺乳的母獸和斷奶後的幼獸食用。

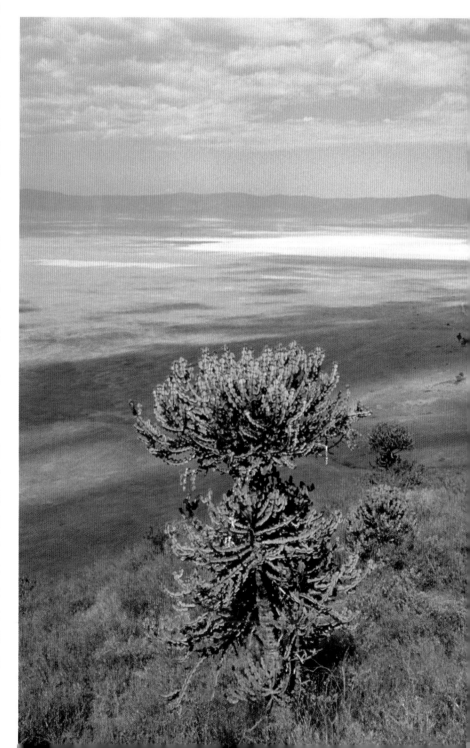

恩戈羅恩戈羅火山口是非洲野生動物最為集中的地方，在火山口內，估計約有3萬隻動物，其中有50多種大型哺乳動物，包括獅子、大象、犀牛、河馬、長頸鹿、猴子、狒狒、疣豬、鬣狗及各種羚羊。此外，還有200多種鳥，包括鴕鳥、野鴨、珍珠雞等。其實，這個火山口就是整個東非野生動物世界的縮影。

大部分恩戈羅恩戈羅的動物都長年定居在火山口內。在乾旱季節，火山口內水源依然不缺，有兩道泉水和兩條河流向許多沼澤供水，並有一個淺水鹹湖—馬加迪湖，因而生活在這裡的動物有著長年不竭的生命之水。

馬加迪湖沒有出口，經長期蒸發，水中含鹽量甚高，在光線的照耀下，會呈現出深藍色的光芒。這裡，只有藻類和蝦類甲殼動物才可以在水中生存，因而也成為幾百萬隻紅鸛的覓食地。湖附近的沼澤中，經常可以看到打滾的河馬，亦有大象和黑犀牛在喝水，同時聚集著啄牛鳥，它們專門啄食躲在犀牛皮上的寄生蟲。

恩戈羅恩戈羅火山口與外界隔絕的地理特徵，也吸引了許多動物學家和其他科學家來到這裡研究野生動物及其獨有的生態系統。科學家們發現，生活在火山口內的百餘隻獅子是15只獅子的後裔，這15只獅子很可能是1962年刺螯蠅溫疫的倖存者，也可能是後來由外面進入火山口的。不論怎樣，這都表明火山口內獅子群的遺傳基因庫存量是非常低的，對它們抗病及繁育下一代的能力構成了威脅。

在恩戈羅恩戈羅火山口，每年都會有少數動物越過火山口邊緣離去，加入旱季遷徙到火山口外平原的外部動物群中，稍後再回到火山口中。雖然外流動物所佔的比例極小，但已使火山口內的動物得以接觸外界的遺傳基因。然而周圍地區農業的發展，又威脅到動物的遷徙路徑，造成火山口與外界的進一步隔絕。

恩戈羅恩戈羅火山口一度是附近塞倫蓋蒂國家公園的一部分，禁止農耕，這給在該地牧牛的馬賽族帶來了不便，因此，在1959年，火山口及其周圍約8300平方公里的地區被劃為保護區，但對火山口內放牧的牛只數量有嚴格限制，而且禁止建造房屋。

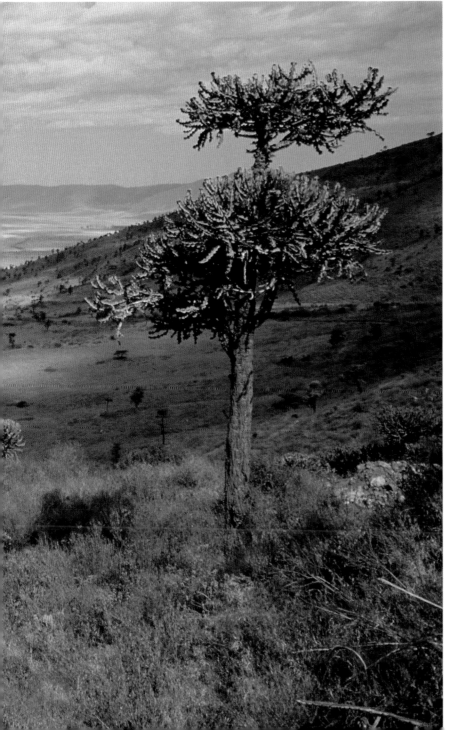

雨季過後，恩戈羅恩戈羅火山口內綠草如茵，呈現出一片翠綠的景象。

在月光下，火山口透著陰森可怖的光芒，黑乎乎的熔岩湧出，將灰白色的火山灰襯托得更加突出。

倫蓋火山位於坦桑尼亞北部、納特龍湖南端，為東非大裂谷的火山之一，海拔2878公尺，在馬賽語中，意為「神山」。

倫蓋火山是世界上唯一噴發碳酸岩的活火山，有時看到山頂好像白雪皚皚的樣子，其實只是火山噴發留下的白色火山灰。在月光下，倫蓋火山的火山口透著陰森可怖的光芒，黑乎乎的熔岩湧出，將灰白色的火山灰襯托得更加突出。

倫蓋火山屬玄武岩結構，有豐富的鈉、鉀礦藏。它噴出的熔岩與眾不同，是由火山灰和碳酸岩構成的。其火山熔岩的中心部分為黑色，噴出時的熱度只及一般熔岩熱度的一半，甚至從火山口噴出時也不大發光。熔岩一噴射到空中，就改變了顏色，經過化學作用而成為鹼。這種鹼可用來洗滌和漂白，灼傷力很強。

> 熔岩就像沸騰的焦油一樣，在火山口裡噗嗤噗嗤冒著泡。

倫蓋火山在1880～1967年間有過噴發記錄，且活動中心不止一處。近期噴發多在北部火山口。如今，這座火山仍然隆隆作響，熔岩就像沸騰的焦油一樣，在火山口裡噗嗤噗嗤冒著泡。

倫蓋火山的山麓地區，土壤肥沃，出產葡萄和柑橘。在較高的山坡上，長滿了櫟樹、樺樹和山毛櫸。但在海拔2000公尺以上，則只有極少的植被了。

在倫蓋火山西面，是廣闊的塞倫蓋蒂平原。11月雨季的來臨，會為這裡帶來勃勃的生氣，小草得以茁壯生長，引來許多草食動物，如瞪羚、斑馬，以及伺機獵食它們的動物，如獅子和野

在灑滿月光的火山口中，灰白色的火山灰更顯突出。

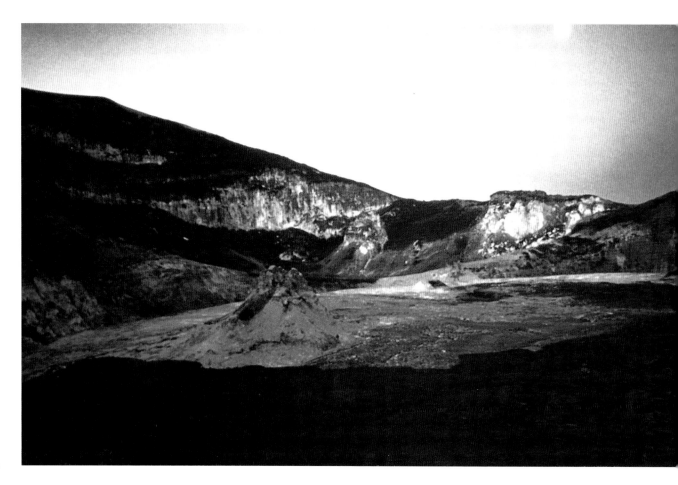

狗。

在倫蓋火山北坡之下的納特龍湖，湖水溫暖，是大裂谷火烈鳥理想的繁殖場所。

納特龍湖中滋生有一種藍綠色的海藻，在污泥中還生存著大量微生物。紅鸛很喜歡這種環境，這些羽毛閃爍的粉紅色鳥經常上百萬隻地飛來，密密麻麻覆蓋著整個湖面，啄食海藻和微生物。因為日間的風會把湖水吹起波浪，所以紅鸛大多在晚間風平浪靜後覓食。有時它們會緊緊圍成一圈，圈內平靜無波，盡情地享用「美食」。

在納特龍湖正西面的佩甯伊，考古學家們還發現了佩甯伊下頜骨，也叫納特龍下頜骨，這是一副幾乎保存完整的人頜化石，包括一副完整的成年人牙齒。據考證，此標本屬於鮑氏南方古猿類。

倫蓋火山是唯一噴發碳酸岩的活火山，那些圍繞火山口的灰白色條痕，便是它噴發留下的火山灰。

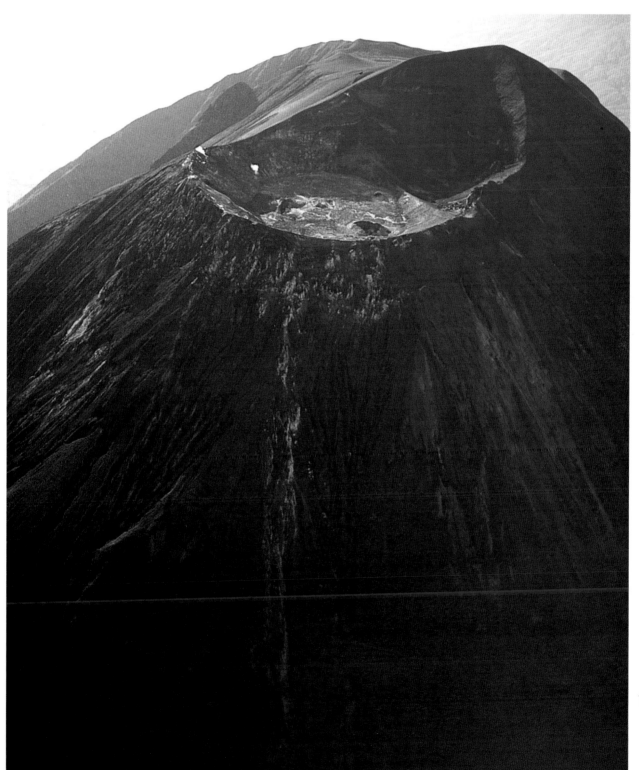

山脈中部和東部，火山口已經消失，侵蝕成崎嶇地形；山脈西端有許多火山口，熔岩仍在活動，並遠流到基伍湖。

維龍加山脈又稱姆豐比羅山，是非洲中東部的火山山脈，沿剛果（民）、盧旺達和烏干達邊境延伸近80公里，有8個主要的火山，其中卡裡辛比火山最高。在山脈中部和東部有6座死火山，以公尺凱諾火山和薩比尼奧火山為最老，始於更新世早期，火山口已經消失，侵蝕成崎嶇地形。山脈西端的尼拉貢戈火山和尼亞姆拉吉拉火山形成還不到2萬年，有許多火山口，熔岩仍在活動，並遠流到基伍湖。

位於維龍加山脈西端的尼拉貢戈火山，火山口內壁邊緣幾乎筆直，直徑超過1公里。

尼亞姆拉吉拉是一座非常活躍的火山。1894年，歐洲人首次目睹它的噴發。從那時起，沿著山坡的裂縫又噴發過幾次，其中1938～1940年間的噴發尤為壯觀。當時，火山側面一個坑裡的熔岩奔流到24公里以外的基伍湖，熔岩流動時，像剛出爐的爐渣一樣，流進湖裡，冒出大團蒸汽。熔岩的大量流失，使得尼亞姆拉吉拉火山的山頂塌陷，形成了一個直徑2公里多的大火山口。

與它相鄰的活火山─尼拉貢

> 熾熱的熔岩向下洶湧奔流，所經之處，無不摧毀殆盡。

戈也有個類似的大火山口。1977年，火山錐周圍裂了5個口子，溢出熾熱的熔岩，熔岩向下洶湧奔流，所經之處，無不摧毀殆盡。

維龍加火山所噴出的熔岩，也造就了四周的景觀。火山的熔岩在這裡堆積成天然的堤壩，攔成了基伍湖，而且，還塑造出曲折參差的湖岸，景象奇美。

基伍湖平均深約180公尺，有些地方深達400公尺。此湖雖然外表甜美，但卻具有極大的破壞性：二氧化碳從湖底滲出，因上面的巨大水壓而積聚湖底；在細菌的作用下，二氧化碳轉化成沼氣，一旦接觸明火，易燃的沼氣即刻爆炸，形成一個火球，把四周的東西燒成灰燼。

在維龍加山脈的其他地方，即使地殼隆起也不會帶來什麼威脅，因為其他火山早已休眠了。卡裡辛比火山最高峰達4507公尺；附近的比索克火山山坡是山區大猩猩的家園；靠近維龍加山脈東端的薩比尼奧火山有好幾個尖削的高峰。

維龍加山脈對尋找尼羅河的根源起過作用。在古希臘的全盛時期，人們就曾推測過埃及這條最大河的源頭；2世紀時的地理學家、天文學家和數學家托雷公尺相信尼羅河發源於「月亮山脈」；1862年，英國探險家斯皮克認為維龍加山脈就是托雷公尺所指的「月亮山脈」。現在，一般人都把北部的魯文佐裡山脈看作「月亮山脈」。

當年，斯皮克僅僅遠眺過維

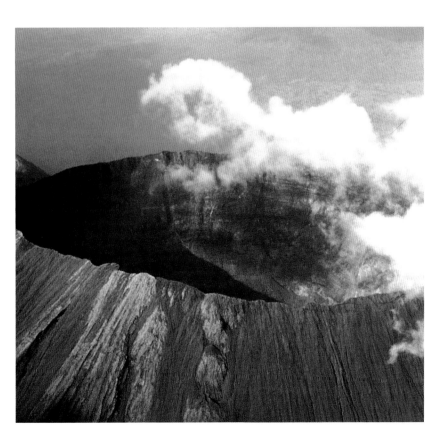

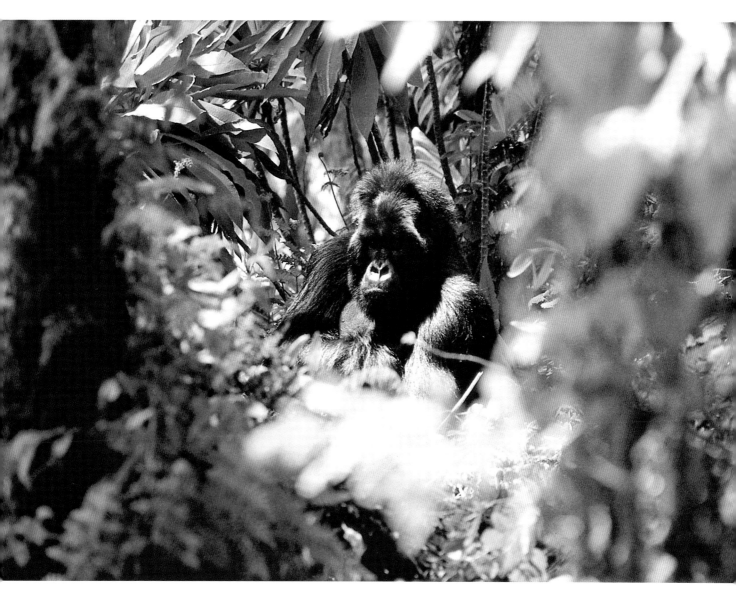

龍加山脈，並未攀登，所以也就沒有發現這裡植物種類的演替。現在，許多地勢較低的土地已經成為耕地，但仍保存著原來樹林的殘跡．較高的地方，密密麻麻長著竹子；再高處，是交織在一起的樹木、灌木和草地；在3000公尺的高度上，生長著碩大無比的掃帚樹、山梗葉和歐洲狗舌草；而在4000公尺以上，就幾乎只有苔蘚、青草和地衣能夠生存了。此外，這裡還居住著180種鳥雀和60多種哺乳動物，有豹、靈貓、鬣狗、胡狼、水牛、野豬和象等。

維龍加山脈上的樹林是大猩猩的棲息地，但在20世紀60、70年代，它們的數目從估計的400多隻下降到約250只。造成這種情況的原因主要是它們要與牛爭食，而且還常被動物園人員圍捕或被偷獵。為了保護野生動物，國際野生動物保護組織制定了一項保護山區大猩猩的計畫，目的是要增進對大猩猩的瞭解，鼓勵發展旅遊業，從而提供就業機會，減少偷獵。

在維龍加山脈的南段，有非洲最早的國家公園—維龍加國家公園，它建於1925年，面積8090

維龍加山脈的叢林中，大猩猩有著自己生活的「家園」。

平方公里。公園南端與基伍湖北岸相接，公園中部很大一片為愛德華湖佔據，東北為魯文佐裡山脈。

由於維龍加國家公園坐落在東非大裂谷的大斷層陷落帶東段，橫跨赤道線，所以既有薩瓦那草原即灌木和喬木雜布的草原景觀，也有紙莎草和蘆葦遍佈的沼澤地、雨帶喬木林、山地森林、熔岩平原、竹林和荒野，故有「非洲縮影」的美稱。

195

大衛‧利文斯敦來到這裡，目睹了壯闊的瀑布景觀，就以當時英國女王維多利亞的名字為之命名。

維多利亞瀑布，位於非洲南部贊比西河中游的巴托卡峽谷區，地跨尚比亞和辛巴威兩國，距尚比亞旅遊城市利文斯敦10公里。維多利亞瀑布是世界最大的瀑布。瀑布落差106公尺，寬約1800公尺，瀑布帶所在的巴托卡峽谷綿延長達130公里，共有7道峽谷，蜿蜒曲折，成「Z」字形，是罕見的天塹。

19世紀中葉，英國傳教士大衛‧利文斯敦在非洲內陸探險來到這裡，他目睹了壯闊的瀑布景觀，就以當時英國女王維多利亞的名字為之命名。其實維多利亞瀑布在此之前有自己的名字，尚比亞人稱它為「莫西奧圖尼亞」，意思是「聲響如同雷鳴的雨霧」，這是尚比亞人對大瀑布富有詩意的深情描述。

贊比西河發源於尚比亞西北崇山峻嶺之中，穿行於高原山區之間。贊比西河在到達維多利亞瀑布之前一直很平靜，只有散佈

空氣中的水點折射陽光，產生美麗的彩虹，把維多利亞瀑布裝點得更加壯美。

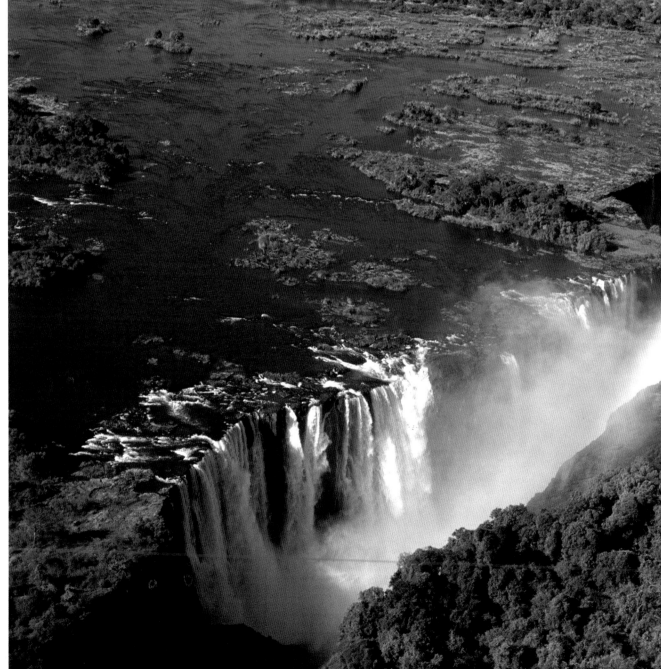

在河道中的一些小島擾亂了寧靜的流水。贊比西河流經尚比亞與辛巴威邊界時，兩岸草原起伏，散佈著零星的樹木，河流浩浩蕩蕩前進，並無出現巨變的跡象。這一段是河的中游，河面寬達1.6公里，水流舒緩。

　　贊比西河接近瀑布時，河水在巴托卡峽谷突然折轉向南，從懸崖邊緣下瀉，形成一條長長的白練，以無法想像的磅礡之勢翻騰怒吼，飛瀉至狹窄嶙峋的陡峭深谷中。粗略估計瀑布平均每秒有

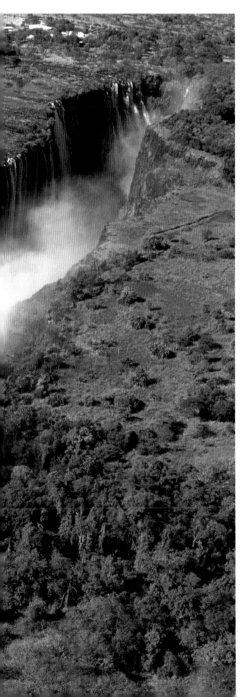

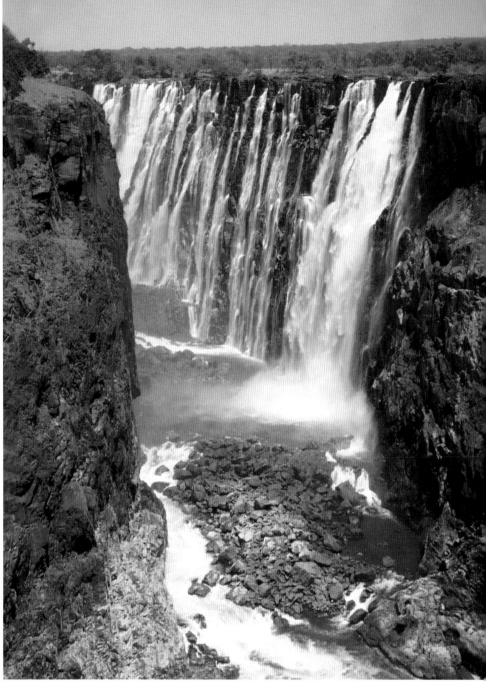

1400立方公尺的巨大水量，雨季可達到平均每秒5000立方公尺，形成一幅壯麗無比的水簾，是世界上著名的瀑布景觀。

　　整個維多利亞瀑布被巴托卡峽谷上端的4個島嶼劃分為5段。最西一段被稱為「魔鬼瀑布」，它以排山倒海之勢，直落深谷，轟鳴聲震耳欲聾。這一地段的寬度只有 30多公尺，水流湍急，即使旱季也不減其氣勢。與魔鬼瀑布相鄰的是主瀑布，流量最大，高

魔鬼瀑布雖僅30多公尺寬，但絲毫未減其恢宏的氣勢，懸流如注，聲震於耳。

約93 公尺，中間有一條縫隙。主瀑布東邊是南瑪卡布瓦島，舊名利文斯敦島，因當年英國傳教士利文斯敦乘獨木舟到達此島而得名。在南瑪卡布瓦島東邊的一段瀑布被稱作「馬蹄瀑布」。再往東去，則是維多利亞大瀑布的最高段，此段峽谷之間水霧飛濺，經常會出現絢麗的七色彩虹，因而 **197**

被稱為「彩虹瀑布」。維多利亞大瀑布最東面的是「東瀑布」，它在旱季時往往是陡崖峭壁，雨季才掛滿千素萬練般的瀑布。

在維多利亞瀑布第一道峽谷的東側，有一條南北走向的峽谷，寬僅60多公尺，整個贊比西

瀑流激越，萬千水滴如雲似霧，四散彌漫。

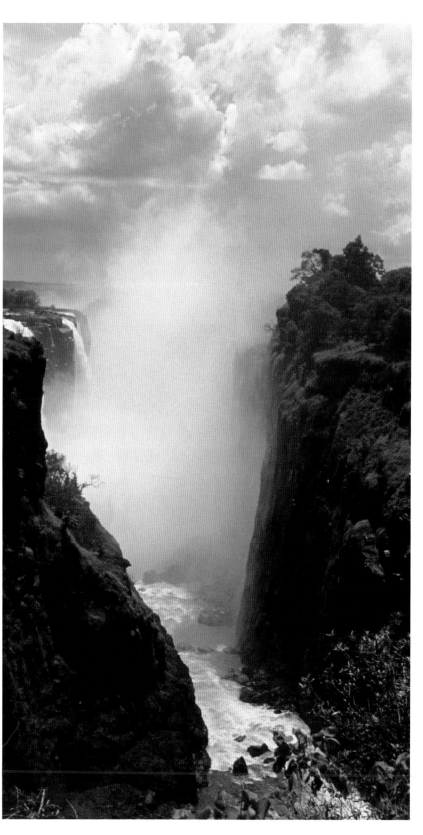

河的巨流就從這個峽谷中呼嘯狂奔而出。峽谷的終點，被稱作「沸騰鍋」，這裡的河水宛如沸騰的怒濤，在天然的「大鍋」中翻滾咆哮，水沫騰空達300公尺高。

峽谷東部有一「刀尖角」，是個突出於峽谷之中的三角形半島，地勢驟然收窄，直至成刀尖點。從刀尖角到對岸，建有一座寬2公尺的小鐵橋，用來溝通峽谷兩岸。鐵橋飛架在急流之上，由此觀望瀑布，漫天巨濤迎面撲來，萬丈巨崖都在抖動，景觀不但壯麗，而且震撼人心。

居住在維多利亞瀑布附近的科魯魯族人，非常懼怕維多利亞瀑布，從不敢走近它。鄰近的湯加族人則視瀑布為神物，把彩虹視為神的化身。他們每年都在東瀑布舉行儀式，宰殺黑牛祭神。

1855年，英國傳教士兼醫生大衛‧利文斯敦來到這裡，他是第一個親眼看到這條瀑布的歐洲人。他沿著2700公里長的贊比西河進行考察，瞭解贊比西河的通航潛力，希望把它開拓成為非洲內陸的交通要道。他乘獨木舟順流而下，於1855年11月16日抵達該瀑布。在目睹瀑布的壯觀景象後，利文斯敦寫道：「這條河好像是從地球上消失了。只經過80公尺距離，就消失在峽谷對面的岩縫中……我不明所以，於是戰戰兢兢地爬到懸崖邊緣，看到一個巨大的峽谷，把那條1000多公尺寬的河流攔腰截斷，使河水下墜了有100公尺。瀑布下面峽谷的狹窄與上面河道的開闊形成極大的反差，整個峽谷好像受到了突然壓縮，寬度只有15～20公尺。

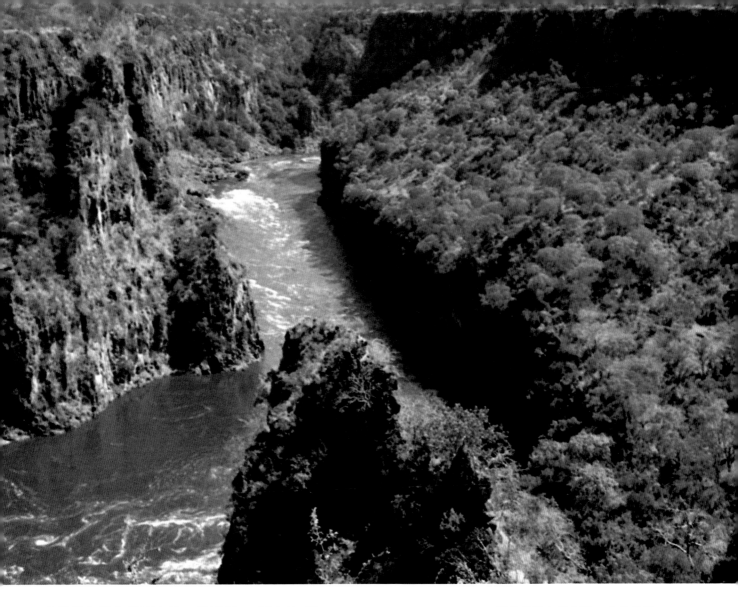

整條瀑布從左岸到右岸，其實只是個堅硬玄武岩中的裂縫，然後從左岸向遠處奔騰。三、四十公里內，除了一團白色雲霧之外，什麼也看不見。瀑布形成的白色水練就像是成千上萬顆小流星，全朝一個方向飛馳，每顆流星後面都留下一道痕跡。」

河水以無法想像的氣勢翻騰怒吼，飛瀉至狹窄嶙峋的陡峭深谷中。

利文斯敦率探險隊於1860年8月第二次來到維多利亞瀑布，他垂下一條頂部綁有白布並用子彈壓重的繩子，繩子放到90多公尺的時候，落在了一塊突出的岩石上，利文斯敦推算出維多利亞峽谷有108公尺深，大約是尼亞加拉瀑布的2倍。

在1853～1856年間，利文斯敦又與一批歐洲人一起首次橫穿非洲，他首先從非洲南部向北旅行，經過博茨瓦納到達贊比西河；然後，向西到安哥拉的羅安達沿海。後考慮到這條線路進入內陸太困難，他又調頭東向，大致沿著贊比西河前行，在1856年5月，他到達了莫三比克沿海的克利馬內。

奇怪的是，利文斯敦並沒有因發現維多利亞瀑布而興高采烈，儘管他後來對此有「如此動人的景色一定會被飛行中的天使所注意」這樣的描述。對利文斯敦而言，這條瀑布實質上就是一堵長1676公尺、高107公尺的水牆，是他這樣的基督教傳教士們試圖到達非洲內陸土著村落的一大障礙。對他而言，19世紀中期旅行的最重要收穫是發現了瀑布以東的巴托卡高原。

歐洲殖民者在瀑布東北11公里處建立了殖民點，命名為利文斯敦鎮。該鎮現有人口7.2萬人，鎮內有介紹利文斯敦生平事蹟的博物館。

贊比西河上游河段，水流舒緩，蜿蜒流淌於青翠峽谷間。

那些位於赤道上的山峰，山頂終年積雪，幻妙的奇景為濃霧所遮蓋，只有風向轉變掀起霧簾時，才會顯露出壯觀的雪頂。

魯文佐里山脈是烏干達和剛果（金）兩國邊界上的山脈，南北長約130公里，最大寬度50公里，位於愛德華湖和亞伯特湖之間。該山脈西坡陡峭，降至大裂

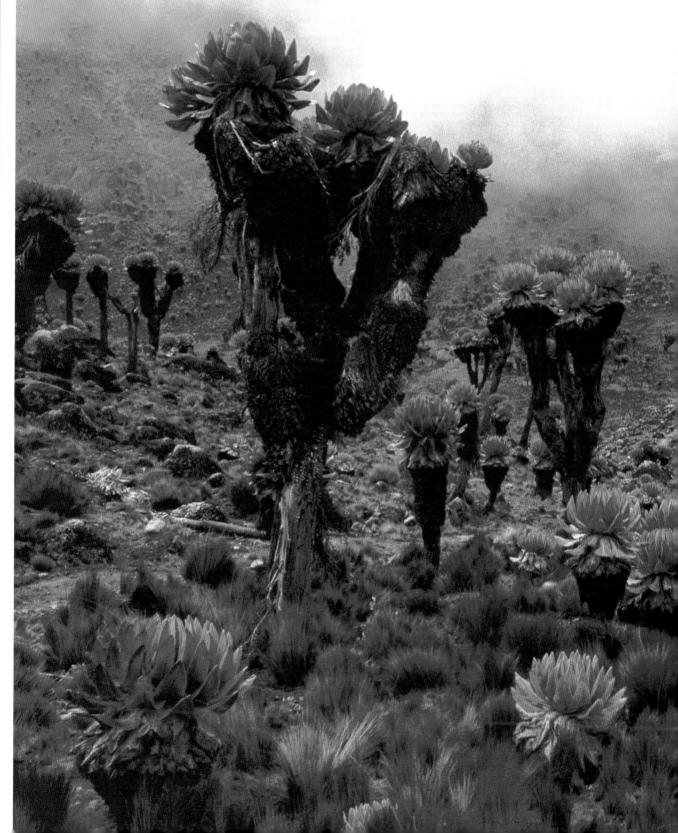

谷；東坡較平緩，降至烏干達高原。

魯文佐里，意即「雨神」。1888年，探險家斯坦利第一次登上這座歐洲人從未記載過的山

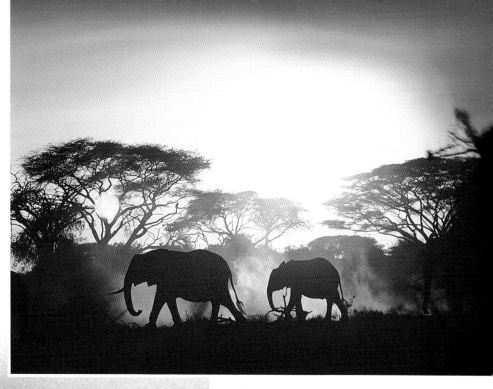

脈，他發現此山一年中有300天為密雲籠罩，當雲霧散盡之後，景色美得驚人，便讚美道「一個山峰接一個山峰從黑雲後面湧出，直到最後雪山顯現，宏偉壯麗，令人矚目，扣人心弦。」於是，他就用班圖語為這座雪光閃爍的山脈命名為「魯文佐里」。1906年，義大利公爵薩瓦亞還對這個山脈進行了首次測繪，並拍攝了照片。

其實，早在2000年前，希臘地質學家就提到過這個神秘山脈上的冰雪和急流是尼羅河的源頭。西元前4世紀，亞裡斯多德也提到過中非的一座「銀山」，托雷米則稱它為「月亮山脈」，現在一般認為就是魯文佐里山脈。它那位於赤道上的山峰，山頂終年積雪，幻妙的奇景為濃霧所遮蓋，

大象一般只在山腳下活動，遠離了魯文佐裡山上的冰雪，它們生活得更加自在。

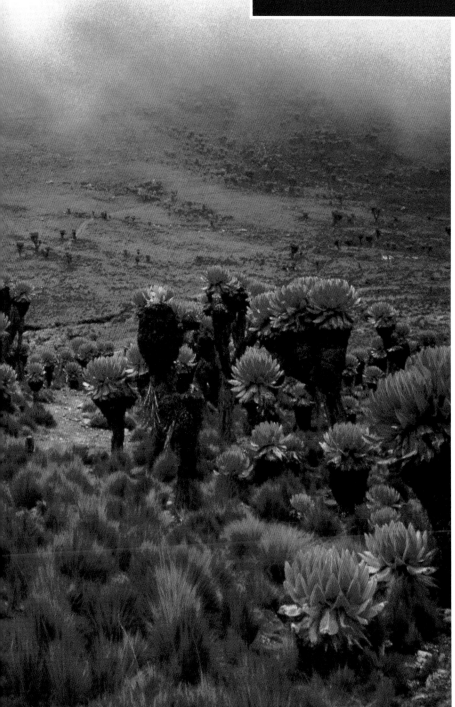

魯文佐里山脈最奇異的景色就是山坡上的植物。這些巨型千里光，都有著碩大的蓮座葉叢，形狀奇特。

201

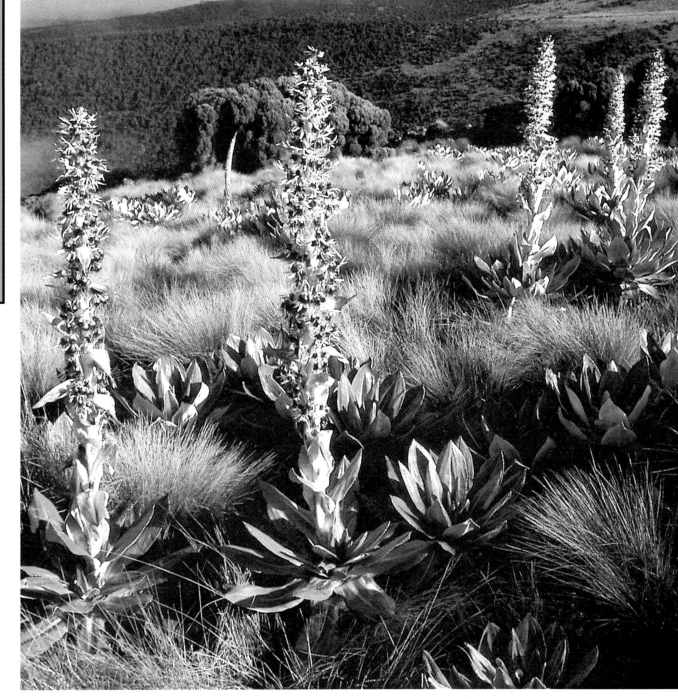

只有風向轉變掀起霧簾時，才會顯露出壯觀的雪頂。

魯文佐里山脈能夠顯出奇異的光芒，並不完全靠雪，岩石本身也發光，因為覆蓋著花崗岩的雲母片岩會發光，這是由地殼運動產生出的熾熱和高壓形成的。

在地質學上，魯文佐里山脈是由一塊巨大的陸地向上隆起，然後劇烈傾斜而形成的，前後歷時不到1千萬年，就時間而論，其形成期並不長。因為它比較年輕，所以仍然十分嶙峋。6座高山直插蒼穹，都有冰川緩緩流入山谷。大山之間隔有隘口和深河谷，河谷上游有冰川和小湖，東側雪線海拔約4511公尺，西側4846公尺。與多數非洲雪峰不同，它不由火山形成，而是一個巨大的地壘，最高點是斯坦利山的瑪格麗塔峰，海拔5119公尺。

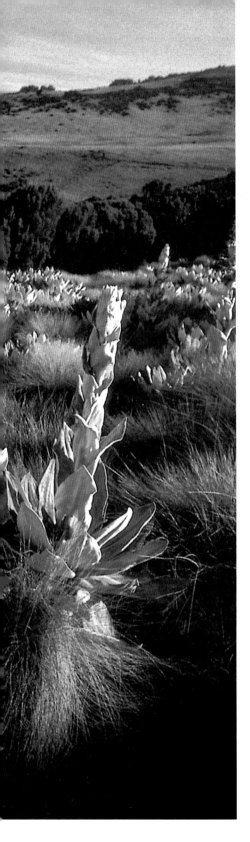

魯文佐里山脈最奇異的景色就是山坡上的植物，它們奇形怪狀。山梗菜高得驚人，有些竟有3個人高，並長出絲蘭般的穗狀花序；巨型千里光像電線桿那麼高，白雪令它的蓮座葉叢無法合上；石南屬植物則高達12公尺；香蕉樹在木羊齒植物和攀緣植物間隨處生長。

這些奇怪的植物大部分都生長在樹木線之上，因為沒有真正的樹與之競爭，加之又有飽含腐殖質的酸性土壤，所以它們會長到驚人的高度。長如人臂的蚯蚓也是因此長成的。

山頂終年積雪，幻妙的奇景為濃霧所遮蓋，只有風向轉變掀起霧簾時，才會顯露出壯觀的雪頂。

魯文佐里山脈之所以會形成這樣獨特的景觀，氣候起到了主要作用。這裡的雲層低至海拔2700公尺，異常潮濕，在濕度最高的11月，降雨量多達510毫公尺，不斷的霧氣使周遭維持濕潤，促進了植物生長，其中也夾雜著菌類植物和海綿狀青苔，因而這裡的植物才會長得如此稀奇古怪。

魯文佐里山脈還有著林林總總的動物。黑白疣猴居於樹頂；豹在森林中徘徊，活動範圍幾達雪線；最特別的要算是蹄兔，它酷似兔子，叫聲卻像豚鼠，沒有爪，不像其他動物，倒有點像大象。魯文佐里也經常出現大象，但它們一般只在山腳下活動。

1952年，魯文佐里國家公園建立，它位於烏干達西南部綿延起伏的平原和魯文佐里山南麓丘陵，面積1978平方公里，許多更新世火山口點綴其間，是烏干達最大的公園之一。公園裡有金合歡和常綠林，也有雨林區和稀樹草原。野生動物有黑猩猩、豹、獅、象、河馬、水牛和幾種羚羊。這裡鳥類眾多，有多種翠鳥，太陽鳥身體像黑鶇大小，以細長的彎嘴吸食巨型山梗菜的花蜜。

魯文佐里山脈因富有銅和鈷礦藏，因而在經濟上有著重要意義。這裡的居民主要為安巴人和孔喬人，他們以種植豆類、甘薯和香蕉為生。

上圖：奇形怪狀的山坡植物，令魯文佐里山周遭平添了陰森、虛幻的氣氛。

大石南樹在雲霧繚繞中依然難掩其怪異的「本性」，也許這就是魯文佐里的獨特之處吧。

塞舌耳群島被譽為「巨大的露天自然博物館」，許多島嶼至今仍保持原始狀態。

塞舌耳群島是西印度洋上的大小115個島嶼的總稱，其中許多島嶼至今仍保持原始狀態，生長著許多原始動植物，是一個巨大的露天自然博物館。

塞舌耳群島地區屬熱帶雨林氣候，一年只有兩個季節－熱季和涼季，平均氣溫26.5℃，雨量充足，四季林木蔥蘢，鳥語花香。全島有500多種植物，其中有80多種在世界上的其他地方根本見不到。陸地動物有3000多種，昆蟲2000多種，其中一半也是世上罕見的。

塞舌耳有兩個主要島群：一個是中部40個多山花崗岩島組成的馬埃島群，另一個是由周邊70多個平坦的珊瑚島組成的島群。

馬埃島是塞舌耳的第一大島，島嶼多岩石，有一條獨特的狹長海岸帶，中部有一系列山丘。繁茂的熱帶植物、銀白色的海灘和清澈的湖以及高山陡坡上的花園，構成了該島群的總體景觀。踏上馬埃島，眼前呈現出的是這樣一幅景觀：奇峰幽谷，巍峨多姿；群峰為雲霧所遮掩，林木蔥蘢，千藤萬蔓；奇岸異石，遍佈海濱、山坡和高地，形態各異，意趣橫生。

阿爾達布拉島，位於馬埃島西南面，是塞舌耳最大的珊瑚島，也稱龜島。島長30餘公里，寬15公里，地勢僅高出海平面1～2公尺，四周水流湍急，暗流密佈，人所難及。這裡棲息著大約15萬隻大海龜。

在馬埃島西北96公里處，還有一個面積不大，長2.5公里，寬不到1公里的小島，島上保持著原始狀態，無數隻鳥在天空翱翔，遮天蔽日，奇麗壯觀，因此該島又名「鳥島」。

由於農業可耕用地少，工業基礎薄弱，旅遊業就成了塞舌耳的經濟支柱。塞舌耳人民也樂得發展自己的旅遊業，與全世界人民共同分享本國美麗的景色。

右圖：塞舌耳群島遠離大陸，許多島嶼的自然環境還保持著原始狀態，成為珍異動植物的庇護所。

塞舌耳人民熱情奔放，民間歌舞激情洋溢，別有風情。

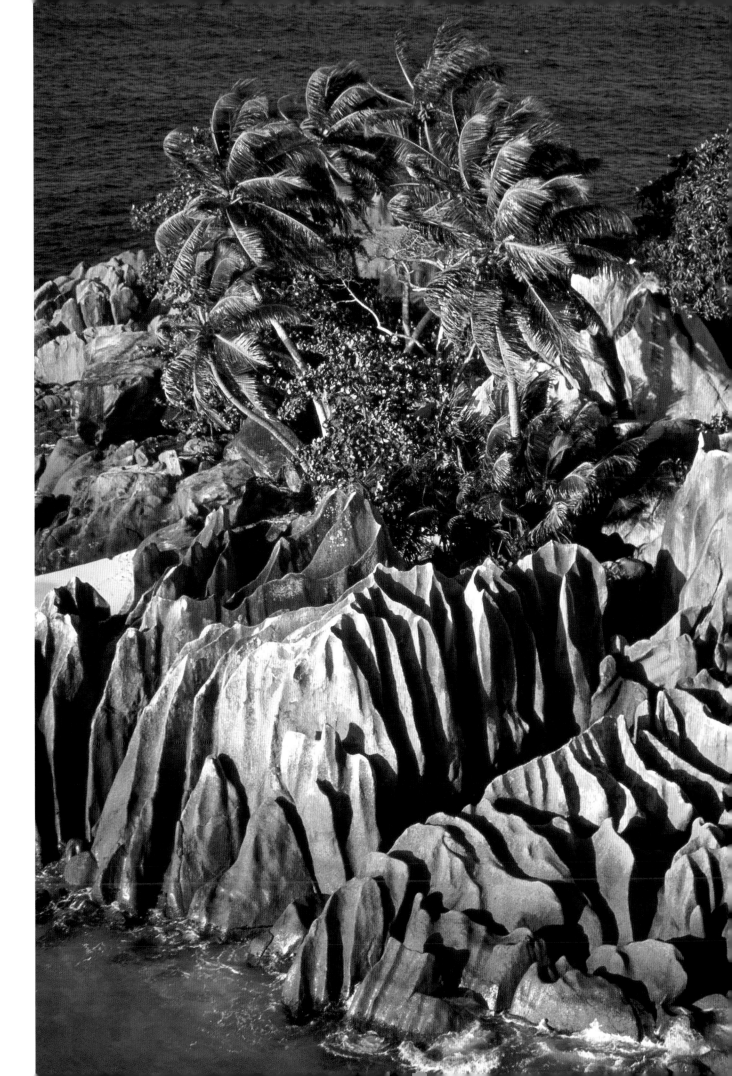

公園內山巒起伏，河流縱橫，湖中有島，島中有湖，是野生動物繁衍生長的理想世界。

卡蓋拉國家公園地處盧旺達東北部，占地2500平方公里，約占盧旺達全國面積的1/10。公園海拔在1250～1825公尺之間，園內山巒起伏，河流縱橫，大小湖泊22個，湖中有島，島中有湖，是野生動物繁衍生長的理想世界。

伊海馬湖是公園內最大的湖泊，面積75平方公里，湖水清澈，岸邊有漁場。

姆丹巴山是觀賞園內風光的最佳去處。站在姆丹巴山上，湖光山色盡收眼底。山坡上灌木叢生，樹高林密，湖泊周圍綠樹繁茂，鮮花盛開，卡蓋拉河沿著東部邊界蜿蜒伸展。

卡蓋拉國家公園內的動物有食肉、食草、靈長目和鳥類多種。食肉類動物有獅子、豹、鬣狗等，食草類動物如大象、河馬、犀牛、野牛、斑馬、野豬及各種羚羊，靈長目動物則有狒狒和猴子等。

在公園內，獅子白天總是躲藏在遠離道路的密林中，夜晚才出來活動。有些遊客為了看獅子，就在園內搭帳篷過夜。而經過訓練的大象，則性情溫順，憨態可掬。在卡蓋拉河流域和園內的多數湖泊中，還生活著數量可觀的河馬，它們在深水中動作靈活敏捷，一改在岸邊笨拙緩慢的樣子。

河馬是陸生哺乳動物，但它過的卻是水陸兩棲生活，主要以河流和湖沼為「家」，吃水草，交配、分娩、哺乳都在水中進行。白天，河馬常常連續幾個小時只露出面部，一動不動地呆在水中，或者前半身擱在河灘上，下半身浸在水中，不發出任何聲響，閉目養神，又可以呼吸，聽著、看著水外的一切動靜。

羚羊體型輕巧，靈動可愛。它們跳躍的身影，總是會吸引人們的目光。

而當夜幕降臨，河馬便從水中出來，上岸沿著河邊湖畔進食青草或蘆葦，有時一夜之間可走30～40公里路。有趣的是，每次出水時，河馬總是按照年齡順序，先小後大，有條不紊，絕不爭先恐後。待到清晨4點左右，河馬飽食之後，便又重返它們的水域，開始新的一天。在溫暖的陽光下，它們可以舒舒服服地睡懶覺了。

河馬的胃口很大，一頭河馬每天至少要吞食30～37公斤植物。它主要吃水草，一旦水中食物不足，或想換換口味，河馬就會登陸沿著岸邊找草吃。

生活在卡蓋拉國家公園的河馬，總是成群地在一起生活，一般20～30頭一起活動，最多時可達上百頭。它們在河湖沼澤裡頗有秩序，雌性的和幼年的河馬常常佔據河流或湖泊的中心位置，而年長的雄性河馬則生活在外緣，年輕的雄性河馬離中心更遠些。但是在繁殖季節裡，發情的雌性河馬可以被允許進入雄性河馬的地盤。相反，如果一頭雄性河馬闖入雌性的和幼年的河馬所佔據的中心位置，它們則必須站立或蹲伏在水中，不准亂碰亂撞，否則，其他雄性河馬就會群起而攻之。

除河馬外，卡蓋拉公園的動物以羚羊數量最多，其中大部分是「伊帕拉」羚羊，它們主要生活在湖濱水畔，平均每平方公里就聚有600只。「伊帕拉」羚羊過著群居的生活，其中一隻占統治

在河灘上覓食的水牛，悠然自得，佔據著自己的「地盤」，一旦遭遇侵襲，便會群起而攻之。

地位的雄羚獨自佔有一群羚羊中的所有雌羚，其他雄羚不得染指，否則會引起一場廝殺。

在卡蓋拉國家公園，四不像得到了較好地豢養。它們有粗壯的腿、寬大的蹄，耳朵相對較小，尾巴長而蓬鬆。夏天，它們的被毛呈現出淺紅褐色，冬季全身則為淺灰褐色。雄體四不像長著長長的角，角在離基部不遠處有分叉，前叉分叉一次，後叉向後延伸，不分叉。

由於採取了有效的保護措施，卡蓋拉公園內的動物數量還在逐年增加，特別是一些瀕於絕跡的動物，避免了滅絕的厄運。

沿途的紅樹沼澤、濃密叢林，以及那些急灘、峽谷和瀑布，為世人留下了一道綺麗的風景線。

薩伊河又稱剛果河，位於中西非，上游為尚比亞境內的贊比西河，河道呈弧形穿越剛果民主共和國，注入大西洋。「薩伊」是當地土語，意為「河流」。17世紀歐洲探險家把它取名為「剛果河」，因為河的下游居住著剛果人。1971年，比利時統治的剛果改名薩伊，於是此河便改名為「薩伊河」。

薩伊河由無數支流匯合而成，全長4700公里，流域面積370萬平方公里，流量僅次於亞馬遜河，年平均為41000立方公尺/秒。

在薩伊河廣闊的流域，密集的支流、副支流和小河分成許多叉，構成一個扇形河道網。這些河流從周圍海拔270～460公尺的一片會聚的斜坡上流入一中央窪池，其中，主要支流有烏班吉河、誇河和桑加河。

自薩伊河源頭至河口，有上、中、下3個不同的區段。上游的特點為多匯流、湖泊、瀑布和險灘；中游有7個大瀑布，稱為博約馬瀑布；下游有兩段支流，形成一片廣闊的湖區，稱為馬萊博湖（斯坦利湖）。

薩伊河有終年不斷的雨水供給，流量勻恒。稠密的常青森林和受赤道氣候影響的薩伊河流域的面積同樣廣闊，森林區的週邊是熱帶大草原帶。河內盛產多種魚類。在兩棲動物中，最引人注目的是鱷魚。

1482年，葡萄牙探險家卡奧發現了薩伊河的河口，但無法沿著咆哮的急流向上游航行，

風光優美的薩伊河，亦為當地居民提供了舟楫和漁業之利。

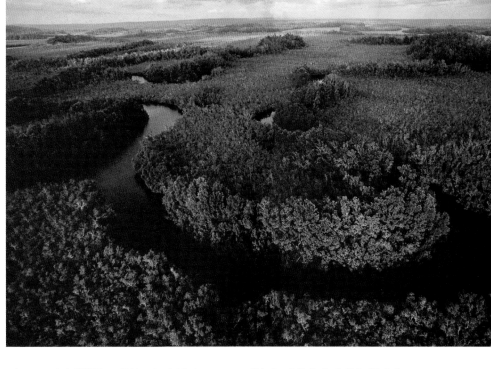

於是，這條河流在此後的400多年中仍不為外界所知，對19世紀的歐洲人來說，這裡是「最黑暗的非洲」。

19世紀，蘇格蘭傳教士、探險家利文斯敦曾認為薩伊河是尼羅河或尼日爾河的源流，但聽說森林深處有可怕的食人族時，就不敢去驗證自己的觀點是否正確了。直至1876、1877年，威爾士出生的美國探險家斯坦利沿河探索，才弄清了真相。

薩伊河的源流只有部分可通航，它向北通過險峻的岩谷，然後蜿蜒流經周圍是蘆葦的沼澤，再流入基薩萊湖，這裡是白鷺、鴉和翠鳥出沒的地方，也是當地漁民的捕魚之地。在流到孔戈洛

時，河水便開始不斷加速並擴大到500公尺寬，由此至下游2800公里內，峽谷陡峭，有瀑布和翻騰的漩渦潭，名為「地獄之門」。

再往前，有幾段河流夾有急灘，在到達尼揚圭時，河流便進入陰森森的叢林，這就是把利文斯敦嚇得不敢向北邁進的地方。1876年10月，斯坦利也是從這裡開始朝南向剛果進發的，他經過9個月的時間才到達河口，沿途他的探險隊還跟河邊的居民發生過多次戰鬥。

在一次戰鬥中，斯坦利發現了7條瀑布，他以自己的姓氏為這些瀑布命名，這就是現在的博約馬瀑布，它是全世界瀑布中流量最大的，每秒約166850立方公尺。

薩伊河在基桑加尼開始轉向西流，這是通往下游1600公里處的剛果首都金沙薩的主要交通航道。然後河流轉向西南，流過濃密的雨林，這段河流又匯納了許多支流，更增加了流量，而且，

> 密集的支流、副支流和小河分成許多叉，構成一個扇形河道網。

薩伊河下游某些地段沼澤遍佈，早在15世紀末，葡萄牙水手即已來到這裡，只因環境險惡，而沒有再向上游航行。

林中猴子和各種彩鳥的叫聲，亦使得整個景致愈發顯得生氣勃勃。

基桑加尼的西面，連接阿魯維米河的地方，河流變得更寬，在進入姆班達卡後，河中淤泥積成數千個小島，將河道分割成水路迷宮，充塞著佈滿巨型蜘蛛網的鳳眼蘭。

薩伊河在穿越了非洲中部之後，最終流入大西洋。其流過的雨林及草原面積約有印度那麼大，流域的水力蘊藏量佔到世界已知水力資源的1/6。沿途的紅樹沼澤、濃密叢林，以及那些急灘、峽谷和瀑布，亦為世人留下了一道綺麗的風景線，當然還有那些永遠吸引人的探險故事。

寬廣的三角洲水草豐盛，環境優美，富有原始的自然風貌，是鳥類生息繁衍的樂園。

塞內加爾河三角洲位於塞內加爾河河口、佛得角以南，塞內加爾河從西北水塔福塔賈隆高原奔瀉而下，在達加納以下，形成寬廣的三角洲，地勢低平，水道分歧，沼澤遍佈。每當雨季，塞內加爾河水量大增，三角洲地區水草叢生，水生生物繁衍；幹季洪水雖退，但沼澤窪地、河湖港汊仍然儲滿淡水，魚蝦富集。這一流域的典型樹木為金合歡屬植物，包括阿拉伯膠樹。

塞內加爾河三角洲水草豐盛，環境優美，富有原始的自然風貌，是鳥類生息繁衍的樂園。這裡現有水禽300多種、數百萬隻，其中2/3是來自西北歐的候鳥，篦鷺、蒼鷺和白鷺等分佈很廣。

白鷺屬鶴形目鷺科鳥，羽衣多為白色，生育季節有頎長的裝飾性婚羽。其習性與其他鷺類大致相似，但有些種類有求偶表演，包括炫示其羽毛。

白鷺是涉禽，常去沼澤地、湖泊、潮濕的森林和其他濕地環境捕食淺水中的小魚、兩棲類、爬行類、哺乳動物和甲殼動物。它們通常會將築巢地點選擇在喬木或灌木上，有時也會在地面上築起凌亂的大巢。

塞內加爾河三角洲上的白鷺，一般成大群營巢，但缺乏防禦能力。它們的毛在禮服上常被用作貴重的飾物，這種做法導致白鷺曾一度瀕於絕滅。後來人們採取了嚴格的保護措施，白鷺的數量才又有所增加。

鳥類的種數與生態環境的大小和多樣性有關。一般說來，水草豐茂、環境優美的地方，總是會成為鳥類生息繁衍的樂園。

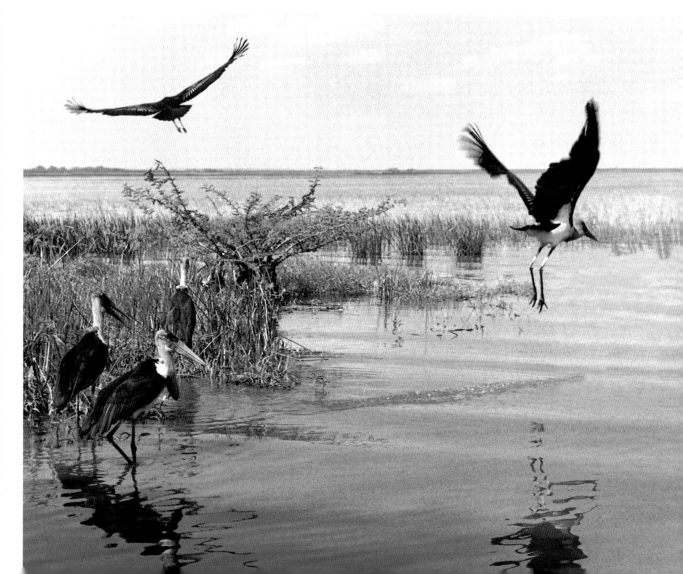

排列在河岸上，就像武裝的士兵接受檢閱，景色蔚為壯觀。

在這些鳥中，鶚顯得體大而翅長，生活在海濱和面積較大的內陸水域中，捕魚為食。它上體褐色，下體白色，頭上有白羽，總是飛越水面，在獵物上盤旋，然後伸腳向下沖去，先用鉤狀長爪抓魚，同時用趾下的尖刺把魚抓牢，然後帶回喜歡的棲木上食用。它有時會在食後拖著腳在水面低飛，似乎是在洗腳。鶚喜歡在高樹上、小島上或懸崖突出的地方築巢。它的巢，結構粗大，直徑達2公尺，由樹枝雜亂堆成。

白鷺體態優雅，羽色潔白，是鳥禽中的「公主」。

羽色鮮豔的水鳥，使得澄碧的水面更多了些生氣，更多了些亮麗。

塞內加爾河三角洲地區因土質鬆軟，亦是海龜繁殖的最佳場所。它們適應這裡的水生生活，一般僅在繁殖季節離水上岸，雌龜將卵產在掘於沙灘的洞穴中。在龐大的海龜家族中，綠毛龜較為珍貴，但由於遭到大肆捕殺，數量已不斷下降，瀕臨滅絕的境地。

塞內加爾河三角洲上，不僅生活著大量留鳥，而且還棲息著幾十種候鳥，其中最多的是鵜鶘、鶴和野鴨。每年11月至次年4月，各種候鳥從歐洲飛到這裡越冬，春暖花開時再飛回歐洲。由於這裡的自然條件越來越好，因而到這裡越冬的候鳥也逐年增加，成為真正的鳥類樂園。在塞內加爾河右岸，各種鳥類整齊地

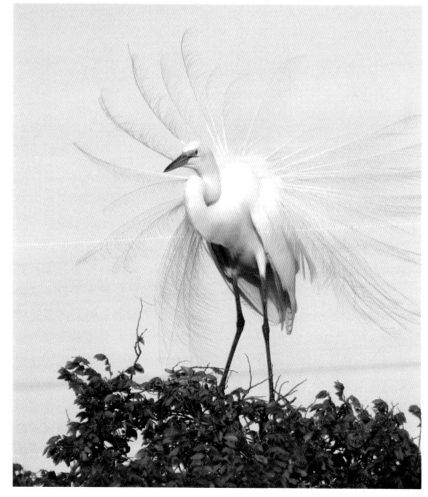

211

西非茂密的熱帶原始森林，堪稱是地方性物種的巨大寶庫。

西非是熱帶原始森林景觀保存較爲完整的地區，林木茂密，野生動植物繁多，其中科莫埃和塔伊兩大原始森林區具代表性。

科莫埃原始森林位於象牙海岸北部，這裡有西非最大的自然保護區－科莫埃國家公園，動物和植物種類繁多，1983年被列入世界遺產名錄。

科莫埃國家公園鑲嵌在蘇丹和亞蘇丹草原上，面積11500平方公里，大部分處於海拔200～300公尺的丘陵地帶，科莫埃河和沃爾特河蜿蜒流過，幾座高不過600公尺的小山兀立其間。

科莫埃自然保護區作爲蘇丹草原和亞林區之間的過渡帶，最突出的特點是風景多樣和生長有南方植物。科莫埃河穿園而過，在230公里長的河岸兩邊，茂密的原始森林形成了一條綠色甬道。此外，這裡的牧草、林木和灌木混生大草原，既有以柏樹爲主的稀疏樹群，也有茂密的旱林和雨林，這使得許多生活在南部的動物遷居北方。目前，該園擁有11種靈長目動物，17種食肉目動物，21種偶蹄目動物；飛禽的種類繁多，西非6種鷹中的5種棲居在科莫埃公園，西非的6種鸛，此園就有4種。另外，園內的爬蟲類中還有10種蛇和3種

> 在230公里長的河岸兩邊，茂密的原始森林形成了一條綠色甬道。

鱷魚。

作爲非洲最後一片重要的熱帶原始森林－塔伊國家公園以低地雨林植被而聞名，1982年被列入世界遺產名錄。該公園西鄰利比里亞邊界，東以薩桑德拉河爲界，原爲一動物保護區（1956年設立），1972年闢爲國家公園，面積3500平方公里，地貌以平原爲主，南部有海拔623公尺高的涅諾奎山。

由於氣候因素，塔伊公園內生長著兩種森林：一是主要由單性大果柏構成的茂密原始森林，一是由柿樹所形成的原始森林。這兩類森林區，堪稱是地方性植物種類的巨大寶庫。另外，公園裡有數目繁多的野生動物，如黑猩猩、穿山甲、斑馬、豹等。各種猿猴、利比理亞矮河馬、斑麂羚、金丁克羚羊和奧吉比羚羊爲

西非熱帶雨林對維持當地生態平衡有著非常重要的作用。

該地區所獨有。

森林裡的黑猩猩，個體的身材和外貌差異很大，站直時身高通常約為1～1.7公尺，體重約35～60公斤，雄體往往較雌體更大、更強壯。除面部外，它們身上是棕色或黑色的毛，成年黑猩猩的身體及面部皮膚為黑色，但年紀較輕的個體面部則為粉紅色或白色。

此外，在塔伊國家公園裡生活的穿山甲，在白天是很難見到的，它們常在夜間活動，並能短時期游泳。除面部兩側和身體下部外，穿山甲的全身都覆有由膠結被毛形成的重疊的淺褐色鱗片，頭短，眼小，眼瞼厚，嘴長而無牙，舌似蠕蟲。它的5個腳趾都生有利爪，主要以白蟻為食，有時也吃螞蟻和其他昆蟲。它們靠嗅覺來確定捕食物件的位置，並用前腳扒開對方的巢穴，取而食之。

塔伊國家公園由於擁有豐富的地方物種和一些瀕臨滅絕的哺乳動物，因而具有重大的科學價值。1926年，在此地建立了面積為9600平方公里的莫耶－卡瓦利森林區保護公園，1933年又將其改為物種專門保護區。由於採取了上述保護措施，塔伊國家公園的絕大部分地區仍保持原狀，絲毫沒有受到人類活動的影響。現在，塔伊國家公園是地球上所剩不多、擁有可觀面積的熱帶原始森林區，吸引著無數人的目光。

森林在維護人類生存環境方面的價值，遠遠超過它所提供的林產品和副產品的價值，因此它在一個國家裡的地位是十分重要的。

「河谷裡有燦爛的陽光，肥沃的土地，溫暖的氣候和美麗的風景。」

山上覆蓋著大片草地，山腰環繞著蔥鬱的林帶，山腳下是一片片草場，種類繁多的動物群在此棲居。

寧巴山自然保護區位於幾內亞東南部洛拉省和象牙海岸達納內省境內。在幾內亞、利比理亞和象牙海岸之間的寧巴山四周，環繞著遼闊的草場，山坡上林木茂密。種類繁多的動物群在此地棲居，其中包括不少本地特有的動物，如胎生的蟾蜍、會以石塊為工具的大猩猩等。1981年，該地區被列入世界自然遺產名錄。

寧巴山海拔1752公尺，山南為低地雨林，山北為熱帶草原，由山地發源的努翁河和卡瓦拉河構成利比理亞—象牙海岸的邊界。寧巴山距幾內亞的洛拉200公里，距恩澤雷科雷62公里，距象牙海岸的阿比讓720公里，總面積171.3平方公里。山上覆蓋著大片草地，山腰環繞著蔥鬱的林帶，山腳下是一片片草場。其北坡林帶寬500～900公尺，南坡林帶寬約450～1300公尺。

寧巴山的地貌十分新奇，含鐵豐富的石英岩受某種影響而隆起，形成鐵質堆積物，加之受到不同程度的侵蝕，又形成堅硬的板塊，構成了寧巴山獨具特色的地質景觀。

山腳下的草場和山頂及山坡上的草地，在寧巴山茂密的森林

右頁圖：寧巴山有一種大猩猩特別引人注目，它會使用石器，因而格外激發人們的興趣，對它更是採取了特殊的保護措施。

自然的力量是神奇的，它可以塑造出高大偉岸的山體，也可以描繪出詩情畫意的平原，並且賦予它們和諧相融的空間。

在寧巴山四周，環繞著遼闊的草場，山坡上林木茂密。

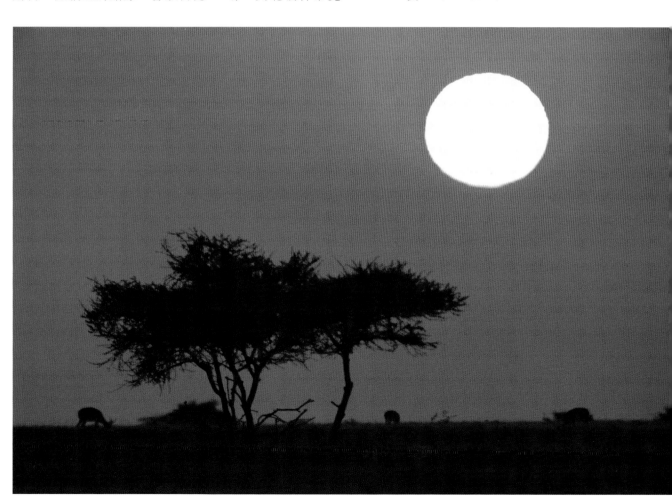

在灌叢和森林中，常可見到豹的身影，這種獨棲動物雖然有時也曬太陽取暖，但多半還是在夜間出來活動。

中顯得有些不太協調，一塊塊草地彼此隔絕，雖然面積都不大，但與各地方的海拔高度及氣候條件共同作用，使大量生長在這裡的動物都成為當地獨有的品種，比較突出的有各種多足綱、袋科和軟體動物及昆蟲。其中特別值得一提的是一種屬蟾蜍家族的無尾蛙，以及一種只在山頂有限地方才可找到的小蟾蜍，其獨特之處就在於繁衍後代完全靠胎生，無需經過蝌蚪階段。

在山坡上，茂密的原始森林裡生活著一些瀕臨滅絕的動物，如在納米布沙漠和大西洋冷水域之間，有一片白色的沙漠，葡萄牙海員把納米比亞這條綿延

自然保護區是各種生態系統以及生物物種的天然貯存庫，各種自然地帶保留下來的、具有代表性的天然生態系統和原始景觀地段，都是極為珍貴的自然界的原始「本底」。

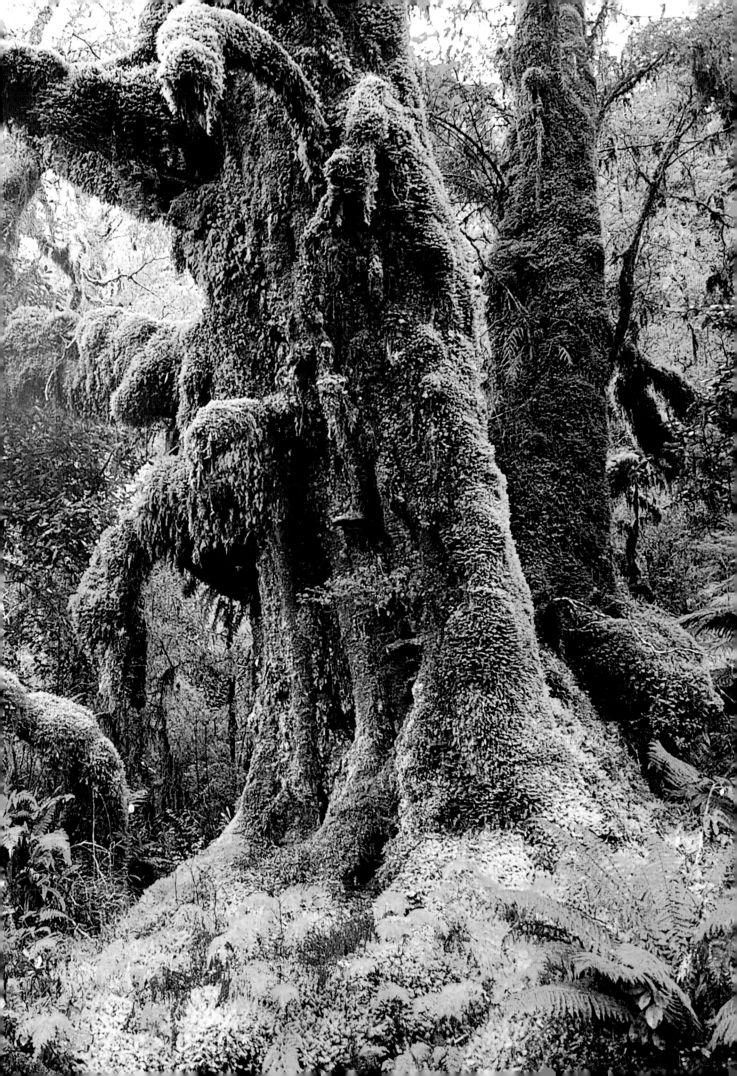

這條500公里長的海岸，備受烈日煎熬，顯得那麼荒涼，卻又異常美麗。

的海岸線稱爲「地獄海岸」，現在叫作「骷髏海岸」。這條500公里長的海岸備受烈日煎熬，顯得那麼荒涼，卻又異常美麗。

1933年，瑞士飛行員諾爾從開普敦飛往倫敦，因飛機失事，墜落在這個海岸附近，有一位記者指出諾爾的骸骨終有一天會在「骷髏海岸」找到，「骷髏海岸」從此得名。雖然諾爾的遺體一直沒有發現，但卻給這個海岸留下了名字。

從空中俯瞰，骷髏海岸是一大片褶痕斑駁的金色沙丘，從大西洋向東北延伸到內陸的砂礫平原。沙丘之間，閃閃發光的蜃景從沙漠岩石間升起，圍繞著這些蜃景的是不斷流動的沙丘，在風中發出隆隆的呼嘯聲。

骷髏海岸沿岸充滿危險，有交錯的水流、8級大風、令人毛骨悚然的霧海和深海裡參差不齊的暗礁，來往船隻經常失事。

1942年，英國貨船「鄧尼丁星」號載著21位乘客和85名船員在庫內內河以南40公里處觸礁沉沒，除全部乘客和42名船員逃生外，其他人員不幸罹難。幾乎用了4個星期的救援時間才找到所有遇難者的屍體和生還船員，並把

骷髏海岸幾乎完全沒有降雨，水分以夜間露和霧的形式存在，雖然荒涼，但卻別具超凡之美。

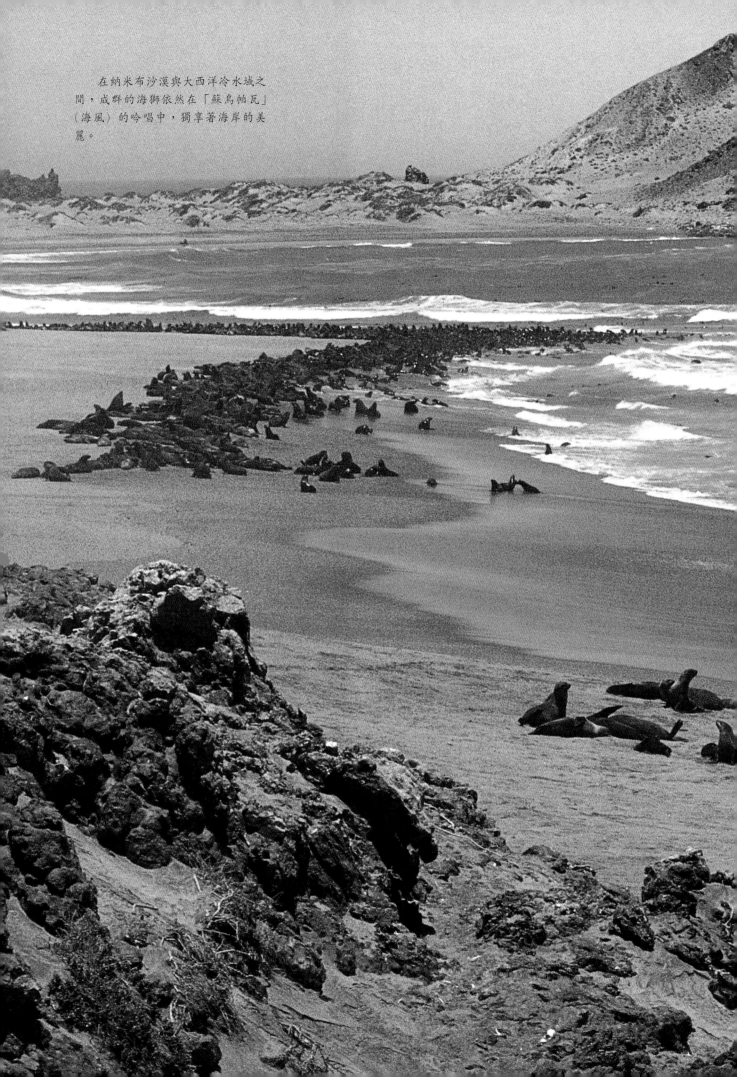

在納米布沙漠與大西洋冷水域之間，成群的海獅依然在「蘇烏帕瓦」（海風）的吟唱中，獨享著海岸的美麗。

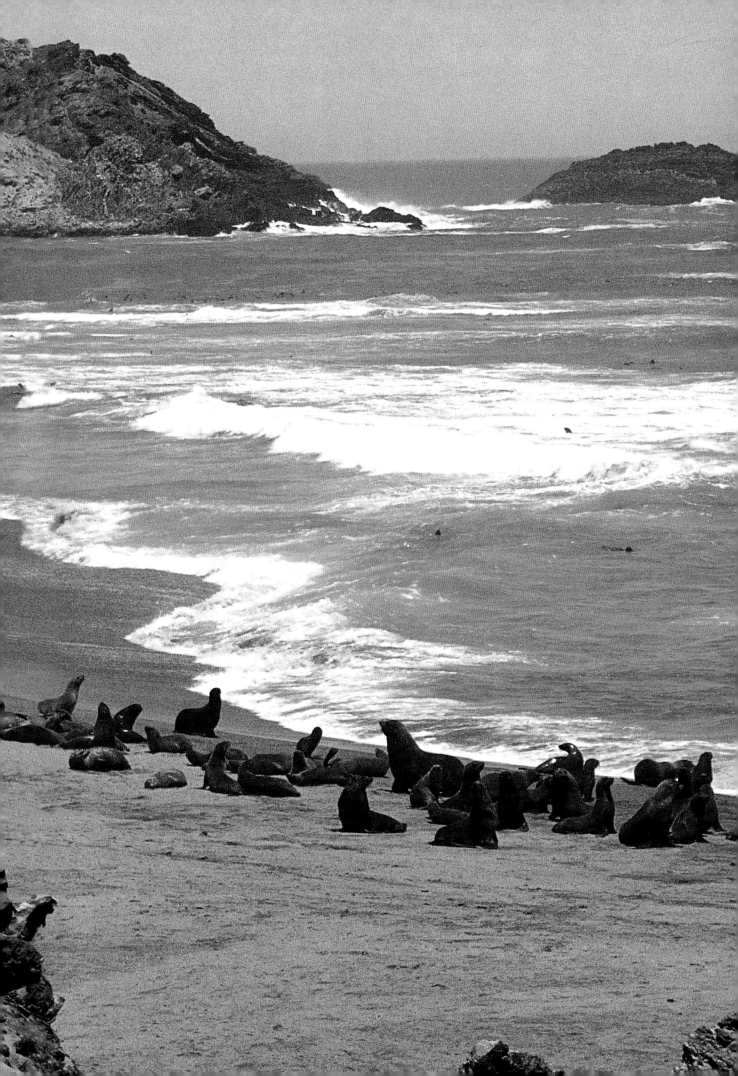

他們安全地送回。

骷髏海岸外，堆滿了各種沉船的殘骸，傳說有許多失事船隻的倖存者跌跌撞撞爬上了岸，慶倖自己還活著，孰料竟慢慢給風沙折磨至死。1859年，瑞典生物學家安迪生來到這裡，感到不寒而慄，大喊道：「我寧願死也不要流落在這樣的國家。」

在海岸沙丘的遠處，7億年來由於風的作用，把岩石刻蝕得奇形怪狀，猶如妖怪幽靈從荒涼的地面顯現出來。

在南部，連綿不斷的內陸山脈是河流的發源地，但這些河流往往還未進入大海就已經乾涸了。這些乾透了的河床，伴著沙漠中獨有的荒涼，一直延伸到被沙丘吞噬為止。還有一些河，如流過黏土峭壁狹谷的霍阿魯西布

從空中俯瞰，骷髏海岸是一大片褶痕斑駁的金色沙丘。

乾河，當內陸降下傾盆大雨時，巧克力色的雨水使這條河變成滔滔急流，有機會流入大海。

科學家稱這些乾涸的河床為「狹長的綠洲」，因為河床的地下水，所以這裡滋養了無數動植物，種類繁多，令人驚異。濕潤的草地和灌木叢也吸引了納米比亞的哺乳動物來此尋找食物。大象把牙齒深深插入沙中尋找水源，大羚羊則用蹄踩踏滿是塵土的地面，想發現水的蹤跡。

在海邊，大浪猛烈地拍打著緩斜的沙灘，把數以萬計的小石子沖上岸邊，花崗岩、玄武岩、砂岩、瑪瑙、光玉髓和石英的卵石都被翻上了灘頭，給這裡帶來了些亮色。

而從遠處的海吹來的南風，則為那些曾經和現在來到骷髏海

岸的人們，吟唱著靈魂的挽歌。納米比亞布須曼族獵人把這種風叫作「蘇烏帕瓦」，當「蘇烏帕瓦」吹來時，沙丘表面會向下塌陷，沙粒彼此間劇烈摩擦，發出咆哮之聲。

入夜，當風停止，沙漠也開始冷卻，上天才送來一陣迷霧，慢慢地穿過海灘和岩石，給苦受陽光烘烤的動植物帶來滋潤。白天乾枯又沒精打采的地衣，在霧的滋潤下恢復了生氣，給這片砂礫平原帶來了繽紛的色彩。千歲蘭也及時捕捉這夜間的霧，那寬大的葉子鋪蓋地面達3公尺長，它用葉片上數百萬個氣孔來吸收濕氣。

霧還透入沙丘，給骷髏海岸

在自然威力面前，有時人類顯得是那麼渺小，一旦罹難，剩下的也只是一具遺骸。

的小生物帶來生機，讓它們從沙中鑽出來吸收露水，充分享受這唯一能獲得水分的機會與樂趣。會挖溝的甲蟲，此時總要找個能收集霧氣的角度，然後挖條溝，讓溝邊梢梢壟起，當露水凝聚在壟上流進溝時，它就可以舔飲了。

霧也滋養著較大的動物。盤繞的蝮蛇，用嘴啜吸鱗片上的濕氣。在這裡被困的人，也可以靠舔飲飛機機翼上的露滴來維持生存。

當新的一天來臨，沙漠還會繼續創造生命的奇跡。天生瞎眼

的大金鼴鼠鑽進沙的深處，向北沖去。在冰涼的水域裡，沙丁魚和鰮魚引來了一群群海鳥和海峽海豹。在骷髏海岸外的島嶼和海灣上，則生存著躲避太陽的蟋蟀、甲蟲和壁虎猛撲。長足甲蟲使勁伸展高蹺似的四股，儘量撐高身體，離開灼熱的地面和相對涼爽的微風「親密接觸」。白色甲蟲則用背部的白色甲殼反射灼熱的陽光，令體溫儘量下降，使它們在乾熱的沙子上能夠長時間爬行，而此時，黑背甲蟲卻早已鑽進沙中躲避陽光了。

乾熱的東風吹過沙丘，也從

這些被風沙吞噬後的殘骸，仍在講述沙漠那曾有的無情。

腹地帶來了或活或死的有機物，蜥蜴、甲蟲和其他昆蟲都從沙裡鑽出來，急不可待地追逐風帶給它們的「美餐」。巴山特有的食蟲動物─獺，它通常在溪流和河口灣中過著半水棲的生活。

埃托河鹽沼是非洲最大的鹽沼，當地的奧萬博人稱之為「幻影之湖」或「乾涸之地」。

鹽沼，即鹽灘或鹽殼窪地，多見於北非和沙烏地阿拉伯海岸，通常以沙丘為界。由於週期性氾濫和蒸發，鹽沼底部鬆軟，沒有膠結，但不透水，海水濃縮和地下水毛細排水導致石膏、方解石和文石的沉積。一般認為，大多數鹽沼一度是小的海灣，類似於過去地質時期形成的蒸發岩盆地。

埃托河鹽沼位於納米比亞北部，面積4800平方公里，海拔1030公尺，是非洲最大的鹽沼，當地的奧萬博人稱之為「幻影之湖」或「乾涸之地」。它是埃托河盆地的一部分，該盆地與博茨瓦納的奧卡萬戈三角洲，以及無數小鹽沼和湖泊，一度是地質學家心目中最大的湖。但數百萬年前，流入這個湖的河流就乾涸了，沒有了水源，又長期不斷蒸發，加上湖底滲漏，整個湖最終也消失了。

旱季時，埃托河鹽沼閃閃發綠，凹凸不平，裂縫處處，還不時掠過急速的塵暴和旋風。鹽漬土上，狩獵的痕跡縱橫交錯。數以千計的動物為尋找水分和食物，都擁到鹽沼上的水窪和綠洲上，這些綠洲，給生存在這裡的野生動物提供了不絕的水源和維持生命的水窪。

在每年12月至翌年3月的季風

> 閃閃發綠，凹凸不平，裂縫處處，還不時掠過急速的塵暴和旋風。

雨季來臨後，斑馬和大象大規模遷徙到這裡尋找食物。

季節，鹽沼四周佈滿雨水塘。東邊地平線上的烏雲，把傾盆大雨送到北部的奧波諾諾湖裡，湖滿溢後，沿著埃庫瑪河和奧希甘博河，將活命的水源輸送到埃托河鹽沼乾燥的邊緣地帶。層層鹽霜在淺水道上蜿蜒堆疊，湖泊吸引了數以萬計的紅鸛和其他鳥雀。在乾旱土壤裡休眠的草籽，此刻也都生機勃發，使這片土地綠草如茵。

雨季的來臨，使這裡的動物開始了大規模的遷徙。斑馬和牛羚蜂擁而出，長頸鹿前後擺動，象蹣跚前進，大群跳羚、非洲南部棕羚及白羚也加入到集體遷徙的行列，尾隨它們的是獅子、鬣狗、獵豹及野狗，它們都是這片土地的「霸主」。參加這個大規模捕食行列的，還有色彩繽紛的各種鳥雀，包括埃及雁、胸部緋紅色的伯勞、隼、鷹、鴿、千鳥和伯靈鳥等。

當雨季結束時，鹽沼重又乾涸，表層上留下的無數腳印，一直分佈到遙遠的地平線。

1851年，歐洲人首先發現了埃托河鹽沼。1907年，這裡建成埃托河狩獵公園，成為當時世界上最大的自然狩獵區。1967年，狩獵區騰出土地供當地部落建立家園，縮小了的狩獵區便成了今天的埃托河國家公園。公園面積22269平方公里，是世界上大型動物最多的公園之一，鹽沼就位於埃托河國家公園的中心。

雨季結束，那些曾經注入滋養生命的湖水不久就乾涸了，留在鹽沼表面的，只有那延伸至盡頭的無數腳印。

225

從空中俯瞰，奧卡萬戈三角洲猶如一隻巨手，手指伸展到卡拉哈里沙漠北部。

奧卡萬戈三角洲位於納米比亞東北部，北面主要以奧卡萬戈河與安哥拉分界，東北包括卡普里維地帶的西部，東南鄰博茨瓦納，西與奧萬博區相接，面積41700平方公里，是地球上最大的內陸三角洲。

從空中俯瞰，奧卡萬戈三角洲猶如一隻巨手，手指伸展到卡拉哈里沙漠北部。地理學家稱這種地形為「沖積扇」，是由洪水帶來的沉積物長期積聚而成的。

奧卡萬戈三角洲地勢大致平坦，海拔約1100公尺，通常年降雨量為500～600毫米。在這片綠洲上，遍佈水道、沼澤、小島和翠綠的蘆葦，灌叢與喬木散生在高草地間，在東部形成羅得西亞柚木、桃花心木與松脂樹森林。

三角洲地區，長年沼澤地將近一半，大部分地區雨季洪水氾濫，沿河河水流量因季節變化、支流匯入、蒸發及河床吸收水分多少等而產生巨大變化。這裡有滋生於河床和氾濫平原上的茂密的紙莎草以及其他水生植物，還有佔據著三角洲較高地區的小塊

奧卡萬戈三角洲河水流過的綠色小島，是這裡獨特景觀的一個縮影。

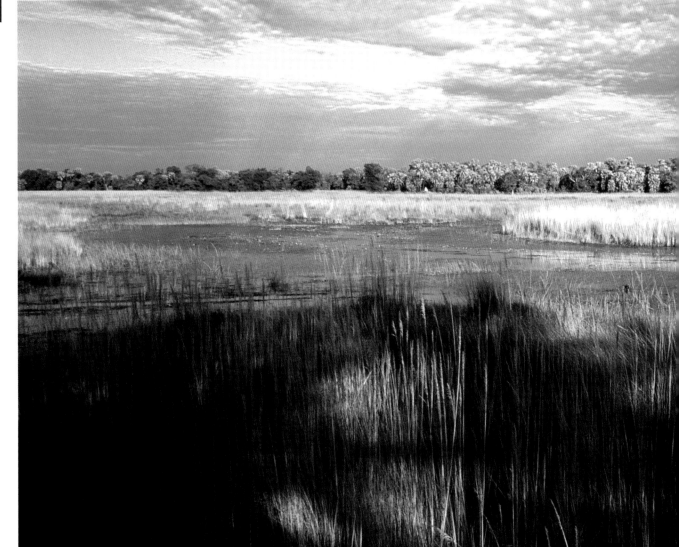

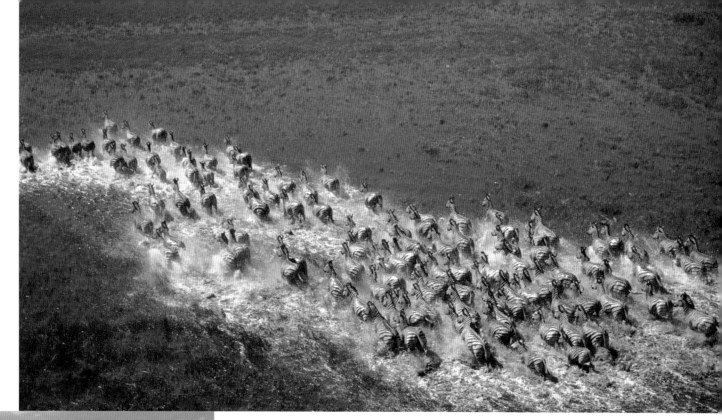

林地和稀樹草原。因紙莎草不斷堵塞河道,從而不斷造成河水流向的改變。

在雨水豐沛的年頭,三角洲的「手指」—4條南伸的大水道會發生膨脹,擴展至卡拉哈里22000平方公里的地方,將乾涸的沙漠變成水光閃爍的綠洲。這時,奧卡萬戈三角洲的水道和島嶼就成了無數動植物的天堂,許多習慣於水中生活的生物,也與來自卡拉哈里沙漠的動物混在一起生活。

奧卡萬戈三角洲成群的河馬,是這裡的一道別樣景觀。它們大部分時間都在水中半沉半浮,只有頭部露出水面。河馬下潛時,先緊閉鼻孔,再潛入水中,可在水下待5分鐘之久。其趾間有蹼,可以毫不費力地在水下沿河底小徑走動。公河馬的梨形地盤,長約8公里,與10～15頭母河馬和小河馬

> 奧卡萬戈三角洲的水道和島嶼就成了無數動植物的天堂。

卡萬戈三角洲的水道是無數動物的「天堂」,斑馬在這裡盡情揮灑「本性」,生活得逍遙而自在。

共同生活。

河馬對保持三角洲的水道暢通,可謂居功至偉。它們晚上覓食時,會在狹窄的水道中踩出一條條通道;而且,每次覓食,都能吃掉150公斤沼澤裡的草。

奧卡萬戈三角洲富大型野生動物,有象、水牛、馬羚、黑斑羚等。日薄黃昏之際,各種野生動物的叫聲此起彼落,加上遠處傳來的巴頁人和布須曼人的鼓聲,節奏怪異而恐怖。1750年,巴頁人就來到了這個三角洲上。他們是水上的打獵能手,乘著一種叫「米科羅」的獨木舟,過著漁獵的生活。

227

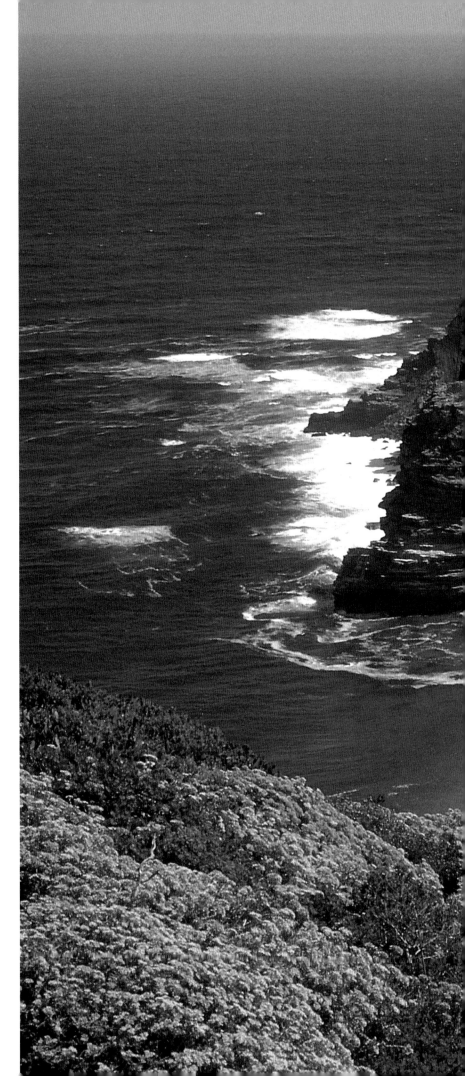

迪亞士和達‧伽馬的先後發現，使非洲西南端的這個荒涼岬角很快繁榮起來，成為舉世聞名的地方。

非洲大陸西南端有一處極其險要的石質岬角，這就是好望角，它離開普敦市48公里，地處南緯34°21´，東經18°30´。

1488年，葡萄牙國王約翰二世選派迪亞士率領一支遠航探險隊，從里斯本出發，沿著非洲西海岸向南航行，駛進了古代腓尼基人和迦太基人曾經航行過的海洋。當迪亞士航行到現今納米比亞的沃爾維斯港附近時，遇到特大風暴，特別是駛到非洲大陸的盡頭處，巨浪把船隊推到一個無名岬角之上，迪亞士將此地命名為「風暴角」。後改名為「好望角」，以示繞過此角，帶來美好的希望。

1497年11月，葡萄牙的另一位航海家達‧伽馬，沿著當年迪亞士的航線航行，順利繞過好望角，次年5月到達印度西南海岸。迪亞士和達‧伽馬的先後發現，使非洲西南端的荒涼岬角很快繁榮起來，成為舉世聞名的地方。

好望角地處盛行西風帶，多暴風雨，海浪洶湧，來自印度洋的溫暖的莫三比克厄加勒斯洋流和來自南極洲水域的寒冷的本格拉洋流在這裡匯合。盛行西風帶的風力很強，常超過11級。繞道好望角的航線在南緯40°附近，從南緯40°一直到南極圈的這一

好望角的懸崖、亂流和植被無一不洋溢著大自然的神奇。

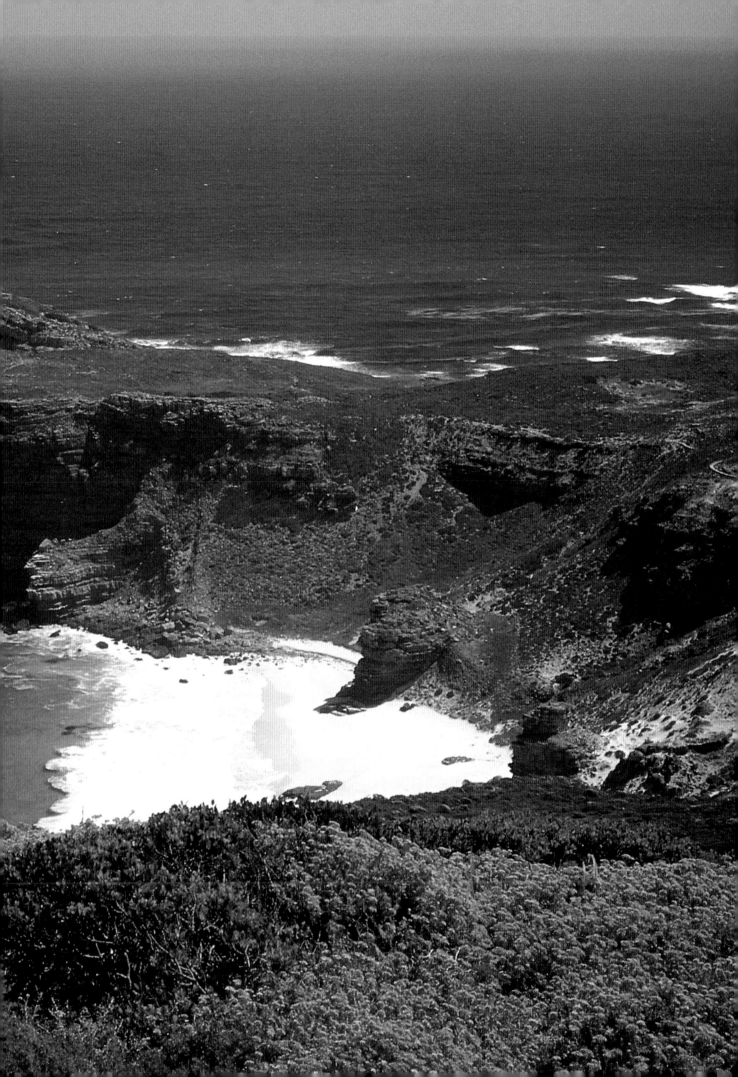

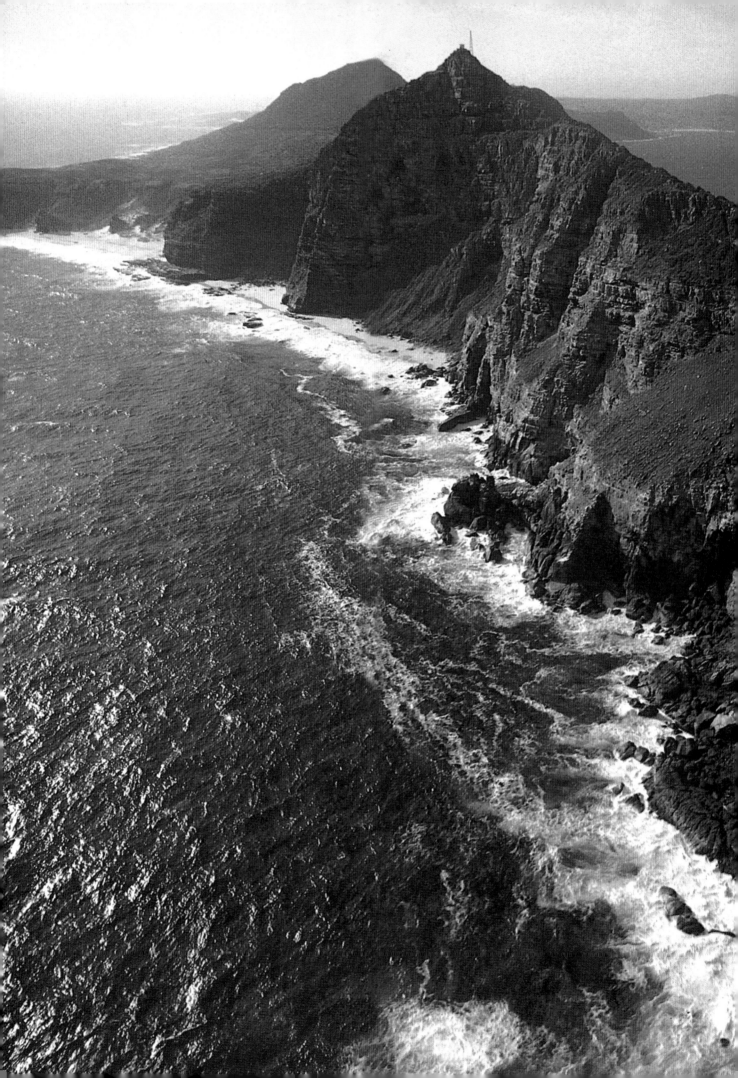

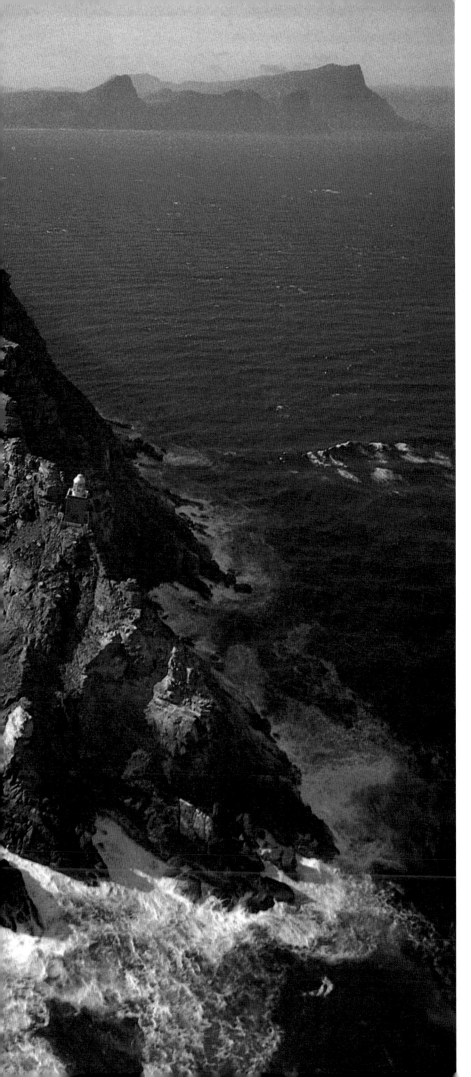

地表範圍內的海洋，強勁的西風在洋面上暢通無阻，摩擦力很小，所以風力可達11級，甚至超過11級，強西風掠過洋面時便掀起巨浪，浪借風勢使這裡成了駭人的「風暴角」。海洋又遇到好望角陸地的側向阻擋作用，更增強了巨浪的勢頭。在這裡，一年中約有110天處於狂風巨浪的肆虐下，海浪高達6公尺，最兇惡時可達15公尺以上，常常造成「海難事件」，難怪人們把繞好望角的航線視為畏途。

好望角的戰略地位很重要，它位於大西洋與印度洋的相匯處，恰似一道天然防波堤伸入大洋中，東、西兩面分別形成福爾斯灣和特布林灣，開普敦港口就坐落在特布林海灣，凡是繞道好望角的船隻，都要在這裡停泊。在蘇伊士運河開鑿之前，它是歐洲通往亞洲的海上必經之路。1869年蘇伊士運河開通後，歐亞之間的航線雖然縮短了，但大的油輪仍然要從這裡繞道而行。

1967～1975年中東戰爭期間，蘇伊士運河關閉了8年之久，航道的重要性又複增加，成了東西方的「海上生命線」。蘇伊士運河重新開放後，它仍是世界上繁忙的海上航道之一，西歐所需石油的50%和美國所用石油的25%都從這裡繞道運送。附近的開普敦商港和西蒙斯敦軍港均為天然深水良港。但時至今日，好望角依舊是世界上著名的危險海域之一，船隻遇險失事的情況，仍時有發生。

墨綠色的波濤托起白色的浪花，輪番拍打著岬角岸邊的亂石。

231

今天，這座平頂山已成為世界上最令人難忘的
陸標。

桌山是南非的一座平頂山，
位於高而多岩石的開普半島北端，
俯瞰開普敦市和桌灣。日落時，隔
著桌灣可清晰地看到桌山的平頂，
魔鬼峰位於山的左面，獅頭峰則在
山的右面。

這座平頂大山的山頂長逾3公
里，由此西望，可以望到大西洋，
南望是好望角，往北則是綿延起
伏、漫無盡頭的非洲大陸。

1488年，桌山被葡萄牙航海
家迪亞士首次發現。此後，該山就
成了海員的「燈塔」，他們一見到
此山的壯麗景色，就會為之讚歎不
止、歡樂不已。今天，這座平頂山
已成為世界上最令人難忘的陸標。

桌山是一塊大砂岩，在四五
億年前原是淺海的海床，地殼隆起
之後，把山頂升到海拔1086公尺
高，其北面是斷崖絕壁，夾在魔鬼
峰和獅頭峰之間。其平板狀的山
體，則是強風和水流將幾近水準的
砂岩層暴露出來的結果。

桌山有雲覆蓋，雲層是在刮
東南風時迅速形成的，它是高原植
被繁茂的主要因素。5個高山水庫
貯存著由冬天西北風帶來的雨水，
山頂年降雨量為1525毫米。

夏天，東南風吹來的白雲籠

桌山又名「特布林山」，山上林木
蔥蘢。開普敦國家植物園就位於山的
斜坡上，是南非較具代表性的植物景
觀。

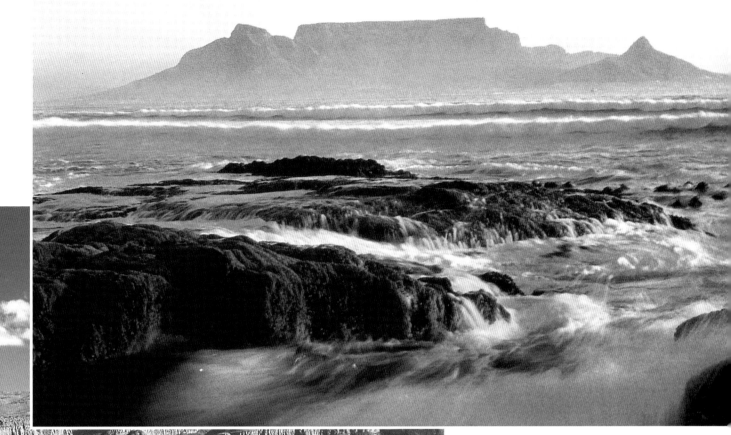

黃昏日落，隔著桌灣仍可看到桌山平整如台的山頂，魔鬼峰和獅頭峰分立在山的兩端。

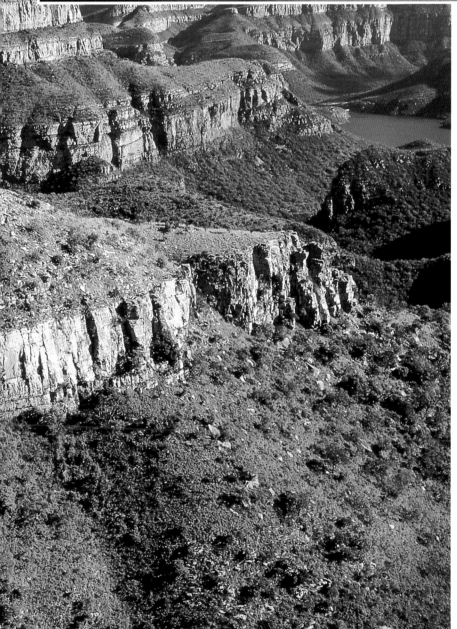

罩著山頂，順著北麓下滑，全山蓋上一片白色，就像鋪上了一塊「桌布」。

桌山植被豐富，有250種菊科植物，還有滴撒蘭等。有一條索道（建於1929年）和350多條道路可通到山頂，最高點是1865年由湯瑪斯‧麥克利爾爵士在東北面建立的三角形石堆航標（1069公尺）。

山頂下面的青蔥山麓上，長滿了各種野花。遊人可沿著小徑登上這座原來滿是獅、豹的大山，也可乘登山纜車上山。每年登山纜車載送遊客可達50萬人。

清晨，在初升的陽光下，高聳的峭壁一片金黃；入夜之後，「競技場」冷峻的岩壁，則又透著陰森與恐怖。

蘇爾斯山位於南非德拉肯斯山脈北部，是奧蘭治河（南）、瓦爾河（北）和圖蓋拉河（東）的源頭，海拔約3050公尺，大部分位於萊索托境內。

蘇爾斯山潮濕多霧，澄澈的泉水從山中湧出，圖蓋拉河在流下一段緩坡後，由半月形峭壁的邊緣下瀉，成為一串壯麗的大小瀑布，總高度達948公尺，居世界第二位。在大懸崖（1500公尺）下切割出的圖蓋拉峽谷，有多條支流匯入。

圖蓋拉河流經萊迪史密斯盆地，到科倫索以下，河道則變得既深且窄。在詹姆森斯德里夫附近，圖蓋拉河進入開闊的圖蓋拉盆狀窪地，深深切過一巨大砂岩斷塊後，流入沿海平原，在德班北面84公里處注入印度洋。

蘇爾斯山半月形的峭壁名為「競技場」，是蘇爾斯山險峻的邊緣。清晨，在初升的陽光下，高聳的峭壁一片金黃；然而入夜之後，「競技場」冷峻的岩壁，則又透著陰森與恐怖，令人望而生畏。

在蘇爾斯山的邊緣上，有兩塊露頭巨岩，狼牙狀的一塊叫「步哨」，位於競技場4公里長的巨牆一端；在另一端的一塊叫「東柱」，氣勢雄偉，顏色黝黑，俯瞰著下面翠綠的山谷。

蘇爾斯山雖然荒涼，但很迷人，從山頂上，可以看到沿著德拉肯斯山脈東面峭壁的其他雄偉山峰的美景。

「德拉肯斯」意為「巨龍」，此名源自布須曼人的一個傳說。山脈高3475公尺，從南非的特蘭士瓦省東北部延伸到開普省東南

蘇爾斯山冷峻的岩壁在初升的陽光下，亦顯露出金黃色的暖意。

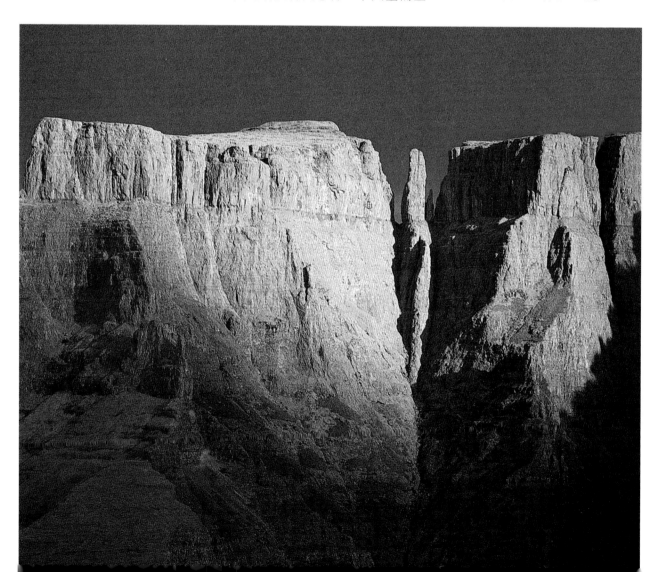

部，綿延1125公里，形成斯威士蘭、納塔爾、特蘭斯凱共和國（未被國際承認）與德蘭士瓦、奧蘭治自由邦、萊索托之間的分界。其東坡和南坡陡峻，北坡和西坡逐漸下降至萊索托山區，在萊索托境內的山脈，多深谷和瀑布。

德拉肯斯山脈是由1.5億年前的火山爆發形成的，熔岩從地殼的縫隙噴湧出來，冷卻後又被以後噴出的熔岩所覆蓋。在火山爆發停止後，南非大部分地方都蓋上了一層厚厚的凝固熔岩，有些地方厚達1500公尺，在風和水的侵蝕下，逐漸形成了峽谷以及高聳的岩塔和岩柱。

德拉肯斯山脈的溝壑峽谷是南非大狒狒的故鄉，它們成群結隊，組織嚴密，由年長的雄狒狒領導，以草和昆蟲等為生。它們低沉的叫聲亦不時在山間迴響，

祖魯人至今仍保留著比較原始的生活方式，他們袒胸露背，部落裡仍因循著重女輕男的習俗。

為這裡增添了一絲神秘的色彩。

德拉肯斯山脈冬季白雪皚皚，對登山運動者極富魅力，但有幾座山峰因登攀困難，至今仍無人到達。現山區內有幾處休養所和野營場地。

　　布萊德河峽谷一度是淘金者聚集的溝壑，有著非洲景色中令人難忘的「神奇」。

　　布萊德河峽谷位於南非特蘭斯瓦省，是南非大高原和東面低窪地分界線的一部分，德拉肯斯山脈的花崗岩圓丘就屹立在曲折的峽谷之中。

　　這個一度是淘金者聚集的溝壑，有著非洲景色中令人難忘的「神奇」。其筆直的峭壁直下深谷，約有1000公尺高。峭壁頂上的3個小山峰—三茅頂，形狀與非洲一些部落傳統的圓形茅舍相似。峽谷間，銀帶般的溪流穿澗而過，繞過舊日淘金人的營地和廢棄的林場。在被礦物染成紅、黃、橙色的懸崖下，汩汩的水流聲、清脆的鳥鳴聲以及奇怪的狒狒的叫聲混雜在一起，使得雄奇壯麗的峽谷更多了幾分奇特。

　　就在布萊德河峽谷起端附近，湍急的特羅爾河飛馳而下，垂直沖入布萊德河。在河水突然轉向的地方，形成了一個個漩渦，並在漩渦中沖蝕出形狀各異的渦穴。因為一個叫伯克的農夫曾在渦穴中找到了金粒，因此這一神奇的地貌也被稱為「伯克幸運穴」。

　　在布萊德河峽谷的渦流中，岩石被沖蝕成許多「伯克幸運穴」，有的深達6公尺。

大洋洲

珊瑚蟲分泌的石灰質骨骼，連同藻類、貝殼等海洋生物殘骸膠結在一起，堆積成了一個個珊瑚礁體。

大堡礁是世界上最大的珊瑚礁群，縱向斷續綿延於澳大利亞東北岸外的大陸架上，與海岸隔著一條13～240公里寬的水道。它北起托雷海峽，南至弗雷澤島附近，長達2000餘公里。其寬度由北部不足2公里，向南展寬至150公里以上，由大約2900多個大小島礁組成，總面積達20.7萬平方公里。大堡礁退潮時，約有8萬平方公里的礁體露出水面，而漲潮時，大部分礁體被海水掩蓋，只剩下600多個島礁忽隱忽現。

1770年6月，英國探險家庫克船長駕駛「奮鬥」號作環球考察時，他的船隻陷在澳大利亞東海岸和珊瑚礁的湖之間，動彈不得。庫克只好率領水手上岸修理船隻，在停留期間他考察了珊瑚礁群，並為這些珊瑚礁群起名為「大堡礁」。

令人不可思議的是，營造如此龐大「工程」的「建築師」，卻是直徑只有幾公分的腔腸動物珊瑚蟲。珊瑚蟲體態玲瓏，色澤美麗，只能生活在全年水溫保持在22℃～28℃的水域，且水質必須潔淨、透明度高。澳大利亞東北岸外大陸架海域正具備珊瑚蟲繁衍生殖的理想條件。珊瑚蟲以浮游生物為食，過著群體生活，能分泌出石灰質骨骼。老一代珊瑚蟲死後留下遺骸，新一代繼續發育繁衍，像樹木抽枝發芽一樣，向高處和兩旁發展。如此年復一年，日積月累，珊瑚蟲分泌的石灰質骨骼，連同藻類、貝殼等海洋生物殘骸膠結在一起，堆積成一個個珊瑚礁體。珊瑚礁的建造過程十分緩慢，在最好的條件下，礁體每年不過增厚3～4公分。而有的礁岩厚度已達數百公尺，說明這些「建築師」們在此已經歷了漫長的歲月。同時也說明，澳大利亞東北海岸地區在地質史上曾經歷過沉陷過程，使得追求陽光和食物的珊瑚不斷向上增長。

在大堡礁，有350多種珊瑚，無論形狀、大小、顏色都極不相

大多數島礁只是稍微露出海面，離真正的島嶼還有一定的距離。

心形島是大堡礁著名的景觀，由於其形狀酷似心形，因而得名。

同，有些非常微小，有的可寬達2公尺。珊瑚千姿百態，有扇形、半球形、鞭形、鹿角形、樹木和花朵形等等。顏色有淡粉紅、深玫瑰紅、鮮黃、藍和綠色，異常鮮豔。

珊瑚礁群落內環境有異，適合很多生物生長，估計有1400多種魚、甲殼和貝類動物，海葵、蠕蟲、海綿和鳥雀在大堡礁及四周安家；珊瑚只占其中的10%。海參吐出的細碎貝殼和沙粒沉入海底，就會填補珊瑚底基的裂縫，對保護礁石起著關鍵作用。

營造如此龐大「工程」的「建築師」，是直徑只有幾公分的腔腸動物珊瑚蟲。

珊瑚礁的生態環境平衡得異常微妙，稍有改變就會受到破壞。在20世紀六七十年代，刺冠海星的數量激增。由於刺冠海星會把消化液吐在珊瑚上，令珊瑚死亡，大堡礁的生態因而受到威脅。導致海星數目暴增的原因是遊客撿光礁石上的海螺，而海螺這種食肉的軟體動物，經常吃掉刺冠海星，減少其數量。保護海螺，就能減少刺冠海星，但部分珊瑚礁的生態平衡必須花上幾十年的工夫才能恢復。

大堡礁也是一座巨大的天然海洋生物博物館。在遼闊澄碧的海面上，點綴著一個個色彩斑斕的島礁，大礁套小礁，環礁包著湖，礁外波濤洶湧，礁內湖平如鏡。礁上海水淹不到的地方，已發育了較厚的土層，椰樹、棕櫚挺拔遒勁，藤葛密織，鬱鬱蔥蔥，一派綺麗的熱帶風光。透過溫暖清澈的海水，可看清400餘種珊瑚所構成的密密叢叢的海底「森林」，千姿百態，五彩繽紛。珊瑚叢中遊弋著1500種魚和4000種軟體動物，這裡也是儒艮和大綠龜等瀕臨絕滅動物的棲息之地。

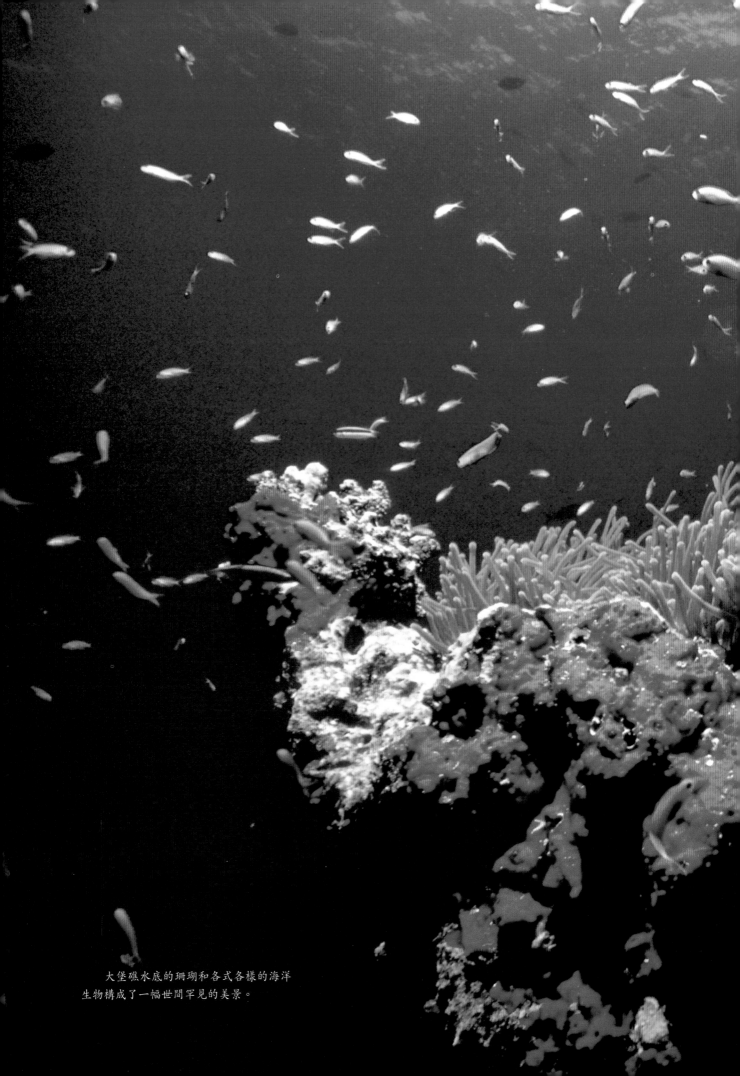

大堡礁水底的珊瑚和各式各樣的海洋
生物構成了一幅世間罕見的美景。

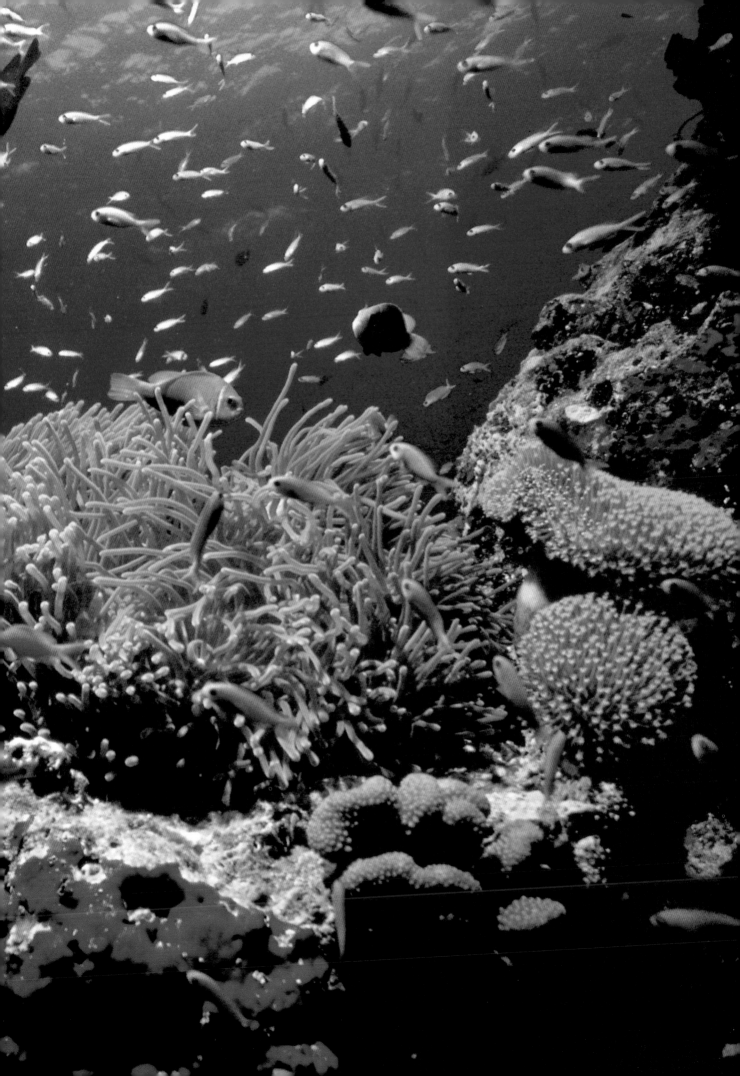

昆士蘭濕熱帶地區的雨林的植物類型豐富，幾乎完整地記錄下了地球上植物演化的主要階段。

昆士蘭濕熱帶地區位於澳大利亞昆士蘭州的東北沿岸，覆蓋面積達8940平方公里。澳大利亞東北部的熱帶雨林在澳大利亞曾是分佈最廣泛的植被類型，但現存熱帶雨林只有約2000平方公里，僅占澳大利亞面積的0.2%，其中約90%即在昆士蘭地區。鬱鬱蔥蔥的植被、破碎的地形、湍急的河水及深不見底的峽谷和眾多的瀑布構成這地區壯觀的景色。

鬱鬱蔥蔥的植被、破碎的地形、湍急的河水、深不見底的峽谷和眾多的瀑布構成了這一地區壯觀的景色。

這裡的年平均降雨量在1200～4000毫米之間，某些地段的降雨量更多，在凱恩斯和塔利之間的最潮濕地帶，夏季（12月～次年3月）60%的時間都在下雨，形成了一個獨特的雨季。在這一時期，已充分飽和的土壤不再吸收水分，致使土層在連續不斷的降雨中沿山坡發生大面積的滑動，形成該地區奇特的地貌特徵。昆士蘭雨林按地貌劃分主要為3個區域：大迪威德高地、低平的海岸帶以及兩者之間的大陸面。高地的地形起伏多變，東部的大陸面則是抵禦海霧侵蝕的一道天然屏障。在大陸面中嵌有許多深谷，由於土質的災變侵蝕和傾斜斷裂，在陸面表層造成了許多塌陷。

該地區的雨林中植物類型豐富，幾乎完整地記錄下了地球上植物演化的主要階段。在雲霧籠罩和大風吹掠的高坡和山脊，生長著藤本植物和灌木；在1500公尺高的貝倫登克爾山脈，樹冠低矮，樹叢繁密，顯示出颶風侵襲的影響。低溫帶是澳大利亞雨林生長最茂盛的地帶，塌積的山坡腳下和沖積土壤上生長著葉肉複雜的蕨類植物，那裡有許多獨特樹種，扇葉棕櫚樹雨林是此地特有的雨林類型，因開闢蔗糖種植園，這片雨林現只餘幾平方公里。在西部邊緣地帶有廣闊的桉樹林，包括有澳洲紅桉樹、澳洲白桉樹等同一屬珍貴品種。在澳大利亞東北部雨林中還生長著豐富的紅樹和紅樹屬灌木，其品類之多可以與號稱世界上紅樹屬最豐富的新幾內亞相媲美。

該地區的動物資源也極為豐富，這裡的鳥類約有370種，有世界上最大的鳥－澳大利亞食火雞，它們站立時高達2公尺，蛙類有47種，爬行動物有160種，昆蟲類則更為豐富。此外，澳大利亞54%的脊椎動物也生息在這片土地上，其中59種是該地區獨有的。

昆士蘭濕熱帶地區的雨林裡生長的植物，品種繁多，類型豐富，很多植物種類為該地區所獨有。

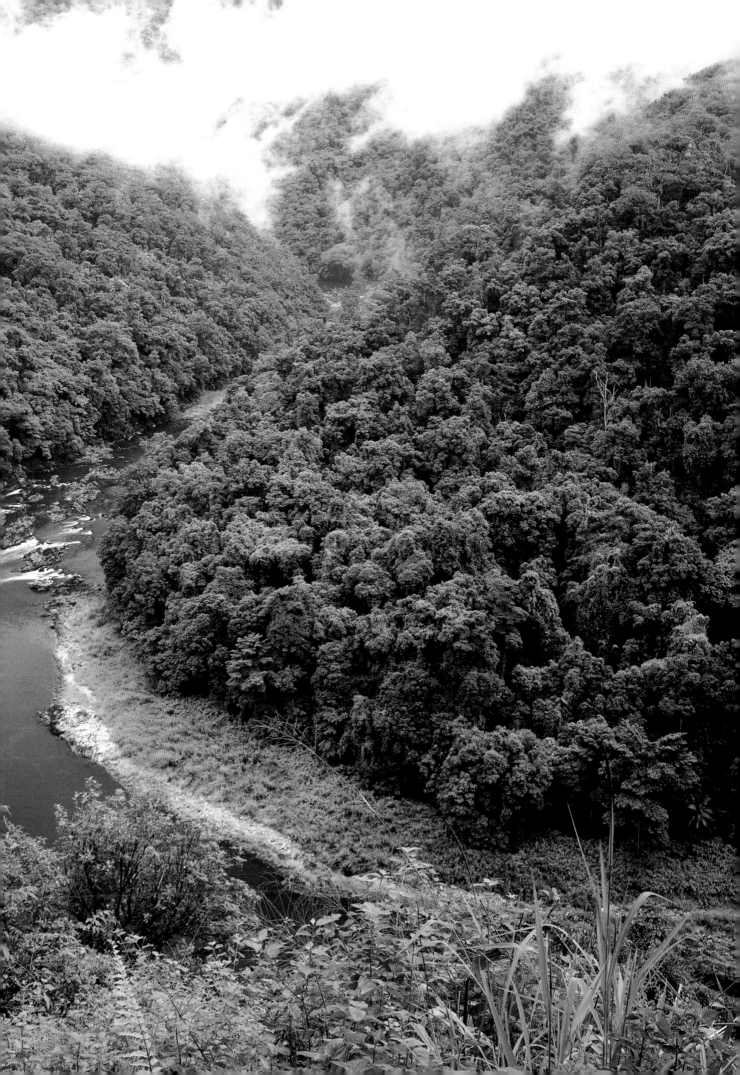

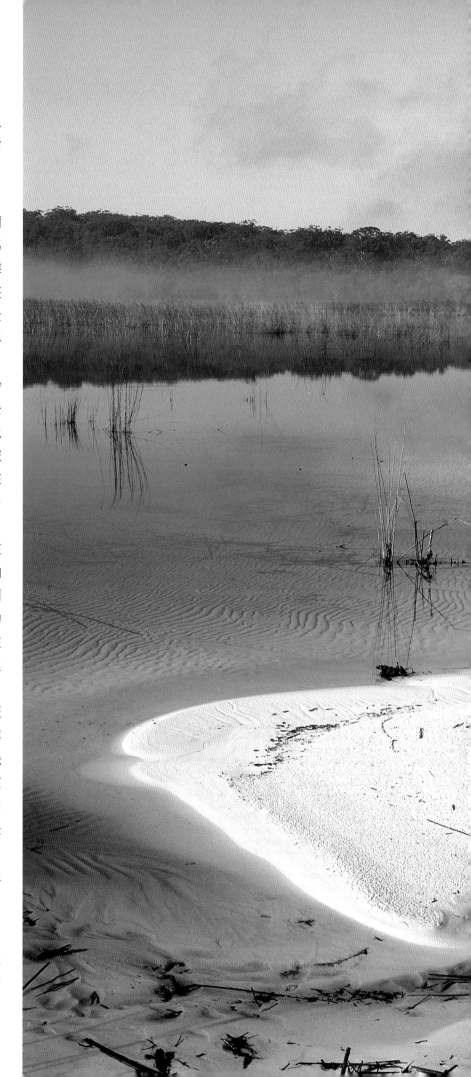

弗雷澤島是世界上最大的沙島，湖泊、森林和沙帶各具特色，相映成趣。

弗雷澤島是澳大利亞昆士蘭州東南海岸外的一座島嶼，與馬里伯勒港隔著赫維灣和大桑迪海峽相望。弗雷澤島形狀如同一隻破爛的長統靴，島長124公里，全島面積約1620平方公里，是世界上最大的沙島。

弗雷澤島四周是金黃色的沙灘和沙丘，沙丘高度達海拔240公尺。有些地方聳立著紅色、黃色和棕色相間的砂石懸崖，還有被風浪沖刷成的塔形錐狀岩柱。在沙灘和懸崖後面生長著種類繁多的植物，形成一片茂密的森林。喜歡潮濕的棕櫚和千層樹生長在積水的地方。另一些地方長著柏樹、高大的桉樹、成排的昆士蘭洋杉以及在19世紀時非常珍貴的考里松。這裡是世界上唯一的在海拔超過200公尺的沙丘上發現生長有高雨林的地區。

島上的年降雨量可達1500毫米，這大大促進了沙丘植物的興衰迴圈。這裡是世界上僅有的幾處澳大利亞椴木生長地之一，這種樹的樹幹在20世紀20年代曾用來鋪砌蘇伊士運河的河岸。在長滿歐石楠的地方白色桉樹最多，這種樹得名於蛀木蟲在其樹皮上所做的記號。

弗雷澤島上有幾十個像這樣的淺水湖泊，湖水清澈，然而卻缺乏生機。

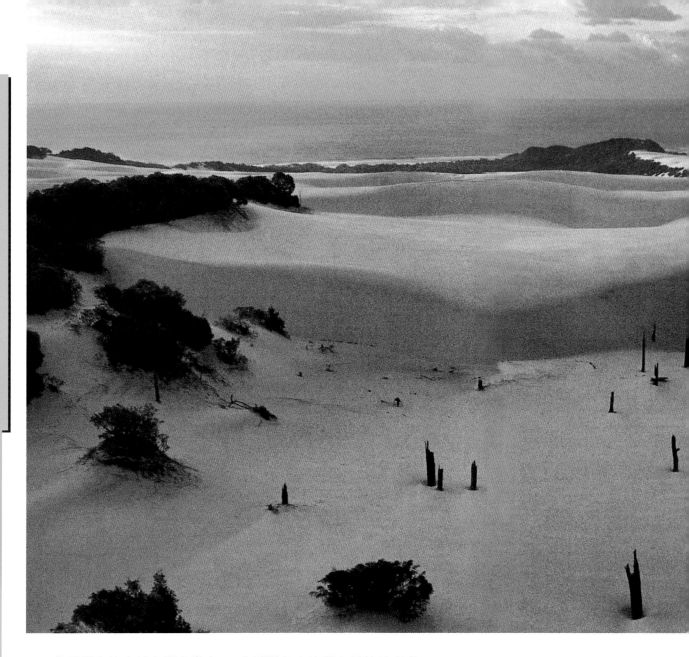

　　弗雷澤島的森林和灌木叢中有幾十個湖泊。儘管島是由沙構成的，但卻不太容易滲水。在島的低處，沙子和腐殖質及礦物質黏結在一起，形成不漏水的凹盆，將雨水儲蓄起來，因此，到處可以看到一些清澈的小湖，叫「沙丘湖」。例如瓦比湖，湖的三面是森林密佈的沙丘，一面是大沙牆，由於海風的吹卷，沙牆不斷向湖裡推進。世界上80多個位於高處的沙丘湖，有半數以上在弗雷澤島上。這些整齊排列的沙丘湖不僅在數量上，就是從其形成過程來說，也是世間罕有的。

　　弗雷澤島上的湖由於純淨度高、酸性強、營養含量低而鮮見魚類和其他水生生物。但一些蛙類卻非常適應這種環境，特別是一種被稱為「酸蛙」的動物，它們能夠忍受湖中以及沼澤地中的酸性環境而悠閒生活。

　　弗雷澤島上的小湖和溪流是野生動物的飲水水源，這些野生動物包括澳大利亞野馬，它們是運木材的挽馬及騎兵軍馬的後裔。一種很小的昆士蘭花蝙蝠可算是土生動物，它們的體重只有約15克。弗雷澤島還是觀鳥天堂，鵜鶘、海雕和短尾鸚鵡等都

在弗雷澤島上的黃色沙帶上可以發現一些植物留下的殘根，這證明瞭島上植被帶和沙帶的更替變遷。

可在島上見到。

　　至於弗雷澤島的形成原因，科學家們考證推斷它是數百萬年前大陸南方的山脈受風雨剝蝕而形成的。細碎的岩屑被風刮到海洋中，又被洋流帶向北面，慢慢沉積在海底。冰河時期，海面下降，沉積的岩屑露出海面，由於風的作用，岩屑終於匯集成大沙丘。後來海面回升，洋流又帶來了更多的沙子。冰河時期後，植

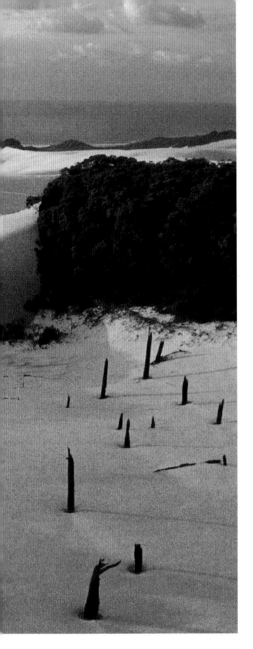

歷。1836年，一批歐洲人因船隻失事，乘救生船登上此島，其中有船長及其妻子弗雷澤。兩個月後，救援人員才到達此處，但是已有幾個人喪生，其中包括船長。弗雷澤宣稱，她丈夫是被島上的土著布查布拉人殺害的。後來，她在倫敦海德公園搭起帳篷，不無誇張地向公眾講述她在島上經歷的可怕故事，每講一次還向聽眾索取6便士。她繪聲繪色地敘述她如何被長矛刺傷和百般拷打，敘述船員如何被放在火上活活烤死。後來，她的經歷成為一部電影和幾本小說的主題。弗雷澤島不僅由此得名，而且聞名於世。

此後不久，弗雷澤島又以盛產名貴的針葉樹木材而著名。於是木材商紛紛前來，島上建起了鋸木廠和運木吊車索道。島上的土著開始染上當時歐洲人的惡習，如吸鴉片、酗酒等。由於砍伐森林，土著的食物來源遭到破壞，普遍營養不良。1904年，少數倖存的布查布拉人被迫遷到了大陸。

弗雷澤島的環境很容易受人和自然界的破壞。大片流沙不斷在侵蝕植被，有些地方流沙吞沒了樹林、灌木和花卉。遊客使用的肥皂和洗滌劑污染了沙丘湖的湖水，使藻類大量繁殖，對魚類、鳥類及兩棲動物構成了威脅。為了對其進行有效保護，1971年澳大利亞政府將全島的1/4闢為國家公園，1976年又將公園擴大到全島的1/3，同時還將其定名為「大沙島」。

> 沉積的岩屑露出海面，由於風的作用，岩屑終於匯集成大沙丘。

澳大利亞昆士蘭地區，無論陸地還是島嶼上，植被都異常豐富。圖為該地區的寄生性的熱帶雨林藤本植物。

物的種子被風和鳥雀帶到島上，開始在沙堆上孕育生長。這些植物死後形成了一層腐殖質，較大的植物得到養料，可以在此紮根生長，使沙丘得到穩固。

大約5000年前，島上就曾經居住有土著人，早期的歐洲探險者曾報告說弗雷澤島上有很多土著人，但後來的研究表明，這裡的永久居民僅400～600人，在冬季，由於海水中食物豐富的緣故，島民會增加到2000～3000人。

弗雷澤島的名字則來自於一位名叫弗雷澤的婦女的奇特經

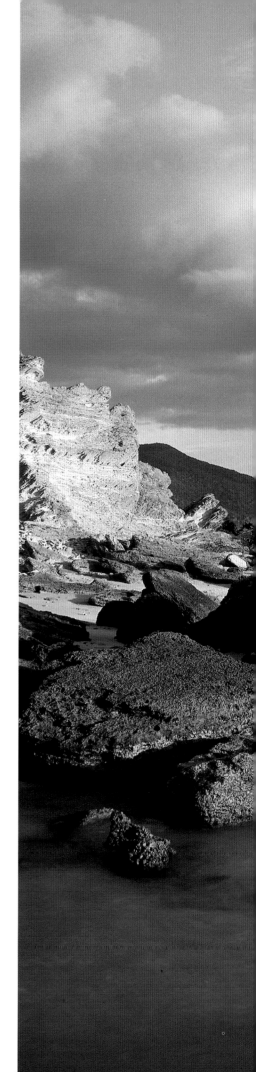

豪勳爵島氣候溫和，雨水充沛，且降雨四季分佈均勻，因而植被豐富。

豪勳爵島是澳大利亞豪勳爵群島中的一個，位於悉尼市東北方702公里處的南太平洋上。群島除了豪勳爵島，還包括阿德墨勒爾蒂群島、瑪特伯德群島、博爾金字塔島等，總面積約15.4平方公里，在行政上屬於新南威爾士州管轄。豪勳爵島是該群島中最重要的島嶼，主要由第三紀的火山岩組成。形狀如新月，島長11公里，寬1.5公里，面積14.4平方公里。島嶼西部有世界上最南端的珊瑚礁，其形成過程從100萬年前的更新世延續至今。由於氣溫不同，組成這座珊瑚礁的生物殘骸與北面水溫較高處的珊瑚礁不同。其獨特之處還在於它介乎珊瑚礁和海藻礁之間。所圍成的礁湖長約6.5公里，開有若干個狹窄的出口。島嶼的東海岸由一些陡峭的懸崖組成。島嶼東南部有兩座火山，里德伯德山（高777公尺）和高沃山（高875公尺），上面分佈了許多石灰岩洞穴，中部爲低地。豪勳爵群島是亨利·雷得伯德·鮑爾上尉於1788年發現的，隨後該島以英國著名的海軍將領理查·豪的名字命名。

豪勳爵島的氣候溫和，雨水充沛，且降雨四季分佈均勻，因而植被豐富。島上有兩種棕櫚，合稱爲肯特亞棕櫚，其中一種最高達20公尺，分佈在低處的沙地

上直至海拔120公尺處。它的卵形果實呈紅色，成熟時有2～5釐米長。另一種棕櫚形同一株小樹，果實黃綠色且較小，分佈更爲廣泛，在島上隨處可見。過去，棕櫚籽出口曾是島上主要的收入來源。

整個群島有相當多的地區是海鳥的棲息地。記錄到的鳥的種類大約有100種，但僅有30種是在這裡孵化出生的，其餘的或是有規律地遷徙到此，或是過路的訪客。自從1788年豪勳爵群島被發現後，島上接近於10種鳥正處於瀕危滅絕狀態。豪勳爵群島上的野秧雞，是世界上最稀有的鳥類之一，目前，野生的野秧雞僅有30餘隻。人類對棕櫚籽的過分採集，使得鳥類的食物缺乏，並且相當數量的動物以鳥蛋和幼鳥爲食也造成鳥類的數目急劇下降。目前，澳大利亞政府正在採取積極的措施來挽救這些瀕於滅絕的鳥類。

島上的常住人口約在220人左右。現主要產業已由漁業、棕櫚籽出口業轉向旅遊業。但由於沒有港口，在天氣惡劣的情況下，貨物和遊客來往島上只能依靠飛機進出的。

漫步於「世界上最美麗的島嶼」之中，恍若進入了美妙絕倫的仙境。

豪勳爵島是火山島，雖然上面森林茂密、植被豐富，但是可耕地卻極少。

豪勳爵島

世界自然奇觀·大洋洲

250

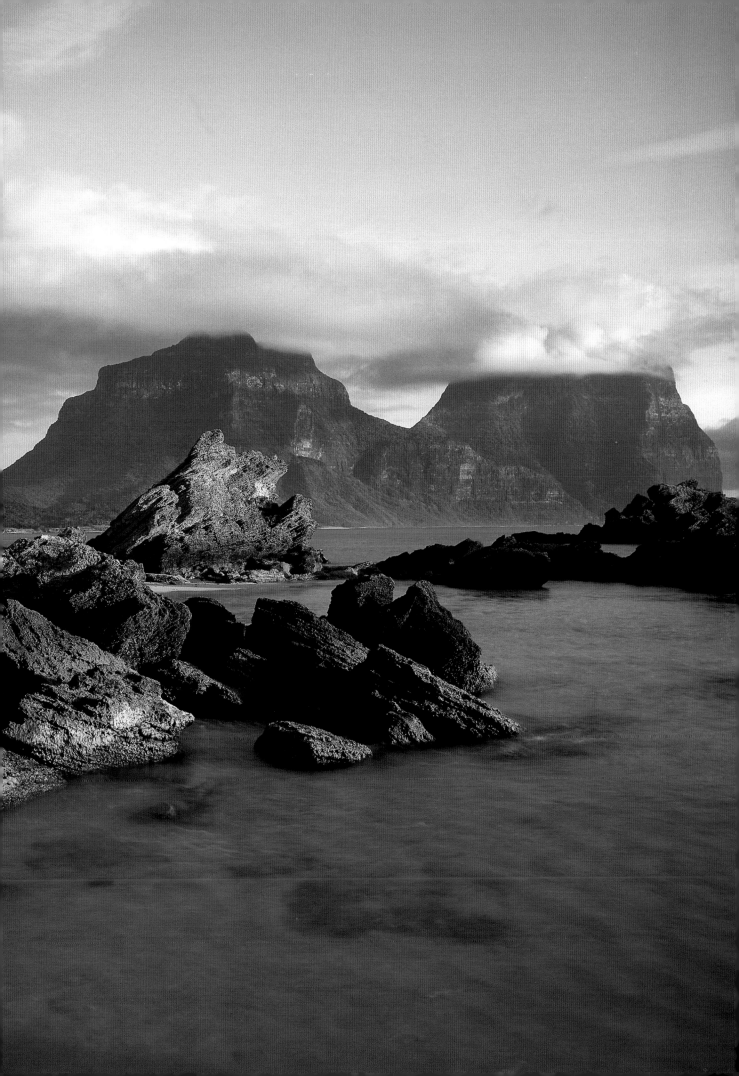

藍山山脈是澳大利亞東部最高的山脈，這裡怪石嶙峋，曾經是歐洲移民向西推進的障礙。

藍山山脈位於雪黎以西約65公里處，是澳大利亞東南部的新南威爾士州一處旅遊勝地，它從東向西傾斜，東部最高點海拔1070公尺，西部山峰高360～540公尺。藍山峰巒陡峭，澗谷深邃，山上生長著大量桉樹，桉樹為常綠喬木，樹幹挺拔，木質堅硬，含有油質，可提取揮發油，其自然揮發的油滴，在空氣中經陽光折射呈現藍光，此山脈因而得名藍山。

藍山山脈是澳大利亞東部最高的山脈，它綿延4000餘公里，山區系由三疊紀塊狀堅固砂岩積累而成，這裡怪石嶙峋，曾經是歐洲移民向西推進的障礙。1813年歐洲人布拉斯蘭‧勞森歷經艱險從卡通巴附近跨越山區到達內地，當時在入山處種植了紀念樹，至今此樹殘幹尚存，是拓荒者現存的遺跡之一。

藍山山脈氣候宜人，曲徑迤邐。 位於山城卡通巴附近的賈米森峽谷之畔的三姊妹峰是藍山山脈的一處勝景。

三姊妹峰高約450公尺，3塊巨石拔地如筍，峻秀奇俏，如少女並肩玉立，因此得名。傳說此系巫醫的3個美麗女兒化身。為防禦歹徒加害，其父母用魔骨將她們點化為岩石，其後巫醫在與敵人搏鬥中，丟失魔骨，無法使她們還生。現在峰下常見琴鳥飛翔，傳說琴鳥系巫醫化身，仍在尋找魔骨，以期復原女兒的真身。三姊妹峰險不可攀，1958年建築的高空索道，是南半球最早建立的載客索道。

位於藍山山麓的吉諾蘭岩洞是藍山山脈的另一處引人注目的旅遊勝地。吉諾蘭岩洞原名艾因達岩洞。岩洞經億萬年地下水流沖刷、侵蝕而成，雄偉綺麗，洞

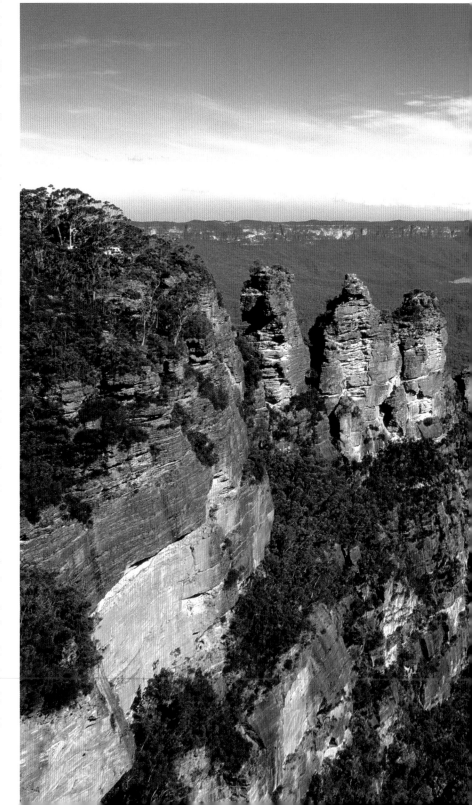

中有洞，深邃莫測。主要有王洞、東洞、河洞、魯卡斯洞、吉裡洞、絲巾洞及骷髏洞。1838年該洞由歐洲人發現，約在1867年被新南威爾士州政府列為「保護區」。洞內鐘乳石、石筍、石幔在燈光照射下閃光耀眼，光怪陸離。王洞中鐘乳石又長又尖，向下伸展，與石筍相接。河洞中巨大的鐘乳石形成「擎天一柱」，金雕玉鏤，氣勢非凡，石筍巍峨似伊斯蘭教寺院的尖塔，莊嚴肅穆。魯卡斯洞的折斷支柱，鬼斧神工，均為大自然奇觀。

藍山山脈的溫特沃思瀑布從一個懸崖上飛瀉而下，落入300公

藍山山脈的一道獨特景觀—有著七弦琴狀尾羽的雄性琴鳥

尺深的賈米森谷底。從觀瀑臺上看過去，大瀑布像白練垂空，銀花四濺，歡騰飛躍，氣勢磅礴。從觀瀑臺上回首西望，高原和山峰在雲霧中時隱時現，虛無縹緲，景象奇特。

除了三姊妹峰、吉諾蘭岩洞和溫特沃思瀑布，藍山山脈的景點還有野豬頭、回音石和鳥啄石等，這些自然造化對世界各國成千上萬的遊客來說，是一種巨大的吸引力。如今藍山山脈已成為澳大利亞的一處旅遊中心。這裡有供遊人觀光用的高空索道和深入峽谷的電纜車，遊人在車內可慢慢欣賞四周的懸崖峭壁、瀑布和深谷。此地亦是早期流放囚徒的場所，1831年由囚徒修建的哈特利法院遺址至今尚存，內有當年的員警徽章、通緝犯人公告、刑椅、絞架以及牢房等。

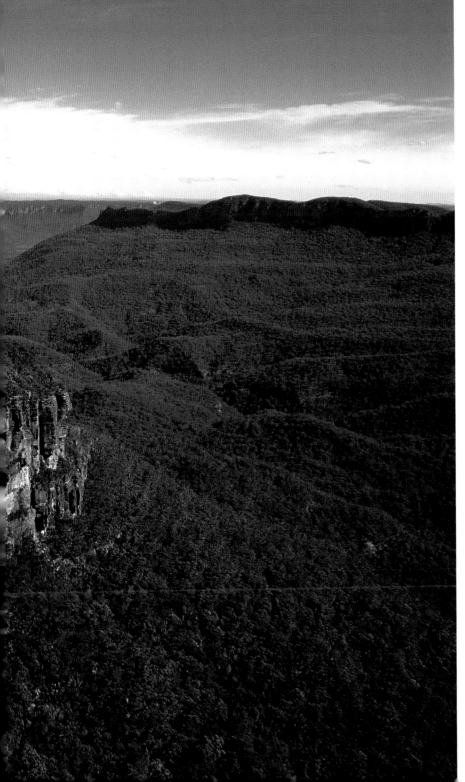

三姊妹峰是藍山山脈最為著名的景點，三座山峰並肩聳立在賈米森峽谷之畔，宛如三位安靜的少女。

位於澳大利亞南部的塔斯馬尼亞島是人類地球上的一塊不可多得的處女地。

位於澳大利亞塔斯馬尼亞島的塔斯馬尼亞國家公園群，是澳大利亞最大的保護區之一。這是一個經歷過強烈冰川作用的地區。公園群主要包括西南國家公園、佛蘭克林─夏戈登‧威爾德河國家公園和克雷德爾山─聖克雷爾湖國家公園3個公園，總面積約7694平方公里，幾乎全部爲人類尚未開發破壞的處女地。其中心是一條寬闊的南北走向的變質寒武紀岩石帶，構成了蔚爲壯觀

聖克雷爾湖湖面平靜，倒影著遠處山頂的皚皚白雪。

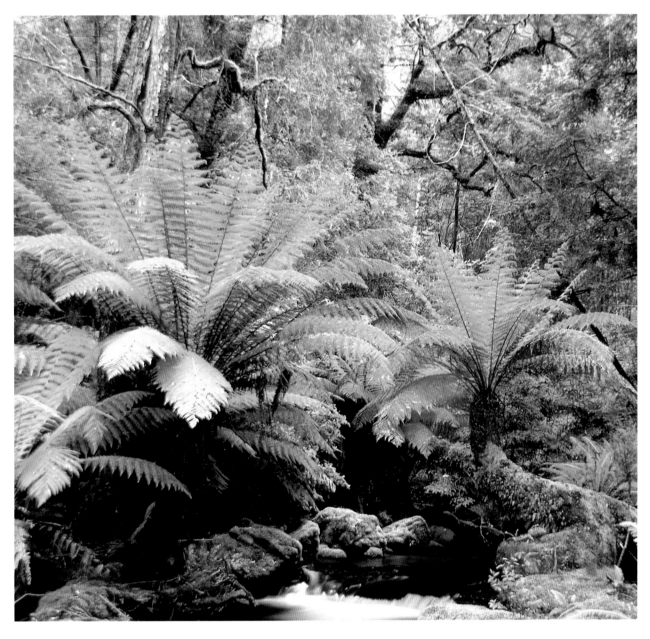

的西南部石英岩山巒。當地的溫帶雨林是世界上現存的最後幾個溫帶野生地區之一。

公園內植物種類繁多，主要植物以溫帶原始雨林和稀疏的桉樹林為主，這裡有些樹木是世界上最古老的樹種。當地土生植物總計165種，其中29種為西南部地區所獨有。塔斯馬尼亞國家公園群還是幾種瀕危珍稀動物生活的大本營，有世界上最大的有袋目食肉動物－袋狼，以及花尾考拉等珍稀動物。區內動物中有21種

土生哺乳動物，占塔斯馬尼亞地區已知哺乳動物種類數的2/3。

塔斯馬尼亞國家公園的冰川特點、岩溶特點及沿海特點均十分突出。現代冰川發育，順山坡而下，強烈侵蝕地表，形成了峽谷、冰磧湖、U形谷等地形。公園內有澳大利亞最深的湖泊聖克雷爾湖，它即是一處冰川湖。除昆士蘭州的約克角外，此地是澳大利亞降水最多的地區，形成許多引人入勝的激流和瀑布。此外喀斯特地貌的岩洞、岩拱、岩谷、

公園內茂密的熱帶雨林大部分都保持著原始狀態。

石灰岩層和白雲石比比皆是，這裡有澳大利亞最深、最長的岩洞。位於魯納河附近的艾克斯特洞長約20多公里，洞內景色十分美麗壯觀。西南海岸崎嶇不平，沙灘與陡峭的岩岬相間，景色頗為奇特。

海浪千萬年來的沖蝕形成了坎貝爾港海面上成群孑立的岩柱。

坎貝爾港位於澳大利亞東南海岸，瀕臨南印度洋，是維多利亞州的一處風景勝地。坎貝爾港海岸的懸崖綿亙32公里，如今，澳大利亞已將其海岸全部辟爲國家公園。「十二使徒」、「倫敦橋」以及附近的「哨兵石」、「燒爐」、「霹靂洞」等都是這條古老海岸的組成部分。

港口外的12根高聳著的巨大岩柱，遠看如爲公事匆匆趕來的使者，人稱「十二使徒」。它們本是崎嶇的石灰岩懸崖的一部分，千百萬年來，由於海浪的沖洗侵蝕，周圍的岩石被慢慢沖蝕入海，只剩下它們孤立於海面上，形態各異。如果把這些小島般的岩柱連接起來，就可標出現已消失的古代海岸線。

坎貝爾港的石灰岩，是2600萬年前這一地區還在海底的時候形成的。海洋動物死後，富含鈣質的外殼堆積在海底，慢慢在軟泥上形成一層厚達260公尺的石灰岩。約2萬年前的冰河時期，海面降低，石灰岩露出海面。風雨和海浪開始沖蝕較軟的懸崖，由於長期不停地沖蝕，每隔二三十年都有大塊海岸塌入大海。在有些地段，海岸線整齊地向後退縮，沒有留下原狀的任何痕跡；有些地段，較弱的岩石先坍落，只剩今天浪蝕岩柱和拱橋狀的岩石。

還在1990年以前，有一道伸入海中的天然凸堤由於形似倫敦泰晤士河舊橋而被人們命名爲「倫敦橋」。凸堤是一塊平頂岩石，有兩個約40公尺長的拱夯和岸上的懸崖相連，拱夯如同橋拱，也是由海水侵蝕而成的。1990年1月的一個黃昏，狂風使「橋」底掀起的巨浪將「橋」拱擊成碎片並坍入海中，「倫敦橋」從此消失在坎貝爾港的洋面。

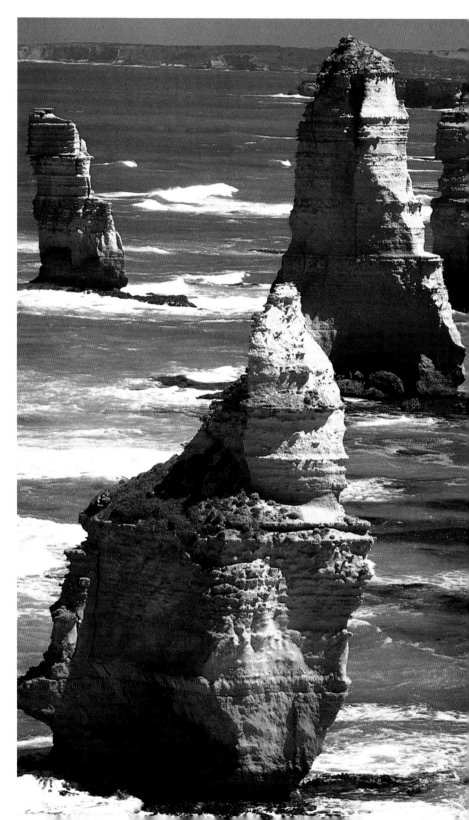

新露的拱端顏色較淺，與岩石經長期風化呈現的黑色對比明顯。無情的海浪仍然在不停地沖洗侵蝕著海岸和剩下的拱券，這個拱券的倒塌也只是時間問題。

坎貝爾港的浪蝕岩柱一年四季吸引著大量的鳥類遊客，如信天翁、鰹鳥、鸕鶿、海燕等。大群短尾鸌從西伯利亞飛越太平洋來到這裡，沿途歷盡艱險。它們於9月下旬抵達，在最大的岩柱鸌島上造窩繁殖。在鸌島的每一個岩縫裡，一個挨一個擠滿了鳥窩。短尾鸌在這裡安靜地養育幼雛。

「十二使徒」原是岸邊懸崖的一部分，如今它們卻一個個孤立在海面上。

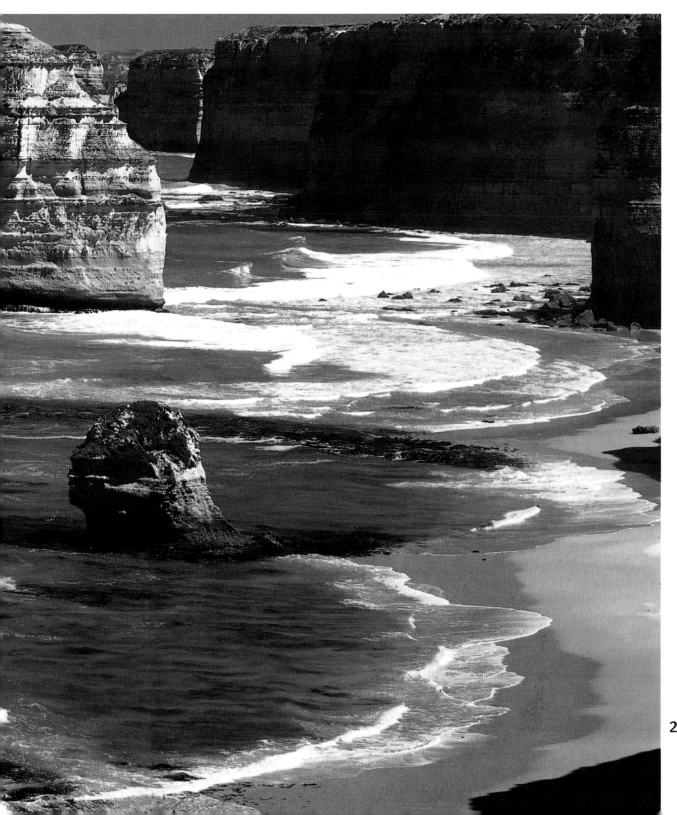

米德爾島上的粉紅色湖泊謎一樣裝飾著周圍蔥郁的森林。

赫利爾湖位於澳大利亞的米德爾島上，湖面呈橢圓形，湖水呈粉紅色，有人將其形容爲一塊蛋糕上的糖霜，爲米德爾島森林茂密的一角平添了幾分奇異色彩。

赫利爾湖是鹹水湖，寬約600公尺，湖水較淺，沿岸佈滿晶晶白鹽，湖的四周是深綠色的桉樹和千層木林，在森林以外則是一條狹窄的白色沙帶，將湖與深藍色的海水隔離開來。從空中俯視小島，深藍、深綠、粉紅以及白色形成對比，使赫利爾湖更爲惹眼。

英國航海家及水文學家弗林德斯1802年在測量海岸線途中曾來過這裡，後來他對島上的粉紅色湖泊進行了文字記載。1950年，一批科學家調查了湖水呈粉紅色的原因。他們本來打算在湖水中尋找一種水藻。因爲通常在含鹽量很高的咸水中，這種水藻會產生一種紅色色素，例如澳大利亞大陸上埃斯佩蘭斯附近就有這樣一個湖，其湖水即是因這種水藻而變紅的。然而科學家們在赫利爾湖提取了數次水樣進行分析，卻並沒有發現藻類。直到今天，此湖爲何呈粉紅色仍是個未解之謎。

赫利爾湖呈粉紅色的原因，至今仍是科學家們的興趣所在。

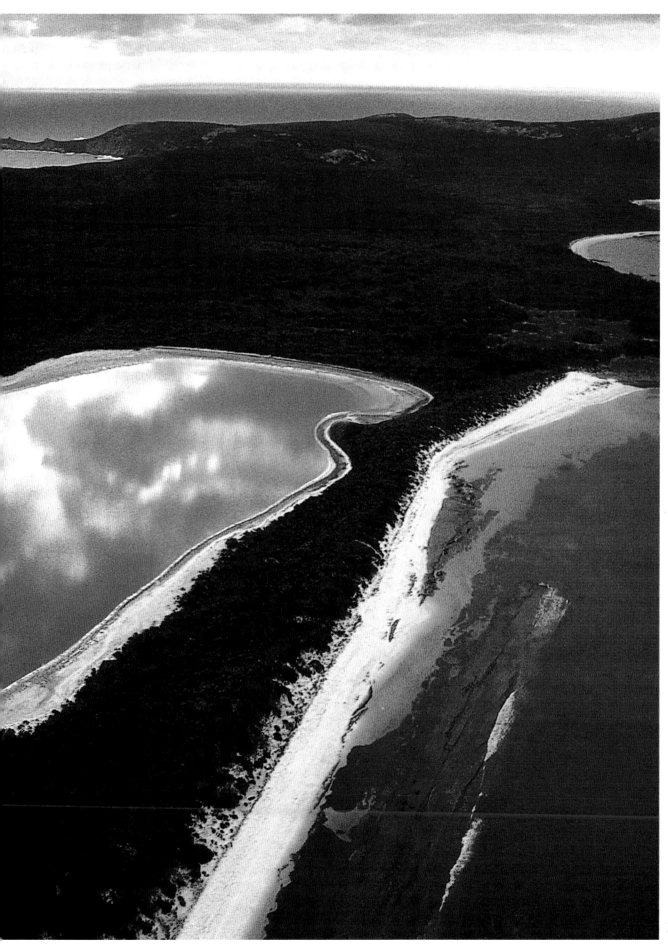

史前人類對世界的朦朧探索，在那些被視為人類藝術最初級表現的洞穴壁畫中，得到記錄。

奇形怪狀的石灰岩塔林立在澳大利亞西南的沙漠中，形成一片岩石的「森林」。」 岩塔沙漠位於西澳大利亞首府珀斯以北約250公里處，臨近澳大利亞西南海岸線。這片沙漠荒涼不毛，人跡罕至。沙漠中林立著無數塔狀孤立的岩石，故而得名。由於地形崎嶇，地面佈滿了石灰岩，普通汽車無法開到這裡，只有越野汽車方可勝任。

岩塔沙漠雖然是少有遊客光顧的不毛之地，但沙漠中奇形怪狀的岩塔卻吸引著富有挑戰精神和好奇心的人前往一試。這些岩塔在沙漠上投下一個個輪廓鮮明的黑影，景象如同月球表面。

暗灰色的岩塔高1～5公尺，它們矗立在平坦的沙面上。從沙漠邊緣到沙漠腹地，岩塔的灰色逐漸變成金黃。有些岩塔大如房屋，有些則細如鉛筆。岩塔數目成千上萬，分佈面積約4平方公里。

這些岩塔形狀各異。有的表面比較平滑，有的則粗糙如同蜂窩。有一簇岩塔酷似巨大的牛奶瓶散放在那裡；還有一簇名為「鬼影」，中間那根石柱狀如死神，好像正在向四周的眾鬼說教。其他岩塔的名字也都名如其形，但是不像「鬼影」那樣令人毛骨悚然，例如叫「駱駝」、「大袋鼠」、「臼齒」、「門口」、「園

牆」、「印第安酋長」或者「象足」等，不一而足。

科學家們研究發現，構成岩塔的原始材料是帽貝等海洋軟體動物。70萬～12萬年前，這些軟體動物在溫暖的海洋中大量繁殖，死後其貝殼破碎成石灰砂。這些石灰砂被風浪帶到岸上，一層層堆成砂丘。最後，在冬季多雨、夏季乾燥的地中海式氣候

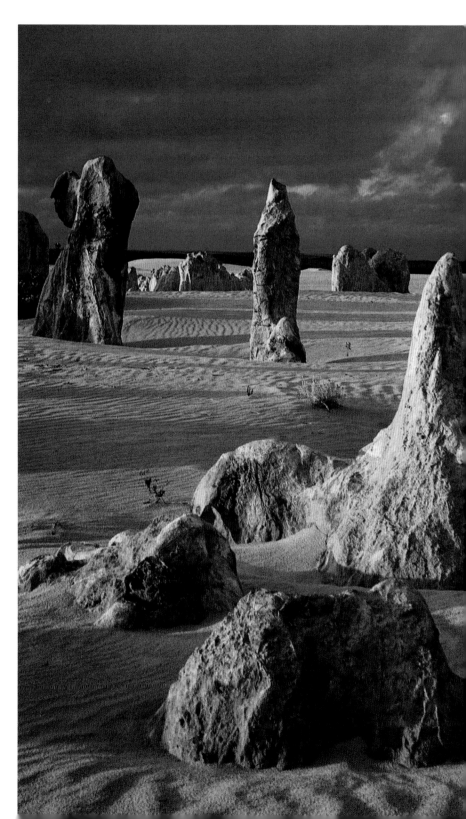

下，砂丘上長滿了植物。植物的根系使砂丘變得穩固，並積累腐殖質。冬季的酸性雨水滲入沙中，溶解掉一些砂粒。夏季砂子變幹，溶解的物質凝結成水泥狀，把砂粒黏在一起變成石灰石。腐殖質增加了下滲雨水的酸性，加強了膠黏作用，在砂層底部形成一層較硬的石灰岩。植物根系不斷伸入這層較硬的岩層縫隙，使周圍又形成更多的石灰岩。後來，流沙把植物掩埋，根系腐爛，在石灰岩中留下了一條條隙縫。這些隙縫又被滲進的雨水溶蝕而拓寬，有些石灰岩被風化掉，只留下較硬的部分。沙被吹走後，它們就露出來成為岩塔。岩塔上有許多條沙痕，記錄了砂丘移動時砂層的厚度及其坡度變化。

岩塔的真正形成時期是在幾萬年前，但現在人們所看到的岩塔則是近代才從沙中露出的。

在1956年澳大利亞歷史學家特納發現它們之前，外界似乎對此一無所知，只是口頭流傳著。早期的荷蘭移民曾經在這個地區見過一些他們認為是一座城市廢墟的東西。直到19世紀時，還沒有出現關於這些岩塔的文字記載。

科學家們估計這些岩塔在19世紀以前至少露出過沙面一次，因為他們在有些石柱的底部發現黏附著貝殼和石器時代的製品。貝殼用放射性碳測定，大約有5000年的歷史。而這些尖岩可能在6000年前已被人發現。

但是這些岩塔後來又被沙掩埋了數千年，因為在當地土著的傳說中沒有提到過這些岩塔。1658年曾在這一帶擱淺的荷蘭航海家李曼也沒有提及它們，只是在他的日記中提到的兩座大山南、北哈莫克山，都離岩塔不遠。如果當時這些石灰岩塔露出沙面，李曼應該會記在他的日記裡。沙漠上風吹沙移，會不斷把一些岩塔暴露出來，又不斷把另一些掩蓋起來。因此，幾個世紀以後，這些岩塔有可能再次從沙面消失。

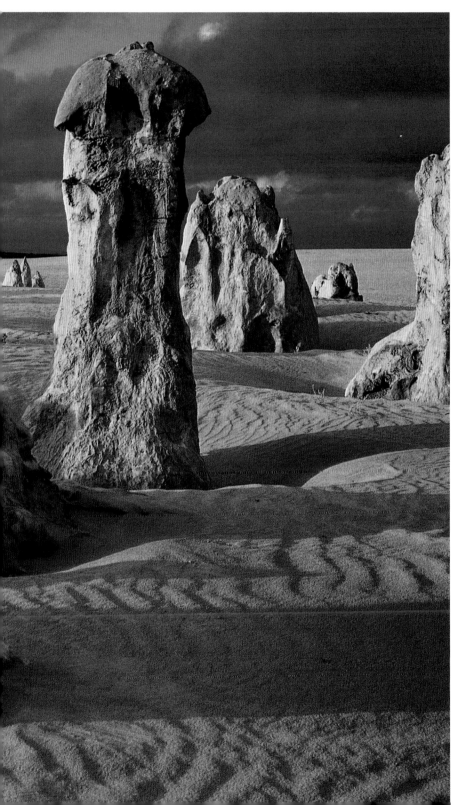

岩塔沙漠上的石灰質岩石是大自然花費數萬年時間完成的傑作，其出現與消失同樣神秘。

澳大利亞西海岸的沙克灣地貌奇特，海洋生物豐富，特有的生物群世所罕見。

沙克灣位於西澳大利亞西海岸卡那封以南，包括一個大型淺水灣和其附近海域，面積2300平方公里。它被狹長的珀恩半島一分為二，形成各為南北長約100公里，東西寬約50公里的兩部分。

東部為哈梅林灣，西部為德納姆灣。灣中分佈眾多島嶼，最著名的為德克·哈托格島、多里島和貝尼爾島，艾德地西北部的斯蒂普角便是澳大利亞大陸的最西端。沙克灣是由威廉姆·登姆皮爾於1699年命名的，當時他在海灣裡看到了一些鯊魚（shark），故以此命名。

從地質形成上看，沙克灣是由卡那封盆地的西部下沉而形成的，其表面的岩石屬於第三紀的沈積岩。這些自然條件，再加上

沙克灣的淺水灣是世界上同類地貌中最重要的一處，對研究地球發展史有著不可替代的意義。

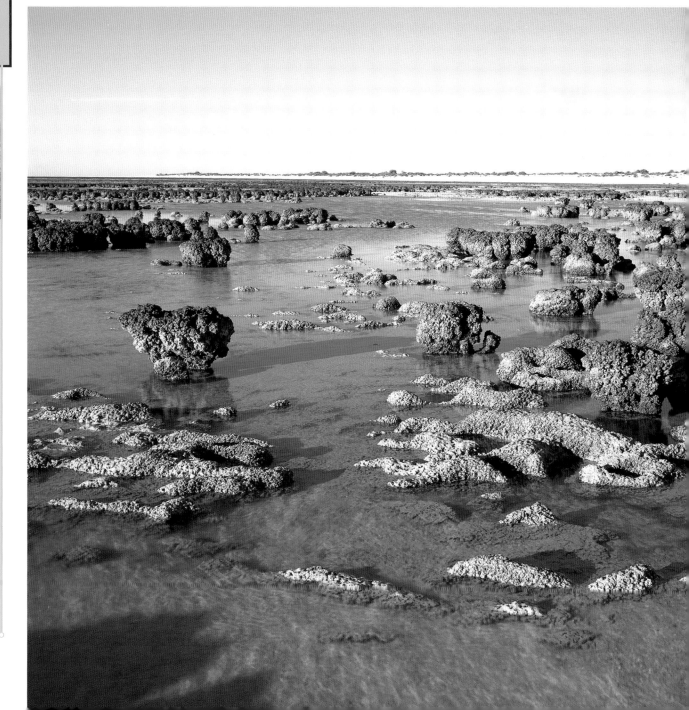

極少受到人爲干擾，便形成了獨特的海洋和陸棲生物組成的自然面貌，對於研究地球發展史、生物生態以及生物保護棲息地等都具有重要的價值。

澳大利亞26種瀕危哺乳動物中有5種在沙克灣繁衍生息，如小袋鼠、沙克灣鼠和袋狸等。沙克灣約有鳥類230種，占澳大利亞鳥類種屬的35%。另外，此地區約有100多種爬行動物，有些很有特色，如非常耐旱的沙坡蛙，10種

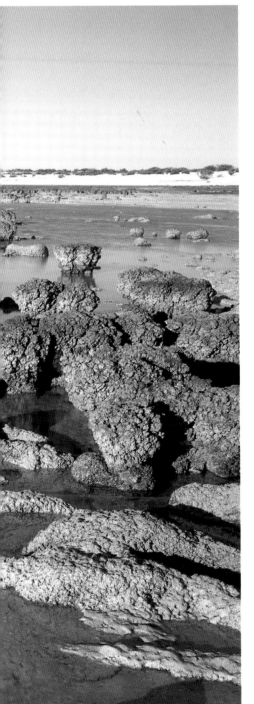

沙克灣的儒艮。儒艮又名海牛，它是童話故事裡「美人魚」的原型。

飛龍蜥蜴等。這裡還是重要的儒艮生活地，該地區有儒艮1萬頭，世界上最大的儒艮群即棲息於此。此外，還有鯊魚、鯨、海豚及身軀龐大的綠海龜。

沙克灣的淺海岸溫暖的海水爲海草生長提供了理想條件，它是世界上最重要的海草生長地，在面積爲400平方公里的淺海岸上生長有多種海草，其中的12種是沙克灣所特有的，這對沿海生態環境影響很大。這裡還是圓柱形疊層石形成的場所。它是原始藻類或細菌群落生命過程或造岩活動所形成的鈣質、白雲岩或矽質的生物沉積構造，在縱斷面上顯示有節奏生長的同心疊質結構，確切地說是遺跡化石而不是化石生物體，因爲它們記錄了地球上生物最初的進化軌跡，跨越了30億年以上的地質歷史，而且今天仍在形成中。它是肉眼可

見的最早的有機群體，所以被生物學、古生物學、古地理學等領域的科學家廣泛地研究著。沙克灣地區的現代疊層石群落是世界上最重要的典型地貌。

沙克灣的水母。水母是海生無脊椎浮游動物，身體成分的99％由水構成。

埃爾湖每隔8～10年才會變成淡水湖，而每隔3年它又會乾涸一次。

埃爾湖位於澳大利亞的中部平原上，面積約為8200平方公里，大於法國、西班牙和葡萄牙面積的總和。由於澳大利亞中部平原本身海拔不到200公尺，而埃爾湖的湖面又低於海平面約12公尺，這裡遂成為澳大利亞的最低點。

只要有水，光禿禿的湖岸便會繁花似錦，長滿雛菊和野蛇麻草等植物。

埃爾湖分南、北兩湖，南湖較小，北湖較大。兩湖由15公里長的戈地亞渠連接。下雨時雨水從遠處的山上流入乾涸的河道。大部分的水沿途蒸發掉或滲入沙中。若雨下得很大，有些水最終可以流到埃爾湖，流程長達1000公里。只有在雨水很多的年頭，水才流經戈地亞渠。

埃爾湖四周是一片曬乾的土地：北面是辛普生沙漠；東西兩面是佈滿圓丘和風刻石的平原，很難通過；南面是一串鹽湖和乾涸的鹽窪，幾乎見不到水的蹤跡，常有海市蜃樓出現。

1839年，25歲的埃爾從阿德萊德出發，希望成為第一個從南到北穿越澳大利亞的歐洲人，但是並未成功。1840年，他再次嘗試，終於到達了現在以他的姓氏命名的埃爾湖。當時湖水雖已乾涸，但湖底的淤泥使他無法繼續前進。

1860年，一個勘探隊來到這裡，發現這個乾涸了的湖盆中蓄滿了水，成為一個大鹽湖。第二年，勘探隊又來到這裡，準備將湖泊範圍測繪出來，誰知道它又消失不見了。1922年，哈雷根從空中測繪了埃爾湖，發現北湖有水。但是次年他徒步到湖邊時，看到水少得只能勉強浮起一艘小船。

目前已經查明埃爾湖確實是

埃爾湖在水滿的時候四周總是充滿生機，而在水涸的時候卻是一片死寂，這種迴圈在這裡已默默進行了20多萬年。

鹹水湖，但它又會變成廣闊的淡水湖，只是每8～10年才會出現一次，而每隔3年，埃爾湖又乾涸一次。這種定期迴圈已經持續了約20萬年。偶爾會連續兩個夏季下暴雨。如果前一年的雨水侵透到地下，第二年的雨水從山上流下時，地面的吸水量就較少，埃爾湖才可注滿。

只要有水，埃爾湖總會顯得生機勃勃。光禿禿的湖岸這時便會繁花似錦，長滿雛菊和野蛇麻草等植物。豔紅色的斯圖特沙漠豌豆等植物會突然抽出芽來，迅速開花結子，趕在水分消失前完成其生命迴圈。雨水也使藻類復蘇，使埋在泥中的蝦卵迅速孵化。不久鳥兒飛來，其中有野鴨、反嘴鷸、鸕鶿、鷗等，有些是飛越半個澳大利亞大陸前來的，它們覓食河裡的魚蝦。鵜鶘和長腳鷸在湖邊造窩繁殖，一片喧鬧，有時鳥窩竟多達數萬個。埃爾湖在此時變成了熱鬧的場所。

但在來水中斷後，湖水在高溫下很快蒸發，鹽分逐漸增加。各種動物都要爭分奪秒，雛鳥須在湖水乾涸之前成長，學會飛行，因為一旦湖水乾涸食物缺乏，成鳥就會離開，把羽翼未豐的幼鳥棄下不顧。淡水魚無法逃生，只能死在咸水中。最後，埃爾湖再一次徹底乾涸，在湖底淤泥上蓋著一層硬硬的鹽殼，一片荒涼，只能等待著新的雨季帶來生機。

當埃爾湖的湖水逐漸退去，析出的鹽分會在湖岸形成白色的鹽床。

旭日的照射使艾爾斯山如火一般鮮紅明豔,在藍天背景的襯托下,發出耀眼的光芒。

烏盧魯國家公園位於澳大利亞大陸中部沙漠地帶,離阿利斯普林斯市西南約450公里,公園占地面積1325平方公里。

烏盧魯國家公園以艾爾斯山和奧爾加圓丘聞名於世。它們不僅造型奇特,而且是土著居民傳統文化的一個重要組成部分。公園的大部分是砂石平原,它是澳大利亞中央沙漠的一個組成部分,砂石平原是6000萬年來風雨剝蝕的產物。

烏盧魯公園裡最著名的景觀是艾爾斯山。在廣闊的沙漠平原上孤零零屹立著的一塊方圓8.8公里、高335公尺的巨石,它像茫茫海面上的一座孤島,這就是世界奇跡之一的艾爾斯山。從1984年底正式開放以來,這裡吸引了世界各地成千上萬的遊客。

艾爾斯山含有豐富的鐵,這

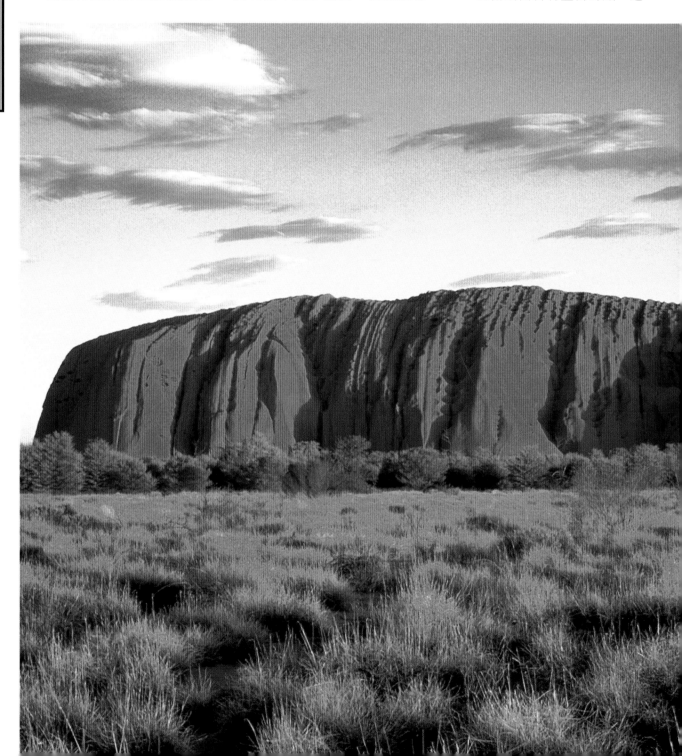

些鐵被空氣氧化，於是變成了紅棕色。當旭日光線從靠近地平線的角度射去，這些氧化鐵就變得像火一般鮮紅明豔，在藍天背景的襯托下，發出耀眼的光芒，遠遠望去，活像地平線上又升起半輪紅日。倘若日落時遇上一場陣雨，岩頂上便會出現一道彩虹，不偏不倚，正好給半輪「紅日」鑲上一道七彩花邊。而且不同時間、不同角度，艾爾斯山會反射

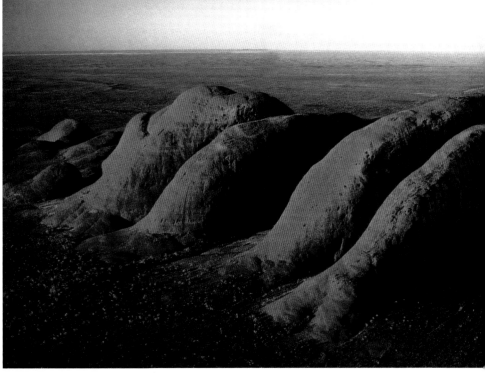

出淡紅、紫紅、橘紅、大紅、赭紅等不同的顏色，奇特而壯觀。

這塊遠看上去光禿禿的岩石，是大袋鼠、野貓、野兔、狐狸和澳洲野狗的家園。這裡有22種特有哺乳動物和150種鳥類。烏鴉和老鷹也喜歡棲息在那高高的陡岩上。這裡是澳大利亞最乾旱的地區之一，因而動植物和昆蟲都具有長期耐旱的特殊本領。橄欖樹非常矮小，卻滿樹蔥綠；大袋鼠可以數周滴水不沾；青蛙長著鐵鍬般的後腳，能夠掘開岩層，在比較濕潤的深處藏身。

岩石的頂部有一些被水流沖成的小溝渠和岩洞，個別的深達6公尺。當雨水降臨之後，艾爾斯

遠遠望去，艾爾斯山活像地平線上升起的半輪紅日。

奧爾加圓丘從廣闊的平原上拔地而起，如同深藍色洋面上兀立的紅色岩島，自然的造化神工令人讚歎折服。

山上便形成許多蔚為壯觀的飛瀑，有些可達250公尺高，在巨石的各個側面傾瀉，雨水注滿了大大小小的水塘，於是圍繞巨石的基底部，長出一圈鬱鬱蔥蔥的植被環。

在距艾爾斯山西部約20多公里的奧爾加圓丘堪與艾爾斯巨石相媲美。它是由30多塊呈怪狀、散亂點綴的拱頂石組成的岩群，占地35平方公里，當地土著人貼切地稱之為「多頭山」。岩群中最主要的奧爾加岩山，海拔1089公尺，高出周圍平原546公尺。同艾爾斯山一樣，奧爾加圓丘在當地土著居民的心目中也佔有著重要地位。

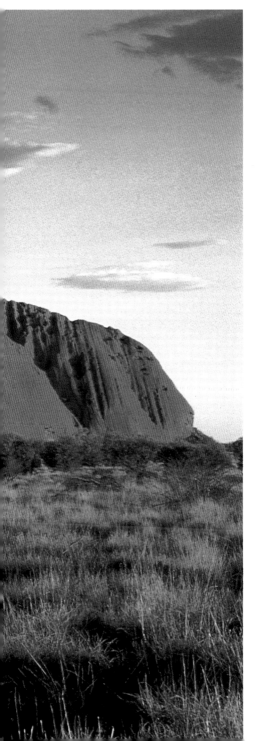

落日餘暉把艾爾斯山碩大無比的岩體勾繪成一種濃鬱鮮明的橘黃色彩。

267

這些溝槽和溪谷長期受風雨剝蝕而逐漸變深，互相連接，形成今天一座座分開的蜂窩狀的圓頂山丘。

邦格邦格山脈位於澳大利亞西部廣闊的金伯利地區，面積大約450平方公里。這裡一年中大部分時間天氣酷熱，即使在遮陰處，氣溫也高達40℃。在漫長的乾旱季節，這裡完全沒有降雨，河流也因此乾涸，只剩下一些小水窪。但在11月至第二年3月的雨季，整座山脈卻一片翠綠。印度洋的旋風帶來的滂沱大雨，使岩階上滿是閃光的流水，最後匯集成爲瀑布，導致河水氾濫，切斷了通往城鎮的道路。

邦格邦格山脈形成於4億年前，那時，北邊的山脈被水流嚴重沖蝕，到現在這些山脈已經消失，而在這一帶形成了大片的沉積層。後來，水流在較軟的沈積岩上沖涮出許多溝槽和溪谷。這些溝槽和溪谷長期受風雨剝蝕而逐漸變深，互相連接，形成今天一座座分開的蜂窩狀的圓頂山丘。這些圓頂山丘景色奇美，宛如夢幻般的海底世界，又似巨型的自然迷宮。大部分圓頂山都位於山脈的東南段。西北段則是約250公尺高的峭壁和雨水長期沖蝕而成的深谷。谷中長滿了頑強的植物，如針茅、金合歡、扇形棕櫚等，它們全部縈根在峭壁的岩縫中，遠看如同「空中花園」。這些條紋岩壁和奇異山峰位於遙遠崎嶇的地區，人類足跡罕至。今天，大多數人也只能從空

> 這些圓頂山丘景色奇美，宛如夢幻般的海底世界，又似巨型的自然迷宮。

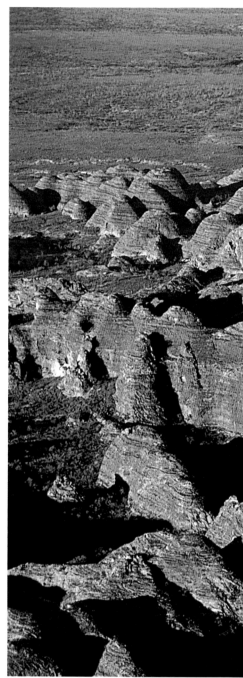

上圖：邦格邦格山脈的蜂窩狀圓丘上，地衣和藻類被太陽曬成灰色和棕色，景象奇美。

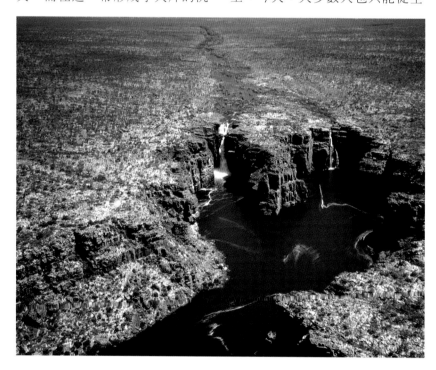

邦格邦格山脈所在的金伯利地區是澳大利亞西部一片廣闊的高原地帶，其北部海岸多爲砂岩，樹木極少。左圖爲北部海岸的喬治國王瀑布。

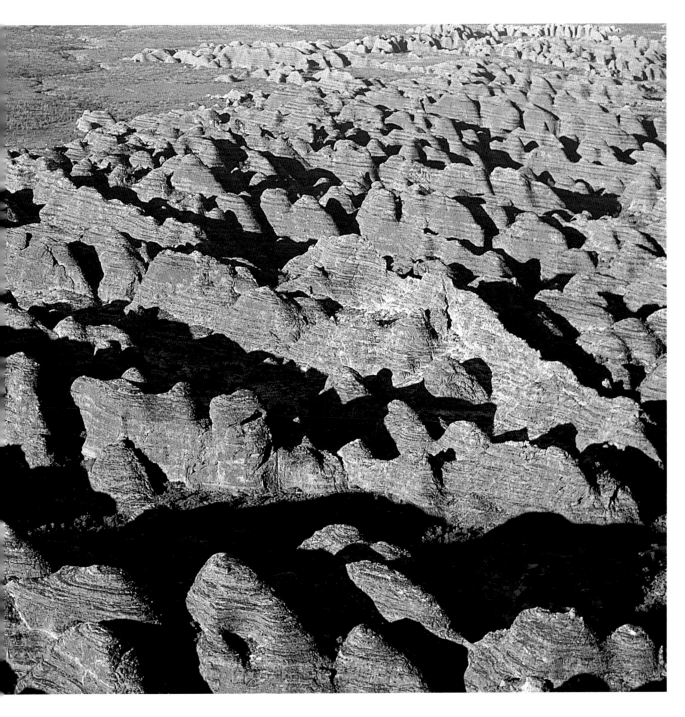

中俯瞰觀賞。

　　岩石上鮮明的條紋是在風的長期作用下形成的。新露出的砂岩原本呈白色，沿著沉積層夾縫流淌出來的水含有多種礦物質，給砂岩塗上了一層石英和粘土。這層石英和粘土不斷堆積，最後裂開，其中的鐵質留下了一條條赤黃色的痕跡。而灰色和棕色則是地衣和藻類被太陽曬乾後所呈

現出的顏色。這些砂岩一般質地較軟，被風化後會像滑石粉一樣細。

　　這些巨型岩石被澳大利亞土著稱為「波奴魯魯」，意為砂岩。邦格邦格山已經成為這些生活在金伯利地區土著心目中的一座神山。1879年，來自珀斯的測量師福里斯特帶領一支歐洲勘測隊親眼觀看了這個巨大的岩石迷宮，

他們無不為自然的造化神工而讚歎不已。1987年，這裡被闢為國家公園。由於有懸崖遮陰，少數池塘常年積水，成為袋鼠和澳洲野貓等動物的飲水之處。在圓頂山丘側面，有白蟻所建築的蟻垤，高約5.5公尺，與圓頂山一樣堪稱奇觀。

公園內有獨特的植被群和動物群，並擁有豐富的濕地資源。

卡卡杜國家公園，位於澳大利亞北部熱帶地區，在澳大利亞北部海港城市達爾文以東250公里處，占地約2萬平方公里。公園內獨特的植被群和動物群、獨具特色的濕地資源以及當地土著居民部落的文化風貌，吸引了世界各地的遊客來此參觀遊覽。在公園中尚有許多未被發現的森林，由於沒有受到現代社會的影響，沒有引進物種，它們仍保存著罕見的原始澳大利亞生態系統。

卡卡杜國家公園由3個部分組成，即沙石平原、一直起伏延伸到阿瑞納黑姆西部懸崖的土地以及低處的洪積平原和湖。

懸崖是公園裡最具特色的景觀。巨大的岩石崖綿延長達600公里，部分地方高達450公尺，站在公園的幾乎任何地方都可看到懸崖。懸崖的底部和岩石平臺上生活著大量的野生生物。懸崖上有許多岩洞，裡面有在世界上享有盛名的岩石壁畫，人們目前已經發現了約1000處壁畫。

卡卡杜國家公園內有瑙瑞蘭哲河和瑪哲拉河，它們分別是東、南阿爾季特河的支流。公園裡的另一個著名景色就是圖溫瀑布，瀑布浩浩蕩蕩從高大的懸崖上傾瀉下來，場面十分壯觀。由於公園內有大片的湖泊和濕地，旱季到來時，這裡成為眾多水禽的庇護所。黃昏時，上百萬隻鳥類聚集在天鵝島，場面極為壯觀。

卡卡杜國家公園地區屬熱帶草原氣候，雨季和旱季對比明顯。當11月份季風到來、雨季開始時，草長得齊肩高；但到了旱季，這些草就開始變枯，在某些地區還會發生自燃，威脅到了整個公園的安全。目前，這種自燃已得到初步的控制。

公園內動植物種類異常豐富。有美洲紅樹、草地、桉樹林和成片的雨林。這裡為大約1000種植物、270種鳥類、50多種當地的哺乳動物、40餘種魚類和22種蛙類提供了良好的生長環境。更多的複雜植被和動物群仍在不斷被發現。

右頁圖：卡卡杜公園內的珍稀動物斗蓬蜥。目前僅發現於澳大利亞北部地方和新幾內亞，當感到危險時，它們頸上奇怪的皺褶結構會張開，大於平常數倍。

從懸崖的頂部向四周眺望，平坦的草原上點綴著稀疏的樹木，遠處的山脈隱約可見。

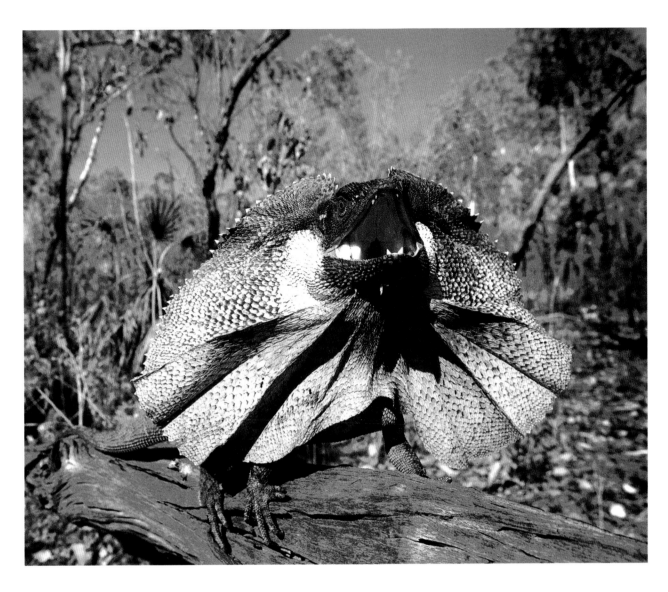

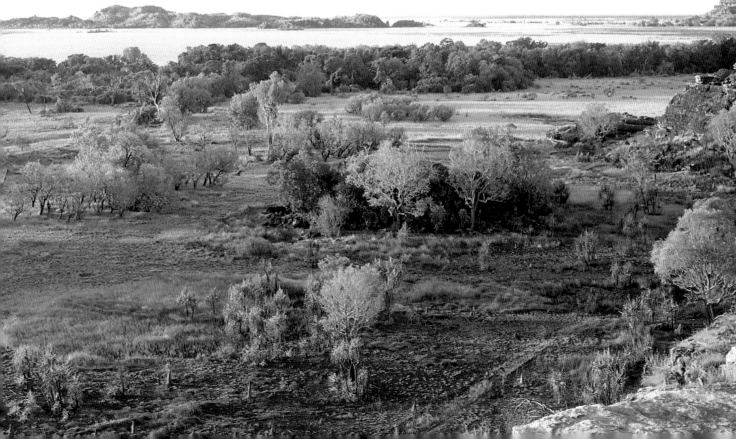

近年來，公園內良好的生態環境使不久前從印尼引進的野馬和水牛在公園內生長繁衍異常迅速，在短時間內破壞了公園內大面積的水域和植被。公園的工作人員已經著手對這些動物的數量加以控制，以保證公園的生態平衡。

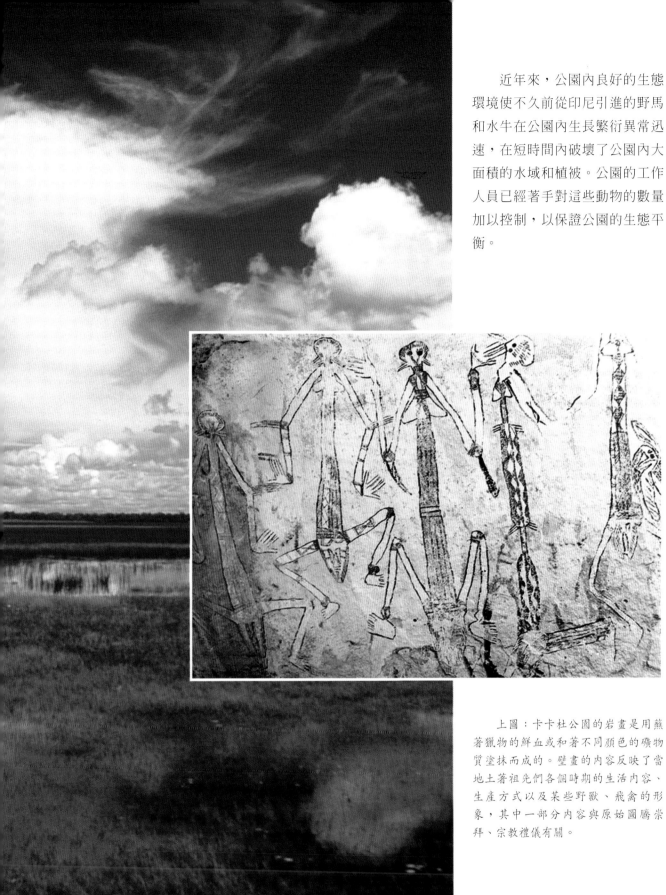

上圖：卡卡杜公園的岩畫是用蘸著獵物的鮮血或和著不同顏色的礦物質塗抹而成的。壁畫的內容反映了當地土著祖先們各個時期的生活內容、生產方式以及某些野獸、飛禽的形象，其中一部分內容與原始圖騰崇拜、宗教禮儀有關。

12月到第二年3月是卡卡杜公園的雨季，這時園內的低地會洪水氾濫，形成許多小島和水窪。

273

這裡有各種形式的溫泉、沸塘等，有「太平洋溫泉奇境」之稱。

羅托魯阿—陶波地熱區是新西蘭著名的風景區。南起新西蘭北島中部最高點—魯阿佩湖火山，沿東北方向，經陶波區直抵東海岸普倫提灣的白島，位於一條長達240公里、寬約48公里的狹長地帶，是世界上最大的3個地熱區之一（另外兩個分別在冰島和美國），也是新西蘭的四大地熱區之一。

羅托魯阿—陶波地熱區地處太平洋西側的地震火山帶南端，又是兩種不同走向的山地接合處，是地殼最脆弱的部分，地層活動十分劇烈，處於高壓、高溫的地下水通過裂縫上升到地面，呈現出各種形式的溫泉、沸塘等，這裡因此有「太平洋溫泉奇境」之稱。

這裡有溫度達120℃以上、浪花翻湧、熱霧彌漫的沸泉；有滿池虹鱒魚、清澈通明、五彩繽紛的冷泉；有溫暖如春、噴湧橫流的溫泉；有每隔幾分鐘噴射一次的間歇泉；有聲若琴聲、淙淙作響的滴水泉；許多地方還可以看到從地下冒出的天然水蒸汽，到處雲霧繚繞，景色十分迷人。

在這裡的數十處溫、熱泉中，「威爾斯王子羽飾」間歇泉尤為壯觀。地下沸騰的泉水由狹窄的噴口沖射而出，蒸汽和熱水融混一體，熾熱灼人。大量蒸汽飄蕩於天空中，使遠處的青山籠罩在濃霧之中，噴泉噴發前，噴口低吼，聲如雷鳴，滾滾熱氣向上升騰，時有熱泉水濺溢出來。噴口處響聲隆隆，泉水從噴口沖到空氣中，充滿了濃重的硫磺氣味。開始時，射出的水柱向四處散去，像花束般優美；隨後，水柱拔地而起，高度達二、三十公尺，最高時可達40餘公尺，然後散開下落。遠遠望去，宛如一片

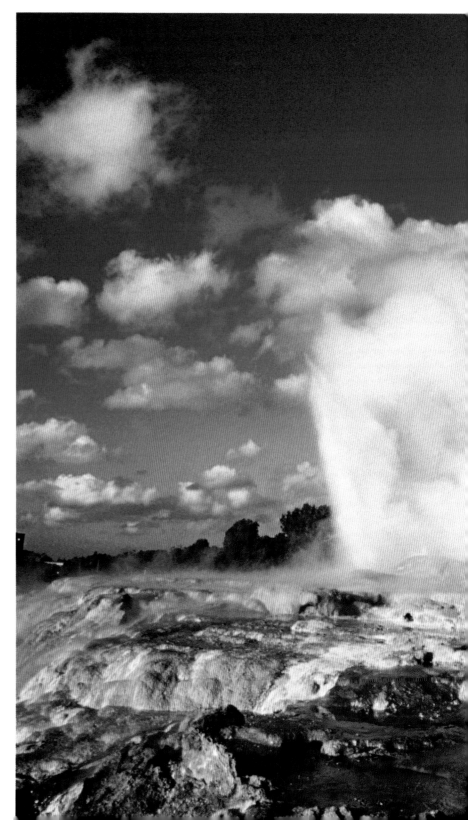

潔白的羽毛懸掛在空中。

沸泥池是羅托魯阿—陶波地熱區的又一奇觀。沸泥池實際上是一潭泥漿，不過它不是人們常見的爛泥潭，而像是一大鍋煮沸的稀粥。看上去，熱氣連續衝開泥漿表面，撲哧撲哧往外冒，使泥漿形成一個個淺窩，擊起的圈漿波緩緩向四周展延，如同水面上的漣漪。但是泥漿的溫度卻很高，可以煮熟食物。

這裡還有世界上最大的懷蒙谷間歇泉遺址，懷蒙谷是毛利族語「黑水」的意思，是一片沉寂的沙漠，只有一些荒涼的火山口以及沸水池塘，在谷的另一面是塔拉韋拉湖和羅托馬拉哈湖，湖邊過去曾有著名的「粉白階地」，由巨大的矽石構成，宛如巨大蛋糕上的糖霜。階地在1886年6月10日消失，當時塔拉韋拉火山突然爆發，巨大的聲響傳到160公里之外，羅托馬拉哈湖頃刻間化成了直沖雲霄的巨大泥漿和蒸汽柱，這次猛烈的火山爆發不僅湮沒了美麗的階地，而且掩埋了3個村莊，有155人喪生。這裡的間歇泉在1900～1971年間，曾經一兩天噴發一次，噴發物除水和蒸汽外，還有泥和石塊，黑色水柱高達457公尺左右，可持續好幾個小時，氣勢磅礡，極為壯觀。

羅托魯阿—陶波地熱區的各種地熱奇觀，襯以突兀拔起的火山，星羅棋佈的明鏡般的火山湖，還有古老的毛利族村舍，織成了一幅幅綺麗的畫卷。

這裡的陶波湖是釣魚者的樂園。如果你在那裡垂釣，累了可以到附近的溫泉游泳解乏；餓了可以把釣到的魚放進滾燙的熱泉裡煮熟充饑。

新西蘭政府十分注重開發利用地熱資源，利用硫化泉治病，使羅托魯阿—陶波地區成為世界著名的遊覽勝地。建在陶波湖附近的懷拉基地熱電站，是世界上第一座利用地熱蒸汽發電的大型電站之一。

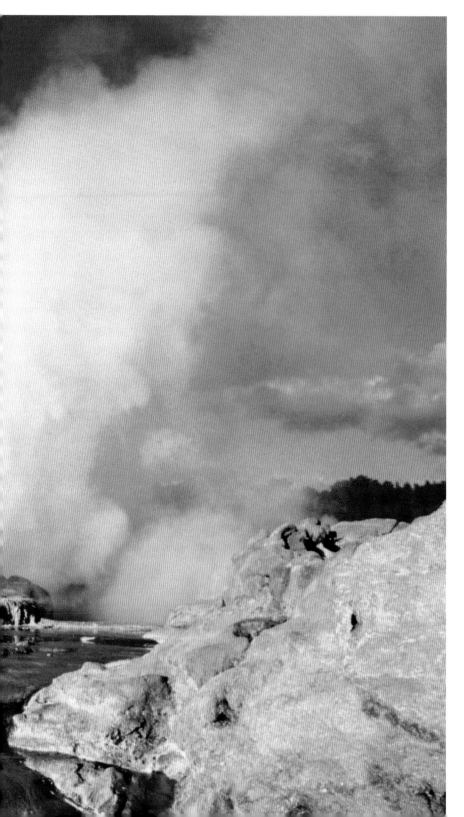

羅托魯阿—陶波地區地熱資源豐富，間歇泉的噴發是此地一大壯麗景觀。

因為海灣峽地有十分錯綜複雜的地貌，所以被譽為「高山園林和海濱峽地之勝」。

峽灣國家公園位於新西蘭南島的西南角，瀕臨塔斯曼海，恰好坐落在太平洋板塊和澳大利亞─印度洋板塊交界處的高山斷層上，包括火山島索蘭德爾島，占地面積1.2萬平方公里。

古代的時候這裡原是高原，經風雨冰雪的侵蝕，形成了現在的高山峻嶺、懸崖絕壁和河川湖泊。公園內多峽灣，海岸呈鋸齒形。更新世時期的冰川運動給此地留下了明顯的印記。西面，被海水淹沒的冰川峽谷組成海灣，其中14個峽灣長達44公里，深達500公尺。南面峽灣更長，入海口更寬，其間有許多小島。因為海灣峽地有如此錯綜複雜的地貌，所以被譽為「高山園林和海濱峽地之勝」。

峽灣公園內有南島最深的馬納波里湖和最大的特阿瑙湖。馬納波里湖，毛利語為「傷心湖」的意思，長約29公里，面積約190平方公里，最深處達443公尺。3個狹長的湖灣各伸向南、北、西方向，形狀如馳騁的馬駒。湖內有許多小島，較大的島嶼約有30個。馬納波湖的周圍群山環擁，碧波閃閃，島嶼隱現，被譽為「新西蘭最美之湖」。特阿瑙湖面積約400平方公里，長約61公里，

米爾福德灣岸邊山峰林立，注入灣內的海水清澈澄明，山水相映，景色宜人。

最寬處不足10公里，湖體狹長，西部3個狹長湖峽，直插山間，形如低頭吃草的長頸鹿。湖西岸山深林密，有上千個尋幽探勝之處。

在湖的北面有著名的米爾福德灣。米爾福德峽灣深入內陸15公里，好像大海伸出的一根巨大的手指。在其兩岸分別有米特雷峰和彭布羅克山。南岸中段的米特雷峰海拔1691公尺，是世界上直接從海裡拔升而起的最高峰之一，山峰呈金字塔狀，酷似牧師的帽子，因此命名「米特雷」（教冠之意）。北岸的彭布羅克山高2014公尺，與米特雷峰相對峙，其懸岩翠壁直立水中。

米爾福德灣附近還有一些巨大的瀑布常年流水不斷，最著名的是薩瑟蘭瀑布，它分3級從奎爾湖經山側瀉入灣端的亞瑟河，瀑布落差580公尺，名列世界第十。

峽灣公園的2/3是森林，樹木以南方山毛櫸和羅漢松居多，海拔300公尺以上的地段上有芮木淚松。園內共有25種稀有的或瀕臨滅絕的植物，22種本園特有植物，21種分佈區域極小、集中於峽灣地帶的植物。其中有些樹樹齡在800年以上。

公園裡土生土長的陸地哺乳動物僅有一種蝙蝠，還有一定數量的海上哺乳動物，其中有5萬多頭海獅，公園還引進了鼬、馬鹿、岩羚羊等。這裡也是塔卡赫鳥（新西蘭秧雞，一種不善飛、能游泳的鳥）、世界上最大的鸚鵡卡卡波鳥、棕色幾維鳥、扇尾翁鳥的棲息和生長之地。其中，扇尾翁鳥是瀕臨絕種的鳥類。

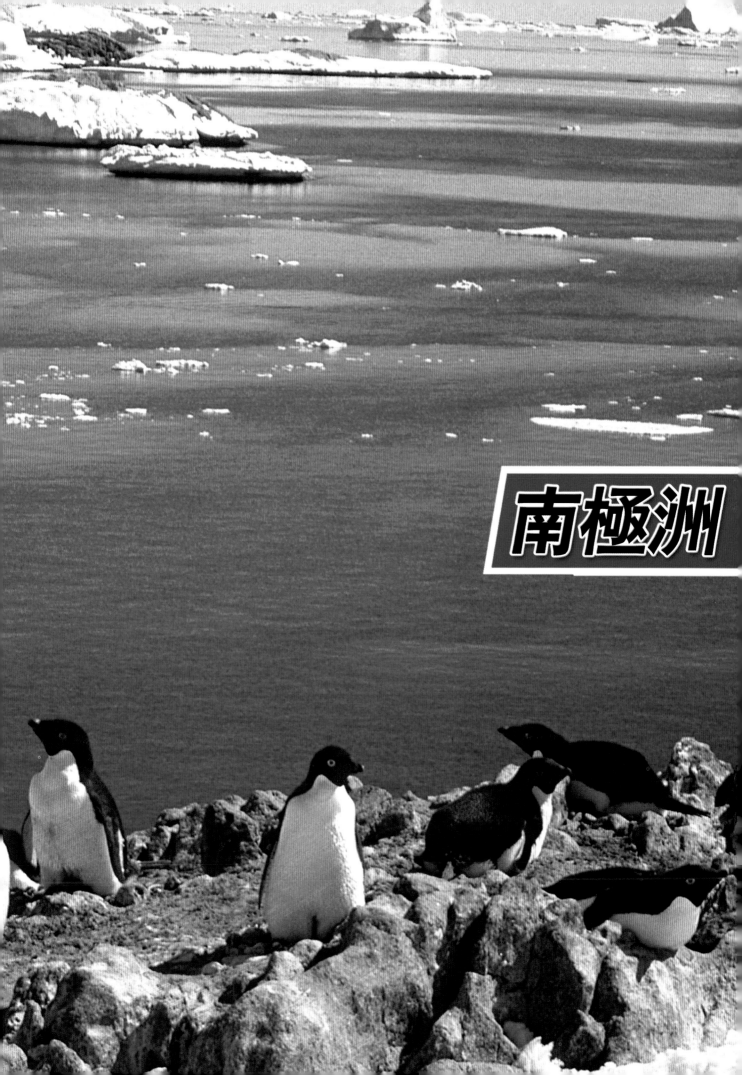

南極洲

每年有幾個月，一群群企鵝蜂擁來到島上，喧鬧聲震耳欲聾。

紮沃多夫斯基島是南桑威奇群島的一個小島，寬不到6公里，東距南極半島北端1800公里，1819年由俄羅斯人首先發現。這裡是南大西洋上的一個偏遠寧靜的小島，每年有幾個月，一群群企鵝蜂擁來到島上，喧鬧聲震耳欲聾。

企鵝是南極動物中的「紳士」，大多分佈在南極半島北部及

磷蝦是南極數量最多的動物，它們在海洋中過著漂浮的生活。磷蝦的腹部長有可以發出藍綠色磷光的發光器，晚上發出的藍光，能使大海亮得透明。

其周圍群島附近。雖然它們在陸地上行動笨拙，但在水中卻靈活自如。

生活在紮沃多夫斯基島上的企鵝主要為頰紋企鵝，它們腳很長，頰下有一道黑紋。一同在此的岩企鵝，有一個黃色的羽冠。

企鵝是群居動物，少則數百隻，多達20餘萬隻。每年春天，僅來到紮沃多夫斯基島上的頰紋企鵝，就有1400萬對，使得小島

帝企鵝是「一夫一妻」制，它們終生互相攜扶、相濡以沫，「一家人」生活得和諧而美滿。

熱鬧非凡。

　　阿斯菲西亞火山是紮沃多夫斯基島的最高處，在火山灰中，有頦紋企鵝築的巢。

　　冰雪覆蓋的南極海面下生活著的磷蝦，是一種甲殼類浮游動物。整個冬天它們都靠吃從冰層上刮擦下來的海藻活著。最令人不可思議的是，它們為了減少能量的消耗，便將身體收縮起來，使自己恢復到幼年時期的樣子。隨著春天氣溫的升高，冰層開始融化，浮藻也開始大量生長，磷蝦也離開了慢慢融化變小的冰塊，成群結隊地聚在一起吞吃這種新生的食物。

　　磷蝦，可以說是龍蝦和對蝦的祖輩，但它的進化很慢，只能在海洋中過著漂移的生活。南大洋的磷蝦有8種，其中數量最大的是南極大磷蝦，它的體長也是磷蝦中最大的，成蝦長45～60公分，最大可達90公分。磷蝦一般3歲性成熟，每只磷蝦一次產卵量為225～5910個，平均2132個，每個生殖季節磷蝦都要產卵3次或3次以上。

　　據動物學家研究，磷蝦的潛在壽命可達8歲，但目前最老只能見到5歲多的，3～4歲的占總數的87%，平均壽命為3.7歲。

在南極上空盤旋的燕鷗，給這個寂寞的世界增添了不少情趣。

下頁圖：紮沃多夫斯基島是企鵝的理想棲息地之一。由於企鵝抵禦天敵的能力很弱，只有加強團結才能生存，所以群居是它們最好的生活方式。

281

在午夜陽光的照耀下，埃里伯斯火山籠罩著玫瑰紅與松石綠的光暈，噴出的蒸汽一直飄過冰封的羅斯島上空。

極地也會有火山嗎？在人跡罕至的南極洲上，埃里伯斯火山就像一座燈塔和路標，引領著來到這裡的人們。在午夜陽光的照耀下，它籠罩著玫瑰紅與松石綠的光暈，噴出的蒸汽一直飄過冰封的羅斯島上空。

埃里伯斯火山是地球上已知區域最南端的一座火山，它終年和冰雪相伴，噴發景象令人膽戰心驚。

埃里伯斯火山山腳有一塊紀念碑，上面刻著：「不斷努力，不斷追尋，不斷發現，永不放棄。」這是獻予1911～1912年率先到達南極的探險家們的，這其中主要有英國的斯科特和挪威的阿蒙森。

埃里伯斯火山上有好些噴氣孔，蒸汽噴出不久就冷凝，凍成形態各異的蒸汽柱。這個活火山口噴出的含硫煙霧，會把熔岩像炮彈一樣射向半空。

1978年，在南極新西蘭斯科特站工作的野外求生專家蒙提斯報導說：「數十枚熔岩飛彈一邊打轉，一邊在我們頭面高處盤

埃里伯斯火山終年和冰雪相伴，它不時噴出的煙霧，似乎在向世人展示著它的活力與激情。

旋，像電影裡的慢鏡頭。有些
『轟隆』一聲從天空墜落，其他自
我們中間飛過，有的快，有的
慢。大多數如茶壺，少數比茶壺
大得多……紛紛落在主火山口
中，融掉積雪，激起熱水和蒸
汽，嘶嘶噴上半空。」

　　這座冰火相伴的山峰，正是
以這種獨特的魅力，向世人展示
著大自然的神奇與瑰麗。

　　埃里伯斯火山巨大的冰洞，洞口
窄收，洞內寬敞，透露著神奇與詭異
的光芒。

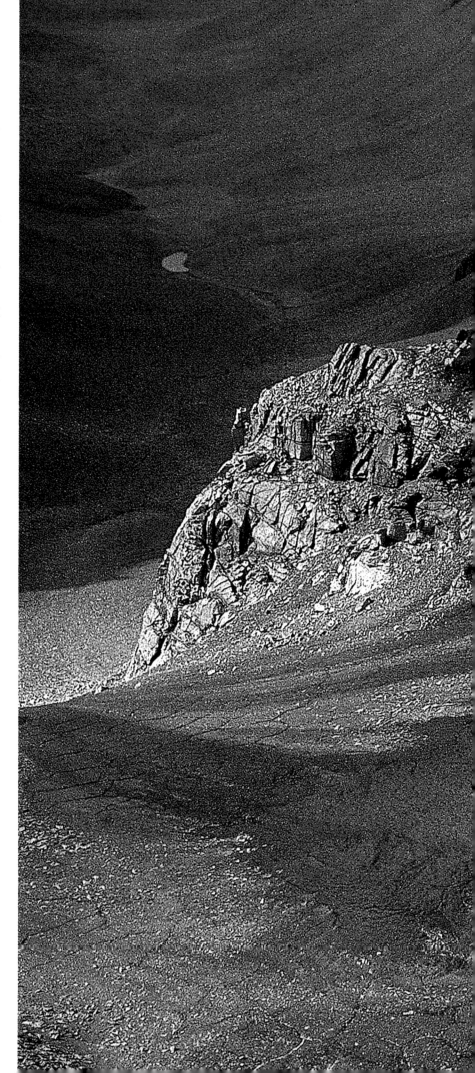

少量的雪不是給乾風吹走，就是給岩石吸收的太陽熱量融掉，乾谷內沒有半片雪花。

南極洲絕大部分土地爲冰雪封蓋，在這一望無際的雪原中，有一個神奇的無冰雪地帶，它是3個巨大的盆地，四壁陡峭，由已消失的冰川切割而成，這就是乾谷。

乾谷的年降雪量，只相當於25毫米雨量，這少量的雪不是給乾風吹走，就是給岩石吸收的太陽熱量融掉，因此，乾谷內沒有半片雪花，和四周形成強烈的對比。

1910～1912年，英國人斯科特率領探險隊探察南極，隊員泰勒看到一個乾谷後，形容那是「一個光禿禿的石谷」，該谷後來即以他的姓氏命名，這就是泰勒谷。另外，還有兩個乾谷—萊特谷和維多利亞谷，它們各有一些奇特的鹹水湖。

在南極洲乾谷裡，還散佈著一些海豹的乾屍，由於寒冷乾燥，屍身腐化緩慢，有些海豹可能數百年甚至數千年前就已經死亡了。

南極洲乾谷的範圍很大，邊坡陡峭，呈U字形，原由冰川刻蝕而成，現冰川早已融化。由於沒有植物生長，所以乾谷也被稱作「赤裸的石溝」。

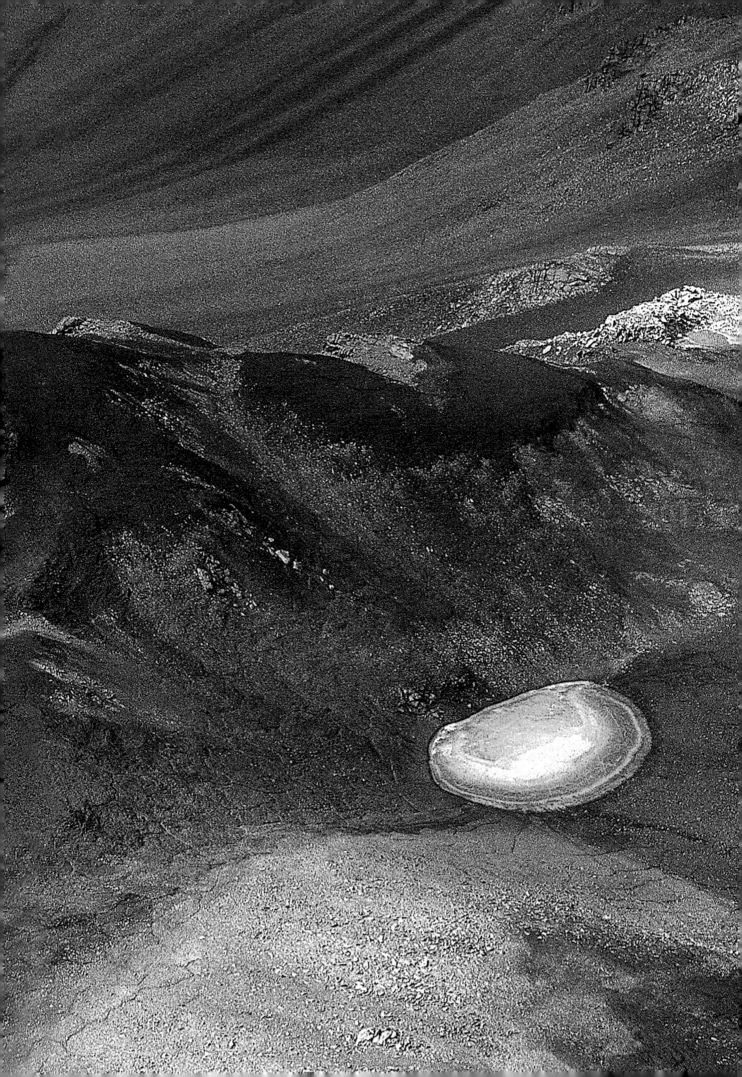

羅斯冰架冰壁陡峭，險峻非凡，填滿了南極的一個巨大海灣。

羅斯冰架是世界上最大的冰架，位於南極愛德華七世半島與羅斯島之間，東西長800公里，南北最寬970公里，冰架靠海邊緣高60公尺，接近陸地的邊緣，最厚達750公尺。冰架面積約52萬平方公里，相當於一個法國，四周冰壁陡峭，險峻非凡，填滿了南極的一個巨大海灣。

1841年，一支英國海軍探險隊乘坐兩艘特別加固的三桅木船，穿過通往南極洲的太平洋看冰區，企圖確定地球南磁極的位置。4天後，他們駛出浮冰區，一心希望前面的航道暢通無阻，不料，迎面遇見一堵碩大無朋的冰壁擋住去路，探險隊長羅斯爵士驚呼道：「要穿越這道冰壁猶如穿越多佛懸崖，絕無可能！」這座擋住他去路的南極巨大冰架，後來就以他的姓氏命名，羅斯冰架也因此為世人所知。

現在，羅斯冰架仍以每天1.5～3公尺的速度向海洋伸展，幾條

午夜柔和的光線為冷峻的冰山披上了一層溫暖的「外衣」。

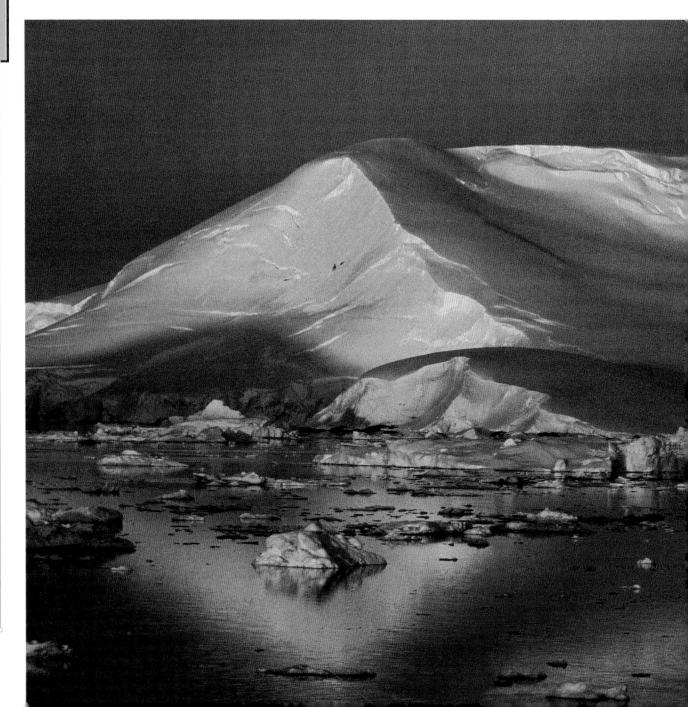

大冰川從遙遠的山脈流來，在冰架後部施壓，增加其體積，冰架下極冷的海水，則不斷凍結，增加其厚度。冰架靠近陸地的地方形成的裂隙，寬達幾公里，待裂隙伸展割裂巨大冰塊時，就形成巨大的冰山。目前，已發現的最大的冰山面積為31000平方公里。

右圖：在南極，冰山隨處可見，它們在大海中隨波逐流，老的冰山漂走了，新的冰山又漂過來了。

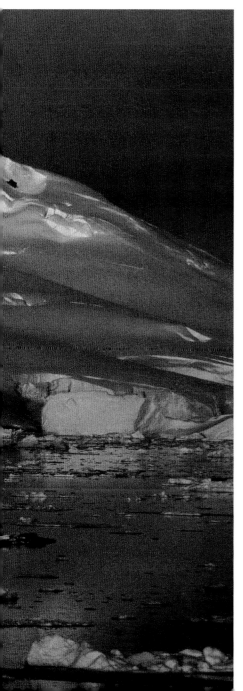

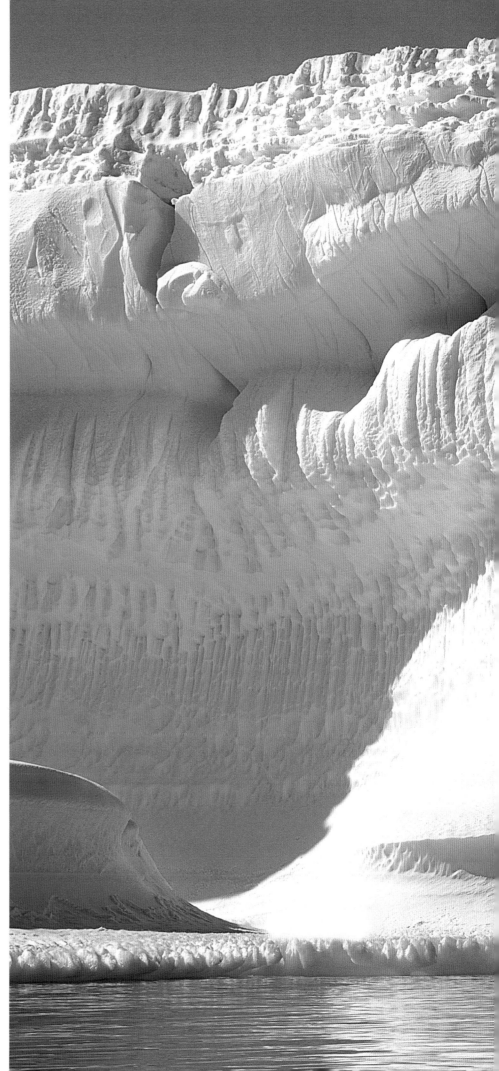

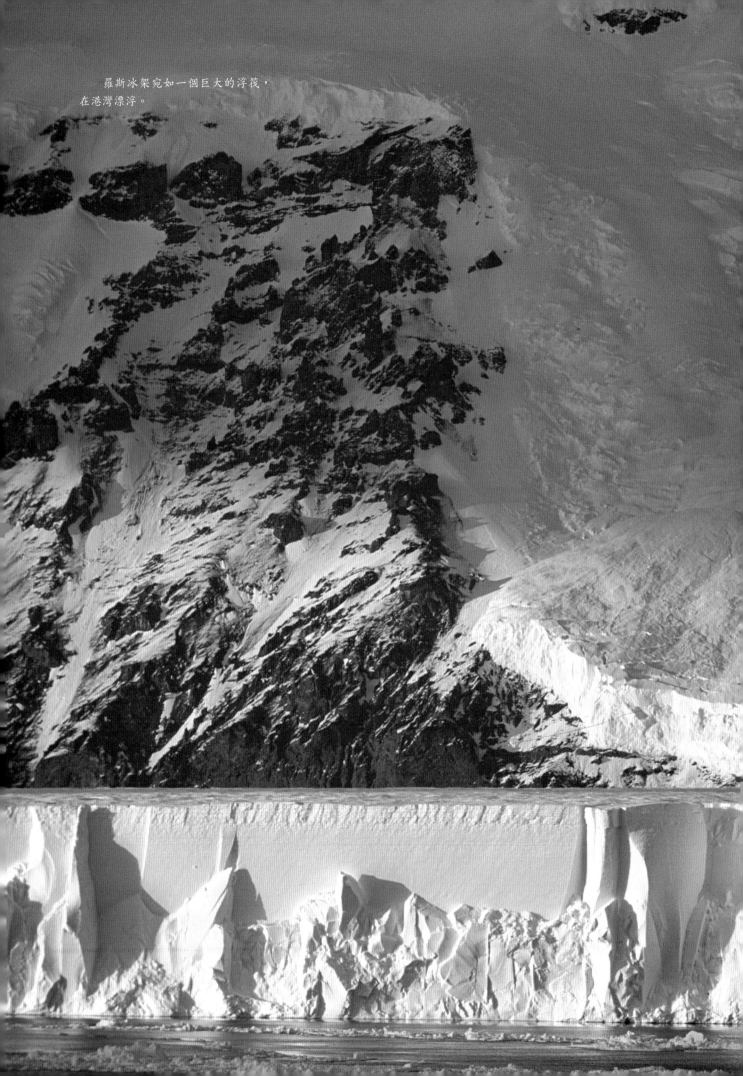

羅斯冰架宛如一個巨大的浮筏，
在港灣漂浮。

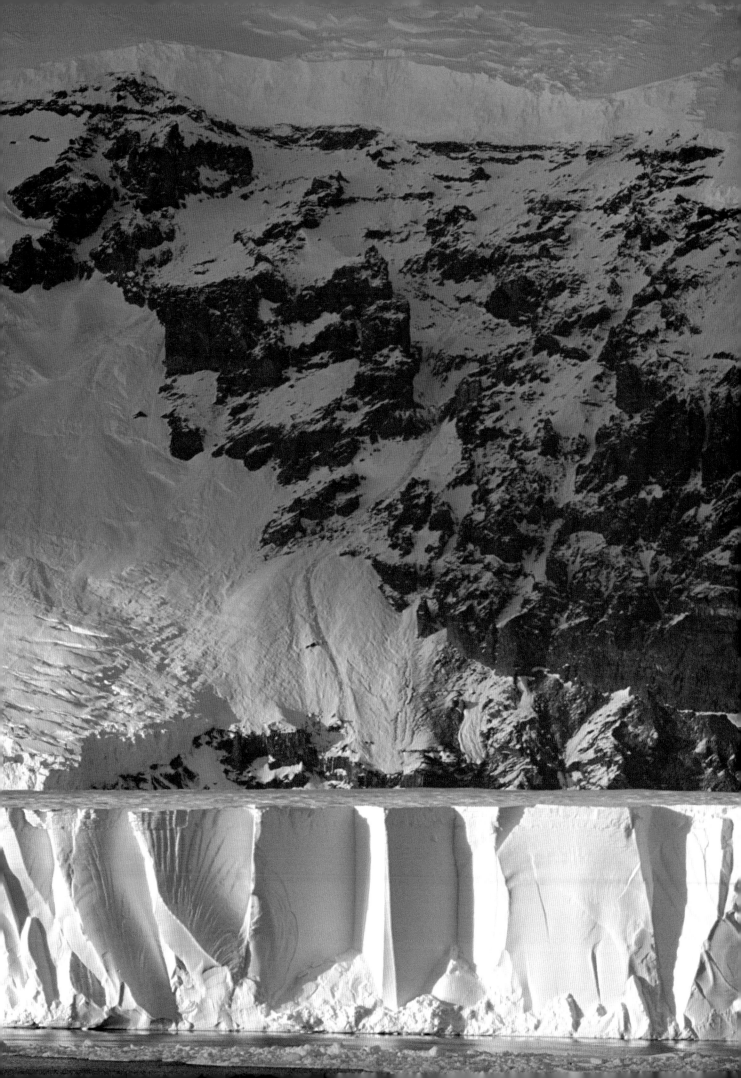

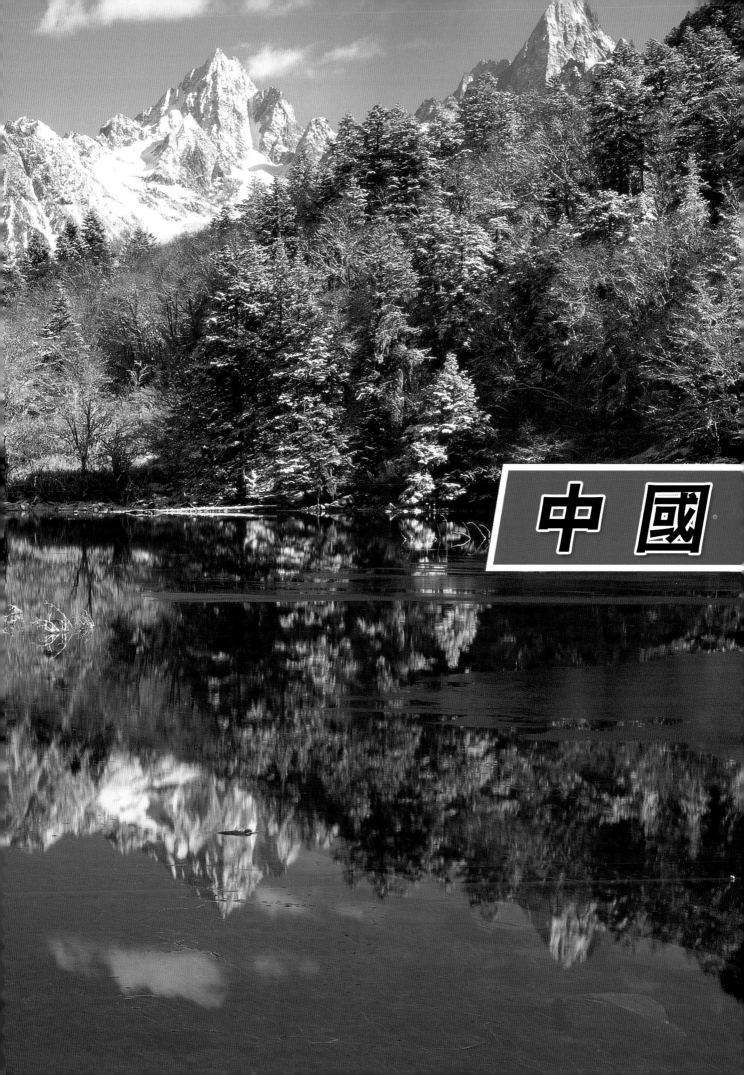

中國

天池水，一平如鏡，
「處處高山鏡裡天」。

長白山天池是中國最深的火山口湖，位於長白山脈白頭山頂，周圍有16座奇峰環抱。其海拔2194公尺，面積9.8平方公里，平均水深204公尺，系中朝兩國界湖。

天池四周氣候多變，常有蒸氣彌漫，瞬間風雨霧靄，宛若縹緲仙境。晴朗時，峰影雲朵倒映池中，色彩繽紛，景色誘人。曾盛傳湖中有「怪獸」出沒，為天池增添了幾分神秘色彩。

天池水，一平如鏡，有「處處高山鏡裡天」之譽。其水色澄澈，呈翠藍色，冬季結冰，厚度達1公尺以上。天池內壁為白色浮石和粗面岩組成的懸崖峭壁，有如玉碗，鬼斧神工。其北面有一缺口，池水由此溢出，形成乘槎河（又稱天河），在天河盡頭，便是長白瀑布。

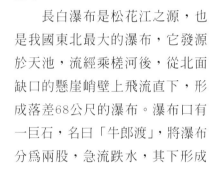

水質清澈，湖水碧透，群峰倒映水中，嵐影波光。

長白瀑布是松花江之源，也是我國東北最大的瀑布，它發源於天池，流經乘槎河後，從北面缺口的懸崖峭壁上飛流直下，形成落差68公尺的瀑布。瀑布口有一巨石，名曰「牛郎渡」，將瀑布分為兩股，急流跌水，其下形成

深約20公尺的水潭。潭水流出，匯成兩道白河。隆冬時節，長白瀑布從懸崖淩空而下，瞬間水花縱橫噴射，激起萬千水滴，景象十分壯觀。

天池是松花江、圖們江、鴨綠江三江之源，多雲、多霧、多雨，氣象瞬息萬變。它有長達10個月的冬季，湖水凍結的時間亦達6個月之久。當風力為5級時，池中浪高可達1公尺以上，平靜的湖面霎時狂風呼嘯、砂石飛騰，甚至暴雨傾盆、冰雪驟落，綽約多姿的奇峰危崖，統統籠罩上一層朦朧的面紗。

雖然氣候寒冷，但生長在有

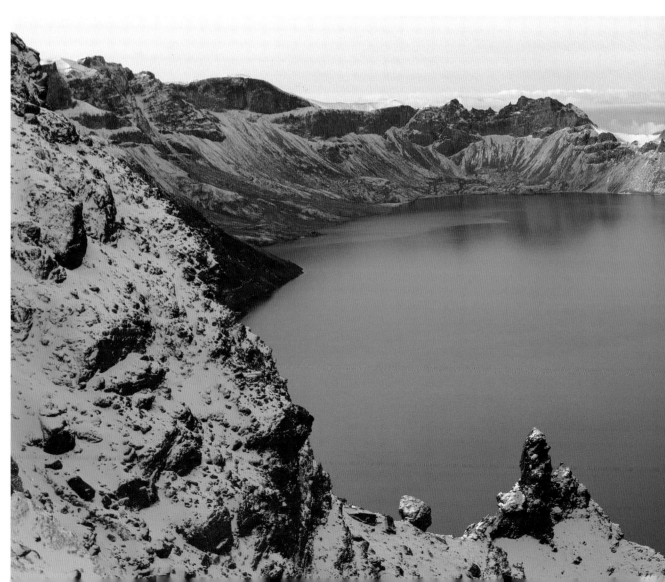

限範圍內的綠草和鮮花，卻依舊顯示著蓬勃的生命力。長白杜鵑、高山罌粟、高山百合、倒根草、高山菊、長白龍膽以及遍佈各個角落的高山檜和第四紀冰川時期由北極推移過來的長白越橘、松毛翠等，共同點綴著天池美麗的風光。

天池的下泄流量，在降雨季節和降雪季節相差較大。經實測，其下泄流量平均為每秒1.32立方公尺；最大下泄流量為每秒3.42立方公尺，發生在降雨量最多的8月；最小下泄流量為每秒0.88立方公尺，發生在天池未解凍的5月。

天池水質，無色、無臭、礦化質不高，pH值在7.1～7.4之間，呈弱鹼性，因而水質清澈，湖水碧透，群峰倒映水中，嵐影波光。

天池周圍勝景頗多。天豁峰，呈天然豁口狀，傳為大禹治水時所劈。青石峰，東麓瀉出一水，懸流如線，注入天池。小天池，地處天池之東、白河之北，亦為當年一座火山口，湖水清澈碧藍，景色綺麗幽靜。

長白溫泉，是一個分佈面積達1000平方公尺的溫泉群，13眼泉水噴湧不息。它由火山地下熱源所生，多集中在長白瀑布腳下約900公尺的地方，泉眼大小不等，終年熱氣騰騰，平均水溫為60℃～80℃。由於泉中含有多種礦物質和微量元素，對治療胃病、關節炎、皮膚病等均有療效，因而又有「神水」之稱。溫泉附近的岩石、砂礫，顏色各異，光怪陸離，別有一番景致。

天池北端的龍門峰與天豁峰之間有一缺口，地勢低下，名曰闥門，是池水出流的唯一出口，寬約二、三十公尺，天然水道一乘槎河即位於此。

乘槎河是一條罕見的河，它是連接天池與長白瀑布的「白色紐帶」，但全長卻只有1250公尺，是目前世界上最短的河流。《長白山江岡志略》中載：「水自天池瀉出，天豁、龍門二峰之間，

一泓湖水，清冽碧透，長白十六峰探身俯視，斑斕峰影，盡印水中。

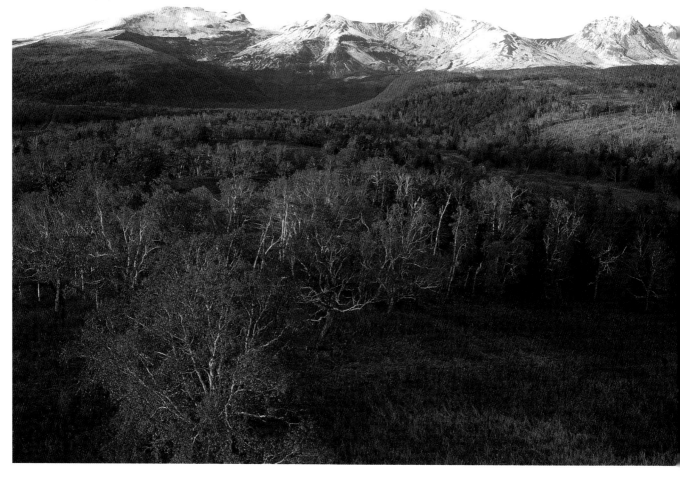

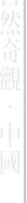

波浪汩汩,形同白練。嚴冬不凍,下流五里,飛泉掛壁,宛成瀑布,聲聞十里外⋯⋯實爲松花江之正源。」

紫霞峰下的釣鼇台,亦是天池名景之一。釣鼇臺上,有用各色巨石砌成的1公尺高、4公尺見方的「女眞祭台」,相傳是女眞國王完顏阿骨打登長白山祭天池之處。據清史《東華錄》載:「我朝先世發祥於長白山一帶⋯⋯」《安圖縣誌》中也有「安圖爲女眞之舊址」之說,可見這裡歷史之悠久。

天池附近出現的「佛光」,更爲這裡的景致平添了一分絢麗與神奇。1992年6月,佛光出現在長白山,當時,一縷日光破雲而射,極其刺目,片刻,視覺才得以恢復,只見遠處雲霧中,一面大而圓的「光碟」懸掛其間,似銀幣,又如皎月。「光碟」中有一黑影,四周爲一圈彩虹,七色斑斕,鑲在「盤緣」,放射著異彩。在這以前,人們只知道峨眉山有佛光,因此有人認爲,是佛陀把佛光恩賜給了長白山。

長白山不僅有雄偉壯觀的景色,還有得天獨厚的自然環境:海拔1200公尺以下的針闊混交林帶,具有典型的北溫帶森林特色,這裡有高大挺拔的紅松、尖

一些小火山錐在群峰腳下亭亭玉立,好似探頭探腦、頑皮活潑的小孩,戲耍在媽媽裙下。

長白山屬針闊葉混交林帶,從山麓到山頂,猶如自溫帶跋涉到北極圈,歐亞大陸從中緯度到高緯度的各主要植被類型,在這裡幾乎一覽無餘。

塔形樹冠的黃花落葉松、臭松、杉松、雲杉以及紫杉、黃鳳梨、水曲柳等;在海拔1200~1800公尺之間的針葉林帶,則是由玄武岩構成的傾斜高原,以紅松、雲杉、落葉松等針葉樹爲主;海拔1800~2000公尺之間是嶽樺林帶,此帶無霜期極短,地面坡度陡峭,月平均氣溫爲10℃~14℃,生長季節常有8級以上大風,因此一般樹種不能適應這種惡劣的自然條件,惟有耐寒的、矮小彎曲的嶽樺能在這種氣候和瘠薄的土壤中生存,林中鳥獸已明顯

減少，但草類植物卻由於林木的矮小而長得格外繁茂；海拔2000公尺以上直至山頂爲高山苔原帶（山地苔原帶），這裡各種植物都異常矮小，緊貼地面匍匐生長，這些與北極圈內植物相似的苔原植物能適應高山的特殊環境，抗疾風、傲冰雪，形成了長白山特殊的景觀類型。

自清乾隆以後，長白山就停止了噴火，原來的噴火口成了高山湖泊。主峰白頭山，一年積雪達9個月，每年只在7、8、9月積雪融化期才短暫地露出真顏。白雲峰，臨池聳立，溝澗長滿稀薄的青苔，遠遠望去猶如透明的山座。天文峰，黃色浮石凝聚其上，峰頂雙尖，伸向湖面。青石峰，色如碧玉，山腳鋪灑彩石。此外，鹿鳴峰、龍門峰、白岩峰，邊界上的雲梯峰、臥虎峰、玉雪峰，朝陽境內的將軍峰，叢峰疊嶂，氣勢磅礴。有趣的是，一些小火山錐在群峰腳下亭亭玉立，好似探頭探腦、頑皮活潑的小孩，戲耍在媽媽裙下。

長白山幾座主峰均在海拔2600公尺以上，是我國東北的最高峰群。雖然它們與我國西北、西南的許多高峰相比，並不高大，但環繞這些山峰的垂直景觀帶卻是世所罕見的─從山下到山上，氣候、土壤、生物都隨著山勢的增高而呈現出明顯的帶狀分佈。

由於長白山地勢高、坡度大、峽谷多、有巨大的落差，因此易於生成條條瀑布。除長白瀑布外，著名的還有落差20多公尺的嶽樺瀑布、洞天瀑布和白河瀑布。

長白大峽谷，位於長白山西南20多公里處的錦江上游，海拔1500公尺左右。據地質專家考證，這裡原是一個大山谷，由於火山噴發，大量的玄武岩漿覆蓋其上，經過長年風雨剝蝕，最終形成氣勢恢宏的大峽谷。峽谷長約7000公尺，寬100多公尺，深80公尺，水流湍急，蜿蜒曲折，兩岸群峰競秀，峭岩林立，巍峨壯觀。

長白山自然資源豐富，是「東北三寶」─人參、鹿茸、貂皮的主要產地，東北虎、紫貂、金錢豹、梅花鹿、白天鵝、中華秋沙鴨等均爲國家保護的珍禽奇獸。1980年，長白山被列爲聯合國國際生物圈保護區。

長白瀑布由三道瀑流組成，形似「川」字，遠望如白練懸空，清雅俊秀。

紮龍自然保護區是水禽鳥類棲息繁衍的「天堂」，是丹頂鶴美麗的「家鄉」。

紮龍自然保護區位於齊齊哈爾市，距市區僅30公里，占地2100平方公里，是國家級鶴類保護區。

「紮龍」在滿語裡的意思是「圈牛羊的地方」，這裡河流縱橫交錯，湖泊星羅棋佈，葦草叢生，魚蝦繁多，是水禽鳥類棲息繁衍的「天堂」。在這裡可觀賞到珍奇稀有的丹頂鶴、白羅鳥、白枕鶴、灰鶴等230多種野生鳥類。目前，世界上有15種鶴，在我國有9種，而紮龍自然保護區內就有6種（丹頂鶴、白枕鶴、蓑羽鶴、灰鶴、白鶴、白頭鶴），其中尤以丹頂鶴居多，這裡被譽為「丹頂鶴的故鄉」。

在我國，鶴被人們視為吉祥、長壽、優雅、高潔的象徵，特別是丹頂鶴，更被視為「羽族之宗長，仙人之騏驥」，所以又稱「仙鶴」。每年3月，丹頂鶴由南方歸來，4月中旬產卵孵化，10月初再到南方越冬，由於它頭頂有片丹紅裸露的皮膚，因而得名「丹頂鶴」。

紮龍自然保護區的鶴類飼養場依水而建，保護區從美、日、澳大利亞等國引進的赤頸鶴、灰冠鶴、藍鶴等6種13只鶴也在此安了家，加上保護區內原有的丹頂

鶴、白枕鶴等9種鶴，世界上現存的15種鶴在紮龍都能見到。

保護區內還建有標本室、觀鶴樓及鶴舍。登上觀鶴樓，極目遠眺，藍天白雲下，草原一望無際，五顏六色的野花點綴其間。丹頂鶴在這裡幾乎沒有天敵，就是兇猛的老鷹也都躲著它，誰激怒了它，它就會用嘴啄瞎對方的眼睛。在保護區鶴舍裡，有人工

紮龍的美，恬靜而縹緲，因為有了聖潔高雅的丹頂鶴，使得這裡仿如遐想中的「仙境」。

馴養的丹頂鶴、白鶴、灰鶴、赤頸鶴等中外鶴類百餘隻，稱得上是鶴類博物館。為了加強保護和增加鶴的數量，這裡的科研人員用人工孵化方法馴養了一群丹頂鶴，並進行鶴的越冬和野化試驗，這對研究候鳥遷徙具有重要的科學價值。

保護區的科研人員還採取地面調查和航空調查相結合的方法，對丹頂鶴、白枕鶴、白鶴、白瑟鷺等珍禽進行個體生態研究，基本搞清了它們在本區的分佈、生活習性及與棲息環境的關係等問題，為資源管理和保護工作提供了科學依據。此外，保護區的鳥類環志工作也取得了較大的成績。作為全國重點鳥類環志站，紮龍已環志鳥類45種1179隻，共回收11隻，回收率為9%。通過鳥類環志，還首次發現在紮龍繁殖的白枕鶴越冬於日本的出水市。

為了實現世界鶴類的保護，

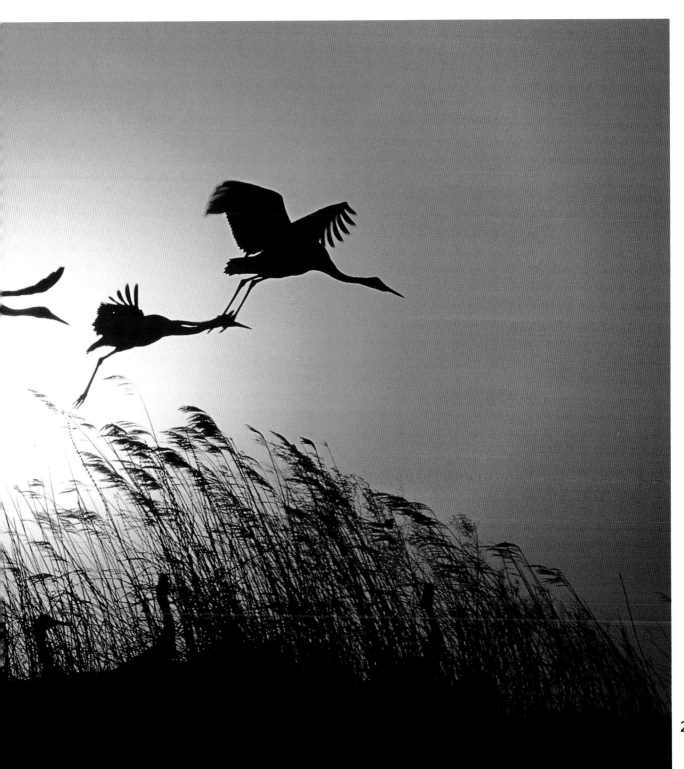

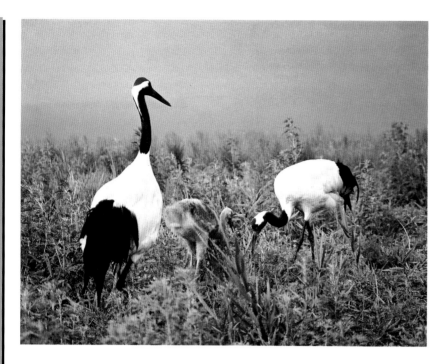

國際鶴類基金會提出了世界鶴類保護的7條基本措施，即：國際組織向有關國家提供援助；從手段上鼓勵和促進世界鶴類保護事業的發展，制定嚴格的法規和可行性政策；從措施上保護鶴類的生存和發展，採用先進的生物工程技術措施，以減少鶴類的非正常死亡；劃定保護區保護鶴類及其繁殖的棲息地；把人工飼養繁殖作為拯救和擴大鶴類種群的重要途徑；經常對鶴類進行調查，尋求保護鶴類的有效方法；通過環志工作，觀察及回收鶴類的繁殖地、越冬地、遷徙情況及其生命史等科學資料。我國十分重視鶴類等珍貴鳥類的保護工作，已將丹頂鶴、黑頸鶴、赤頸鶴、白鶴、白頭鶴、白枕鶴及灰鶴、蓑羽鶴分別列為國家一、二類保護動物。

扎龍自然保護區既是鳥類天堂，又是旅遊勝地。每年的5～7

丹頂鶴家族內部具有濃厚的團結友愛的氣氛。在父母的保護下，幼鳥順利地成長，直至獨立生活才離開雙親。

月是最佳的觀鳥季節，冬季雖然冰封湖面，但也可以在冰湖雪地上觀賞人工馴鶴。

扎龍自然保護區的西部邊緣地帶劃辟了中國第一個專業觀鳥區—扎龍湖觀鳥旅遊區。該區南北長8000公尺，東西寬9000公尺，已正式接待觀鳥遊客和濕地考察專家。

十多年來，在有關大專院校、科研單位的

極目遠眺，藍天白雲下，草原一望無際，五顏六色的野花點綴其間。

支援幫助和直接參與下，扎龍保護區工作人員做了大量的生態系統研究工作，為保護區的發展建設起到了推動作用。但由於扎龍濕地屢次起火，破壞了保護區的環境，回遷的鶴類已很難尋覓到往日的「家園」。

我們知道，鶴類繁殖的首要條件是寧靜和安全的濕地環境，

濕地一旦被破壞消滅，鶴類的數量就會減少甚至絕跡。

扎龍自然保護區曾經發生過大面積的葦塘大火，明火雖然被全部撲滅了，但有些地方葦根很深，且盤根錯結，致使很多明火轉為地下火繼續燃燒，因而導致了地下餘火的複燃蔓延。加之近年氣候連續乾旱，扎龍濕地的面積逐漸萎縮，野生丹頂鶴的生存和活動空間越來越小，其生存已受到嚴重威脅。

而且，火災的持續燃燒也給當地居民的生產生活帶來了影響。扎龍濕地生長的蘆葦一直為當地居民帶來可觀的經濟收入，但持續燃燒的葦根對蘆葦資源破壞很大，給當地造成了較大的直接經濟損失。

扎龍保護區火災調查小組的報告更令人觸目驚心—連續的葦塘火災對今後扎龍濕地將產生極

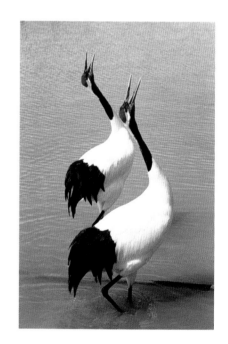

丹頂鶴，羽色素樸純潔，體態飄逸雅致，舞姿優美動人，鳴聲超凡不俗，可以傳到兩三公里以外的地方。

大的負面影響，過火較重但葦根沒有燒死的地方，恢復大概需要2～3年，過火特別重且葦根全部燒死的地方，將變成不毛之地。沒有了蘆葦和茅草，這些地方將無法為丹頂鶴及其他鳥類提供築巢和隱蔽的場所，將會直接影響它們的生存和繁殖。

連年的乾旱使紮龍無法抵抗大火的猛烈襲擊，這也揭示出紮龍自然保護區嚴重缺水的危機。而人類無節制地利用水與自然爭奪資源，又是紮龍濕地缺水的主要原因之一。

作為紮龍濕地的主要水源，烏裕爾河和雙陽河已被上游幾十個農業用水小塘壩、小水庫分別截去了2/3和幾乎全部的河水，本

> 連續乾旱使得紮龍濕地的面積逐漸萎縮，野生丹頂鶴的生存受到了嚴重威脅。

來流入紮龍濕地的河水應有4～5億立方公尺，但現在只有1億立方公尺，而且流入紮龍的水越來越少。另外，9支水利工程也從紮龍濕地通過，又從烏裕爾河截流9000多萬立方公尺的河水。因此，紮龍濕地每年除自然降水外，基本上沒有外來河水補給。

此外，由於保護區內的居民長期固守「野生無主，誰得誰有」的觀念，無限制地開發漁業資源，使得紮龍濕地沼澤中各種魚類一年比一年少。更有甚者，一些居民還在高崗上開墾了大量耕地，對濕地的自然植被造成嚴重破壞，土地沙化、鹼化，影響了丹頂鶴等鳥類的正常生活。

生活在紮龍的人們從這塊寶地上索取了太多的資源，不知不覺地破壞著人類自己賴以生存的自然環境。如今，他們已經感覺到自然資源的匱乏，感受到了自然界的無情懲罰。

現在，紮龍保護區的魚蝦資源已近枯竭，丹頂鶴沒什麼可吃的，便改變了飲食結構，常在春天到農民家的玉米地裡摳苞米籽，秋天就扒苞米棒子。

無情的現實已經給人們敲響了警鐘，而能夠拯救已經面臨危機的生態環境，拯救人類的還是人類自己。面對滿目的焦土，面對無助的丹頂鶴，我們絕不能僅僅是沉思！

丹頂鶴善於「舞蹈」，其優美的舞姿，稱得上是動物界中的「天才舞蹈家」。

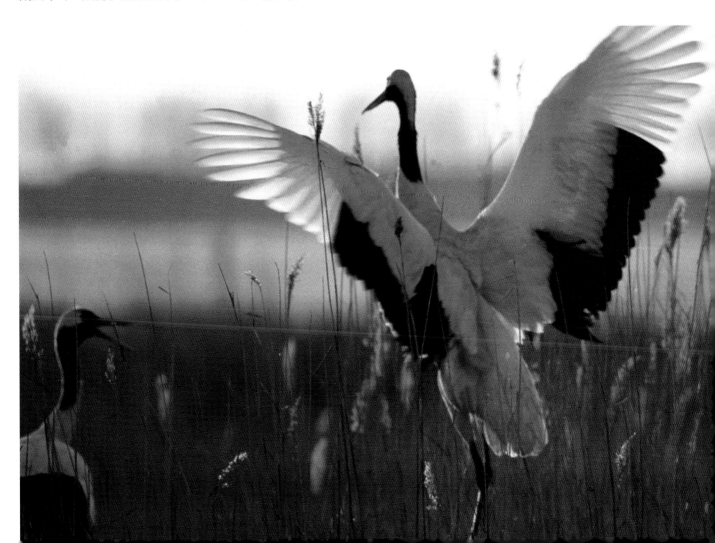

蛇島無人居住，是一個蛇的世界。

蛇島，又名小龍山島，位於遼寧省大連市旅順口區西北部，距老鐵山角約30公里。該島海拔215.5公尺，全島輪廓略呈不規則長方形，西高東低。島上無人居住，是一個蛇的世界。

蛇島上的蛇大部分都是一種劇毒的蛇─黑眉蝮蛇。蝮蛇俗稱草上飛、土公蛇，屬響尾蛇科，是管牙類毒蛇，主要以捕食小鳥為生。島上因風化侵蝕形成的許多石縫和岩洞，是蝮蛇隱蔽和越冬的良好場所。

由於無人居住，蛇島的生態環境保持著相對原始的狀態。在這種條件下，蛇島蝮蛇練就了溫順好靜、善於忍耐的性格。為了捕鳥，它能攀在樹枝上，從早到晚靜靜等候鳥的到來；為了怕鳥不落枝，它能保持絕對冷靜，像死蛇一樣，紋絲不動。而且，蛇島蝮蛇有很好的保護色和擬態，能適應蛇島的各種環境，隨景物的顏色變化而變化。

> 蛇島蝮蛇有很好的保護色和擬態，能適應蛇島的各種環境和景物的變化。

除了蛇，蛇島還有209種植物，其中藥用植物30多種，包括列為國家第三類保護植物的第三紀孑遺植物青檀。島上植物覆蓋率達70%以上，由於受適宜的氣候條件影響，植物普遍繁茂，密度較大，大體可分為灌狀喬木林、灌木林、草本植物群和層外植物。

蛇島的動物除蝮蛇外，還有91種鳥類，其中猛禽8種、雀形目鳥類53種，它們是蝮蛇的主要食物來源。島上的昆蟲則是鳥、幼蛇的食源。此外，還有蝙蝠、褐家鼠等其他小型動物。

在蛇島周圍的海域中，有水母、魚蝦、螃蟹、海參、鮑魚、海螺等水生動物，蛇島盛產黑魚和黃魚。

位於旅順港西南端的老鐵山，是蛇島蝮蛇的食物基地。它是東北亞大陸候鳥遷徙的主要通道，每年，大約有200多萬隻候鳥

蛇島周圍環海，氣候溫和，濕度較大，為繁茂的植物生長創造了優越的條件。

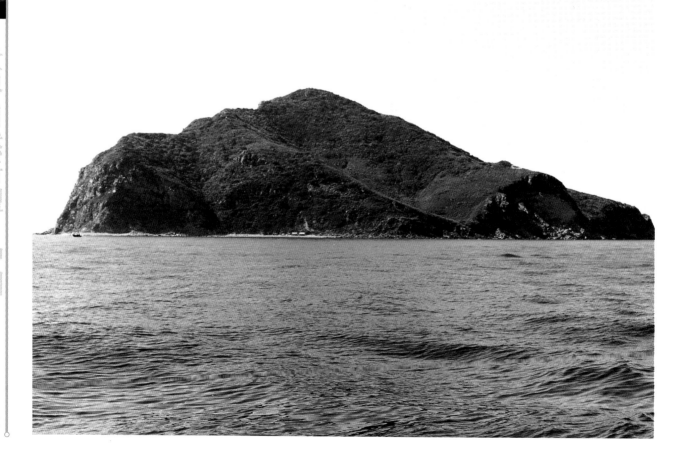

蛇的顏色及花紋大多鮮豔，十分醒目，其功能或爲保護色或爲警戒色。

經停老鐵山，種類廣、數量多。

蛇島是老鐵山鳥站的中間小停歇站，每年春秋兩季，凡是要準備飛越海峽的候鳥，一部分必經蛇島停歇，如此一來，蛇島蝮蛇便有了充足的食物來源。

蛇島蝮蛇既無飛翼，也無利爪，但卻練就了「守株待鳥」的習性。當小鳥落在枝頭，蝮蛇借助找食感官—頰窩（熱測位器）發現食物，進行突然襲擊，在一瞬間彈伸頭部迅咬一口，其速度之快如同射箭，無法看清是如何使用毒牙的。咬後蝮蛇立即將頭縮回，它沒有牙齒，只能囫圇吞咽，通常先從鳥的頭頂開始，把鳥嘴折向後方，這樣鳥的尖喙就不會戳傷口腔和食道。當碰到小鳥翅膀張開的情況時，蝮蛇還能用嘴像合攏摺扇那樣把翅膀併攏起來。蛇島蝮蛇吞食鳥類的時間通常在5～30分鐘之間，主要因鳥的大小而異。

蛇島蝮蛇的捕食行爲直接受食物因數的影響。小型遷徙鳥類大量過往於春秋兩季，這是蝮蛇捕食的最好季節，因此也就形成了春秋兩季各食一次、一年只食兩次的習性。爲了生存和繁衍後代，蛇島蝮蛇在捕食的旺季，會抓緊一切機會，貯備營養。如果春秋兩季捕不到食物，它們的生命就會難保，有的雖然多眠，但在出蟄前後也會死去。

每逢入冬前後，蛇島上經常發生蝮蛇與候鳥生死搏鬥的壯觀景象。蝮蛇需要裹腹越冬，候鳥自然成爲它攻擊的主要對象，爲此，雙方不時發生驚心動魄的蛇鳥「生死大戰」，場面驚險，令人歎爲觀止。

蝮蛇常盤旋或纏繞在樹幹上，酷似一根樹枝，迷惑它的天敵及其他小生物。

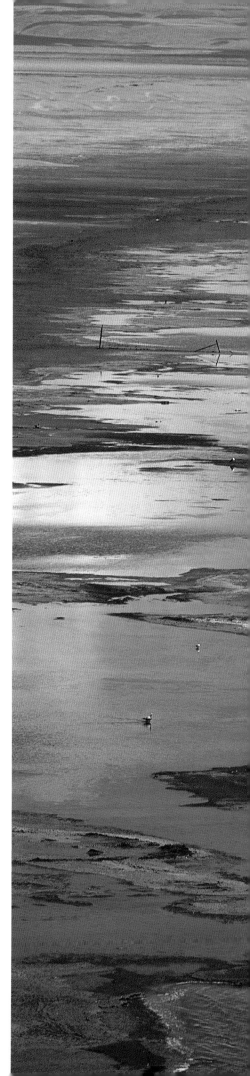

青海湖

青海湖是我國最大的內陸鹹水湖，湖水澄澈碧藍，湖濱水草豐美，被稱為「青色的湖泊」。

青海湖，古稱鮮水、西海、卑禾羌海，蒙古語稱「庫庫諾爾」，藏語稱「錯海波」，意為「青色的海」。它位於青海東北部大通山、日月山和青海南山間。湖面近似菱形，海拔3195公尺，東西最長處為106公里，南北最寬處為63公里，面積4583平方公里，環湖一周約360公里，平均水深在19公尺以上。

> 冬寒夏涼，暖季短暫，冷季漫長，春季多大風和沙暴。

青海湖是我國最大的內陸鹹水湖，比洞庭湖大一倍半還多。由於湖中含鹽度為6%，透明度達8～9公尺，看起來澄澈湛藍，因而叫青海。1929年青海省成立，青海才加上一個「湖」字，以便與省名區別。湖東岸有兩個子湖，一名尕海，面積10餘平方公里，系鹹水；一名耳海，面積4平方公里，為淡水。青海湖周圍是茫茫草原，湖濱地勢開闊平坦，水源充足，氣候比較溫和，是水草豐美的天然牧場。

青海湖的氣候屬於高原大陸性氣候，光照充足，日照強烈，冬寒夏涼，暖季短暫，冷季漫長，春季多大風和沙暴，雨量偏少，雨熱同季，乾濕季分明。

湖區全年日照時數大部分都在3000小時以上，較青海以東同緯度地區高出700小時左右，年日照百分率達68%～69%，年輻射總

青海湖濱水草豐茂，是多種候鳥繁殖生息的理想之地。

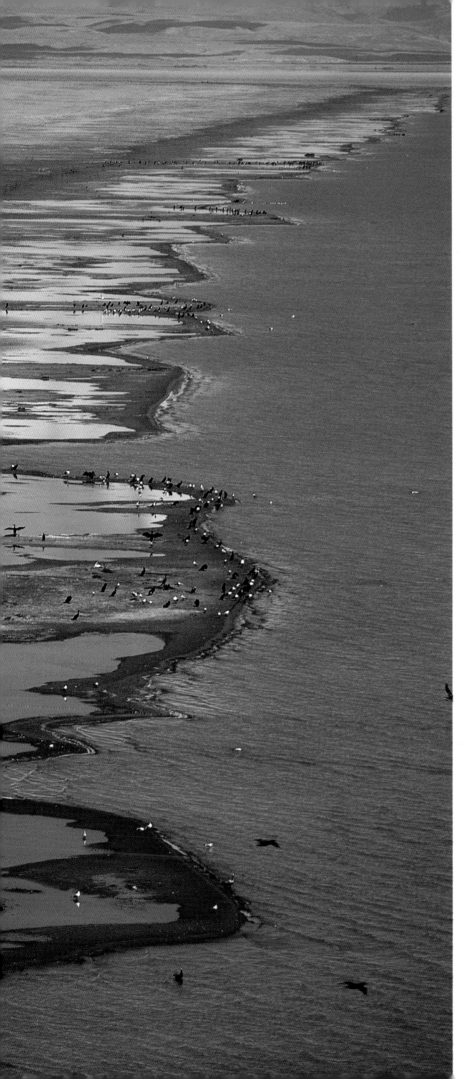

量較同緯度的華北平原、黃土高原高出10～40千卡/平方公分·年。

湖區東部和南部的氣溫稍高，西部和北部則偏低，平均最高氣溫在6.7℃～8.7℃之間，平均最低氣溫在－6.7℃～4.9℃之間，極端最高氣溫為25℃和24.4℃，極端最低氣溫為－31℃和－33.4℃。

青海湖區全年降水量偏少，東部全年降水量為412.8毫米，南部359.4毫米，西北部370.3毫米，西部360.4毫米。湖區多年平均降水量在380毫米上下，全年蒸發量為1502毫米，遠遠超過降水量。湖區降水量季節變化大，降水多集中在5～9月份，雨熱同季。

青海湖水的主要補給來源是河水，其次是湖底的泉水和降水。湖周大小河流呈明顯的不對稱分佈。湖北岸、西北岸和西南岸河流多，流域面積大，支流多；湖東南岸和南岸河流少，流域面積小。布哈河是流入湖中的最大一條河，發源於祁連山支脈的阿木尼尼庫山，長約300公里，幹流長92公里，支流有幾十條，下游河面寬約50～100公尺，深達1～3公尺，流域面積16570平方公里，約占湖區各河流流域面積的1/2，年徑流量11.2億立方公尺，占入湖徑流量的60%。布哈河和沙柳河、烏哈阿蘭河、哈爾蓋河這4條大河是青海湖最大的徑流補給源，年徑流量達16.12億立方公

青海湖水色青綠，水域廣闊，雖無江南湖光山色的美景，卻也有著高原湖泊的獨特風光。

尺，占入湖徑流量的86%。青海湖每年由入湖河補給13.35億立方公尺，降水補給15.57億立方公尺，地下水補給4.01億立方公尺，總補給32.93億立方公尺，但因湖區風大蒸發快，每年湖水蒸發量為39.3億立方公尺，年均損水量為4.37億立方公尺。

青海湖的水溫隨季節而變化。夏季湖水溫度有明顯的正溫層現象，8月份最高達22.3℃，平均為16℃。水的下層溫度較低，平均水溫為9.5℃，最低為6℃。秋季因湖區多風而湖水攪動，水溫分層現象基本消失。冬季湖面結冰，湖水溫度出現逆溫層現象。1月份，冰下湖水上層溫度為-0.9℃，底層水溫為3.3℃，待春季解凍後，湖水錶層水溫又開始上升，逐漸恢復到夏季的水溫。

湖區大風、沙暴的日數較多。每年2～4月，午後至傍晚多出現大風，且盛行西北風。由於湖區海拔高，高空氣流影響極大，故全年多在西風控制之下。冬春季風速最大，夏秋季較小。在風力作用下，一般波浪為2～3級，最大為7～8級，全年波浪6級以上的日數為40天左右。

青海湖是構造斷陷湖，湖盆邊緣多以斷裂與周圍山相接。在成湖初期，它屬於外流淡水湖，

與黃河水系相通。後來，由於新構造運動，周圍山地強烈隆起。從上新世末，湖東部日月山上升隆起，使原來注入黃河的倒淌河被堵塞，迫使它由東向西流入青海湖，出現了尕海、耳海，後又分離出海晏湖、沙島湖等子湖。北魏時，青海湖的周長號稱「千里」，唐代爲400公里，清乾隆時減爲350公里。在布哈河三角洲前緣約20公里處有古湖堤遺址。距

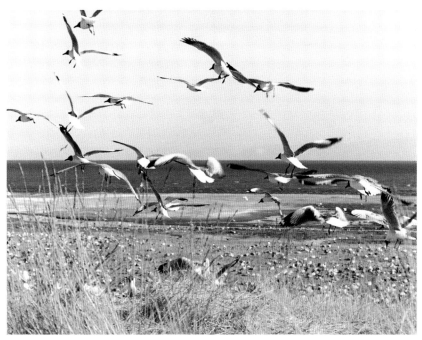

湖東岸25公里處的察漢城（建於漢代）原在湖濱，現東西兩邊已分別退縮25公里和20公里，水位下降約100公尺。目前，青海湖呈橢圓形，周長360餘公里。

青海湖中有5座小島—鳥島、海心山、海西山、沙島和三塊石，最出名的是鳥島。

鳥島位於青海湖中，島形似鳥，故名。它東頭大，西頭窄長，形似蝌蚪，全長1500公尺，1978年以後，北、西、南三面湖底外露與陸地連在一起。鳥島坡度平緩，地表由沙土、石塊覆蓋，島的西南邊有幾處泉水湧流，主要植物有二裂季陵菜、白藜、冰草、鐮形棘豆、西伯利亞蓼、嵩草、早熟禾等。鳥島是亞洲特有的鳥禽繁殖所，是我國八

海心山環境優雅，綠草如茵，景色宜人，從這可以遠眺青海湖的全貌。

鳥島是一個鳥的「天堂」，在島上棲息的鳥類數以萬計。人若登上鳥島，鋪天蓋地飛來的鳥群會使你無立足之地。

鳥類也像其他生物一樣，要依賴外界環境爲它提供棲息之地和食物來源。

大鳥類保護區之首，居住著大約10萬隻以上的鳥。這些鳥種類將近20種，大多數是候鳥，其中有來自我國南方和東南亞等地的斑頭雁、棕頭鷗、赤麻鴨、鸕鶿等10多種珍稀候鳥。每年3～4月，從南方遷徙來的雁、鴨、鶴、鷗等候鳥陸續到青海湖營巢；5～6月間鳥蛋遍地，幼鳥成群，熱鬧非凡，聲揚數里，此時島上有30餘種鳥，數量達16.5萬餘隻；7～8月間，秋高氣爽，群鳥翱翔藍天，遊弋湖面；9月底開始南遷。爲保護鳥類，供人觀賞，1975年8月建立了鳥島自然保護區，1980年被列爲國家級自然保護區，1986年青海省政府撥款60萬元，興建了暗道、地堡、望台等設施，供遊人觀賞，南北均有公路。

青海湖鳥類資源十分豐富，湖區鳥禽有163種，分屬14目35科，總數在16萬隻以上，其中斑頭雁約2.13萬隻、棕頭鷗4.5萬隻、魚鷗8.74萬隻、鸕鷀1.12萬隻。此外有鳳頭潛鴨、赤麻鴨、普通秋沙鴨、鵲鴨、白眼鴨、斑嘴鴨、針尾鴨、大天鵝、蓑羽鶴、黑頸鶴等。

海心山是青海湖的另一勝景，它位於青海湖湖心偏南，長2300公尺，寬約800公尺，自古以產「龍駒」而聞名。海心山環境優雅，綠草如茵，景色宜人。山上古刹白塔隱存其間，山南石崖有山洞，洞裡有經堂一所，僧房兩間，洞外還修造了6間廟宇、2間僧舍，廟裡廟外的法器、壁畫、白塔、俄博都很可觀。走進廟宇，可以欣賞佛家留下的多座彩色佛像和生動的故事壁畫，猶如步入仙境一般。攀上海心山的頂端，可以遠眺青海湖的全貌。

海心山距鳥島約25公里，島形長，中部寬而兩端窄，主要由花崗岩、片麻岩等凝成。島東緣有一泉眼，可供飲用，南部邊緣岩石裸露形成陡崖，東、西、北為平緩灘地。島上大部分為沙土覆蓋，生長著冰草、芨芨草、鐮形棘豆、嵩草、披針葉黃花、西伯利亞黃精等，植被覆蓋率在50%以上，鳥禽多集中在島崖邊及碎石灘地。

海心山面積不大，卻頗具典故，歷史上它曾被稱為「龍駒島」。北朝時，吐谷渾人善於養馬，也重視馬，盜馬與殺人罪相

鳥島四周環水，由於青海湖豐富的魚類資源，吸引了成千上萬的鳥類來這裡安家落戶。

308

提並論。據說每年冬天湖水結冰時，吐谷渾人都會選擇體高膘肥的牝馬，從冰上趕入海心山放牧，到次年春天，讓海龍與牝馬交配，生下「龍駒」，此馬能日行千里，被稱為「青海駿」。

與海心山相比，海西山就顯得沒有那麼神奇了，它位於布哈河口以北6000公尺處，與鳥島同處於布哈河沖積灘地的頂端，島的東北緣有斷層陡崖緊靠湖邊，陡崖外有一近似圓柱形的岩石屹立湖中，是鸕鷀的繁殖場所，島上植被覆蓋率在90%以上。

沙島位於青海湖東北、海晏縣境內，曾是湖中最大的島嶼，長約13公里，最寬處約2800公尺，是湖中砂壟突出水面受風沙堆積形成的。1980年，沙島東北端與陸地相連成為半島，並圍成33平方公里的沙島湖，表面均由沙礫覆蓋，無植被，是魚鷗棲息繁殖的地方。

三塊石又名孤插山，位於青海湖西南端，是由7塊密集在一起的石灰石、礁石組成的，高約17公尺，距鳥島、海心山20公里。島上碎石塊間隙生長有牛尾蒿等，植被覆蓋率不到5%。

> 青海湖區的土地沙化現象日趨嚴重，極大地威脅了湖區內生物物種的生存。

青海湖儘管景色優美，但近幾年也出現了生態危機，這也是不容回避的現實。

有關專家根據歷史資料推算，青海湖水位元在1908～1957年間從3250公尺下降到了3196.57公尺，平均每年下降17.2公分，湖泊面積減少了8.4平方公里。從1957～1988年，湖水水位平均每

年下降約10公分，湖水含鹽量也逐年上升。繼鳥島成為陸島後，湖濱東緣又出現了兩個脫離母體的子湖—尕海和耳海。氣象專家的科研成果顯示，由於上世紀末氣候暖乾，湖區周圍降水少，注入青海湖的河水水量減少，蒸發量加大，青海湖水「收支」不平衡，加上人為活動等因素，青海湖水位下降已成為必然。

而且，青海湖區的土地沙化現象也日趨嚴重。湖西北角已被10多平方公里的沙丘包圍，湖區沙灘鹽漬化，鳥島周圍滿目黃沙。20多年前，鳥島還是一個湖中孤島，1978年成為三面臨水的半島，而現在，它已成為離湖岸幾公里的陸島了。湖南部黃河段，草場向荒漠化發展的趨勢更為明顯，退化面積迅速增加。海晏縣青海湖畔的沙龍已經向湟水河谷移動。根據6年前的數位，青海湖周邊區域沙漠化面積已達430平方公里。

原來，青海湖環湖地區的草地是青海最好的草地，以金銀灘為代表的環湖草原也是青海最優

嗷嗷待哺的小鳥，向這個還尚顯陌生的世界發出呼喚。其實，過不了多久，它就可以遊弋湖面，盡享自然之秀美、天地之寬闊了。

良的牧場，畜牧環境極好。但幾十年來湖區人口不斷增加，區域內有10萬人左右在從事農副業，大量開墾耕地，草地被開墾為農業綜合開發用地，也成了環湖生態惡化的原因之一。

此外，由於生態惡化，青海湖區受威脅的生物物種已占總數的15%～20%，尤以湟魚為最，藏野驢、野犛牛等珍稀動物數量也呈減少之勢。

青海湖生態環境的惡化是不爭的事實，治理迫在眉睫，但對青海湖的科學認識，才是有效治理的關鍵。近年來，世界各國特別是美國、日本等國的專家紛紛來到青海湖，加緊對青海湖的科學研究。因為青海湖地處西部乾旱區、東部季風區、青藏高原區交匯區，對全球氣候變化極為敏感，具有「樣板」意義，因此，在這種情況下，加強對青海湖的科學研究，意義十分重大。

天山天池湖水清澈，晶瑩如玉，享有「天山明珠」的盛譽。

天山天池是一個天然的高山湖泊，坐落在新疆阜康市境內，海拔1980公尺。湖面呈半月形，長3400公尺，最寬處約1500公尺，面積4.9平方公里，平均水深40公尺。湖水清澈，晶瑩如玉，享有「天山明珠」的盛譽。天池古稱瑤池，清乾隆四十八年（1783年）始用今名，意即「天鏡」和「神池」，池水由高山融雪匯集而成。

> 天池雲濤霧湧所具有的西北高原明快與粗獷的特色，是廬山雲霧所無法比擬的。

天池屬冰磧湖。早在2.8億年前的古生代，這裡曾是汪洋大海。後來，由於地殼的頻繁活動、海底火山的不斷噴發和華力西造山運動，海底崛起為陸地，形成柏格達山的原始輪廓。中生代以後的燕山運動，又使柏格達山再次隆起。新生代時期，山地大幅度斷塊上升，形成今天的柏格達山脈，湖水退到現在的山前盆地。第四紀大冰期以後，氣候轉暖，冰川逐漸消退，天池就是在冰川消退回縮、融水下泄時所挾帶的岩屑巨礫逐漸停積阻塞成壟、潴水成湖的。

天池的氣候別具一格，冬暖夏涼，雨水充足，接近海洋性氣候。它沒有「四季」之分而以零度為界，零上氣溫7個月，零下氣溫5個月。最熱的7月，氣溫只不過15℃，最冷的1月，氣溫也不過－12℃左右。氣象學家將這種高處暖、低處冷的溫度分佈稱作「逆溫」，這是由盆地的地形特色造成的。

天池雲濤霧湧雖遜於廬山，但所具有的西北高原明快與粗獷的特色，卻是廬山雲霧所無法比擬的。這裡有牛羊肥壯的牧場和林場、人工養殖的鹿苑。雪線上生長著雪蓮、雪雞，松林裡出沒著麂子，遍地長著蘑菇，盛產黨參、黃芪、貝母等藥材。豐富的資源和奇特的自然景觀，使天池散發著迷人的魅力。

右頁圖：茂密的森林蓄積著天山群峰的融雪，保持著良好的生態環境。

冰川積雪與天池湖水相映成趣，構成高山平湖綽約多姿的自然景觀。

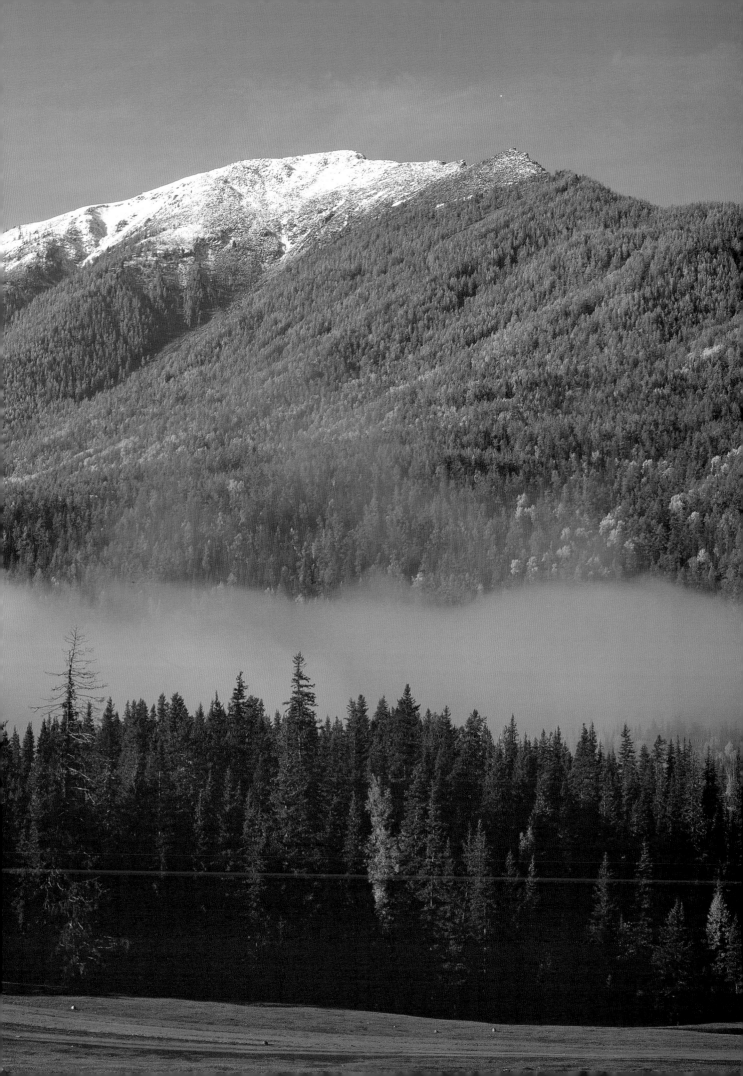

「塔克拉瑪干」是維吾爾語「進去出不來」的意思，人們通常稱它為「死亡之海」。

塔克拉瑪干沙漠位於新疆塔里木盆地中央，東西長約1000公里，南北寬約400公里，面積33.76萬平方公里，僅次於非洲撒哈拉沙漠，為世界第二大沙漠。「塔克拉瑪干」是維吾爾語「進去出不來」的意思，人們通常稱它為「死亡之海」。

在這裡，金字塔形的沙丘屹立於平原以上300公尺外，狂風能將沙牆吹起，高度可達其3倍。流動沙丘面積約占沙漠面積的85％，在其邊緣和河谷附近，有生長著檉柳的固定小沙丘，又叫「紅柳包」，高約2～4公尺。羅布泊窪地是塔里木盆地的最低部分，為盆地水系的最後歸宿，海拔僅780公尺。廣大湖積平原的東部和東北部，在流水侵蝕的基礎上，長期受風蝕作用，形成了與風向大致平行的風蝕墩與風蝕凹地相間的「雅丹」地貌，因其形似龍，頂部多有白色的鹽殼層，故又稱「白龍堆」。

雅丹地貌是一種因風力吹蝕、磨蝕地表物質後形成的地殼形態。「雅丹」是中國維吾爾語，意為「陡峭的土丘」，因中國新疆孔雀河下游雅丹地區發育最為典型而得名。其發育過程是：挾沙氣流磨蝕地面，地面出現風蝕溝槽；磨蝕作用進一步發展，溝槽擴展為風蝕窪地；窪地之間的地面相對高起，成為風蝕土墩。

塔克拉瑪干沙丘形態複雜，東部和西部麻紮塔格山南北地帶，多為延伸很長的巨大複合型沙丘鏈，最長可達30公里；中部東經82°～85°之間和西南部，主要為複合型縱向沙壟，長10～20公里，高50～80公尺，寬500～1000公尺；南部鄰近山嶺地帶發育有金字塔型沙丘；北部塔里木河老河床以南可見高大穹狀沙丘。只在沙漠邊緣和河岸邊分佈的以紅柳沙堆為主的固定、半固定灌叢沙堆，成為「沙漠中的綠

塔克拉瑪干沙漠沙丘高大，形態複雜，流動沙丘占絕對優勢。

位於塔克拉瑪干沙漠中的魔鬼城，是一種典型的雅丹地貌，雖陰森詭異，但卻別具荒野之美。

洲」。

喀什是塔克拉瑪干沙漠裡最古老的綠洲之一，全稱「喀什噶爾」，意為「玉石般的地方」。這裡自然風光奇特，人文景觀眾多，民族色彩濃鬱，有帕米爾高原，有葉爾羌河，有「冰川之父」一慕士塔格冰山，有世界第二高峰一喬戈里峰，有「死亡之海」一塔克拉瑪干大沙漠，有新疆最大的清眞寺一艾提尕爾清眞寺，還有大型伊斯蘭式古建築一香妃墓，千年佛教遺址一莫爾佛塔，古代「喝盤陀」國的都城一塔什庫爾干石頭城等歷史古跡。

喀什四季分明，夏無酷暑，冬無嚴寒，年平均氣溫爲11.8

℃。其水利資源豐富，10條河流年徑流量達117億立方公尺，地下水儲量55億立方公尺。這裡的野生植物及礦產資源也十分豐富，盛產甘草、羅布麻等野生植物，石油、黃金、玉石、水晶、雲母等礦產貯量很大，開發利用前景廣闊。

喀什綠洲田地肥美，牧草豐饒，稼穡殷盛，瓜果繁多，是塞外著名的瓜果米糧之鄉。大約在2000多年前，當地的遊牧民族就放棄了隨水草而遷徙、以畜牧射獵爲生的生活方式，轉爲定居，操持農商，成爲城郭之民。張騫通西域後，隨著中西方貿易、文化交流的興起，喀什逐步成爲絲綢之路上最活躍

的一個中樞城郭。百物豐饒的喀什爲商隊的集結提供了優越的物質基礎。

商品的交流、文化的交融，也帶給了喀什豐富的內涵。這裡誕生了聞名世界的古典巨著《福樂智慧》和《突厥語大詞典》；這裡是維吾爾文化的發祥地，爲世界各地的民族學家、文學家、藝術家提供了最眞實、最完整的維吾爾生活風貌。

塔克拉瑪干沙漠的週邊是中國最乾旱的地區，依次爲沖積平原和山麓礫石戈壁，無霜期爲180～240大，年日照時數3000～3500小時，屬暖溫帶沙漠。

塔克拉瑪干沙漠東面有一巨

塔克拉瑪干沙漠是一個流動的沙漠，自然與人文資源類型豐富，景觀壯美。

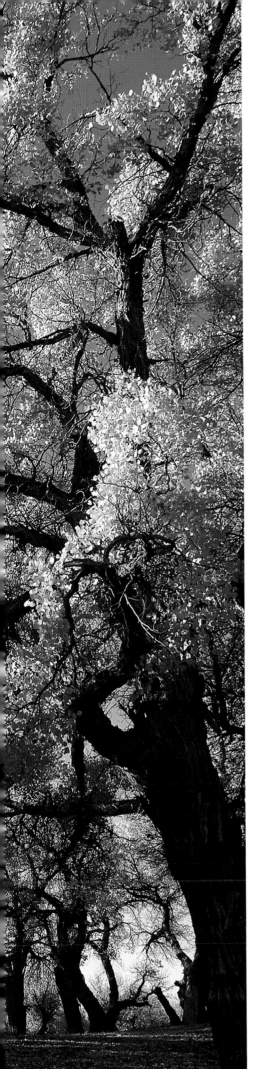

胡楊是最古老的一種楊樹，號稱「沙漠中的英雄」。

大的碗形地稱為吐魯番盆地。它比海平面低154公尺，是地球上氣候最熱、地勢最低的地方之一。這裡幾乎從不下雨，溫度能連續幾周在40℃左右。

塔克拉瑪干沙漠是一個流動的沙漠，沙漠中，自然與人文資源類型豐富，景觀壯美。

和田河是塔克拉瑪干沙漠上的一條季節性河流，每年7～9月為洪水期，昆侖山的融雪化水是它的徑流源，因此徑流洪峰的大小與每年的冰雪積累、夏季溫度有關。在茫茫的沙漠荒原上，有這樣一條洪流，給沒有生機的瀚海帶來了生命。由於和田河由南向北流淌，自古以來它也成為人們穿越塔克拉瑪干沙漠的捷徑，儘管沿途環境十分惡劣。

自古就有不少中外探險家常常沿和田河往來於和田和阿克蘇之間。近十多年，沿和田河穿越塔克拉瑪干沙漠，更成為中外探險家的興趣所在。1993年7月底至8月初，中國探險協會組織的「沙漠之舟」考察活動，從和田玉龍喀什河大橋下，經過11天漂流到阿拉爾，創造了有史以來首漂和田河的紀錄。1994年9月底到10月初，健力寶中國女子沙漠探險隊也曾踏上過征服和田河的征程。

和田河西側有一列低山丘陵－麻紮塔格，它從西北向東南直插塔克拉瑪干沙漠腹部，至和田河左岸戛然而止，全長140公里，相對高度100～300公尺。山脈南北坡頗不一致，南坡是一列陡峻的山丘，而北坡高出塔里木盆地僅50～100公尺，甚至低到與沙丘高度難以區分。麻紮塔格打破了沙漠裡單調的景觀，其高大威嚴為之帶來了神秘的色彩，早在唐代，此地就被命名為「神山」，宋代又被稱為「通聖山」。

麻紮塔格東端有兩個山嘴，可俯瞰和田河。北面的由白砂岩組成，名為白山嘴；南面的由紅砂岩組成，名為紅山嘴。紅山嘴上聳立著一座古戍堡，離其50公尺處還有一座烽隧遺址。

古戍堡坐落在紅山嘴的東端，居高臨下，形勢險要，其下峭壁幾立河岸。從麻紮塔格古戍堡的殘垣斷壁上，可以看出和田河在古代軍事、交通和貿易方面曾經佔有過重要地位，是絲綢之路上銜接南北的重要一環。

和田河沿線沙區生長著各種乾旱區植物，它們的存在主要取決於水分。在河流流經的地方，荒漠河岸林受河流補給的地下水控制，形成一種走廊式的林帶。在和田河中下游約有480公里的地方地形平緩，土層深厚，地下水位高，為胡楊林的生長發育提供了有利條件。胡楊林在中下游南北延綿，有間斷，在沙漠中形成一道「綠色走廊」，其寬度一般在0.5～3公里。

在茫茫的沙漠荒原上，有這樣一條洪流，給沒有生機的瀚海帶來了生命。

315

喀納斯湖形如彎月，風光迷人，是個「美麗富饒而神秘」的地方。

新疆阿勒泰地區，是亞洲腹心極端乾旱區中的一個巨大「荒漠濕島」，在「濕島」上的布林津縣北部、海拔1374公尺的阿爾泰山脈西麓，有一座「天湖」，形如彎月，面積44.78平方公里，比著名的柏格達天池整整大10倍。此湖湖面海拔1370公尺，最大湖深188.5公尺，僅次於白頭山天池，是我國第二深的湖泊，這就是喀納斯湖，在蒙古語中是「美麗富饒而神秘」的地方。

喀納斯湖誕生在距今約20萬年前後，是第二次大冰期的巨大複合山谷冰川刨蝕而成的。當時，喀納斯冰川長達百餘公里，冰川厚度大約二、三百公尺。冰川緩慢而穩定的退縮，在喀納斯湖口留下了寬約1000公尺、高50～70公尺的終磧壟，而後即迅速退縮，形成了現在喀納斯湖的基礎。

喀納斯湖區屬寒溫帶，冬季漫長，達7個月之久，春秋兩季相連，全年無明顯的夏季，無霜期在80～108天。每年6月上旬至10月上旬，這裡氣候宜人，月清日明，最熱的7月份一般平均氣溫在16℃上下。由於地處歐亞大陸腹地，遠離海洋，光熱資源豐富，這裡形成了春秋溫暖、冬季寒而不劇的氣候特徵。大西洋西風氣流暖濕氣團的不斷湧入帶來大量降水，年降水量1000毫米左右，水氣通道使這裡成為新疆最濕潤的綠色世界，空氣中負氧離子含量很高。

喀納斯湖區垂直自然景觀帶非常明顯，在湖邊就可看到阿爾泰山7個自然景觀帶的全貌，它們是黑鈣土草甸草原帶、山地灰黑土針闊葉林帶、山地漂灰土針葉林帶、亞高山草甸帶、高山草甸帶、冰沼土帶和永久冰雪帶。從山下到山頂，具備了從溫帶草原至極地苔原冰雪地帶的多種自然景觀，因此，也為多種類型動植物的生存創造了有利條件。在25種木本植物中，以西伯利亞落葉松、雲杉、紅松、冷杉為主，也是我國唯一的西伯利亞松杉分佈地。而貂熊、馬鹿、盤羊、松雞、哲羅鮭（大紅魚）、紅鱗鮭（小紅魚）等動物則是受國家保護

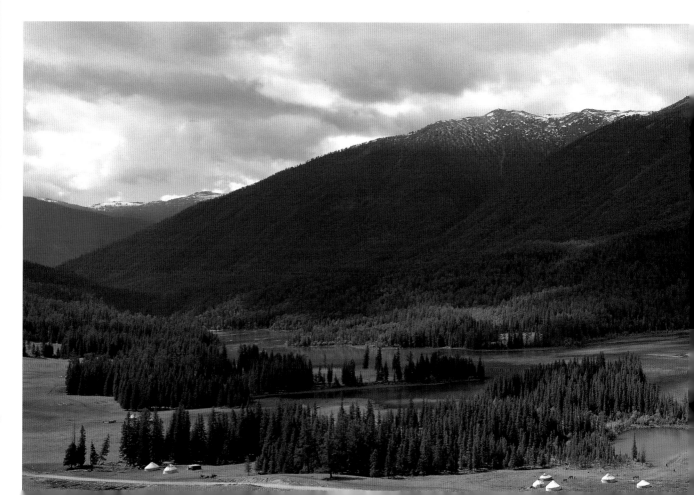

的珍禽異獸。

喀納斯河谷，有的地方平坦如茵，有的則懸崖絕壁，「月亮灣」是喀納斯河拐彎處的一處勝景，但當地的牧民卻沒有把此景作「月亮灣」的聯想，而叫了另一個實際的名稱－「腳底湖」，其外沿還有一個如腳印的漫灘。在「月亮灣」的前方，是著名的「臥龍灣」，河漫中的「臥龍島」點綴其間，是喀納斯風光的代表作。

喀納斯的神韻見於景致，也見於它多變的雲霧。這裡是一個凹陷的山谷，湖水雖然平靜，可從喇叭口瀉出後，卻洶湧澎湃，只要雨過天晴，氣溫略有回升，水蒸氣就從河面升起，並在山林中散開。而在林間原野中，下了一夜的細雨，潮濕的原野也開始蒸發，晨霧在四周徘徊，山谷裡的風又讓它們東飄西搖，喀納斯就成了時顯時幻的「仙境」，而且這種變化不可捉摸、步移景換。

喀納斯湖的神奇美妙之處，還見於湖水隨季節和天氣不同而變化的色彩。夏季烈日當空，湖水放射出層層乳白色的光華；秋天朗日，湖水又呈湛藍黛綠色；陰霾霧障的天氣，湖面色調一片灰綠；有時則諸色兼備而成七彩湖。據考察，喀納斯湖之所以成為變色湖的原因，就在於湖盆周邊冰川的強烈融蝕作用帶來了大量冰磧風化物顆粒，這些懸浮於水中的微粒在不同程度、不同角度的光照下，會反射出不同顏色的光彩，因而湖水的顏色也就變得奇幻曼妙了。另外，倒入喀納斯湖中的浮木因受強勁谷風的吹逆，逆水上漂，在湖的上游聚堆成公里枯木長堤，也是喀納斯湖的一大奇觀。

喀納斯湖的迷人風光和許多「誘人之謎」－「湖怪」之謎、雲海佛光之謎、浮木之謎、變色湖之謎……吸引著旅遊者去探險獵奇，也吸引著科學工作者去揭開其中的奧秘。為了一探喀納斯湖的奧秘，人們在湖岸西側海拔2030公尺的哈拉開特山修建了一座「窺怪亭」。1985年夏，科學工作者就曾在「窺怪亭」親眼目睹並拍攝了喀納斯湖上出現的雲海佛光和湖中長達4公尺開外的大紅魚群。

喀納斯湖隱匿在重巒疊嶂、萬頃林海之間，水色四時不同，各具其妙。

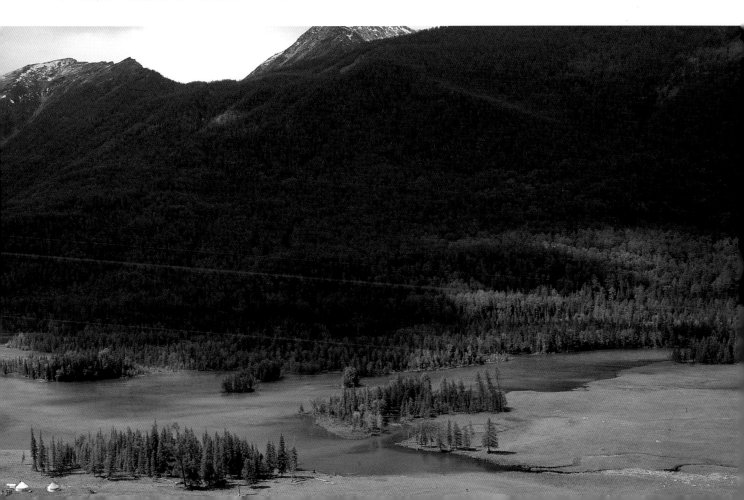

火焰山山勢曲折，形狀怪異，既無樹木，也無花草，不但色澤如火，氣溫也高得驚人。

火焰山位於新疆吐魯番市的吐魯番盆地中部，維吾爾語稱「土孜塔格」，意為「紅色的山」或「火山」，《隋書》叫「赤石山」。

火焰山東起鄯善，西至吐魯番，蔓延近百公里，平均海拔500公尺。火焰山是由地殼橫向褶皺運動形成的一系列背斜構造而成的，出露的地層以紅色泥岩為主。夏日，陽光照射在山勢曲折的紅色山岩上，紅光閃爍，雲煙繚繞，猶如烈焰升騰。

據史料記載，唐高僧玄奘曾於貞觀二年（628年）經此到高昌國（今吐魯番市東南高昌廢址）講學。《西遊記》中則描寫為唐僧取經受阻於此，孫悟空三借芭蕉扇，扇滅山火得以通行。但民間亦有傳說，孫悟空大鬧天宮時，被關在太上老君的八卦爐中燒煉，他蹬掉了八卦爐上的磚，爐火飄落在這座山上，遂成為經久不熄的火焰山。

> 陽光照射在山勢曲折的紅色山岩上，紅光閃爍，雲煙繚繞，猶如烈焰升騰。

火焰山主要為紅色的砂岩構成，山勢曲折，形狀怪異，既無樹木，也無花草。它不但色澤如火，氣溫也高得驚人，1975年7月13日氣溫高達49.6℃，創造了我國目前氣溫的最高紀錄。

火焰山地處我國西北，周圍地勢極低，之所以有如此炎熱的氣候，是由於這裡雲少雨稀，每年晴天在300天以上，降水量不到30毫米，蒸發量竟高達300毫米。它所處的吐魯番盆地地勢低窪，最低處低於海平面154公尺，是我國陸地最低點，也是世界第二窪地。這裡周圍群山環繞，夏季強烈的陽光輻射能積聚在盆地裡不易散發，沿著群山下沉的氣流送來陣陣熱風，因此才成了我國氣溫最高的地方。

地殼的斷裂運動與河水的不斷切割，亦使得火焰山山腹中留下了許多溝谷，主要有桃兒溝、木頭溝、吐峪溝、連木沁溝、蘇伯溝等。山谷中林蔭蔽日，田園蒼翠，猶如一條條曲折的玉帶鑲飾在火焰山中。山谷中盛產各種瓜果，是吐魯番盆地最富庶的地區。

火焰山有其獨特的自然面貌，加上明代吳承恩將唐三藏取經受阻火焰山的故事寫進小說《西遊記》，把它與唐僧、孫悟空、鐵扇公主和牛魔王聯繫在一起，使火焰山更披上了一層神奇的色彩，成了一座天下奇山，成了人們嚮往的遊覽勝地，火焰山也因此聞名於世。

「山不在高，有仙則名」，火焰山因「孫悟空三借芭蕉扇」而聞名遐邇，成了一座神山、奇山。

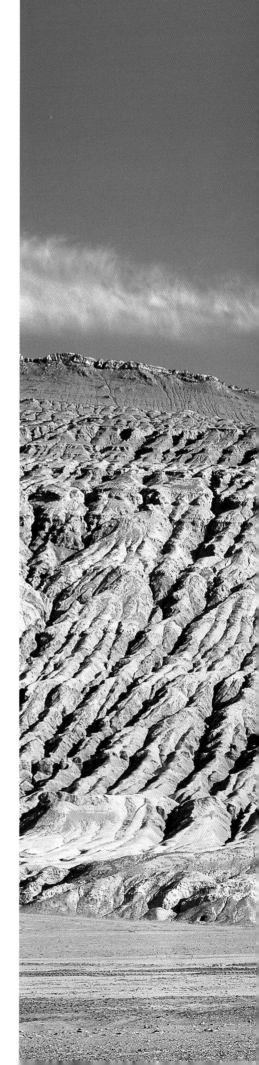

壺口兩岸，高山對峙，黃河至此猶如茶壺注水，黃浪奔湧，水汽蒸騰。

壺口瀑布位於山西省吉縣西南，地處九曲黃河中游，與陝西省宜川縣相鄰。瀑布兩岸石壁峭立，河口收束狹如壺口，故名。明代詩人陳維藩在其《壺口秋風》中有雲：「秋風卷起千層浪，晚日迎來萬丈紅」，是壺口瀑布的真實寫照。

黃河流至壺口，巨流從寬300餘公尺的兩山之間奔瀉而下，在吉縣與陝西宜川交界的龍王一帶，河槽猛縮為30餘公尺，聚攏

蜿蜒曲折的黃河，寧靜而安詳，沒有了壺口的豪放，但亦多了幾分綿柔。

的河水墜入深潭，落差達20公尺，有如茶壺注水。由於地殼運動，岩石在此斷裂陷落，河水從高處橫面瀉下，浪濤滾滾，水花飛濺，聲如雷鳴。一團團水霧煙雲，慢慢上升，由黃變灰，由灰變藍，在陽光的照射下，變成圈圈彩虹。

更為神奇的是，黃河流入壺口以後，在流經一個長1000公尺、深30公尺的龍壕後，似乎隱身匿跡了。這個龍壕其實是一個彎彎曲曲的石峽，像一條搖頭擺尾的巨龍，壺口是龍頭，一口吞噬巨流，孟門是龍尾，腹泄黃河水向下游。

在壺口瀑布正中、黃水跌宕的地方，有一塊油光閃亮的石頭，在急流中上下浮動，這就是「龜石」。這塊石頭能隨水位的漲落而起伏，不論水大水小，總是露著那麼一點點。遠遠望去，兩側的黃水滾滾撲來，掀起重重浪花，猶如二龍戲珠。

過去，來往的船隻每逢行至壺口，都是人在岸畔拉纖繞行，飛鳥也因瀑布呼嘯四震、雲煙迷漫，驚嚇得不敢飛過。因此，當地從古至今就傳承著一種奇特的航運習俗—「旱地行船」，而且，一直流傳著「飛鳥難渡關」的奇談。

壺口瀑布風景區除了瀑布奇觀外，還有清代長城、圪針灘古渡、盈門山石刻、大禹治水三過家門而不入的「衣錦村」和「姑尖廟」、鯉魚跳龍門等人文景觀。

右圖：天下黃河一「壺」收。壺口兩岸，高山對峙，黃浪奔湧，水汽蒸騰。

呼倫貝爾草原水草豐茂，河流縱橫，大小湖泊星羅棋佈，有「綠色淨土」之稱。

呼倫貝爾草原位於內蒙古自治區東北部、大興安嶺以西，因呼倫湖、貝爾湖得名。其地勢東高西低，海拔650～700公尺，總面積約9.3萬平方公里，地域遼闊，風光旖旎。草原上，水草豐茂，河流縱橫，大小湖泊，星羅棋佈。在2000多年的時間裡，呼倫貝爾草原以其豐饒的自然資源孕育了中國北方諸多遊牧民族，因此被譽為「中國北方遊牧民族成長的搖籃」。

穿行在呼倫貝爾，定會為那「千里草原鋪翡翠」的景象而驚歎。這裡有我國目前保存最完好的草原，生長著堿草、針茅、苜蓿、冰草等120多種營養豐富的牧草，植物品種多達1300餘種，形成了不同特色的植被群落景觀。每逢盛夏，草原上鳥語花香、空氣清新，星星點點的蒙古包上升起縷縷炊煙，微風吹來，牧草飄動，處處「風吹草低見牛羊」。

素有「中國第一曲水」之稱的莫爾格勒河，宛如一條玉帶，延伸在呼倫貝爾草原上，河水兩旁草浪滾滾，鮮花盛開，牛羊成群，駿馬奔騰。

呼倫湖，又叫呼倫池或達賚湖，是呼倫貝爾草原的標誌之一。它是我國第五大湖，也是內蒙古第一大湖，呈不規則斜長方形，湖長93公里，最大寬度為41公里，湖水面積約2600平方公里，平均深度5公尺左右，最深處可達8公尺，湖區面積為7680平方公里。

關於呼倫湖名稱的由來，還有一個美麗的傳說。相傳很久以前，草原上一個勇敢的蒙古族部落裡有一對情侶，女的能歌善舞，才貌雙全，叫呼倫；男的力大無比，能騎善射，叫貝爾。他們為了拯救草原、追求愛情，與草原上的妖魔奮勇搏殺，最終，女的化作湖水淹死眾妖，男的則為尋找愛人勇敢投湖，於是，他們雙雙化作世代滋潤草原及其子民的呼倫湖和貝爾湖。

呼倫湖中有30餘種魚類和極其豐富的水生動植物，湖區沼澤濕地連綿，水域寬廣，有較好的鳥類棲息環境，是一個巨大的天然鳥類博物館，也是世界上少有的鳥類資源寶庫之一。呼倫湖地區有鶴、鷗、天鵝、雁、鴨、燕、鷺等241種鳥類，占全國鳥類總數的1/5，其中有不少屬於珍稀禽類。

經過1億多年的地質變遷，在

寬廣遼闊的呼倫貝爾，綠草如茵，曲水瑩瑩，被稱為「綠色淨土」。

地殼運動、氣候變化等自然因素的影響下，呼倫湖水時多時少。現在，呼倫湖的外流機會很少，呈微鹹水狀態，適合淡水魚類生長。

呼倫貝爾草原是我國北方遊獵民族和遊牧民族的發祥地之一，也是多民族的聚居區，蒙古、達斡爾、鄂溫克、鄂倫春、漢、滿、回、朝鮮、俄羅斯等民族在這裡和睦聚居，至今，這些民族仍繼承和保留著各自的文化和生活習俗。

內蒙古的那達慕，是一道亮麗的民俗風景線。每年7月上旬舉辦的那達慕大會，都有當地牧民自發參加的精彩比賽，如賽馬、摔跤、射箭等。屆時，牧民們還擺著攤位、搭著帳篷進行物資交換和商業活動，場面極為熱鬧。到了冬天，豐富多彩的生態圍獵、雪地搏克、雪地拔河、雪地賽馬等體育賽事以及雪地焰火、雪地摩托表演，更成為吸引遊人的盛事，各方賓朋乘興而來、盡興而歸，充分享受自然帶給人們的樂趣。

呼倫貝爾的美食也是聞名遐邇。這裡有沒有污染、肉嫩味鮮的「全魚宴」，有大碗喝酒、大塊吃肉的「手扒肉」，還有殺羊不見血、扒皮不用刀、殺羊速度快的蒙古「殺羊」，民族特色濃厚。

在蒙古族禮俗中，有「愛畜」之說。汽車在行駛中如遇到畜群，必須提早鳴笛，以使畜群避開，因為被驚擾的牲畜急跑後會掉膘。在草原上遇見畜群，汽車與行人都要繞道走，不能從其中穿過，否則會被認為是對畜主的不尊重。

斟酒敬客，也是蒙古族待客的傳統方式。賓客接酒後，要用無名指蘸酒向天、地、火爐方向點一下，以示敬奉，若是推推讓讓不喝酒，就會被認為是不願以誠相待。如果實在不會喝酒，那麼可以只沾一下嘴唇，表示接受了主人純潔的情誼。

莫爾格勒河宛如一條玉帶，延伸在呼倫貝爾草原上。

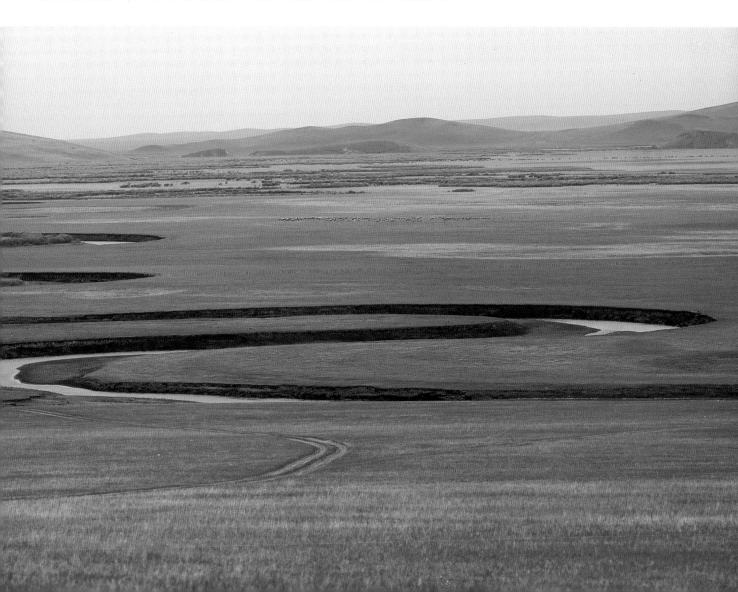

九寨溝是一個不見纖塵、自然純淨的「童話世界」。

九寨溝，古稱羊峒，又名翠海，位於四川阿壩藏族羌族自治州九寨溝縣境內，南距四川成都460公里，屬高山深谷碳酸鹽堰塞湖地貌。主景區長80餘公里，由呈「丫」字形的樹正、日則、則查窪3條主溝組成，面積720平方公里，有長海、劍岩、諾日朗、樹正、紮如、黑海六大奇觀，溝內有9個古老的藏族村寨。

九寨溝是一個不見纖塵、自然純淨的「童話世界」。「翠海、疊瀑、彩林、雪峰、藏情」被譽為九寨溝「五絕」。

九寨之水，是九寨美景之精魂。大大小小的湖泊，長的長、圓的圓，或形似琵琶，或狀如葫蘆，或翩如飛雁。這些被稱作「海子」的湖泊，有著自己美麗的名字，火花海、蘆葦海、盆景海、臥龍海、犀牛海連成一串，鏡海、五花海、熊貓海參差錯落，長海高懸山巔⋯⋯

九寨溝的水，清純潔淨，晶瑩剔透，色彩豐富，透明度達30公尺，這在別處是不可思議的。其原因據分析，同森林有關。九寨溝的森林覆蓋率在60%以上，地層屬石灰岩結構，含有大量的碳酸鈣，對水起到了淨化作用，水在湖中沉澱，濾去了不少雜質，因而水質透明清亮、水色純淨。

九寨溝的山、水、草、木，保持著原始質樸的風貌，鮮見一絲人工痕跡。在群山環抱的「丫」字形山谷中，分佈著114個梯級海子，許多灘流、疊瀑漸次由高向低，在青山翠谷之間蜿蜒流淌。蔚藍的天空、皚皚的雪山、蔥鬱的森林倒映在清麗的湖水中，與原始的磨坊、村寨和林立的經幡構成了「天人合一」的境界。

在這些海子中，若論色彩之斑斕，當數五花海。它像一隻巨大的葫蘆，平臥在三面環山的日則溝內，中心呈現出一幅天然圖案，長約10多公尺，宛若一群美麗的梅花鹿。湖底，水藻繁生，蒼苔如錦緞般飄過湖心；湖中，重疊交錯的石塊，黃裡透綠，反射出朦朦朧朧、變幻不定的折光；湖心和四周，大量石灰岩漫濾出的粉末佈滿湖沼，使水的一部分呈現出純白色。

五花海的上部像孔雀的彩屏，下部河灣像孔雀的頭頂，岸邊數株古松，則似孔雀頭上的花

翮。峰巒綠樹倒映水中，湖底色彩隨步景移。尤為奇特的是，有時會在湖底出現美麗的海市蜃樓，或街市井然，或牛馬成群，或林木森森。亦有那水中游魚，忽上忽下，忽左忽右，倍添情趣。

若論體形之大，則數位於九寨之巔、海拔3000多公尺的長海。它長約8公里，面積約200萬平方公尺，水隨山轉，曲折蜿蜒，時而水面浩瀚，時而峰回水急。山風吹來，水波澹澹，樹影搖曳其間。

長海蓄水體積大，沒有出水口，夏天暴雨，水不溢流；冬天久旱，亦不乾涸，所以當地藏民稱它是「裝不滿、漏不乾的寶葫蘆」。長海正面是積雪不化的雪山，兩旁是青山峽谷，碧藍的湖水一直沿著彎曲的峽谷蜿蜒而去，湖面不時蒸騰起淡藍色的霧靄。遠處的雪山、近處的岩石、天上的白雲、側畔的綠樹，紛紛倒映湖面，若隱若現，和諧地融合在大自然之中。一棵老態龍鍾的古木，獨立一旁，枝梗壓向一邊，據說這是一棵鎮妖壓邪的老人樹，是長海的守護者，庇佑這裡永不外溢，保佑這裡常有甘霖。

樹正群海，是九寨溝諸多海子中豔麗與磅礴交織的典型，全長13.8公里，共有各種湖泊（海子）40餘個，順溝層疊綿延五六公里。這些湖泊群之間並非土埂石塊首尾相接，而是鈣華土質結成白色長堤，左彎右曲，互相環繞。湖底各種水藻密佈，增添了海子的斑斕色彩。紅柳松柏等植物雜生，嵌入其間。群海之上，東西兩岸有木板橋相連，橋頭東岸建有古老的磨坊和神秘的轉經房，各色旌幡豎立在藏民屋前，愈發使這裡顯得古樸而空靈。

蘆葦海是樹正群海中的一個，蘆葦叢生，水中草海枯樹奇形怪狀，湖邊生長著奇花異草，古木盤根錯節。與其毗鄰而居的是火花海，每當晨霧初散，曙光之下，總是閃耀著似火的光芒。

火花海的前方，便是臥龍海，藏語叫「鵝杜」，湖水清澈，水中枯木雜陳，長年不腐，鈣化後玉枝舒展。湖底，乳黃色

蔚藍的天空、皚皚的雪山、蔥郁的森林倒映在清麗的湖水中。

海是九寨溝諸多湖泊之冠，鑲嵌在鬱鬱蔥蔥、儀態萬千的林海之中。

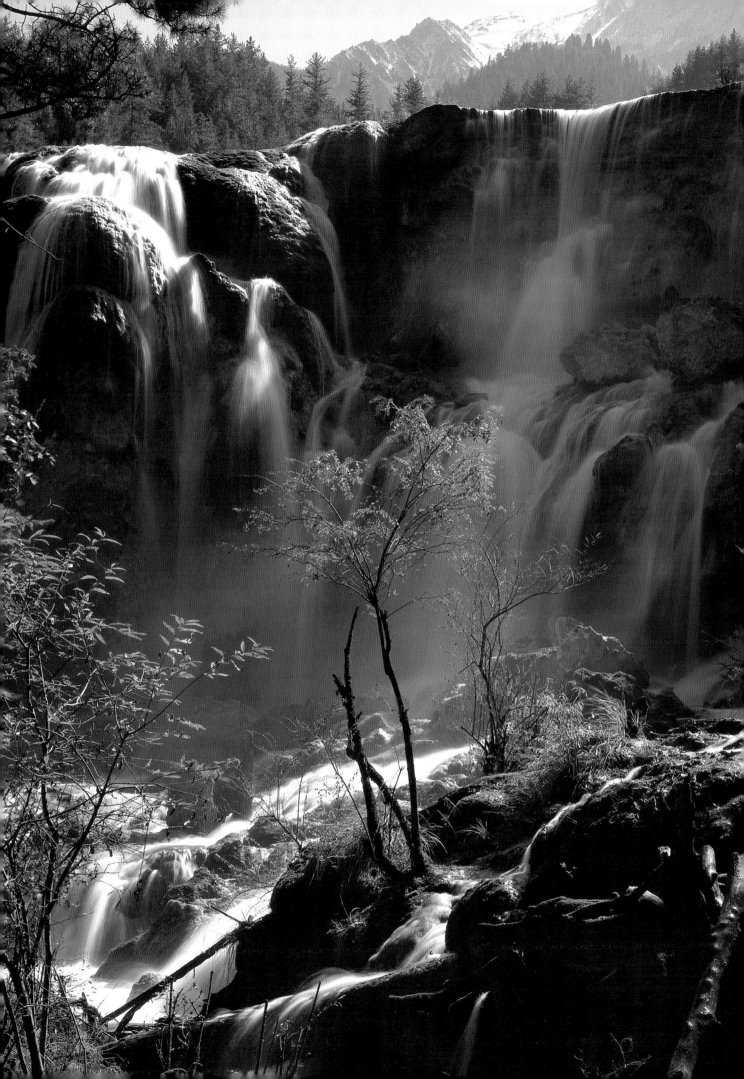

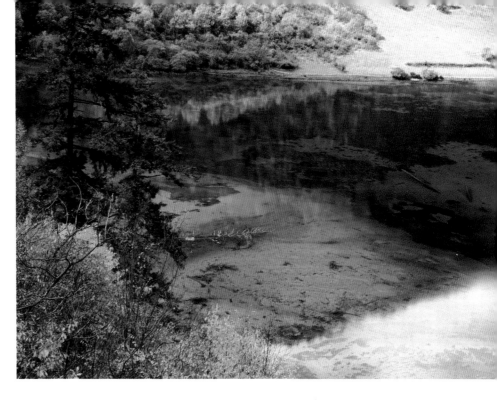

的碳酸鈣凝結成堤埂，橫亙水中，似巨龍偃臥其間。

樹正群海不僅有豔麗的湖泊群，而且還有氣勢磅礴的溪流和飛瀑。

樹正瀑布落差約15～20公尺，瀑壁岩石把碧綠的瀑水拉開成一道道潔白的水柱，瀑旁虯枝伸展的楓樹，不斷搖擺。對岸，無數小瀑布在一段急流宛轉之後，流進三四個小海，為碧藍的湖水所收藏。

就在樹正瀑布的不遠處，犀牛海熠熠生輝。此湖湖面寬闊，水下重重疊疊。縹緲的雲、挺拔的山、蔥蘢的樹交織在一起，猶如巨幅畫卷鋪展開來。湖中段岩邊叢林中，一股清泉經流不息，當地人叫它「甲里甲格」，每在求神除災賜福時，他們常常會從泉中取水，因而這裡的泉水也被稱為「神水」。

九寨溝的水構成了數不清的瀑布，它們順著臺階形的河谷奔騰而下，形成交錯縱橫的河道。其中，最雄壯、最高、最寬的3條瀑布是諾日朗瀑布、高瀑布和珍珠灘瀑布。

「諾日朗」在藏語中是「雄壯」的意思，以「諾日朗」冠名的瀑布名副其實。它海拔2365公尺，瀑寬32公尺，落差25公尺，是中國大型鈣華瀑布之一。其水流凌空而下，如白練騰空，銀花回濺，水聲隆隆，好似無數戰鼓轟

這裡萬木繁生，山花爛漫，湖光山色，倒映水中，人稱「玉海瓊珠」。

響。

從諾日朗瀑布崖頂俯視開闊的山谷，花紅樹綠，彩蝶紛飛，寬谷收口處，鏡海恬靜怡然。

鏡海，又名靜海，在諾日朗瀑布西邊、諾日朗群海上部、日則溝弧形峽谷中，長1000公尺，尾端有大片淤積地帶。這裡四周山巒重疊，湖邊花木繁多，鳥禽穿越林間，滿堤深淺色，美不勝收。水中殘存的樹木枝幹有的直立，有的偃臥，木葉子魚（學名松潘裸鯉）成群穿遊其間，如柳葉飄浮，情趣盎然。每年5～6月，這裡萬木繁生，山花爛漫，湖光山色，倒映水中，人稱「玉海瓊珠」。到了秋天，鏡海水面則平靜如鏡，朝霞夕暉，清晰明亮，水中倒影勝過真景。寒露過後，山槐絳紅，山杏朱紫，椴葉淺黃、黃櫨深橙，一簇簇山果參雜在黛綠的松林之間。湖面上，紅色、紫色、黃色、橙色混合在一起，隨風擺

五彩池是九寨溝色彩變化最豐富的海子之一，五彩斑斕，絢麗異常。

動，五彩斑斕。

則查窪溝的湖泊雖然不多，卻是九寨溝之最美，有「人間瑤池」之譽。在則查窪溝，上季節海與下季節海湖水碧藍，清澈見底。湖底色澤斑斕，且多隨季節而變。湖畔樹木繁茂，野花爛漫，天晴氣朗時，水面會反射出道道白光。每逢夏日，這裡湖水清淺，水色翠綠。秋日雨季則湖水上漲，水面湛藍。初冬以後，湖水乾涸，湖床長滿青草，海子成了放牧的草灘。下季節海鑲嵌在花繁草茂的山坳裡，上季節海毗鄰五彩池。五彩池邊，光滑的黃色石灰華岩石倒映在碧藍晶瑩的池水中，與其他色彩交相輝映。

日則溝內湖泊、飛泉眾多，五花海、熊貓海、箭竹海都是風光明媚的名湖。

熊貓海，海拔2587公尺，深 **327**

14公尺，面積9萬平方公尺，因過去常有熊貓來此飲水，故名。此湖水質清純，晶瑩剔透，葉子魚成群，冬季（12月～次年3月）冰封湖面，別有韻味。

箭竹海，海拔2618公尺，深6公尺，面積17萬平方公尺，湖面開闊，與熊貓海相連，常有溪水流入，形成百餘公尺的淤積地帶。這裡植物豐富，四周箭竹叢生，是熊貓棲息出入的樂園。每至盛夏時節，山花爭妍，野草碧綠，淺水沼澤中不時有野鴨、鴛鴦遊戲其間。

日則溝的原始森林莽莽蒼蒼，隨季節呈現出魅麗的色彩。初春，紅、黃、紫、白各色杜鵑點綴其中；暮春，山桃花、野梨花相繼吐豔，間雜著嫩綠的新葉；盛夏，新綠、翠綠、濃綠、

在諾日朗瀑布的最寬處，瀑壁將飛泉梳理成一縷縷、一道道，猶如珠簾舒卷，輕盈悠蕩。

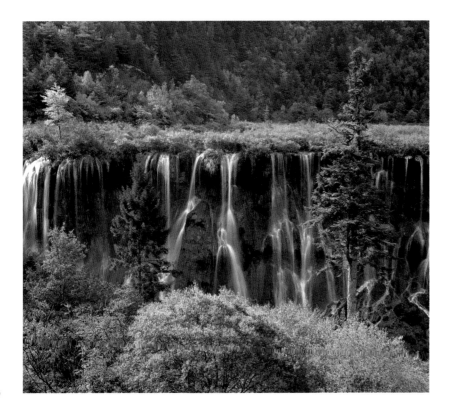

黛綠，深淺相間，顯現出旺盛的生命力；深秋，淺黃色的椴葉、絳紅色的楓葉、殷紅色的野果，錯落有致，層林盡染；隆冬，林海則似玉樹瓊花，潔白高雅。

九寨溝最高落差的瀑布，又稱高瀑布，就是熊貓海瀑布，它由熊貓海流出而成，落差高約65公尺，分為3級跌水，四季景觀不同。夏季，熊貓海湖水豐沛，溢堤湧流，跌岩瀉落，氣勢浩大；春秋兩季，熊貓海水減少，瀑底21個溶洞和無數小溶洞，失去了大瀑洪流的遮蔽，顯現出幽遠深邃的景觀；冬季，瀑水冰結，銀妝素裹，冰柱聳立，冰幔幢幢。

最寬的珍珠灘瀑布，位於鏡海上游。它上面的珍珠灘，海拔2433公尺，為巨大扇形鈣華流，灘下蔓生苔蘚，淺黃色，質細，

日則溝的原始森林莽莽蒼蒼，隨季節呈現出魅麗的色彩

柔軟不滑。

九寨溝的多彩，一半歸功於深藍色的湖水，一半則要歸功於山坡上茂密的森林。松、杉等常青樹和樺、柳、楓以及一些不知名的灌木鑲嵌其間，鬱鬱蔥蔥。在常年不斷的流水中，生長著高原上特有的植物，它們長期經受流水的衝擊，但依然枝壯葉茂，形成了一種特殊的植物群落。這裡，每棵樹的根部都長著長長的紅色鬚根，飄浮在水中，靠它汲取養料以供生長所需。

九寨溝在植物區系上屬南北交替地帶，植物種類繁多，達1000多個，並且有世界上其他地方早已絕跡的原始草本—星葉草和獨葉草。在海拔2400公尺的地方，生長著大片的箭竹林，為我國特有的珍稀動物大熊貓提供了棲息繁衍的場所，成為我國大熊貓的主要產地之一。

此外，在九寨溝還生活著金絲猴、扭羊羚、毛冠鹿、小熊貓等珍貴動物，為研究自然生態、生物演化的古地理學和古氣象學提供了科學依據。

1990年，九寨溝被國家旅遊局列為「中國旅遊勝地四十佳」之首；1992年，被聯合國教科文組織世界自然遺產委員會（WHC）列入《世界自然遺產名錄》；1997年，九寨溝被納入「世界生物圈保護區」。

右頁圖：秋是九寨溝最絢麗的一季，火紅的楓葉飽滿亮麗，整個森林如彩色織錦，映照著山巒和湖泊。

黃龍以巨型地表鈣華景觀為主景，彩池、雪山、峽谷、森林「四絕」著稱於世。

黃龍風景區位於四川省阿壩藏族羌族自治州松潘縣境內，由黃龍本部和牟尼溝兩部分組成。黃龍本部包括黃龍溝、涪江上游丹雲峽和雪欄山峰叢區、紅心岩峰叢區及雪寶鼎、雪山梁等，面積600平方公里；牟尼溝部分包括紮嘎瀑布景區與二道海景區，面積100平方公里。

黃龍以巨型地表鈣華景觀為主景，彩池、雪山、峽谷、森林「四絕」著稱於世。其雄奇的山嶽景觀、險峻的峽谷地貌、絢麗的草原風光、浩翰的森林海洋、獨特的民族風情、豐富的動植物資源相互映襯，渾然一體。

黃龍奇特的地質形態是在漫長的地質變化中逐漸形成的。在地質構造上，黃龍處於楊子准臺地、松潘—甘孜褶皺系與秦嶺地槽褶皺系3個大地構造單元結合部，空間位置的過渡狀態，造成區內地理狀況的複雜多樣，其鈣華景觀不僅規模宏大、結構奇巧、色彩豐豔、環境原始，而且類型繁多、齊全，是一座名副其實的天然鈣華博物館。

黃龍溝連綿分佈的鈣華段長達3600公尺，最長的鈣華灘長1300公尺，彩池多達3400餘個，邊石壩最高達7.2公尺，其中紮尕鈣華瀑布落差93.2公尺，這些都屬中國之最。黃龍的鈣華景觀則集中分佈在黃龍溝、紮尕溝、二道海等溝谷中。

黃龍溝，位於松潘縣東面56公里處的黃龍鄉，全長35公里。其地勢起伏多變，瀑布眾多，大小湖泊數以千計、層層疊疊。這些湖泊上下相依，構成奇特壯觀的梯狀湖群。

黃龍溝的彩池多達3400餘個，沿溝谷向上，聚集成8群，每群各具特色。千層碧水從岩坎飛瀉而下，形成數十道梯形瀑布。瀑布後陡崖為片狀堆積鈣華，色澤金黃，在霞光照射下，反射出不同色彩，遠望如天降彩霞。

黃龍溝外，原始森林枝繁葉密，溝口狹窄，但一入谷口，裡面則豁然開朗。兩側山坡上，翠林層層，繁茂蔥鬱。溝谷中，瀑布如水簾懸掛，梯湖層疊而上。湖的形狀千奇百怪，「珍珠池」、「轉花池」、「洗花池」、「荷花池」、「簸箕海」，通稱「五彩池」，在陽光照射下，閃耀出紅、黃、藍、白、黑各種色彩。溝底兩側，窪地積水，形成一片小小池塘，池塘中藻類叢生。溝谷向上是急流

> 在陽光照射下，閃耀出紅、黃、藍、白、黑各種色彩。

黃龍五彩池，湖水會隨陽光強弱與照射角度不同呈現出鵝黃、碧藍、靛青、翠綠、彩紅等不同色澤，變幻之妙，仿如仙境。

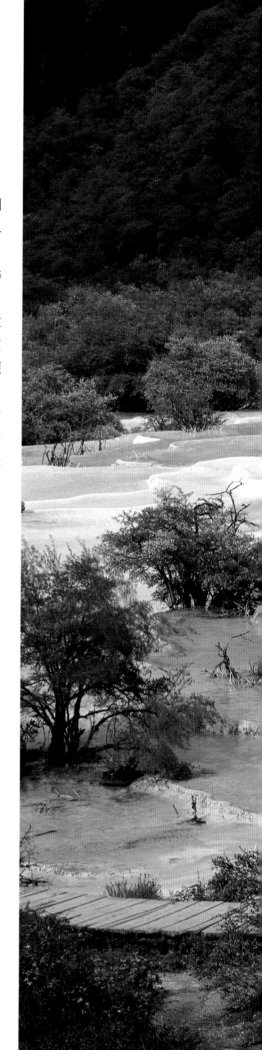

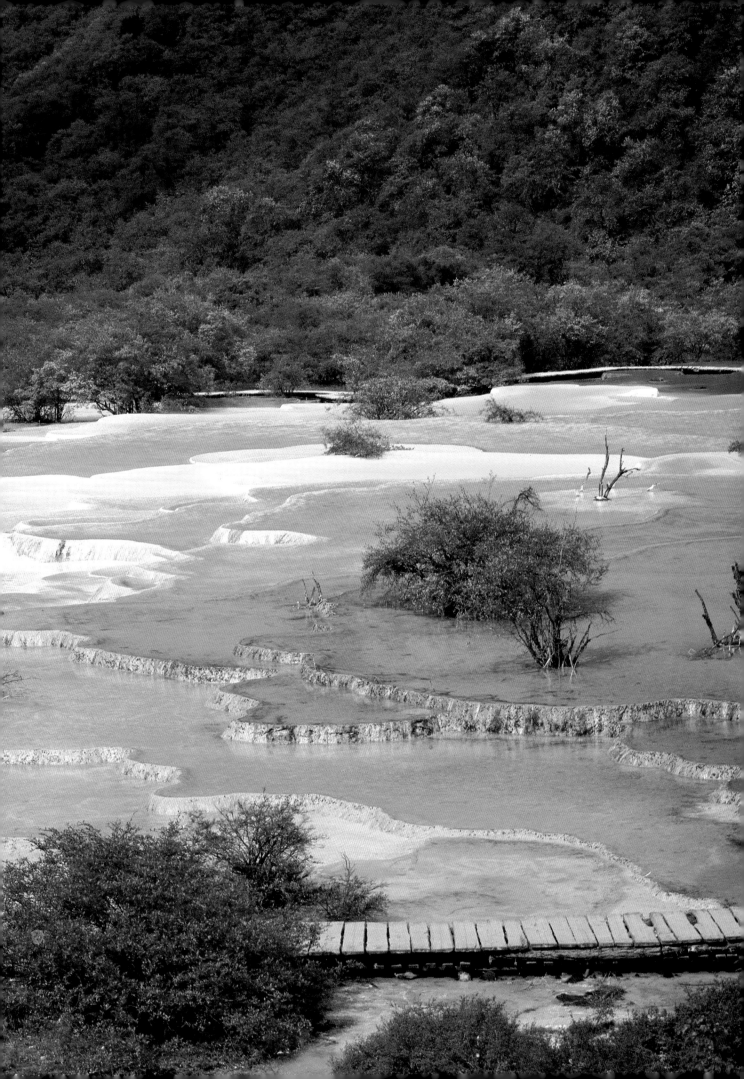

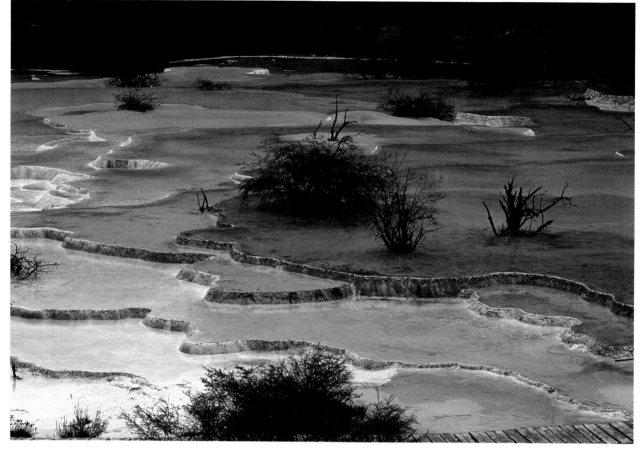

飛瀉的瀑布，上端有湖，名爲「褡褳海」。溝谷頂端則是終年積雪不化、一片銀白的神女峰，也稱雪寶鼎。

在「黃龍」的山頭、山腰、山麓，曾建有前、中、後3座寺廟，各距1.25公里，通稱黃龍寺。此寺位於岷山山脈主峰雪寶鼎北側，又名「雪山寺」，藏語稱爲「瑟爾磋拉康」，意爲「金海子寺廟」。

雪寶鼎，藏語爲「哈肖科日」，意爲「東方海螺山」，位於松潘縣城東25公里、大寨鄉與黃龍鄉交界處，是岷江和涪江的分水嶺。由於山高氣寒，附近的山坡都不長樹，只有綠茸茸的草坡隨山勢起伏綿延無盡，紅、黃、

藍、白各色野花點綴其間。四周幾座高峰，怪石崢嶸，饒岩裸露，拱護著一座狀如金字塔的巨型高峰。登上該峰北坡，可見黃龍溝內的五彩池，一層層從高而下，極爲壯觀。在此，常可看見「雪海佛光」，故當地藏羌民眾也把雪寶鼎與黃龍寺一同奉爲佛教的聖山與聖地。

> 四周怪石崢嶸，饒岩裸露，拱護著一座狀如金字塔的巨型高峰。

雪寶鼎4500公尺以上終年積雪，雪線下爲流石灘，雪蓮叢生，再下爲深切溝壑，多峭壁陡崖，有現代冰川條紋。在它的縱橫溝壑中，有貌似龍、鳳、獅、虎的石林，伴生著水晶石礦藏。山腳地帶，則林木秀茂，棲息著青羊、山鹿等珍稀動物。這裡山泉下溢，匯成眾

由鈣華物質沉積凝成的湖堤，裏盛著一泓泓清冽湖水，漫溢開來，有如「人間瑤池」，無限幻景，令人陶醉。

多湖沼，舊有「108海」之稱。環繞主峰的有四海：東南爲圓海，西南爲方海，西北爲半圓海，東北爲三角海。

黃龍溝土質特別，溝中、湖底均沒有泥沙和礫石，即使由洪水衝擊下一些砂石或樹皮、樹枝，不到兩三年也都被湖底吞蝕了。黃龍寺後的一對明代建的石塔和兩塊石碑以及一座石屋，現就已被吞入彩池中大半，只有1/3露出水面。其原因，主要是由於鈣華堆積使黃龍溝谷庇不斷提高、加寬和填平，從而形成了世界上獨特的奇觀景象。

黃龍的另一勝景—丹雲峽位

於涪江上游,峽谷共分5段,景觀各異。

花椒溝在涪源橋以下7000~9000公尺處,福羌岩百丈高崖,壁立峽中,岩上附藤葛蘿蔓,岩邊倚古木虯枝;牌坊檔怪石如林,多奇花異卉。

石馬關在涪源橋以下18~27公里處,絕壁多生怪柏,山峰各呈奇詭,依形得名者有椿椿岩、貓兒蹲、雙株峰、觀音岩等。貓兒蹲下有一細泉,如貓撒尿,因名貓兒尿;石馬橋距涪源橋29公里,因谷底一磐石形似一匹駿馬而得名。

灶孔岩在涪源橋以下27~29公里處,山腹有洞形如灶孔,可容數十人。前方300公尺,月亮岩嵌於懸崖峭壁上,形如彎月,附近有30~50公尺的高山瀑布3處,稱芊兒瀑布。

淩冰岩在涪源橋以下29~31公里處,寒冬之時,兩岸懸崖滴水成冰,垂掛數十公尺,因名淩冰岩;春秋之季,又高又陡的山岩上,幾股清泉輕流直下,發出清悅之聲,猶如一首首動聽的古箏樂曲。

鏊字牌在涪源橋以下32~34公里處,其間石碑上刻古人游松州之見聞,並有石龜1個。此段地勢陡峻,冷箭竹叢十分茂盛,常有大熊貓出沒。

整個丹雲峽,垂直高差1378公尺,涪江貫穿其中,激流險灘、漩渦飛瀑無數,民間有「抬頭一線天,低頭一匹練」之說。其中有名的仙女瀑,為峽中瀑布之最。

黃龍雪山梁,以雪峰、山巒、雲海著稱,兼有高山植物群落及藏族村寨勝景。從雪山埡口遠眺雪寶鼎,角度極佳,非常壯觀。

牟尼溝,距松潘縣城西南30餘公里,是黃龍風景區的主要組成部分。該景區幾乎匯集了自然景觀的主要形態:瀑布、湖泊、草甸、森林、溫泉、溪流、溶洞、山峰、谷地等等,尤其是湖中倒映的雪山,山峰白雪蓋頂,山麓林木繁茂,環境恬靜清雅。

紮嘎瀑布是牟尼溝的代表性景觀,為中國最高的鈣華瀑布。湖水從巨大的鈣華梯坎上以每秒23公尺的速度跌落,氣勢磅礡,濤聲震耳。瀑布下游3000公尺的階梯式河床段,上百個層層疊疊的鈣華環形瀑布與鈣華湖在林間相連,奇趣橫生。

二道海位於牟尼溝北部,為一狹長山溝,長達5000公尺,有棧道相連,和紮嘎瀑布僅一山之隔。其名稱由來已久,據說得自於小海子、大海子兩個主要湖泊。二道海集九寨溝和黃龍之美於一身,卻比二者清靜許多。這裡有天鵝湖、翡翠湖、百花湖等湖泊;有神秘壯觀的溶洞—「九天玄宮」,洞內鐘乳石巧奪天工;此外,還有水溫21℃的醫療礦泉湖—珍珠湖,此湖水溫較高,即使大雪冰封的嚴冬,湖面也不結冰。湖邊硫磺氣味濃烈,常有人在此沐浴。

黃龍不僅景色優美,自然資源也極其豐富。這裡的動植物物種資源豐富,高等植物達1500餘種,多為中國特有種,屬國家一至三類保護的有11種。珍稀動物有大熊貓、金絲猴、牛羚、雲豹、白唇鹿、紅腹角雉等國家一至三類保護動物。

層層疊疊的梯湖,依地勢高低排列成大小不等的彩池,色澤明暗變化,引人入勝。

> 山峰白雪蓋頂,山麓林木繁茂,環境恬靜清雅。

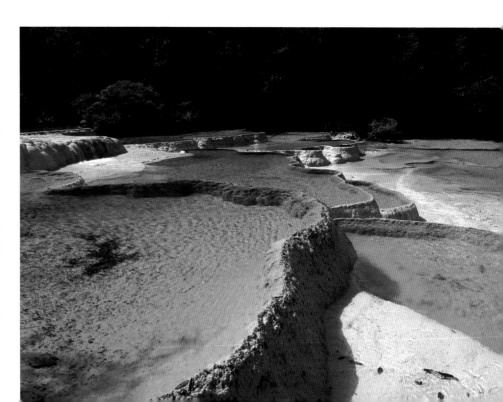

臥龍自然保護區是中國最大的大熊貓自然保護區，被譽爲「熊貓之鄉」。

臥龍自然保護區建於1975年，面積2000平方公里，處於四川盆地西部邊緣邛崍山的東坡，是一個亞熱帶邊緣向西南高山和青藏高原的過渡地帶。這裡山峰高聳，河谷深切。由於高山阻擋了太平洋東來的氣流及西風環流，濕潤空氣在這裡大量聚集，帶來充沛的雨量，因此有「華西雨屏」、「西蜀天漏」之稱。

臥龍自然保護區每年的大部分時間都溫涼潮濕，氣候適宜，樹木花草繁茂奇異。稀有的連香樹、水青樹、紅豆杉、金錢槭、紅杉、雲杉等漫山遍野；各色花草散發著奇香，僅杜鵑花就有30種之多；山間瀑布極多，從天而降，輕柔飄逸。

這樣的氣候，爲森林生態系統的發展，提供了得天獨厚的條件。從山麓到山頂，依次生長著常綠闊葉林、常綠與落葉闊葉混交林、針闊混交林、亞高山針葉林、高山草甸及礫石質墊狀植

臥龍豐富的植物資源爲多種珍貴動物創造了良好的棲息環境，特別是大熊貓。

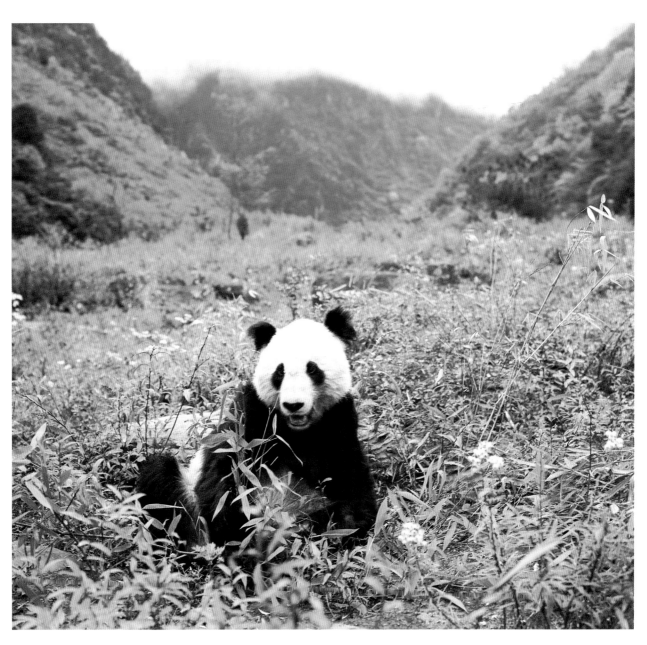

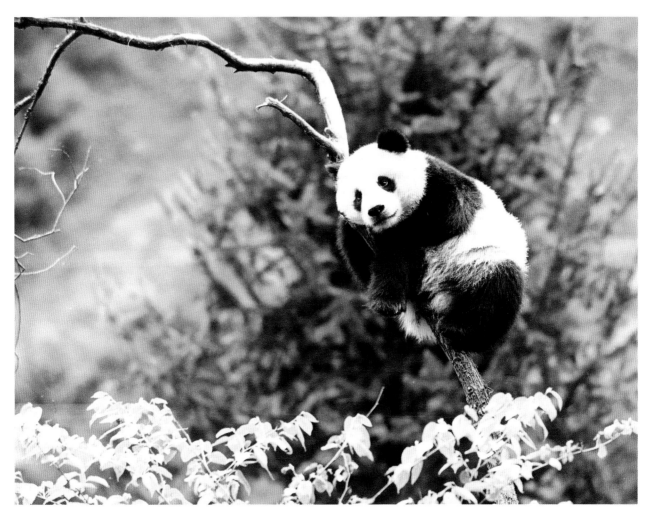

物，形成了完整的垂直帶譜。

海拔1500公尺以下的亞熱帶常綠闊葉林，具有深綠色的外貌，樟科和殼鬥科植物佔據了優勢地位，油樟、山楠、小果潤楠、黑殼楠以及細葉青岡、青岡櫟等都具有重要的經濟價值。珍貴木材和香料植物大多屬於樟科；殼鬥科的大部分則為澱粉和鞣料植物。林中，常有藤本植物攀援纏繞於高大的喬木之上。有一種叫葛藤的藤本植物，具有肥厚的地下塊莖，含豐富的食用澱粉，可以直接食用；還有一種藤本植物五味子全身是寶，它的果實是治療肺虛咳喘、泄痢、盜

汗的良藥，莖、葉和果還可提煉芳香油，藤可代繩索使用。胡頹子、野核桃等灌木都是優良的鞣料植物。

海拔1500～2100公尺的常綠與落葉闊葉混交林中，生長有一種十分珍貴的落葉樹—珙桐，這是一種中國特產的單型屬植物，被列為一級保護植物。林下灌木層發達，有箭竹、拐棍竹、溲疏、忍冬、山柳等。

針葉樹位於海拔2100～2600公尺處，鐵杉、冷杉、雲杉、華山松、油松等針葉樹與闊葉樹組成針闊混交林。喜生於山地的灌木杜鵑、花楸等，與竹類構成林下灌木層的主要部分。

大熊貓在平地步履蹣跚，但爬樹十分靈活，除生殖季節外，多為獨棲。

海拔2600～3600公尺的以雲杉、冷杉為主構成的亞高山針葉林，樹幹高達50公尺，不僅具有觀賞價值，而且還是多用途的經濟樹種。

雲杉、冷杉林下的箭竹，是保護區中一種具有特殊意義的植物，它從海拔1500～3600公尺都有分佈，特別是當上層的闊葉樹和針葉樹受到外界因素破壞時，它仍能利用地下橫走的竹鞭及縮短的地下莖不斷生出新芽，形成密密的竹叢。它是大熊貓賴以生存的食料來源，因此在海拔2100

335

～3600公尺箭竹茂密的地帶便成為大熊貓的主要棲息地。

海拔3600公尺以上，氣候寒冷濕潤，冬季積雪，夏天短促，森林逐漸消失，多種高山杜鵑和匍匐子木成為僅有的幾種灌木。中生耐寒的草本植物大量出現，形成山地灌叢草甸，報春花、珠芽蓼、金蓮花、紫菫、唐松草等十分繁茂。

海拔4000公尺以上，氣候乾燥、風力較大，只有很少的墊狀植物和礫石質植物在這一地帶生存下來。

臥龍自然保護區豐富的植物資源為多種珍貴的動物創造了良好的棲息環境，是我國目前規模最大、生物資源保存最完整的天然物種基地，是得天獨厚的生物資源寶庫。

臥龍集中了全國大熊貓總數的10%，是中國最大的大熊貓自然保護區，被譽為「熊貓之鄉」。

大熊貓把臥龍當成自己的樂園，是因為這裡無論春夏秋冬，到處都有細小溪流縱橫流淌，大熊貓或飲或洗都極為方便；加之保護區內山高谷深，人跡罕至，有著大面積的原始林地和多種竹類，尤以大熊貓最愛吃的冷箭竹居多，因此成為大熊貓理想的棲息環境。

大熊貓是一種逗人喜愛的野生動物，有著豐滿圓潤的體態、一對圓圓的黑眼圈和黑白相間的花斑，它性格溫順，能模仿人類的許多行為和動作，許多國

有著豐滿圓潤的體態、一對圓圓的黑眼圈和黑白相間的花斑。

家如英國、美國、德國、日本、墨西哥等，都將中國贈送的大熊貓視為珍寶，倍加保護。

在動物分類學上，大熊貓自成一科，雖與食肉動物同類，卻以竹筍及竹葉為食，堪稱是肉食動物中的「素食者」。近來也有少數研究發現，大熊貓捕食極少量的動物性食物。由於大熊貓食性的高度專化及長期歷史演變的結果，它們只適應於陰濕和竹類繁茂的環境。

考古學家和動物學家根據挖掘出的古化石，證明幾百萬年前曾是大熊貓繁衍最盛、家族最為興旺的時期。那時，它們生活的範圍相當廣泛，幾乎遍及中國南方各省區，甚至河北省也有它們的足跡，化石發現的最北地點就在北京周口店，說明當時這些地

大熊貓總是尋找清潔流動的水源和箭竹發育良好的地區，既有豐富的食物，又能隨時隱蔽，防止「敵人」來犯。

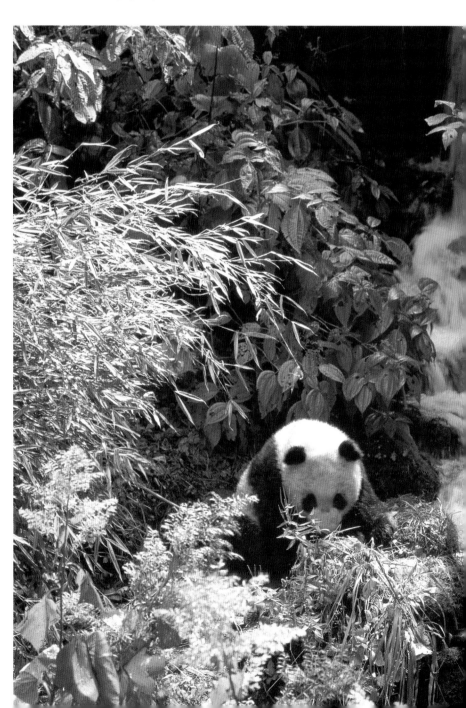

區的環境都適宜它們的生存。但到第四紀更新世期間（距今約200萬年），氣候發生了多次激烈的變動，冰川曾數次擴張和退縮，北半球普遍降溫，氣候惡劣，動物群發生了演變、分化和遷徙。到更新世晚期，大熊貓的分佈區逐漸縮小，種群和數量也急劇減少，幾乎臨近絕滅的邊緣。這種分佈上的退縮，除了因為氣候的劇烈變化外，與大熊貓本身食性高度專化、繁殖能力的下降以及抵抗能力不強等內在因素也有著

竹雕是一種在竹子上雕刻形象、花紋的藝術，竹雕工藝品廣為人們喜愛和收藏。

重要關係。

　　中國川、陝、甘交界的山區，由於秦嶺和大巴山阻隔了寒冷氣流的南下，因而保持了溫暖而潮濕的氣候，少數倖存的大熊貓才得以在此生存和繁衍。

　　為了對大熊貓等珍稀動物進行保護，中國政府在現今大熊貓還能自然生存的秦嶺西部、岷山、邛崍山和大小涼山一帶，建立了9個以保護大熊貓為主要目的的自然保護區。這些保護區的建立，不僅保護了大熊貓及其他珍稀動物，還使當地的自然環境和生態系統得到了保護。其中的臥龍自然保護區，已成為中國研究大熊貓的中心，並於1980年被納入聯合國教科文組織的國際生物圈保護區網。

　　臥龍自然保護區竹類資源豐富，其中的冷箭竹則是大熊貓最喜愛的食物，因此在冷箭竹分佈最為集中的針闊混交林帶中，它們的活動足跡最為頻繁。竹筍因富含蛋白質、脂肪、糖類及多種維生素，也是大熊貓喜食的植物。有時，大熊貓也會採食森林中其他植物的果實。

　　1980年，中國政府與世界野生生物基金會合作，開始國際合作研究大熊貓，並在1986年成功繁殖了大熊貓幼仔。多年來，研究人員在大熊貓研究的領域成果豐碩。

長江三峽是世界上最壯麗的峽谷之一，瞿塘峽雄偉險峻，巫峽幽深秀麗，西陵峽灘多流急。

長江是中國第一大河，長6300公里，僅次於非洲的尼羅河和南美洲的亞馬遜河，居世界第三位。其流域總面積180多萬平方公里，約占全國陸地總面積的1/5。長江在四川境內接納岷江、沱江、嘉陵江等支流，水量大增，江面展寬，流到奉節附近，橫切巫山山脈，形成舉世聞名的長江三峽。

長江三峽是世界上最壯麗的峽谷之一，西起四川奉節白帝城，東到湖北宜昌南津關，全長超過200公里。瞿塘峽居西，在四川奉節、巫山縣境內；巫峽居中，在四川巫山和湖北巴東兩縣之間；西陵峽居東，在湖北秭歸、宜昌境內。

三峽是長江從第二地形階梯向第三階梯的過渡地段，巨大的落差，給了它劈山鑿石的巨大活力。億萬年來，川鄂交界的褶皺帶間歇上升，巨量的江水不斷下切，始得形成雄偉險峻的瞿塘峽、幽深秀麗的巫峽和灘多流急的西陵峽。

瞿塘峽口，兩岸雙峰欲合，夾水對峙，其狀如門，古稱夔門。

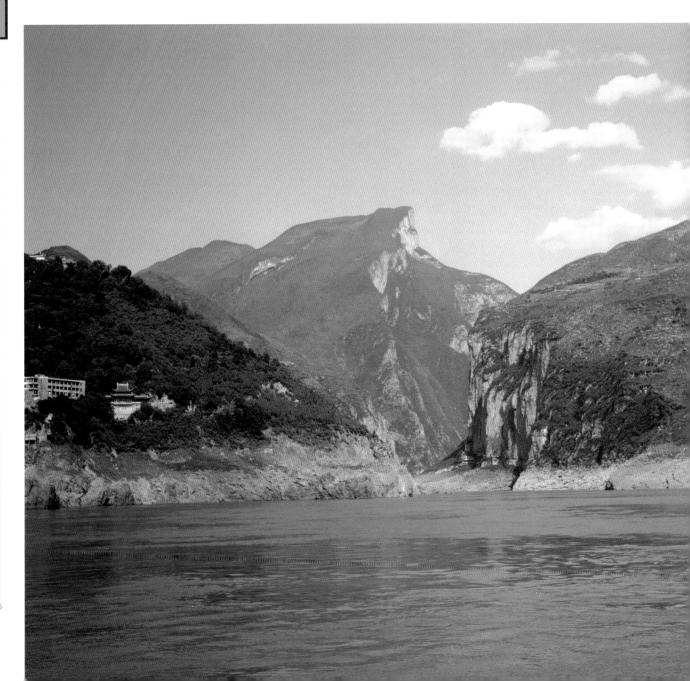

三峽兩岸群山齊立，峭壁危崖，峽谷中斷壁千仞，一水中流，水爲峽束，面窄水深，最狹處不足百公尺，最深處可達150公尺以上，洪枯水位變幅60餘公尺，氣勢博大，迂回曲折。

瞿塘峽是三峽第一峽，從奉節白帝城夔門到巫山縣大溪鎮（黛溪鎮），全長8公里，是三峽最險峻的地方。長江到此驟然變窄，江寬僅100～150公尺，最大流速卻達每秒8公尺。峽口絕壁形如兩扇大門，古稱夔門，又稱瞿塘關，上刻有「夔門天下雄」5個大字。長江從這裡喧騰而下，激流洶湧，吼聲如雷，景象蔚爲壯觀。以前，這裡有一巨大礁石，名爲灩堆，後被炸毀。

瞿塘峽兩岸山勢陡峭，形狀奇特，有歷代名人題刻、千古之謎黃金洞、風箱峽懸棺、古代棧道遺跡孟良梯以及古纖道等歷史陳跡。

巫峽從四川巫山縣大寧河口到湖北巴東縣官渡口，全長42公里，以幽深秀麗著稱。巫峽的山岩，大都由石灰岩堆積而成，由於流水長期的腐蝕、溶蝕作用，岩體被鑿成無數深邃的溝壑、陡峭的山巒，溝愈深，山峰愈顯得高聳、俊美；峰愈高，溝壑愈顯得幽深和寂靜。

巫峽兩岸著名的巫山十二峰，相傳是12位天女爲行船導航而化作的突兀山峰。其中，神女峰最爲俊美，傳爲西王母的小女兒瑤姬化成的。巫山十二峰在長江南北兩岸各有6座，雲霧籠罩之下，忽隱忽現，變幻無窮。神女峰是兀立在群峰間的一根秀麗石柱，清

> 巫山十二峰在雲霧籠罩之下，忽隱忽現，變幻無窮。

巫峽是三峽中最整齊的一段峽谷，因巫山而得名。峽內群峰如屏，素以秀麗幽深著稱。

晨，她最先迎來朝霞，黃昏，她又最後送走晚霞，亭亭玉立，美妙超群。

瞿塘峽與巫峽之間，有一段20多公里長的寬谷地帶，這裡有成片的山坡和竹林叢，村莊星羅棋佈，古城巫山就隱沒在這個寬谷裡。

巫山的來歷，據說源自戰國時一個名叫巫咸的著名醫生，因給楚王治病有功，楚王便把這塊地方封他作酬，從那時起，就開始設置巫郡，屬楚國管轄。巫咸死後，葬於巫郡對面的山上，那山遠遠望去，就像一個「巫」字，於是人們就稱它爲「巫山」。

巫山縣城平坦小巧，處於長江與大寧河的交匯處。大寧河發源於陝西省平利縣的中南山，流經川東的巫溪、巫山兩縣，蜿蜒300餘公里，在巫峽口注入長江，是長江在三峽這段航道中最大的

339

一條支流。其兩岸山石皆為石灰岩構造，覆以青苔、草蔓，岩泉瀑布飛漱其間，千姿百態。懸崖絕壁之上的數千個棧道石孔和千年懸棺，至今還是尚未揭曉的古謎。

大寧河上共有七峽，自下游往上游分別是：羅門峽、鐵棺峽、滴翠峽、廟峽、剪刀峽、七蟒峽和野豬峽。在滴翠峽與廟峽之間，有一段長約40公里的寬谷，將下游三峽與上游四峽隔開，兩相比較，下游三峽更整齊一些，風景可與長江三峽媲美，因此人們譽稱它為「大寧河小三峽」。

西陵峽西起秭歸香溪口，東至宜昌南津關，全長75公里，但中間被若干寬谷分割，河岸時束時張，造成無數險灘和紊亂的水流。民間常說：「萬里長江，險在川江；千里川江，險在三峽；三峽之險，西陵為最。」

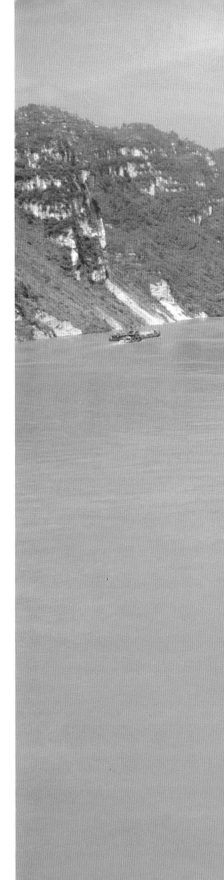

> 槽內明礁犬牙交錯，水流翻舞喧騰，惡浪排空，峽風呼嘯。

西陵峽西段長18公里，有諸葛亮貯藏兵書寶劍的「兵書寶劍峽」、形如牛肝馬肺的「牛肝馬肺峽」和狀如人牽黃牛的「黃牛峽」。中間廟南寬谷長約33公里，江面寬達1400多公尺。西陵峽東段長24公里，有燈影峽和黃貓峽。燈影峽又名明月峽，南岸馬牙山上有4塊奇石，狀似唐僧師徒4人。

西陵峽中有句行船諺語：「青灘、泄灘不算灘，崆嶺才是鬼門關。」說的就是著名的西陵三灘。青灘由岩石多次崩塌形成，

灘長500公尺，礁石密佈，形成險灘。泄灘是由青灘岩崩江水倒流時沿江兩岸沖入江中的亂石變成的起伏山丘，占去了整個江面的8/10，石亂水激。而崆嶺灘上，江心石樑長達200多公尺，將航道一分為二，形成南北兩槽，槽內明礁犬牙交錯，水流翻舞喧騰，江底還潛伏著大小暗礁，行舟至此，惡浪排空，峽風呼嘯，極為兇險，自古就有「西陵灘如竹節稠，灘灘都是鬼見愁」之說。不過，經過多次整治，特別是葛洲壩水電站修建後，水位提高，這些險灘都被淹入水底，在西陵峽航行已十分安全了。

西陵峽除了奇特的風光，峽中還有一處中堡島，如魚潛伏。它是一個鵝蛋圓形小島，面積雖只1.5平方公里，卻是舉世矚目的三峽水利樞紐工程的壩址所在。跨世紀的水電大壩將穿過這個小島，橫跨在大江之上。

三峽工程就是在西陵峽段修築一座大壩，利用從重慶到宜昌600公里的長江段形成一座大型水庫，從而達到防洪、發電和航運的目的。它是當今世界最大的水利樞紐工程。在工程實施過程中，經過認真籌畫，三峽的名勝古跡將得到最大限度的保護，並且能夠形成新的景觀。

西陵峽是三峽中最長的一個峽，曲折迂迴，水急灘多，以險著稱。

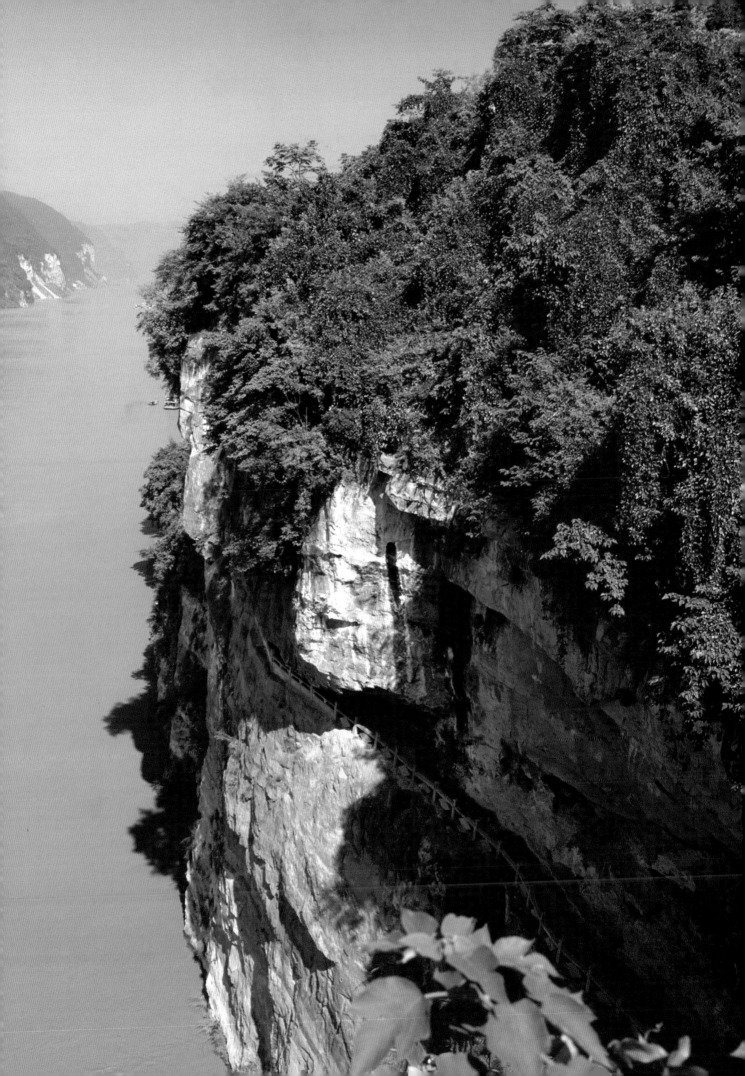

彩林、雪峰、清溪、草甸、高山湖泊（海子）、原始森林……共同構成自然風光迷人的稻城亞丁。

稻城縣位於四川西南邊緣、甘孜藏族自治州南部，地處青藏高原東南部、橫斷山脈中南部的高山深谷中，距成都791公里。稻城東南與涼山州木里縣接壤，西與鄉城縣、雲南省中甸縣毗鄰，北連理塘縣，南北長174公里，東西寬63公里，面積7324平方公里。

稻城，古名「稻壩」，藏語意為「山谷溝口開闊之地」。清光緒三十三年（1907年），曾在境內試種水稻，為預祝成功，取名「稻成」，後置「稻成縣」。1939年，西康省成立，改名「稻城縣」。現全縣人口近3萬，其中藏族占96%以上，此外還有漢、納西、回、彝、羌等民族。

稻城地處川西丘狀高原山區，主屬橫斷山系沙魯里山中段，貢嘎雪山和海子山縱貫縣境南北，約占全縣面積的1/3。其地勢西北高、東南低，北部高原寬谷區，草原遼闊。中部為山原區，南部是高山峽谷區。境內最高海拔6032公尺，最低海拔2000公尺，垂直高差達4032公尺。北部的海子山，是青藏高原最大的古冰體遺跡，被地質學家稱為「稻城古冰帽」，南北長93公里，東西寬47公里，面積達3287平方公里，1145個冰蝕湖（海子）在高原上星羅棋佈，隨處可見，其規模和數量在我國都屬獨一無二，是研究第四紀冰川地貌的重要基地。海子山怪石林立，中部山原區山勢雄秀，四季景色分明，南部高山峽谷區群山綿延，透迤蒼茫。

亞丁自然保護區位於稻城縣日瓦鄉境內，總面積560平方公里。250萬年前，由於受新構造的影響，這個地區發生了強烈的抬升和斷裂。從亞丁自然保護區北部海拔2909公尺的康古，至仙乃日主峰直線距離僅18公里，相對高差卻達33132公尺，巨大的垂直高差形成了幽谷深邃、千仞壁立的高山峽谷景觀。獨特的地質地貌與氣候條件，使亞丁自然保護區至今還保存著原始的自然生態系統，保存了大量第四紀以來（距今250萬年）多數區已絕跡的珍稀動物、植物、昆蟲等活化石，成為世界上重要的地質歷史博物館和物種基因庫，同時也成為全球生物地理區域中最具代表性的地區之一，具有極為重要的保護價值和科學研究價值。

亞丁自然保護區生物種類繁多，自然生態系統保存完整。每年9月下旬，稻城亞丁自然保護區內，各種變葉植物便在秋風的吹拂下由翠綠變成金黃、豔紅，五彩繽紛，亞丁顯得更加嬌嬈和美麗。彩林、雪峰、高山湖泊（海子）、原始森林、清溪、草甸、珍稀動植物、古老的喇嘛寺院以及淳樸的康巴藏族風情，共同構成了自然風光迷人、歷史文化厚重的稻城亞丁。

籠罩在迷人秋色中的稻城亞丁，各種變葉植物在秋風的吹拂下由翠綠變成金黃、豔紅，陳鋪於秋高氣爽的驕陽中，呈現出五彩繽紛的璀璨。

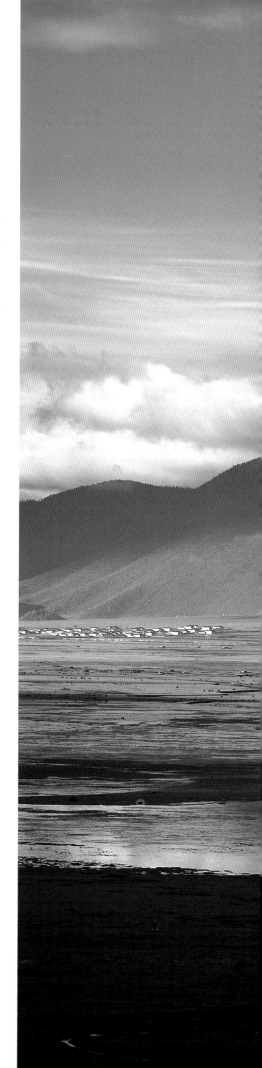

香格里拉，一個永恆、和平、寧靜之地，一個人與自然和諧共榮、無比殊勝的理想之境。

「香格里拉」，是1933年英國著名小說家詹姆斯·希爾頓在小說《消失的地平線》中描繪的中國西南部藏區的一個永恆、和平、寧靜之地。小說一出版，立即成為暢銷書，好萊塢以此拍攝的電影也風靡一時。從此，「香格里拉」成為人們共同嚮往的世外桃源和理想境界。但是，「香格里拉」究竟在哪裡這半個多世紀以來一直眾說紛紜。直到上個世紀90年代，一個消息轟動了海內外：詹姆斯·希爾頓筆下所描繪的「香格里拉」原型就在中國雲南迪慶。

「香格里拉」一在迪慶藏語方言中，是一個人神共有、人與自然和諧共榮、無比殊勝的理想境界。其象徵和意味是：四周雪山環繞，白雪皚皚的雪峰高聳入雲，雪峰下是蒼莽的原始森林，林中有珍貴的108種動植物，雪山懷抱著廣闊的草原，草原被清澈的江河分為八塊，象徵著八瓣蓮花鋪地；在這寧靜、富庶的地方，純樸的人們有自己的信仰，有輝煌的寺廟，有祥和美麗的日光城、月亮城，人與人之間、人與自然之間和諧而寧靜。

在《消失的地平線》中，有這樣一段描寫：「在晶瑩的冰川之間，雪峰疊著雪峰，看上去像

> 在晶瑩的冰川之間，雪峰疊著雪峰，看上去像漂浮在廣袤的雲海面上。

漂浮在廣袤的雲海面上。它們成一個圓弧形，向西與地平線溶為一體。」「雪山為城，江河為池」是迪慶高原地理最顯著的特點。

迪慶境內，雪峰連綿，雄奇挺拔，屹立著梅里、哈巴、白茫、巴拉更宗等大雪山，是北半球緯度最低的雪山群。其中，位於德欽瀾滄江邊的梅里雪山，冰峰相連，雪峰綿亙，主峰卡格博高聳入雲，海拔6740公尺，形如金字塔，為雲南第一峰。

在藏族民間，卡格博峰被列為「八大神山」之首，每年冬季前往朝拜的藏民絡繹不絕。

除了卡格博峰，梅里雪山還有明永恰、斯農恰、紐巴恰三大著名現代冰川（「恰」，藏語意為「冰川」），其中，「明永恰」最大且最具代表性，是中國冰舌前端海拔最低的冰川，也是世界上罕見的低緯度、低海拔的高溫現代冰川。其氣勢宏大，像一條巨大的冰河從卡格博峰奔瀉而下，直插森林密佈的明永村。冰川邊緣，乳頭般的冰突起佈滿表面，放射著刺眼的光芒。冰川中部的太子廟，彩色經幡在陽光下飄

香格里拉的神妙與精魂就在於「和諧」，在於它的永恆、和平與寧靜。

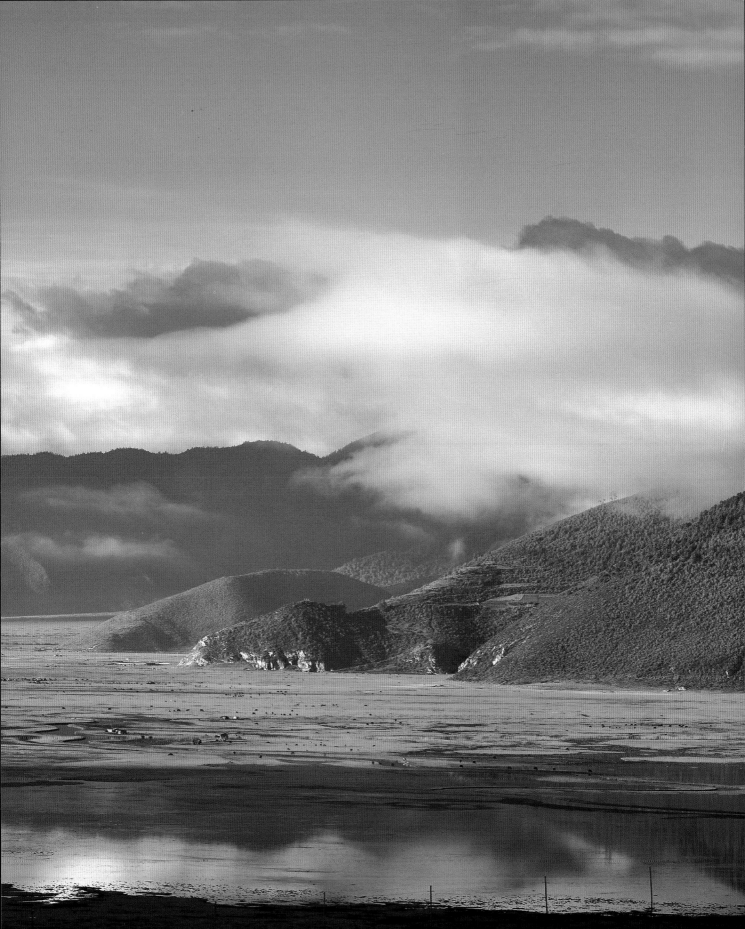

蕩，滲透著一種從未有過的純淨與超脫。

迪慶州境屬青藏高原南延部分，又屬橫斷山脈西南腹地，境內地形呈縱深切割之勢，地貌極爲複雜，境內高山峽谷比比皆是，梅里大峽谷、虎跳峽和瀾滄江大峽谷，都是世界上最深最險的峽谷之一。瀾滄江峽谷，兩岸山高谷深，江面至卡格博峰頂高差達4734公尺。金沙江虎跳峽長約20公里，落差213公尺，峽底與雪山高差最大達3900公尺。位於中甸西北部的香格里拉大峽谷（由香格峽和里拉峽組成），長約80公里，峽谷中石壁如刀切斧削。

虎跳峽爲世界四大峽谷之一，有玉龍、哈巴兩大雪山對峙，萬里長江的上游金沙江劈關奪隘，從峽谷中奔騰而過，上虎跳、中虎跳、下虎跳險灘18處，處處有奇觀。江面最窄處僅20餘公尺，「虎跳石」屹立江中，相傳有猛虎曾借此石躍過大江。

比起險絕的峽谷，迪慶的草原要顯得綿柔許多。在雪山群中，屬都谷草甸、納帕海草甸、迪吉草甸以及大、小中甸草甸像一個巨大的綠毯，被奶子河、小中甸河、屬都崗河、納赤河等幾條大河分成八瓣蓮花狀，鋪灑在這片美麗的土地上。草甸幅員廣闊，四周雪山環抱，草場面積占

梅里雪山無比殊勝的景觀和氣勢，吸引著崇拜自然威力的藏民來此朝聖。在他們心中，主峰卡格博就是「雪山之神」，只有偉大的英雄格薩爾，才能飛過萬丈冰崖和雪谷深淵，攀上它的肩頭。

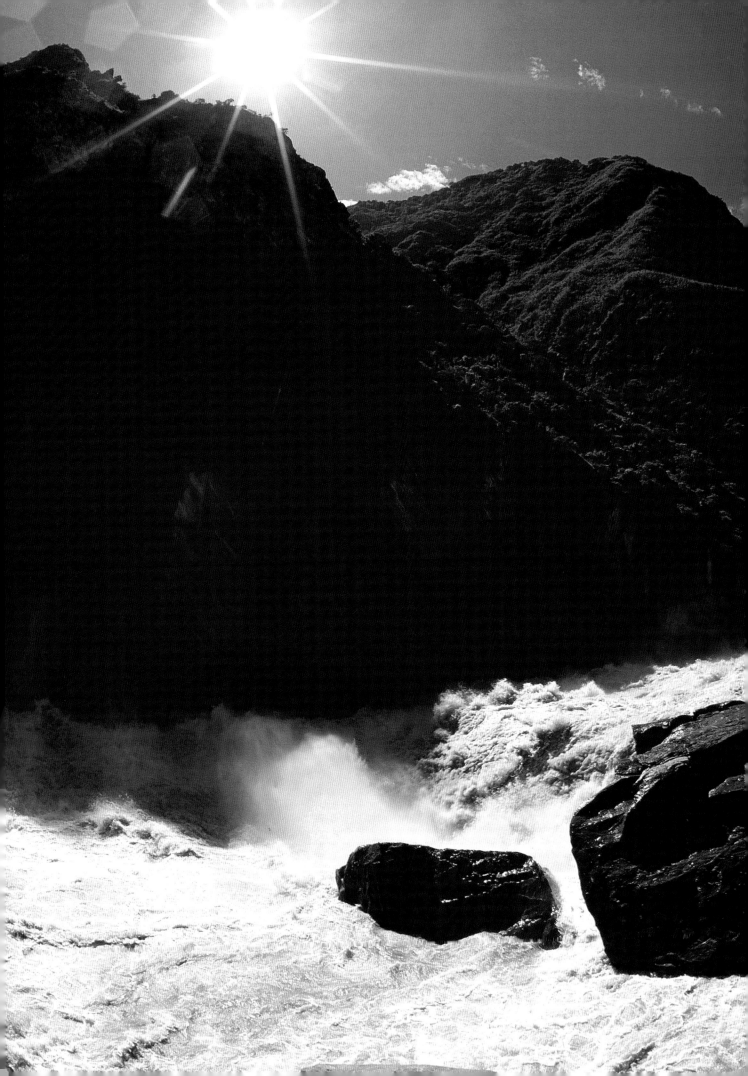

全州土地總面積的1/5。碧塔海、屬都海、納帕海、哈巴黑海等高山湖泊點綴其間，猶如「高原明珠」，清雅純淨。

山高谷深、山原廣布的迪慶高原還有著極爲豐富的森林資源。這裡的森林覆蓋率爲43.6%，在2.3萬平方公里的面積上共蓄積活立木1.65億立方公尺。在崇山峻嶺之上，生長著數百種林木，而其中的優勢樹種首選冷杉及雲杉。

冷杉和雲杉大都生長在海拔3000公尺以上的山地，是極適宜於高海拔並陰冷氣候的樹種，有著碩大的樹冠，爲常綠針葉林種。其樹幹挺拔，成熟樹高可達30公尺，成熟林平均胸徑在30釐米以上。對於雲、冷杉而言，迪慶巨大的山體及陰冷的氣候是它們最愜意的生活環境，反之，其高大的身軀、舒展的樹枝和層層疊疊的針葉也給迪

冰川邊緣，乳頭般的冰突起佈滿表面，放射著刺眼的光芒。

慶山體增加了一層水土涵養的保護層，由於樹林的吸熱及將光能轉化爲氧氣和養分的作用，使山林內顯得更加陰涼。正是這種陰涼濕潤，使得其他樹種在此無法生存，雲、冷杉便成爲迪慶巨大山體上植物的主角，同時也起到了涵養水源、保持環境的作用。有趣的是，爲了保持生態環境，有些樹種會爲雲、冷杉重新回到被破壞的跡地上而爲它們作先鋒去佔領跡地，等到綠樹成蔭時，最終再讓雲、冷杉取代自己。

迪慶的另一類優勢樹種是被劃爲寒溫性闊葉林的高山櫟組的硬葉櫟及落葉樹種樺木及楊樹等。硬葉櫟具有耐寒、耐旱的結構形態，葉形偏小，草質堅硬，葉緣常具反卷且具尖刺或硬鋸齒，樹多堅厚而粗糙，分枝多而密集，樹幹彎曲而低矮，都是旱生生態的反應。這些特徵恰好與雲、冷杉形成對比，它們一個喜陰涼、濕潤，一個耐乾旱、寒冷，這樣它們就可以各在山的一面，分據陰坡和陽坡。

在迪慶，硬葉櫟分佈在海拔3000公尺左右的山地。在濕潤肥厚、排水良好的土壤和光照充足、溫涼的氣候條件下，可形成25公尺以上的喬木；而在乾燥的向陽坡、土壤瘠薄、岩石裸露地段則生長得低矮而彎曲。硬葉櫟的木材質硬堅重，紋理直而具光澤，耐腐蝕，耐磨，是較好的工業用材。其嫩枝、嫩葉可作飼料，供迪慶高原上的牛羊充饑。

與硬葉櫟一樣耐寒冷的落葉樹種還有紅樺、白樺及白楊，但這些樹大都喜溫涼、抗風力差，因此多分佈在亞高山中下部的陽坡、半陽坡上，山坡上部或迎風面少見。

生長在陽坡和半陰坡、土壤濕潤帶的硬葉櫟林，往往是原雲、冷杉林被砍伐或燒毀後形成的。雲、冷杉林受破壞後，硬葉櫟會靠其種子的滾動或動物吞食

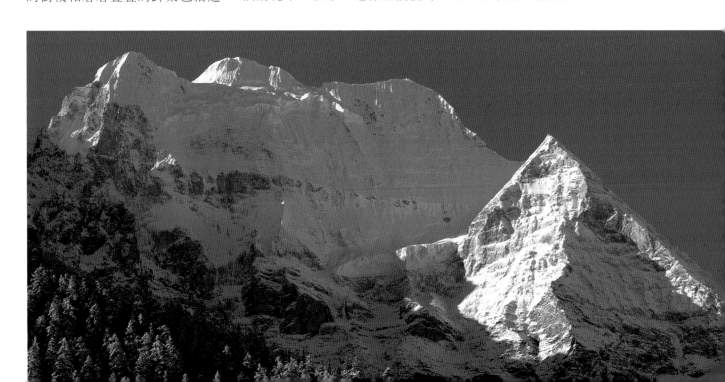

種子幫助它們到雲、冷杉跡地生長，或者靠硬葉櫟根部萌發能力強等特點去佔領跡地。樺木、楊樹等同樣會靠自己種子能隨風飛揚、根部萌發能力強等優勢去很快補充雲、冷杉林被破壞後跡地留下的空白。於是，原雲、冷杉林跡地上便出現了硬葉櫟林、紅、白樺林及白楊林等樹林，這些林下的空氣濕度大，水源涵養好，落葉及枯枝多，且較易分解，故腐殖質積累豐富、土壤肥力較高。這種生態環境為雲、冷杉籽的進入提供了條件，雲、冷杉林最終又會替代這些樹林。

迪慶境內眾多的大山和平原，為許多珍稀動植物提供了良好的生存環境，於是，它也就成為物種保存的天然基因庫，被稱為「天然高山花園」和「高山動植物王國」。這裡的高等植物多達4600多種，有禿杉、珙桐、鐵杉、紅杉等上百種珍稀樹種；有蟲草、貝母、天麻等數百種名貴中藥材；有松茸、羊肚菌、竹蓀、猴頭菌等136種食用菌。原始森林中棲息著滇金絲猴、金錢豹、小熊貓、黑頸鶴、白鵬等珍禽異獸。漫山遍野的杜鵑、報春、龍膽、馬先蒿、綠絨蒿、百合等野生花卉，和大規模引種的鬱金香爭奇鬥妍，形成了一道獨特的風景線。

迪慶的杜鵑花，雖然也是天然野生，但與長在其他山上的杜鵑又不完全相同。它們連片生長，在地下，根串在一起，在上

邊，整整齊齊、高矮一致，枝葉相依，就像是經過人工種植修飾過一樣。其顏色，有紅、有黃、有紫、有白……紅色中又有大紅、深紅、粉紅；黃色裡，也有金黃、淺黃……千姿百態的中甸杜鵑，紅色的特別突出，把個寬廣草原裝扮成了紅色的海洋。

在迪慶，完整的古高原地貌就是中甸縣大小中甸草壩。壩子呈長條形，蜿蜒近100公里。在中甸三壩鄉、哈巴雪山東麓，有中國最大的泉華臺地─白水台，這是一個由地下水和碳酸鈣發生光

合作用形成的露天喀斯特地貌，歷經千萬年沉積，形成玉塑銀雕般的萬千「梯田」，遠看似「凝固的瀑布」，近看則如玉埂銀丘直插雲天。

白水台所在的白地村，是納西族東巴文化的發祥地，東巴始祖阿明曾在此修行傳教。每年農曆二月初八，附近的納西等民族都要在這裡進行東巴教祭祀活動，歷經數百年不衰。

摩岩位於白水台西北角半坡上的灌木叢中，相傳是當年聖祖丁巴什羅修行的地方。1935年，著名納西族文化學者陶雲逵到此考察時，始披露於世。此摩岩刻於高1.8公尺、寬1.7公尺的一塊

> 歷經千萬年沉積，形成玉塑銀雕般的萬千「梯田」。

獨立岩石上，摩岩刻詩面兩塊，上題兩首七律詩，北面一首已不可辨，南面一首字跡仍十分清晰。

此外，迪慶現存的喇嘛寺，如松贊林寺、東竹林寺等都古老宏偉，寺內歷代珍品與收藏眾多，特別是古今中外的文物書畫，極為豐富。

噶丹・松贊林寺是雲南最大的藏傳佛教格魯派寺廟，也是藏區著名的十三大叢林之一。這裡地勢奇特，是中甸最早被晨光普照的地方，也是建塘雪域冬季唯一有牡丹花盛開的吉祥之地。該寺於1679年經清康熙皇帝批准，由五世達賴喇嘛親自卜選定址，並仿布達拉宮制式，依山佈局，費時3年建成。清雍正皇帝又賜漢名「歸化寺」。全寺以紮倉大殿為中心，下設的八大康倉分別管理8個教區，與宗喀巴殿、護法神殿及活佛、僧人密修、顯修的淨室僧舍構成一片宏偉壯麗的建築群。

迪慶香格里拉的生態歷經數萬年仍保持較好的面貌，保留了古老原始形態，除交通不便等不利於人工開發的原因外，還由於這裡的人們刻意保護才得以保留。人們將山敬為神山、水視為聖水、湖為仙湖、樹是神樹，不輕易觸動一草一木。千百年來，藏民的食品亦以食用來自自然狀態的物品為主。這種對自然界的特殊情感，在迪慶文化中得以充分地流露和展示。香格里拉人遵循著人與自然和諧的行為規範，並演繹出一整套極度崇奉自然的規則。歸結起來，香格里拉文化的精髓就在於追求和諧。

世代生活在這裡的藏、傈傈、納西、白、彝、漢各民族友愛相處；藏傳佛教、儒教、道教、天主教、伊斯蘭教、苯教、東巴教在這裡和睦共存；多彩的風情和燦爛的文化，與雪原、大江、森林、草甸構成了一幅和諧美麗的畫卷。

香格里拉是有個性的文化區域。千百年來，一條茶馬古道猶如一條彩帶連接著內地和藏區，並一直通向遙遠的印度、不丹、尼泊爾以至整個南亞次大陸。從1840年到1949年，許多外國人紛紛到迪慶旅行、傳教和考察風土民情，留下了很多遺跡和著述。其中，美國著名學者約瑟夫・洛克（Joseph Rock）從20世紀20年代到40年代，曾多次在這一地區進行考察和探險活動，拍攝了大量的照片。

香格里拉還是熱情激揚的歌舞之鄉，藏族鍋莊舞、熱巴舞、弦子舞，納西族阿卡巴拉舞，彝族葫蘆笙舞，傈傈族對腳舞，頗具特色。民族節祭也熱鬧非凡，登巴節、格科節、賽馬節、闊什節、「二月八」、火把節……眾多的民族風情美不勝收。

瀾滄江峽谷山高谷深，水流湍急，流域面積雖然狹小，但蘊藏的自然資源卻極為豐富。

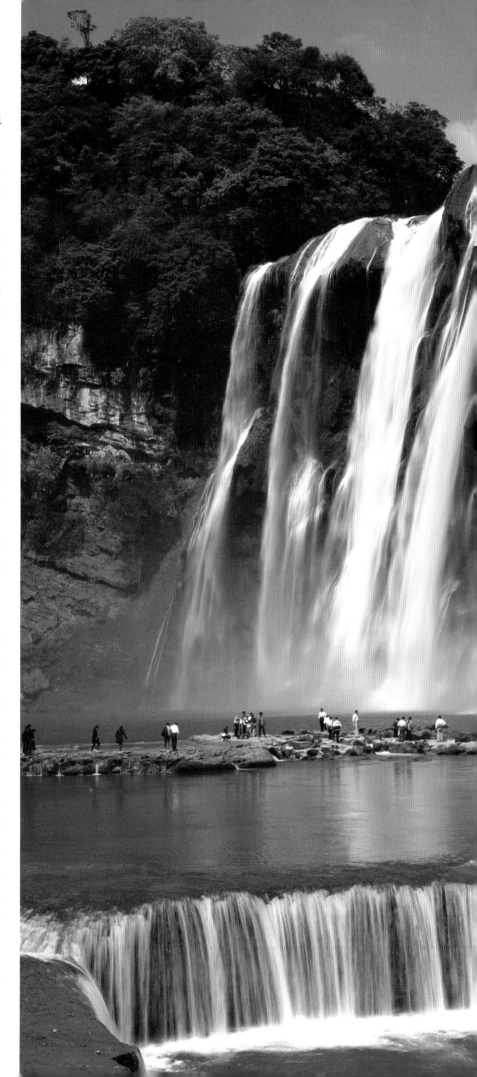

黃果樹瀑布急流飛瀉，雨霧升騰，如銀河倒傾，雄偉壯麗。

黃果樹瀑布位於貴州省鎮寧布依族苗族自治縣境內的白水河上，是亞洲最大的瀑布。

白水河是北盤江支流打幫河上源，流經黃果樹地段時，因石灰岩河床斷落，形成大小不等的9級18瀑和4個地下瀑布群，其中以黃果樹瀑布為最，落差74公尺，寬81公尺，由瀑布、犀牛潭和水簾洞三大景區組成。

夏季豐水期，黃果樹瀑布7股水流連成一片，奔騰的河水從斷岩絕壁上垂直瀉入犀牛潭中，如銀河倒傾，響聲震天。瀑布濺起的水花達數十公尺高，雨霧升騰，夕陽斜照，形成道道彩虹，尤為壯觀。瀑布後有134公尺長的水簾洞，置身其間，觀賞瀑布雄姿，別有一番情趣。

由於貴州地勢由西向東、北、南三面傾斜，因而河流多發源於西部和中部高地，谷底往往低於高原地面幾百公尺，而且河面狹窄，谷壁削陡，河床高低不平，曲折迂回，落差極大，所以容易形成許多激流和瀑布，黃果樹瀑布即為其一。瀑布水大時，很遠就能聽到轟鳴聲。瀑布水小時，則明顯地分為4支，從左至右，第一支水勢最弱，下部紛揚散開；第二支水量最大，是黃果樹瀑布的主流、核心；第三支水流又有收束，上寬下窄；最後一束水量適中，上窄下寬。

黃果樹瀑布雄偉壯觀，飛瀑如銀色帷簾，韻致天然。

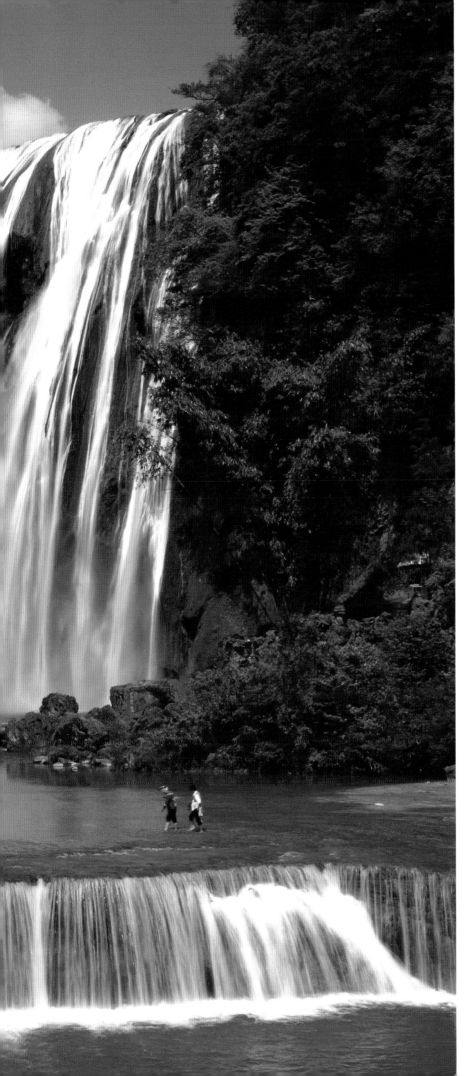

大瀑布跌入的犀牛潭，是一個深17公尺的水潭。此潭三面環山，水色碧綠，與白水河如帛水色形成鮮明對比。

黃果樹瀑布令人神往的奇景還有瀑布中的「水簾洞」。它位於瀑布中段峭壁上，長年隱匿於瀑布流水之後，洞外藤蘿攀附，水掛珠簾。水簾洞有6個洞窗、5個洞廳、3股洞泉和6個通道，沿著曲徑可經水簾洞鑽到瀑布後面。6個洞窗被稀密不一的水簾遮擋，洞口水草茸茸，清風習習，雲雀、雨燕、岩鷹翱翔其間。洞壁四周佈滿形似肺葉、狀如帷簾的鐘乳石，或貼附洞壁，或附頂吊掛，層疊交錯，百態千姿。石乳上的水珠晶瑩欲滴，又如發光的金屑，色彩斑斕，金碧輝煌，宛若人間仙境。

黃果樹瀑布附近，山巒重疊，風光秀麗宜人，多奇岩異洞。天星洞、雙明洞、犀牛洞、上洞溶洞群等，構成了奇異的地下世界，鍾乳遍佈，瑰麗神奇。

瀑布正對面，大峽谷深邃莫測，絕壁陡立，如刀砍斧劈，瀑布傾瀉下的激流由此浩蕩南去。岩壁上，建有極具民族特色的觀瀑亭、望水廳，可觀賞飛流奔騰澎湃之勢，俯瞰下流銀灘輕瀉、玉龍飛渡、狹谷回流等景。

黃果樹瀑布群中最寬的陡坡塘瀑布，位於瀑布上游約1000公尺處，落差28公尺，寬105公尺。在瀑布下游，依次還有螺獅灘瀑布、銀鏈墜灘瀑布。此外，滴水灘、大樹岩、關腳峽等10多個瀑布，把黃果樹瀑布映襯得更加雄偉。

353

蒼山洱海是大理雄奇秀麗的自然風光的代表，有「銀蒼玉洱」之譽。

雲南大理是中國歷史文化名城之一，也是白族人民的聚居區。這裡的蒼山、洱海，是白族古老文化的搖籃，也是大理雄奇秀麗自然風光的代表。

蒼山，又名點蒼山，意為「白頭之山」，位於大理縣城西2000公尺處的洱海與漾濞江之間，是橫斷山脈中段的一座名山，終年積雪，19座山峰南北並列，聳立如屏，綿延50多公里，海拔多在3000公尺以上。主峰馬龍峰，海拔4112公尺，巍峨挺拔，山間溪流急湍，飛瀑高懸。蒼山上植物多達3000餘種，是我國植物資源的寶庫。這裡有我國特有的珍貴樹種—冷杉，大多集中在海拔3800公尺的三陽峰上，周圍並生有100多種高山杜鵑。山上出產的大理石，舉世聞名。

蒼山勝景，向以雪、雲、泉著稱。蒼山巔頂終年白雪皚皚，經夏不消。蒼山之雲，變幻無窮，多姿多彩。雲景中，最奇異的是「玉帶雲」和「望夫雲」。玉帶雲出現在夏秋之交，飄帶似的白雲橫束在蒼翠的山腰，竟日不散。按照白族農諺所言，玉帶雲是豐收的預兆。望夫雲則出現在萬里無雲的冬春季節，它一出現，就預示著蒼山將有暴風刮向洱海。傳說，它是南詔公主阿鳳的化身，因情人阿龍被兇狠的父王勾結羅荃法師打沉海底，死於洱海，所以阿鳳化作一朵望夫雲，永世飄浮在蒼山之頂，盼夫歸來。因此她一出現，便要翻江倒海。在海拔3800公尺以上的蒼山頂上，還有不少原始森林和高山冰磧湖泊，其中著名的有黃龍潭、黑龍潭、洗馬潭等；更有18條溪水懸流飛瀑，飛奔於峰巒之間，下瀉東流，溪水清澈，四季不絕，充實洱海，點綴蒼山。

洱海是一個風光明媚的高原湖泊，古稱葉榆水、昆彌川、西洱河等，位於大理縣城東約2000公尺，因形似人耳、風浪大如海而得名。其南北長約40公里，東西平均寬為5000～6000公尺，平均水深12公尺。

洱海形成於距今約12000年前的大理冰期。當時，在大理附近發生了一次強烈地震，地谷斷裂為一個大的內陸盆地，而後聚水成湖。洱海地區因受沿橫斷山脈北上的孟加拉灣海洋風的侵襲，

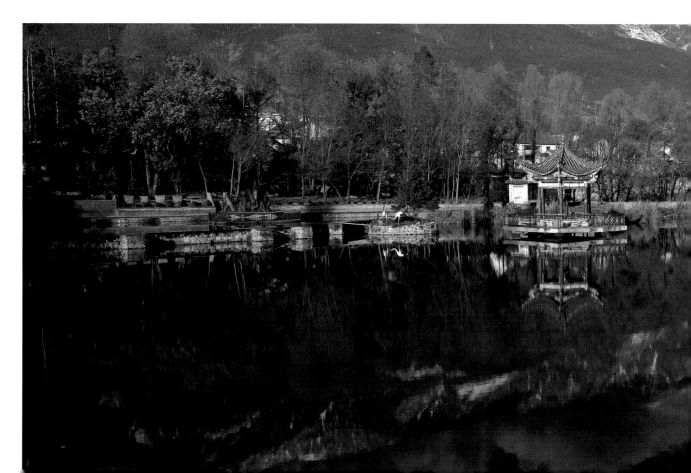

下關、大理一帶經常颱風，所以湖面多浪，一遇大風，波濤洶湧，呈現出「海」的幻覺。

洱海地區是南北氣流輻合的地帶，氣候溫暖，年平均氣溫為15℃～16℃，所以湖水從不結冰。其湖泊水源主要靠河流補給，從北面入湖的有彌苴河、羅汁河、永安省，從南面入湖的有波羅江，西面有蒼山十八溪入湖。湖水在下關經西洱河向西南流入漾濞江，再轉南注入瀾滄江。西洱河兩岸被切割成深峽，水流湍急，蘊藏著極為豐富的水力資源。

洱海中最大的島嶼－金梭島，長約2000公尺，中部略低而窄，是個良好的避風港灣。置身於此，整個蒼山洱海的壯麗風光盡收眼底。金梭島北有一座秀麗的小島，建有觀音閣，有「小普

洱海中的月亮倒影，與蒼山雪峰在海中的倒影交疊，狀似滿月。

陀」之稱。洱海東北方向還有群鳥棲息的赤文島。整個洱海，風姿萬千多變，從不同角度觀望，會有不同的美感。

洱海素有「四洲、三島、五湖、九曲」之勝。四洲即赤鼻洲、大賢洲、鴛鴦洲和馬洲；三島是金梭島、赤文島和玉兒島；五湖為太平湖、蓮花湖、星湖、神湖和潃湖；九曲多在湖的東岸。洱海湖水碧綠，波光粼粼，與西岸蒼山積雪相輝映，構成一幅清新秀麗的大理風光畫，故有「銀蒼玉洱」之譽。洱海盆地「風、花、雪、月」四大奇景享譽中外，這四大奇景系指：下關的風，大理的花，蒼山的雪和洱海的月。

每逢農曆十七至二十日，洱海中稍缺的月亮倒影，與蒼山雪峰在海中的倒影交疊，仍似滿

月，這就是「洱海月」。相傳，月宮裡的七公主思慕人間美景，來到洱海，愛上漁民青年段岸黑，結成連理。七公主為幫洱海漁民多打魚，把自己從月宮帶來的寶鏡沉入洱海，照見海中的魚群。從此，魚打得多了，漁民都過上了好日子。後來，寶鏡變成了月亮，永遠在洱海中放射著光芒。

洱海的魚類資源豐富，常見的有弓魚、鯽魚、鯉魚和細鱗魚等，年水產量約為100萬公斤。弓魚體形瘦長，鱗細肉嫩，在當地有「魚魁」之稱，但資源已遭嚴重破壞，目前無產量可言。

洱海周圍至今還保存著唐宋時南詔、大理國的許多文物古跡和勝景，如南詔避暑宮遺址、太和城遺址、崇聖寺三塔、蝴蝶泉、洱海公園等。

蒼山洱海秀美的湖光山色，崇聖寺三塔古老的文化遺韻，使得大理充滿著迷人的魅力。

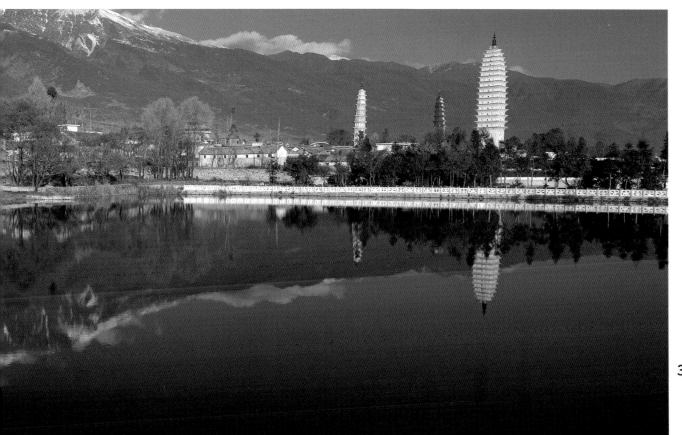

西雙版納是個繁榮的生物世界，被譽爲「植物王國皇冠上的綠寶石」。

西雙版納位於雲南南部，地處橫斷山脈南端，地勢北高南低，海拔多在1000公尺左右，山地河谷間鑲嵌著許多大大小小的盆地。因其北面有高山作屏障，擋住了寒流，南面又受印度洋季風影響，故終年溫暖濕潤，冬春無寒潮大風，夏季無颱風暴雨，屬熱帶、亞熱帶氣候，自然環境得天獨厚，是個繁榮的生物世界，被植物學家譽爲「植物王國皇冠上的綠寶石」。

這裡的樹林與內地常見的森林大不一樣，不論高大的喬木還是矮小的灌木，樹上樹下，大都攀附著藤條。在密密的原始森林裡，古木參天，長藤相纏，野生植物和樹種多達幾千種。在這裡，樹木大體分爲3個層次：第一層次爲高大挺拔的喬木，最高的

西雙版納是熱帶瓜果之鄉，成熟的瓜果散發著誘人的芳香。

望天樹達六、七十公尺，白頭、毛麻楝、榆樹、龍腦香等高達四、五十公尺；第二層次爲高約20公尺左右的喬木，冠幅寬闊，婆娑多姿，由於吸收不到充分的陽光，枝椏自動脫落，但生長很快，如團花樹，又叫速生樹，七、八年即可成材；第三層次是森林中的「矮子」，如栗樹、棕櫚、杉樹等，一般不到5公尺，這類樹在森林裡遍處都是。

西雙版納自然保護區原始森林生長完好，列入國家第一批重點保護的珍稀、瀕危、漸危植物達5000種，如望天樹、四藪木、樹蕨等，占全國重點保護植物的15%。保護區內，熱帶雨林奇麗多姿，桫欏、雲南蘇鐵等孑遺種植物生長其間，它們在第三紀前後

西雙版納是熱帶植物的「王國」，各種熱帶雨林景觀是這裡獨特的自然風景線。

生成、發展起來，經過滄桑巨變，至今仍然倖存，有著「活化石」之稱。

在一些千年老樹身上，還形成了「獨樹成林」的奇觀。一些絞殺植物把老樹纏繞其中，使其慢慢變成朽木，它們雖不與望天樹爭高，但拼命伸展枝杈，在主幹和支幹上生長根鬚，再紮入泥土，於是，一棵樹便成了一片樹林。 一些棕櫚科植物、蕨類植物、葉片大得像簸箕的海芋和名貴蘭花、寄生花等奇花異卉，也生長在這陰暗潮濕的林下。

一些絞殺植物把老樹纏繞其中，使其慢慢變成朽木。

西雙版納的高等植物有近5000種，占全國3萬多種高等植物的1/6，是名副其實的「植物王國」。這裡有世界上木質最重的黑黃檀木，有木質最輕的輕木，有巨大的茶樹王、猛養象樹、板根大王四藪木以及林中毒王箭毒木，這種箭毒木是自然界中毒性最大的樹木之一，傣家人稱它為「埋廣」，用此樹汁塗在箭頭上，野獸頃刻斃命，因此又叫「見血封喉」。此外，還有會流血的龍血樹，會儲水的儲水藤，會下雨的雨樹，會變味的神秘果，葉徑直達2公尺、當今世界最大的水生植物王蓮，一些附生植物還在喬木或油棕樹上開幾十或上百種花，形成有趣的「樹上植物園」。

「樹上植物園」在當地被稱為「空中花園」，是亞熱帶花卉中的一大奇觀。在熱帶雨林中，附生植物種類繁多，往往幾十、上百種地附生在古樹上，而古樹濃密的枝葉遮住了它們，人們只有在

高高的望天樹上才能一睹其芳姿。這些植物像地面上的花園那樣，開著萬紫千紅的鮮花。其中，惹人喜愛的吊蘭花，花兒美而香，喜陰怕曬，細小嬌嫩的根鬚無需多少泥土，便在潮濕的雨林中、在別的樹木上繁衍後代。這樣的「花園」不用人工培育，卻組合得自然、精巧、別致。金釵石斛、柱葉萬達蘭、虎頭蘭、流蘇貝母蘭、金石斛、密花石仙桃等，開放時都絢麗多姿，美麗的花朵，懸掛於它們附生的樹幹、枝間，即使老樹枯死，它們也依然花紅葉茂。

西雙版納還有為數眾多的動物，其中鳥類400多種，魚類100多種，兩棲動物32種，野獸62種，爬行類動物多種，是全國有名的「動物王國」，動物種類和數量都居全國首位，密密的森林就是孔雀、懶猴、葉猴、飛狐、金雞、黑靈貓、大竹鼠、犀鳥以及大象、野牛、大熊和珍貴長臂猿的樂園。

野象是受到保護的動物，喜群居，少則三、五頭，多則二、三十頭。每一象群都有自己固定的活動區域，超越界限就會引起激烈的爭鬥。但隨著森林覆蓋面積的減少，失敗的象群想要另找地盤，已不太容易了。目前，棲息和活動在西雙版納密林中的野象有240頭左右，主要集中在野象谷地區，這裡是西雙版納的一個熱帶森林公園，野象成群，有時幾群野象同時出現於溝谷，相互驅趕的吼聲此起彼伏。野象谷所處之地，是一個野象出沒和飲水的「象塘」，因在這裡定期投入食鹽和種植野象喜食的植物，並實施了誘引和保護措施，於是出現

西雙版納為多種鳥類提供了棲息繁衍的優越條件，羽色豔麗的太陽鳥就是森林中的「常客」。

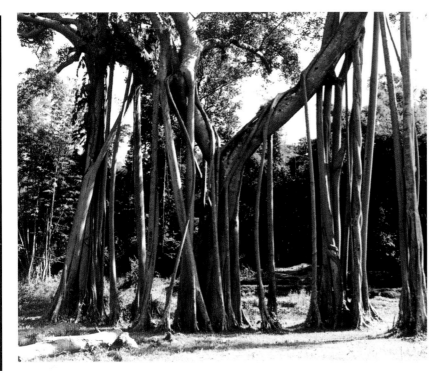

在谷地中的野象越來越多，成為西雙版納一道神秘優美的自然風景線。

象群的鄰居是野牛群，它們是森林裡的龐然大物。密林中，大概棲息著700餘頭野牛，它們在受到威脅時，會不顧一切地橫衝直撞，所經之處樹倒蔓斷，在樹林中闖出一條路來。

懶猴是一種夜行動物，白天伏在樹椏上或樹洞裡。長臂猿則生活在猛臘的自然保護區裡，有著與人類接近的親緣關係，它們往往三到五隻組成一個小家庭，長期在原始森林的大樹上繁衍生息。目前，猛臘自然保護區內的長臂猿約有18群74隻。

在西雙版納，各種鳥類多達427種，占全國鳥類的1/3。由於這裡山多、林多，植被類型多樣，多無嚴寒，非常適合鳥類生存和候鳥越多，因而吸引了眾多

> 各種彩蝶在西雙版納這個植物王國裡，生活得逍遙自在，好不悠閒。

莖杆粗壯的高山榕（大青樹），從樹枝上生出許多氣根縈入土中，長成一根根樹幹狀的支柱，形成「獨木成林」的景觀。

的「鳥族成員」，其中，綠孔雀、鍾情鳥（犀鳥）、白鷳、鷓鴣等都十分有名。

春天，西雙版納還有一種有趣的魚兒「趕擺」（集會）現象，各種魚兒從江水中湧向河口，聚集在一起，擺動的魚尾攪得水花四濺，不時露出黑脊背或白肚皮。其實，這些魚兒並非是「趕擺」，而是來到溫暖的淺河床上借床產卵、繁殖後代，一旦任務完成，它們便順河而下，重又回歸瀾滄江底了。

瀾滄江邊，時常還可看到一群群白花、黑花、粉紅的彩蝶，它們各種各樣、大小不一。這些生長在有水林泉邊的亞熱帶彩蝶，在西雙版納這個植物王國

裡，生活得逍遙自在，蛺蝶、絹蝶、蜆蝶和小灰蝶嬉戲輕舞，好不悠閒。由於瀾滄江邊氣溫高，濕氣大，枝葉易腐爛，而這都是蝴蝶最喜食的，因而瀾滄江邊的蝴蝶多於別處。

西雙版納自然保護區按結構分為5片，各片因其所處地理位置不同、地形條件各異，所以各自的生物特點不盡相同，保護重點也各具特色。

小猛養自然保護區，總面積1000平方公里，位於景洪縣和猛臘縣的北部、瀾滄江東岸。區內有熱帶山地雨林、季雨林、常綠櫟林和熱帶竹林等植被類型，熱帶經濟用材樹種特別多樣，主要有絨毛香龍眼、千果欖仁、毛麻楝、雲南石梓和木蓮等100多種，藥用植物也相當豐富，動物種類

熱帶雨林中的絞殺植物，緊緊纏繞在喬木的主幹上，直至將附主摧殘致死。

繁多，價值極高。

猛侖自然保護區，面積100平方公里。區內最著名的當數石灰岩山上的雨林，奇峰怪石與雨林相間，十分美麗。這裡的珍貴植物有青龍眼、團花樹、風吹楠、小花龍血樹、龍果等，動物情況與小猛養保護區相似。猛侖植物園，又名中科院西雙版納熱帶植物園，位於猛臘縣的猛侖鎮葫蘆島上，熱帶植物達2500多種，由我國著名植物學家、熱帶植物研究的開拓者蔡希陶教授倡導所建。植物園內，有許多供觀賞的樹林和樹木，如龍腦香林、外引植物林、芳香植物林、裸子植物林、百竹園等，此外，還有滇南珍稀瀕危植物林，稱得上是西雙版納熱帶植物景觀的薈萃和縮影。

猛臘自然保護區，是熱帶的北緣，區內有望天樹的單優群落，由多種珍稀樹種組成，諸如版納青梅、白欖、肉豆蔻、大果人面子等。林內的動物多以大型動物為主，如亞洲象、印支虎等。

1958年國家建立的西雙版納自然保護區僅由以上3片組成，以後又新闢2片。其一是猛海縣中部的曼槁自然保護區，主要保護山地季風常綠闊葉林，名貴樹種有雲南樟、楠木、紅椎櫟、印度椿和箭毒木等；其二是分佈在雲南省最南部的尚勇自然保護區，主要保護溝谷雨林和山地季雨林。

景真八角亭是西雙版納的重要文物，位於景真一個名叫景代的傣寨後山上。亭子西面是清波蕩漾的景真湖。八角亭是一座建在山丘頂部的佛亭，為八角磚木結構，亭高21公尺，有31個面，32個角，牆面上31幅由象、獅、虎等組成的浮雕頗像一組畫廊。亭外壁鑲嵌著鏡子和彩色玻璃。八個亭角上都塑有金雞、鳳凰和色彩鮮豔的異卉奇葩雕刻。亭最頂端是蓮花華蓋及風鈴。這造型精美的佛亭，就掩映在枝繁葉茂的百年菩提樹下。

西雙版納氣候炎熱，潮濕多雨，因而也形成了當地獨特的民居風格—竹樓。這種幹欄式竹樓具備了鮮明的民族風格和地理特點，傣族、哈尼族、基諾族和部分其他少數民族，住的都是這樣的民居。

按傣語的音譯，竹樓是「鳳凰展翅」的意思。這種兩層的高腳竹樓，稱得上是傣家造型藝術的佳作。除房頂，柱子、椽子、樓板、樓梯全是竹子製作。每座竹樓至少由16根柱子支撐，外形像一頂巨大的帳篷支在高柱上。

西雙版納因有豐富的植物和茂密的森林，成為亞洲象的喜居之地，它們在這裡可以自由自在地生活。

山清、水秀、洞奇、石美，「桂林山水甲天下」。

桂林，是我國久負盛名的旅遊勝地，也是世界著名的風景遊覽城市。這裡挺拔秀麗的群峰，清澈明淨的流水，玲瓏瑰麗的洞府，奇異俊美的石頭，使之成為中國七大旅遊重點城市之一，自古就有「桂林山水甲天下」之說。

桂林秀在山峰，奇在岩洞，伴以澄碧的綠水，更顯得嫵媚多姿。桂林山水，具有「山清、水秀、洞奇、石美」之絕。

桂林的山，多為平地拔起，旁無緣延，千姿百態。有的似鷺鳥展翅飛翔，有的如伸頸搏擊的鬥雞，有的像賓士的駿馬，有的像蹲踞山坡上的雄獅，有的如尖尖春筍，有的似寶塔入雲，有的酷似書生靜讀，還有的宛若行路老翁……其中著名的有獨秀峰、疊彩山、伏波山、駱駝山、象鼻山等，宋人范成大稱：「桂山之奇，宜為天下第一。」

獨秀峰，又名紫金山，位於桂林市中心，是桂林的一座主山。它平地拔起，孤峰矗立，四壁如削，挺拔秀麗。從西麓登山，可拾級而上，至允升門，經小謝亭遺址，直指南天門，共306級，即到達山頂。縱目眺望，峰林四立，雲山重疊，桂林全城浮現眼底。山東麓的讀書岩，是宋詩人顏延之經常讀書的地方。山東北麓有湧泉，鑿月牙池，建有橋亭，景色清麗。月牙池與白龍池、聖母池、春濤池並稱為桂林「四大名池」。獨秀峰有歷代石刻108件，在東側絕壁上，有馳名的特大榜書：清代黃國材的「南天一柱」、張祥河的「紫袍金帶」，均為石刻巨作。耆英的「介然獨立」已被鑿毀。由宋代學者王正功最先書寫的「桂林山水甲天下」名句，就刻在峰麓石壁上。

疊彩山，又名桂山、風洞山，位於城北的灕江西畔，包括仙鶴、明月二峰及四望、於越二山。山色秀麗，山層橫斷，重重相疊。山南麓有登山古道，數十級可至疊彩亭，亭東的小山為於越山，山頂有於越亭，在此眺望灕江美景，歷歷在目。亭西為四

> 桂林秀在山峰，奇在岩洞，伴以澄碧的綠水，更顯得嫵媚多姿。

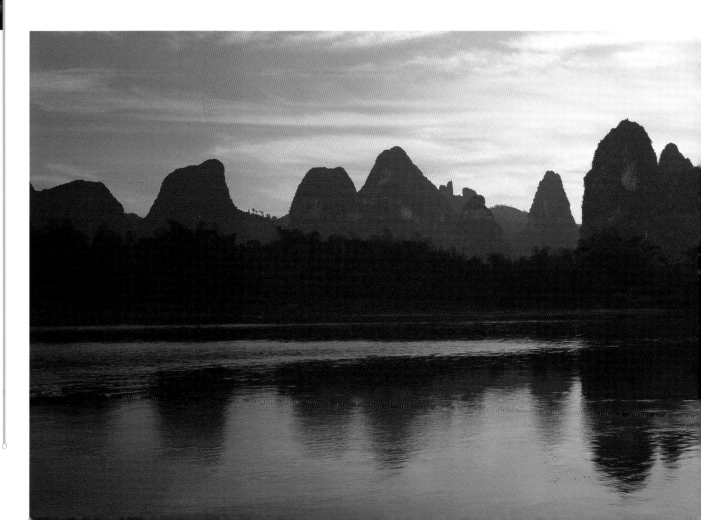

望山，山旁巨石上有明人鐫刻的「江山會景處」5個大字。再往西就是仙鶴峰，明月主峰峙立其東。明月峰上的風洞，為疊彩山著名勝境。洞略似葫蘆形，南北對穿，僅能過人，前後寬敞如廳，前有疊彩岩，後有北牖洞，四季有風，清幽別致。穿過風洞，即達明月峰頂，可領略「天外奇峰排玉筍，山如碧玉水清羅」的奇觀。

伏波山在桂林市區東伏波門外灕江邊，與獨秀峰東西比肩並立。它孤峰挺秀，西著陸地，東枕灕江，遇阻江流，形成深潭，素有「伏波勝境」之稱。灕江水流到這裡，被伏波山擋住，形成巨大的旋流，回復盤旋，再轉折向南流去，伏波山因此得名。

在灕江岸邊還有一試劍石，「懸空而下，狀若浮柱」。據說漢

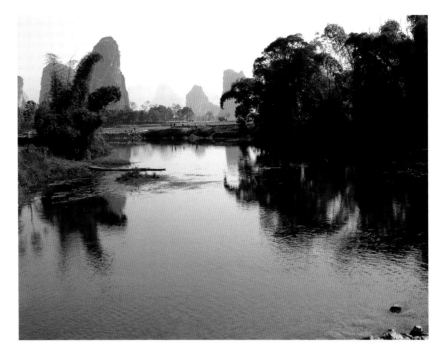

代馬援老年請纓戍邊，被封為伏波將軍。竹遲國君遣使來桂打探虛實，馬援親陪使臣遊覽，至還珠洞，見臨江一石，兩圍粗細，上接山石，下連石台，足有一丈多高，馬援由隨從手裡取過寶

「幾程灕水曲，萬點桂山尖」，雨後的灕江，山色空濛，彌漫四合。

「人在江中游，如在畫中行」，山環水抱的桂林，如詩如畫。

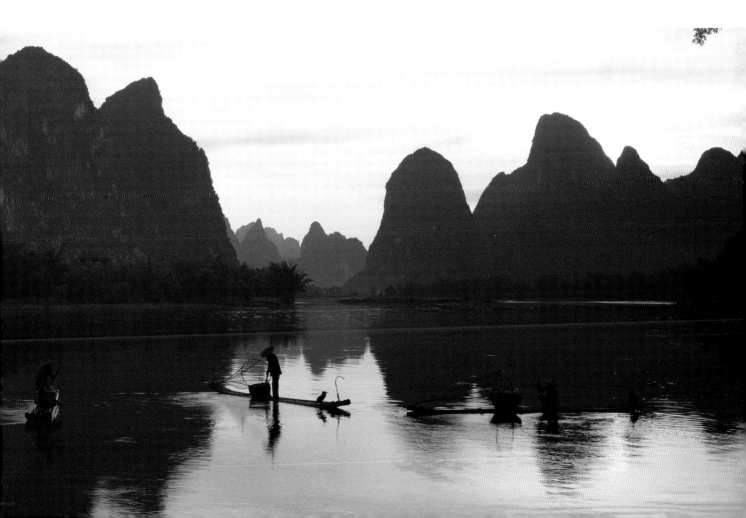

世界自然奇觀‧中國

桂林的山，多伴隨著清澈的流水，江水蜿蜒，微波不興。由桂林至陽朔一段，更是峰巒疊秀，碧水如鏡，青山浮水，猶如錦畫。

劍，揮臂砍去，一道白光閃過，石柱已被連根斬斷。使臣見他尚有如此神力，次日便要議和，馬援要他兵退一箭之地。使臣自忖桂林四周皆山，縱千鈞之力，能射多遠？就連連答應。豈料馬援站在伏波山下，向南一箭射去，那箭呼呼生風，直穿鬥雞山、奇峰山、月亮山，落在南疆白茅嶺下。使臣大驚失色，連忙簽字畫押，打道回府。至今，遊人見到鬥雞、奇峰、月亮三山皆有南北貫穿的大洞，且連成一線，無不交口稱奇。

駱駝山，坐落在七星公園內，它是一座拔地而起、無偶相伴的孤峰，山峰酷似一頭伏地的單峰駱駝。細看駱駝山，又覺得它像一把酒壺，過去它曾被叫作「酒壺山」，「壺山」兩個大字至今還刻在南邊的山壁上。

象鼻山，又名象山，在桂林市內桃花江和灕江匯流處，山狀似巨象伸鼻吸水，生動逼真，是桂林山水的代表，也是桂林的城徽和標誌。那垂河的象鼻和象腿之間，有一個溜圓的大洞，高約10公尺，灕江水穿洞而過，水中倒影宛如一輪浮江的滿月，故名「水月洞」，譽稱「象山水月」，再與隔江穿山月岩的那輪「天上明月」相照，形成「灕江雙月」。象鼻山西麓有登山盤曲山道。山頂平展，北端有明代的普賢塔，為喇嘛式實心磚塔，通高13.6公尺，塔基為雙層八角形須彌座，塔身為圓寶瓶形，粗壯樸拙，北壁嵌青石線雕「南無普賢菩薩」造像，塔因此而得名。塔頂為圓形傘蓋，兩圈相輪托以寶珠。因塔聳立山頂，頗似劍柄，所以也叫劍柄塔。

桂林無山不洞，無洞不奇，七星岩、蘆笛岩都是久已馳名的「大自然藝術之宮」。

七星岩在桂林七星公園普陀山西麓山腰，因這裡的七座山峰而得名。普陀山的四個山峰排列像鬥杓，月牙山的三個山峰排列像鬥柄，兩山連在一起形如北斗

七星。七星岩原是一段地下河道，地殼上升後，河道露出地面，成爲岩洞。

玲瓏奇幻的蘆笛岩溶洞是桂林的另一美景，位於桂林西北郊光明山腰。岩口面向西南，高出地面27公尺，是個袋狀岩洞，長約550公尺，最寬處約90公尺。洞口周圍依山勢已建起了亭臺樓閣，天橋飛架峰間，昔日的天塹變通途，氣勢頗爲壯觀。

桂林的水，清澈碧透，山水相依，穿城過鎮，主要水域有灕江、桃花江和榕杉湖。

灕江又名桂江，發源於廣西和湖南省交界的越城嶺。自古有湘江和灕江同源之說，兩江的取名，就是取「相灕」之意，在這二字旁加「水」部，北去的稱湘江，南流的就叫作灕江。但據今人考察，湘灕並非同源。湘江發源於海陽山，而灕江的源頭則在苗兒山。灕江在整個流程中，群

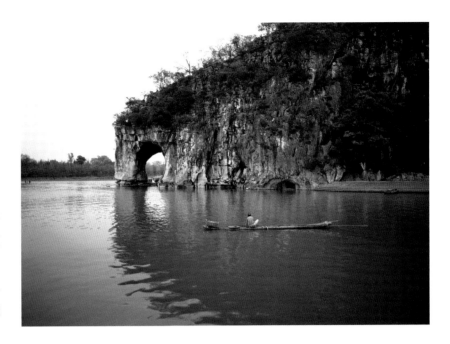

山環抱，奇峰夾岸，特別是桂林至陽朔83公里的水程，更是山秀水媚。

桂林山水的最後「一絕」即爲「山石獻奇觀」。桂林一帶的石山上，石塊、石林奇形怪狀，有「龍頭石林」、「鴨子石林」、「普陀石林」、「芙蓉石」、「天柱石」、「飛來石」、「翠屏石」

等。

桂林的山，不但秀麗挺拔，而且形狀奇異，千姿百態，著名的象鼻山就是其中的代表，酷似巨象，俯首垂飲。

桂林爲典型的岩溶孤峰平原地貌，山多爲平地拔起，奇峰羅列，宛如一個巨大的峰林世界。

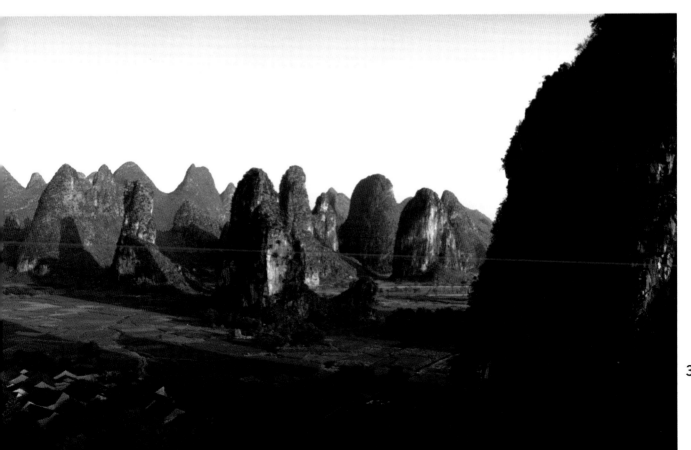

樂業天坑群是目前為止發現的世界第一大天坑群，是一個「世界岩溶勝地」和「天坑博物館」。

「天坑」是一種喀斯特地形獨有的地質景觀－喀斯特溶洞，是一種世界罕見的地質奇觀，形成於6500萬年前，形如一個巨大的漏斗，在我國首次發現於重慶奉節縣。廣西樂業縣境內的樂業天坑群分佈在一個龐大的地下河－百朗地下河系統中游段的峰叢區，個體形態多樣，出現的地段部位各異，坑底層狀特性明顯。

天坑四周皆被刀削似的絕壁所圍，形成一個巨大的豎井，底部是人類從未涉足過的原始森林，並有地下河相通。森林中有大量珍貴的動植物品種。其地下原始森林面積為世界第一，深度居世界第二，容積居世界第三，具有極高的科研價值。

樂業天坑是一個「世界岩溶勝地」和「天坑博物館」。現已發現的樂業天坑群包括大石圍、白洞、風岩洞、穿洞、大槽、黃洞、天星洞等20多個天坑。經過對其中15個洞的深度、面積、坡度、植被進行測量，深度超過230公尺的天坑就有9個。這是到目前為止發現的世界第一大天坑群！

大石圍天坑是樂業天坑群中最大、最神奇的一個，深613公尺，東西走向長600公尺，南北走向寬420公尺，容積6700萬立方公尺，底部原始森林面積9.6萬平方公尺。其名稱的由來，是因為巨

仰視黃洞天坑，坑口叢林密佈，鬱鬱蔥蔥。

洞四周都被刀削一樣的懸崖峭壁所包圍，所以當地群眾形象地稱之爲「大石圍」。

大石圍天坑奇特險峻，東西兩面各爲高聳的山峰，兩峰呈犄角對峙，像張開的雞嘴，遠眺大石圍，整個洞口猶如雄雞引頸對天長啼。洞的底部生長著極其繁茂、鬱鬱蔥蔥的原始森林。在這片森林中，生長著比桫欏更古老的短腸蕨、冷杉、血淚藤等珍稀植物以及七葉一枝花、岩黃連、七姊妹等珍貴中草藥和直徑達1公尺以上的參天大樹。此外，在大石圍底部還連著兩條地下暗河。在暗河中有罕見的盲魚，它們身體透明，連消化道都可以看見，眼睛已嚴重退化，只留下一個小黑點，但觸角很發達。兩條地下暗河的河水，一冷一暖，溫度相差5℃，十分奇特。另外，在大石圍天坑底部，還發現了神秘的洞穴動物─中國溪蟹和張氏幽靈蜘蛛。

大石圍天坑是世界上唯一集坑底原始森林、珍稀動植物、獨特溶洞和地下河於一體的巨型天坑，是一個不可多得的物種基因庫。

在樂業天坑群中，有一個「冒氣洞」─穿洞天坑，它比大石圍小，但也有345公尺深。這個天坑，洞中有洞，並且不停地冒氣；洞中洞互相連接，曲徑通幽；底部遍佈透亮的石豆芽，洞中靈芝狀的鐘乳石隨處可見，美不勝收。在冒氣洞中，有一種奇特的現象：每到正午時分，陽

> 一邊洞口出氣，一邊洞口吸氣，形成不可思議的自然界呼吸奇觀。

光直射洞底，形成一條光柱，洞口周圍的樹枝便會搖動起來，飄落的樹葉非但不會掉入洞口，反而會浮在空中。據專家分析，冒氣洞原來應該是個流水的通道，上面的水流下來，下部不斷擴大，久而久之，就形成了現在上面的洞口只有幾公尺大，而到了下部卻空達上百公尺的形狀。洞裡溫度相對外面較高的氣流從這種形狀特殊的洞中冒出，就會導致洞中產生強白色氣流，因此，當樹葉落下時，便會出現懸浮的奇怪景象。

同樣有著冒氣現象的還有白洞天坑，它除與其他天坑一樣具有坑底原始森林和地下暗河外，還與天星冒氣洞相通，一邊洞口出氣，一邊洞口吸氣，形成不可思議的自然界呼吸奇觀。從洞口冒出的白煙，在幾百公尺外都能看見，著實令人驚歎。

在樂業天坑群中，白洞天坑可以說是秀美、玲瓏型的代表，它雖沒有大石圍天坑那樣博大雄偉，但垂直高度也有312公尺，底

大槽天坑附近的牙石林，是喀斯特岩溶地貌在石山地區的一種特殊表現。在這裡，生長著一些特殊的植被，並且發現了珍稀的動物化石。

部也是一片繁茂的原始森林。它與天星冒氣洞石圍有洞穴相通，穿過白洞的地下洞穴，便能遠遠看見天星冒氣洞垂下的幾百公尺光柱，十分壯觀。洞中鐘乳石千姿百態，在洞底行走，不用手電筒等輔助燈光，景物都能看得一清二楚，這也是「白洞」名稱的由來。

白洞天坑的另一奇景便是「洞中有山」。由於岩壁常年不斷地坍塌，在洞底堆起了一座100多公尺高的亂石山，石山的西邊，陡然下切，從一個深不可測的巨人洞穴中蒸騰出迷霧。在這裡，能聽到地下河喧囂的水聲，但卻看不到水，更爲白洞天坑增添了一絲神秘的色彩。

在白洞天坑底部，有一片面積達500多平方公尺的方竹林，除了竹子是方形外，竹節四周還長滿了兩三釐米長的竹刺，極爲罕見。

熊家洞和黃洞是樂業天坑群

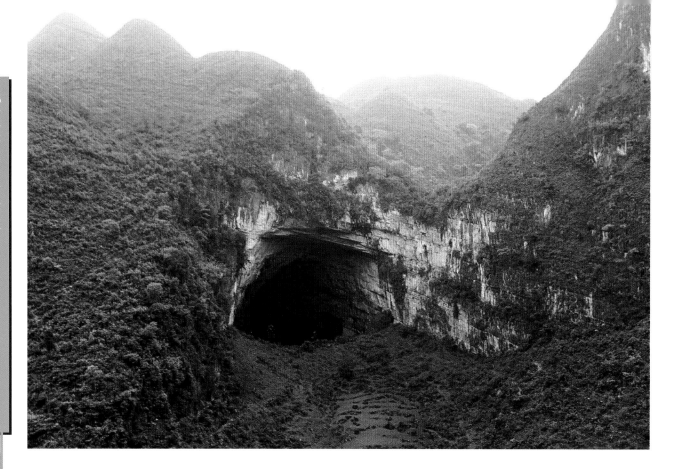

中景致獨特的代表。熊家洞長2800公尺。洞中最大的特色是有國內十分罕見的地盾（溶洞化學沉積物名稱），用手敲打，可發出悅耳的聲音。洞中還有一個先人放置的木槽，如今被一層厚厚的、晶瑩剔透的岩溶所包繞，成爲獨一無二的景觀。

黃洞不但坑底有植被，就連坑口周圍也是叢林密佈，鬱鬱蔥蔥。但周圍山坡和洞口周邊峰叢地段的林木、植物群落與洞中有明顯的差別，周圍山坡的林木以細葉雲南松爲主，洞頂周邊峰叢地段以耐幹熱的麻櫟、栓皮櫟、白櫟、青岡櫟、滇潤楠、細葉雲南松等針葉、闊葉常綠、落葉混交林爲主，而洞裡則以喜濕的常綠闊葉林爲主，如仟豆（砍頭樹）、德氏鴨腳木、破布葉、光英紅豆、大果木薑子、倒吊毛等，其中一些樹木具有明顯熱帶樹種特徵的巨大板根。洞中藤本植物極爲茂盛，在林級地段還有成片的野芭蕉和野芋等。

風岩洞天坑的周圍叢林環抱，陰風怒號，黑黝黝不見洞底。2000年10月，中英聯合探險隊前往探險，借助SRT吊繩下降300多公尺，仍看不到坑底。因其陰森神秘，被探險者列爲恐怖型天坑。

在樂業天坑群中，還有一條長四、五百公尺的化石長廊和兩個化石洞。在這條化石長廊上，科學家們找到了傳說中的沉積地質化石剖面。其中，大部分爲2.5億年前生活在海洋中的腔腸動物化石，從而證實了華南一帶過去曾是一片汪洋。在化石洞中，則埋藏著多種脊椎動物化石，經鑒定，已確認有大熊貓的頭骨化石、劍齒象

> 天坑的周圍叢林環抱，陰風怒號，黑黝黝不見洞底。

和犀牛化石等，說明樂業縣在幾萬年前曾經是溫暖潮濕的地方，樂業溶洞群對保存化石起到了特殊作用。

此外，樂業天坑群還是一個珍稀動植物的天堂。在大石圍天坑附近生長一種稀有蘭花，這種蘭花有兩大特點：一是花色爲淡綠色，極爲罕見；二是花朵的形狀適於小蟲躲藏。在白洞天坑的底部，有根系長達3公尺的珍貴樹種—木蓮樹。在黃洞，有具抗癌作用的植物三節杪。在深250公尺的燕子洞天坑，有一種奇特的杉樹，其葉片竟然垂直長出，像展翅欲飛的風箏。在一些天坑的洞底，還生活著一些珍稀動物。

天坑群附近的布柳河，也是樂業喀斯特地貌的一個重要組成部分。這條河人跡罕至，兩岸重

在樂業縣秧林村俯瞰大槽天坑，坑口直徑約300公尺，坑底通向地下暗河。

巒疊嶂，生長著茂盛的熱帶雨林。河上有一座奇妙的天然巨石飛橋－仙人橋，橋面厚度78公尺，橋身跨度177公尺，離水面空間約80公尺，這是目前我國喀斯特地貌中最爲獨特的構造。

構成天坑群另一獨特地貌的是百朗大峽谷，它距大石圍約20公里，峽谷長4000公尺，谷中古樹繁茂，兩邊1000多公尺高的山峰石壁緊夾一線藍天。崖壁洞穴中有古崖葬遺址，還有千奇百怪的鐘乳石和一些生物化石。

百朗大峽谷是一種世界上少有的地質奇觀－盲谷型岩溶森林

大峽谷，亦稱「盲谷」。峽谷底部有一條2000公尺長的地表河，河水在谷底流入地下，地表河變爲伏流，然後匯入峽谷北面的百朗地下河，再流出地表。峽谷兩岸全是連綿不斷的垂直陡崖，北面出口處是古代有名的金鎖關。峽谷最北端有兩個洞穴，東爲正在發育的百朗地下河出口洞穴，西爲幹洞，洞頂、洞壁佈滿已被膠結的地下河礫石，是一個極爲罕見的「化石」洞穴，其時代較百朗地下河出口洞穴要遙遠得多。

目前我國發現的最大的地下

大廳－「地宮」和最大的「蓮花盆」，也隱藏在樂業天坑群中。在大槽天坑內發現的地宮長約400公尺、寬約200公尺、高約200公尺，宮頂離地面只有20公尺，宮內不但特別大，而且四壁佈滿海洋生物化石，景象十分壯觀。此外，在羅妹洞內有一個長9公尺、寬4.44公尺的巨大蓮花盆，爲世界之最。

仙人橋是布柳河上的天然石拱橋。它的形成是由於河谷在這裡形成一個曲流，隨著地殼的抬升，河水從曲流中間穿過，不斷沖刷石灰岩質坡面，而地下溶洞洞頂在重力作用下不斷崩塌，最終形成了如此奇特的構造。

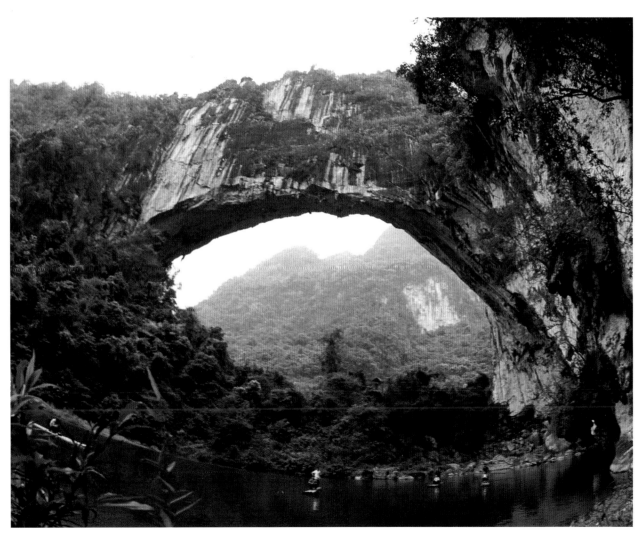

西藏阿里以「世界屋脊的屋脊」著稱，地形獨特，山水險峻多姿，氣勢磅礡。

阿里地區位於西藏西部，東與日喀則和那曲地區連接，西南分別與尼泊爾、印度和喀什米爾地區為鄰，西北與新疆接壤，面積31萬平方公里。阿里地區以「世界屋脊的屋脊」著稱，平均海拔4500公尺以上。

阿里地區地形獨特，山水險峻多姿，氣勢磅礡。這裡有巨大美麗的雪山、湖泊和寬闊的草原，這裡亦有各種高原珍稀動物和名貴植物，自然資源豐富而獨特。

神山—崗仁布欽是岡底斯山脈的主峰，海拔6656公尺，雄偉壯觀，在多種宗教中擁有神聖的地位，吸引著無數信教群眾和旅行者，虔誠的信徒更是不遠萬里、叩著長頭，用長達一年或更長的時間來朝拜它。

> 人與神、人與自然結合的精神之山、文化之山、信仰之山。

崗仁布欽，藏語意為「雪山之寶」。相傳佛祖釋迦牟尼尚在人間時，守護十方之神、諸菩薩、天神、人、阿修羅（古印度神話中的一種惡神）和天界樂師等都雲集在神山周圍，時值馬年，於是，馬年便成為崗仁布欽的本命年。據說朝聖者來此轉山一圈，可洗盡一生罪孽；轉山十圈，可在五百輪回中免下地獄之苦；轉山百圈，可在今生成佛升天；而在釋迦牟尼誕生的馬年轉山一圈，則可增加一輪十二倍的功德，相當於常年的十三圈。因此，千百年來，來此朝聖者絡繹不絕，神山已深深寓於西藏的宗教歷史文化之中，成為人與神、人與自然結合的精神之山、文化之山、信仰之山。西藏許多信教者都將崗仁布欽的圖片與佛像供奉在一起，崗仁布欽不僅是一種自然美的象徵，也成為一種信仰的象徵。

崗仁布欽山形如橄欖，直插雲霄，峰頂如七彩圓冠，周圍則如八瓣蓮花，四面環繞。神山每年的換經幡儀式，是一個聖典，通常在神山西麓舉行。這裡矗立著一根奇高無比的風馬旗柱（藏語叫「達慶」），高24公尺，直徑0.3公尺多，用帶毛的生牛皮裹著柱身。旗杆底部深埋於土中，並有許多大石塊堆在底部用以加固，另有幾根粗長的繩子將柱身向四方拉緊固定，以防狂風吹倒，繩子上纏滿了五彩經幡。旗杆頂部有個黃銅頂子。每年的藏曆4月15日，神山都要舉行神聖的換經幡儀式。屆時，來自各國的遊人、香客和來自中國各地的藏族同胞，紛紛來到神山腳下。响午時分，隨著法鈴聲響起，典禮

崗仁布欽峰在瑪旁雍錯以北，被尊為佛教聖地，為信徒朝拜巡禮之地。

便開始了。手捧哈達的主持人，緩緩走向大旗柱，人們也一起擁過去，拉著繩子，等待口令。在主持人的號令的指揮下，人們將巨大的木杆緩緩放倒在地上，眾人便蜂擁般奔向旗柱，頃刻間就將旗柱上的經幡旗搶得精光。據說，在大旗柱上掛了整整一年的經幡能消災減難，而法力最大的莫過於柱頂上的哈達、經幡和各種香料。摘下舊經幡後，要將縫好的嶄新的經幡、哈達等披掛於旗柱，之後，眾人也將各自準備的哈達等敬獻給神山的物品拴掛在旗柱上。當主持人再一次手捧哈達走向煥然一新的旗杆時，先是片刻沈默，繼而一聲令下，眾人齊心合力將旗柱半豎起來，部分人用準備好的木架將其

> 在湖中沐浴淨身，靈魂可得以洗禮，肌膚可得以潔淨。

頂住，此時大旗柱頭朝曲古寺，據說是為了讓它朝拜該寺一夜，第二天早晨它才能重新站起來。

神山周圍，分佈著紮布熱寺、曲古寺、哲熱寺和祖珠寺4個小寺，亦是朝聖者轉山必定拜祭的地方，這也是轉山的一部分。

轉山路上，本教徒沿逆時針方向轉山，與藏傳佛教徒正好相反。本教，俗稱黑教，是西藏古代盛行的一種原始宗教，最初流行於阿裡一帶，它崇奉天地、山林、水澤的神鬼精靈和自然物，重祭祀、跳神、占卜、禳解等。本教在吐蕃王朝前期占統治地位，佛教傳入西藏後，佛本之間展開了長期鬥爭，西元8世紀後，本教勢力漸衰。後本教吸收了佛教部分內容，改佛經為本經，繁衍教理

教義，發展成為定型的一個教派。崗仁布欽原為本教神山，後來佛教大師米拉日巴與本教徒那如本在此鬥法，結果佛勝本敗，神山也自此易主。

距神山不遠，是被世人稱為「聖湖」的瑪旁雍錯，它位於普蘭縣境內的崗仁布欽峰和納木那尼峰之間，海拔4588公尺，面積400多平方公里。瑪旁雍錯藏語意為「永恆不敗的玉湖」，據說是為紀念11世紀佛教戰勝當地本教所取的名字。據經書記載和佛教徒的傳說，瑪旁雍錯是世界上的「聖湖之王」，是勝樂大尊賜給人類的甘露，湖中的聖水能清洗人們心

古格王國是1000多年前一個擁有燦爛文明、盛極一時的強大王國，內亂和外敵入侵使它毀於一旦。這個昔日王朝的遺址就位於西藏阿里地區紮達縣境內。

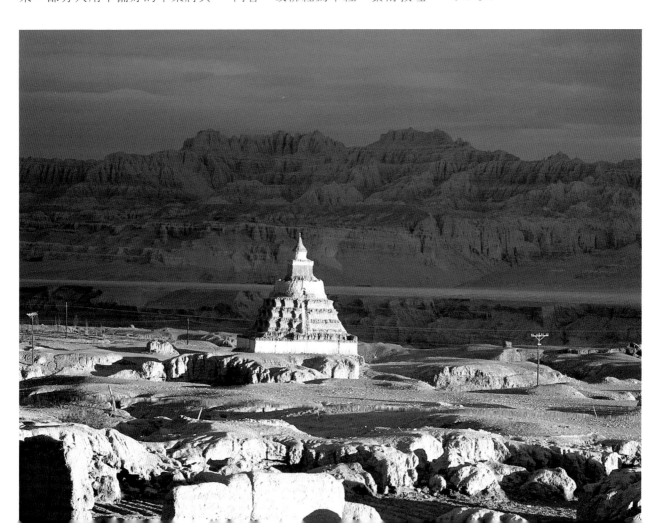

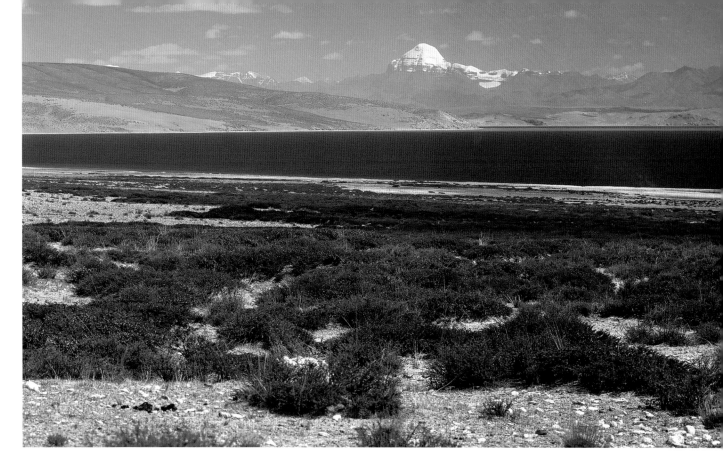

靈上的「五毒」，即貪、嗔、癡、怠、嫉。在湖中沐浴淨身，靈魂可得以洗禮，肌膚可得以潔淨，並能延年益壽。

瑪旁雍錯有「四大江水之源」之稱—東為馬泉河，南為孔雀河，西為象泉河，北為獅泉河，以天國中的馬、獅、象、孔雀四種神物命名的這四條河，分別又是南亞著名的恒河、印度河、薩特累季河和雅魯藏布江的源頭，因此，瑪旁雍錯又有「世界江河之母」的美譽。圍繞聖湖的8座寺廟，以吉烏、楚古兩寺最為有名。每個寺廟內都有很多珍貴的文物，並且伴有許多美麗的傳說。每年夏秋之間，許多虔誠的佛門子弟，扶老攜幼來瑪旁雍錯沐浴，浴後必取「聖水」回家，贈送友人。

阿里不僅有神聖的雪山、聖潔的湖水，這裡還是我國一些特有珍稀動物的樂園。長期以來，由於地域特殊和交通不便，這裡生態環境保持完好，基本呈原始狀態，僅在阿里東北部，就有數十種野生動物，其中藏野驢、金絲野犛牛、藏羚羊、盤羊等為青藏高原所特有。在這座天然動物園中，最集中、最吸引人的當屬班公湖鳥島。

鳥島位於阿里地區北部日土縣境內的班公湖上。該湖海拔4242公尺，藏語稱「錯木昂拉仁波」，意為「明媚而狹長的湖」，它東西長155公里，南北窄。班公湖是一個內陸湖，湖水由東向西依次為淡水、半鹹水、鹹水。日土縣境內的湖水以淡水為主，少部分為半淡水，湖上分佈著大大小小的島嶼，其中最著名的就是鳥島。

神聖的雪山、聖潔的湖水，是珍稀動物的樂園。

被譽為「聖湖」的瑪旁雍錯，湖水由岡底斯山上的冰雪融化而來，碧綠清澈。

鳥島面積不大，長約300公尺，寬200多公尺，島上沒有大樹，只有一些低矮的灌木，沿岸還生長著一些叫不出名字的草科植物。小島到處是石灰石碎塊，遍地是鳥糞，有些地方已堆積了厚厚的一層，鳥羽毛處處可見。大鳥、小鳥、鳥蛋無處不有，將整個小島蓋得嚴嚴實實。這裡生態環境良好，棲息在島上的鷗鳥、灰鴨等鳥禽，以湖中的魚類、水草等為食。每年春天來臨，孟加拉灣的溫暖氣流吹入阿里高原，頭年冬季從高原飛往南亞大陸避寒的鳥群又飛回島上，在此產卵，繁殖後代。因此，每年5～9月，亦是觀鳥的最好季節。

納木錯

　　納木錯藏語意為「天湖」，以優美獨特的山水風光而著稱。

　　納木錯居西藏「三大聖湖」（納木錯、羊卓雍錯和瑪旁雍錯）之首，位於拉薩西北的當雄縣和班戈縣之間，湖面海拔4718公尺，是世界上海拔最高的大湖，同時也是中國僅次於青海湖的第二大鹹水湖和西藏第一大湖，面積1940平方公里，水深33公尺以上。

　　納木錯藏語意為「天湖」，是第三紀喜馬拉雅造山運動時凹陷而成的大型構造斷陷湖，它以優美獨特的山水風光而著稱。湖中有3個島嶼，東南岸亦有伸入湖中的半島，都發育成岩溶地形，有石柱、天生橋、溶洞等自然奇觀，絢麗多姿。在湖的左側，有一座特別顯眼的銀白色雪峰，是海拔7111公尺的念青唐古喇山頂端。春暖之際，成群的野鴨飛至島上產卵育雛，為湖山增添無限生機。湖濱廣闊的草地是優良的四季牧場，綠草如茵，繁花似錦，牛羊成群。湖的周圍有野犛牛、岩羊等高原野生動物，是一個博大的天然動物園。

　　藏族人民把湖泊看成是美好、幸福的象徵，納木錯就是虔誠的佛教徒們心中的「聖湖」。

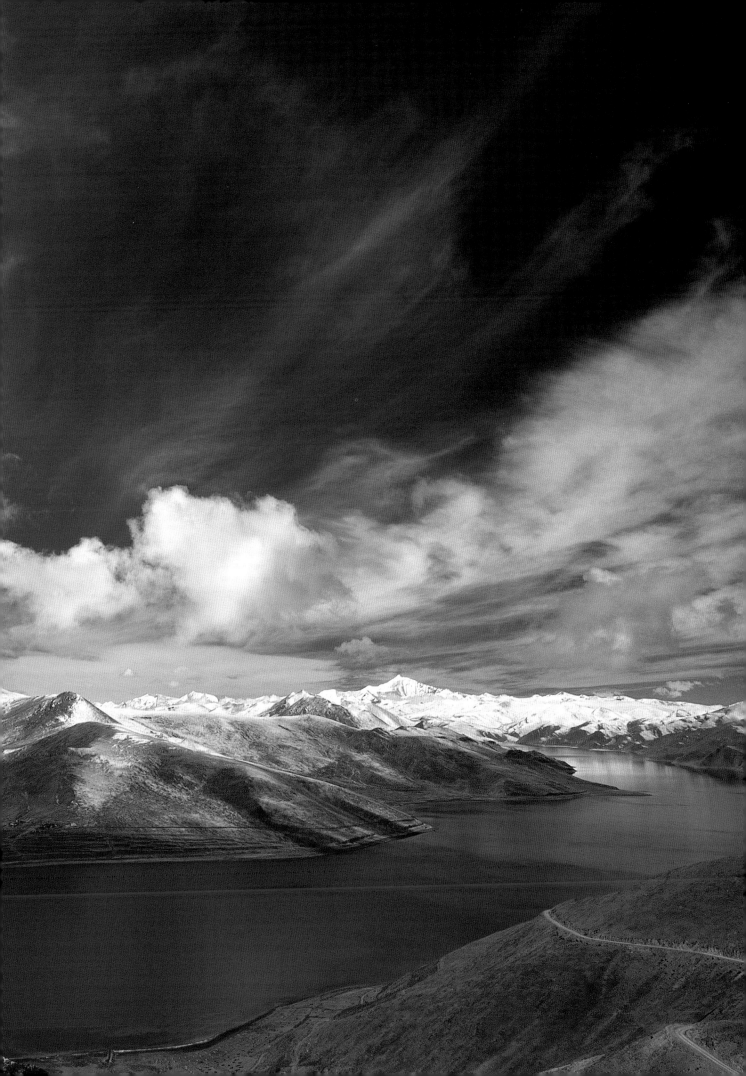

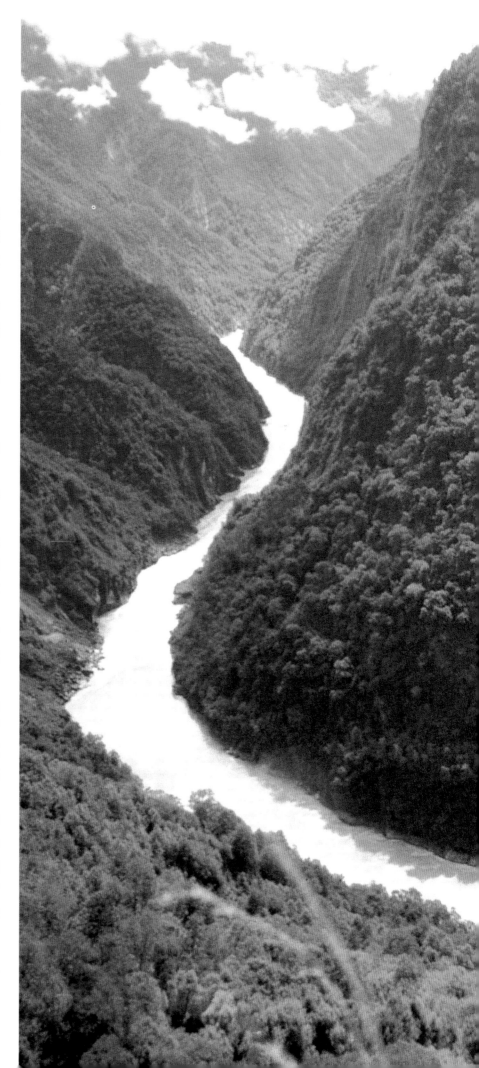

雅魯藏布大峽谷是世界上最具特色的「自然遺產」之一，擁有許多「世界之最」。

雅魯藏布大峽谷，地處西藏東南方，從米林縣派鄉轉運站起到墨脫縣巴昔卡，為世界第一大峽谷。「峽」，即兩山相夾之意，奇深無比的雅魯藏布大峽谷，中間夾著的就是日夜奔騰的雅魯藏布江。

雅魯藏布大峽谷，是世界上最具特色的「自然遺產」之一，擁有許多「世界之最」：

它險峻幽深、侵蝕下切5382公尺，為世界峽谷之最深。

它曲折回環、咆哮奔騰496.3公里，為世界峽谷之最長。

它以平均海拔3000公尺以上的高度，位於「世界屋脊」青藏高原之上，是名副其實的世界大河之最高。

它的流量超過4000立方公尺/秒，流速達16公尺/秒，為世界同類江河之最大。

它是世界山地垂直自然帶最齊全的地方，具有從高山冰雪帶到低河谷熱帶季風雨林等9個垂直自然帶，在景色的多樣性上，堪稱世界之最完整。

它有豐富的生物資源，包括青藏高原已知高等植物種類的2/3、已知哺乳動物的1/2、已知昆蟲的4/5以及中國已知大型真菌的3/5，在生物的多樣性上，為世

雅魯藏布江由西向東圍繞南迦巴瓦峰作馬蹄形大拐彎後向南流去。

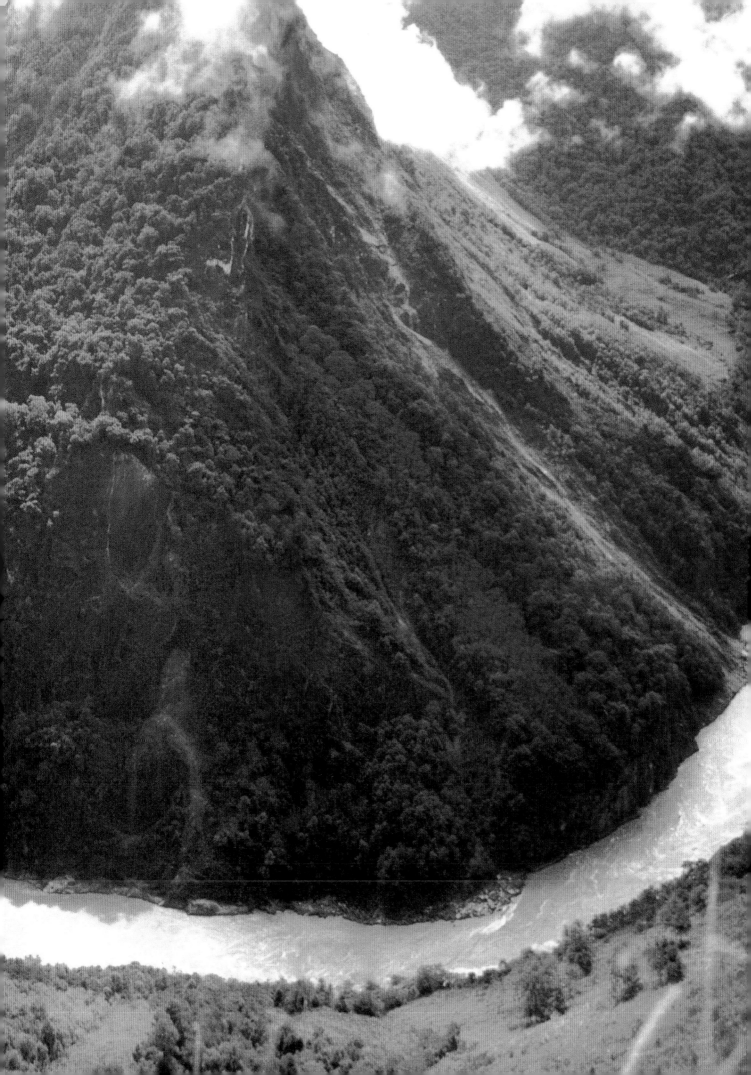

界之最豐富。

它劈開青藏高原與印度洋水氣交往的山地屏障，向高原內部源源不斷輸送水氣，使青藏高原東南部由此成爲一片綠色世界；它將熱帶的界限在這裡向北推進了5個緯距，成爲北半球熱帶的最北限，亦屬新的世界之最。

它懷抱南迦巴瓦峰地區的高山峻嶺，冰封雪凍，造就了一片規模巨大的熱帶、亞熱帶季風型溫性冰川群落，又創造了一項無可爭議的世界之最。

它最險峻、最核心的地段一從白馬狗熊往下長約近百公里的河段，峽谷幽深，激流咆哮，至今無人能夠通過，其艱難與危險，堪稱「人類最後的秘境」。

它環境惡劣、災害頻仍，構成人類很難跨越的屏障和鴻溝，其落後與閉塞，又使墨脫成爲高原上的「孤島」，遠離現代社會，這也是一項奇特的世界之最。

它山嘴交錯，峽谷重疊，由此而形成的大拐彎中疊套著一系列小拐彎，一般小拐彎皆呈直角，而大拐彎的頂端卻呈馬蹄形狀，如此奇特的地貌，在世界級大峽谷中，亦屬最鮮見。

在雅魯藏布大峽谷中，南迦巴瓦峰高達7787公尺，是世界第15高峰，地處喜馬拉雅山東端，與西端高達8125公尺的南迦帕爾巴特峰遙遙相對。它與對面高達6050公尺的里勒峰之間的宗容村，構成了世界諸峽谷中最深的深度—6009公尺。

「南迦巴瓦」在藏語中的意思

> 峽谷幽深，激流咆哮，至今無人能夠通過，堪稱「人類最後的秘境」。

是指高峰和深谷。有人說，南迦巴瓦峰是天上最大的豐收女神居住的地方，凡人是上不去的。所以，人們把南迦巴瓦峰視爲「神山」。直到今天，每年都有一些高僧和眾多信徒前來頂禮膜拜，以求神仙護佑。南迦巴瓦峰的「神」，神在常年雲遮霧繞，很少露出真面目。此外，它本身的險峻奇偉也增添了一分神奇色彩。

南迦巴瓦峰是一個巨大的三角形峰體，它的西坡是一系列斷崖絕壁，壁高千仞，直達谷底。山坡雪崩槽稜角分明，落下的冰雪在陡壁下方掛起一個個雪崩錐裙。由南迦巴瓦峰往西北延伸出的長長山脊，由一系列海拔7000公尺以上的高峰連接起來。其東側是同樣的一條山脊，南側

雅魯藏布大峽谷獨特的水氣通道作用，造就了河谷山坡上的熱帶雨林景觀。

則直落而下爲凹部，稱爲南坳。南坳往南爲乃彭峰，是一個長6000～8000公尺的平臺。在南迦巴瓦峰和乃彭峰的東南山坡上，還發育著三條巨大的山谷冰川，其延展都在10～15公里。

南迦巴瓦峰腳下就是大峽谷，也稱「大峽彎」。從宏觀上看，大峽谷內峽中有峽，彎中有彎。縱向看，一個大的峽谷鑲嵌著一個個小的峽谷；水準方向看，一個大的拐彎中又疊套著一個個小的拐彎。這樣幽深險峻的峽谷，這樣大而複雜的突然轉彎，在世界河流史上都是極爲少見的。從峽谷底到高山頂，巨大的高差形成由低到高、眾多的垂直自然帶，在不同高度的自然帶

內，蘊藏著十分豐富的自然資源，尤其是生物資源，具有多樣性的特點。大峽谷中，自然條件十分險惡，除了滾滾的急流，就是懸崖絕壁和陰森恐怖、野獸出沒的原始森林，其頂端的核心部位人煙絕跡，據說許多年前曾有冒險者走過。

雅魯藏布大峽谷不僅地貌景觀異常奇特，而且還具有獨特的水氣通道作用。在這條水氣通道上，年降水量為500毫米的等值線可達北緯32°附近，而在這條水氣通道西側，500毫米降水量等值線的最北端僅為北緯27°左右，兩者相差5個緯距。這就意味著，由於這條水氣通道的作用，可以把等值的降水帶向北推進5個緯距之多。

水氣通道還使大峽谷地區的雨季提早到來。一般來說，西藏地區喜馬拉雅山脈北側的雨季在6月末到7月初開始，沿這條水氣通道，雨季都在5月或5月之前開始，比通道兩側提早1個月到2個月。

水氣通道還哺育了季風型溫性冰川。沿雅魯藏布大峽谷、以南迦巴瓦峰為中心，是中國藏東南季風型溫性冰川發育的一個中心，這就是由於雅魯藏布江水氣通道作用輸送印度洋暖濕水氣帶來的結果。

水氣通道的存在也減少了大峽谷高山區南北坡自然帶的差異。南迦巴瓦峰正位於這條水氣通道上，南北坡的垂直氣候帶和垂直自然帶差異很小。除了南坡在海拔1100公尺以下有獨特的准熱帶季風雨林帶外，在海拔1100公尺以上，南北坡都分佈有相同的7個垂直自然帶，只不過分佈高度略有差異而已。水氣通道亦庇護了一些古老生物物種。在這條通道地區，保存了苔蘚類植物活化石—藻苔、蕨類植物的活化石—桫欏、白桫欏和喜馬拉雅雙扇蕨、裸子植物的活化石—百日青、短柄垂子買麻藤和雲南紅豆杉等。

> 天上最大的豐收女神居住的地方，凡人是上不去的。

南迦巴瓦峰之巔，白雪皚皚，雲霧不時自山下騰起，猶如火山爆發的煙雲一樣，常年雲遮霧繞，只在有限的幾天內，才能有幸一睹它的真面目。

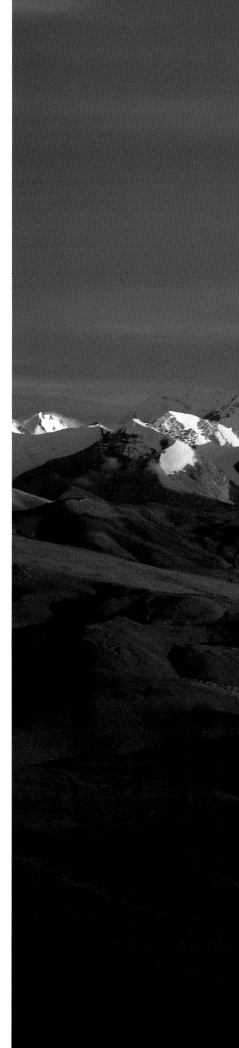

西方人所稱的埃佛勒斯峰,西藏人叫它珠穆朗瑪峰,意為「世界之母神」。

珠穆朗瑪峰是世界第一高峰,位於中國西藏自治區與尼泊爾王國的邊界上,尼泊爾稱之為薩加瑪塔峰。其海拔8848.13公尺,處喜馬拉雅山脈中段,與洛子峰、馬卡魯峰、卓奧友峰及鄰近許多7000公尺以上的高峰組成世界上最雄偉的高山區。

珠穆朗瑪峰大致東西走向,北坡與青藏高原相連,地勢比較和緩,南坡和東坡受冰川侵蝕及河流切割,在約53公里的水準距離內,相對高差達6000公尺以上。其峰體寬大,具有西北、東北和東南3個走向的刃脊,是一座巨型金字塔狀的大角峰。

> 在長期冰川作用的影響下,角峰、刃脊和冰斗等冰蝕地貌明顯。

在地質構造上,珠穆朗瑪峰主要由古老的變質岩系構成,海拔6400公尺以上被冰雪掩蓋。6400～8200公尺為北坳組,以含黑雲母石英千枚岩和黑雲母石英片岩為主的岩石,一般呈黑色,構成金字塔型峰體寬大的下部。8200～8660公尺的岩層由石英大理岩等組成,一般為黃色。8660公尺以上全部由結晶岩、灰岩組成,一般為灰色或淺灰色。

珠穆朗瑪峰地處低緯高寒環境,現代冰川發育較為完全,冰川作用區總面積約5000平方公里。這裡的冰川以大型山谷冰川為主,一般具有大陸性冰川特徵,冰川的補給量不大,消融量

較小,進退變化較弱。在長期冰川作用的影響下,角峰、刃脊和冰鬥等冰蝕地貌明顯,珠穆朗瑪峰就是一個大角峰,峰頂突出。其北坡平均坡度為45°,由於冰雪不斷下滑,形成了20多條雪崩槽,其中注入中絨布冰川粒雪盆的大雪崩槽向上延伸幾乎達到峰頂。南坡平均坡度為50°～55°,上部冰雪停積較少,均以雪崩、冰崩的形式補給冰川。東坡6500～6900公尺之間的坡度為20°～25°,這裡基岩大量出露;6900公尺以上平均坡度為40°左右,全為冰雪覆蓋。

珠穆朗瑪峰地區由於地勢較高,氣溫、降水及對應關係隨高度不同而發生有規律的變化,形成比較完整的垂直自然帶結構。

南翼濕潤半濕潤山地垂直自然帶分佈由上至下依次為:高山冰雪帶、高山寒凍冰磧地衣帶、高山寒凍草甸墊狀植被帶、亞高山寒帶灌叢草甸帶、山地寒溫帶針葉林帶、山地暖溫帶針闊葉混交林帶、山地亞熱帶常綠闊葉林帶和山地熱帶季雨林帶。北翼半乾旱高原垂直自然帶分佈由上至下依次為:高山冰雪帶、高山寒凍冰磧地衣帶、高山寒凍草甸墊狀植被帶和高原寒冷半乾旱草原帶。

珠穆朗瑪—聖潔的「雪山女神」。

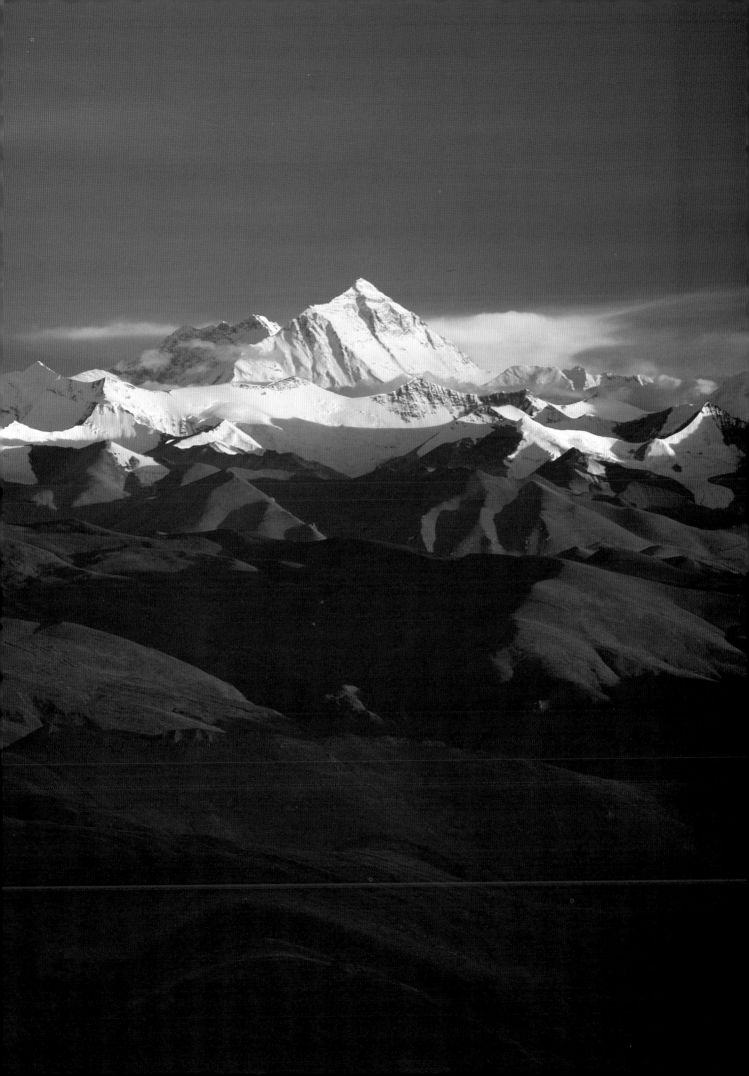

張家界的風光山色，具有秀麗、原始、集中、奇特、清新「五絕」。

張家界位於湖南省西部、大庸市境內，是我國重點風景名勝區，也是武陵源的主要部分。風景區面積達133平方公里，其中屬森林公園管轄的有近80平方公里。這裡海拔最高為1334公尺，最低為300公尺。張家界的風光山色具有秀麗、原始、集中、奇特、清新「五絕」。

約在3.8億年前，也就是晚古生代中晚泥盆紀時期，張家界是一片汪洋。當時它處在寬闊的濱海地帶，靠近古陸，因而接納了大量來自古陸的鬆散碎屑物質。這些物質在這裡沉積下來，又經過漫長而複雜的成岩過程，形成了總厚度達500多公尺的石英砂岩，這就是張家界砂岩峰林地貌形成的物質基礎。這以後，又經過「燕山造山運動」、「喜馬拉雅山造山運動」和第四紀時期的

千姿百態、溝壑縱橫、奇峰聳立、萬石崢嶸的自然奇觀。

「晚構造運動」（又稱「新構造運動」），砂岩峰林地貌才完整地形成與發育，再加上構造節理與外應力作用（包括流水侵蝕作用、化學黏結作用、重力崩塌作用、風雨剝蝕作用與生物根劈作用），才使我們能看到今天這千姿百態、溝壑縱橫、奇峰聳立、萬石崢嶸的大自然奇觀。

今天的張家界景區，集張家界、天子山、索溪峪三大景區於一體，1982年被命名為中國的第一個國家森林公園。與它緊密相連的天子山和索溪峪也相繼被確定為國家自然保護區。3個景區合稱武陵源後，1988年10月，被列為國家級重點風景名勝區，1990年列入全國風景名勝區40佳，1992年又被聯合國教科文組織列入《世界自然遺產名錄》。

張家界國家森林公園又名青岩山，這裡奇峰突起，最高峰兔兒望月，海拔1334公尺；最低峰止馬塔，海拔300公尺，相對高差1034公尺。目前，已開闢了黃獅寨、金鞭溪、腰子寨、砂刀溝、琵琶溪5個風景區。

黃獅寨是風景區的精華所在，是張家界最大的凌空觀景台，海拔1200公尺，山頂面積約0.2平方公里，素有「不到黃獅寨，枉到張家界」之說。黃獅寨周圍都是懸崖峭壁，地勢險要，

生長在張家界深山中的「龍蝦花」，外形像蝦，每年10月左右開放，人手一碰，即凋落地下如蝦子跳出。

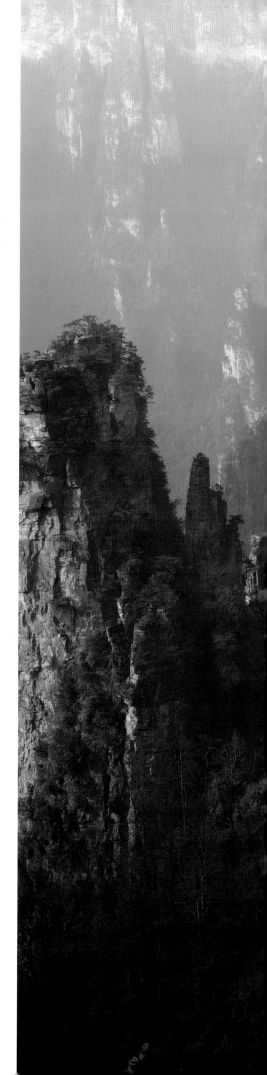

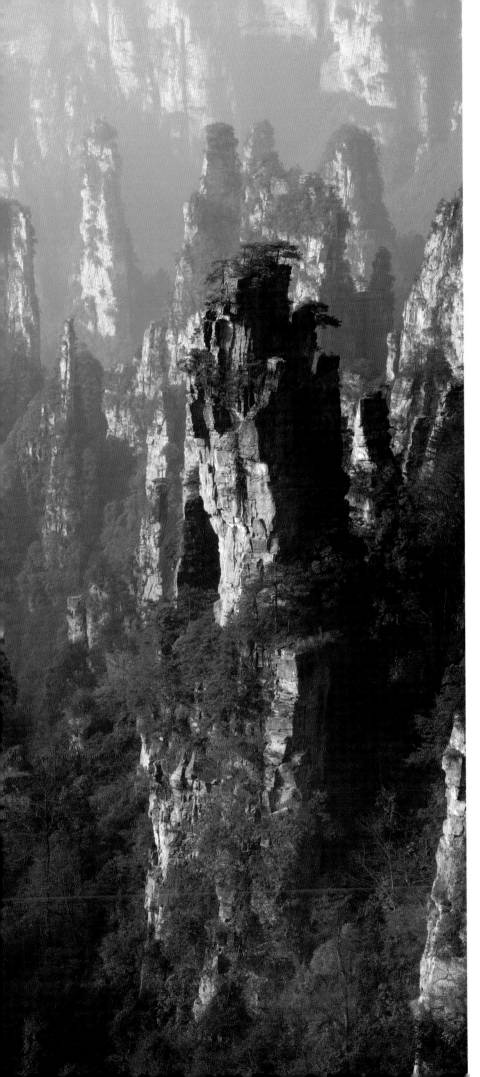

只有兩條小路通到山頂，有「一夫當關，萬夫莫開」之勢。站在峰頂，向東北望去，900座峰巒盡收眼底。頂上有4個最佳觀景處：望峰台、望仙台、望澗台和觀洞台。

黃獅寨古松蔥蘢，虯根盤紮，「六奇閣」觀景樓即坐落於此，是張家界的最高處，因「山奇、水奇、石奇、雲奇、植物奇、動物奇」而得名。由此東望，可在紙草潭畔發現一奇峰怪石，猶如一對情侶，名為「千里相會」。

「南天一柱」位於黃獅寨前卡門與後卡門之間，是一根頂天立地的天然石柱，高300公尺，上粗下細，孤峰獨樹一幟，外表被「鴛鴦藤」（一根是杠桑藤，一根是綿絞藤）交織在一起。由「南天一柱」沿橫道拾級而上，有兩山對峙如門，門孔狹窄幽暗，因地處黃獅寨南側，故名「南天門」。出「門」便是將軍岩，其為兩座高峰，一似龍頭，一似鳳冠，有如兩位將軍把守關門，故名。

在南天一柱的東南方，5座筆直的山峰直入雲霄，有如5枚銀針插入海中，因名「定海神針」。

白黃獅寨南下，出後卡門，在右峰頂上有一形如烏龜駄螃蟹的小岩石，左峰肩上還有一俯臥的條石，形如昂首的犀牛，這便是張家界有名的「霧海金龜」勝景。相傳這只烏龜常與那頭昂首的犀牛狼狽為奸，一起在武陵源

天子山被譽為「秀色天下絕，山高人未識」的自然風景處女地，尤以雲海、石濤、冬雪、霞日最為壯觀。

381

一帶橫行霸道，殘害百姓。黃獅寨清平寺老和尚無可奈何，唯得求助如來佛祖用鎮妖法在烏龜背上壓下一座寶塔。烏龜慌忙背著一個螃蟹逃路，但都被寶塔鎮壓下去，動彈不得。

於是，右峰化成烏龜峰，左峰化成犀牛峰，犀牛峰後面的便是寶塔峰。

腰子寨與黃獅寨遙遙相對，海拔1100多公尺，因形狀像一彎弦月，又名「月牙寨」。其四周懸崖絕壁，只靠石家灣一方山勢稍斜，需要走「之」字形小路，還要攀藤附葛，才能登上峰頂，其雄奇險峻之勢為其他景點所不及。

腰子寨雖然山路崎嶇、陡峭難走，但沿途奇觀很多。有一棵樹，樹幹上長有9種不同的小樹，素有「一娘生九子，九子九個樣」之稱。還有一種「蝴蝶樹」，所結的種子像彩蝶的薄翼，翼上花紋很美麗。此外，有一種樹上結的果子，極像算盤珠子，果子周圍成圓形，中間有旋渦，如珠子的穿孔，故名「算盤樹」。在路旁還有一種名叫「藥百合」的藥用花木，所結的果子就像天兵神將手中所執的銅錘，渾名「銅錘花」。

在腰子寨兔兒望月峰西邊，有一隻世界上最大的「海螺」—海螺峰。而在兔兒望月峰北側，與老鷹嘴岩鄰近的地方則有一天橋，長30公尺，高20公尺，漫步橋上，可以看到兩種奇特的景象：一是在一巨大的石盆上生長著許多綠色喬木的自然盆景；二是天橋廊上長滿鮮苔，而且在鮮苔上還長出3寸多長的銀灰色花卉。

背靠腰子寨，面對南天一柱，有一高350公尺的石峰，這便是金鞭岩。此岩上尖下粗，中間顯出凹凸不平的節痕，有稜有角，四四方方，電視連續劇《西遊記》裡孫悟空出世一景，便是在這裡拍攝的。

張家界有5條較大的溪水，其中最長、最富有山區特色的是金鞭溪。它發源於土地埡靠近金鞭岩一邊5座聳立的獨峰下，全長20多公里，蜿蜒曲折，流經金鞭

天子山群峰排列整齊，又微微傾斜，氣象萬千。

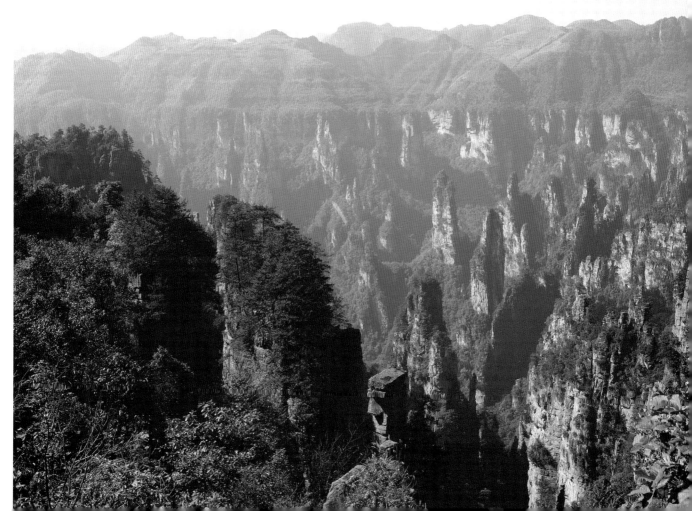

岩、寶蓮燈、紙草潭、跳魚潭、千里相會、楠水坪、水繞四門，然後過索溪峪注入澧水。沿金鞭溪漫遊，可看到闔門倒映、醉羅漢、神鷹護鞭、雙石玉筍、劈山救母、獨峰孤猴、白沙泉、駱駝峰等景觀。

「水繞四門」是由於金鞭溪從4個天然岩門盤旋流出而得名。這裡是張家界林場與索溪峪的分界線，由此向東北可到索溪峪，向南可去張家界林場，向西可達天子山。止馬塔是座雄峻的石峰，據《澧州志》與《永定縣誌》記載，漢代留侯張良因避漢高祖劉邦殺戮功臣，逃難到武陵源，見這裡水繞四門，怪石嶙峋，奇峰聳立，風景幽雅，便下馬隱居於此，此地因名止馬塔。在止馬塔前楊柳坡孤崖臺上還有張良墓，不過因歷經2100多年的水土流失，土堡凸出的部分已完全消失，現僅能依稀看到峰崖間的泥沙堆。

紙草潭坐落在金鞭溪與沙刀溝兩條溪水匯流之處，向西北流去的是沙刀溝，上月亮塔，經天下第一橋，然後去天子山；向東流去的是金鞭溪，經過千里相會，然後到水繞四門的止馬塔。在紙草潭，尚有一條陸路可上亂竄坡至袁家界。據清代《湖南永定縣鄉土志》記載，這裡有一種潭邊草，可以制紙，故名紙草潭。此潭的底部由紅色砂岩構成，水色墨綠，周圍有低瀑、淺灘。

張家界不僅山水景觀渾然天成，而且還是一個天然動植物園。其森林覆蓋率達97.7%，世界

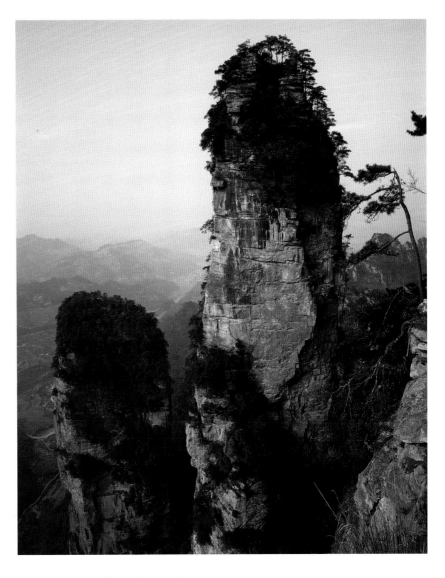

上五大名科植物─菊科、蘭科、豆科、薔薇科、禾本科在這裡都有，而且多稀有珍貴樹種，如珙桐、鵝掌楸、杜仲、銀杏、滇楸、紅櫸等。滇楸和紅櫸是一種耐腐的樹木，用它造船、打樁，是難得的上等木料。著名的湖南長沙馬王堆漢墓埋葬的棺木，就是用這種木材製造的，雖已逾2000多年，但出土後還堅固如初。

張家界的花卉也十分美麗、獨特，有一天能變5種顏色的五色花，還有張家界獨有的龍蝦花等等。此外，張家界還有背水雞、錦雞、紅嘴相思鳥、麝、獼猴、

張家界自然景物之形態組合，既有雄奇、渾厚的陽剛之美，又有清遠、飄逸的陰柔之美。

飛虎、娃娃魚等珍禽異獸70餘種。

張家界屬少數民族聚居地區，主要有土家族、白族、苗族等，因此，民俗風情濃鬱。土家毛古斯舞、土家擺手舞、土家武術硬氣功、土家織錦（西蘭卡普）、土家陽戲、土家人婚喪嫁娶、修屋上樑等，至今仍保留著鮮明的特點，是民族風情的精華。

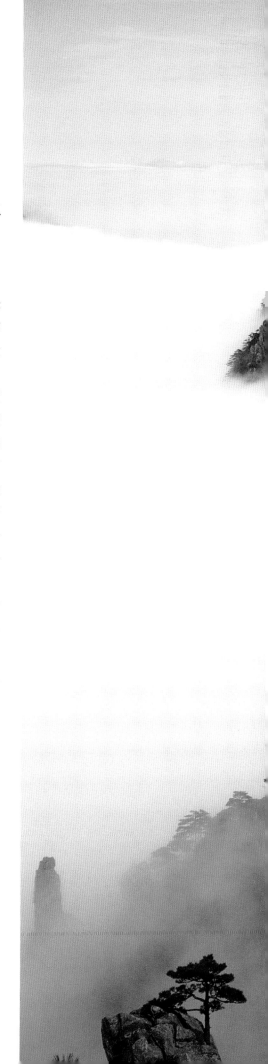

「五嶽歸來不看山，黃山歸來不看嶽」，黃山以「奇松、怪石、雲海、靈泉」名冠天下。

黃山位於安徽省東南部，地處黃山市（屯溪市）與歙縣、黟縣、休寧三縣之間，是長江和錢塘江的分水嶺。其南北長約60公里，東西寬約30公里，總面積1200多平方公里。

黃山風景區內已命名的山峰有72座，其中蓮花、天都、光明頂為三主峰，自然風光集泰山之雄、華山之峻，兼衡山的煙雲、廬山的飛瀑、峨眉的清涼、雁蕩的巧石為一身，以「奇松、怪石、雲海、靈泉」名冠天下，自古就有「五嶽歸來不看山，黃山歸來不看嶽」之說。黃山有數以百計的景點、豐富的植被及獨領風騷的黃山松，因而也被人們稱為「華夏之瑰寶，世界之珍奇」。

俯視黃山峰林全景，瑰奇的蓮花峰、平曠的光明頂、險峻的天都峰三足鼎立，向四邊延伸發展。大峰石骨錚錚、傲然挺立、直插雲霄、卓立天表，小峰錯落有致、組合有序、玲瓏秀氣、千姿百態，共同形成千峰競列、劈地摩天、危崖突兀、幽壑縱橫的峰林壯勢。

蓮花峰位於黃山中部、玉屏樓之西、光明頂之南，海拔1873公尺，為黃山第一高峰。其主峰突起，四周小峰無數，狀如蓮花瓣，層層環抱，宛若朝天怒放的蓮花。峰頂方圓丈餘，四周圍以護欄，峰上頗多石刻。

光明頂，是黃山第二高峰，海拔1860公尺，位於黃山中部，因其頂部平坦高曠，日光照射長久，故名。這裡是前山和後山的交匯點，也是登高遠眺黃山全景的好去處。

光明頂地勢高曠，狀若覆缽，旁無依附，秋水銀河，長空一色，是看日出、觀雲海的最佳處。尤其在光明頂南側，屬斷崖通過的地方，壁陡谷深，視野曠寬，更是遙望遠景的勝地。由此，東觀「東海」奇景，西看「西海」群峰，南眺高插雲霄的天都、蓮花、煉丹諸峰，北視九華山和若隱若現的長江，特別是黎明在此觀日出，景致俱佳，因此民間流傳著「不上光明頂，不見黃山景」的說法。

天都峰，海拔1829公尺，為黃山第三高峰，意為「天上的都會」。前人認為它不僅高度為諸峰之最，而且還是群峰中之最尊者。從峰腳仰視，峭石橫空突起，登山階道如一線天梯，從半空垂下，似實似虛，顯得高不可攀。天都峰巔，雲天相接，萬木競秀。從遠處不同方向、不同角

黃山具有令人陶醉的魅力，它那富有詩意和含蓄深邃的意境，使人產生無限遐想。

千峰競列、劈地摩天、危崖突兀、幽壑縱橫的峰林壯勢。

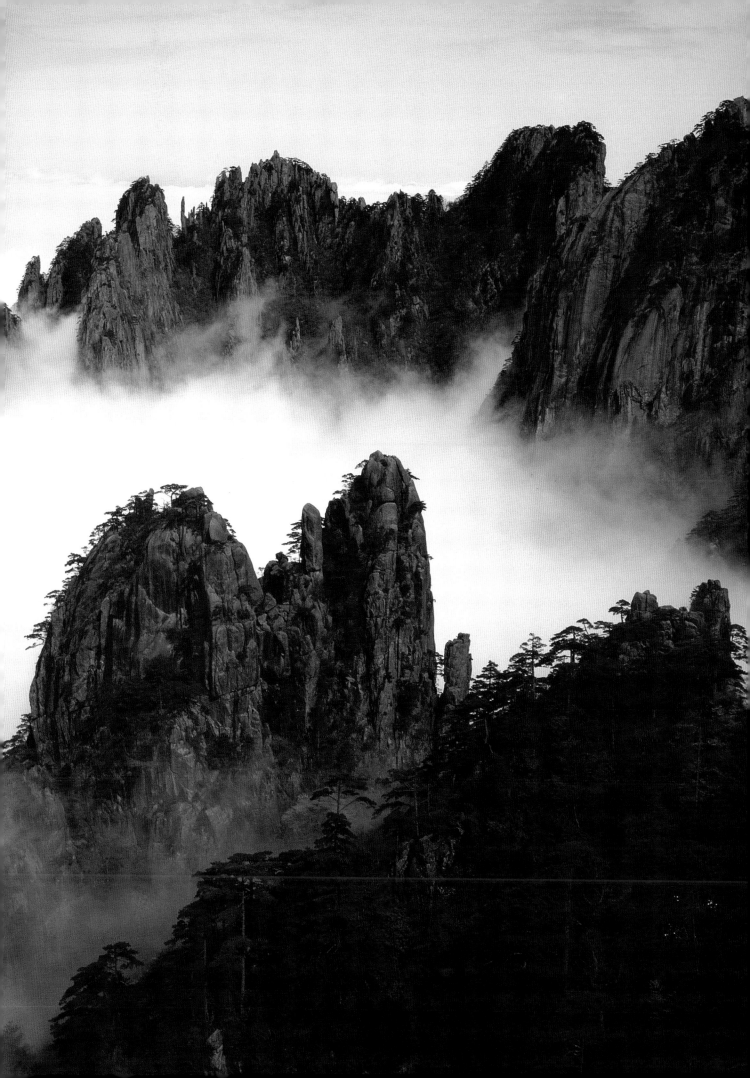

度遙望天都峰，都會顯出步移景換之妙。山上著名景點有「鯽魚背」、「仙桃石」、「天上玉屏」等，古人有詩贊曰：「任他五嶽歸來客，一見天都也叫奇。」天都峰蹬道，長約1.5公里，共有2125級臺階，山高路陡，望而生畏。「鯽魚背」兩側深壑萬丈，中間隆起一座扁狹的峰崗，寬約1公尺，僅容一人通過，因其純石無土，在煙雲彌漫之中，如同露出水面的魚脊，故名。

始信峰，海拔1683公尺，位於黃山北海之東，近石筍。它雖比不上天都、蓮花、光明頂三大高峰，但卻突兀於絕壁之上，非常險峻。峰上奇松林立，是黃山松的世界，很富有層次，臥龍松、龍爪松、黑虎松、接引松、連理松各具特色。尤其是連理松，拔地而起，一根兩幹，並蒂並肩，直至頂端。橫跨其間的渡仙橋，刻壁千仞，下臨深淵，古人曾讚歎：「橋當天半敢攀躋，多賴蒼顏舉臂提。引得遊人登碧落，芒鞋直踏白雲低。」

始信峰西北側的獅子峰，海拔1690公尺，很似一隻臥獅。「獅子精舍」、「獅子林」等廟宇，有如獅子張口；清涼台有如獅的腰部；曙光亭有如獅的尾巴。獅子峰附近，有「丹霞峰」、「麒麟峰」及「蒲田」、「鳳凰」等古柏，還有四季噴泉的天眼泉，風景秀麗，名勝眾多，素有「不到獅子峰，不見黃山蹤」

黃山諸峰壁立千仞，如一石削成，巍峨挺拔，氣貫長虹。

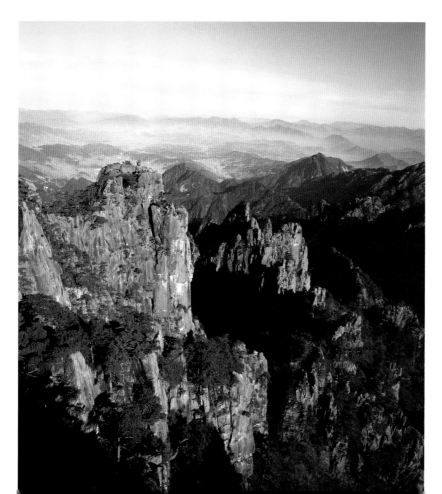

> 石柱下端極似筆桿，石柱頂端則好似「毛筆尖」，很像一支中國毛筆。

之說。

筆峰，是一座獨立的石柱，下圓上尖，聳立在石坡之上。石柱下端極似筆桿，石柱頂端則好似「毛筆尖」，很像一支中國毛筆。有趣的是，在筆尖頂端有一石鬆生於其上，似「毛筆生花」，故筆峰又稱「夢筆生花」。

黃山，無峰不險，峰石皆景。有些奇峰、怪石因松而著名，如松林峰蒼松遍佈，眉毛峰松形如眉；「喜鵲登梅」—「梅」即為松，「仙人繡花」—「花」即為松。黃山少不了松，松美化了黃山；黃山處處有松，松以其優美姿態，點綴了黃山，為黃山的景色增添了無限光彩。

黃山松，是黃山特有的樹種，生長在海拔800公尺以上的懸崖陡壁上，虯枝盤結，蒼勁挺拔，姿態異奇。在千千萬萬的黃山松中，最著名的有迎客松、送客松、蒲團松等31棵松。

迎客松，位於玉屏樓青獅石

迎客松，枝幹蒼勁，高大優美，似一位殷勤的主人，伸出手臂，迎接八方來客。

旁，樹齡800年，高9.91公尺，胸圍2.05公尺，樹幹中部伸出長達7.6公尺的兩大側枝，展向前方，恰似一位好客的主人，伸展雙臂歡迎四方來客。迎客松破石而長，枝幹蒼勁奇秀，形態優美瀟灑，儀錶雍容華貴。它的形象已被製成鐵畫，懸掛於北京人民大會堂安徽廳內。國家領導人經常在迎客松畫前接見各國嘉賓，迎客松也成為中國人民與世界各國人民友誼的美好象徵。國畫大師黃賓虹亦有《迎客松》詩雲：「今古幾遊客，勞勞管送迎。蒼官不知老，披拂自多情。」

送客松，又名鶴頂松，位於玉屏峰象石前，盤虯蒼翠，側伸一枝，似作揖送客狀，故名。其樹齡450年，高4.8公尺，胸圍0.8公尺，冠幅直徑5公尺。送客松枝葉盤旋，情意纏綿。清人萬斯備

在《黃山怪松歌》中有雲：「始信峰前手接引，天門路上躬送迎。」指的就是送客松。

蒲團松，位於天都、蓮花兩峰之間，在距玉屏樓約800公尺處的老鷹石下，樹高3公尺，側枝密集，盤曲環繞，針葉簇集頂部，鋪展平整，狀如蒲團。相傳，伴隨軒轅黃帝到此山煉丹的浮丘公，曾在此松頂靜坐煉功。黃帝煉丹8個甲子，浮丘公坐了480年，致使樹冠變得又圓又平。浮丘公走時，非常留戀這棵古松，便請了一隻神鷹日夜守護，這便是「老鷹守蒲團」的來歷。清代丁廷樓曾有詩贊曰：「蒼松三尺曲如盤，鐵杆欄披半畝寬。疑是浮丘趺坐處，至今留得一蒲團。」

黃山松長於危岩峭壁之中，由於氣候和風力的影響，樹枝都向一側伸長，加之冰雪的壓力，松頂經常是平的，而且，樹木生

> 側枝密集，盤曲環繞，針葉簇集頂部，鋪展平整，狀如蒲團。

於岩隙間，根部不能舒展而變得蜷曲，因此，黃山松之奇，實乃大自然的造化。

黃山另一絕是「怪石」，其形狀逼真，像人、像獸、像物，妙趣橫生，而且步移景換。有名可數的有120餘處，其中「松鼠跳天都」、「猴子觀海」、「飛來石」是石中之怪傑，「仙人曬靴」、「仙女操琴」、「青牛汲水」是石中之奇葩。

猴子觀海，又名猴子石，位於黃山北海獅子峰前的平頂山上。站在獅子峰頭或始信峰頂，均可見此石猴，獨蹲山頂，靜觀雲海起伏。雲海散去，對面群巒林立，深壑為塹，石猴天真爛漫，狀如跳躍。久晴之日，石猴凝望前方太平縣境（今黃山區）

「飛來石」神工天成，在白雲鋪成的浩瀚煙海中，獨立凝望。

綠野平疇，別呈一番景象。當代文人朱澤著有《猴子望太平》詩篇：「小劫沉淪五百春，全真應是最多情。功成緣滿歸東土，趺坐靈山望太平。」

飛來石，位於黃山西部平天西端飛來峰上，從光明頂、天海、西海等處都能看到。巨石高12公尺，長7.5公尺，寬1.5～2.5公尺。其下為高崖平臺，長12～15公尺，寬8～10公尺。兩大岩石之間接觸面很小，上面的巨石似從天外飛來，故名飛來石。若從北海至西海道中觀賞，此石則成桃狀，故又名仙桃峰。清代詩人胡藹芝有《飛來峰》詩一首：「何處飛來不可蹤，岩阿面面白雲封。想伊也愛黃山好，來為黃山添一峰。」

獅石，也叫青獅石，在玉屏樓左側、迎客松旁，因形如雄獅，故名。若從天都峰頂遙視此石，移步換景之後，青獅則化為一頭將頭探入天池的青牛，故又稱「青牛汲水」。

黃山的奇峰怪石是大自然留下的傑作，黃山的如煙雲海亦是大自然留下的佳篇。

黃山的雲海更有特色，特別是奇峰怪石和虬異古松隱現其中，更增添了美感。

黃山一年之中有雲霧的天氣達200多天，雲來霧去，變化莫測，時而是風平浪靜的汪洋，時而又是波濤洶湧、濁浪排空的怒海。黃山年均有雲海的天數，居全國山嶽風景區之冠。其雲海分為東海、西海、南海（前海）、北

「黃山自古雲成海」，千變萬化的黃山煙雲，把黃山點綴得猶如「靈霄蟾宮」。

凌晨日出，霞光萬道，色彩絢麗，滿天金碧輝煌，雲海波浪淅淅。

海（後海）、天海5大海區。白鵝嶺以東爲東海，飛來石以西爲西海，蓮花峰以南爲南海（前海），獅子峰以北爲北海（後海），光明頂地勢高，視野廣，故爲天海。觀賞雲海奇景的最佳位置是：玉屏樓觀前海、清凉台觀後海、白鵝嶺觀東海、排雲亭觀西海、光明頂觀四面八方波起雲湧的天海。

東海，雖不如南海、北海寬廣，但峰高壑深，山谷風環流大，雲霧變幻莫測，甚爲壯觀。

南海，亦叫前海，峰岩陡峭，雲海廣闊，無數山峰沉入海底，惟有朱砂、老人、紫雲等峰尖露出海面。

西海，是黃山區未開發的最廣之域，九龍叢峰人煙罕至。這裡雲海多，積雲厚，變幻多，特別是日落時，在晚霞的映襯下，形成「霞海」奇觀。雲海彌漫時，這裡的「仙人曬靴」、「仙女打琴」、「仙女繡花」、「武松打虎」等景，都被「仙氣」迷幻，惟妙惟肖。

北海亦稱後海，所在處峰崖陡峭，前方是黃山區的廣闊平地，緊鄰有廣闊水面的太平湖。在雲海飄浮中，「猴子觀海」、「夢筆生花」、「天鵝孵蛋」、「十八羅漢朝南海」、「仙人背包」等景更顯得逼真有趣。冬春時節，凌晨日出，霞光萬道，色彩絢麗，滿天金碧輝煌，雲海波浪粼粼，所以古人曾有詩云：「彩雲絢爛湧朝墩，捧出紅輪到海門。午起午覺光煜爍，九龍誤作火吞珠。」

除了奇幻的雲海，黃山還有

奇特的溫泉。紫雲峰下的「朱砂泉」，素有「天下名泉」之稱。據說此泉與紫雲峰和朱砂峰相通，朱砂峰下的朱砂礦，乃是它的源泉，泉水每隔數年變一次顏色，因呈赤紅色，故名「朱砂泉」。古人詩云：「五嶽若與黃山比，猶欠靈砂一道泉。」

黃山的自然美，吸引了歷代的文人墨客、志士名流，領略和歌詠它的雄偉與瑰麗，產生了浩

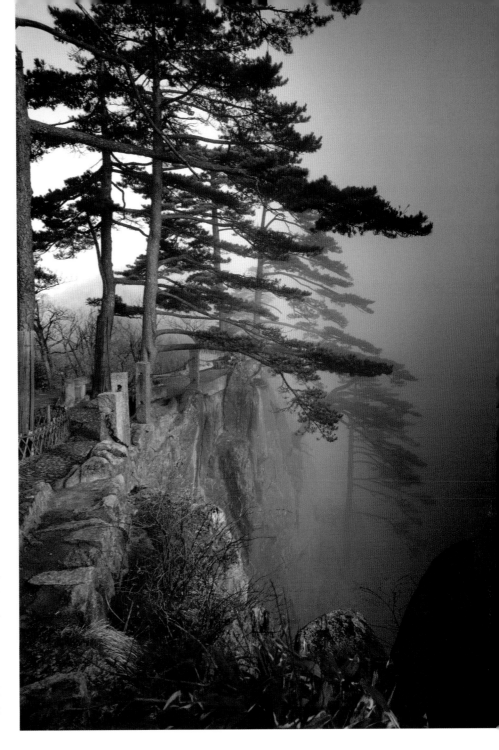

黃山松多生長在峭壁岩石之間，松針短粗稠密，幹曲枝虬，蒼翠奇特。

若煙海的詩文。自盛唐至晚清，描繪黃山的散文就有幾百篇，詩詞2萬餘首。大量的民間傳說和故事，也是黃山文化的重要組成部分。黃山，是一座名副其實的詩的山、畫的山。

沟湧壯觀的錢塘江潮，歷來被譽爲「天下奇觀」，它的「奇」，不僅在於形，也在於聲和勢。

世界上有兩大湧潮現象：一處在南美洲亞馬遜河的入海口；另一處就在中國錢塘江北岸的海寧市。

沟湧壯觀的錢塘江潮，歷來被譽爲「天下奇觀」，人們通常稱這種潮爲「湧潮」，也有叫「怒潮」的。它的「奇」，不僅在於形，也在於聲和勢。潮水激越時，如萬馬奔騰，「海面雷霆聚，江心瀑布橫」、「八月濤聲吼地來，頭高數丈觸山回」、「天排雲陣千雷震，地卷銀山萬馬奔」，都是古人對它聲勢的描述。1953年9月的一次大潮，潮水曾湧上高出海面8公尺的海濱石塘，將古代人造的1500公斤重的「鎮海鐵牛」沖出10多公尺，景象驚心動魄。雄偉

壯觀的錢塘江潮堪稱「天下無匹」。

錢塘江之所以會發生這樣壯觀的湧潮現象，主要是與其入海的杭州灣的形狀以及它的特殊地形有關。杭州灣呈喇叭形，口大肚小。錢塘江河道自澉浦以西，急劇變窄抬高，致使河床容量突然縮小，大量潮水擁擠入狹淺的河道，潮頭受到阻礙，而後面的潮水又急速推進，迫使潮頭陡立，出現如此驚險壯觀的場面。其次，湧潮的產生還與水流的速度跟潮波的速度比值有關，如果兩者的速度相同或相近，勢均力敵，那麼就有利於湧潮的產生；如果兩者的速度相差很遠，那麼即使有喇叭形的河口，也不能形

成湧潮。最後，河口能形成湧潮，與它所處的位置潮差大小也有關。杭州灣在東海的西岸，當太平洋的潮波由東北進入東海之後，在南下的過程中，由於受到地轉偏向力的作用，會向右偏移，因此，西岸的潮差就會大於東岸，便容易形成湧潮。

杭州灣正處在太平洋潮波東來直沖的地方，又是東海西岸潮差最大之地，得天獨厚。所以，各種原因加在一起，最終形成了壯觀的錢塘江湧潮。

杭州灣是錢塘江潮形成的「搖籃」，幸運的話，能在這裡看到兩股潮水像兄弟般交叉擁抱、合二爲一的精彩場面，這就是錢塘江潮的第一景象—交叉潮。

經歷交叉潮之後，潮水揚揚灑灑，逆江而上，趕赴下一個觀

遊客在錢塘江兩岸興致勃勃地觀看形如萬馬奔騰的錢塘江潮。

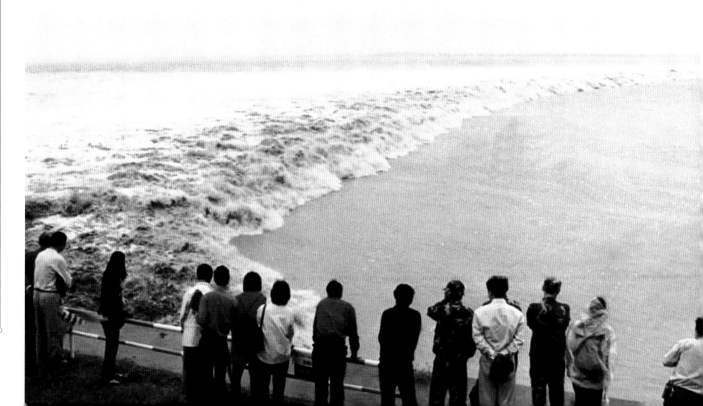

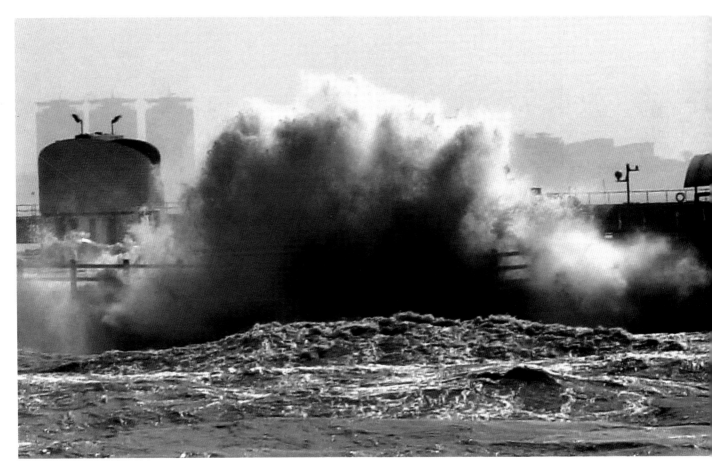

潮勝地—海寧鹽官。　隨著潮水的逼近，江面上潮形基本上呈一個長長的「一」字，這就是一線潮，潮水洶湧，潮聲轟鳴，浪濤奔騰，氣勢逼人，有力的波濤一層一層不斷拍打著岸堤，發出巨響。至鹽官附近，潮水形成高峰，潮頭高聳，氣宇軒昂，一派壯麗景觀。

從鹽官逆流而上的潮水，還要到達下一個觀潮景點—老鹽倉。老鹽倉的地理環境不同於鹽官，鹽官河道順直，湧潮毫無阻擋就可向西挺進，而老鹽倉的河道上，出於圍墾和保護海塘的需要，建有一條長達660公尺的攔河丁壩，從杭州灣向西溯源挺進的潮水在這裡遇

> 潮水洶湧，潮聲轟鳴，浪濤奔騰，氣勢逼人，不斷拍打著岸堤，發出巨響。

到障礙後被反射折回，它猛烈撞擊著對面的堤壩，然後翻卷回頭，呈現出一派驚濤翻卷、巨浪滔天的氣魄，這就是錢塘潮的第三景—回頭潮。大潮時，潮水會翻上附近的塘頂，折回1000多公尺後，才慢慢消失。

在經歷了一番重創後，潮水依舊士氣不減，威力一直延續到第四個觀潮景點—美女壩。在這裡，它二次回頭，此即第四景—二次回頭潮。

錢塘江潮在跋涉了上百公里後，終於在杭州市的錢江大橋下，成為強弩之末，漸漸歸於平靜。

回頭潮作為一種潮景可以說是人為造成的。錢塘江河口是典

2002年9月9日，因登陸浙江的16號颱風「森拉克」與錢塘江潮汛相遇，錢塘江水平面異常升高，出現罕見的大潮，場面十分壯觀。

型的喇叭口式江口，一直西進的潮水，陡然間從寬闊的江面被勒入狹窄的河道，激烈程度可想而知。在到達老鹽倉後它又被丁壩迎頭堵住去路，自然會激憤而起，奔騰跳躍，形成「回頭潮」。

錢塘江潮是一道壯麗的自然景觀，自古就有「八月十八潮，狀元天下無」的說法。歷代不少大詩人都曾來到杭州，觀賞錢塘江怒潮，留下了讚美的詩篇。白居易《詠潮》詩雲：「早潮才落晚潮來，一月周流六十回。不獨光陰朝複暮，杭州老去被人催。」

　　武夷山的精華在於溪河與山峰之結合，即所謂
「三三秀水清如玉，六六奇峰翠插天」。

　　武夷山位於福建與江西兩省交界處，全長500多公里，平均海拔1000公尺以上，最高峰在武夷市西北28公里處，叫黃崗山，海拔2118公尺。

　　武夷山的精華在於溪河與山峰之結合，即所謂「三三秀水清如玉，六六奇峰翠插天。」「三三秀水」是指縈繞於山中的九曲溪，「六六奇峰」是指夾岸森列的三十六峰。

　　九曲溪發源於武夷山系主峰黃崗山南側的三保山，經星村入武夷山，至武夷宮前匯於崇陽溪，盤繞山中約7500公尺，有「三灣九曲」之勝景。「九曲」中的每一曲都有它獨特的自然風光，人道「曲曲山回轉，峰峰水抱流」。宋代李綱有詩曰：「一溪貫群山，清淺縈九曲。溪邊列岩岫，倒影浸寒綠。」

　　一曲在九曲溪下游和崇陽溪匯合的地方，水經溪川臨近溪口時，水分兩支，繞過橫亙中流的洲渚，合流出溪口而去。雄踞一曲的大王峰，氣勢磅礴，素有「仙壑王」之稱。此峰僅在南麓壁下有一岩壁陡峭的裂隙蹬道，可登大王峰之巔。峰腰有張仙岩，相傳是漢代張垓坐化之處。在大王峰北側的懸崖半壁上，鐫有「幔亭」二字，為武夷山最大的摩崖石刻，即使公里之外也清晰可見。

　　武夷山上最古老的武夷宮坐落在大王峰南麓，它是漢武帝遣使節設壇祭祀武夷君的地方，創建於唐天寶年間（742～756），初名天寶殿，後經宋、元、明多次更名，清代改沖佑萬年宮，一直是著名的道教活動中心之一。宋、明兩代，其規模恢巨集寬敞，殿宇多達300餘間，清代中期則逐漸傾塌，現僅存道院一座。

　　玉女峰矗立在二曲溪南，此峰與大王峰隔岸相峙，峰下「浴香潭」傳為玉女沐浴之處，右側有一圓石，名曰「鏡臺」，傳為玉女梳妝之所。從玉女峰往南過虎嘯岩，有一靈岩，靈岩頂端有洞通往勝景「一線天」。這裡岩如利劍劈開，寬不及1公尺，仰望只見天光一線。

> 岩如利劍劈開，寬不及1公尺，仰望只見天光一線。

　　峰回溪轉至雷磕峰，即為三曲，這裡以「架壑船」最為神奇。

　　1979年9月，考古工作者曾在太廟村懸崖上取下一具架壑船，它是一具奇特的棺材，船形木棺是由整段楠木鑿成，分底與蓋兩部分，全長4.89公尺。棺內有一副男性老人的完整骨骼，經測定距今已有3400多年（相當於夏朝

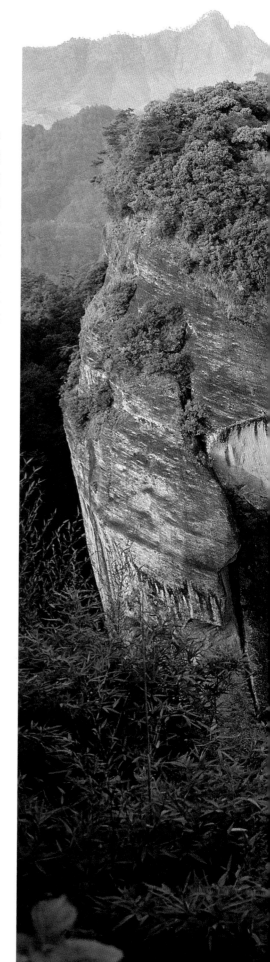

隱屏峰玉壁千仞，伸入半空，如一依天而立的翠屏，隱藏在平林洲深處。

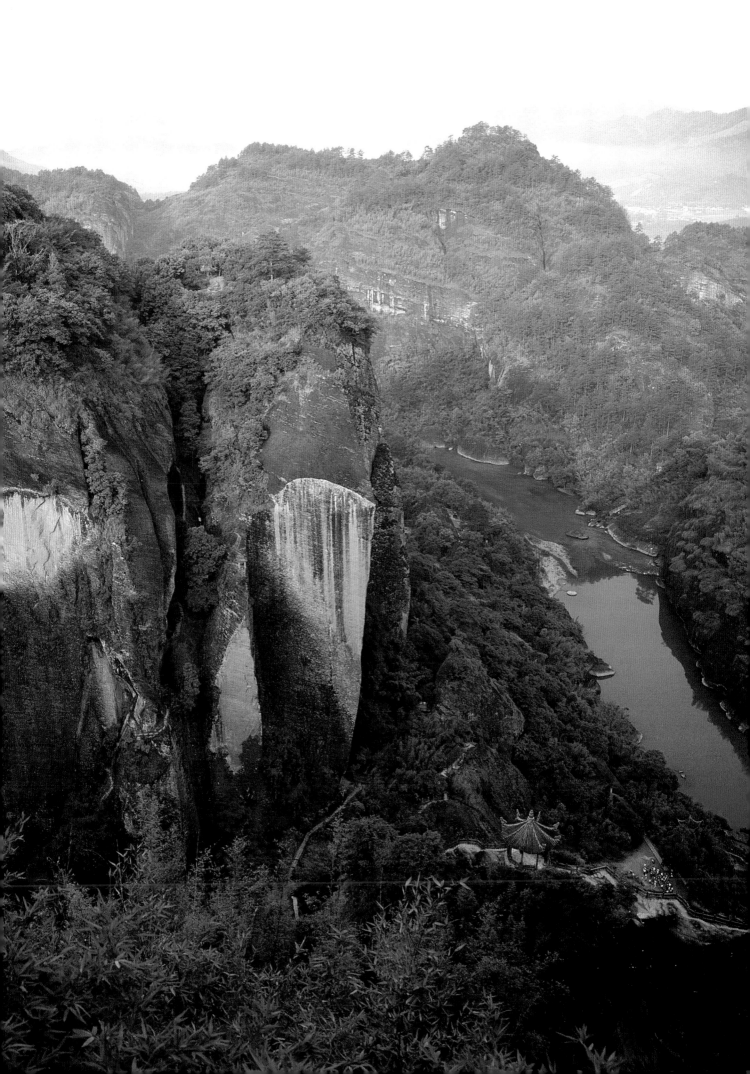

晚期），反映出當時生活在這一地區的古越族人的葬俗。但是，幾千年以前，人們是如何把這樣重的船棺吊到如此高的絕壁上去的，至今仍是一個謎。這些架在高崖絕壁之上的「船」，在九曲溪附近相當多。

四曲乃溪水流經大藏峰下、向北過古錐灘而成。大藏峰下的深潭叫臥龍潭，潭畔有幾個洞穴，深不可測，相傳有臥龍藏在其中。

尖銳直上，形如破土而出的春筍，半腰橫裂三痕。

橫亙四曲北岸的玉華峰，東與隱屏峰相接，西與仙遊峰相連，峰背下的茶洞，又名玉華洞，面積約150平方公尺，遍值茶樹，因岩茶品味極佳，後人遂改名爲茶洞。神奇的是，洞中名泉薈萃，武夷山13處名泉，有5處在茶洞。

御茶園位於大藏峰之西，建築宏偉，設計精巧，被元朝名士譽爲「蓬萊宮」。據志書記載，元至元十六年（1279），浙江行省平章高興路過武夷山時，曾採制數斤「石乳」入獻；三年後乃令崇安縣官親臨監製，每年貢茶20斤。大德五年（1301），高興的兒子久住爲邵武路總管，就近到武夷督造貢茶，第二年，就在此地創設「焙局」，稱爲御茶園。

御茶園初創時，曾經盛極一時。到明初，茶農因貢額增加，苛索不已，被迫砍掉茶樹，背井離鄉，四出逃亡。明嘉靖三十六年（1557），御茶園終因「本山茶枯」荒廢了，只留下一口水味清甜的通仙井。

五曲位於雲窩的平林洲渡口。雲窩是武夷山中的一個小塢

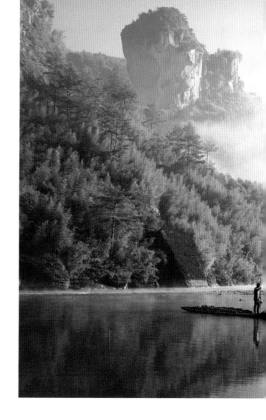

雨後初晴，山嵐彌漫四周，匯成茫茫雲海，「千岩萬壑皆成畫」。

玉女峰峰頂草木簇生，似山花插鬢，圓潤婀娜。

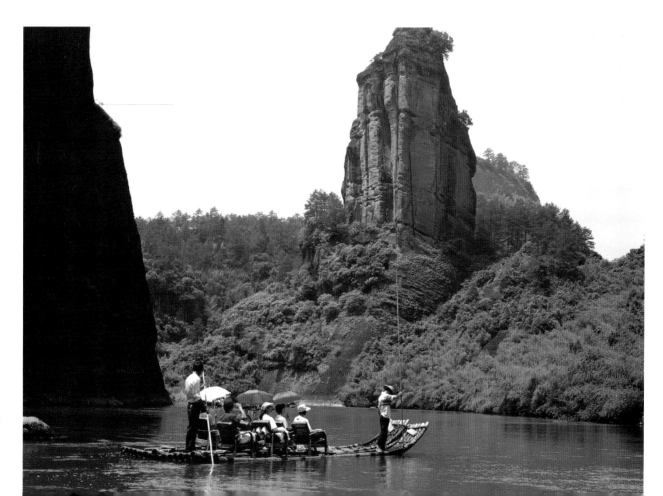

谷，處在接筍峰和合掌峰之間，因常有雲霧飄浮其間，故名。

五曲溪北岸的隱屏峰，是一壁方正平削的基石。峰下的紫陽書院，是南宋著名理學家朱熹於淳熙十年（1183年）辭官講學的地方。朱熹曾在此著述和講學達10年之久，生徒眾多，影響深遠。原建築有仁智堂、石門塢、晚對亭等，規模較大，今大部分已毀，僅存一小部分。

接筍峰是武夷山三大險峰之一，倚隱屏峰之西，高約90公尺，尖銳直上，形如破土而出的春筍，半腰橫裂三痕，仿佛折斷後又連接生成在一起，故名。

過五曲，轉經伏虎岩，沿老雅灘西行，便是六曲。這裡有號稱「武夷第一勝地」的天游峰，山峰高聳挺拔，在九曲之中，除遠崝七曲北側的三仰峰外，就以天遊峰為最高，是唯一能觀賞九曲全景的勝地。明代旅行家徐霞客曾評論道：「不臨溪不能盡九曲之勝，此峰回應第一。」

在六曲北岸蒼屏峰與北廊岩之間，「小桃源」景致宜人，因此地風光頗似陶潛《桃花源記》中描畫的武陵桃園景色，故名。這一帶多為懸崖峭壁，有「松鼠澗」疾流奪谷而出。沿著松鼠澗進入谷裡不遠，可見一石門楹刻：「喜無樵子複觀弈，怕有魚郎來問津。」過石門，豁然開朗，四山環繞中有一片田園，間有廬舍、桃園、竹林、石池、小澗。乍一回首顧盼，仿佛來處並無門徑，正是「桃源昔可以，此中疑與同」，宋儒陳石堂等人曾隱居於此。

七曲溪北為三仰峰，海拔754公尺，依高低次序排列，高者為大仰，次者為中仰，再次者為小仰。

三仰峰上勝景頗多。在小仰半壁有一深十五、六公尺、高八九公尺的岩洞，名「碧霄洞」，洞的上壁間刻有明萬曆年間林培所書的「武夷最高處」五字，洞旁有一口井，相傳為宋白玉蟾的丹井。在大仰峰腰有一平坦方正的巨石，名「棋盤石」，傳說古時有仙人在此對弈。

以芙蓉灘東西為界，便是八曲。這裡灘淺流急，山青石奇。牛角石位於牛牯潭中，兩塊岩石露出水面，像一頭牛在溪中洗浴，只露出尖尖的兩角。貓兒石在環佩岩上，向上突起，像一隻彎腰發威、縮頸欲躍的貓兒。「水上獅」則如一只逆流而上的雄獅，站立在鼓樓岩下。

九曲川水準緩，流過星村分為兩支，在靈峰腳下又合成一支向東流去。九曲北面，有後溪繞紫芝、鼓子諸峰，從靈峰右旁匯注入九曲；九曲南面，有江墩溪經霞斐洲匯注九曲。在三溪四流的環抱之中，九曲溪北，有靈峰簪峙在山水初接之處；九曲溪南，則有齊雲峰、仙岩、嶂岩隨溪而轉。

曬布岩遠看如垂掛晾曬的布帛，是武夷山的石景奇觀之一。

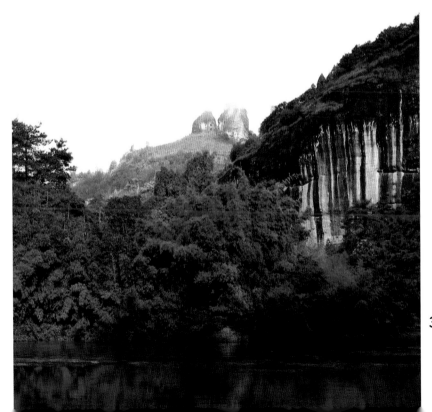

東寨港紅樹林是奇特的植物景觀，是生長在海南熱帶海邊灘塗的一種特有的植物群落。

在海南沿海的泥灣中，生長著許多紅樹林，漲潮時，除了高大樹木的樹冠露出水面外，大部分被海水所淹沒，因此，這些紅樹林被人們稱爲「海底森林」。

紅樹林是生長在熱帶、亞熱帶濱海泥灘上特有的常綠灌木或小喬木植物群落，因爲大部分樹種屬於紅樹科，所以生態學上通稱爲紅樹林。全世界紅樹有24科82種，其中16種是胎生植物，它們是植物世界中僅有的以胎生方式繁衍生息的植物。紅樹的種子成熟後在母樹上發芽，長成小苗後，才脫離母體。由於莖和根較重，幼樹便垂直下落，插入泥中，只要兩三個小時，就可以生根成長。如果落在海水裡，它可以隨波逐流，4個月後也不死，遇到有淤泥的地方還會紮根成長。

胎生是高級動物所特有的生理現象，紅樹林爲了適應環境的需要，也表現出類似的生理特徵，是因爲它生長在海灘，經常受到海潮的沖刷和颱風的襲擊，種子難以得到一個穩定的萌發環境，於是它的繁殖方式也就發生了相應的變化：種子在離開母樹之前，就已經發芽長根，如同胎兒成熟在母腹中一樣，一旦「瓜

成群的小鳥飛來飛去，悅耳的鳴聲打破了寧靜的紅樹林。

海南是我國紅樹種類最多、分佈面積最大的區域。

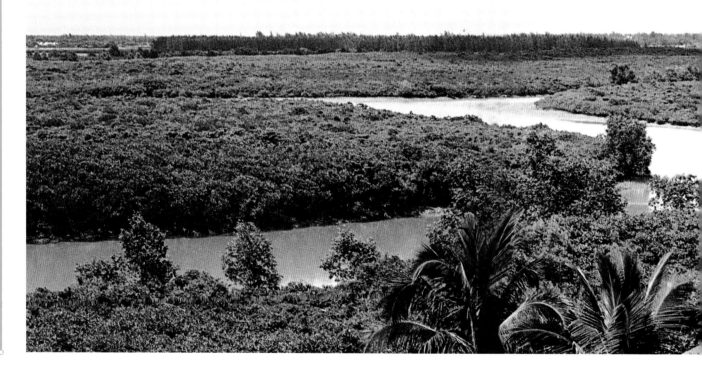

熟蒂落」，便借助自己的重力作用，插入淤泥之中，只要幾個小時即可紮根固住，下次潮水來時就沖不走了。這種酷似胎生的繁殖方式，在植物王國中是獨一無二的。

紅樹還有一個特點：根系十分發達，縱橫交錯，具有特殊的呼吸根和吸收過多鹽分的特殊腺，它的根、葉可以濾去使植物死亡的鹹水，所以即使長年累月浸泡在海水裡，也能吸收足夠的二氧化碳，頑強生長，因而是唯一能生長於熱帶地區沿海灘泥和海水中的綠色灌木。紅樹的脫鹽特性，也使它有「植物海水淡化器」之稱。

紅樹是一種可貴的自然資源，世界上有紅樹林的國家都把紅樹區列為生態保護區。1980年，我國第一個紅樹林保護區─東寨港紅樹林保護區成立。區內分佈著紅樹10科18種，占國內紅樹種類的60%以上，主要有紅海欖、木欖、尖瓣海蓮、角果木、秋茄、白欖、海漆、海骨根、桐花樹、老鼠勒、水柳、王蕊、海芒果等。

東寨港的紅樹林生態奇特，外形美觀，不僅是一種特殊而重要的森林資源，還是一種可供人觀賞的旅遊資源。漲潮時，紅樹林被茫茫海水淹沒，只露出點點碧綠的樹梢在水面搖晃；退潮時，紅樹林又全部露出水面，任憑風吹日曬，依舊枝葉繁茂，碧綠如黛。

> 種子在離開母樹之前，就已經發芽長根，如同胎兒成熟在母腹中一樣。

紅樹的根有的是從樹枝上垂吊下來，有的則生長出許多支柱根，盤根錯節，直插在泥灘之中，支撐著濃綠的樹冠。在叢林中，有一棵占地10平方公尺的紅樹，樹齡已有上百年，四周伸出的支柱根達上百條，如同上百棵小樹，外形像個罩子，於是當地人就叫它「雞籠罩」。

東寨港紅樹林保護區還是候鳥的樂園。每年秋冬，候鳥集聚東寨港，有些個兒小的鳥在秋末便來此棲息，大個兒的鳥類中，鶴類總是在12月捷足先登，來年5月才返回。白鷺年年姍姍來遲，到3月才來聚會。候鳥很強的時令觀念，為人們提供了天然的季節報告資料。每當大雁翔空，就告訴人們冬季來臨；當燕子雙飛，便是春天到來。現在，這裡的鳥類居民有大天鵝、小天鵝、鶴類、鸛類、海鷗、海雞、水鴨和其他鳥類共有幾十種上萬隻，給紅樹林保護區的景觀增添了色彩和生機。

紅樹林不僅有很高的科研價值和觀賞價值，而且還有很重要的實用價值。紅樹由於根系發達，根紮得深，12級颱風襲來也吹不垮，因此是防風擋浪的理想森林，被譽為「海岸衛士」、「綠色長城」。紅樹中有些樹種本質堅硬、紋理細密，顏色鮮豔，可以製作小型傢俱、農器、樂器等，還有的可作鞣料和染料，有的還可藥用。

紅樹葉片呈卵形或橢圓形，葉緣光滑，生有短柄，花色淡黃。

日月潭水分為丹碧兩色，北半部水色丹，形如日輪；南半部水色碧，形弧似月。

日月潭是臺灣唯一的天然湖，位於南投縣漁池鄉玉山之北、能高山之南，周圍被海拔2400公尺的水社大山、大尖山等連峰環繞，湖面海拔760公尺，周長35公里，面積100平方公里，深度平均為40公尺，是一個高山湖泊。湖中有一孤島—光華島，也稱珠子山、浮珠嶼，以其為界，將潭水分為丹碧兩色，北半部為前潭，水色丹，形如日輪，名日潭；南半部為後潭，水色碧，形弧似月，名月潭，合稱日月潭。

日月潭舊稱水沙連、水社大湖、龍湖、珠潭，當地人也稱它水裡社。在中國各大名湖中，它獨具亞熱帶的秀麗風情，潭水四時不竭，水極清純。

湖心的光華島，呈四方形，下部基石均為卵石砌成，島上生長有龍柏及一些藥木。島上的「玉島神社」，坐西向東，前有2座坊門，並有「玉島祠碑」一通，詳細記載了建造的日期和經過。

日月潭四周名勝古蹟較多，有文武廟、玄光寺、玄奘寺等。

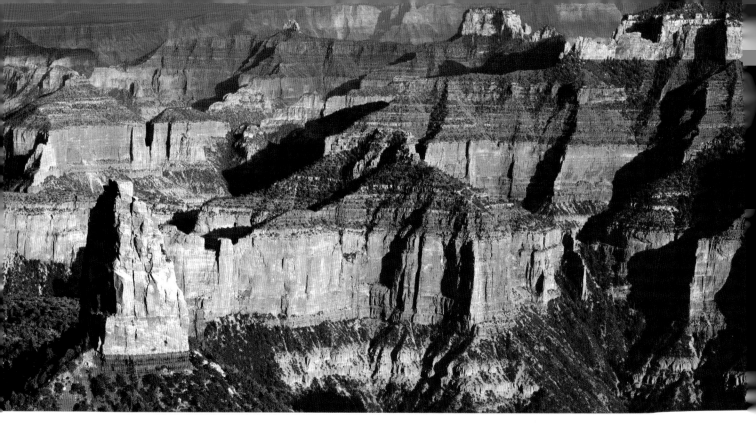

國家圖書館出版品預行編目資料

世界自然奇觀/孫亞飛主編.--初版.--臺
北縣中和市:漢宇國際文化

ISBN 978-986-228-050-8（精裝）

1.世界地理 2.自然地理
716 　　　　　97022708

選擇，重於一切
www.101books.com.tw
漢湘網路書店●超值贈品天天送

世界自然奇觀

主編	孫亞飛
出版者	漢宇國際文化有限公司
	台北縣中和市建康路130號4樓之1
	電話：（02）2226-3147
	傳真：（02）2226-3148
網路書店	www.101books.com.tw
版權洽談	www.book4u.com.cn
資深主編	黃志誠
資深美編	曹　瑩
初版一刷	2009年3月
定價	請參考封面
總經銷	幼福文化事業股份有限公司
	台北縣235中和市建康路130號4樓之2
	電話：（02）2226-3070
	傳真：（02）2225-0913

香港總經銷	和平圖書有限公司
地　　址	香港柴灣嘉業街12號百樂門大廈17樓
電　　話	2804-6687
傳　　真	2804-6409

星马地区总代理：诺文文化事业私人有限公司
新 加 坡：Novum Organum Publishing House Pte Ltd.
　　　　　20. Old Toh Tuck Road, Singapore 597655.
　　　　　TEL: 65-6462-6141　FAX: 65-6469-4043
马来西亚：Novum Organum Publishing House（M）Sdn. Bhd.
　　　　　No 8. Jalan 7/118B, Desa Tun Razak,
　　　　　56000 Kuala Lumpur, Malaysia
　　　　　TEL: 603-9179-6333　FAX: 603-9179-6060

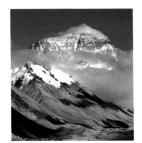

WORLD HISTORY

A20206

大廚不傳的
1001烹調秘笈
Food Material Choice

特價◎299元

A20213

醫生沒教的
1001飲食宜忌
Choice Food Material

特價◎299元

A20214

營養師沒說
的1001蔬果汁
The Nutrition Teacher

特價◎299元

A20215

書上學不到
的1001宴客菜
The Dishes for Feast

特價◎299元

A20216

穴道按摩
1001對症圖典
The Acupuncture Point Massages

特價◎299元

A20217

媽媽沒教的
1001家常菜
Choice Food Material

特價◎299元

A20218

藥膳專家的
1001養生事典
The Encyclopedia Of

特價◎299元

A20219

排毒專家沒教
的1001養生宜忌
Choice Food Material

特價◎299元

WORLD

Changes Humanity's Life

HISTORY

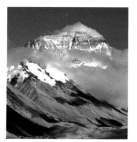

WORLD HISTORY

H21801

特價◎220元

H21802

特價◎220元

H21803

特價◎220元

H21804

特價◎220元

H21805

特價◎220元

H21806

特價◎220元

H21807

特價◎220元

H21808

特價◎220元

anges Humanity's Life

WORLD HISTORY